DOSSIERS
DOCUMENTS

PAROLES DE L'ART

Données de catalogage avant publication (Canada)
Biron, Normand
 Paroles de l'art
 (Dossiers documents)
 Bibliogr. : p.
 ISBN 2-89037-393-2

 1. Artistes — Québec (Province) — Interviews. 2. critiques
d'art — Québec (Province) — Interviews. I. Titre. II. Collec-
tion : Dossiers documents (Montréal, Québec)

N6545.B57 1988 709'.714 C88-096381-6

TOUS DROITS DE TRADUCTION, DE REPRODUCTION
ET D'ADAPTATION RÉSERVÉS
© 1988 ÉDITIONS QUÉBEC/AMÉRIQUE
Dépôt légal :
Bibliothèque nationale du Québec
3^e trimestre 1988
ISBN 2-89037-393-2

NORMAND BIRON

PAROLES DE L'ART

ÉDITIONS QUÉBEC/AMÉRIQUE

425, rue Saint-Jean-Baptiste, Montréal, Québec H2Y 2Z7 (514) 393-1450

À Thérèse B.,
Jacqueline Paulhan,
Élisabeth Lang,
Charles Goerg

Table des matières

INTRODUCTION

*Si tu ne parles pas, je remplirai mon cœur
de ton silence et je le subirai.
Tranquille, je t'attendrai comme la nuit
en sa vigile étoilée, la tête courbée
et en patience.*

Rabindranath TAGORE, *Poèmes*

Si l'on a pu souvent se familiariser avec l'œuvre d'un artiste, on ignore fréquemment les mondes intérieurs qui ont nourri sa création. *Paroles de l'art* veut combler ce silence, en réunissant ici des entretiens avec de nombreux artistes sur le plan tant national qu'international.

À notre époque, une pudeur inquiétante recouvre les sentiers qui conduisent un être à devenir créateur. Quelles sont les voix intimes auxquelles l'artiste s'est soumis ? Quelle nécessité l'oblige à créer, voire le contraint à obéir à cet appel étrange qu'est l'acte créateur ? Au-delà de l'apparence visible que procure la présence de l'œuvre, quelles forces secrètes le poussent à transgresser les mots pour s'inventer un langage, son langage ? Autant de silences, que ce questionnement veut partiellement déchirer. Car une œuvre ne se nourrit pas uniquement des vagues reflets que lui renvoient les miroirs d'une époque, mais puise son essence de la texture même d'une vie.

Nous n'avons pas voulu ici céder à l'abusive tentation d'établir des liens tautologiques entre l'homme et l'œuvre, mais plutôt permettre à l'amateur d'art un regard plus vaste face à l'insaisissable mystère auquel nous convie chaque œuvre. Notre mode de questionnement fut la simplicité qui appelle l'essentiel. Et si nous nous sommes intéressé aux premiers pas de l'artiste vers l'art ainsi qu'à

ses modes d'expression, nous avons tenu, le considérant par sa sensibilité comme un observateur privilégié de la vie, à le faire parler à la fois de sa vision de la beauté, de la solitude et de la mort. Nous avons pudiquement omis de questionner la puissance de l'amour que la médiocrité et le snobisme ricaneurs nous ont contraint à camoufler sous les voiles du silence.

Quelques regrets hantent ces entretiens. Nous craignons que l'écriture ne puisse parfois, malgré sa force évocatrice, retraduire complètement la sensibilité d'une voix, ses hésitations, ses emportements, ses mutismes, ses fragilités. Et bien que le lecteur nous ait secrètement accompagné dans chacune de ces rencontres, nous aurions souhaité qu'il soit avec nous dans les lieux où se trament ces destins.

Le premier critère de nos choix fut la qualité d'une œuvre ; très rarement, il nous est arrivé d'être séduit par la beauté intérieure d'un être au point d'aimer l'œuvre qui le prolongeait. Il nous est apparu essentiel d'adjoindre à ce livre les témoignages de deux précieux observateurs de notre époque, soit l'éminent critique d'art américain Clément Greenberg et l'écrivain d'art français René Huyghe. Le hasard nous a aussi permis de rencontrer quelques mécènes de la culture ; nous avons tenu ici à leur rendre hommage.

PROPOS LIMINAIRES

Post-scriptum
sur la critique

*Les écoles, les coteries
ne sont autre chose que
des associations
de médiocrités.*

DELACROIX

Jean Rheault [1] : *Qu'est-ce qui vous a amené vers la critique d'art ?*

Normand Biron : Je suis venu à la critique d'art par le biais de la critique littéraire. À ce moment-là, j'habitais Paris et j'étais, entre autres, au service des émissions culturelles de Radio-Canada. J'ai eu l'occasion de faire près de 300 émissions avec des écrivains et d'autres créateurs du monde entier — l'Europe occidentale, l'Europe centrale, l'Amérique latine, l'Afrique... Ce qui m'a donné une diversité de regard assez privilégiée. Sans oser prétendre que chaque créateur a une perception nouvelle du monde, du moins si chacun regarde fondamentalement toujours la même chose, les regards se modifient selon les circonstances politiques, historiques, voire le passé culturel de chaque individu. Entre les *Anciens* et les *Nouveaux*, il existe, malgré l'éternelle répétition des comportements, des visions oscillatoires du moment présent.

Simplement en apprenant à lire, à écrire, à regarder à travers la parole, il y a des images qui surgissent, jaillissent et finissent par vous donner naissance. Je me souviens d'une rencontre avec l'écrivain brésilien Osman Lins, où il décrivait la chevelure d'une femme. Il y a peu de tableaux qui puissent faire voir avec une intensité, une sensualité, une volupté aussi vives cette chevelure en train de se déployer, de s'abandonner [2]...

J.R. : *Au-delà de cette première perception, comment peut-on venir à la critique ?*

N.B. : Je crois que la venue à la critique se prépare de très loin et de façon involontaire. Pendant l'enfance, je n'aurais jamais imaginé qu'un jour, je ferais de la critique et même que j'écrirais. Par contre, dès l'enfance, j'avais déjà un regard critique ; j'étais curieux de tout — j'avais envie de tout voir, de tout regarder, de tout connaître. Né à Trois-Rivières, j'ai été envahi très tôt par la vision du fleuve et la nature lumineuse de la Mauricie.

Je voudrais ici raconter une petite anecdote ; je m'excuse de ces coq-à-l'âne, mais comme le soulignait Nathalie Sarraute, notre pensée se déploie souvent par cercles concentriques et finit par nous faire voir le réel, c'est-à-dire que l'on aborde une idée comme si on lançait plusieurs cailloux dans l'eau et que tous les cercles finissent par se toucher jusqu'à un point où l'on perçoit la réalité sans jamais l'atteindre, la palper. Il en est de même face à la peinture — tout à coup on affleure, on croit comprendre ce qui a été, parce que la réalité ne doit jamais être un moment limitatif ; sinon le désir meurt et les images se fossilisent...

Un jour, dans un glapissement mondain à Paris, quelqu'un me dit : « Ah ! mon cher, vous êtes un critique du non-figuratif, de l'abstraction... » J'ai écrit, il est vrai, sur plusieurs peintres non figuratifs, mais je fus ahuri par ce besoin de limiter, de classer, de croire qu'un regard puisse avoir une sorte de filtre sensible qui ne verrait qu'un aspect du réel. Le lendemain, je me rendis dans l'atelier du peintre colombien Botero dont on peut difficilement douter de son sens apparent de la figuration. J'ai écrit immédiatement un article [3]. Je trouvais absolument inouï que l'on puisse restreindre le regard à une seule forme de sensibilité.

J.R. : *Un peu comme dans le roman* Jacques le fataliste *de Diderot par le biais duquel on ne connaîtra jamais les amours de Jacques, saura-t-on comment vous êtes venu à la critique d'art ?*

N.B. : Un silence trop vif sur les peintres canadiens à l'étranger... Fernand Leduc, un des grands peintres de sa génération, faisait une exposition de tapisseries à Paris dont personne au Canada n'entendrait parler... Encouragé par Suzanne Viau, alors directrice de la Maison des étudiants canadiens à Paris, j'ai écrit ce premier article sur Leduc. Je ne peux que redire ici mon admiration pour Guy Viau qui fut non seulement un phare mais un ami des artistes et un amoureux de la peinture.

J.R. : *Vous êtes venu ainsi à la critique...*

N.B. : Entre-temps, j'avais déjà visité de nombreux musées — les principaux musées des capitales européennes, ceux de l'Égypte, de l'Inde, ceux de nos voisins les Américains et les nôtres... Bien que sensible à la peinture — j'avais beaucoup lu et fait des études d'esthétisme —, je suis venu vers les arts visuels en littéraire ; progressivement l'œil est devenu plus critique. La critique n'est point une chose donnée ; elle doit se renouveler, se nourrir presque tous les jours sur le plan visuel, car les tableaux que l'on voit augmentent, modifient, changent même notre point de vue... Un individu qui choisirait de manger un plat unique toute sa vie pourrait-il devenir un fin gastronome ? La peinture, c'est la même chose ; elle doit modifier le point de vue de celui qui regarde... Au-delà de cet assolement visuel, un patient travail d'écriture accompagne cette disponibilité.

J.R. : *Le critique procède de la même façon que le peintre...*

N.B. : Le *vrai* critique est sûrement un être nécessaire... Je crois au mot *critique* ; mais je ne crois pas toujours à la critique telle qu'elle est pratiquée très souvent. À mes yeux, il n'y a pas de forme de critique privilégiée. Toutes les formes sont des éclairages multiples et utiles. Je ne crois pas à une critique corsetée dans un académisme, surtout celui de la mode...

J.R. : *Avez-vous des exemples ?*

N.B. : Je suis contre tout mouvement critique qui devient un décryptage par le biais d'un seul discours, ou un discours qu'on érige en école. Des individus peuvent avoir une grille personnelle de lecture, cette nécessité intérieure est tout à fait respectable, mais à partir du moment où une coterie ferme au lieu d'ouvrir, cela devient sclérosant, asséchant, voire desséchant...

J.R. : *D'une fois à l'autre, d'une critique à l'autre, n'y a-t-il pas une grille quelconque ?*

N.B. : Ce qui existe avant tout, c'est l'œuvre. Cela signifie que je n'adapte pas l'œuvre à ma critique, mais je tente de m'ajuster à l'œuvre. Ceci demeure une démarche essentielle parce que sinon on pourrait appliquer presque n'importe quelle grille et l'on finirait paradoxalement par dire des choses *intelligentes*... Bref, ne plus être sensible à ce que l'on voit, mais à ce que l'on dit. Le rôle de la critique n'est pas à tout prix de se faire plaisir, mais d'amener un public à aimer,

de rendre complice. Cette dynamique ne relègue point aux oubliettes nos connaissances personnelles et un vécu culturel, mais elle permet un dialogue constant entre l'œuvre, l'artiste et le public.

J.R. : *Vous aimez parler directement de l'œuvre, mais ne souhaitez-vous point rencontrer parfois l'artiste ?*

N.B. : J'aime voir d'abord l'œuvre et parfois, j'ai envie de rencontrer l'artiste ; ne serait-ce qu'à titre égoïste, car ce sont des êtres qui m'apportent beaucoup. Pour moi, il n'y a pas de *vrais* et de *faux* artistes, certains ont peut-être des terres intérieures plus riches. En général, ceux-là n'ont jamais de réponses définitives à donner à la vie — ils interrogent le réel et acceptent son énigmatique fragilité... Là, j'ai envie d'écouter. Cette parole éclaire parfois une œuvre, mais je n'aime pas que l'on veuille m'imposer une vision unique.

Actuellement, je suis en train de faire une série d'articles sur les peintres qui ont signé le *Refus global*. Cela permet de lire une page essentielle de notre histoire... Je leur donne la parole et je me terre derrière des questions : j'écoute... Il est rare qu'on laisse aux peintres la possibilité de se dire, et pourtant, un artiste qui a trente ans de métier derrière lui a des choses à dire ; de toute façon, il faut lui donner l'occasion de le faire... Mais avant tout l'œuvre doit conduire à l'artiste.

J.R. : *Que pensez-vous des énoncés théoriques des artistes sur leur œuvre ?*

N.B. : En Mai 68 en France, il y avait écrit sur un mur : « il est interdit d'interdire. » La seule prison que puisse tolérer un artiste m'apparaît souvent être celle de sa propre intériorité. Le *Refus global* ne fut-il point un déclencheur, un souffle de liberté ! La critique devient l'écart entre la façon dont l'artiste se voit et est vu.

Dans le lieu de sa technicité, l'artiste peut peindre la tête en bas, à poil, à l'extérieur avec des mitaines, se lover dans la matière de son travail... Cette subjectivité, ce mode d'expression le concerne : l'œuvre terminée reprend une autonomie qui peut appeler l'indifférence, la séduction, voire le rejet. Par ailleurs, si un créateur réussit à vivre intérieurement de ce qu'il fait, je ne me sens aucun droit de détruire cet élan mais, à la fois, aucune obligation de clamer une fureur créatrice que je ne ressens pas.

J.R. : *Est-ce que la critique est subjective ?*

N.B. : Elle est sûrement subjective, mais peut-elle être objective ? Un regard, nourri par l'histoire, permet certains raccourcis. La critique, une forme essentielle

de l'inutilité. Il est intéressant à ce propos de relire la préface d'Oscar Wilde à son *Portrait de Dorian Gray*.

J.R. : *Toute la connaissance historique, vous l'abandonnez au profit de l'immédiateté...*

N.B. : La connaissance historique est un acquis qui autorise à situer une œuvre dans l'histoire de l'art. En ce sens, l'histoire compte ; il est impossible de faire abstraction de tout ce que l'on a vu, même camouflé dans les loges de l'inconscient. Il y a amalgame de sensibilité immédiate et d'acquis. Au fouineur de débusquer la singularité d'une création.

J.R. : *Que pensez-vous de l'influence de* maîtres *en critique ?*

N.B. : La critique idéale devrait être elle-même une œuvre ; cette somptueuse félicité est moisson rare. Roland Barthes a connu ce genre de bonheur ; malheureusement, il a été comme toujours récupéré, et récupéré par un discours qui est du *sous-Barthes*, voire de l'*anti-Barthes*. À ce moment, ce n'est plus l'œil inventif qui regarde, mais des épigones en mal de rassurance qui simulent.

J.R. : *Est-ce qu'il n'y a pas une crise de la critique ?*

N.B. : La critique ne peut être qu'en crise, sinon ce n'est plus de la critique mais de l'académisme ; elle demeure vivante à condition de s'interroger... Si la peinture se remet en question quotidiennement, pourquoi un critique n'aurait-il pas cette exigence ? Il faut être d'une extrême humilité pour être critique, car on est toujours à l'écoute des autres.

J.R. : *Être critique, est-ce difficile au Canada ?*

N.B. : Au Canada ? Extrêmement... Un critique est souvent quelqu'un qui vient voir les œuvres en solitaire, écrit en solitaire, et dont l'écriture trouve souvent comme écho le silence. Au niveau matériel, son statut social est inexistant. On ne peut jamais vivre de la critique. Dans les pays de longues traditions, le critique est maintes fois un complice.

J.R. : *Comment peut-on être critique ?*

N.B. : Il y a une réponse très brève et qui résume tout... Être critique pour moi, c'est un geste d'amour. Même si le mot *amour* est parfois galvaudé et passe pour suranné. Sans ce désir amoureux, il me serait impossible de faire de la critique ; cela se transformerait en bois sec.

J.R. : *Pouvez-vous expliquer l'émotion en critique ?*

N.B. : Iris Clerc, remarquable directrice d'une galerie à Paris, écrivait dans *IRIS-TIME (l'artventure)*, publié chez Denoël : « Mon drame, c'est que je ne puis fonctionner qu'en état de *coup de foudre*, qu'il s'agisse d'art ou d'amour... » Où se tapit le réel ? Où se dérobent les fragments de vérité ? C'est peut-être ça la première émotion de l'œil critique..., au-delà de nombreux voyages à travers des passés et un présent. Tout chemin linéaire dépouille ; il faut laisser son regard flotter au risque d'être aveuglé [4]...

1. Étudiant en arts plastiques à l'Université du Québec à Trois-Rivières, Jean Rheault a réalisé cet entretien à Montréal dans le cadre d'une recherche sur la perception critique. Il poursuit actuellement des recherches en émaillage sur verre.

2. LINS, Osman, *Retable de sainte Joana Carolina*, éd. Denoël. LINS, Osman, *Avalovara*, éd. Denoël. LINS, Osman, *La reine des prisons de Grèce*, éd. Gallimard.

3. Hiver 80 : « Fernando Botero — Une voluptueuse jubilation de la forme », dans *Vie des Arts*, no 101, Montréal.

4. Entretien publié dans *CAHIERS*, vol. 8, no 29, printemps 1986, (Montréal).

POINTS DE VUE SUR L'ART

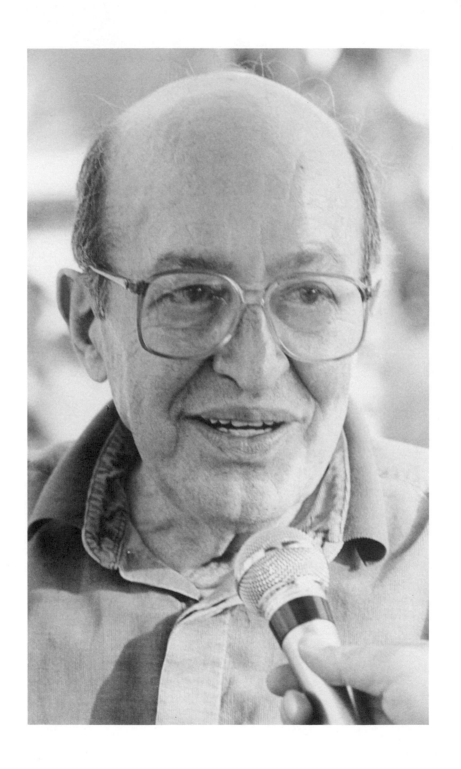

CLÉMENT GREENBERG

La qualité exemplaire d'un regard

Normand Biron : *Adolescent, vous étiez un prodigieux dessinateur...* [1]

Clément Greenberg : À l'âge de cinq ans, je pouvais dessiner presque n'importe quel sujet se rapportant à la nature ; et, à l'âge de seize ans, je me suis inscrit dans la classe du merveilleux professeur Richard Lahey au Art Students League de New York, où j'étais le plus jeune étudiant. Tout en me faisant prendre conscience que j'avais reçu un don, il nous initiait à l'art par le biais de reproductions de Renoir, Degas ; mais, à cette époque, je leur préférais Norman Rockwell... À dix-sept ans, j'ai terminé le High School à Brooklyn. Et, à ce moment, j'ai abandonné l'idée de devenir un artiste et j'ai choisi une formation universitaire [2].

N.B. : *Lorsque vous avez entrepris ce cycle d'études, vous avez étudié les langues (le latin, le français, l'allemand, l'italien) ainsi que la littérature.*

C.G. : Le latin et le français, je les avais étudiés au High School, et c'est plus tard que j'ai lu la littérature française. La seule langue que j'ai vraiment étudiée au collège est l'allemand, et la matière qui a retenu mon attention fut la littérature anglaise. J'ai aussi appris à lire l'italien...

N.B. : *À l'époque de ces études en littérature, croyiez-vous devenir écrivain ?*

C.G. : Non, seulement deux ans plus tard. Et la littérature qui m'a particulièrement habité était l'allemande, mais j'ai été aussi très marqué par l'écrivain anglais T.S. Eliot.

N.B. : *Dans les années 30, vous avez écrit de la poésie...*

C.G. : Oui, et jusque dans les années 70, mais je ne trouve pas ces écrits très bons... Je ne peux pas les relire.

N.B. : *En 1937, vous avez été introduit dans le cercle des écrivains de Partisan Review par Harold Rosenberg et Lionel Abel...*

C.G. : Très juste. Et je devins membre du comité de rédaction en 1942 ; j'y suis resté jusqu'à ce que j'aille dans l'armée. J'écrivais sur tous les sujets — art, littérature, politique et bien d'autres sujets inintéressants.

N.B. : *Quel est le peintre qui, le premier, vous a le plus touché ?*

C.G. : Paul Klee, que je voulais à ce moment imiter ; en fait, il m'avait touché... C'est tout. À cette époque, Klee était le peintre qui vous ouvrait les yeux sur l'art abstrait. C'est un peintre important qui a piqué mon attention et il a fait un peu une synthèse du cubisme.

N.B. : *Avant Klee, quels sont les peintres de traditions plus anciennes qui vous ont marqué ?*

C.G. : Tous les bons (rires).

N.B. : *Pour vous, quels sont les bons ?*

C.G. : Ceux que l'on trouve généralement dans les livres ; mais j'ai dû redécouvrir ça par moi-même.

N.B. : *Mais Manet vous a beaucoup marqué...*

C.G. : Un très grand peintre, particulièrement durant la période de 1860. De plus, il a eu un rôle de première importance en étant le premier peintre de la modernité... C'est fabuleux... Je me demande au commencement ce que les impressionnistes auraient pu faire sans la présence de Manet...

N.B. : *L'on parle souvent d'avant-garde, mais que recouvre pour vous ce concept ?*

C.G. : Un phénomène historique qui débute, en peinture, avec Manet et, en poésie, avec Baudelaire et peut-être Gautier. Au plan de l'œuvre romanesque, je pense à Flaubert ; du moins, c'est ce que j'ai noté.

N.B. : *Vous avez écrit que Jackson Pollock était l'un des peintres les plus puissants des États-Unis...*

C.G. : Je l'ai rencontré en 1942, mais je n'ai pas vu son travail avant 1943. J'ai très vite reconnu la qualité de ce travail et je suis convaincu qu'il est le peintre de sa génération.

N.B. : *Rauschenberg et Johns eurent aussi une importance considérable...*

C.G. : Une question de goût et de moment... Avant les années 60. Mais après cela, ce qu'a fait Rauschenberg n'était pas très intéressant... L'intérêt qu'on a pu leur porter ensuite ressemble à l'attention que l'on portait dans le passé aux peintres académiques des Salons...

N.B. : *Comment voyez-vous l'*art actuel *aux États-Unis ?*

C.G. : Je vous répondrai non seulement pour les États-Unis, mais pour le monde entier : ce que l'on voit actuellement est de l'*art inférieur*. Il faudra attendre encore vingt ans pour qu'émergent de ce que nous voyons maintenant les peintres importants ; qu'ils quittent l'*arrière-scène* pour l'*avant-scène*. Pensez aux Impressionnistes qui, dans les années 1880, passaient inaperçus, voire semblaient ridicules ; et cela jusqu'au début de notre siècle — l'on préférait Bouguereau... La même chose se produisit avec le *néo-impressionnisme*, le *post-impressionnisme*, le *fauvisme*, le *cubisme*... Il a toujours fallu qu'ils attendent au moins dix ans ou davantage avant de pouvoir vendre ; il en est ainsi depuis les années 1860.

N.B. : *Vous avez beaucoup insisté dans vos conférences sur l'importance de Manet, mais moins sur Cézanne et Picasso...*

C.G. : Je n'avais pas à le faire ; les deux sont intéressants, il est vrai. Picasso l'est jusqu'en 1930, mais ensuite il l'est beaucoup moins, particulièrement à partir de 1940.

N.B. : *Comment voyez-vous le métier de critique d'art ?*

C.G. : Faire de la critique d'art est ingrat ; il est difficile de parler des arts visuels et il en est de même pour la musique. Cela me paraît plus facile en littérature — l'on peut citer aisément ; alors que dans les arts visuels, les reproductions trahissent.

Pourquoi l'on aime ou l'on n'aime pas est très difficile à déterminer ; l'on porte des jugements de valeur. On peut décrire : les critiques journalistiques utilisent souvent ce procédé pour faire du remplissage. Songez que pour dix ou cent bons peintres, l'on rencontre à peine un bon critique. Parmi les grands critiques du passé, il y a eu l'Allemand Meier-Graefe, les Anglais Roger Fry et John Ruskin... Parmi les intéressants, il y a eu Silvestre, Fénéon, Thoré-Burger... Il y a une raison à cette rareté : faire de la critique d'art est très difficile.

N.B. : *Dans une conversation antérieure, vous avez même dit que c'était un suicide...*

C.G. : Lorsque l'on fait de la critique dans les journaux, l'on se suicide, car on doit respecter des échéances — écrire trop vite, écrire sur des artistes tellement différents qui vous laissent souvent indifférents, voire qui sont mauvais. Mais l'on doit couvrir...

N.B. : *Que pensez-vous de la critique de la critique ?*

C.G. : Intéressant si c'est intelligent, mais je ne connais pas de bons critiques de critiques d'art, à l'exception de Kramer qui a fait récemment une étude qui n'était pas mauvaise.

N.B. : *Certains commentateurs, un peu rapides dans les simplifications, n'hésitent pas à vous étiqueter comme critique formaliste...*

C.G. : C'est une opinion vulgaire. Cette notion de *formalisme* est liée à une école russe d'avant la Première Guerre. Et les Bolcheviks, particulièrement sous Staline, ont utilisé le mot de manière péjorative pour désigner l'art moderne. Le vocable a fait son apparition courante en anglais dans les années 50.

M'apposer cette étiquette est simplificateur et vulgaire. Je n'y porte pas attention.

N.B. : *Quels sont les critères pour être un* bon critique *?*

C.G. : Le premier est d'être capable de VOIR et de poser des jugements de valeur à partir de ce que l'on voit. Le second, écrire bien. C'est aussi simple que ça...

N.B. : *La qualité ?*

C.G. : De meilleurs cerveaux que le mien ont essayé de préciser ce qui est bon en art, en musique et en littérature, ou ce qui est mauvais, mais sans

réussir, car il n'y a pas de définition satisfaisante. Si je pouvais trouver une définition, je serais probablement le meilleur philosophe d'art qui ait jamais existé...

N.B. : *Vous avez déjà affirmé que les yeux sont nourris par l'expérience et les études...*

C.G. : On apprend uniquement par l'expérience, il n'y a pas d'autres façons ; non point par la lecture, mais par le regard. Je ne crois pas que ce soit un don ; le regard doit être développé. Si l'on regarde *fort* sans être trop influencé, on peut développer un œil. J'irais jusqu'à dire que tout le monde peut ouvrir l'œil...

N.B. : *Comment expliquez-vous qu'après la guerre, New York soit devenue un des principaux pôles artistiques en Occident ?*

C.G. : Durant les années 30, dans mon livre *Art and Culture*, j'ai parlé de l'importance culturelle de New York à cette époque. L'argent américain a permis que l'on voie plus à New York qu'à Paris du meilleur art contemporain. Les collectionneurs de Miro étaient surtout américains. Nous avons vu de nombreux Klee — sans raison particulière, les Français lui portaient peu d'attention. Il en était de même pour Kandinsky, qui pourtant vivait à Paris. Nous pouvions voir plus de bon art contemporain qu'à Paris. Pour les jeunes peintres, c'était un avantage considérable — ils n'avaient qu'à marcher le long de la 57e pour voir Matisse, Kandinsky, Léger... Pour ce qui est du XXe siècle, nous avions une culture *de peinture* à New York plus riche que partout ailleurs. Cela explique partiellement la montée de l'expressionnisme abstrait. D'autre part, les peintres ont travaillé très fort — je pense ici à Pollock, Gorky, Rothko, Hofman, Gottlieb qui est meilleur que de Kooning.

À cette époque, on ne se sentait nulle part en vivant à New York. Tout se passait à Paris et l'on voulait rattraper Paris... On se sentait désespéré — je songe, entre autres, à Gorky. Dans l'effort de rattraper, si l'on essaie avec assez de force, comme le soulignait Marx, on ne fait pas que rattraper, mais on dépasse. C'est ce qui est arrivé à New York.

N.B. : *Actuellement, vous êtes en train d'écrire vos réflexions sur l'art dans une* esthétique maison...

C.G. : Je les appelle *faits maison*, parce que je n'ai pas, comme les philosophes, de revendications philosophiques. J'ai constaté que les meilleurs philosophes en esthétique — je pense ici à Kant — n'ont pas parlé du *mauvais art*. Ils évitaient

la question en considérant le *mauvais art* comme ne faisant pas partie de l'art. Je traite de cette question dans l'un de mes essais.

N.B. : *Certains amateurs d'art ont prétendu que vous étiez contre l'art actuel...*

C.G. : Cela a été dit parce que j'ai été contre toutes les manières depuis le Pop Art. L'art que l'on voit actuellement n'est pas assez bon ; je ne pense pas ainsi par principe doctrinaire ou par caprice. Je constate qu'il y a quand même de bons peintres et de bons sculpteurs qui continuent à faire du bon art, mais à l'arrière-plan. Le meilleur *nouvel art* est souvent resté à l'arrière-plan pendant dix, quinze ou vingt ans. Pendant cette période, l'avant-plan est rempli par un art de Salon. À mon avis, les temperas (et non les aquarelles) de Andrew Wyeth sont meilleures que les travaux de Rauschenberg ou ceux qu'a faits Jasper Johns durant les quinze dernières années. Bien que Wyeth soit excellent, il ne nous renverse pas, tandis que Olitski est un artiste majeur et il nous bouleverse.

N.B. : *Quelle est votre philosophie de la vie ?*

C.G. : Je n'en ai aucune. Je dirais, même si je n'aime pas beaucoup le dire, que je suis, en premier lieu, un être plutôt pragmatique.

Les biens les plus précieux de la terre sont les humains, et le bonheur est la valeur la plus élevée. Je crois à la moralité, au fait de dire la vérité ainsi qu'à l'accroissement du bonheur humain.

Certains ont dit à mon propos que j'étais très empirique en ce qui concerne l'art. Je n'ai pas de théorie, mais plusieurs ont cru que j'en avais une parce que, décrivant ce qui est arrivé dans le passé de l'art moderniste, j'établissais des liens généraux et essentiels. On a cru à des théories là où j'émettais des hypothèses.

Je ne crois pas que l'art n'ait d'autre fonction que d'être bon ; la façon dont il le devient n'est pas très importante.

N.B. : *Comment travaillez-vous ?*

C.G. : Je prends un verre, je m'assois, j'écris et, ensuite, je vais vers la machine à écrire. Après avoir laissé reposer le texte quelques jours, je reviens à la machine, je révise et révise.

N.B. : *Au cours de nos rencontres, bien que le français ne soit pas votre langue maternelle, vous êtes très attentif au mot juste jusque dans l'écoute... Vous me semblez très perfectionniste...*

C.G. : Je ne suis pas un perfectionniste, mais j'obéis plutôt à une certaine pédanterie. Et puis, il est vrai que je veux être *clair*, *net* et *précis*. Il m'apparaît naturel que l'on puisse dire clairement ce qu'on veut signifier, qu'on utilise les mots justes, qu'on ne galvaude pas le langage. Bref, ne pas se laisser aller. C'est ma forme de pédanterie...

N.B. : *Et la mort ?*

C.G. : Tout ce que je sais, c'est que je serai mort un jour. La mort est une idée littéraire... Elle signifie pour moi l'extinction. On peut dire, en anglais, *extinction*, mais on ne peut dire de quelqu'un qui est mort qu'il est éteint. J'y pense plus souvent que je le faisais, parce que je sais que je vais mourir bientôt à cause de mon âge... Pourquoi m'avez-vous posé cette question ?

N.B. : *Nullement à cause de votre âge, non plus pour la littérature, mais je sais que la seule certitude que peut avoir un humain, dès sa naissance, est sa mort... Cela peut motiver une vie, conduire à l'écriture...*

C.G. : J'espère que quelque chose de ce que j'ai fait durera après ma mort. C'est à peu près tout...

N.B. : *Pourquoi avez-vous décidé d'écrire un jour ?*

C.G. : Je ne sais pas... Je ne voulais pas devenir un homme d'affaires comme mon père le désirait, ni un médecin, ni un avocat. J'ai pensé que j'avais quelque chose à dire... Ce sont des décisions que j'ai prises graduellement, non pas de manière inconsciente, mais subconsciente.

Vous savez, l'histoire est plus longue que cela... Mes parents valorisaient hautement la culture, comme bien d'autres. Tout en ayant grandi en pensant que la culture était la valeur la plus élevée, mon père croyait qu'il me fallait gagner ma vie... Dans cette situation confuse et en conflit à cause de cette valorisation du pouvoir de l'argent, ce n'était pas absolument simple, mais je savais que je ne serais pas un homme d'affaires...

N.B. : *Pouvez-vous parler un peu de votre enfance ?*

C.G. : Non, c'est trop douloureux ou embarrassant. L'un ou l'autre. De toute façon, je ne le souhaite pas et je n'écrirais même pas sur ce sujet.

N.B. : *Avez-vous l'intention d'écrire encore sur des peintres vivants, ou préférez-vous publier sur votre vision de l'art ?*

C.G. : Je ne veux plus parler uniquement d'un peintre — je n'écrirais plus un livre sur Miro. L'on s'immole soi-même pour l'artiste. Je ne veux plus de cela. Un essai, ça suffit. Plusieurs personnes me demandent pourquoi je n'écris pas sur Pollock ; bien qu'il ait été un artiste très important, je ne veux pas me confiner à lui.

Lorsque je lis sur un peintre, je suis avant tout intéressé par les faits concrets, pratiques...

Étant pragmatique, j'estime que ma vie est aussi importante que celle de tout autre créateur, y compris Pollock, voire Shakespeare...

N.B. : *Que vous a apporté votre séjour à Baie-Saint-Paul, lors du Symposium de la jeune peinture au Canada ?*

C.G. : Beaucoup de plaisir. J'y ai rencontré beaucoup de gens qui m'ont plu et, à la fois, j'ai fait l'expérience d'un milieu différent, de paysages différents.

N.B. : *Qu'est-ce qui vous a motivé à écrire autant ?*

C.G. : Je n'ai pas écrit autant qu'on le dit, mais qu'aurais-je pu faire d'autre ? À mes débuts, j'ai gagné ma vie dans les services douaniers à New York, et ensuite comme rédacteur de la revue *Commentary*, qui me remercia en 1957. Malgré cela, j'ai compris que je ne pouvais qu'écrire. Je n'étais pas intéressé à vivre du commerce de l'art. Il y avait une voie, *écrire*.

N.B. : *Les peintres sont-ils vos proches amis ?*

C.G. : Oui. Mais mon plus vieil ami n'est pas un peintre, mais un homme d'affaires. Le second peint, mais ce n'est pas sa profession. Et la plupart de mes autres amis sont peintres ou sculpteurs, ou encore des êtres qui sont liés à la culture. Lorsque mes amis sont artistes, j'écris peu sur eux quand je les crois mauvais. J'ai aussi des amis hors des milieux culturels. Dieu merci !

N.B. : *Que vous ont apporté vos nombreux voyages ?*

C.G. : Plaisir et intérêt. Je suis curieux du monde depuis ma tendre enfance, moment où je regardais des cartes géographiques, en me demandant quand j'aurais le plaisir de découvrir ces endroits. Et finalement, le Département d'État des États-Unis m'a envoyé en mission au Japon, en Inde, et par la suite, je fus

invité gracieusement en Allemagne, en France, en Angleterre, en Australie, en Amérique du Sud... Et je me suis rendu à titre personnel en Chine, en URSS où je n'ai pas eu de plaisir, mais que j'ai trouvé très intéressant. D'ailleurs, j'ai amené ma fille Sarah dans beaucoup de mes voyages pour l'ouvrir à la diversité du monde et pour qu'elle ne se sente pas aussi renfermée que je me suis senti adolescent...

N.B. : *Montaigne croyait que la meilleure université était le voyage...*

C.G. : C'était vrai pour Montaigne et pour certaines gens. Les voyages nous apprennent beaucoup de choses, mais je ne me préoccupe pas de savoir ce que j'ai exactement appris. Je sais de quoi ont l'air l'Italie, la France, l'Espagne, la Grèce... J'ai une idée de ce qu'est le monde.

N.B. : *Vous le voyez* bon *ou* mauvais *?*

C.G. : Le monde ? Parfois bon, parfois mauvais. Bien que je n'aie pas une vision sombre du monde, je pense comme James Joyce que l'Histoire fut un cauchemar. Et je sais à la fois que je n'aime pas être triste.

Je n'estimais pas les Français, maintenant je les aime. Comme n'importe quel Américain, je préfère les pays latins aux pays nordiques. Je trouve l'Allemagne sèche et la Suède ennuyante. Bien que la Russie ne soit pas une terre de plaisir, elle est intéressante au point de me donner envie d'y retourner...

N.B. : *Vous me parliez un jour de l'Angleterre en termes d'*amour *et de* haine...

C.G. : Oui, il y a *amour* et *haine*. J'étais auparavant anglophile et francophobe ; maintenant, c'est l'opposé. Lorsque je fus en Angleterre en 1939, les Anglais étaient polis et serviables — je connaissais peu d'Anglais à cette époque. Pendant la même période, je trouvais les Français rudes et indifférents — ils se fichaient complètement de ce qu'il vous arrivait, mais ils ne vous embêtaient pas. Chez les Anglais, on a peur d'être jugé..., d'ailleurs ce désobligeant trait d'esprit est connu. Et j'ai trouvé le snobisme anglais affreux et fascinant. Je n'aime pas leur système de classes.

N.B. : *Vous aimez beaucoup l'Italie...*

C.G. : Je vous dirais un *oui* superlatif. Les Italiens ont tout, particulièrement ceux du Sud. Leur sensibilité et leur intuition sont exceptionnelles. Pour ne citer ici qu'un exemple, vous vous perdez la nuit, l'on vient immédiatement vous

indiquer tout ce que vous souhaiteriez savoir sans que vous ayez le besoin d'exprimer votre désir.

N.B. : *Comment voyez-vous le futur ?*

C.G. : Je m'inquiète de ce qui va arriver aux proches qui me survivront. À dire franchement, je n'y pense pas sérieusement, pas plus qu'à la mort. Je n'ai rien sur quoi juger, pas même d'évidences. Je vous ai déjà dit que j'étais pragmatique, et je pense beaucoup plus à ma vie personnelle et à mes liens avec les gens.

Vous devez vous demander vers quoi je me dirige. Je cherche à ne plus me retrouver seul ; c'est aussi terre à terre que cela.

Le futur... Le catholicisme est en baisse. Bien sûr, tout finit par chuter. Y aura-t-il des catastrophes ? Probablement. Y aura-t-il une guerre nucléaire ? Improbable. Des pays comme le vôtre et le mien, qui vivent de manière relativement plus confortable que le reste du monde, ne sont pas assurés que cela soit définitif ; tout a une fin, et je me demande parfois si nous n'avons pas vécu un bon moment de l'Amérique du Nord. Et que veut dire durer ?...

N.B. : *La décadence de la peinture...*

C.G. : Quand il s'agit d'art, vous ne prédisez jamais. Mais je crois que si le goût ne corrige pas les erreurs des vingt dernières années, peut-être allons-nous vers la décadence. Si la peinture chute dans l'Ouest, elle chutera partout ailleurs. J'ai déjà écrit qu'actuellement, le seul art vivant et élevé dans le monde vient de l'Ouest. Et les artistes sérieux du Japon, de l'Inde, de l'Afrique le savent aussi. Par divers symptômes, l'on pourrait croire que la culture occidentale est peut-être à son déclin, mais je ne ferai pas de prédictions. Il y a des gens qui s'y connaissent beaucoup mieux que moi. Demandez-leur...

1. Entretien inédit, réalisé au Symposium de la jeune peinture qui se tenait à Baie-Saint-Paul en août 1987, partiellement publié dans *Vice Versa*, automne 1988, (Montréal).
2. Voir les *notes biographiques*, p. 561.

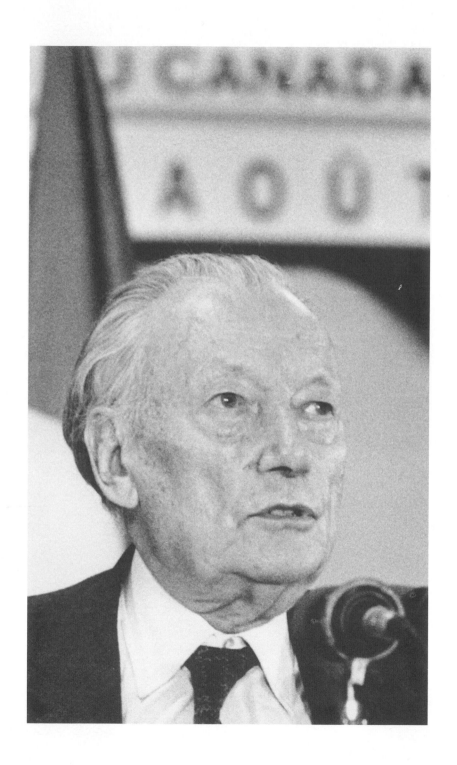

RENÉ HUYGHE

Les forces secrètes de l'âme humaine

René Huyghe
Photo : François Rivard 1987

La plus belle chose
que nous puissions éprouver,
c'est le mystère des choses.

EINSTEIN

Normand Biron : *Comment êtes-vous venu à l'art ?*

René Huyghe : Je suis venu à l'art en même temps qu'à la psychologie. D'emblée la psychologie de l'art est devenue ma spécialité. J'ai occupé la première chaire que le Collège de France a créée en psychologie de l'art. C'est donc la psychologie de l'art qui m'a branché.

D'abord, j'avais cru que j'aurais la vocation médicale ; et je voulais faire des études de médecine pour faire de la psychiatrie, car c'est la psychologie qui m'intéressait. J'ai bien réfléchi et je me suis demandé pourquoi l'on étudiait la psychologie quand elle s'occupait des êtres perturbés et manqués, et pourquoi n'étudierait-on pas la psychologie quand elle s'intéresse aux grands maîtres.

En même temps, j'avais le goût de l'art, et j'avais commencé par faire de la peinture avec un cousin qui était un peintre, médaillé du Salon. J'ai fait de la peinture dans son atelier ou à la campagne où nous allions ensemble. C'est ça évidemment qui m'a orienté dans cette direction.

N.B. : *N'avez-vous pas été tenté par d'autres voies ?*

R.H. : J'ai failli m'égarer dans une autre direction, qui était l'enseignement. Je suis d'une famille d'universitaires ; mon grand-père était professeur et ma mère était

professeur. J'avais donc songé, quand la médecine a été écartée, suivre la filière de la plupart des intellectuels français, soit aller en khâgne (la première supérieure), ensuite me présenter à l'École normale supérieure et devenir professeur de Faculté — incidemment j'étais en khâgne avec Merleau-Ponty.

Figurez-vous qu'un jour, sur le trottoir devant le Sénat, un de mes amis qui est devenu par la suite directeur général de l'UNESCO me dit : « Tu es plus normalien que nature, tu es trop intellectuel, mais tu as une grande veine dans la vie, c'est ta passion de l'art et de la psychologie. Réfléchis... Au lieu d'aller vers ton premier penchant où tu vas acquérir des plis, des défauts, va vers l'art. » Et c'est ce mot de mon ami Maheu qui m'a frappé et a modifié ma vie.

N.B. : *Vous avez renoncé à l'enseignement et vous avez choisi l'École du Louvre...*

R.H. : J'avais une formation littéraire et philosophique — je fus lauréat, par exemple, au Concours général, la première année en grec, et la seconde année en philosophie. J'ai alors choisi de filer du côté de l'École du Louvre ; cela coïncidait avec mon idée de renoncer à la médecine pour étudier par des moyens psychologiques les artistes supérieurs. Je combinais ma vocation de psychologue, ma vocation de professeur et ma passion de l'art. J'ai donc fait l'École du Louvre où tout s'est très bien passé.

N.B. : *Et à la fin de ces études...*

R.H. : Mon désir était d'entrer au Louvre, tout en me demandant si j'allais y arriver. À la fin de ma troisième année, moment où je passais un examen oral, le président du jury Louis Hautecœur vint me trouver et me demanda : « Auriez-vous envie d'entrer au Louvre ? — Je ne rêve qu'à ça », lui répondis-je. Il ajouta alors : « Venez avez moi. »

À cette époque, le Louvre n'avait pas d'ascenseurs et j'ai le souvenir que nous avons grimpé, pendant vingt minutes, des escaliers et des escaliers... La conservation était au dernier étage, où Hautecœur m'a présenté à Jean Guiffrey, le conservateur en chef. Sur-le-champ, il me mit à l'épreuve, en me demandant si j'avais de la fortune. Je me vis dans l'obligation de lui confier que mes parents avaient été ruinés par la guerre : « Êtes-vous prêt à travailler pour rien ? » s'enquit-il. « Oui, lui répondis-je, si c'est pour

le Louvre. » Le soir même, je suis devenu attaché à la conservation du Louvre. J'avais dans les 24 ans, ce qui me valut à 30 ans de devenir le plus jeune conservateur en chef.

N.B. : *Comment est arrivé le premier livre ?*

R.H. : Étant au Louvre, l'on vous sollicite souvent pour écrire certains textes et je crois que j'avais fait, entre autres, une préface sur Rembrandt, mais là encore, c'est ma jeunesse qui a joué.

En France, il y avait, à cette époque, deux grandes revues d'art, *L'Art vivant* et *L'Amour de l'art*. Bien qu'elle ait au sein de son Conseil d'administration des critiques très réputés, la revue *L'Amour de l'art* battait de l'aile et l'on songea à rajeunir son équipe. Sur ce, le président du Conseil du Louvre me convoqua pour me demander si j'étais intéressé à prendre la direction d'une revue d'art. Âgé de 24 ans, j'ai reçu un coup à l'estomac en écoutant cette proposition, d'autant plus que j'achetais sur mes économies cette revue, lorsque je le pouvais. D'humble lecteur, je fus bombardé directeur.

Survivant avec un budget difficile à équilibrer, *L'Amour de l'art* dépensait trop pour ses clichés — ce n'était pas ses auteurs, car les auteurs ne sont jamais payés cher. Comme la revue existait depuis vingt ans, je me suis rendu à notre imprimerie où j'ai constaté que nous avions des stocks gigantesques de photos. Et comme la revue suivait toute l'actualité, je me suis rendu compte que nous avions sur l'art moderne une masse de clichés que personne ne possédait. L'idée a germé dans ma tête de faire la première histoire de l'art moderne. J'ai pris comme adjoint Germain Bazin qui travaillait au ministère de l'Éducation et qui fut mon successeur au Louvre, et tous les deux, nous avons travaillé à cette revue. Et avec nos obligations quotidiennes, il n'y avait qu'un moyen pour faire la revue, c'était la nuit ; on se réunissait très souvent jusqu'à deux ou trois heures du matin.

J'avais eu l'idée d'entreprendre une histoire méthodique de l'art contemporain. Dans chaque numéro de la revue, on pourrait retrouver un chapitre de l'histoire de l'art contemporain et un cahier supplémentaire, traitant de l'actualité pour qu'on soit au courant des manifestations, des expositions comme faire se doit dans une publication de ce genre. Ensuite il n'y aurait qu'à les relier pour en faire un livre. La formule a réussi au point de rétablir le budget, et elle m'a fait faire l'histoire de l'art contemporain.

N.B. : *Cette aventure a débuté en quelle année ?*

R.H. : Nous étions à ce moment-là en 1931. Et j'ai poursuivi cette histoire non seulement sur plusieurs années, mais de manière approfondie. Ne désirant pas que l'on traite uniquement de l'École de Paris, je me suis mis en rapport avec environ soixante-dix collaborateurs, en prenant dans chaque pays le ou les critiques modernes les plus réputés. Et c'est ce qui a constitué la première histoire de l'art moderne. J'ai donc été amené, à cette époque, à étudier l'art abstrait ; nous avions en même temps des contacts avec de nombreux artistes — je me souviens très bien de mes rencontres avec Kandinsky dans sa villa à Saint-Cloud —, et nous conservions les notes bibliographiques qu'ils nous faisaient parvenir et qui devinrent une source précieuse de renseignements pour les travaux ultérieurs sur la première histoire de l'art contemporain.

N.B. : *Et aujourd'hui...*

R.H. : Étant donné que j'ai parlé de l'art abstrait il y a plus de cinquante ans, aujourd'hui je dis que l'art moderne donne des signes de fatigue et que rien n'est éternel. Par conséquent, plutôt que de s'entêter à mettre des surenchères perpétuelles sur les tendances qui ont fait leur temps, il vaudrait mieux chercher du neuf.

À ce moment-là, j'étais pour l'art abstrait, parce qu'il ouvrait une voie nouvelle et féconde à l'art. Et maintenant, je dis qu'il faut chercher autre chose au lieu de continuer à ajouter des soucoupes les unes sur les autres — ce que j'appelle *la pile de soucoupes*. C'est très bien, ça fait une jolie pile, mais si l'on en met trop, la pile s'écroule.

Il faut alors savoir se modérer dans les surenchères mises sur une tendance. Il faut virer de bord et chercher souvent dans la tendance compensatrice, car chaque tendance adopte un point de vue limité qui, au bout d'un moment, s'épuise et devient de l'académisme. Toute modernité se termine dans son académisme.

Bien qu'à titre de jeune conservateur au Louvre, je me sois attiré quelques regards perplexes devant le fait que je me suis occupé de l'art résolument moderne, j'ai maintenant pris du recul et je crois que je peux flairer davantage les tendances qui sont opportunes à l'heure actuelle et, à la fois, choisir de ne pas m'entêter dans un cul-de-sac.

N.B. : *Vous avez écrit de nombreux livres et votre attention s'est avant tout portée vers la qualité et l'intériorité de l'artiste...*

R.H. : Je crois, voyez-vous, que ce qui est justement très important, c'est la richesse psychologique. J'aimerais beaucoup employer un mot qui n'est plus à la

mode et précisément, comme je n'aime pas être à la mode, je l'emploierai, c'est l'ÂME.

N.B. : *Oui, comme le mot AMOUR.*

R.H. : C'est ça ! Tous ces mots sont des valeurs auxquelles on n'ose plus faire allusion.

Ce que je cherche avant tout, c'est la richesse de l'âme, et je considère qu'un artiste n'a de grandeur réelle que s'il a d'abord une richesse intérieure qu'il essaie de communiquer à ses spectateurs. Ensuite, comme il faut deux jambes pour marcher, il faut ajouter à la richesse de l'âme les dons techniques — il faut le don des lignes, des formes, des couleurs. Le grand artiste, c'est celui qui sait unir les deux. Ordinairement, lorsqu'un artiste a vraiment une grande richesse d'âme, il trouve le langage qui convient.

Ce n'est pas l'homme savant, ni le technicien, ni le cuistre qui ont de l'importance, c'est celui qui a tout d'un coup une sorte de révélation intérieure qui est dans son caractère individuel, ou dans ce qu'il pénètre chez les autres hommes. Il lui faudra ensuite trouver le mode d'expression le plus adéquat pour la communiquer. Chez le peintre, cela implique de trouver les harmonies de couleurs les plus suggestives, puisqu'en peinture, on ne doit pas être littéraire. C'est donc uniquement par des moyens plastiques qu'on doit créer le choc émotif qui est comme un pont jeté par-dessus le gouffre et qu'il faut faire passer dans l'âme du spectateur ; ce qui autrement serait intransmissible à cause du vide qui sépare tous les hommes.

Parmi les artistes qui m'ont le plus passionné, il y a, par exemple, en Italie, le Tintoret qui, à mon avis, n'est pas à sa juste place. J'avais entamé un livre sur le Tintoret, mais je n'ai jamais eu le temps de le terminer.

Il y a aussi, parmi les autres artistes qui ne sont pas dans le courant et sur qui j'avais aussi commencé un livre, le paysagiste hollandais Ruysdael. Voilà un peintre absolument méconnu qui est un des plus grands de la peinture ; la grande différence entre Ruysdael et les autres paysagistes est une profondeur d'âme. Vermeer de Delft a aussi une âme rare d'un timbre cristallin. Et le grand entre les grands, celui que j'admire entre tous les peintres, c'est Rembrandt.

Parmi les modernes, j'ai eu une passion pour Delacroix [1]. Je m'intéresse aussi beaucoup au peintre Odilon Redon que les modes de l'époque ont vu comme le précurseur du surréalisme, mais l'on n'a pas encore vu qu'il est un des plus grands

peintres du début de l'époque moderne ; on découvrira un jour son ampleur. On commence à la soupçonner...

N.B. : *La lumière est un des thèmes qui vous touchent aussi beaucoup...*

R.H. : Oui. Si nous revenons à la psychologie fondamentale, on s'aperçoit que nous sommes doubles, comme les deux pentes opposées d'un même toit. Si l'une des pentes manque, l'autre s'écroule. Il y en a une qui est tournée vers le monde extérieur, l'espace et la matière ; ce monde-là nous l'appréhendons par notre raison et nos sensations. Si vous voulez, par exemple, prendre vingt pommes avec vos deux mains, vous constatez que vous avez besoin d'un filet avec des poignées qui vous permettra de transporter vos fruits avec une seule main. La raison, c'est le filet avec la poignée ; l'intellect réduit le multiple à des prises plus simples, allant de plus en plus vers l'unité. L'intelligence est donc à la base des sciences, puisqu'elle saisit la diversité des phénomènes, en dégage les principes généraux et les lois. C'est la première pente du toit.

La seconde n'est plus la pente objective, mais subjective ; celle que l'on ignore trop depuis la vague de positivisme qui a submergé le XIXᵉ siècle et qui fut indispensable pour créer les sciences dans l'état admirable où nous les connaissons aujourd'hui. De son côté, le subjectif nous impose de vivre en direct la durée intérieure. Un être complet est un homme qui sait être objectif quand il étudie le monde extérieur et sait coordonner logiquement et rationnellement ses sensations, mais qui, à la fois, possède la profondeur de la durée intérieure, comme on plonge dans un puits loin de la clarté artificielle de la raison.

À ce moment, on s'aperçoit que les deux versants sont complémentaires — la loi du monde extérieur, c'est la quantité ; la loi du monde intérieur, c'est la qualité. L'on ne peut pas dire que l'on est pour la qualité contre la quantité. Il faut que l'homme assume à la fois le sens de la quantité qui est rationnelle et mathématique, et le sens de l'appréhension intérieure de la qualité. La qualité exige de celui qui veut la percevoir un questionnement perpétuel. C'est en ce sens qu'il est si important d'étudier l'art ; vous ne pouvez déceler, dévoiler, percevoir la qualité d'un très grand peintre que si, avec votre qualité intérieure propre, vous êtes à l'écoute, voire à l'unisson de la qualité d'un grand créateur. Il en est de même pour les grands philosophes qui ne valent pas uniquement par le raisonnement, mais par les intuitions des profondeurs.

N.B. : *Et la beauté ?*

R.H. : La qualité a trois domaines : celui des actes qui est l'éthique et la morale, celui de la création qui est l'esthétique et celui que les religions mettent au bout de notre parcours qui est Dieu ou les dieux. Il n'y a pas de qualité qui ne soit conforme à la morale ; il ne s'agit point des préceptes imbéciles et étriqués que certaines gens substituent à la vraie morale, ni non plus des systèmes étroits que certains raisonneurs substituent à la pensée d'un grand philosophe, mais du sens de la qualité. La qualité dans la création, lorsqu'on est capable de l'y apporter, c'est ce qui fait justement l'art.

Il y a aussi le *mot* Dieu que j'évite, car il offre aux hommes la tentation de se l'imaginer. Dieu est tellement au-dessus de nous que nous ne pouvons pas le concevoir. Je suis d'accord avec les mystiques qui prétendent que l'on atteint Dieu au-delà de l'intelligence. Et saint Jean de la Croix dit qu'il faut *passer par la nuit de l'intelligence*, car l'intelligence ne suffit pas.

Béatement, nous concevons Dieu à notre image — de manière puérile, nous le représentons assis sur un trône avec une grande barbe et, pourquoi pas un jour, avec une paire de lunettes. Se le représenter avec des idées et des concepts, cela est humain, mais il n'est pas concevable sous des apparences physiques. Dans un de mes livres, je l'ai appelé *PLUS INFINI*, parce que la notion d'*infini* est encore une notion appréhendée par l'intelligence et les mathématiques. Cet inconcevable, cet inimaginable est un pôle d'attraction qui nous oblige à nous dépasser sans cesse.

Je ne souhaite ici choquer aucune religion, mais chaque religion a, de son *dieu*, une conception qui est son vêtement. Un chef d'ordre religieux que j'estimais beaucoup me dit un jour : « Plus j'approfondis ma foi, plus je m'aperçois qu'avec les théologiens, nous descendons ; par contre, lorsque je rencontre un grand mystique de l'islam ou du bouddhisme, je me rends compte que nous cherchons la même chose. »

N.B. : *J'aimerais revenir à l'art actuel et vous demander comment vous voyez le futur.*

R.H. : Je résumerai brièvement. Qu'est-ce qui a produit le mouvement de l'Art moderne ? La société du XIX^e siècle, qui était une société uniquement bourgeoise, avait ses qualités, mais à la fois, les défauts de la bourgeoisie. C'est pourquoi j'ai souvent soutenu que l'idée d'une classe unique est une stupidité, car chaque classe sociale représente dans l'organisme social un organe — on ne peut pas avoir un corps avec uniquement des poumons

ou un cœur... On devrait comprendre que chaque classe sociale a sa fonction dans l'organisme ; elle doit rester à sa place, car si elle empiète sur les autres, cela crée un déséquilibre psychologique comme dans le corps. L'erreur du XIXᵉ siècle et aussi de la Russie soviétique, c'est l'idée de la classe unique : le XIXᵉ siècle a eu une classe unique qui était la bourgeoisie, et les Soviets, qui essaient d'avoir une classe unique qui serait le peuple, créent en fait une nouvelle bourgeoisie.

La bourgeoisie a donc dominé le XIXᵉ siècle. Elle a permis le développement des sciences objectives et positives, et elle a dégagé des lois. Ainsi elle a contribué à l'expansion extraordinaire de la science moderne qui avait pris son élan au XVIIIᵉ siècle. Mais les bourgeois, étant positifs, étaient inaptes à l'art, car ils voulaient faire de l'art quelque chose de positif qui reproduirait le réel. Donc l'art du XIXᵉ siècle a eu un caractère réaliste ; et comme le bourgeois est juriste, l'art était soumis à des règles.

La beauté devait être réaliste et répondre aux exigences positives de l'époque. Alors cela a donné l'académisme. Par ailleurs, j'ai souvent soutenu que les inventions arrivent à leur heure, parce qu'elles répondent à un appel, à une attente. Le XIXᵉ siècle a inventé la photographie. Et les peintres, au fond, avaient l'ambition de faire mieux que la photographie puisqu'ils avaient les couleurs. Le mot *objectif* prend là toute sa plénitude : essayer de reproduire la nature.

Pour faire contrepoids, les artistes étaient obligés de remettre en valeur le subjectif, d'où la réaction des romantiques qui ont plié l'art, non plus à être un miroir de réel objectif, mais à être une transmission communicative des émotions subjectives. Puis après le romantisme, le symbolisme a poussé plus loin la même ambition, en voulant exprimer par des moyens évocateurs l'indicible. Mais l'expression intérieure devenait trop exclusive chez certains artistes, il a donc fallu cultiver le troisième versant qui était négligé, c'est-à-dire la plastique — la ligne a une beauté en soi ; la couleur a aussi une beauté en soi qui est indépendante de ce que cela représente et de ce que cela suggère.

En art, il faut donc représenter pour communiquer. Il faut suggérer à l'aide de la représentation, mais il faut que ce soit dans une langue qui ait sa beauté poétique et qui ait la plastique — beauté des lignes, beauté des formes, beauté de la couleur. Étant déséquilibré, l'art a été à fond dans la voie du réalisme, puis s'est rendu compte qu'il s'égarait. Il a eu la même attitude dans la voie du subjectif, puis il la pris conscience d'avoir commis la même erreur. Alors, il a été à fond dans la voie de la plastique. Cela a donné l'art réaliste du XIXᵉ siècle.

L'art du subjectif, ce fut le fauvisme, l'expressionnisme, le surréalisme qui est descendu jusque dans les ténèbres de l'inconscient. Puis on était à nouveau en face d'un déséquilibre ; alors on s'est rejeté vers la plastique qui a privilégié la ligne, la couleur, d'où l'art abstrait qui ne représente plus le monde extérieur (élimination du premier facteur), qui ne suggère plus un monde intelligible ou exprimable de sentiments déterminés (rejet du second facteur), mais s'engage dans une direction exclusive, le culte de la ligne, de la couleur et, à la fois, du geste pictural.

Nous sommes maintenant arrivés au bout de ces trois voies, prises trop exclusivement et qui ont abouti chacune à un épuisement... Quand vous voyez aujourd'hui les artistes abstraits, ils ne font plus que l'académisme des grands abstraits de la génération créatrice. Ce sont des imitateurs et des enchérisseurs qui ne savent plus qu'inventer pour faire plus abstrait que leurs prédécesseurs. Lorsqu'on en est là, on est entré dans l'académisme.

Alors, je crois qu'à l'heure actuelle, puisqu'on a fait ces trois expériences à fond, du moins c'est l'impression que me donnent les jeunes, il est nécessaire de retrouver un art de synthèse : rééquilibrer l'art en ne perdant aucun des éléments du trépied qui le soutient. Il faut avoir un langage librement figuratif, parce que c'est le meilleur moyen de communiquer une émotion à autrui, en lui rappelant quelque chose. Si je représente un nocturne, l'idée d'un certain recueillement de la nuit, de la clarté lunaire est présente pour tous les hommes ; donc, j'appuie sur une évocation qui peut me permettre de composer une symphonie émotive chez le spectateur. Il faut ensuite avoir fondamentalement quelque chose à communiquer au plan subjectif, et il est essentiel de le communiquer dans un langage qui ait la qualité esthétique, soit la beauté des lignes, des couleurs et des formes. Mais quelle ambition, parce que c'est un art global, un art total.

Les jeunes sentent qu'à l'heure actuelle, il faudrait recomposer tout ça. Ils sont devant une tâche écrasante, mais je vois très bien que c'est cet art plein, au sens plénier, qu'ils voudraient reconstituer. Souhaitons-leur cette chance et espérons qu'il y aura quelques grands créateurs qui sauront leur donner l'impulsion génératrice.

N.B. : *L'acte d'écrire s'accompagne souvent d'une grande solitude. Et vous avez beaucoup écrit...*

R.H. : J'adore la solitude. Là encore, comme je ne suis pas l'homme d'un système, j'adore la solitude pour penser, pour me recueillir — ça montre bien le retour au subjectif —, mais, en même temps, je me rends bien compte de

l'égoïsme que cela comporte. Et puis j'ai forcément des élans affectifs qui ont besoin d'être satisfaits, alors j'équilibre ma vie. J'ai des phases de retraite et de solitude qui sont des moments où je me mets en face de moi-même. Et à ce moment, je cherche à la fois à pénétrer plus avant dans mon subjectif et dans mes développements intellectuels. Puis j'ai une phase d'échange, de communication pour bénéficier des autres êtres.

Quand je m'enferme dans ma spécialité, elle est communication, car, lorsque je regarde un tableau, c'est pour communiquer avec l'âme que l'artiste a introduite dans son œuvre et dont il essaie de me transmettre l'écho.

Là encore, l'équilibre est essentiel. Les deux pentes sont nécessaires : il faut savoir être absolument et rigoureusement solitaire pour méditer, pour penser ; et il est à la fois indispensable d'être en communication avec les autres.

N.B. : *Et la mort...*

R.H. : Une résignation. Tant dans la vie extérieure que dans la vie intérieure, la grande loi est la courbe. Il y a la courbe génératrice qui monte et atteint son sommet. Lorsqu'elle atteint son sommet, elle décroît et meurt. C'est le rythme de la vague, le rythme des choses qui vivent, qui sont fluides ; par conséquent, il faut obéir à la vague. Cela ne signifie pas que l'on ne désirerait point prolonger l'agrément jusqu'à devenir un Mathusalem...

N.B. : *Et le Canada...*

R.H. : Un des lieux qui excite beaucoup mon affectivité. Je suis profondément français, parce que je suis fait de races antinomiques ; je suis un mélange de Flamand par mon père et de Wallon par ma mère. Ce que la Belgique n'arrive pas à faire, j'ai bien été obligé de le réussir pour exister. Il m'a bien fallu réunir les deux pans du toit pour trouver mon propre équilibre. Le Flamand, héritier des peuples nomades, est le dynamique, l'aventurier, et le Wallon est le Méditerranéen qui demeure en communication avec la civilisation latine et grecque, l'homme qui cherche l'équilibre rationnel. Portant en moi cette double expérience, j'apprécie beaucoup l'esprit français, car la prééminence de cet esprit vient de ce que ce n'est pas l'esprit d'une race.

L'Allemand est un Germanique, l'Anglais, un Anglo-Saxon. Ce sont des descendants des peuples que j'appelle des nomades de terre — songez aux invasions barbares — et des nomades de mer — songez aux Vikings. Le Français a cette chance extraordinaire d'être composé pour moitié d'hommes du Nord, pour moitié d'hommes de la Méditerranée, et sur tout cela souffle un vent de

l'Atlantique qui vient de la Bretagne. Le Français a eu très tôt à concilier la diversité ; ce que chaque individu devrait essayer de faire. C'est ce qui a fait la richesse de la culture française.

Ce qui me frappe beaucoup au Canada français, c'est que je la retrouve, et avec peut-être un état plus terrien, plus près des sources. Quand je vais au Québec, je retrouve les bases de l'équilibre français, puisque ce sont des Normands, des Bretons, même des Basques qui ont tissé les composantes de votre hérédité. L'ennui du Français, c'est que, comme tous les Méditerranéens, comme tous les agraires, il tend facilement au rationnel. Quand il perd le contact avec la terre, la raison l'emporte trop et il risque de devenir un abstrait. Alors ce que j'aime au Canada, c'est que vous êtes restés près de l'agraire. Vous êtes encore un peuple de grandes étendues, de grandes terres cultivées, de forêts et de grandes terres non cultivées. Par conséquent, vous avez, plus que le Français, préservé la quintessence de l'équilibre français. J'aime aller me retremper au Québec pour retrouver ce que les Français d'il y a peut-être deux siècles possédaient bien plus qu'aujourd'hui.

J'aime que le Canada rentre dans la francophonie ; comme actuellement, il y a un grand mouvement qui l'y incite.

N.B. : *Comment voyez-vous l'avenir du monde actuel ?*

R.H. : On m'a souvent dit que j'étais un pessimiste, parce que je voyais venir les catastrophes. Au moment de Munich, tout le monde se réjouissait, et moi, je voyais un avenir très sombre... Quand la Seconde Guerre mondiale a éclaté, j'ai évacué les tableaux du Louvre et je les ai mis en Normandie, parce que je n'étais pas sûr de la victoire. Tout le monde me critiquait et me traitait de défaitiste. Mais il y a eu la défaite...

Je crois que la civilisation dominante entre dans une crise extrêmement grave. Je me rappelle toujours le mot que me disait Malraux, en m'expliquant que les civilisations se développent toujours sur le pourtour des mers, car elles permettent des échanges entre les peuples adverses — je n'ai pas dit adversaires —, et qui sont tournés, l'un vers le Sud, l'autre vers le Nord. Malraux me disait, au moment où nous étions tous les deux sous l'uniforme pendant la Résistance : « La civilisation d'hier, c'était la Méditerranée ; la civilisation d'aujourd'hui, c'est l'Atlantique ; la civilisation de demain, ce sera le Pacifique. » Ce qui donne un grand avenir spécialement au Canada, c'est de pouvoir jouer sur cette alternance, car votre pays est bordé par l'Atlantique et le Pacifique.

Je crois que l'Europe entre dans une crise très profonde, parce qu'elle est menacée, d'une part, par les descendants des nomades de jadis, les Slaves, par leur impérialisme qui existe et qui voudrait dévorer l'Europe. D'autre part, nous avons actuellement un équilibre, parce que l'Amérique a compris que l'Europe dévorée serait pour elle une catastrophe — elle le comprend à certaines heures, et moins à d'autres. Il y a donc une incertitude de ce côté-là et je ne suis pas toujours tout à fait sûr du sort de l'Europe.

Il n'y a pas de déterminisme dans la vie ; on ne peut pas prévoir, parce que la balance peut toujours pencher d'un côté ou de l'autre. Ce que je vois lucidement, ce sont les dangers.

Je voudrais espérer que l'accord Reagan-Gorbatchev sera fécond. Il peut l'être, si tous les deux, je le dis bien, n'ont pas d'arrière-pensée. Je ne souhaite pas que l'impérialisme slave ne fasse une trop grande pression sur Gorbatchev que je crois un homme de bonne volonté, innovateur et en train de régénérer l'URSS. Mais qui l'emportera du vieil impérialisme invétéré des Slaves dans cette course vers l'Ouest ? Nous avons actuellement un équilibre qui nous vient de l'Ouest, de l'Amérique. Mais que se passera-t-il dans l'avenir ? N'y aura-t-il pas un transfert de cette idée qu'avait Malraux et qui s'est déjà annoncé dans le dialogue Europe-Amérique ? N'y aura-t-il pas un transfert vers le Pacifique avec la montée du Japon ?

Le Japon m'intéresse beaucoup aussi. J'ai fait, avec une grande personnalité japonaise, un livre en dialogue, *La nuit appelle l'aurore*, où nous examinions, le président Ikeda et moi, la civilisation actuelle et la nuit qui la menace... Mais toute nuit comporte, un jour ou l'autre, une aurore. Et être pessimiste, c'est voir l'approche de certains crépuscules. Mais il faut garder un positivisme invétéré, en se disant que quelle que soit la nuit, et si lourde qu'elle puisse être, il y a toujours dans la marge de l'humanité une autre aurore qui naît. On ne sait pas toujours où le soleil se lève [2 et 3]...

1. René Huyghe, *Delacroix ou le Combat solitaire*, Paris, Hachette, 1964.
2. Entretien inédit, réalisé à Paris le 14 décembre 1987.
3. Voir les *notes biographiques*, p. 565.

PAROLES DE L'ART

MARCEL BARBEAU

*Les fêtes sidérales
de la lumière*

Marcel Barbeau *Le temps d'Anaïs*
Acrylique sur toile
43'' x 60'' 1984
Photo : Robert Etchevery

Depuis le jour où Marcel Barbeau a signé dans le *Refus Global* des intentions telles « PLACE À LA MAGIE ! PLACE AUX MYSTÈRES OBJECTIFS ! PLACE À L'AMOUR ! PLACE AUX NÉCESSITÉS ! », l'artiste n'a jamais failli à cet élan qui l'a mené dans les sentiers d'une liberté profonde qu'il a arrachée aux empyrées de la lumière.

Si ses tableaux actuels deviennent l'œil de fêtes rétiniennes, les récentes sculptures qu'il a présentées à la galerie Esperenza pourraient bien être vues comme une danse sidérale, tellement ces mouvements de lignes se déploient dans l'étreinte infinie de la blancheur. Cette musique de formes pures qui écrivent l'ombre et dessinent la lumière devient ici un moment incantatoire de l'harmonie [1].

Normand Biron : *Qui fut Borduas pour vous ?*

Marcel Barbeau : Un maître qui m'a permis de me découvrir, m'a encouragé... Il nous laissait librement travailler, découvrir notre chemin... Les gens qui transposaient la réalité l'intéressaient...

N.B. : *Les automatistes...*

M.B. : Ce nom nous a été donné par un critique... Les expériences que l'on a faites m'ont permis de découvrir l'accidentel, semblable au tracé inattendu de la

pluie sur le pavé au moment de sa chute. Borduas utilisait l'accident — la rencontre de la matière avec la spatule —, moi, je projetais la matière sur la toile... En fait, l'automatisme, c'était accepter l'accident qui nous permettait de découvrir le monde cosmique qui nous entourait, un instrument d'investigation... Bref une permission, un outil de travail. Un mouvement de libération, une conscience du malaise dans lequel on était et qui nous a permis d'aboutir au *Refus global*. Ce fut le reflet d'une pensée collective d'un petit groupe qui voulait se dégager de la puissante emprise du clergé de cette époque.

La forme de nos toiles est née d'un dégagement de ces structures. Nécessaire, notre action a influencé plusieurs milieux qui gravitaient autour de la peinture et a amené une évolution profonde de la société québécoise. On l'a payé du prix de l'isolement dans cette société : Borduas a perdu son emploi, Riopelle est parti et Leduc a fait de même. Je suis resté, mais je n'ai jamais eu de poste de professeur ; ce qui m'a contraint à ce moment à faire de la photo d'enfants pour survivre. À cette époque, on nous regardait comme des anarchistes... Il fallait que cette révolution des idées fût faite au Québec, et elle fut faite.

N.B. : *Cette obligation de partir, n'est-elle point souvent salutaire ? De 1958 à 1974, vous étiez surtout à l'étranger...*

M.B. : Ma vision du monde en a été élargie. Cela m'a beaucoup appris ; il était nécessaire que je parte. Mais depuis dix ans, Montréal est une ville où l'on peut vivre. En ce qui concerne l'information culturelle, on a enfin accès à presque tout...

N.B. : *Et Paris...*

M.B. : Un temps de réflexion, une source de renseignements essentiels grâce aux grandes expositions, mais je n'aurais pas pu y vivre. Me sentant davantage nord-américain, je me vis plus à l'aise à New York où j'ai exposé partout et où j'y ai trouvé un accueil chaleureux... Je ne pourrais pas dire la même chose de Paris ; il y a eu une exception, Iris Clerc [2].

N.B. : *Le mouvement...*

M.B. : Il y a toutes sortes de mouvements. Dans mes tableaux actuels, le mouvement n'obéit pas seulement à la couleur, mais au dessin qui vient structurer. Dans mes récentes sculptures, le mouvement est créé par les ombres projetées qui s'animent dans plusieurs directions... Les lignes se croisent en s'affrontant et créent une tension. Dans mes sculptures de l'année dernière,

les plans colorés se détachaient de l'objet, tentaient de vivre au-delà de la structure.

N.B. : *Le geste...*

M.B. : Le geste dans l'espace... Dans mes sculptures, il devient le mouvement du danseur ; ici, le geste compte peu, c'est la chorégraphie qui vit, le dessin de la forme colorée... Cela devient aussi structuré qu'une ruche d'abeilles. Je voudrais que l'effort que j'ai déployé disparaisse afin de devenir aussi simple et épuré que le travail des abeilles qui lient organiquement le dessin et la couleur.

N.B. : *La couleur...*

M.B. : Elle n'existe pas en soi ; il y a des relations colorées qui créent la lumière... Je n'utilise presque pas le noir, mais plutôt la palette impressionniste... Vibrante, ma couleur fait peu de place au gris. Les relations colorées que l'on voit autour de nous sont déjà assez grisaillées...

N.B. : *Vos liens avec la nature...*

M.B. : Je suis plus attiré par les vastes cieux et les formations de nuages que par l'architecture des arbres et des formations rocheuses. Mes tableaux sont beaucoup plus près des transparences des nuages et de la palette infinie que nous offre le ciel. Ils sont davantage tirés de l'espace que de la nature dans laquelle on vit.

Je suis plus sensible à l'univers sidéral où se côtoient l'infiniment petit et l'infiniment grand. Et si l'on regardait au microscope ou au télescope cet univers, on y retrouverait l'image intérieure de plusieurs de mes tableaux. Quand on agit spontanément, on correspond à tout le cosmique qui nous entoure. Le monde de l'invisible existe...

N.B. : *Qu'est-ce qui est pour vous le plus important ?*

M.B. : Un ensemble de choses qui, avant tout, présuppose d'être en harmonie avec les autres et avec soi-même. Si tous les êtres étaient en harmonie, ils s'exprimeraient, me semble-t-il, dans des œuvres. Pour moi, une œuvre est le résultat d'une très grande harmonie et d'une connaissance de soi... En créant, on s'écrit de plus en plus...

N.B. : *La beauté...*

M.B. : À mes yeux, elle est faite de relations très justes. Elle est dans la justesse des choses et dans leur harmonie. On ne peut pas la définir par avance, elle se révèle

à nous. Il ne peut jamais y avoir de concepts de beauté… Elle peut être étrange, voire faite d'éléments impensables. Beaucoup de gens peuvent passer à côté sans la voir, car ils ont des idées sur la beauté qui leur obstruent la vue.

N.B. : *La précision…*

M.B. : Je cherche à ce que mes tableaux soient, de plus en plus, clairs et organisés, mais de manière spontanée et lyrique. Je ne désire point une systématisation du tableau qui l'assécherait ; je veux que cette organisation soit essentielle et vivante. Il faut savoir arrêter son geste…

N.B. : *La sculpture…*

M.B. : Les formes de mes récentes sculptures ont été assemblées par couple en tentant de respecter certains mouvements dans une dualité complice.

Tout ce que je fais actuellement est très lié à la joie de vivre, à la poésie, à la grandeur du monde dans lequel on vit… La découverte de la forme qui s'élance pour arriver à un état de grâce, de simplicité… Après bien des années de recherches, je crois être arrivé au seuil de cette plénitude intérieure.

N.B. : *La vie pour vous…*

M.B. : Elle se reprend tous les jours. J'essaie que chaque jour soit le plus complet sur tous les plans. Du café matinal jusqu'à la fin du jour, tout doit être bien fait *à chaque instant*. Je n'espère rien de la vie, mais j'assume ce qu'elle me donne tous les jours, et j'essaie à la fois d'en faire quelque chose.

N.B. : *Et la mort…*

M.B. : Je crois que l'on ne meurt jamais, mais que l'on se transforme. Mes tableaux seront le témoignage de mon passage… Ensuite la matière va se transformer, et je ne crois pas que la conscience se perde… Songez aux branches des arbres qui se fraient un chemin à travers le béton pour trouver la lumière… J'ai l'impression que ce sera un peu la même chose après…

N.B. : *L'avenir…*

M.B. : Je n'y pense jamais… Car, si l'on observe ce qui se passe partout, on pourrait vite craindre d'exploser. J'ai peur que l'on soit au seuil d'une nouvelle guerre qui serait *épouvantable*… Une guerre bactériologique ou nucléaire pourrait totalement nous rayer de la terre. Vous comprenez aisément pourquoi je préfère ne pas y penser.

N.B. : *La musique... Le concert qu'a donné le compositeur Vincent Dionne au moment du vernissage de vos sculptures n'était-il pas très près de cet élan rituel que semblent contenir vos sculptures ?*

M.B. : J'aime beaucoup la musique contemporaine ; elle est très importante pour moi et me séduit... J'ai voulu que ce vernissage soit un moment rituel où tout se dit par la danse, le chant, la musique. Nos vernissages sont souvent tellement plats que j'ai voulu en faire un jour de fête. Et dans cet esprit, Vincent Dionne a bien senti mes sculptures qu'il a traduites par des sons pleins et dépouillés, comme je vois mes œuvres.

N.B. : *Qu'est-ce que créer ?*

M.B. : C'est un peu comme le processus de l'enfantement. À la fin, le tableau est comme un cadeau qui nous est donné... Bien que la gestation soit souvent douloureuse, *la jouissance arrive à la naissance du tableau* [3]...

1. Entretien publié dans *Le Devoir* du 16 novembre 1985 (Montréal).

2. Il faut lire le livre de cette extraordinaire directrice de galerie qui a exposé, en pionnière, Takis, Klein, Fontana, Tinguely... Elle écrivait de Marcel Barbeau, en 1964 : « La peinture de Barbeau, très dépouillée, est trop en avance pour les Parisiens. » Iris Clerc, *Iris-Time (l'art-venture)*, éd. Denoël, 1978.

3. Voir les *notes biographiques*, p. 513.

FRANCINE BEAUVAIS

La matière est
la matrice du temps

Francine Beauvais *Paroxisme*
88/77 cm
Bois gravé 1987
Photo : Michel Dubreuil

La terre se nourrit d'empreintes
Le ciel se nourrit d'ailes

Miguel Angel ASTURIAS

Normand Biron : *Comment êtes-vous venue à l'art ?*

Francine Beauvais : Pendant que ma sœur et moi faisions des études classiques, ma mère nous envoyait aux cours des Beaux-Arts, le samedi matin. On y travaillait la glaise, le dessin, le fusain, la couleur, la sculpture... C'était passionnant.

Après le baccalauréat, ma famille s'opposait à ce que je choisisse les beaux-arts ; je me suis donc inscrite en histoire de l'art, tout en sachant secrètement que mon véritable choix était les beaux-arts [1].

N.B. : *Il y avait un intérêt pour l'art dans votre famille ?*

F.B. : Aucunement. Bien que dans ma famille, il y ait eu une culture musicale, on n'avait aucune culture visuelle, comme les trois quarts des Québécois, d'ailleurs. La première fois que j'ai mis les pieds dans un musée, j'avais vingt ans. À la maison, il n'y avait aucun livre d'art ; jamais on n'a entendu parler d'art, pas même des peintres de la Renaissance ou du XIXᵉ siècle ; on ne possédait pas non plus de reproductions de Léonard de Vinci... Par contre, on allait à l'opéra et au concert [2].

N.B. : *Mais le souci de vous faire faire des études supérieures montrait quand même qu'il y avait une attention au monde de l'art...*

F.B. : Non. On n'avait pas de culture visuelle ; et ce n'est pas le cours classique qui nous a donné cette culture. Vous n'avez qu'à regarder les gens au pouvoir en ce moment et ce qu'ils achètent... On faisait à peine de l'histoire de l'art et beaucoup de littérature, parce qu'on avait des *bons curés* qui connaissaient bien la littérature. Les professeurs qui enseignaient au cours classique ignoraient tout de l'art, si ce n'est la Grèce antique ; à travers l'histoire de la Grèce, c'était la tragédie grecque, et non l'art, qui les intéressait.

N.B. : *Pourquoi avoir choisi le bois gravé ?*

F.B. : La première passion que j'ai eue vraiment — au collège, je m'ennuyais royalement —, ce furent mes études aux Beaux-Arts. À cette époque, on passait des journées à travailler une toile, un dessin... On allait dans l'atelier des copains, on discutait, on mangeait ensemble... Bref, l'art était une passion, une aventure incroyable. Si les générations actuelles ne font pas toujours grand-chose, c'est à cause du système de *crédits* universitaires.

Quand j'étais aux Beaux-Arts, on vivait encore à l'ère de l'Automatisme. On privilégiait beaucoup les forces de l'inconscient. De nature plus spéculative, j'étais très formaliste. J'étais aux prises avec toute la grande aventure de la spontanéité et de l'inconscient, parce que c'était tout ce qu'on privilégiait dans l'enseignement à ce moment.

Je préférais Paul Klee, parce que c'était vraiment la recherche de l'espace et du signe, et non point uniquement les forces de l'inconscient. Tout ce que je trouvais sur Klee, je le lisais, parce que, au départ, c'était une nouvelle aventure formelle et un espace plastique dont je faisais la découverte. Il faut relire son *Journal*.

Enfant, la couleur fut ma première trouvaille, simultanément avec la lumière, et ensuite l'espace plastique. Je n'ai pas abandonné cette démarche. Elle a pris différentes formes, mais l'objectif est demeuré le même.

Aux Beaux-Arts, je faisais beaucoup de peinture, mais je relevais peu de défis. Il n'y avait pas de maîtres qui pouvaient nous amener dans des sillons, des aventures nouvelles, nous stimuler. Je n'y ai pas rencontré de gens forts ; ce qui eut été très important. Tout ce que vous faisiez était bon. Pour un jeune, c'était lassant. N'étant point aiguillonnée par l'environnement, j'ai quitté la peinture un long moment, jusqu'à ce que je rencontre Dumouchel.

Il m'a non seulement initiée à la gravure, mais lui qui avait une personnalité extrêmement forte m'a encouragée et stimulée. Par ce biais, j'ai accédé à un monde graphique et formel que j'avais toujours cherché — je devais me battre avec la matière. J'avais tout un monde à découvrir, auquel je pouvais me confronter et qui me passionnait. Ce n'est pas dans mon milieu culturel qu'on présentait la gravure, pas plus que la peinture d'ailleurs. Par le biais du bois gravé, de la couleur, je reviens actuellement à la peinture.

N.B. : *Quels sont vos thèmes ?*

F.B. : Des thèmes, je n'en ai pas vraiment. C'est le lieu et l'espace plastiques. Quand j'ai fait des oiseaux, ce n'était pas les oiseaux qui m'intéressaient particulièrement, mais le mouvement éphémère dans un lieu plastique. Les gens ont souvent été plus sensibles aux oiseaux qu'à leur symbolique... Mais les spectateurs demeurent libres d'aimer ce qui les touche. Tout ce qu'on peut dire sur la peinture et sur l'art demeure, à mes yeux, souvent faux. Ici, l'important pour moi était le mouvement, l'instantané... J'aurais pu prendre autre chose ; le sujet n'a pas tellement d'importance.

N.B. : *Pourquoi le bois ?*

F.B. : Je fonctionne par périodes. Pour l'instant, le bois m'intéresse, parce que c'est direct et très près de la nature. J'aime beaucoup les dessins taillés au couteau, au canif. Quand j'en aurai terminé avec ce cycle, je vais, dans un autre médium, poursuivre avec l'éternel sujet qui me préoccupe, soit le lieu et l'espace. Probablement le burin ou la pointe sèche... Peu importe l'outil, pourvu qu'il vous conduise à une matière qui vous donne des résonnances visuelles.

N.B. : *Cette technique vous permet de faire des multiples...*

F.B. : Le multiple ne m'a jamais beaucoup préoccupée. Si je me suis tellement intéressée à la gravure, c'est peut-être parce que j'ai fait le code d'éthique. Au plan technique, je suis attirée par le processus de la gravure, car il vous amène petit à petit à prendre du recul, à réfléchir et à y revenir.

N.B. : *Au plan technique, vous semblez privilégier l'aspect fini dans le sens italien de* finito *; chaque fibre, chaque trait doivent être maîtrisés...*

F.B. : Ce n'est pas tant la technique qui m'importe, mais la pureté, la finesse de l'écrit et du signe. Je suis contre le *Junk Art* : le brutal, le garroché... Je me sens plus proche des Japonais, du signe parfait... Actuellement, dans le milieu des arts,

les universités, nous vivons dans une société essentiellement matérialiste, marquée par l'apport des sciences humaines, et l'on a honte de parler de la technique. On essaie de la camoufler, de ramener tout à un concept, en gardant sous silence que la réussite d'une œuvre est liée à une sorte de symbiose entre la technique et le concept. On veut souvent taire la technique, sous prétexte que ce n'est pas assez intellectuel. Dans toute œuvre plastique, l'outil, la technique, le concept sont continuellement en symbiose, car c'est la matérialisation de l'espace. Où reléguerait-on alors la sculpture, le dessin, la peinture, si l'on n'avait pas la technique derrière ? Songez à la musique : un pianiste qui n'aurait pas de technique pourrait-il transmettre la sensibilité d'une œuvre ?

N.B. : *Dans les œuvres que vous réalisez, le support, soit le bois, ne devient-il pas une œuvre en soi ?*

F.B. : Quelle est la différence entre la peinture, la sculpture, la gravure et, par extension, l'architecture ? Dans un monde plastique, il n'y en a pas tellement. Les frontières sont minces. Pour moi, le bois lui-même qui devient sculpté garde la trace et l'empreinte du signe qui est un report ; c'est aussi important que l'estampe. Le bois lui-même devient une peinture, une sculpture, si vous lui donnez l'extension tridimensionnelle. Je conserve tous mes bois, à l'exception d'une murale que j'ai récemment exécutée — au fond, j'avais sculpté un bois.

Et là, la connaissance de mes outils, de la matière et du bois m'ont amenée à un tout autre champ visuel. À mon avis, les arts plastiques sont une expérimentation empirique qui nous conduit, petit à petit, à rechercher la force visuelle. Et ce n'est pas prémédité. Dans nos champs d'intérêt, cette tentative se mue en une exploration totale, une recherche pure... Vous travaillez, vous faites des constats, vous retravaillez, vous prenez un recul et, progressivement, vous canalisez.

N.B. : *Je suis resté sur ma faim en ce qui concerne les thèmes... Il y a quand même des images qui s'imposent...*

F.B. : Il faudrait aller voir des psychanalystes ; je ne sais pas... Quitte à me redire, il y a pour moi, au départ, le lieu, le champ visuel et la plastique.

N.B. : *Pourriez-vous expliquer votre conception de la plastique ?*

F.B. : L'espace plastique d'un lieu. Vous effectuez une transposition tridimensionnelle et vous retrouvez des signes spécifiques sur un lieu : un carré, un rectangle... qui sont des images fixes. La plastique n'a rien à voir, par exemple, avec

la cinématographie ou la vidéo qui sont essentiellement des images séquentielles en mouvement.

N.B. : *Le choix des couleurs...*

F.B. : Je me satisfais d'une expérience sensorielle de la couleur en tant que valeur, mais je ne suis pas allée loin au niveau de l'espace donné par la couleur. C'est simplement la *valeur couleur* qui entre en jeu. Si vous regardez certains bois gravés que j'ai faits antérieurement, ils ne sont pas pensés en fonction de la couleur elle-même, mais en fonction de la valeur colorée. Bref, de la lumière.

La lumière sculpte la plastique, voilà pourquoi j'ai travaillé surtout avec des jaunes, des roses, des orangés. Je graduais progressivement la valeur colorée jusqu'à des sombres. Si vous regardez bien la gamme, c'était la valeur et la lumière. Ce n'était pas l'espace de la couleur elle-même, un peu à la Mondrian. En fait, j'ai tenté de sculpter la lumière.

N.B. : *Le dessin est essentiel pour vous...*

F.B. : Extrêmement. Le dessin, c'est tout un monde graphique ; c'est tout un monde du signe, beaucoup plus que la peinture. Auparavant, on faisait du dessin coloré et l'on est arrivé, petit à petit, à la peinture. On peut aussi avoir un signe en lui-même qui est graphique, qui est dessin. N'est-ce pas ce qu'est à la fois la gravure ? Dans mes bois gravés, j'essaie de marier le signe, le trait, la gravure, la couleur.

N.B. : *Dans le déploiement du mouvement, vous me semblez séduite par la précision du trait du dessin...*

F.B. : Vous faites sûrement référence à la période des oiseaux. À ce moment, je trouvais important de saisir un signe éphémère, un instant jusqu'à ce qu'il devienne quasiment une calligraphie , bien que nous ne puissions prétendre être calligraphes au même titre que les Orientaux.

N.B. : *Le livre d'artiste* Gargantua la sorcière *que vous avez réalisé avec l'écrivaine Hélène Ouvrard...*

F.B. : J'aime confronter deux langages, c'est-à-dire aller chercher le langage littéraire ou poétique, et le rendre visuel. C'est une tout autre démarche, car les concepts littéraires sont là ; ils existent. Puiser là, rendre visuel et non pas illustrer. Les liens entre la poésie et les arts plastiques sont étroits et passionnants.

N.B. : *L'enseignement vous a-t-il apporté beaucoup ?*

F.B. : Oui. Car, d'une certaine façon, l'enseignement vous oblige à vous définir, à fouiller dans les replis secrets de votre trajectoire, d'en voir le déroulement. Cette réflexion est importante, car vous travaillez avec des jeunes qui vont développer à leur tour, une démarche. En ce sens, l'enseignement m'a apporté quelque chose. Je n'aurais peut-être pas approfondi autant une telle réflexion si je n'avais pas enseigné.

N.B. : *Est-ce que la force créatrice des jeunes a ajouté quelque chose à votre création ?*

F.B. : Énormément, car, d'une génération à l'autre, les champs d'intérêt sont très différents ; les valeurs changent, et cela vous stimule continuellement. Vous connaissez les générations actuelles par ce qu'elles font, par le sens des valeurs qu'elles apportent à leur travail... Les jeunes vous obligent à des remises en question qui, parfois, vous agacent, parce que cela ne correspond pas à votre système acquis de valeurs... Mais peu importe, c'est très stimulant.

N.B. : *Avez-vous été influencée par des maîtres ?*

F.B. : Oui, bien sûr ! Sans influences, on ne vit pas. Au départ, l'on se reconnaît à travers des maîtres dont vous auriez aimé faire ce qu'ils ont fait. Alors, vous vous donnez des privilèges, vous récupérez. Et à travers cela, vous faites votre chemin. J'ai été énormément influencée par la violence des couleurs chez Georges Rouault : la confrontation entre le noir et les couleurs pures était extrêmement importante, ainsi que la matière en elle-même. Qui sait ? C'est peut-être ce regard qui m'a amenée inconsciemment vers la gravure. Je me souviens des premières toiles que j'ai faites ; il y avait tellement de pâte, tellement de croûte que cela devenait tridimensionnel ; je gravais dans cette matière avec des couteaux. De là, je suis passée à une planche de cuivre, puis à un bois...

N.B. : *D'autres peintres que Rouault vous ont marquée. Je pense, au Canada, à Dumouchel...*

F.B. : Dumouchel ne m'a pas marquée par son œuvre — j'en étais trop loin. Il m'a touchée par sa personnalité et son dynamisme. Qui m'a marquée au Canada ? Je vous avoue...

N.B. : *Si ce n'est au Canada, il y a sûrement un autre créateur que Rouault...*

F.B. : Il y a eu la démarche philosophique et plastique de Paul Klee qui est, selon moi, un des grands novateurs de l'Art moderne. Il était vraiment à l'opposé de l'automatisme. J'aimais sa réflexion sur la plastique de l'espace. À la fois, j'ai été extrêmement influencée par Piero della Francesca, justement par son côté formel. Si vous regardez bien, c'est très sculptural. C'est la forme dans l'espace ; c'est pur. Et Bonnard m'a aussi marquée par son sens de la vibration de la lumière.

N.B. : *Vous avez fait de nombreux voyages. Je pense ici au Japon, à la France...*

F.B. : C'est très important. Je ne suis absolument pas sédentaire. J'aime me sentir moi-même en mouvement, saisir des mouvements instantanés de la vie.

D'abord, la France m'a beaucoup impressionnée, parce que c'était ma langue, ma culture. La première fois que j'y suis allée, j'ai vraiment eu l'impression d'y avoir vécu antérieurement. C'était pourtant faux — les livres qu'on fréquentait, les musées qu'on avait vus étaient, au fond, le musée de l'imaginaire de Malraux. J'avais lu bien des livres avant de visiter Le Louvre et le Musée d'art moderne. C'est en France que j'ai découvert le monde francophone ; ce n'est pas au Québec.

Chaque pays inconnu, chaque voyage imprévu m'ont beaucoup donné. Le Japon m'a énormément apporté par la pureté des choses. Si vous regardez l'art japonais, l'architecture et, plus près de ma démarche, les bois gravés de Hokusai, Utamaro... Quelle pureté de ligne ! J'ai, entre autres, horreur de l'angle droit, et les Japonais me l'ont révélé. Pour moi, c'est l'éternel monde de la courbe, de la spirale où il n'y a pas d'arrêt. Et les Japonais m'ont obligé à *voir* ce que je n'avais jamais travaillé.

Je déteste les villes de l'Amérique du Nord, parce que tout est pensé de façon rationnelle et en angles droits. Ce n'est pas une courbe perpétuelle qui se déploie. Dans toute la période des bois gravés, c'est la courbe qui se développe dans l'espace. Je pense ici à Hokusai qui m'a vraiment impressionnée. La *vague* d'Hokusai, c'est extraordinaire.

N.B. : *Ne faites-vous pas voyager vos étudiants à travers l'histoire de l'art, les livres ?*

F.B. : Si vous voulez, je les fais voyager en leur demandant d'aller chercher ce qu'ils aiment profondément dans l'histoire de l'art. En premier lieu, ça leur fait découvrir beaucoup de peintres et de sculpteurs. Et, en leur demandant de

m'apporter ce qu'ils admirent, j'obtiens des points de repère sur leur démarche. Progressivement, à partir de cette réflexion, se construit un monde qui leur est propre.

N.B. : *Comment voyez-vous le monde actuel ?*

F.B. : Le monde actuel ne me satisfait pas beaucoup. Il me donne plutôt de grandes angoisses. Je le trouve tellement matérialiste qu'il me donne la panique. Si je prends, par exemple, l'art américain, c'est un art extrêmement matérialiste, lié à l'objet... Et nos institutions culturelles semblent tellement chercher à nous donner des modèles américains, alors que les Québécois sont, en général, beaucoup plus près de la poésie.

On vit dans une société tellement matérialiste de consommation et d'éphémère que l'on a à peine le temps de *regarder* une image — on est tellement imbibé *maintenant* de vidéo, de cinéma..., que ce que l'on regarde aujourd'hui est déjà oublié le lendemain. On n'a plus de points de repère, de réflexion et d'intériorisation. On ne lit plus, entre autres.

N.B. : *La beauté...*

F.B. : La pureté plastique. C'est pourquoi j'ai été tellement impressionnée par les Japonais. L'expressionnisme *Junk*, l'anti-art ou l'art de récupération, je n'y trouve aucun point de repère sur le plan de la sensibilité, de la pensée.

La beauté contient à la fois tout le monde émotif et sensoriel. C'est pourquoi je n'établis pas de différence et je ne sépare pas la matière, l'outil, le sensoriel, le signe et la plastique. L'œuvre est un tout global. On ne peut pas diviser, retenir de petits morceaux ; c'est l'équilibre entre les éléments, une stratification des choses. Un peu comme en archéologie, ce sont des couches de lecture, des couches de révélations...

N.B. : *Je ne crois pas, dans un premier temps, à des niveaux de lecture. Je crois à une émotion globale et, ensuite, à un regard diversifié, voire analytique...*

F.B. : D'accord. Mais la lecture que vous faites est une résultante, c'est une lecture à partir de ce que vous voyez. Au cours de la démarche qui vous a amené à ce résultat, vous avez toutes ces stratifications-là qui entrent en jeu : le sensoriel, l'émotif, la plastique et l'espace, pour aboutir à une finalité.

N.B. : *Cela ne donne toujours pas l'émotion, mais l'explication...*

F.B. : L'émotion est reliée à la façon dont le signe est organisé. Vous retrouvez cela en musique grâce au son ; en arts visuels, elle est visuellement inscrite dans la matière.

N.B. : *Lorsque vous écoutez de la musique, vous ne pensez pas à tout prix aux notes ; vous écoutez et ensuite vous réfléchissez à la rigueur de la composition...*

F.B. : C'est aussi vrai visuellement. Vous ne pensez pas à comprendre la façon dont cela est fait, mais dans la composante, la trace est là.

N.B. : *La solitude...*

F.B. : J'ai une peur bleue de la solitude. Je n'ai pas très envie de répondre à cette question. Je l'ai d'ailleurs déjà dit : j'ai peur de la mort et de la solitude ; c'est peut-être pour cela que je fais de la peinture. Ça m'entoure, et puis, ça m'interroge continuellement — cela ne signifie pas que je ne puisse demeurer seule. Je peux rester seule des heures, des jours et des mois avec ma toile ; mais c'est quelque chose de difficile à supporter. J'ai besoin d'une communication avec l'humain, la nature, la matière... Je ne pourrais pas mener une vie érémitique... Il faut que je sois entourée, même si les gens sont muets. La présence humaine est extrêmement importante. Par contre, j'ai horreur de ce qui est artificiel. C'est pour cela que la civilisation actuelle me fait peur. On n'approfondit rien ; on ne pénètre pas les choses. On demeure toujours à la surface, faute de temps. La technologie nous amène à aller de plus en plus vite. Ce qui fait qu'on ne revient pas sur soi-même et que l'on ne réfléchit pas aux choses profondément.

N.B. : *La mort...*

F.B. : Je n'en parle pas, mais j'ai très peur de la mort. Je ne sais pourquoi, je ne l'ai jamais analysé. De fait, je préfère ne pas le savoir. Je sais théoriquement que la mort n'est pas une fin en soi, mais un recommencement. Pour moi, c'est uniquement théorique.

Dans la réalité, j'ai vraiment l'impression que c'est une fin, l'inconnu, le néant... Je suis comme le commun des mortels : j'en ai peur. Mais la mort est probablement un moteur qui nous permet de nous raconter des histoires continuellement. Qui sait ?

N.B. : *Que pensez-vous de la pérennité de l'art, des œuvres d'art ?*

F.B. : Je ne suis pas certaine de la pérennité de l'art, car chaque civilisation va chercher ce dont elle a besoin. La preuve, c'est que l'on interroge encore la Renaissance... La pérennité de la matière, peut-être.

L'art, selon moi, va prendre la place des religions. L'art va remplacer les valeurs spirituelles et intérieures et va donner un peu plus de profondeur à nos civilisations matérialistes et éphémères.

L'art est le contraire de la pérennité ; c'est un point de repère, de réflexion...

N.B. : *Mais l'art n'est-il pas le reflet le plus fidèle de l'intériorité de l'Homme ?*

F.B. : Des civilisation, oui. Ce sont leurs traces spirituelles, laissées à travers l'Histoire. Bien que l'on prétende souvent que les valeurs de la Renaissance soient dépassées, je n'en suis pas certaine — c'est un maillon de l'Histoire. L'art, selon moi, c'est ça.

N.B. : *Que représente pour vous le fait d'être présidente de la revue* Cahiers des Arts Visuels au Québec *?*

F.B. : Ça ne m'intéresse pas plus qu'il ne faut. Comme au Québec, on n'a aucun sens de l'Histoire, il faut bien que quelques revues s'en occupent dans notre *chère* société de consommation...

Lorsque, dans les années 80, l'on m'a demandé de faire partie de la rédaction de la revue *Cahiers*, cela m'a au départ intéressée, parce qu'on publiait des écrits d'artistes. Ce qui m'agaçait énormément, c'était toujours la théorie qui pointait son nez en porte à faux. Je ne suis pas contre la théorie, parce que c'est un mode de réflexion, mais l'on devenait souvent les porte-à-faux des théoriciens. On se servait de nous pour théoriser...

J'étais d'accord avec l'aventure de *Cahiers* où les artistes eux-mêmes produisaient des écrits pour expliquer des démarches de création. Progressivement, j'ai voulu quitter *Cahiers*, mais cette revue a failli tomber plusieurs fois, car il fallait continuellement renouveler l'équipe de rédaction ; ce qui m'a amenée à demeurer, dans l'espoir que la revue puisse durer. L'aventure de *Cahiers* est une aventure comme une autre. Et comme je l'ai dit, je ne suis pas une sédentaire...

N.B. : *Et quelle est la philosophie de cette revue ?*

F.B. : La philosophie de *Cahiers* se définit toujours selon les rédacteurs et les artistes qui viennent y participer. On est continuellement en mouvement. Au

départ, c'était les écrits d'artistes ; ce qui n'est plus totalement vrai. Essentielle-ment, ce sont des écrits d'artistes, mais c'est le processus créateur qui est mis en jeu, et l'on tente d'y apporter un éclairage complémentaire. Actuellement, l'équipe est composée d'écrivains d'art, de philosophes, de plasticiens... qui ont chacun leur point de vue, leur expérience. Cette diversification des points de vue est un enrichissement pour la revue.

N.B. : *Et l'ouverture vers le monde extérieur ?*

F.B. : Selon moi, l'ouverture vers l'extérieur est simplement une mise en marché. L'internationalisme en art n'existe pas. Vous avez des forces visuelles très fortes, vraies, qui s'internationalisent par la mise en marché et, aussi, par l'universalité du propos. Mais un art international, c'est essentiellement, à mon avis, de la stylistique, voire un problème de marchands qui mettent ensemble des choses qui se ressemblent. Je prends un jeune artiste du Québec qui va vous parler, par exemple, des pluies acides. Vous reprenez le même type de préoccupation chez un artiste à l'étranger ; vous les confrontez dans une même revue et l'on vous serinera que l'art est universel ; alors que ce sont les paramètres d'une époque.

Matisse, par exemple, n'est pas français, mais international, parce que le propos de Matisse rejoint l'universel chez les Hommes. Vous pourriez m'objecter que la dialectique intérieure de l'œuvre est très française. Sa facture, peut-être, mais elle recouvre l'universel. Et ce qui touche l'universel part toujours d'une spécificité humaine. Ce n'est pas parce qu'un individu va faire un tableau plasticien à la Mondrian à New York et qu'un autre va le refaire à Francfort que c'est universel. Pas du tout. Partant d'une spécificité, le propos appellera parfois l'attention des Hommes avec leurs intérêts et leurs connaissances.

N.B. : *Ne croyez-vous pas qu'il y a quand même des lieux qui permettent de mieux connaître, d'être mieux informé de ce qui se fait ? De nombreux artistes mériteraient d'être mieux connus, d'être découverts...*

F.B. : Oui, mais c'est une question d'information. Ce n'est pas une question de création. De plus, la conjoncture permet qu'à un certain moment on parle de la même chose, mais de façon différente. Il y a aussi chez les artistes des coïncidences, des recoupements, car les sujets ne sont pas si variés.

Cela explique à la fois que l'on soit tellement porté sur les théories. On ne part plus d'une spécificité qui devient un langage commun aux Hommes ; on part de théories et on essaie de les appliquer à l'échelle du monde. On ne s'intéresse pas

aux intérêts profonds d'une époque au plan intuitif; on préfère inventer des théories, et les artistes emboîtent le pas. Que cela vienne d'Allemagne, d'Italie, des États-Unis, peu importe, on suit. Je trouve cette situation particulièrement pénible...

1. Entretien inédit, réalisé à Montréal en décembre 1987.
2. Voir les *notes biographiques*, p. 515.

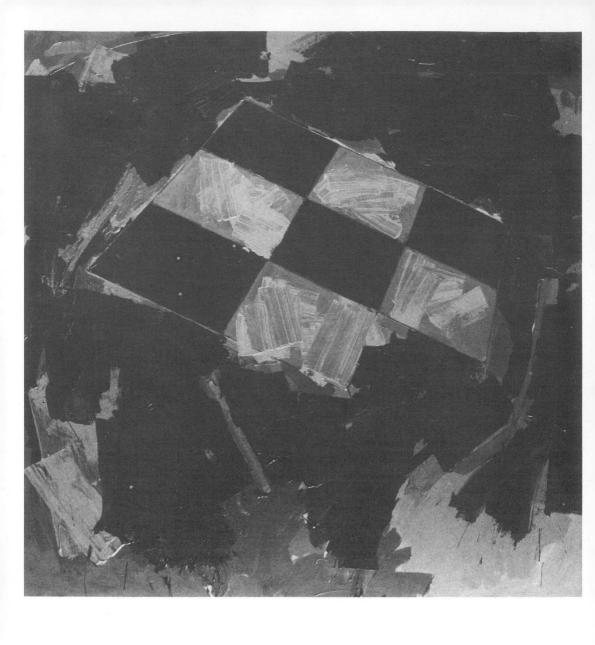

Pierre Blanchette

*La séduction
de la couleur*

Pierre Blanchette *Peinture nº 7*
150 x 150 cm 1986
Acrylique sur toile
Collection privée
Photo : Pierre Blanchette

S'il y a une volupté chez Pierre Blanchette, c'est bien celle de peindre. S'il y a une discipline, c'est bien celle d'obéir à la couleur. Tant il est vrai que son œuvre semble osciller entre le plaisir de suivre les lignes que tracent ses imaginaires, et les sensuels délices de laisser à la matière la félicité de devenir le sujet même du tableau. Connaissant l'irrésistible attrait du peintre pour la couleur, nous nous sommes permis de lui offrir un poème de l'artiste chinois Wen Yi To, *Les couleurs* :

> *Ma vie était une feuille blanche sans valeur.*
> *Le vert m'a donné la croissance,*
> *Le rouge l'ardeur,*
> *Le jaune m'a appris loyauté et droiture,*
> *Le bleu la pureté,*
> *Le rose m'a offert l'espoir,*
> *Le gris léger la tristesse ;*
> *Pour terminer cette aquarelle,*
> *Le noir m'imposera la mort.*
>
> *Depuis,*
> *J'adore ma vie*
> *Parce que j'adore ses couleurs.*

Normand Biron : *Comment êtes-vous venu à la peinture [1] ?*

Pierre Blanchette : C'était une évidence depuis l'enfance et cela s'est confirmé particulièrement lorsque j'ai eu mon premier travail d'étudiant ; j'ai compris que mon lieu d'être n'était pas là. Dans la première enfance, ma famille avait remarqué cette attirance — je me souviens d'un premier personnage avec un parapluie et l'eau qui coulait en traits... Je devais avoir trois ou quatre ans. À l'école primaire, j'obtenais tous les prix en peinture. J'ai toujours dessiné, bien que j'aie fait ultérieurement les arts plastiques à l'université [3].

N.B. : *Pourquoi la peinture, plutôt que la sculpture ?*

P.B. : J'étais moins sensible à la sculpture. Peut-être que si l'architecture avait existé dans les lieux de mon enfance, cela m'aurait probablement plu, mais il y a

trop de contraintes, comme le cinéma, par exemple, où on travaille en équipe. Et mon tempérament me fait préférer travailler seul.

N.B. : *La couleur ?*

P.B. : Le moteur principal de ma peinture. L'excitation me vient de là — ses rapports, son dynamisme... C'est la couleur.

N.B. : *L'importance de la matière, la texture...*

P.B. : La sensualité. J'ai besoin des empâtements ; qu'une surface soit presque labourée et une autre, à peine *écrite* comme l'aquarelle pour qu'elle respire. De cette confrontation naît la tension...

Il en est ainsi pour les formes qui vont de la géométrie au gestuel. Tous ces signes font partie du langage. Toutes les théories de la peinture sont pour moi un vocabulaire — une fois saisies, je les oublie comme les règles de grammaire, lorsque l'on formule des phrases.

Mon travail n'est point une démarche rationnelle, obéissant à un code, une grille, même si le résultat peut paraître construit. C'est davantage une intuition, une sensibilité — les surfaces appellent des réponses différentes. Tout cela est très lié au plaisir de peindre, au plaisir tactile, presque gustatif.

N.B. : *L'importance du geste...*

P.B. : L'abstraction a toujours été une évidence au-delà de tout mouvement artistique, au-delà de toutes les modes, fussent-elles américaines, où il faut faire bouger le marché de l'art en créant de nombreux courants.

Je vois abstrait. À l'intérieur de l'abstraction, il y a tous les moyens — la construction géométrique, le geste... Mon but était d'interroger tous les possibles de la peinture et de me les accaparer : tous les types de traitements. Et après, la peinture arrive... J'ai du mal à comprendre un langage restreint... Dans les années 50, le gestuel, ensuite le formel...

N.B. : *Comment voyez-vous l'écriture dans vos tableaux ?*

P.B. : Il y en a sûrement une, mais je la lis en même temps que le spectateur. Lorsque je fais de la peinture, il n'y a pas d'intention d'illustration. J'obéis à la pulsion et, avec le recul, je peux y déceler des *trajets* particuliers. Les tableaux deviennent peut-être des polaroids de l'âme. À Paris, ma directrice de galerie a pu me décrire avec une précision étonnante, à partir de

mes tableaux. J'étais presque gêné que l'on puisse lire mon être avec autant de pertinence à travers le miroir de mon œuvre. Le tableau devient un révélateur [2].

N.B. : *La lumière...*

P.B. : Très importante. Les différences de lumière me touchent beaucoup. L'on ne peut généraliser en croyant que tel endroit provoque telle couleur. L'atelier est un grand hiatus face à la lumière et à la coloration des tableaux qui deviennent, soit plus sombres, soit plus clairs — voilà donc une question non résolue. Lors de ma dernière exposition à Paris, mes tableaux étaient extrêmement sombres — ils ont été faits dans un atelier sans fenêtre, dans une cave. J'ai fait des tableaux noirs. C'est incroyable la relation avec la lumière. Je change d'atelier, de ville, les couleurs se modifient. La lumière nord-américaine est très différente de celle de Paris entre autres, bien que certains jours elle soit la même. À Paris, nous avons parfois la lumière crue d'ici — tous les volumes sont à ce moment transformés. Lors d'une promenade aux Buttes-Chaumont, je me rendais compte que l'impressionnisme n'aurait pas pu avoir lieu autre part qu'en Île-de-France, parce que la lumière est tellement diffuse. Il faut penser à un Matisse à Paris ou dans le sud de la France.

N.B. : *L'importance de votre séjour à Paris ?*

P.B. : J'ai l'impression d'être un être hybride. En tant que Québécois, nous avons des souches françaises. Puis vivre à Paris et y faire de fréquents séjours font s'enraciner davantage une façon de penser, de voir... Je m'en aperçois lorsque je rencontre des compatriotes très américanisés ou des Américains ; je me rends compte que l'on a du mal à se comprendre sur le sens même des choses, car les valeurs sont différentes.

Le fait de vivre à deux endroits enrichit l'individualité. On est moins le fruit d'une culture, mais un individu qui peut juger en fonction de lui-même. C'est pourquoi je privilégie toutes les expériences qui apportent un approfondissement de ses propres composantes, indépendamment du milieu qui lui impose presque toujours ses règles. La diversité pour moi est essentielle... Il faut trouver sa propre quille. En France, je ne serai jamais un Français. Et ici, je peux prendre un recul, mieux voir. On est souvent tiraillé, et ce dépassement est peut-être le travail d'une vie, mais cette attention constante permet de maîtriser ses jugements. En tout cas, sûrement davantage que si l'on demeure enfermé dans une petite cellule...

N.B. : *L'importance du regard, car la peinture s'anime de regards...*

P.B. : Elle est nourrie de tout. Les objets me parlent. Tous les gestes, même les plus simples, ont des choses à raconter. Il s'agit d'être attentif... Par exemple, quand j'ai ravalé la façade de ma maison, j'avais l'impression d'avoir une relation amoureuse avec les pierres... C'est une attention qui se développe : être à l'écoute de ce qui nous entoure. En étant peintre, sculpteur, ..., une relation privilégiée avec la matière s'instaure. Un sculpteur qui travaille le bois, la pierre doit composer avec les éléments naturels. Il faut qu'il instaure un dialogue, comme d'ailleurs le peintre. Il faut apprendre à être à l'écoute.

Au départ, ma démarche était beaucoup plus volontaire, bien que jamais conceptuelle ; je voulais imposer à la matière ma perception. Et je passais souvent à côté de ce que me disait cette même matière. Maintenant, je constate que nous apprivoisons la matière, mais elle aussi nous apprivoise. Il y a des moments indéfinissables... À l'écoute même des choses silencieuses, l'on devient de plus en plus à l'affût de tout. Le regard, c'est peut-être ça. C'est d'entendre les choses, bien qu'il y ait des moments où l'on est plus fermé. Et grâce à ces moments de silence, tout peut par la suite être senti avec plus d'acuité — j'ai fait cette expérience il y a quinze jours, et ensuite, j'entendais mieux la musique, je goûtais davantage la cuisine, je voyais mieux les choses. Toutes les sensations étaient augmentées, comme si après avoir mis un moment toutes mes énergies dans ma peinture, la pause qui a suivi avait permis que tout ce qui m'entoure manifeste sa présence, s'impose, s'augmente.

N.B. : *La solitude...*

P.B. : On ne peut faire de cheminement intérieur sans la difficulté qu'est la solitude. On peut passer à côté de sa vie, si l'on n'a pas vécu la dure expérience d'être confronté à soi-même. Une nécessité pour vivre mieux avec les êtres. Même dans les relations de couples, il m'apparaît nécessaire que chacun ait cette force qu'il a acquise par la solitude, afin de ne pas exiger de l'autre ce qu'il ne peut donner. On est tous confrontés à notre unicité, à notre solitude, mais la plupart des gens ne veulent pas la voir. Ils maquillent, comblent cette réalité, en cherchant à se distraire, à oublier cette condition. L'artiste qui n'accepte pas cette réalité peut passer à côté de bien des choses.

N.B. : *La vie...*

P.B. : C'est de savoir pourquoi on est là. C'est une mise à l'épreuve, comme le voyage d'Ulysse où l'on doit faire face à des imprévus qui nous apportent de

la tristesse, des misères, de grandes joies et peut-être la conscience du « pourquoi » l'on est passé par ce chemin. Plein de petites choses me renvoient au *pourquoi* de cet étrange voyage. Comme dans un voyage, ça commence toujours par la peur, le goût du défi, l'interrogation, qui aboutissent à la grande joie d'avoir traversé l'épreuve. Et ces voyages peuvent souvent être les petites choses du quotidien. Ces petits événements sont pour moi des résumés de ce qu'est la vie. Une mise en situation d'aventurier. Tout le monde est dans l'aventure, mais de différentes façons.

Ce qui m'excite est ce qui me fait peur, mais le fait d'avoir franchi ses peurs est inscrit très profondément. Ne pas passer à côté de la vie est très important. Dans notre société de fin du XX^e siècle, c'est le grand défi, car nous sommes dans un tourbillon où tout le monde s'affaire, s'active... À New York, des confrères sont heureux parce qu'ils peuvent exposer quatre fois par an. En fait, ils ne valorisent que le déplacement des corps, la vitesse à laquelle ils sont propulsés. Et s'ils doivent parler d'une intériorité, ils sont complètement désemparés. Ce que je trouve regrettable est que les artistes qui furent toujours les fous du roi, des systèmes et qui, au prix de leur vie, ont su dire, poser un regard critique, soit par leur façon d'être, soit par leur travail, semblent parfois disparaître, comme s'ils n'acceptaient plus de s'engager à ce niveau d'être. Être marginal, et même solitaire, semble avoir cédé le pas au pouvoir de la roue économique. Ils semblent succomber aux miroitements du confort, du bien-être... Cela m'attriste beaucoup...

N.B. : *La mort...*

P.B. : Toujours très présente. Probablement ce qui me fait vivre intensément, me tient en vie. À vingt ans, on n'y pense pas. Jung avait souligné qu'avant trente-cinq ans, on veut prouver que l'on existe et après, il s'agit de trouver *pourquoi* on existe. L'idée de la mort est présente à ce moment. On vit d'autant plus que l'on connaît la précarité de son existence. Je pense que les gens qui ont vécu avec le plus d'optimisme et la plus grande avidité sont ceux qui ont été conscients de cette fragilité de l'existence.

N.B. : *Cette présence de la mort se retrouve-t-elle dans votre peinture ? Je pense ici à ces étangs de noir...*

P.B. : C'est la conséquence de l'écoute de la nuit. S'il y a un rapport à la mort pendant que je peins, il est inconscient. Le fait de peindre est une négation de la mort. Si la nature arrive à parler, peut-être dit-elle la mort, mais moi je ne l'ai pas vue en peignant.

À propos de la mort, il m'apparaît que toute activité humaine est une négation du temps, même la mort. La mort est relative, car elle est ponctuelle. Par exemple, la mort d'un individu. Le plus frustrant et le plus inadmissible pour l'être humain, c'est le passage du temps, l'oubli, surtout lorsque l'on sait ce qu'un être accumule dans sa mémoire qui est effacée avec sa mort...

Ce qui m'importe le plus, c'est le temps... Il y a quelque chose d'inacceptable dans la précarité du temps ; ma mort est inéluctable, mais c'est effroyable de penser à l'*oubli* de grandes civilisations qui ont été complètement anéanties... Baudrillard parle de l'Europe comme d'une civilisation en décadence, comme les grandes civilisations chinoise, arabe le furent... C'est très inquiétant... Si le matérialisme américain devenait la monnaie de rechange, j'en serais consterné.

1. L'artiste a exposé à la galerie Michel Tétreault Art Contemporain, du 18 mars au 19 avril 1987.
2. Entretien publié dans *Cahiers des Arts visuels*, vol. 9, n⁰ 34, été 1987 (Montréal).
3. Voir les *notes biographiques*, p. 517.

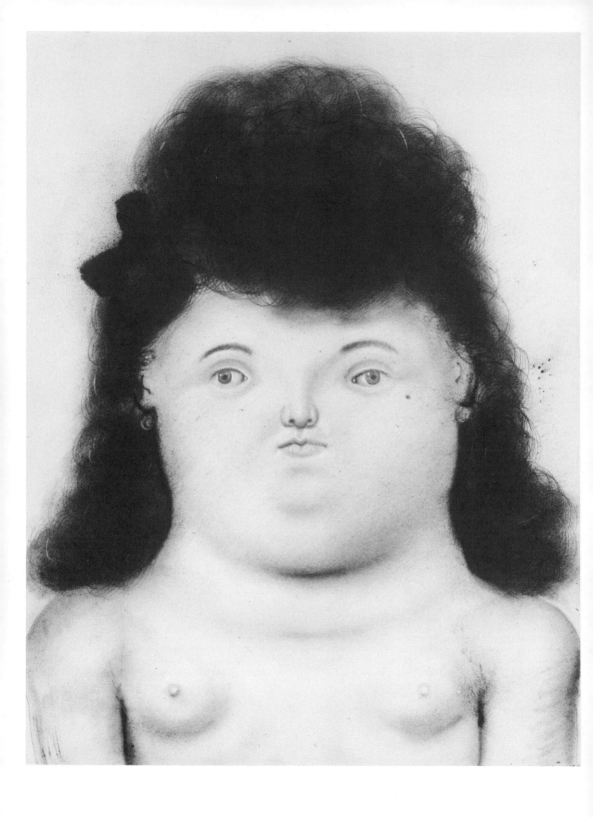

BOTERO

Lorsque la nostalgie du passé se transforme en volupté

Botero *Personnage féminin*
Dessin 1979

*L'originalité, c'est la vision nouvelle
d'un thème éternel.*

Michel CIRY

*Une fois qu'on a passé les bornes,
il n'y a plus de limites.*

Alphonse ALLAIS

Normand.Biron. : *Si vous nous parliez de l'importance de votre lieu de naissance, Medellin [1]...*

Botero : L'endroit où l'on naît et, surtout, le lieu où l'on vit les premiers quinze ou vingt de sa vie marquent l'imagination et déterminent, d'une certaine façon, la thématique à venir... Une sorte de recréation d'un passé, voire une sublimation — le paysage, les couleurs, les gens, tout ce qui finalement est devenu la thématique de mon travail.

N.B. : *Dans votre famille, y avait-il des gens qui étaient peintres, ou concernés par l'art ?*

B. : Non, personne. On a toujours été très étonné et surpris par mon intérêt pour l'art, non seulement dans ma famille, mais autour de moi, car, à l'époque, s'intéresser à l'art était très exotique. Il y avait très peu de vrais artistes. Ce qu'on appelait des artistes, c'était de pauvres professeurs de dessin dans les écoles et les lycées — certains dessinaient ou peignaient un peu, d'autres faisaient des portraits. On devait créer soi-même son univers artistique.

N.B. : *À quatorze ans, vous faites vos premières aquarelles...*

B. : Oui. J'ai fait vers douze ou treize ans de petites aquarelles sur la tauromachie. Ce fut assez déterminant, si l'on songe que, dans quelques semaines, je ferai une exposition sur le thème de la corrida. Vers quatorze ou quinze ans, j'ai commencé à faire des aquarelles, des dessins dont le sujet était des gens dans les marchés, des paysages... que j'exposais à Bogota.

Puis j'ai aussi été illustrateur au journal *El Colombiano*. Et finalement, à seize ou dix-sept ans, j'ai décidé d'arrêter l'école et j'ai choisi d'être peintre. Je me suis rendu à Bogota où j'ai tout de tout de suite fait une exposition.

N.B. : *L'art précolombien, l'art populaire des marchés, la tradition de travailler la terre, de faire des formes rondes sont toujours des voluptés présentes dans votre œuvre...*

B. : La tradition de l'art populaire était là, bien sûr ; il y avait aussi l'art colonial, inspiré de l'art espagnol et revu par les gens de la Colombie : toutes ces Madones, tous ces Sacres royaux, on les voyait dans les églises. Il n'y avait pas d'art dans les maisons, si ce n'est des portraits de la Vierge Marie, du Saint-Esprit et du corps du Christ. L'art se résumait à cela. C'était la province en 1932, 1935.

N.B. : *Est-ce que l'art précolombien vous a marqué très jeune ?*

B. : Non, parce qu'on ne le voyait pas ; l'art précolombien, je l'ai découvert plus tard. Comme je vous le soulignais, je connaissais l'art populaire, l'art qu'on voyait dans les églises, car, comme tous les jeunes garçons colombiens de l'époque, j'allais à la messe plusieurs fois par semaine. C'était l'occasion de découvrir toute cette ambiance.

N.B. : *Le religieux et la religiosité.*

B. : Tout à fait.

N.B. : *Et l'art des marchés ?*

B. : On y voyait des figurines, des petits objets, des choses très colorées... Et puis il y avait la couleur des marchés.

N.B. : *En 1951, vous vous rendez à Bogota. Était-ce pour y suivre des cours ?*

B. : Non. J'y ai travaillé. Puis je me suis rendu à Tolu, un petit village colombien très primitif sur la mer des Antilles, au fond du golfe de Morrosquillo, où la

population était à majorité noire. Dans ce choix, il y a avait quelque part le désir de revivre l'expérience de Gauguin. J'y suis demeuré neuf mois.

J'ai alors fait une série de tableaux que j'ai exposés à Bogota. Un des tableaux, *Frente al mar*, a reçu un prix au Salon des artistes colombiens ; ce qui me permit de m'embarquer pour l'Europe.

N.B. : *Vous vous êtes rendu à Barcelone ?*

B. : Non. J'ai débarqué à Barcelone et je me suis vite rendu à Madrid où je suis allé à l'école San Fernando.

N.B. : *Un étonnant hasard que d'aller à une académie qui se nomme San Fernando quand on s'appelle Fernando Botero. Mais l'importance de Madrid, ce furent les musées, j'imagine...*

B. : Ce n'était sûrement pas pour les professeurs, car ils ne venaient pas à l'école — on travaillait avec le modèle. Pendant ce séjour, je n'ai fait que travailler, je désirais apprendre mon métier, pouvoir m'exprimer comme je le voulais. C'était là l'essentiel.

Il y avait surtout les musées ; j'habitais en face du musée Le Prado où je passais tous les matins quelques heures.

N.B. : *Vous avez dû sûrement être très marqué par la manière de Vélasquez, Goya, Titien...*

B. : Bien sûr. Tout l'art de Vélasquez, et Goya a produit chez moi un grand enthousiasme. À Madrid, j'ai eu une expérience importante : une nuit, pendant que je marchais dans la rue, j'ai vu dans la vitrine d'une librairie une reproduction de Piero della Francesca. Je ne connaissais pas bien alors la peinture italienne.

N.B. : *Pas du tout ?*

B. : Je connaissais comme tout le monde une certaine peinture italienne : Michel-Ange, Raphaël, Léonard de Vinci, Pisano..., mais il y a un deuxième groupe de peintres, tels Uccello, Veneziano, Masaccio..., qui sont aussi importants, mais que connaissent surtout les initiés. En regardant dans cette librairie ces reproductions, j'ai eu un grand choc et je me suis mis à lire les critiques qui avaient écrit sur la Renaissance dont Venturi, Longhi et tant d'autres. Saisi d'un grand enthousiasme pour l'art italien, j'ai changé mes plans de vie, car je voulais aller à Paris pour y habiter, et je suis parti à Florence, en ne passant que quelques jours à Paris.

N.B. : *Et Florence ?*

B. : J'y ai suivi des cours à l'académie San Marco, où Roberto Longhi était professeur en histoire de l'art. Pendant trois ans, j'ai vu, je crois, toutes les choses importantes que l'on pouvait voir en Italie. Je connaissais tous les grands tableaux, tous les grands musées... J'ai pu faire cela tout en travaillant beaucoup dans mon atelier et en lisant énormément sur la peinture.

N.B. : *Et que vous a apporté un Piero della Francesca ?*

B. : Une fascination pour sa couleur. Je le trouvais très contemporain et, de plus, j'admirais sa capacité de rendre la forme tellement pleine, tellement complète, tellement absolue et avec si peu d'ombre.

L'ombre est l'ennemie de la couleur — quand on commence à mettre trop d'ombre, on détruit la couleur. Ce qui m'a fasciné, c'est cette capacité de rendre la forme et la couleur en même temps. Et à la fois d'y déposer un élan spirituel, une éternité... Je le vois comme le plus grand peintre qui ait jamais existé.

N.B. : *Est-ce qu'il vous a donné quelque chose sur le plan de la couleur ?*

B. : Oui. Toutes les choses qu'on aime resurgissent d'une façon ou d'une autre dans notre travail. J'ai regardé avec beaucoup d'attention les coloris de Piero della Francesca, et j'espère que j'ai pu réintroduire dans mon travail cet amour que j'ai pour lui.

N.B. : *Vous vous êtes rendu par la suite à Mexico où vous avez rencontré, entre autres, Tamayo, Cuevas...*

B. : Oui. Je les ai rencontrés, mais j'étais aussi intéressé à voir ce qu'avaient fait Siqueiros, Rivera... J'étais attiré avant tout par le choix mexicain de prendre l'Amérique latine pour thème de leur œuvre.

Quand je suis arrivé là-bas, j'ai été déçu. Sur les reproductions, ça paraissait très intéressant ; et quand j'ai vu les originaux, c'était cru et vulgaire. Moi, je suis très sensible à la subtilité que l'on retrouve chez Piero della Francesca, voire chez Ingres... Toute la grande peinture est tellement subtile que l'on ne comprend pas comment on peut être aussi peu attentif à la finesse des couleurs.

Au Mexique, j'ai vu une chose brutale, forte et intéressante, mais ce n'était pas ce que je voulais faire. Très vite, je me suis mis au travail, en portant mon attention sur l'art populaire et l'art précolombien plutôt que sur l'art mexicain.

N.B. : *En 1957, vous faites une exposition à Washington, puis vous retournez en Colombie où vous obtenez le premier prix au Salon de Bogota. Et vous vous embarquez pour un séjour de douze ans à New York où, en 1960, vous recevez le prix Guggenheim pour la Colombie. Mais qu'est-ce que vous a apporté New York ?*

B. : Ce fut une expérience très riche, parce que, pour survivre à New York, il faut sortir de soi une force que l'on ignore posséder. C'était très difficile d'arriver à un endroit où l'art qui se faisait était exactement à l'opposé de ma démarche picturale. Alors cet état de fait m'a obligé à définir, de manière plus profonde, mes nécessités intérieures et à faire des choix plus radicaux. Mais, en même temps, j'ai admiré la peinture américaine ; j'ai trouvé que l'expressionnisme abstrait avait des caractéristiques très séduisantes —il y avait une matière, une couleur et une liberté assez extraordinaires. D'une certaine façon, il y a une autre histoire de la matière dans les tableaux que j'ai faits à l'époque ; on se rend compte qu'il y a une influence de la peinture américaine.

Assez vite, j'ai laissé tomber cette matière, parce qu'elle ne correspondait pas à ce que je voulais dire. Cependant, c'était une expérience très enrichissante que de travailler dans une ambiance qui était complètement l'opposé de ce que je faisais.

À New York, j'ai fait quelques expositions à la galerie Marlborough qui est toujours ma galerie. Mais, après douze ans dans cette ville, j'ai choisi d'aller vivre en Europe et je me suis installé, en 1972, à Paris. Et maintenant, j'habite un peu à Paris, un peu à New York, un peu en Italie et un peu en Colombie. Je passe environ trois mois par an à chaque endroit.

N.B. : *Comment travaillez-vous ?*

B. : J'ai essayé tous les systèmes. Après quarante ans de peinture, on a tout essayé : la peinture directe, avec diverses épaisseurs de couleurs, avec un croquis, sans croquis... Actuellement, je pratique plutôt la peinture directe, mais demain, ce sera peut-être autre chose...

N.B. : *Est-ce que vous avez une ascèse personnelle de travail ?*

B. : Oui. Je tente de travailler tous les jours, sauf s'il y a quelque chose qu'il est absolument nécessaire que je fasse ; autrement, je travaille tous les jours, y compris le samedi et le dimanche.

La peinture, à un moment donné de ma vie, était très pénible, comme pour tous les peintres. Et après, cela s'est transformé en un énorme plaisir ; c'est pourquoi je travaille tous les jours.

N.B. : *Et le dessin...*

B. : J'ai beaucoup dessiné. Il y a, bien sûr, deux types de dessins : des croquis que j'ai faits par milliers et d'autres dessins très travaillés qui sont un peu comme des tableaux. Voilà, j'ai fait beaucoup de dessins qui sont devenus une partie importante de mon œuvre.

N.B. : *Une technique qui a beaucoup compté dans votre œuvre...*

B. : Oui, une technique très difficile. J'essaie d'œuvrer dans toutes les techniques : l'aquarelle, le crayon, le pastel, la pierre noire, le fusain, la plume... J'ai essayé tous les moyens.

N.B. : *Et la sculpture ?*

B. : J'avais sculpté auparavant, mais ce n'est que depuis un peu plus de dix-sept ans que je pratique régulièrement la sculpture. J'ai maintenant une œuvre de sculpteur imposante — un livre d'importance fut publié l'année dernière aux États-Unis sur ma démarche de sculpteur.

Je fais de plus en plus de sculptures monumentales : j'aurai prochainement une sculpture de cinq mètres à Barcelone et une autre, gigantesque, pour Victoria Station à Londres. En Italie, j'ai une énorme activité de sculpteur.

N.B. : *Que vous apporte la sculpture ? Une œuvre en trois dimensions ?*

B. : Une passion totale aussi importante que la peinture. Lorsque je travaille la peinture, j'oublie la sculpture, et vice versa. Quand la ferveur de sculpter me reprend, la sculpture devient la seule chose au monde ; c'est le plâtre, le bronze, le marbre...

N.B. : *Et la lumière...*

B. : Il y a deux sortes de lumière. La lumière des tableaux et la lumière de l'atelier. La lumière du jour me convient, particulièrement celle de Paris ou celle de Bogota qui sont très douces, très grises, très argentées... L'idéal est d'avoir un atelier éclairé du Nord ; ce que j'ai la chance d'avoir à Paris.

En ce qui a trait à la lumière des tableaux, j'aime la douceur de la lumière qui tombe doucement sans créer d'ombres profondes. J'aime cette subtilité de la

lumière. Picasso aimait beaucoup travailler la nuit, parce qu'il aimait l'ombre que créait la lumière artificielle sur les objets. Chacun a sa façon de voir ; moi, je préfère la lumière du matin, cette lumière qui rentre, envahit toute la forme, balaie tous les coins...

N.B. : *La lumière italienne vous a-t-elle aussi marqué ? Car elle est très vive...*

B. : J'aime la lumière italienne comme sculpteur. Mais depuis le moment où j'ai été étudiant en Toscane, je n'ai plus eu envie de faire un tableau dans cette lumière. J'essaie plutôt de dessiner ou de travailler en noir et blanc. Je ne vois pas la couleur. Et si j'avais à choisir, j'opterais pour la lumière de Paris.

N.B. : *Et la couleur... Vous avez une palette très personnelle...*

B. : Je n'ai pas de règles, ni de méthodes... Lorsque je commence un tableau, je n'ai pas la moindre idée des couleurs qui le composeront. Si j'ai une idée préconçue, ça ne marche généralement pas. Je laisse venir chaque couleur, qui me suggère la prochaine ; et c'est ainsi que naissent les couleurs des tableaux, c'est-à-dire sans préméditation...

N.B. : *Les couleurs des terres de votre enfance, celles de l'art populaire, celles des marchés ont dû vous marquer...*

B. : C'est très possible. Les peintres latino-américains ont probablement tendance à mettre plus de couleurs, à avoir une palette plus vivante que celle des peintres belges ou hollandais, chez lesquels les coloris sont souvent très gris. Comme dans la vie, cette couleur éclatante des Tropiques se retrouve probablement dans plusieurs de mes œuvres... Il doit quand même y avoir une influence... Vous avez, je pense, raison ; cela a quelque chose à voir avec l'Amérique latine et l'art populaire, effectivement.

N.B. : *Et cette* voluptueuse jubilation de la forme [2], *on ne la retrouve pas seulement en sculpture, mais aussi en peinture...*

B. : Oui. La forme m'a toujours énormément intéressé ; plus fortement encore à partir du moment où j'ai connu la peinture italienne, bien que ces formes rondes fussent visibles, particulièrement dans mes aquarelles. La découverte de la peinture du quattrocento a exalté encore davantage mon intérêt pour la forme étendue, plane, monumentale... J'ai toujours aimé cette forme éclatante, colorée...

N.B. : *Vous avez souvent déformé le réel...*

B. : Oui, tout le temps ; je n'ai fait que ça. Je trouve très banale la forme, si on reproduit les choses comme elles sont. C'est très ennuyant. Je préfère créer une forme qui existe par elle-même, comme si elle était une autre réalité.

 Les problèmes de l'artiste sont de faire passer la réalité à travers une idée, dans un style. Bref, créer un monde autre et le faire tellement croyable qu'on peut se l'imaginer vrai, parce que cohérent. On peut croire alors à une autre existence poétique.

N.B. : *Une autre chose me frappe beaucoup dans votre œuvre, c'est l'étrange regard que l'on retrouve chez vos personnages, voire même dans l'œil des animaux...*

B. : Je trouve toujours que les tableaux qui vous regardent sont d'une grande banalité. J'ai toujours pensé que le regard était très important. Mes regards favoris en art sont ceux que nous offrent les sculptures égyptiennes. Il y a une façon de regarder dans l'art égyptien qui est en même temps frontale et dans le vide — cela me donne une sensation de pérennité et de mystère.

 Le regard banal et fortuit m'ennuie ; j'aime un regard impossible et, en même temps, qui permette que la figure existe comme une apparition, semblable à un regard qui contemple le vide. On peut le regarder sans être dérangé. Par exemple, quand on voit une personne, ce qu'on voit finalement, ce sont ses yeux. Pour la voir totalement, il faut qu'elle ferme les yeux — quand je veux faire un portrait, la première chose que je dis au modèle est : « Vous fermez les yeux. » De cette façon, je peux voir la personne totale, comme un objet. Autrement les yeux attirent tellement qu'on ne peut pas voir le modèle. Et dans l'art, c'est un peu la même chose ; si les yeux vous regardent, vous ne voyez que les yeux d'un visage, et pas le tableau. Et je constate que les personnages de la plupart des mauvais tableaux ont un regard direct, banal...

N.B. : *Comment choisissez-vous les sujets de vos tableaux ? Ne se modifient-ils pas selon les circonstances de la vie, selon les lieux où vous vivez ?*

B. : Au départ, la plupart des sujets me venaient de l'Amérique latine, puis j'ai fait des versions diverses des tableaux que j'admire, ensuite il y a eu toute cette série de tableaux sur la corrida, qui est aussi une partie de ma vie. On ne peut pas éternellement modifier le sujet, car si un peintre devient trop obsédé par le sujet, il devient illustrateur. Dans l'art, surtout en sculpture, il faut se restreindre beaucoup. Tout se fait autour de sujets très limités. Quand vous pensez que le

sujet de la sculpture est, dans une proportion de quatre-vingt-dix pour cent, une femme assise, couchée, debout, vous vous rendez compte que les thèmes sont peu nombreux.

La vraie originalité consiste à faire quelque chose de nouveau avec le même sujet. Si vous faites une pomme ou une orange, il faut la faire différente. On a peint des milliers et des milliers d'oranges, de chevaux, d'arbres que l'on reconnaît, mais qui furent faits de façon très différente. Quand on regarde, à travers l'histoire de l'art, un arbre peint par Botticelli, Rembrandt, Ruisdael, Cézanne ou Picasso, ils sont tous distincts... Voilà la vraie originalité et qui est le phénomène extraordinaire.

L'essentiel n'est pas de trouver un sujet nouveau — cela n'existe pas de toute manière —, mais de faire la même chose de façon différente. Non pas pour faire différent, mais parce que nous sommes distincts.

N.B. : *Je ne sais pas si vous en conviendrez, mais je vois beaucoup d'humour et d'ironie dans votre peinture...*

B. : Oui, il y en a. Tout le monde dit cela. Moi, je dirais qu'il y a parfois une touche satirique et à d'autres moments, une trace d'humour qui sont mises là consciemment. La plupart du temps, ça vient des volumes que je mets dans mes tableaux pour des raisons strictement picturales, et qui sont interprétés comme un commentaire anecdotique. En fait, ce n'est pas une histoire, mais un style.

Je suis parfois étonné de devoir subir des commentaires qui peuvent être très violents, particulièrement quand je fais des portraits de femmes. Bien des gens sont choqués, parce qu'ils croient que je suis obsédé par les femmes grosses. Et pourtant, j'ai expliqué mille fois que tous les sujets, toutes les parties d'un tableau souffrent de la même déformation — un paysage, un objet, un animal, une femme, un homme, un enfant. Tout est peint en fonction de la cohérence du tableau.

N.B. : *Il y a aussi dans votre peinture des clins d'œil à l'histoire de l'art...*

B. : Oui, bien sûr ! Ce sont des références, parce que j'adore l'histoire de l'art. J'ai même fait diverses versions d'un même sujet pour montrer que le thème n'a pas d'importance. Avec un sujet très connu en peinture, je fais un tableau complètement différent.

N.B. : *Dans le choix de vos thèmes, vous ne semblez pas critiquer mais fustiger certaines valeurs sûres. Par exemple, la famille, l'armée — vous avez dessiné beaucoup de militaires assez dérisoires —, un certain monde religieux...*

B. : Le premier moteur qui m'a poussé à faire de la peinture, ce n'est pas la critique sociale, mais le tableau lui-même. Et ce n'est qu'ensuite que l'on a pu greffer un commentaire satirique sur cette vision d'une réalité provinciale. Mais les raisons picturales priment toujours. La peinture, c'est formel, superficiel.

Dans le tableau, il y a aussi une spiritualité qui doit se dégager, et peut-être qu'une partie de cette impression peut venir du thème.

N.B. : *Et comment pourriez-vous vous définir comme peintre ?*

B. : Je suis un peintre figuratif ; c'est tout ce que je peux dire. Dans sa façon d'exister, un peintre transforme, recrée la réalité à partir de ses idées... C'est peut-être ça l'affectivité plastique de l'art.

N.B. : *Comment vous voyez-vous comme homme ?*

B. : Que puis-je vous dire ! L'homme et la peinture sont tellement mélangés... Il m'est très difficile de séparer les deux choses, parce que je suis quelqu'un qui est peintre presque tout le temps...

N.B. : *Et la beauté...*

B. : Je tente de définir la beauté dans mon travail ; j'essaie de faire de beaux tableaux, quelques beaux tableaux. Je m'efforce d'éviter la banalité de la réalité...

N.B. : *Et pour vous, qu'est-ce qu'est le beau ?*

B. : Une belle femme, un beau paysage... Il y a deux beautés, la beauté de la réalité, sans être le coucher de soleil. Et après, bien sûr, il y a la beauté de l'art.

N.B. : *La solitude...*

B. : Je suis l'homme le moins seul du monde. Je suis avec ma femme et beaucoup de monde tout le temps. Je ne connais pas ce problème...

N.B. : *Et la mort...*

B. : Vous êtes dramatique ; je n'y pense pas non plus. Je suis tellement occupé à vivre que ça ne m'interroge pas pour le moment. Je finirai par me reposer un jour, mais je ne pense pour l'instant qu'à mon travail.

N.B. : *Comment voyez-vous le monde actuel ?*

B. : Comme tout le monde, je suis ce qui se passe par le biais des journaux, des livres... Je m'intéresse, de la même façon, à la politique ; mais je ne suis pas un

peintre engagé. Je ne crois pas que je doive mettre mon travail au service d'un commentaire politique. Pour un peintre, la peinture est son obsession de tous les jours, et pas une autre chose. Et les problèmes sont tellement grands, tellement complexes...

N.B. : *Comment voyez-vous la peinture actuelle ?*

B. : Dans la peinture actuelle, il y a des choses intéressantes. Il y a parfois des êtres qui ont une certaine énergie et une certaine créativité. En ce qui me concerne, quand j'ai le temps de regarder le travail des autres, je préfère aller au Louvre plutôt que dans une galerie. Rencontrer les artistes, aller dans les galeries, ça ne m'intéresse plus du tout ; je travaille.

N.B. : *Vous croyez peut-être aussi qu'une œuvre se fait dans une sorte d'isolement intérieur...*

B. : Je ne trouve pas nécessaire de voir des artistes. Pour parler de quoi, vraiment ? Ce qui m'intéresse, c'est ce que moi je pense de l'art ; c'est pourquoi je ne fréquente ni les artistes, ni les galeries... Quand j'ai le temps, je préfère communiquer en lisant les grands textes du passé — je pense ici au *Journal* de Delacroix. C'est comme avoir une conversation vraiment intéressante avec quelqu'un. À ce moment-là, j'écoute...

1. Entretien inédit, réalisé à Paris le 5 décembre 1987.
2. Relire l'article de Normand Biron, « Fernando Botero — une voluptueuse jubilation de la forme », in *Vie des Arts*, vol. 101, hiver 1980 (Montréal).
3. Voir les *notes biographiques*, p. 518.

GRAHAM CANTIENI

Les savants labyrinthes de la ligne

Graham Cantieni *Philippes*
Huile sur toile
205 x 162 cm 1986
Photo : Gérard Martron

... au commencement de l'abstraction
ce qu'il occupait d'espace
retourne à l'espace...

Louky BERSIANIK, *Keirameikos*

Normand Biron : *Comment travaillez-vous ?*

Graham Cantieni : Sur plusieurs toiles en même temps, parce qu'une partie du travail du peintre est assez répétitive — monter la toile sur le châssis, l'enduire, donner les premières couches... À partir de ce moment, je deviens maître de jeu et tout à coup, une toile va se dégager, va imposer un cheminement que je suivrai aussi loin que je le pourrai [1]...

N.B. : *Comment êtes-vous venu à la peinture ?*

G.C. : Parce que je ne pouvais rien faire d'autre... (rires). La peinture s'est imposée seule, sereine, naturellement, jusqu'à devenir une réalité essentielle au quotidien... Déjà, à la fin de mes études secondaires, la nécessité de peindre était devenue une évidence, malgré la pénurie dans laquelle j'étais au niveau matériel. Le ministère de l'Éducation facilita matériellement mes études, et m'obligea à donner à mon tour pendant trois ans des cours pour compenser l'aide qu'il

m'offrait. Pendant cette période, tout en sachant que je pouvais enseigner, il m'apparaissait évident que j'étais peintre avant tout...

N.B. : *Y a-t-il des peintres dans votre jeunesse qui vous ont particulièrement marqué ?*

G.C. : Surtout l'expressionnisme abstrait, particulièrement américain — Kline, Rothko, Soulages... L'Australie est aux antipodes, mais une soif d'information m'a conduit vers ces peintres [2]...

N.B. : *Quand avez-vous quitté l'Australie et pourquoi le choix du Canada ?*

G.C. : J'ai quitté en 1968. J'avais l'impression que les meilleures choses qui se passaient dans le monde moderne étaient en Amérique — ainsi que les pires. Et je voulais être près de cette confrontation — je croyais que sur la côte Ouest, la vie était particulièrement intense dans le triangle Vancouver-Seattle-San Francisco. Si San Francisco à cette époque était intéressante, Vancouver était très conservatrice ; il y avait toute une éducation à faire et je n'avais pas ce courage. C'est ainsi que Montréal m'est apparue comme une ville attirante. Et le passage de De Gaulle, en 1967, avait sensibilisé le monde à cette question d'identité nationale. Cette recherche d'identité, sans tomber carrément dans le folklore, m'est apparue intéressante. Je sais maintenant pourquoi j'y habite : le Québec est à la fois l'Amérique et l'Europe et, en même temps, ni l'un ni l'autre. C'est un carrefour et bien davantage.

N.B. : *Pourquoi ces nombreux séjours en France ?*

G.C. : La France a toujours représenté pour moi une culture européenne. Et j'y ai fait les beaux-arts à l'époque où l'on parlait de Soulages, Manessier, Baziotes... Paris est une plaque tournante qui a attiré des gens d'autres cultures et qui n'a pas perdu son identité. Cela suffit pour que la France m'attire — j'y produis et je suis sensible à l'attention que ce pays porte à mon œuvre... Il faut aussi avoir le réalisme de savoir que l'étendue du marché de Montréal ne suffit point ; les choix de Paris, New York, Chicago s'imposent.

N.B. : *Vous êtes aussi sculpteur...*

G.C. : Je ne me suis jamais affiché comme sculpteur et je ne me vois pas ainsi. Mes sculptures récentes sont plutôt une concrétisation en trois dimensions de mes dessins en deux dimensions. D'ailleurs j'ai longtemps nommé ces sculptures *dessins à trois dimensions*. Bref, c'est une expansion dans l'espace.

N.B. : *Pourquoi avoir nommé* Hermès *votre grande sculpture dans le parc de Lachine ?*

G.C. : Ce projet initial était lié à la communication. Hermès étant le messager des dieux et, à la fois, le nom porté par la navette spatiale franco-allemande, j'ai décidé de nommer ainsi ma sculpture.

N.B. : *La géométrie...*

G.C. : Vers 1974-76, je sentais que mon geste perdait un peu de souffle, de tension. Alors j'ai commencé à découper dans des dessins et à recomposer l'œuvre à partir de ces éléments. Cette lecture différente devenait temporelle et spatiale — un va-et-vient de l'espace pictural. De ce découpage au pliage et au rabattage que sont les *enveloppes*, j'ai trouvé une structure de base qui est aujourd'hui assimilée au point que je ne m'interroge plus sur sa présence. À partir de cet acquis, j'ai pu travailler plus librement avec d'autres éléments — je souhaiterais que le geste appuie la structure autant que la structure appuie le geste, et qu'ils puissent parfois se confondre, se contredire dans leur complexité. Si la structuration est devenue, en apparence, le point central de mes préoccupations, en réalité le geste et la couleur priment, bien que ce soit plus difficile d'en parler, car il y a une grande part d'intuition. Je crois beaucoup à la communication visuelle, à la pensée visuelle, et il n'y a rien qui puisse remplacer le lien direct avec l'œuvre — on ne peut parler de la qualité d'une réaction face à un rouge juxtaposé à un jaune, sur le plan du regard.

N.B. : *La beauté...*

G.C. : J'ai toujours pensé que l'art n'avait rien à voir avec la beauté. Ce que l'on fait en art est autre chose qu'une recherche de la beauté, mais une tension, voire le désordre aux limites de l'ordre. La beauté n'est pas notre affaire, une fois que l'on commence à vivre avec cette tension, cette confrontation d'images et ce chaos, on s'y sent à l'aise. Cela entre dans le schème de notre vécu et cela devient beau, même si la beauté arrive discrètement par la porte arrière, voire accidentellement.

N.B. : *La mort ?*

G.C. : Elle est naturellement liée à la vie, à la fin définitive de notre vie, mais je pense que comprendre cette notion, c'est déjà commencer à vivre dans un « ici et maintenant ». Il faut se dépêcher...

N.B. : *L'importance de l'internationalisme, l'ouverture au monde... Australie, Canada, France, Italie... Un nomadisme ? Une nécessité ? Une démangeaison ?*

G.C. : Tout cela à la fois (rires). Je crois que notre milieu intellectuel et affectif n'est pas nécessairement le même que notre milieu géographique... On choisit les lieux selon les circonstances et les besoins d'une vie, sans nier ses passés, mais en élargissant ses horizons.

Je vois l'identité nationale dans ce même esprit. Une fois qu'une nation, qu'un peuple peuvent affirmer leur identité, la vraie ouverture au monde peut commencer. On ne peut pas parler de rencontre réelle là où un peuple est sous le joug d'un autre peuple, que ce soit sur le plan économique, sur le plan linguistique, voire sur le plan culturel. Dès que le Québec a commencé à affirmer son identité, il a pu davantage s'ouvrir au monde extérieur. Me sentant très près du peuple québécois, cela m'est devenu très cher.

Au-delà de cette identité nationale, chacun a le droit de vivre une identité personnelle qui a besoin de ressources et de confrontations avec d'autres sensibilités, d'autres destins.

N.B. : *Comment voyez-vous la critique ?*

G.C. : Il y a quelques années, je sentais qu'il y avait une certaine lacune, c'est pourquoi je devins l'initiateur d'une tribune pour que les artistes puissent prendre la parole — le danger est qu'il me semble difficile pour l'artiste de penser, de réaliser et de parler de l'œuvre. Il y a peut-être là trop de lièvres à courir. Je trouve maintenant mon équilibre dans mon atelier. Chacun son métier, bien que je crois essentiel le fait que l'artiste puisse s'exprimer par la parole.

Quant à la critique faite par les critiques, elle a un rôle d'intermédiaire entre l'artiste et le public.

N.B. : *Comment voyez-vous l'avenir ?*

G.C. : Mes plans « à long terme » sont de tenir le coup « à court terme » — plusieurs expositions cette année en Europe et au Canada[2]. Bref, une importante production à réaliser, tout en m'assurant que ça tient le coup.

1. Entretien publié dans *Cahiers des arts visuels*, vol. 9, n° 34, été 1987 (Montréal).
2. Voir les *notes biographiques*, p. 523.

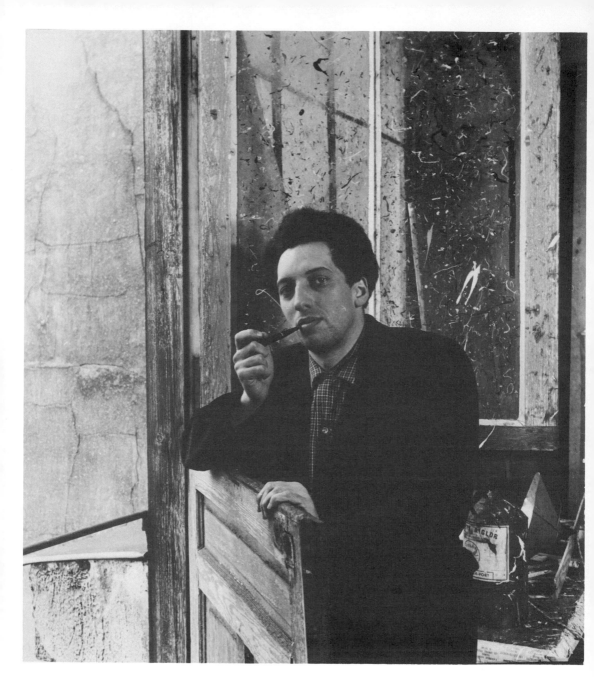

DENISE COLOMB

Regarder jusqu'à voir

Denise Colomb *Riopelle dans son atelier*
1953

Comment l'écriture pourrait-elle transcrire les traits d'une photographe qui a su écouter du regard la sensibilité d'artistes qui ont fait le XXe siècle ? Assise sur un canapé anglais, Denise Colomb, âgée de quatre-vingt-deux ans, nous parle avec la voie sereine et tendre de quelqu'un qui a engrangé les bonheurs d'une patiente sagesse. Ses souvenirs se déploient comme son œuvre photographique : par touches brèves et intenses, comme si sa parole avait la furtivité fragile d'un moment total.

Née à Paris où elle fit de brillantes études musicales au Conservatoire national, Denise Colomb s'embarque assez rapidement avec sa famille pour l'Extrême-Orient, où elle découvrira sa vocation de photographe. Remarquée à son retour à Paris, elle expose dans des musées et de nombreuses galeries, dont celle de son frère, le grand marchand d'art Pierre Loeb, qui l'introduisit auprès des peintres et sculpteurs contemporains, auxquels elle consacre une série de plus de 100 études et portraits en les photographiant dans leurs ateliers : Picasso, Braque, Calder, Miro, Riopelle, Artaud, Giacometti, Germaine Richier, Soulages,

Hartung, Sonia Delaunay, Agam, Ernst, Arp, Bram van Velde, Le Corbusier, César...

On peut voir des fragments de son œuvre dans des revues telles *Camera, Photography Annual, Photography Year Book, Le Leicaïste, Photographie...* ou encore dans des périodiques tels les *Cahiers de l'Art, XX^e siècle, Cimaise, Jardin des Arts, Arts décoratifs, Géographie, Point de vue — Images du Monde...*

Actuellement elle expose 85 photos au Grand Palais (Paris) dans le cadre du Festival international d'Avant-Garde (FIAG) ainsi que 40 photos à la Galerie 13 à Montréal. Lors de son passage à Montréal, nous l'avons rencontrée [1].

Normand Biron : *Comment a débuté cette aventure ?*

Denise Colomb : Chaque fois les peintres... L'aventure de mon frère Pierre était magique ; j'avais une telle angoisse pour les peintres — je m'imaginais la toile blanche... Comment pouvaient-ils commencer ? Par quoi pouvaient-ils débuter ? Ça me fascinait [2].

Artaud, qui détestait les photographes, avait trouvé belle une des photos de ma nièce au point de désirer se faire photographier par cette dame qui était « moi ». Ce fut mon premier portrait d'artiste.

N.B. : *Artaud ?*

D.C. : Chez Pierre, il y avait diverses soirées où tout le monde pouvait entrer — on dansait les soirs de vernissage. D'autres fois, il y avait des soirées poétiques. Artaud lisait des textes, ou encore une jeune femme. Comédien, Artaud jouait ses textes, tandis qu'elle les sortait d'elle-même. Un soir, j'étais tellement émue que ma lèvre inférieure tremblait au point qu'il m'était impossible de fermer la bouche.

Artaud changeait d'expression toutes les secondes. Parfois très angoissé, parfois très lucide et parfois fou. Je n'ai jamais compris pourquoi ses amis ont toujours refusé ce mot « fou ». Bien qu'il ait été d'une lucidité exceptionnelle dans ses écrits, il y avait des moments où il déraillait totalement.

Je l'ai photographié dans cette mobilité qui était la sienne. Il m'a dédicacé ensuite un livre en me prédisant les pires catastrophes. Il n'aimait pas les photographes. C'était d'une indécence folle que l'on puisse prendre un être tel Artaud, bien qu'il ait été très content de certaines photos. J'ai eu l'immense plaisir de l'accompagner à l'exposition Van Gogh. Par la suite, il écrivit chez mon frère son *Van Gogh, le suicidé de la société.*

Après ces photos, j'ai reçu des dizaines de jeunes gens qui voulaient absolument ressembler à Antonin Artaud. Ils portaient le même costume élimé, la même écharpe noire trouée. Tous se voulaient fils spirituels d'Artaud au lieu d'essayer d'être eux-mêmes, de faire quelque chose à travers une sensibilité personnelle ou, encore, rien. Être ému par les textes, les lire..., mais s'identifier de cette façon, cela me paraissait terrible.

N.B. : *Qu'est-ce qui vous a amenée en Indochine ?*

D.C. : La carrière de mon mari. En route, nous sommes arrêtés à Djibouti où j'ai acheté un petit appareil qui fut mon premier pas vers l'image. À Saigon, je profitais de mes nombreux moments libres pour regarder — un marché sur l'eau tout à fait étonnant, des jonques habitées, des fêtes qui réunissaient de nombreuses ethnies. À mon retour, cela s'est transformé en un récit de deux volumes que j'ai fait relier avec un tissu cambodgien.

N.B. : *Qu'était Riopelle pour vous ?*

D.C. : J'aimais beaucoup sa peinture qui était du vitrail pour moi — très colorée, très belle matière. Lui, c'était un magnifique jeune homme. Son atelier était inespéré : toutes les photos étaient là. L'ambiance de ce lieu était une peinture de Riopelle. Il y avait des éclaboussements sur les vitres ; le sol était aussi jonché de peinture (voir à la Galerie 13 la photo *les godasses*). Il ressemblait complètement à son atelier.

N.B. : *Et Picasso ?*

D.C. : Je l'ai connu étant jeune fille, mais je suis allée chez lui beaucoup plus tard, en 1952. Les photos que j'avais prises à ce moment dans son atelier ne me plaisaient pas ; et pourtant, j'avais devant moi une force de la nature, me regardant fixement. Le considérant comme un familier, je voulais une photo beaucoup plus intime. Au dernier moment, j'avais vu un éclairage étonnant sur l'escalier... Naturellement il avait une repartie fulgurante. Quand je lui ai souligné que je le ferais comme je faisais les enfants, c'est-à-dire au flash électronique, il m'a répondu : « Tiens ! C'est curieux ; moi, ce n'est pas comme cela que je fais les enfants... »

Merveilleux, très simple, il n'avait qu'une envie, c'était de travailler. Cet homme immense était d'une très grande simplicité. Il me disait un jour : « N'oubliez pas que je suis un ouvrier. » À la suite de ces rencontres, je le considérais comme un oncle. D'ailleurs, il s'acquittait bien de ce choix parental,

car de passage à Antibes il nous avait fait visiter le musée où fut prise la photo reproduite sur le carton d'invitation de l'exposition de Montréal.

N.B. : *Comment avez-vous rencontré Giacometti ?*

D.C. : Le lendemain de son mariage. Je suis entrée dans un endroit vraiment dénudé. Un endroit pour un saint. On avait l'impression qu'il ne possédait rien. L'atelier était admirable.

Quand je suis venue lui offrir les photos, il y avait Jean Genêt qui est pour moi un très grand classique dans la forme. Il a été avec moi d'une telle rudesse verbale que je n'y suis plus retournée. Ciacometti demeure pour moi un des trois plus grands peintres et dessinateurs de notre temps.

N.B. : *Et Viera da Silva ?*

D.C. : Une femme étonnante. C'est un poète. Si vous l'entendiez parler, elle a le don de développer très poétiquement les idées. Elle a eu un mari, le grand artiste hongrois Szenes, qui fut un véritable saint. Il a non seulement accepté son succès, mais l'a toujours soutenue. Szenes, j'avais l'impression qu'il vivait en surface pour ne pas trop se blesser. Son œuvre était toute en demi-teintes, en sensibilité...

N.B. : *Votre attitude devant un artiste ?*

D.C. : Il y a plusieurs peintres à qui j'ai à peine parlé : les laisser se déplacer tranquillement, ne pas leur encombrer l'esprit, les laisser choisir leur emplacement, voilà. Chaque fois, c'était une aventure. Je partais l'esprit vide ; je crois que l'on ne peut recevoir les choses bien que si l'on est complètement vidé. Sinon, ce sont des projections. Si j'obtenais *une photo* qui montrait *une vérité* de l'homme, c'était suffisant.

N.B. : *Et que signifie le mot* regard *?*

D.C. : Il y a tant de façons de regarder. Il y a *regarder* et *voir*. Alors, si on regarde et si l'on ne voit pas, ça ne vaut pas la peine de regarder. Je serais tentée de dire : regarder jusqu'à voir.

Je commence une série de portraits dans le miroir : il y en a des gentils, des mystérieux. Le mystère de l'être qui ne sait pas se voir.

N.B. : *Comment voyez-vous les mots* beauté *et* vie *?*

D.C. : La chair de poule. Quand je trouve quelque chose de profondément beau, c'est ma réaction physique. Je trouve que l'on vit lorsque l'on aime intensément une chose, un être. Le reste devient la petite vie.

N.B. : *Et le temps...*

D.C. : Avec les années, vous verrez que l'on manque de plus en plus de temps. Un jour, j'ai été frappée par l'histoire d'un jeune homme de dix-huit ans qui, pendant la guerre, avait été condamné à mort. Il a écrit à ses parents : « J'ai beaucoup vécu et bien vécu. » C'est bouleversant. Moi, j'ai l'impression de retarder l'échéance en faisant des choses, et sans prendre le temps peut-être d'y penser trop. Un jour...

1. Entretien publié dans *Le Devoir* du 23 février 1985 (Montréal).
2. Voir les *notes biographiques*, p. 524.

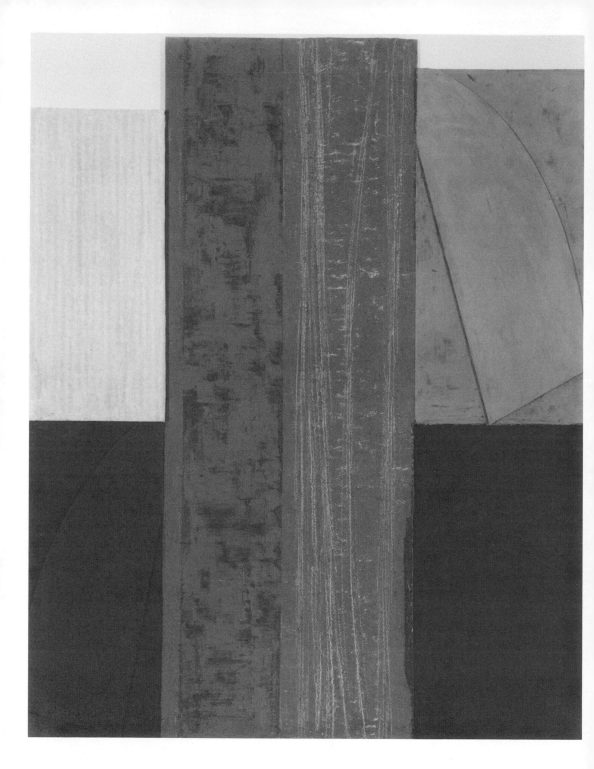

LOUIS COMTOIS

Un dépouillement jusqu'à l'euphorie

Louis Comtois *Chromatic Topology 1*
Collage, huile et cire / multi média
23'' x 18 1/2'' 1987

L'abstraction est peut-être une des réalités qui figurent le plus, car elle appelle l'esprit vers des lieux intérieurs de rêverie. Les tableaux qu'expose actuellement Louis Comtois à la galerie John A. Schweitzer à Montréal sont riches de cette quête qui nous conduit vers des chemins de lumière. Cette fragmentation de moments lumineux trouve son harmonie dans la clarté d'une œuvre qui oscille entre le dépouillement et l'euphorie.

Si les ferments du quattrocento font deviner ici leur pulsation, Comtois ne s'est point attardé à ces terres des origines. Patiemment, il a travaillé les limons du présent jusqu'à ce qu'ils fertilisent une œuvre unique et personnelle. Que ses surfaces aient obéi aux accidents visuels que nous offrent les forces de la nature, ses terreaux de teintes ont puisé leur enchantement dans l'intensité [1].

Normand Biron : *Comment êtes-vous venu à la peinture ?*

Louis Comtois : Très mauvais élève en sciences, j'ai compensé en passant de nombreuses heures au studio d'art du collège Saint-Laurent où, grâce à d'excellents professeurs tel le Père Lavallée qui avait fondé la galerie *Nova et Vetera*, j'ai fait ma première peinture à l'huile.

Ayant abandonné mes études classiques au profit des beaux-arts, je ne pouvais rien imaginer en dehors de cet élan. La peinture devait aussi avoir cette force, sinon... Pour prendre ce genre de décision, il faut certainement avoir un bagage d'inconscience et de naïveté qui nous préserve [2]...

N.B. : *Et ces débuts en art ?*

L.C. : À l'École des beaux-arts, on croyait à un enseignement traditionnel et à la figuration, bien que certains ateliers aient été assez libres. À ce moment je croyais à l'intégration à l'architecture beaucoup plus qu'à la peinture de chevalet... Mais je me suis vite aperçu que cette démarche aboutit rarement à une réussite. Je ne crois pas qu'un édifice réussi ait besoin que l'on additionne.... La véritable intégration à l'architecture signifierait une longue collaboration entre l'artiste et l'architecte, et non le simple fait d'aller plaquer une œuvre sur un mur ou une sculpture devant un édifice. Cette réflexion m'a vite ramené à mon travail d'atelier.

À la fin des années 60, je faisais de la peinture *hard-edge* et j'étais très marqué par les Plasticiens et les Américains. À Paris, ma rencontre avec Fernand Leduc fut essentielle. Il devint le *maître* qui m'a admis dans son atelier. J'ai davantage appris en deux ans auprès de lui qu'en quatre ans à l'École des beaux-arts. Leduc est pour moi un artiste total. Je me suis rendu compte que la qualité de son travail faisait appel à une extrême exigence et à une ascèse profonde.

N.B. : *Et New York ?*

L.C. : J'y suis arrivé en 1973, au moment de l'*art minimal*. Un grand mouvement, souvent mal compris, qui est demeuré au-delà d'une critique spécialisée, un moment marginal. Ce fut aussi une des sources importantes de ma formation. Mon éloignement de l'*art minimal* m'a permis de retrouver la richesse de la couleur qui fut souvent niée au bénéfice du blanc. La structure de mes tableaux à cette époque était fréquemment liée à une juxtaposition de panneaux verticaux dont les rapports de couleurs s'appelaient par des nuances infinitésimales. Bref, une transgression face à l'*art minimal* et une poussée vers la peinture plasticienne.

Dans les années 80, cette démarche fut menée jusqu'à sa limite, en privilégiant une couleur vivifiée par des pulsations, mais en prenant soin de ne point négliger une structuration essentielle.

À ce moment, j'ai pris un recul qui m'a amené vers des collages, composés avec divers matériaux. Et cela m'a conduit à des tableaux qui se sont enrichis de cette diversité de matière.

N.B. : *N'est-ce pas le tissu de vos œuvres actuelles ?*

L.C. : Le début de cette période, où j'utilisais le bois, le ciment, le plâtre et le métal, était monochrome. Et progressivement, l'œuvre est devenue polychrome. Cette année, la courbe s'est insérée dans le champ visuel du tableau. Dans mon itinéraire plastique, c'est une découverte, une audace majeures qui donnent plus de tension, d'énergie à la surface.

N.B. : *L'importance de la couleur dans votre travail — je pense aux lumières de la Grèce, du Canada et de New York où vous vivez en alternance...*

L.C. : Tout mon travail porte sur la couleur qui engendre la lumière et dessine l'espace. Ma démarche actuelle, s'éloignant de l'espace minimal et formaliste, brise la planéité et la profondeur binaire pour devenir un espace oblique. Pour avoir un sens, la couleur doit résoudre un problème pictural.

À New York, on parle aujourd'hui d'un retour à l'abstraction. Le *néo-expressionnisme* ennuie... peut-être à cause du carrousel des modes qui sont très importantes dans cette ville. Je crois à une continuité de l'abstraction qui scrute dans la peinture une nouvelle problématique.

L'originalité d'une peinture abstraite actuelle ne peut être qu'une transgression de l'espace abstrait avec lequel on est familier. En étudiant Giotto à Padoue, j'ai compris qu'il avait percé la surface de la toile sans vraiment créer la profondeur ; ce qu'a fait Masaccio au quattrocento. Giotto est probablement le premier peintre abstrait — que la forme soit une figure ou une architecture, elle demeure un mouvement, une ambiguïté dans l'espace. C'est tout le sujet de ma peinture.

Le lieu de lumière qui me marque le plus, c'est la Grèce où je passe plusieurs mois par an. La lumière est non seulement transparente, mais à la fois forte et douce. Cette chaleur estivale qui dépose un voile sur l'intensité lumineuse se retrouve dans ma peinture actuelle. Cette mince épaisseur laiteuse est due à la relation presque subliminale des couleurs, comme on la rencontre chez Piero della Francesca, et qui va jusqu'au frémissement.

N.B. : *L'accident sur la surface de vos tableaux...*

L.C. : Au-delà d'une première apparence sereine, on peut découvrir qu'il y a des heurts, des asymétries qui s'équilibrent par la couleur. *Fait et fatalité* reprend ces espaces fragmentés horizontalement, où s'ajoutent des courbes qui viennent animer les lignes obliques et verticales. Les reliefs des bois et du plâtre viennent à la fois contredire cette surface. Dans *Fait et fatalité*, le plâtre qui avance

physiquement se fond dans ce champ coloré — ce qui avance dans le matériau recule par la couleur. Que les textures soient lisses ou rugueuses, elles sont là soit pour absorber, soit refléter la lumière...

N.B. : *La beauté...*

L.C. : En peinture, le *rude* et le *subtil* doivent toujours être présents en même temps. Car si une œuvre n'est que *rude*, elle devient uniquement violente et spectaculaire ; et le spectacle n'est pas de la peinture — je pense ici à la théâtralité du *néo-expressionnisme*. Et si ce n'est que *subtil*, cela devient précieux. Le précieux rejoint souvent le laid, voire le décoratif. Pour moi, la laideur est décorative. Par exemple, vous isolez un objet très laid sur un mur et il devient extrêmement décoratif.

N.B. : *Le temps...*

L.C. : Une notion essentielle... Mon travail demande au spectateur du temps, car mes tableaux ne se livrent pas dans l'immédiateté. La qualité d'une œuvre se mesure à la durée extérieure qu'elle appelle, sinon elle est décorative...

1. Entretien partiellement publié dans *Le Devoir* du 22 mars 1986 (Montréal).
2. Voir les *notes biographiques*, p. 527.

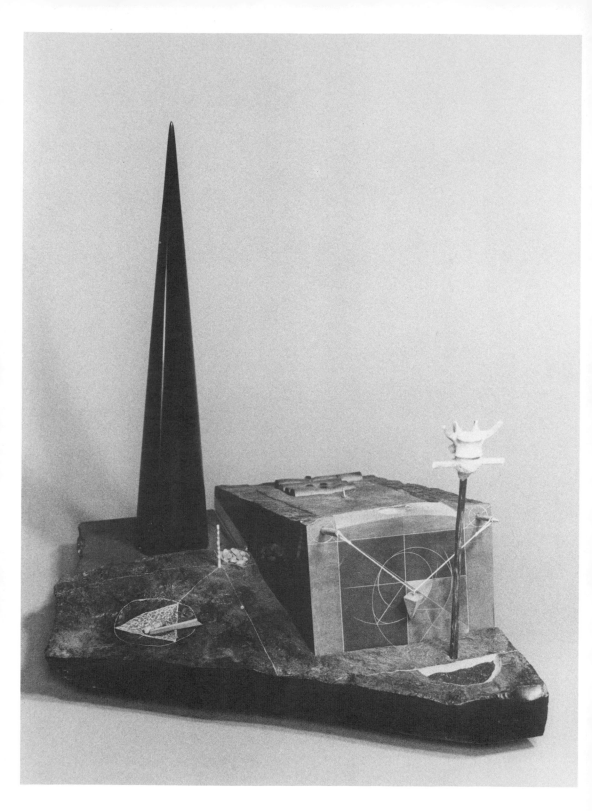

DANIEL COUVREUR

De l'humour avant toute chose

Daniel Couvreur *Sans titre*
Sculpture en marbre noir de Belgique, sable et os
50 x 60 x 65 cm 1985
Photo : Attila Dory

Ouf! De l'humour et le plaisir du jeu, voilà ce que nous permet de découvrir le sculpteur Daniel Couvreur à la galerie Michel Tétreault, à Montréal. À mi-chemin entre un rappel archéologique et une jubilation ludique, les sculptures de Couvreur sont de véritables fêtes, voire un hommage à la pierre à laquelle il donne un rythme, confie une histoire, offre une vie. Ces marbres polychromes, qui ressemblent parfois à des tables de rituel sur lesquelles on aurait posé mille objets magiques, semblent déjà sourire de toutes nos interrogations. Si une œuvre est riche de la plénitude visuelle qu'elle procure, celle de Couvreur devient, à n'en point douter, une célébration marmoréenne du raffinement [1].

Normand Biron : *Vos sculptures ont une teinte archéologique...*

Daniel Couvreur : Nous sommes un groupe de sculpteurs qui travaillons dans cet esprit... Instinctivement, j'ai commencé à intégrer des sites archéologiques que l'on débusque dans les formes que je fais... Certains voient aussi dans ma sculpture des paysages futuristes, d'autres des paysages archéologiques. À mes yeux, ce n'est ni l'un ni l'autre, mais une démarche qui débute souvent par un dessin à partir duquel je retiens un détail... Esclave de la forme que la pierre me donne naturellement, je fais quelque chose avec ce que j'ai à ma disposition... Au

fur et à mesure que ma sculpture se développe, naissent des formes que je n'avais point pensé au départ.

N.B. : *Accordez-vous un sens symbolique à vos objets ?*

D.C. : Nullement ; peindre sur la pierre existe depuis toujours... Je m'intéresse aux graphismes géométriques qui n'ont strictement rien d'autre à dire que de compléter la forme qui se présente à moi...

N.B. : *Le* finito *(fini) et le* non-finito *(non-fini), le poli et le rugueux...*

D.C. : Un jeu de textures... Par exemple le marbre noir fonce au polissage, sinon il est gris. Pendant ces opérations, il y a une gamme de tons qui deviennent des couleurs de différentes intensités... Je patine aussi mes pièces en me servant de l'air, du thé, du vin, du sang ; tout ce qui marque le marbre comme le bronze... On découvre peu, vous savez ; nous sommes le prolongement de ce qui s'est découvert avant nous...

N.B. : *La sensualité...*

D.C. : Inconscient... J'aurais tendance à travailler dans la dérision et, même, avec un certain cynisme... On me disait un jour que ma sculpture était « une moquerie de l'architecture » — casser un superbe cône, n'est-ce pas poignarder la géométrie, voire la pureté d'une forme ! Auparavant je polissais tout, mais je me suis aperçu que c'était falsifier la richesse du matériau naturel. Maintenant je respecte davantage la personnalité de la matière.

N.B. : *L'humour dans votre travail...*

D.C. : Une place immense... Je m'amuse lorsque je travaille. Je tente de ne pas me prendre au sérieux ; je crains le cérébral... Dans mes sculptures, il y a de petites pièces que l'on peut bouger, déplacer... Ça me plaît que l'on touche et communique avec l'œuvre...

N.B. : *Il y a des mobiles qui me rappellent les désirs d'équilibre de la règle d'or...*

D.C. : Les mobiles sont présents pour alléger les œuvres. Ils sont la fragilité qui accompagne la dureté...

N.B. : *La géométrie...*

D.C. : Depuis l'enfance, ces formes m'attirent, car il y a tellement de possibilités de graphismes. Avec un cercle, un triangle, un carré, on arrive à faire des milliers

de combinaisons... Jouer avec des règles, des compas, des équerres me passionne dans la recherche de formes.

N.B. : *Le mot « équilibre »...*

D.C. : Avoir un gramme d'un côté et cent de l'autre. Je trouve dans le déséquilibre un équilibre, une certaine satisfaction à renverser les rôles établis en cassant les lois... Entre un gramme et cent grammes, il y a un espace infini de fabulation...

N.B. : *La beauté...*

D.C. : Être satisfait du produit fini. Quand on est sûr d'être arrivé à la fin, et qu'il n'y a plus d'autres possibilités dans ce que vous avez fait, de là, naît la beauté. Je n'aime pas absolument tout ce qui est dit beau ; ce qui brille nous séduit souvent en primate.

Beaucoup de choses difformes, rugueuses, voire apparemment laides peuvent devenir très belles selon notre regard. De nombreux bronzes de Rodin ne sont point polis, mais rudes...

N.B. : *La vie...*

D.C. : Pouvoir faire ce que je veux de A à Z. Un lieu intérieur où personne ne peut me contraindre... Si je me sens forcé de faire quelque chose, je perds ma liberté. Il faut toujours avoir le choix... Par exemple, quand je m'en vais travailler la pierre, j'ai hâte d'arriver à l'atelier... J'essaie de vivre pleinement aujourd'hui, sans me préoccuper des surprises de demain...

N.B. : *Je crois déceler dans votre œuvre une influence sud-américaine...*

D.C. : C'est vrai. J'ai été marqué par un ami sculpteur, Gonzalo Fonseca, avec qui j'ai partagé un atelier et dont j'ai subi l'influence, les conseils... Uruguayen, il était l'élève de Torrès-Garcia. En travaillant avec certaines personnalités fortes, on finit par en être marqué jusqu'à ce que l'on puisse s'en éloigner — on est tous influencés soit par notre environnement, soit par les êtres que l'on coudoie, et même par notre alimentation quotidienne. L'inspiration se nourrit de ce qui nous entoure...

N.B. : *Que signifie le mot* sensibilité ?

D.C. : À travers ma sculpture, trouver un agencement qui soit agréable pour celui qui regarde... Comme je suis un instinctif, la sensibilité est probablement très

visible dans mon œuvre... Vouloir intellectualiser la sensibilité, ce serait détruire... Il faut laisser les choses se dire spontanément...

N.B. : *L'Italie...*

D.C. : La source de mon travail grâce au matériau que j'y trouve... L'entourage culturel est très important... La lumière italienne que l'on retrouve à Arezzo dans les fresques de Piero della Francesca a sûrement influencé les couleurs que l'on rencontre sur mes marbres — elles sont patinées, passées, lavées, grattées ; cela donne des tonalités d'une autre intensité.

Visuellement la couleur réchauffe la pierre, rehausse la tonalité constante d'un marbre — je me sers toujours d'un marbre sans veines, parce que celles-ci détruisent les lignes. Dans le marbre, la couleur nourrit visuellement la pierre, l'habille d'une sensibilité nouvelle... Songez à la légèreté que donnent les animaux peints dans les grottes de Lascaux...

N.B. : *Le monde actuel...*

D.C. : Le seul qui m'intéresse, c'est celui de ceux qui créent... Le reste m'importe assez peu. Ce qui m'appelle ? Voir ce qu'un être peut faire avec ses possibilités créatrices — le cinéma, la peinture, le théâtre, la musique, la photographie... Peu importe. Je préfère la cuisine à la finance et à la politique [2]...

1. Entretien publié dans *Le Devoir* du 28 décembre 1985 (Montréal).
2. Voir les *notes biographiques*, p. 530.

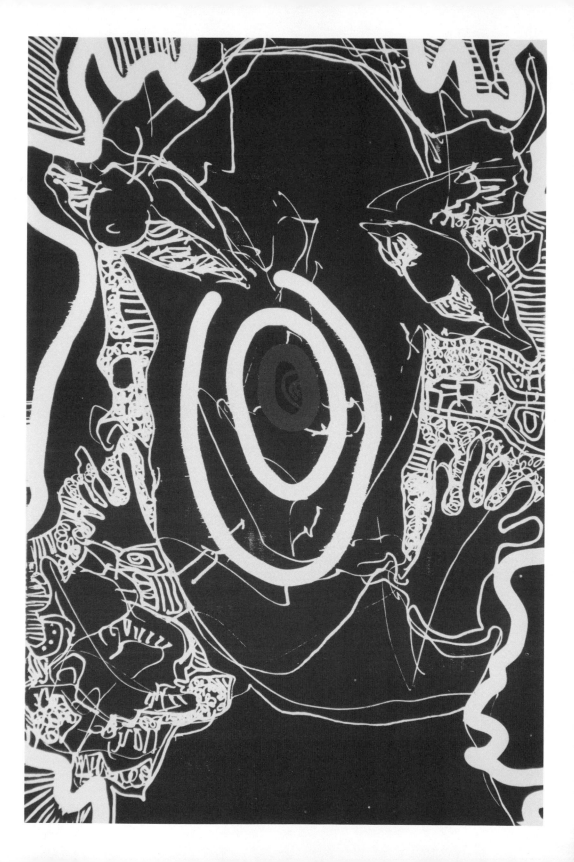

René Derouin

L'archéologie sensible d'un savoir

René Derouin *Tête en six (Moïse)*
Gravure sur bois
90 x 60 1986
Photo : Lucien Lisabelle

À l'occasion de la double exposition que consacre Québec à René Derouin soit à La Troisième Galerie, et à la galerie Estampe Plus, nous avons rencontré l'artiste [1].

Normand Biron : *Pourquoi ce titre, Between ?*

René Derouin : Le mot *between* correspond à une notion de temps, d'espace et de dualité. J'ai travaillé longtemps sur la nordicité pour me rendre compte, vingt ans plus tard, que j'avais aussi été formé par la couleur, la sensualité du Mexique. Je suis entre deux mondes d'influence ; d'où ce titre *Between*. Je ne suis pas uniquement un homme nordique, j'ai beaucoup d'affinités avec le Sud — Mexique, États-Unis ; je me sens américain.

Une autre dualité, c'est la mémoire. C'est l'espace/temps entre 1954 et 1984, car la mémoire permet cette synthèse.

Between c'est le public, car entre l'œuvre et l'artiste, il y a l'œil spectateur qui (re)crée le tableau grâce à sa mémoire originelle. Par exemple, lors du vernissage

à Québec, plusieurs personnes, partant des œuvres, sont venues spontanément me raconter leur parenté intérieure avec le Sud.

N.B. : *Vous semblez marqué par les origines ; je pense ici au sens qu'en donne Marthe Robert dans son essai* Roman des origines et origines du roman...

R.D. : Bien que je ne sois pas archéologue, j'ai visité l'ensemble des sites archéologiques du Mexique. Fasciné depuis l'enfance par les cultures anciennes, je me suis intéressé aux trésors de l'Égypte, de la Syrie, de la Mésopotamie... La mémoire de trente ans ou d'un million d'années, c'est la même chose. Le temps est très relatif. J'ai, par exemple, des affinités très profondes avec les cultures précolombiennes comme si j'y avais vécu. Je crois à la véracité de cette sensation.

À vingt ans, je percevais cela instinctivement ; j'ai maintenant l'impression de pouvoir lire ce qui est inscrit sur les stèles précolombiennes, non pas sur un mode scientifique, mais de façon à comprendre le code et la nécessité de cette écriture. Malgré cette relativité du temps, l'homme actuel est très loin de son passé. La modernité nous fait souvent croire que les liens avec le passé sont coupés. Sans en souffrir, je me sens souvent un homme de Néanderthal. Cette mémoire génétique qui appartient à l'inconscient collectif est inscrite en tous. L'artiste y est peut-être plus sensible...

N.B. : *Je situe votre œuvre entre la minutie des chartistes et une lucidité certaine... Une archéologie du savoir et la fête...*

R.D. : Dans *Between*, le Sud, c'est la fête. La couleur, le rythme, le plaisir de faire viennent du Sud. Tandis que le côté nordique rappelle l'austérité, le monacal — une volonté de survivre. Dans *Between*, il y a cette double alternance. Dans mon cheminement nordique, le public fut sensible à la monumentalité, mais souvent dérangé par l'austérité...

N.B. : *J'ai aimé cette écriture que j'ai sentie comme une préhension du pays, un décryptage presque archéologique...*

R.D. : En son temps, Léonard de Vinci a disséqué le squelette qui est une structure fondamentale. La cartographie, c'est une recherche des structures de la croûte terrestre. En avion, on voit un organe ; il y a un lac, un début de lac, l'écoulement de l'eau, l'érosion... Tout un phénomène qui crée cette structure.

N.B. : *N'est-ce pas un corps ?*

R.D. : La cartographie, c'est l'anatomie de la croûte terrestre. Et je suis fasciné par l'écriture de ce corps antérieur. Il n'y a pas de hasard. Les vents dessinent les versants d'une montagne. Et selon les glaciers, l'eau est appelée vers le Nord ou le Sud... La similitude des structures anatomiques et du microcosme est frappante.

N.B. : *En parcourant votre double exposition, vos bois — matrices originelles — m'ont séduit par leur plasticité...*

R.D. : *Between* a été réalisé comme un concept muséologique. Autant à Montréal, chez Michel Tétreault, qu'à Québec, où tout le côté nordique peut être vu à Estampe Plus, tout le Sud à La Troisième Galerie, j'ai imaginé que les gens pourraient faire une lecture à deux dimensions. Idéalement, les spectateurs, impliqués dans l'œuvre, circulent entre les bois, les plaques et l'œuvre.

N.B. : *Le bois lui-même n'est-il pas une sculpture ?*

R.D. : Le bois, la partie organique de l'œuvre, devient une cartographie intérieure. Les grandes pièces polychromes correspondent à une géographie humaine. Après avoir observé l'extérieur de la vie, je tends à faire une œuvre plus intériorisée. Les relations avec les autres me fascinent car, dans un premier moment, j'ai été en relation avec le temps, les choses — la croûte terrestre, les roches, les objets — mais moins avec les gens ; maintenant je souhaite profondément cette relation.

N.B. : *Quelle est l'importance du noir et blanc dans votre création ? Le climat nous oblige ici à vivre en noir et blanc plusieurs mois par année...*

R.D. : Dans *Between*, vous constaterez qu'il y a la présence d'une « mémoire accumulée » (1956, 1964, 1984). Le noir et blanc est un travail qui a des liens avec l'art inuit et mexicain. Le noir et blanc, c'est nordique — la structure, le dessin. Au cours des années, que voient les Inuit ? Une silhouette sur un fond blanc. En ajoutant la couleur, je déconstruis. Par ce geste, j'ai l'impression de retrouver l'irrationnel, le sensuel, la vie. Ainsi j'ai la sensation de déconstruire ce qui est trop construit.

N.B. : *Que signifie pour vous le mot beauté ?*

R.D. : Au moment où je vous parle, c'est être en harmonie avec les choses : me promener en souriant intérieurement. Pendant mon exposition, regardant

le fleuve à Québec, je sentais une harmonie entre mon geste et l'environnement
— une harmonie entre le sourire intérieur et celui que l'on peut offrir.
À ce moment, les autres sentent très vite que vous n'êtes pas le représentant
d'une frustration ; vous avez créé et vous êtes en devenir. Si l'on regarde dans le
règne animal, la bête s'épanouit dans l'harmonie de son environnement. Malgré
son côté éphémère, sa relativité, la beauté est probablement à chercher dans ce
sens.

N.B. : *Vous avez vécu au Japon...*

R.D. : En 1968, je me suis rendu dans un pays qui m'est apparu difficile. Dix ans
plus tard, je me suis aperçu que j'étais à la fois exubérant et austère, et que les
Japonais m'avaient appris la concentration. Dans leur culture profonde, les
Japonais poursuivent une recherche sur l'être. Un geste se prépare, s'exécute à
un moment précis. Au niveau des individus, ce geste se gagne. Une longue
préparation intérieure et aussi matérielle précède un geste total dont la brièveté
devient un moment d'aboutissement privilégié.

N.B. : *Quand je regarde votre œuvre, je pense à une synthèse que l'on pourrait
qualifier de métissage...*

R.D. : Dans mon identité culturelle, le métissage est la seule façon de me
régénérer. Malheureusement on a fait peur aux Québécois en ce sens — la peur
des autres. Personnellement je n'ai pas peur des autres : j'ai vécu au Japon, aux
États-Unis, au Mexique et aussi avec les Inuit... Les cultures des autres me
métissent en enrichissant mes mémoires, mon identité.

L'échec idéologique de notre élite québécoise est d'avoir voulu définir un
peuple en tant que français et catholique, alors que nous sommes des métis. Nous
avons assimilé les façons de faire des Amérindiens sans leur en donner le crédit.
Pour des raisons de survie, nous avons modifié un mode de vie marqué par la
connaissance des Indiens. Le métis est quelqu'un qui accepte de se mêler, c'est
un devenir. Chez le Québécois, il y a une peur de se mélanger, de perdre son
identité. Nos frontières ne sont que psychologiques. Actuellement nous avons
complètement inventorié notre passé ; il est urgent d'accélérer notre ouverture
au monde.

N.B. : *Avez-vous des projets vers l'extérieur ?*

R.D. : La grande murale *Le Nouveau Québec* (1979), que j'ai exposée au Musée
d'art contemporain à Montréal, est actuellement présentée à Tokyo, puis

circulera pendant deux ans au Japon. J'ai l'impression de redonner à un pays auquel je dois beaucoup ce que j'étais venu y chercher. Et simultanément, circulent dans les musées d'Australie la *Suite Nordique* et *Taïga*.

N.B. : *N'aurez-vous pas bientôt une exposition solo aux États-Unis ?*

R.D. : Organisée par le Musée du Québec, incluant le prêt d'œuvres de la collection Lavallin, cette exposition qui commence à Chicago à la Northern Illinois University Art Gallery (du 13 janvier au 10 février 1985) comprend mes gravures sur bois de 1967 à 1981 sous le titre *Suite Nordique*, et elle sera reprise à San Francisco (du 15 au 30 mars 1985) au World Print Council Art Gallery. Et enfin, l'exposition se rendra au Mexique pour être vue au Museo Universitario del Chopo (du 15 septembre au 15 octobre 1985) ainsi qu'à Monterrey et à Guadalajara. Je me réjouis que la thématique nordique se rende jusqu'au Mexique.

N.B. : *Au moment où je vous parle, l'université d'Alberta fait paraître* Print Voice, *un livre important sur la gravure internationale dont la page couverture reprend une de vos œuvres...*

R.D. : Oui, j'y suis très sensible, d'autant plus que l'on pourra trouver dans ce livre cent cinquante reproductions, neuf gravures originales dont celles de Stanislow Fijalkowski, Marvin Jones, Kuniichi Shima, Margaret May [2]...

1. Entretien partiellement publié dans *Le Devoir* du 17 novembre 1984 (Montréal).
2. Voir les *notes biographiques*, p. 533.

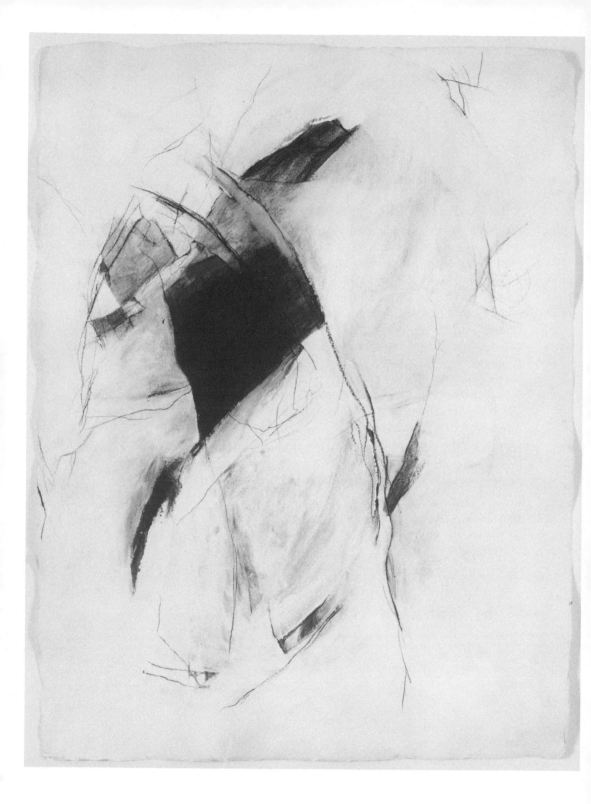

MARTINE DESLAURIERS

La blancheur diaphane des printemps

Martine Deslauriers *RIA — Vallée envahie par la mer*
Pastel à l'huile et graphite (papier Saint-Armand)
75 x 102 cm 1987
Photo : Lucien Lisabelle

Rosées blanches, blancs croissants de lune, blanches aubes,
Pieds blancs qui scintillent, mains aux reflets blancs,
Formes blanches qui rêvent sur l'herbe au crépuscule,
Formes blanches qui dansent sur les sables brillants...

John Cowper POWYS

Normand Biron : *Comment êtes-vous venue à l'art ?*

Martine Deslauriers : De manière subite. J'ai obéi à un besoin profond. Tout en ayant au départ une autre formation, j'ai toujours été très attirée par l'art. Je me demande parfois quelle force m'a poussée à faire un jour ce choix définitif [1].

N.B. : *Comment s'est amorcée cette aventure ?*

M.D. : Ayant travaillé dans un laboratoire, j'étais très près d'un monde microscopique qui me fascinait. J'étais très attirée par cet univers que piège une simple lentille. Cet aspect de mon travail antérieur m'a intéressée. Il m'a donné un regard différent sur ma démarche actuelle, sur l'univers du visible et de l'invisible, voire sur l'échelle de ce que l'on croit voir.

Avant de m'abandonner au dessin, je me suis terrée à nouveau derrière une lentille, mais cette fois, celle du photographe.

N.B. : *Y a-t-il un intérêt familial pour l'art ?*

M.D. : Ma famille s'est toujours intéressée à l'art : mon grand-père est peintre paysagiste et actuellement, il y consacre tout son temps. Tandis que mon père s'intéresse à la photographie ainsi qu'à la vidéo.

De la branche paternelle, on a toujours réussi à marier la création et les nécessités du quotidien. D'ailleurs, j'ose espérer que le coudoiement de ces deux situations m'aura un peu aguerrie face aux difficultés inhérentes au fait d'être artiste. J'ai le vif espoir de pouvoir vivre un jour de mon art [2].

N.B. : *Comment s'est poursuivi ce cheminement vers l'art ?*

M.D. : Bien que nous n'ayons pas parlé fréquemment d'art dans ma famille, un souvenir de ma jeunesse persiste en moi et de manière très vive, ce sont les étendues immenses de neige. Et je me rappelle aussi ces dimanches où nous allions choisir des pierres sur une montagne ou, parfois, sur les rejets d'une mine, soit l'or des fous (la pyrite de fer), soit l'or (le métal précieux). Ces lieux envahissent encore mon travail : les sites, la lumière et la géologie. Bien que je sois née dans les Laurentides, j'ai vécu dans un coin de pays où l'étendue est un désert et le paysage presque absent. En Abitibi-Témiscamingue, il n'existe pratiquement que deux saisons, l'été et l'hiver.

N.B. : *Est-ce que vos études de perfectionnement ont modifié ou précisé votre démarche ?*

M.D. : J'ai fait un peu de tout : la photographie en noir et blanc, la peinture, la sculpture, le textile, le dessin. Depuis que j'ai eu un coup de foudre pour le dessin, j'ai momentanément mis en retrait la peinture, bien que ma sculpture emprunte volontiers certaines lignes à mes dessins.

Chaque professeur que j'ai eu m'a, à sa manière, apporté quelque chose. De toute façon, je me suis habituée à prendre le bon côté des diverses expériences, fussent-elles universitaires.

Grâce à l'université anglophone, voire allophone qu'est Concordia, j'ai dû exiger de mes images qu'elles parlent davantage, puisque j'avais souvent des difficultés linguistiques à communiquer. Ce récent passage dans ce milieu universitaire m'a donné une vision plus internationale de l'art en raison de la diversité des regards qui viennent y chercher un savoir.

N.B. : *Et l'importance de la couleur dans votre œuvre ?*

M.D. : Discrète. Le noir et le blanc demeurent la base de mon travail. J'y intègre tranquillement la couleur — j'ai eu de grandes périodes de couleurs primaires. Des couleurs de terre se sont ajoutées graduellement.

N.B. : *Le blanc me semble très important dans tout ce que vous faites...*

M.D. : Le blanc s'est mis progressivement à prendre place dans mes œuvres. Au départ, la feuille blanche, déployée dans toute sa splendeur, m'a toujours émue. Je la recouvrais ; lentement l'image rétrécissait pendant que le blanc envahissait l'espace. Dans mes interventions, je suis allée jusqu'au blanc quasi total. Maintenant, un équilibre s'est créé entre les lignes et la matière. Au départ, je prends possession de l'espace ; je macule d'une couche blanche la feuille ; je sillonne ensuite le papier avec le graphite — le blanc intervient souvent pour cacher certaines lignes ; il materne quelque part les lignes. L'ensemble est scellé sous le blanc. Un œil radiographique pourrait deviner les lignes secrètes, camouflées sous des transparences. Tout se fondrait en un rêve. Aujourd'hui, c'est la lumière qui fait naître les lignes.

N.B. : *Bien que ces lignes jouissent d'une grande liberté, vous les apprivoisez au point qu'elles se transforment en une danse...*

M.D. : Les premières lignes sont une sorte de chorégraphie du mouvement qui implique tout le corps, semblable à l'enfant qui inscrit, en mouvements brusques sur son papier, ses mondes intimes. Ensuite, viennent les autres lignes, plus réfléchies, qui composent l'espace, la forme, les lieux, la métaphore. Celles-là peuvent avoir tous les tempéraments ; je les veux libres, aériennes, baroques, calmes, extravagantes, voluptueuses — une sorte d'épeire qui file sa toile, tisse le dessin. Le plaisir est le principe fondamental qui guide ma main.

N.B. : *Est-ce qu'il y a une signification, voire une intention derrière vos dessins ?*

M.D. : Il y a, à mes yeux, plusieurs dimensions dont la première serait humaine et l'autre, liée aux éléments naturels.

L'eau tient une place essentielle ; sur mes dessins, elle circule symboliquement de haut en bas du papier comme une clepsydre, tandis qu'un simple élément, niché sur la ligne d'horizon du dessin, emprunte souvent son écriture à une coupe géologique...

N.B. : *Beaucoup de spontanéité...*

M.D. : Elle est primordiale, un peu comme les enfants qui accueillent les récits de l'imaginaire...

N.B. : *Et la matière...*

M.D. : La toile ne m'attire pas du tout comme support en raison du fait que l'on doit se servir d'un pinceau pour y inscrire ses visions intérieures : la peinture me frustre, car il faut à tout moment arrêter et reprendre un mouvement. J'ai besoin d'un médium moins épuisable.

N.B. : *Et le choix du papier ? Une allusion à la nature ? à la sensualité du bois...*

M.D. : Le papier est une des plus belles surfaces qui existent. J'aime palper cette texture qui est, un peu comme la pierre, tendre et rigide, tout en ayant la fragilité de l'éphémère...

Pierre et papier sont des éléments dont je suis très proche. Songez à la fibre de ces papiers faits main, composés de coton et de lin... Je conserve plusieurs livres pour la beauté du papier et le parfum qui en émane.

N.B. : *La nature, la nature...*

M.D. : L'immuabilité et l'immensité, la pierre et l'espace... J'aime l'immuabilité factice de la pierre — sa mémoire géologique stratifiée fixe momentanément images et mouvements. Je suis plus près du roc et de la pierre que du bois... J'aime associer la terre à l'être humain... Le mouvement de l'eau qui façonne la pierre sans la brusquer m'impressionne... La fragilité qui modifie son contraire. Il faut se souvenir que les glaces peuvent déplacer des montagnes... Nous sommes actuellement en train de mettre en danger la nature en croyant nous en rendre maîtres, et cela est déplorable.

N.B. : *Y a-t-il d'autres thèmes dans votre travail ?*

M.D. : Le mouvement et le temps : les divers sites qui portent la trace du passage de l'être humain. Où se situe la place de l'homme dans les paysages mécanisés de notre époque ?...

N.B. : *La beauté...*

M.D. : La réponse est difficile. Le vide, le néant... Entre l'enfance et...

N.B. : *... le néant*

M.D. : Le blanc qui est entre ces deux moments... Un genre de vide visuel, un état second...

N.B. : *Malgré la relativité de sa définition pour bien des gens, le mot beau est souvent évoqué...*

M.D. : C'est un sens, un état d'être intérieur, voire une faiblesse... Et en raison de cet étrange émoi, la beauté est immense, béante...

N.B. : *Insaisissable...*

M.D. : Elle se mime, elle se joue... Et lorsqu'elle vous atteint, vous vous rendez compte qu'elle se vit seule...

N.B. : *Et la solitude...*

M.D. : Je la sens loin et elle ne m'est pas nécessaire. J'ai parfois l'impression qu'elle n'existe pas vraiment. Je l'ai abandonnée dans un coin...

N.B. : *Et le silence...*

M.D. : J'adore le silence, les silences... Le silence dans le travail. Je ne l'associe pas à la solitude, mais à l'espace. Le froid est silencieux, un peu sourd... Je vous offre ce silence...

N.B. : *...et la mort ?*

M.D. : La beauté avant la mort, ensuite le silence avant la solitude, puis la mort. La mort vient-elle avant ou après tout cela ? Peut-être entre chacun de ces moments. Elle m'affecte lorsqu'elle touche un être près de moi. Mais en ce qui me concerne, je n'en ai aucune crainte ; j'entre en relation avec elle en toute liberté. Le silence et la mort sont très proches.

N.B. : *Et la lumière ?*

M.D. : J'aime la lumière des grands contrastes, la lumière baroque ; celle qui définit une moitié du monde, pendant que l'autre nous est suggérée. Je préfère le mystère des ombres, voire la lumière qui sculpte lentement les formes...

1. Entretien inédit, réalisé en novembre 1987 à Montréal.
2. Voir les *notes biographiques*, p. 538.

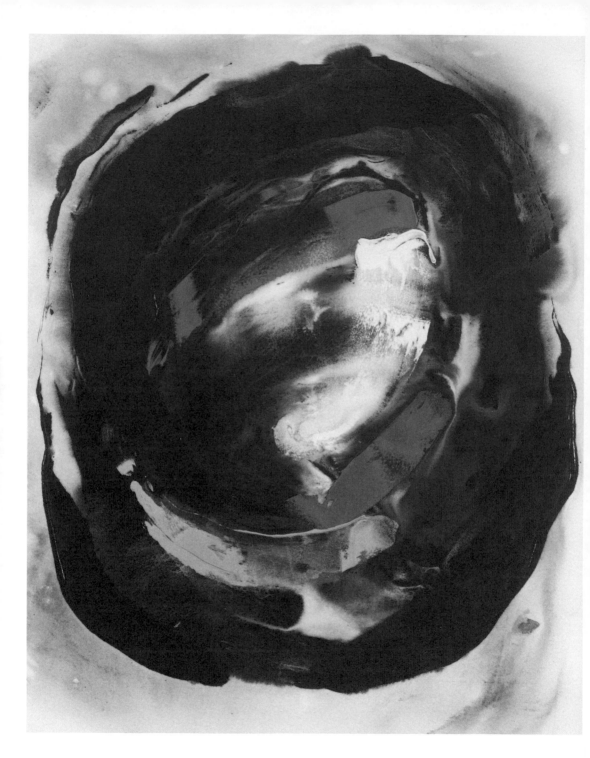

MICHÈLE DROUIN

Les parcours rituels de la lumière

Michèle Drouin *Nadir*
Acrylique sur toile
49'' x 39'' 1982
Photo : Daniel Roussel
Centre de documentation Yvan Boulerice

*La vérité réside
dans la possibilité de considérer
comme une métaphore
ce que l'on avait l'habitude
de prendre de façon concrète.*

Henry CORBIN, *Pour une charte de
l'imaginal*

La danse obéit à des rituels dans l'espace que l'œil est allé débusquer dans l'attentive observation de la nature. Et la courbe des musiques suit les rythmes que lui ordonne la mouvance des éléments. Ainsi en est-il de l'artiste qui module sa respiration sur l'exubérance des saisons jusqu'à ce que s'inscrivent dans le temps les couleurs de sa propre éternité. Ces parcours rituels de la couleur, Michèle Drouin en a patiemment suivi les mouvements jusqu'à ce que son œuvre devienne une superbe chorégraphie de la lumière. À l'occasion de l'exposition qu'elle présente à la galerie Elca London, à Montréal, nous l'avons rencontrée [1].

Normand Biron : *Quel cheminement vous a conduite à la peinture ?*

Michèle Drouin : Déjà dans la prime enfance, je me revois ramassant des morceaux de verres de diverses couleurs, ou dessinant dans les marges de mes cahiers d'écolière... Enfant timide, j'y trouvais là un certain écho à ce que je ressentais intérieurement.

Dans la branche paternelle, il y avait des artisans statuaires d'origine italienne, mais dans la famille immédiate, c'était surtout la lecture et la musique qui primaient.

N.B. : *Et la formation ?*

M.D. : Me voyant dessiner avec facilité, mes parents m'envoyèrent très jeune aux cours du samedi à l'École des beaux-arts. Je poursuivis en même temps des études classiques.

À l'École des beaux-arts de Québec, s'est vite formé un noyau autour de quelques étudiants — j'exposais à ce moment chez Renée LeSieur ; on y retrouvait, dans les années 1953-1954, Claude Piché, Edmund Alleyn, Jean Paul Lemieux... La poésie avait en même temps beaucoup d'importance pour moi — je pense ici à Roland Giguère, Éluard... — au point que je me suis mise à écrire et j'ai mis un moment la peinture en veilleuse.

Parmi les influences déterminantes, je me souviens de monsieur Saint-Hilaire, bibliothécaire extraordinaire, à la fois violoniste, qui allait nous dénicher des livres rares en peinture dont un ouvrage marquant sur Matisse. À cette époque, je suis venue m'installer à Montréal et je n'ai jamais cessé de peindre, tout en voguant sur des mers poétiques et picturales. Un jour, j'ai fait le choix définitif de la peinture, sachant que les deux disciplines exigeaient autant d'attention et qu'il m'était difficile de me consacrer aux deux en même temps [2].

N.B. : *Comment travaillez-vous ?*

M.D. : De façon très continue. Lorsqu'un jour, je sens que les conditions ne sont pas réunies pour exécuter un tableau, j'organise le matériau qui permettra cette exécution.

Sur le plan technique, je travaille au sol avec des couleurs acryliques que je modifie avec des gels et médiums pour transformer la texture et la densité des pigments. Je peins sur la toile non préparée — la première couleur est bue par la toile qui est mouillée quand je fais le tableau. Et progressivement, je monte la couleur avec des épaisseurs plus denses au fur et à mesure que la toile sèche ; c'est un travail très spontané — le premier jet de couleur sur le tableau détermine ce qu'il sera. Bien que je fasse des esquisses préparatoires, j'obéis à des tracés de couleurs, des idées d'arcs, de ponts, de montagnes où la forme triangulaire et la circularité se chevauchent, tout en tentant que les lignes irradient du noyau central, en s'ouvrant vers les côtés du tableau, se transformant en verticales, en diagonales... Bien que les préparatifs soient longs, j'exécute l'œuvre en quelques heures.

N.B. : *La lumière...*

M.D. : La lumière qui tire sa force des couleurs — une lumière de midi, voire nord-américaine sur le plan de l'éclat. Elle peut venir tant du fond de la toile que

des modulations et des transparences de la couleur. J'aime toutes les couleurs, à l'exception du noir que je n'utilise pas, et plutôt les lumineuses que celles de la terre.

N.B. : *Vous travaillez avec de grands formats...*

M.D. : Un progrès qui vient de la maîtrise du geste et de la matière. Semblable à l'exécution d'une danse, un tableau exige un espace et une durée temporels. Et l'on ne peut y revenir.

Il y a le geste, mais, à la fois, le dessin dans le geste, la ligne qui s'écrit par la traînée de couleurs... Au gestuel s'allie le visuel.

N.B. : *Tous ces larges mouvements de couleurs, ces rythmes sont très importants... Une danse rituelle...*

M.D. : Une idée de force, de culbute, même de raz-de-marée. Ce sont des vagues de couleurs qu'accompagnent des gestes très corporels. Dans mes tableaux, j'aime la démesure de mouvements qui se déplacent continuellement selon les lieux du regard, un peu comme dans la danse.

N.B. : *Y a-t-il des sujets dans vos tableaux ?*

M.D. : C'est vraiment une peinture abstraite. Elle devient une métaphore de la fluidité et du mouvement. Dans la nature, l'eau est un élément qui me fascine ; le vent qui crée des fluctuations... L'extrême mouvance des rythmes de la vie.

Lorsque j'ai commencé à peindre à Québec, l'on retrouvait des groupes de personnages en partance pour Cythère. Et il y avait déjà les formes rondes, le mouvement des vêtements... Et l'abstraction coïncide avec ma venue à Montréal et ma rencontre du *post-automatisme*, du *surréalisme*... Je cherchais un contact plus direct entre l'artiste et le médium, et aussi une façon d'utiliser l'accident et les automatismes, une manière d'ouvrir les écluses de l'inconscient. Mes tableaux sont encore maintenant les figurations de ma vision intérieure du monde.

N.B. : *La nature...*

M.D. : Elle inclut pour moi les animaux et les personnes. Non pas les paysages, mais l'interaction des éléments les uns face aux autres et les conséquences qui s'ensuivent. Étant positive par nature, je crois qu'il y a davantage de bon que de mauvais en l'homme, même à l'époque où nous vivons. J'aime peindre l'ordre au bord du désordre, le mouvement frayant avec la débâcle, mais qu'il n'y ait pas rupture.

À l'âge de vingt ans, j'étais très pessimiste. J'étais en rupture avec la société et isolée. Par l'art, j'ai pu dépasser cet état. J'ai toujours observé que l'être humain pouvait être tellement horrible pour l'être humain ; que la société pouvait être une machine qui l'écrasait et que, malheureusement, il y avait des gens qui n'avaient aucune chance de s'en sortir — la souffrance est une chose inacceptable. Et cela je le pense toujours.

Ce qui est merveilleux, au-delà de ces déterminismes humains, si l'on a la chance même partielle de connaître l'amour, l'amitié et un brin de liberté, nos besoins fondamentaux sont satisfaits. À ce moment, je crois qu'émerge la beauté.

N.B. : *Comment percevez-vous le monde actuel ?*

M.D. : Il y a des choses extraordinaires et certaines sont sur le point de se modifier, de disparaître. Cet état de fait m'alarme et je voudrais que beaucoup plus de gens voient la beauté du monde — il y a aussi des êtres qui actuellement ne peuvent apprécier que *par les tripes*, négligeant souvent le côté apollinien au profit de l'apocalyptique, préférant souvent le volume sonore à la qualité de la composition... Et pourtant, il y a des choses silencieuses et fugaces qui nous entourent, et il faut se rendre disponible pour les apercevoir. On a ici beaucoup de liberté, bien que souvent le froid nous recouvre intérieurement...

N.B. : *Vous avez fait de nombreux voyages...*

M.D. : Ils m'ont apporté une faculté d'émerveillement — rencontrer d'autres humains, voir d'autres cultures, d'autres paysages et prendre du recul par rapport à soi. Ce vécu agrandit et réveille un état de conscience. J'oserais même dire que cela fait vivre.

N.B. : *L'on parle souvent d'internationalisme en art, mais cette notion me semble un peu galvaudée...*

M.D. : Je travaille à partir d'un lieu, d'une mentalité, d'un espace dont je fais complètement partie ; en même temps, j'ai besoin dans mon travail de cette dimension d'universalité. L'internationalisme est important sur le plan de la carrière ; tout art devrait idéalement être international, afin qu'il puisse se confronter et s'exprimer dans une interaction avec ce qui se fait.

N.B. : *Le voyage ne rend-il pas relatives les vérités ?*

M.D. : Lorsque l'on voyage, on se meut dans le temps des cultures et de l'histoire. Entre nationalisme et internationalisme, je choisirai toujours l'internationalisme

— je suis intrinsèquement contre les frontières, les limites... Cela peut sembler utopique, mais je trouve artificielles toutes ces frontières.

N.B. : *La beauté...*

M.D. : C'est phénoménal, circonstanciel, sensuel, intellectuel. Toute perception d'une forme juste qui vous ouvre une porte pour un moment peut-être éphémère, mais tellement fort qu'il vous habite pendant un temps, voire des années. Elle peut se retrouver dans l'art, l'amour, la vie...

N.B. : *La solitude...*

M.D. : Une chose nécessaire. Un lieu intérieur, un espace qui tiennent du repos et de l'activité. Elle permet à la conscience de s'observer, de prendre une distance — elle permet à la réalité, présente au-delà des mots, d'émerger à la surface.

La solitude devient douloureuse lorsqu'elle est liée à l'isolement, au sentiment de perte, d'abandon. Lorsqu'elle n'est qu'un lieu de silence, elle est heureuse.

N.B. : *Comment voyez-vous la critique ?*

M.D. : Un autre jalon médiumnique de l'art. Le critique doit faire des plongées et saisir le sens profond d'une œuvre. Donc, il a un rôle extrêmement important. Il a le privilège de pouvoir s'interroger sur l'origine, le lieu actuel et la trajectoire à venir de l'œuvre. Bref, il est un *alter* privilégié pour l'artiste. Non seulement il recrée, mais il peut aller plus loin, car il ne se perd pas à faire le tableau. Il bénéficie d'une liberté qui lui permet de poser des jalons.

N.B. : *La mort...*

M.D. : Elle me fait peur. Dans cette réalité, il y a quelque chose d'inacceptable. Si je m'adonne à l'art avec une telle frénésie, c'est probablement que je ne veux pas que les choses meurent. Que la vie soit un passage, je le conçois, mais, au-delà de la vision religieuse, il y a autre chose dans l'idée de la mort qui est une fin. Vieillir, bien que ce soit naturel, c'est se rapprocher de la mort inéluctable. Je refuse ce fait et je le refuserai jusqu'à la dernière minute...

1. Entretien publié dans *Cahiers*, vol. 10, nº 37, printemps 1988 (Montréal).
2. Voir les *notes biographiques*, p. 540.

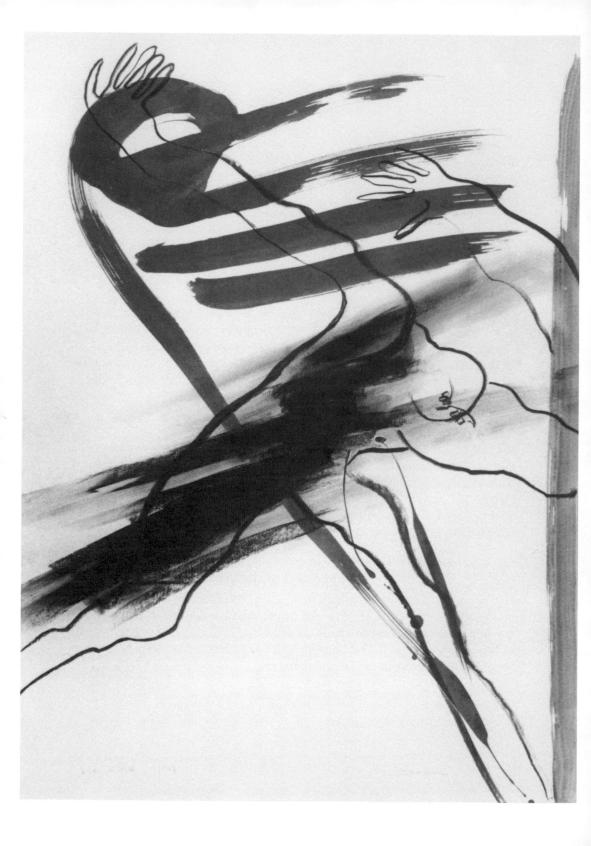

YVONE DURUZ

L'instinct de la liberté

Yvone Duruz *Made in USA*
Dessin 19
100 x 73 cm 1987
Photo : Mario Belisle

*L'art seul permet
l'accomplissement de
tout ce que, dans la réalité,
la vie refuse à l'homme.*

GOETHE, Euphrosyne

Si Maxime Gorki pouvait souligner dans une *Lettre aux écrivains débutants* : « Le talent se développe dans l'amour que l'on porte à ce que l'on fait. Il se peut même que l'essence de l'art soit l'amour de ce que l'on fait, l'amour du travail même », l'on peut sûrement retenir que depuis l'enfance, Yvone Duruz s'est sentie appelée par la nécessité intérieure de dire l'essence même de ses passés, les mondes qui l'habitent, voire le monde qui nous entoure. Dans les récents dessins qu'il nous a été donné de voir, l'on entend à travers de grands traits gestuels des cris que macule un sang de rouge et qu'apaisent parfois des élans d'azur. Ricanements de ces grandes mains vers un lointain édénique ? Appels d'un regard contre les terribles servitudes de la quotidienneté ? Les personnages de Duruz vivent dans un équilibre précaire où la douceur onirique est traversée par les ombres du cauchemar. S'ils s'abandonnent aux jubilations d'une danse libératrice, ils exécutent des figures qui flirtent avec la mort. L'artiste ne semble point s'être donné l'unique mission de distraire, mais de rappeler l'éphémérité, la fragilité du parcours humain.

Si le dessin suggère, la sculpture parle. Dans ses magnifiques sculptures, Duruz nous convie à une sensuelle chorégraphie où des êtres ballent, dansent, gambillent comme s'ils voulaient sortir de la violente étreinte des présents. Ces corps, écrits dans la matière, chantent avec des accents de liberté. Avec une précision d'orfèvre, l'artiste a su écrire l'homme moderne — le trait est

vigoureux et la forme éloquente. À l'occasion des diverses expositions qui sont consacrées à l'artiste cette année, nous l'avons rencontrée [1].

Normand Biron : *Comment êtes-vous venue à l'art ?*

Yvone Duruz : J'ai l'impression d'être née peintre — du plus loin que je me souvienne dans l'enfance, c'était ma seule préoccupation, au même titre qu'apprendre à respirer, boire, manger... Au temps de mes études, favorisant le dessin, je ne me suis pas toujours facilitée la vie...

Je dois avouer que je suis née dans une famille privilégiée : mon grand-père était écrivain, ma mère, virtuose de chant et de piano et mon père dessinait très bien. Bref, un milieu d'artistes constituait mon entourage ; ce qui a préparé les sentiers de ma vie actuelle.

N.B. : *Et vos premiers dessins ? L'enfance, l'adolescence...*

Y.D. : On a tous des pères et mères ; ainsi pendant ma jeunesse, je copiais les tableaux des maîtres ou des dessins d'après nature...

Aujourd'hui, à titre d'artiste, je me rends compte que je ne suis pas inventive, mais créatrice. Je ne peux pas inventer de toute pièce quelque chose, mais toute idée qui afflue vers moi me permet de créer d'innombrables choses.

N.B. : *Y a-t-il toujours eu dans votre peinture des formes humaines ?*

Y.D. : Pas toujours, mais ma préoccupation première a toujours été l'être humain. Quand j'ai commencé mes études en peinture, j'étais très impressionnée par Bernard Buffet qui appela en moi, à ce moment, plusieurs thématiques. J'ai rencontré à la même époque Max von Mühlenen, un des grands maîtres de l'enseignement, qui m'a conduite sur les voies de l'abstraction — il aimait beaucoup Sam Francis et Cézanne.

Et après ce long cheminement de technicité et de réflexion sur mon métier, j'ai retrouvé dans ma peinture *le personnage*, mais dégagé des passés qui avaient pu m'influencer. Il m'a fallu encore bien des années pour découvrir mon langage propre, mon intérieur. J'ai trouvé mon écriture picturale il y a maintenant plus de dix ans.

N.B. : *L'importance de l'acte de créer ?*

Y.D. : Une jouissance totale. Ayant un tempérament assez violent, expressif, j'éprouve une sensation extraordinaire à toucher et sentir la matière, le papier... Sinon j'aurais probablement fait de la musique, de la littérature...

N.B. : *Et la couleur ?*

Y.D. : La base de toute ma démarche est avant tout le dessin. Si vous observez mes toiles, vous constaterez qu'elles sont dessinées avant d'être peintes. La peinture est toujours complémentaire au dessin.

La couleur est un apport de vibration au dessin. En fait, il n'y a pas dissociation entre dessin et couleur. Dans le dessin, le blanc du support *est* couleur, et cette dernière émettra des ondes colorées suivant le rapport qu'elle aura avec le trait qui la fragmentera.

Il en va de même pour le noir. Le noir *n'est pas* noir, il est bleuté, jaunâtre, brun ou rouge selon sa juxtaposition au blanc ou à une autre couleur. Ce même phénomène se retrouve dans chaque couleur. Ainsi quand, sur un support dessiné, on applique la couleur, on ne fait que poursuivre la démarche amorcée avec le trait. Pour cette raison, je ne peux faire d'analyse des couleurs à utiliser avant ou pendant que je peins. C'est l'évolution du processus de peindre qui en détermine les harmonies et les modulations.

N.B. : *D'où vous viennent* vos sujets*, si je peux m'exprimer ainsi ?*

Y.D. : Du mystère de la création. Je me suis posé cette question de nombreuses fois et je crois que je me la poserai toute ma vie. Je n'ai pas de réponse — jamais je ne cherche un sujet ; ils s'imposent spontanément, comme la respiration : je n'ai pas besoin de réfléchir pour me sentir vivante.

N.B. : *Ne croyez-vous pas que vous obéissez à certains déterminismes de l'inconscient ?*

Y.D. : Tout ce qui se passe autour de moi — mon entourage, la société, l'époque dans laquelle nous vivons — m'apporte des émotions qu'enregistre l'inconscient, et qui resurgissent plus tard dans mon travail sans que je le cherche...

N.B. : *Vos origines suisses ont certainement marqué votre œuvre...*

Y.D. : C'est juste. Pendant mes années de travail à Paris, ma directrice de galerie me disait toujours que j'avais une peinture très germanique — cela me heurtait presque. De fait, par ma famille, j'ai des origines germaniques. Née à Berne, j'ai fait mes études en allemand. Mes formes obéissent très sûrement à mon tempérament. Avec évidence, les Allemands et les Suisses allemands comprennent plus facilement ma peinture que les Français ou les Suisses romands.

N.B. : *De quelle façon le Québec a-t-il marqué votre peinture ?*

Y.D. : Le Québec n'a pas marqué ma peinture. Je suis venue à Montréal parce que j'aime cette ville — j'ai eu l'impression d'y trouver mes racines. Je ne suis pas venue à Montréal pour ma peinture, mais pour la qualité de la vie. Sur le plan pictural, New York m'a davantage marquée. D'ailleurs, Montréal n'en est pas loin ; ce qui me permet d'y faire de fréquents séjours pour me ressourcer, et je reviens travailler ici dans la quiétude... Le Québec a une qualité de vie incomparable ; je ne retournerai probablement jamais vivre en Europe. En fait, je n'ai pas quitté l'Europe, j'ai choisi Montréal. Ici la qualité des relations humaines est infiniment supérieure — en Europe, les gens me paraissent plus stressés, plus individualistes...

N.B. : *Comment travaillez-vous ?*

Y.D. : Par impulsions, mais des impulsions très astreignantes. Comme je vis avec la peinture depuis l'enfance, elle fait partie de ma vie quotidienne. Je travaille journellement, car pour moi, il n'y a pas de différence entre « être peintre » et « être secrétaire, employée des Postes, voire directeur d'une compagnie ». Bref, faire un travail auquel l'on s'astreint avec plaisir devient une nécessité de tous les jours.

Trop de gens croient que les artistes ont beaucoup de chance car ils peuvent vivre en dilettante au rythme de leurs humeurs. Ils ignorent trop souvent que c'est un métier difficile, qui comporte ses servitudes et ses obligations comme tout métier. Je ne produis peut-être pas tous les jours une série de gravures, de dessins ou de tableaux, mais à ce moment, je mûris le travail à faire, ou j'analyse les travaux antérieurs... La préoccupation artistique est constante et je l'enrichis d'un enseignement hebdomadaire de quelques jours. Ce contact avec des étudiants m'est essentiel.

N.B. : *Je vois une grande fragilité, et même une angoisse dans votre peinture...*

Y.D. : On dit que les clowns qui font rire le public sont souvent des gens très tristes. Je ne m'assimile pas aux thèmes de ma peinture. Les préoccupations que j'exprime dans mes œuvres ne sont pas des préoccupations intimes — j'ai la chance d'être heureuse dans la vie, bien que je doive subir comme tout le monde les aléas de l'existence.

Les thèmes de ma peinture sont ceux qui préoccupent la société dans laquelle nous vivons : la violence, la torture, le nucléaire, la destruction possible de notre planète, l'inconscience de notre époque... Cela me touche énormément ; il est

donc plausible que l'on retrouve dans ma peinture ces émotions douloureuses et violentes.

N.B. : *Vos personnages me semblent parfois près de la folie, mais chacun est néanmoins très théâtral...*

Y.D. : Croyez-vous au bonheur bucolique ! Toute personne lucide, au moment où nous nous parlons, ne peut ignorer la folie dans laquelle nous vivons quotidiennement. C'est vrai qu'il y a aussi beaucoup de théâtralité et de rythmes de danse dans l'attitude de mes personnages — et il est vrai que j'ai fait moi-même beaucoup de danse. Dans une première lecture de mon travail, on pourrait peut-être voir l'angoisse, mais un second regard montre par bien des détails qu'il y a de l'espoir.

La sculpture que j'ai faite d'un homme en cage illustre bien l'écrasement de l'individu par le pouvoir : en politique, qu'a-t-on à dire ? Dès que les politiciens sont élus, nous n'avons souvent plus qu'à subir. Cet homme, prostré dans sa cage, a un certain espoir, puisqu'une lumière placée dans cet espace indique qu'il y a quand même une certaine pureté. Par exemple, les chaînes qui relient les pieds d'un fauteuil que j'ai récemment créé correspondent à l'ironie de notre situation dans l'époque que nous vivons : grâce à la technologie avancée, aux moyens les plus sophistiqués mis au service des individus, ceux-ci croient vivre l'ère du libre arbitre sans toutefois se rendre compte que les restrictions, les interdits de toutes sortes, les lois de plus en plus immiscées dans la vie privée en font au contraire des robots banalisés, poings et pieds liés.

Nous ne fonctionnons que par ordres établis, signaux, cartes perforées, numéros sociaux : on attache la ceinture, on ne fume pas, on marche dans les passages cloutés, on bouffe la même chose, on pitonne sur des ordinateurs qui divulguent notre intimité aux plus malins.

Bref, n'y a-t-il pas matière à rire si l'on veut tout de même vivre heureux ?

N.B. : *Et la beauté ?*

Y.D. : Je ne sais pas ce qu'est la beauté. Existe-t-elle ? La beauté, je la remplace par bien-être. Quand je regarde l'œuvre d'un autre artiste, je n'ai pas la sensation de voir quelque chose de beau, mais quelque chose où je me sens bien, qui me rend heureuse. La beauté est peut-être un langage, une émotion qui s'établit entre un créateur et un lecteur.

N.B. : *L'importance du regard qui contemple votre œuvre...*

Y.D. : Mon œuvre n'existe qu'à partir du moment où un regard se pose dessus. Dans l'atelier, c'est un dialogue créateur-œuvre, mais sa vraie vie ne commence qu'à partir du moment où ne serait-ce qu'une seule personne *regarde*. Même si une seule personne était heureuse de ce que je fais, cela justifierait ma vie [2].

1. Entretien publié dans *Cahiers des arts visuels*, vol. 9, n⁰ 33, printemps 1987 (Montréal).
2. Voir les *notes biographiques*, p. 544.

GEORGES DYENS

Entre la vie et la mort, l'explosion

Lauréat du Grand Prix de Rome, du Prix Susse (Biennale de Paris) et du prix de la Critique allemande, Georges Dyens, sculpteur-holographe, s'est installé au Québec en 1966, et il enseigne le dessin à l'Université du Québec à Montréal. En 1984, il fut nommé artiste-résident du Musée d'holographie de New York. À l'occasion de sa double exposition en « holosculpture » et de son exposition de dessin [1], nous l'avons rencontré.

Normand Biron : *L'holosculpture, une première mondiale... Un mariage entre la science et les arts, l'holographie et la sculpture...Beaucoup de personnages fragiles, suspendus... On pourrait croire à l'ultime instant avant la mort [2]...*

Georges Dyens : En perpétuelle métamorphose, mes sculptures sont des paysages organiques, réalisés dans des boîtes, et ils ont des points communs avec les hologrammes-images tridimensionnelles suspendues dans l'espace et réalisées au laser. Sculptures et hologrammes se voient à travers une *fenêtre*, possèdent la même parallaxe et présentent soit des objets, soit des images réelles et virtuelles.

L'hologramme, composé de particules de lumière en suspension, se développe durant un temps cinétique qui demande l'attention fragile d'un

regard, tandis que la sculpture rappelle la lente éternité des éléments. Les commencements et les fins m'intéressent, d'où le titre *Métamorphoses lentes III : cycles*. Face à la permanence de la sculpture, il y a une dualité qui s'établit entre la pérennité et la fragilité. La belle image holographique ne m'intéresse pas. Ce qui m'y attache, c'est le mystique, l'irréel, le mystérieux... Je vis et je meurs tous les jours ; j'en souffre beaucoup.

N.B. : *Et les titres* Terre/mère, L'incubateur de l'an 2032, Le Cap de la Tourmente...

G.D. : Les titres sont la porte de la relation entre vous et moi. Le contenu sera l'œuvre de la relation. Je crée intuitivement, tel un esclave qui se délivre de quelque chose qu'il porte en lui.

Les trois colonnes de *Terre/mère* sont une vulve. La première ressemble à une terre millénaire dans laquelle on aurait découpé un bloc ancestral. La seconde, l'explosion de cette terre et enfin, la dernière, le dessèchement de la terre ou la naissance de la mer. Entourées de plexiglas, elles sont ainsi ceintes de la contemporanéité.

N.B. : *Effectivement, vos sculptures sont dans des boîtes, sous verre... Un cercueil ? Une enveloppe de survie ?*

G.D. : En apparence, je ne le crois pas, mais je me défends probablement de certaines phobies. Par exemple, *L'incubateur de l'an 2032* ; né en 1932, je sais que je serai mort à ce moment — ici c'est un symbole de la préservation de l'humanité... L'esprit de la mort vibre toujours en moi, car la vie égale la mort...

N.B. : *Le* Cap de la Tourmente *qui obéit aux saccades visuelles du rythme cardiaque...*

G.D. : Le cœur, c'est la naissance de la vie, la naissance de la sensibilité. Il régit le monde, l'être, le lieu de l'être, le centre de tout. Le cœur est vénérable pour tout ce qu'il porte symboliquement en lui. C'est pourquoi je l'ai assimilé à la terre.

À un cœur pétri dans la terre se superpose l'image éphémère d'un cœur holographique. L'un a été détruit, étouffé, fossilisé ; l'autre enfonce ses racines, palpite de sa superposition vitale... Les artistes sont peut-être porteurs de visions annonciatrices... À mes yeux, ils ont un rôle à jouer. Je ne crois pas à la sculpture décorative, bien que ce soit un art. Par exemple, Rodin avec les *Portes*

de l'enfer, Bacon avec ce regard inoubliable sur ses contemporains sont essentiels.

N.B. : *Pourquoi la « chambre noire » ?*

G.D. : Le besoin de faire entrer le spectateur dans un monde intérieur en tentant d'éviter la dispersion. Au niveau inconscient, probablement une mise à nu de mon intériorité. Je me sens un peu comme dans le ventre d'une mèr(e) où je fais entrer les gens. Auprès des *terres-mères* qui enfantent, je reviens aux commencements de mon être, comme si j'avais envie de renaître pour me refaire une autre vie.

N.B. : *Et la musique qui accompagne votre œuvre...*

G.D. : La musique électro-acoustique enlève les murs que j'ai construits dans ma « chambre noire ». Et ces harmonies appellent le public vers un espace infini. Le jeune compositeur Robert Normandeau, dont l'écriture accompagne la nature, a fait à mes yeux des musiques sublimes.

N.B. : *N'y a-t-il que la sculpture dans votre vie ?*

G.D. : La sculpture a beaucoup d'importance dans ma vie... À 50 ans, je souhaiterais donner un peu plus de place à ma vie émotive personnelle. Quelque part j'ai oublié de mettre une virgule entre Georges Dyens et le sculpteur. Tentant de ne plus me noyer dans mon art au détriment de ma vie intime, je vis paradoxalement plus intensément ma sculpture. *Je veux vivre...* au-delà de cette dépendance. On existe au moment où l'on sort de soi. Donner est la vie ; si l'on se retient, on ne vit pas... L'affection est la vie dont chaque être a besoin.

N.B. : *L'importance de vos origines...*

G.D. : Si la tradition et les racines émotives qui ont nourri mes enfances sont juives, ma culture est française. Ma langue, véhicule de la pensée, est française ; mon choix de m'établir au Québec est lié à cette affinité.

Le respect des anciens, l'esprit de la tradition m'ont été donnés en France. La vie est une continuité qui sait reconnaître ses maîtres. L'avant-garde est un attrape-nigaud. Tous les quatre ou cinq ans, la société capitaliste occidentale exige que tout le monde se renouvelle un peu comme la mode. Voilà un circuit infernal dans lequel je ne voudrais jamais entrer. Dans son atelier, un créateur doit demeurer un homme libre.

N.B. : *Qu'est-ce que New York vous a apporté ?*

G.D. : Si le Québec prolonge mes origines culturelles, je m'identifie à New York qui me rappelle mes origines juives. Dans cette ville, il y a une vie qui me provoque, m'excite, mais où je ne pourrais vivre. À New York, beaucoup de gens sont prêts à exister totalement, là où le monde entier se retrouve, pour que la texture de leur vie ait une qualité malgré bien des sacrifices.

New York vibre d'une concentration d'énergie vitale qui se sent très fortement ; je vais y chercher cette étincelle. Paris est une ville agréable, sophistiquée, intellectuelle, où l'on ne sent pas cette énergie. À New York, ce sont les tripes qui créent ; j'y fais mon plein énergétique et visuel. En état de grossesse, je reviens à Montréal qui est une ville idéale pour accoucher et où j'aime vivre [3].

1. *Holosculptures — les métamorphoses lentes III : cycles*, musique de Robert Normandeau. Au Centre VU, 44, rue Garneau, à Québec, jusqu'au 3 février 1985 ; à la Galerie UQAM, Université du Québec à Montréal, 1400, rue Berri, du 6 au 17 février 1985. Les dessins, *Ombres et lumières : la femme*, du 6 au 23 février, à la galerie Convergence.
2. Entretien publié dans *Le Devoir* du 9 février 1985 (Montréal).
3. Voir les *notes biographiques*, p. 546.

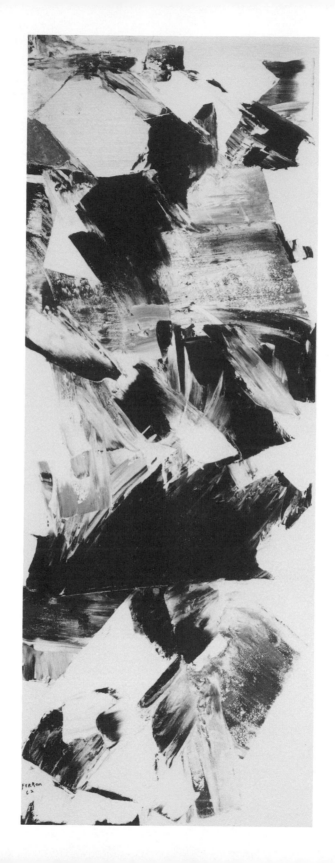

MARCELLE FERRON

L'œil de la jubilation

Marcelle Ferron *Hommage à Virginia Woolf*
Huile sur toile
83 x 30 1962

Qui est Marcelle Ferron ? Une sage chinoise, visitée par la spontanéité des terres nord-américaines. D'un geste elle écrit un tableau, avec la couleur elle crée un paysage. Si l'artiste a opposé des refus, ils furent toujours contre un conformisme, corseté par le dessèchement. Son souffle est nourri de l'essentiel, et son credo est un hymne à la vie. À l'occasion de la magnifique exposition qu'elle a présentée à la galerie Lacerte et Guimont à Québec, nous l'avons rencontrée. Nous avons un seul regret : que le lecteur ne puisse entendre sa voix, car il y sentirait un enthousiasme, digne des grands amoureux de la vie [1].

Normand Biron : *D'où sourd votre peinture ?*

Marcelle Ferron : Grâce à la mobilité et au regard nouveau que nous a donnés l'avion, nous sommes tous des paysagistes, attachés à la nature et à la matière. La peinture terrienne que nous ont offerte nos origines n'a aucun lien avec la grande peinture chinoise qui traite chaque élément du lointain et du près où chacun des éléments devient un paysage, réuni par des vides... L'on peint selon une philosophie très profonde et des relations avec la nature, mais d'un autre ordre... L'avion a amené pour nous l'abstraction... Si la peinture chinoise privilégiait des moments, des lieux précis, la mise à distance a rendu notre peinture abstraite...

N.B. : *Comment êtes-vous venue à la peinture ?*

M.F. : Ma mère était peintre et aussi une littéraire. Par mon père, nous avons été élevés avec des livres, très seuls. Je crois avoir enchaîné... Mon frère devint écrivain. On ne pouvait pas être autre chose.

N.B. : *Votre frère, Jacques Ferron, était un être exceptionnel, total...*

M.F. : La médecine était son lien avec une vie très réelle, concrète, près des gens... Et aussi un rempart qui nous empêchait de décrocher du réel... On aurait pu en avoir la tentation à cause de notre éducation dans une petite ville...

Dans mon enfance, l'artiste était l'organiste, le musicien... mais le peintre était rare. Les arts étaient une extravagance. À cause de l'époque, mon père était notaire mais d'esprit, il était architecte. Cette influence m'a menée vers le désir d'être architecte. Mais devenir architecte à cette époque, c'eut été me convertir en gratte-papier... J'ai choisi les beaux-arts. Au début, je n'ai pas été emballée, sauf par les ateliers comme lorsque j'étais pensionnaire chez les « bonnes soeurs »...

N.B. : *Et Borduas ?*

M.F. : Lorsque j'ai rencontré Borduas, j'ai compris ce qu'était un artiste. Quand on a dix-sept ans, on souhaite rencontrer quelqu'un qui puisse répondre à vos questions. L'École des beaux-arts nous apportait un académisme aimable, coupé de la société et de la présence de l'artiste dans la société. Avec Borduas, l'artiste existait au niveau social. Et cela nous a tous attirés : Barbeau, Gauvreau, Mousseau..., bien que nous venions de milieux différents et d'influences différentes. Que l'on ait été des marginaux, cela comptait peu pour nous. On soupçonnait que cela prendrait trente ans avant d'être compris... Cela ne nous ennuyait pas ; on était jeunes...

N.B. : *L'automatisme, n'était-ce point une grande libération ?*

M.F. : Non. À cause du milieu familial où j'ai grandi, il n'y avait pas de libération. On lisait tout ce qui était défendu... On partait pensionnaires avec des caisses de livres qui venaient de la bibliothèque de mon père ; tous à l'index... Je me suis fait mettre à la porte de deux collèges à cause des livres. Zola devint un des bourreaux...

Le groupe des automatistes ? Un lieu où il se passait des choses. N'oubliez pas que c'était le début du syndicalisme. Contrairement à ce que l'on croit toujours, ce petit groupe n'était qu'une plaque sensible qui réfléchissait les préoccupations

de ce temps. Nous n'avons pas fait l'époque... Ce serait prétentieux de l'imaginer. Le mouvement surréaliste ne pouvait exister qu'à travers un contexte historique... On avait la liberté de parole...

N.B. : *Peut-on comparer la vie de l'avant et du maintenant sur le plan culturel...*

M.F. : Si l'on songe à l'information actuelle et aux voyages, on ne peut évidemment pas comparer. En 1953, j'avais vu les tableaux du Louvre dans des livres... Nous avions énormément d'appétit et peut-être aussi parce que nous étions peu nombreux... Malgré tout ce que l'on a pu dire sur cette époque, il y avait une tradition de culture dans ce pays. Même si le clergé ferraillait, on y rencontrait des hommes de valeur. Nous n'étions pas un pays d'illettrés, malgré les silences que l'on gardait sur une information plus large.

N.B. : *La peinture actuelle et Montréal ?*

M.F. : Montréal est probablement une des villes les plus intenses du Canada. La jeune peinture est très active. Cette jeunesse est là, on ne la voit pas nécessairement dans les galeries, mais on la découvre dans les ateliers. Le commerce est une chose, mais la peinture en est une autre. Quelquefois le commerce va bien et la peinture ne va pas bien, d'autres fois la peinture va bien et le commerce, lui, va moins bien... Tout est tellement fragile...

N.B. : *Le geste...*

M.F. : Qui dit geste dit outil. À une époque, j'avais des spatules qui mesuraient trois pieds de long, et l'outil écrivait quasiment le tableau. Le geste, le mouvement créaient une dynamique, un peu comme le peintre chinois avec son pinceau. On se rend compte tout à coup que l'outil est en train de diriger la chorégraphie. On abandonne alors les outils pour tout remettre en question.

La spontanéité, nous l'avions tous en commun : les influences sont très difficiles à cerner. Nous avons un moment subi des influences européennes, mais l'Europe fut aussi un jour séduite par la grande Chine millénaire qui nous apprenait qu'« une chose essentielle est la spontanéité ». Il n'y a pas de peinture réelle, il n'y a pas de rapport avec la réalité, s'il n'y a pas ce qui donne ce filet de vie qu'est la spontanéité. On ne peut pas dessiner une ligne avec une *règle*... La peinture est une lutte éternelle, sinon elle se fige, elle travaille au cordeau... Fort heureusement, des éléments dynamiques balaient la règle... et hop ! les formalismes meurent...

N.B. : *Qu'est-ce qui a nourri votre peinture ?*

M.F. : L'être humain, le plaisir... Il est très mystérieux de constater qu'après quarante ans de peinture, on ne sait jamais ce que l'on va peindre et voir apparaître... Le peintre paie assez cher ce plaisir qu'il peut s'en réjouir... Il y a des moments fastes et d'autres... On a l'impression que l'on ne peut jamais utiliser un acquis et pourtant, il est là...

Il y avait dans le *Refus global* et chez Borduas une forme de naïveté poétique qui me plaît beaucoup. Pour moi, un peintre est une bête éminemment naïve, autrement vous imaginez pourquoi il peindrait ; et il le faut, sinon aurait-il une existence ? Au fond, cette naïveté incroyable est le plaisir de peindre...

N.B. : *La mémoire...*

M.F. : Ce qu'on garde en mémoire. Après de nombreux voyages, ce dont je me souviens, ce ne sont pas les villes, les musées, mais les gens, l'œuvre de certains pays... Par exemple à Bali, tout le monde fait de l'art — peinture, musique, danse —, mais la manière naturelle de s'approcher de l'art est une chose qui s'inscrit dans la mémoire. Que reste-t-il ? Les lieux, la couleur de certains pays... La lumière d'un lac d'ici s'imprime par sa différence...

N.B. : *Les voyages sont importants...*

M.F. : En toute personne, il y a un gitan. Un pays a un son, une couleur. La Chine m'a beaucoup impressionnée. Prague a une architecture, une histoire, une continuité. Bali est parmi les pays les plus civilisés du monde. Qu'on songe par exemple, aux rapports avec les enfants et les vieillards, avec l'art... Les pays ne peuvent cacher ni les enfants ni les vieillards : l'éveil et la sagesse... Je suis très attentive à ces deux pôles parce que c'est une présence que l'on ne peut pas masquer...

N.B. : *La parole...*

M.F. : Très importante. J'aime le Japon, mais j'ai du mal par exemple à saisir les silences secrets des Japonais. La Chine m'est plus proche parce que quatre-vingts pour cent de ses gens sont des paysans. Elle entretient des liens étroits avec sa terre, sa culture, la vie...

En parlant, on prend conscience de beaucoup de choses. La parole articule. Enseigner m'a beaucoup appris. Il est souvent facile d'analyser des tableaux de nos étudiants, mais il y a une zone que l'on ne peut pas toucher. *La parole ne peut pas tout dire de la peinture...* Il y a des émotions qui sont intraduisibles...

Actuellement on est passé par une mode, une emphase de la parole ; non pas la parole elle-même, mais la manière dont on parle... Il faut parfois laisser quelques mystères. Comme les sentiments, les tableaux sont aussi quelquefois contradictoires. Ce sont des lignes de tension... Une partie reste de l'inconscient, sinon ce serait l'enfer...

N.B. : *Le hasard ?*

M.F. : Très important. Les choses se mettent en place sans que l'on s'en aperçoive. Il faut être attentif à des moments de disponibilité. Secrètement, nos pas nous dirigent vers des lieux, des êtres, des images...

N.B. : *La mort...*

M.F. : Il est essentiel de bien évaluer ce qui reste d'un parcours... « Un peintre commence à peindre à partir de soixante ans », me confiait un ami. Une fin de course peut-être, mais précieuse, et où l'on ramasse ses forces... Le temps n'a plus le même sens... Regarder tous les musées du monde, cela vous donne un brin de modestie [2]...

1. Entretien partiellement publié dans *Le Devoir* du 23 novembre 1985 (Montréal).
2. Voir les *notes biographiques*, p. 548.

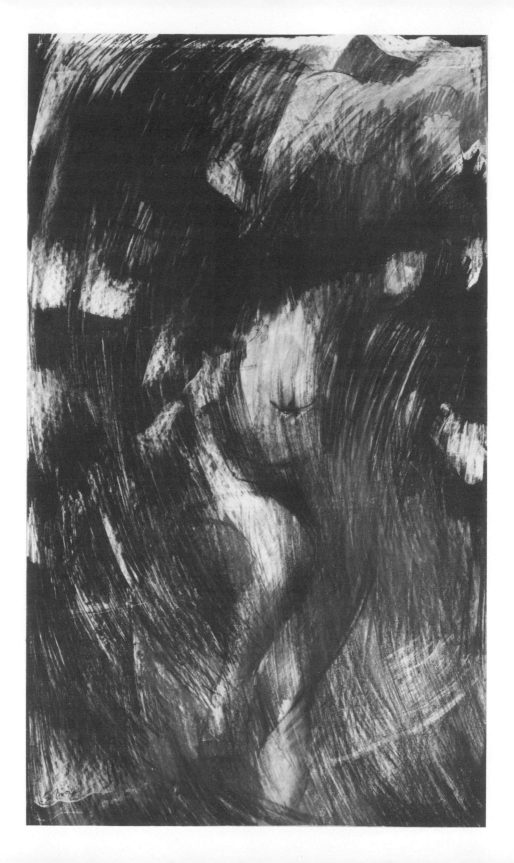

GIUSEPPE FIORE

La mémoire sensible des origines...

Giuseppe Fiore *La Roulée*
Pastel à l'huile sur papier
210 x 120 cm 1983
Photo : Daniel Roussel
Centre de documentation Yvan Boulerice

Les corps sont des hiéroglyphes sensibles.

Octavio PAZ

Normand Biron : *Quels chemins vous ont conduit vers l'art ?*

Giuseppe Fiore : Je dirais presque le hasard. Comme la plupart des jeunes gens, je gribouillais, reproduisais des objets pendant que j'étais au lycée, jusqu'au jour où un type, une sorte de fou, le vieux seigneur Nicola Calvani qui avait un fils sculpteur à Milan, dit à mon père : « Il faudrait bien que ton Giuseppe pousse plus loin son penchant pour l'art ». Grâce à cette attention, je suis allé dans l'atelier du sculpteur Gaetano Stella, de surcroît excellent portraitiste, qui travaillait surtout le marbre. J'ai ainsi commencé à dessiner.

Mon père m'avait fait le plaisir d'accepter qu'après mes cours au lycée, j'aille dessiner chez ce sculpteur ; ce dernier m'a aussi appris les moulages, les transferts (du cadavre au masque), la coupe directe... Pendant deux ou trois ans, il m'a fait reproduire les tableaux qu'il avait faits tout au long de sa vie. Et un jour, il me dit : « Tu es plus peintre que sculpteur ; je crois qu'il serait bien que tu ailles à Milan et que tu fasses de la peinture avec un maître. »

Le vœu du professeur n'était pas tout à fait celui de mon père qui désirait que j'aie une formation classique — médecin, notaire... Devant faire un choix entre les deux mouvements du balancier, j'ai d'abord fait une licence classique, et ensuite j'obtins la permission de mon père de faire l'Académie de Naples où j'ai

relevé le défi qu'il m'avait imposé : réussir le diplôme qui me permettrait de devenir professeur de dessin. Les années auprès de Stella me furent précieuses, particulièrement les heures silencieuses que j'ai passées à reproduire des tableaux anciens [1].

N.B. : *Vos origines italiennes...*

G.F. : Marquantes. J'ai vécu une adolescence fantastique — je faisais du sport, de l'art tout en étudiant. J'ai vécu pleinement ce qu'est la vie près de la mer, le plaisir de bien manger, de m'amuser... Bref, des souvenirs, des racines qui sont toujours en vous. Bien que je vive au Québec depuis trente-cinq ans, je ne crois pas que, tout en respectant ce qui m'entoure, je puisse aisément changer ces habitudes qui me furent transmises : une qualité humaine de vie que l'on peut aussi nommer une continuité culturelle [2].

N.B. : *Si vous nous parliez de cet environnement culturel...*

G.F. : Tout le monde s'entend pour dire que les *vieux pays* sont en eux-mêmes des musées. J'ai passé mon enfance et mon adolescence en Italie, entouré d'une architecture, de peintures et de sculptures romanes de la période du XIe et du XIIe siècle. Ensuite, ce fut Naples où le baroque triomphe. On peut y découvrir des choses fantastiques, tels de vieux palais de la période pré-rococo où l'on trouve une grande liberté de style. Bien que l'histoire de l'art n'ait pas toujours été généreuse avec le baroque, cette atmosphère m'a beaucoup marqué. Et depuis dix ans environ, je sens, dans ma peinture et dans ma vie, resurgir ces forces du passé. Quand je suis arrivé au Québec, j'avais des visées plus collectivistes et mes intérêts se portaient vers les autres cultures ; tout ce passé était enfoui dans les silences que nous impose une nouvelle vie. En vieillissant, mon passé, mes origines remontent à la surface...

N.B. : *La jubilation de vos couleurs ne peut-elle pas venir des mers, des terres italiennes de votre enfance ? Cette liberté du geste et du trait...*

G.F. : Absolument. Et il y a de curieux paradoxes en Italie. Je me rappelle avoir fait un tableau à l'âge de dix-sept ou dix-huit ans dans lequel la lumière était tellement envahissante que la couleur même se perdait. À cette époque, je n'avais jamais vu de peinture impressionniste ; et ce premier contact à Bari avec les impressionnistes m'a renversé, parce que les couleurs étaient beaucoup plus définies que je pouvais l'imaginer. Quand il y a trop de soleil, les choses sont tellement inondées de lumière qu'on finit par ne plus voir la couleur. Je constatais

que la lumière française n'était pas la même qu'en Italie. Vous savez, toutes ces expériences visuelles finissent par vous habiter et par devenir votre couleur...

N.B. : *Des maîtres...*

G.F. : Ceux que j'ai cherché à imiter. Vélasquez, par exemple, dont j'ai fait des copies de certains tableaux, soit à Naples, soit à Paris... Il y eut aussi Carlo Carra — un de mes professeurs établissait des liens de similitude entre sa démarche et ma peinture. Carra (1881-1966) était très sensible à la poétique du mouvement et à la *simultanéité des images*. Il y a aussi Giotto que j'aime encore énormément, bien que les choses se soient déplacées vers mes intérêts en tant que peintre...

N.B. : *Quels sont les thèmes de votre peinture ?*

G.F. : Dans ma peinture, il n'y a pas de thème. Je suis obsédé par le corps humain depuis mon retour à la figuration, en 1974-1975. Les nécessités intérieures imposent leurs thèmes : le corps m'intéresse. La matière m'incite à trouver et conditionner ce qui peut arriver ; mieux, des choses vont apparaître en cours d'exécution.

N.B. : *La couleur...*

G.F. : Elle me fascine et, en même temps, je cherche à la brimer. Avec la couleur, les choses ne se passent pas de façon aussi définie que l'on peut l'imaginer, parce que la couleur amène un *vibrato*, une vibration qui permet que toute la forme soit évoquée sans être pour autant définie. À cause de la vibration chromatique, elle est très importante. Par ailleurs, en raison de mes origines, j'aime aussi définir les choses. Et pourtant, depuis une dizaine d'années, je vis un désir paradoxal à savoir qu'à certains moments, je cherche à définir des choses et à d'autres, à les éliminer... Je désire, au fond, que le spectateur puisse deviner les éléments évoqués... Je joue énormément avec la lumière et la couleur ; la ligne définit une forme, la couleur annule presque cette forme. Je cherche donc à combiner ces deux composantes, mais je devrai probablement jongler toute ma vie avec cette dualité.

N.B. : *Dans votre peinture, vos couleurs sont vives... Le bleu, entre autres, ainsi que le turquoise y sont souvent dominants...*

G.F. : Peut-être une réminiscence : j'ai vécu au bord de la mer que j'adore. Quand je suis à la mer, je suis un autre homme ; je réagis différemment. Je me sens beaucoup plus calme et, en même temps, la mer m'obsède. Je cherche à la

pénétrer, mais j'en suis incapable. D'une part j'en ai peur et d'autre part je m'y abandonne.

Les bleus sont là, bien davantage par instinct que par une réflexion qui appellerait le stéréotype obligatoire de l'eau. Il y a aussi le va-et-vient du mouvement — la vague — qui m'attire... Le bleu est une couleur qui me repose, m'angoisse et que je cherche à peindre, bien qu'elle soit difficile à pénétrer. Du bleu, divers accents surgissent dans ma peinture et souvent ils m'étonnent — cela n'a rien à voir avec une logique cérébrale, mais avec une logique picturale. Bien que toutes les couleurs m'intéressent, le bleu domine depuis un certain temps dans mes tableaux.

N.B. : *La lumière...*

G.F. : La lumière est une chose intrigante ; elle a autant le pouvoir de faire voir que celui de faire s'évanouir les choses. La lumière qui m'intéresse maintenant dans ma peinture est celle qui envahit tout. La réflexion arrive lorsque la chose est terminée ; la constatation, par exemple, que l'on peut trouver la lumière qui vient de l'intérieur des choses et qui n'est pas celle qu'employait Caravage, c'est-à-dire une lumière théâtrale, ponctuelle. En ce qui me concerne, je préfère la lumière qui joue avec l'ambivalence plutôt qu'avec la précision. Cet envahissement peut tout faire bouger. Bien qu'il soit frappant qu'il ne puisse y avoir de couleurs sans lumière, la lumière est magique, non pas dans le sens où l'entendent les décorateurs, mais dans un sens plus large — il faut se rappeler la lumière inventée par Rembrandt dans ses tableaux...

N.B. : *La nature...*

G.F. : L'élément, selon moi, à la base de tout. Je vais presque paraphraser Le Bot : « Il n'y a pas de corps sans lieu [3]. » Si la nature nous suggère des images visuelles, notre travail consiste à dépasser cette vision, même si la nature est la source de toute chose : l'observation, la réflexion, la contemplation. Elle permet de multiples transpositions visuelles. Pensez à l'apparente inertie de la pierre qui, en fait, a une vie... Et tous les phénomènes merveilleux auxquels nous convie la nature ; cela nous permet de vivre.

N.B. : *Comment travaillez-vous ?*

G.F. : Je ne crois sincèrement pas à l'inspiration. L'état de grâce, on le trouve en travaillant, et c'est pourquoi je crois beaucoup à une discipline de travail. Je besogne tous les jours, même si les conditions ne sont pas toujours propices ; j'ai

besoin de ce contact direct avec ce qui est ma pratique. Je crois beaucoup au travail, et c'est une des choses sur lesquelles j'insiste beaucoup auprès de mes étudiants. La continuité me semble être une des seules façons de comprendre un peu plus ce qui se passe en nous et autour de nous.

La matière me fascine ; or, quand je désire la mettre en situation, il arrive souvent que les rôles s'inversent — les thèmes que je développe me sont souvent suggérés par la matière. Et pour que ce dialogue, entre vous et la matière, puisse se produire, il faut travailler régulièrement. Une œuvre est à la fois tissée de toutes ces conjonctures.

N.B. : *Vous enseignez depuis trente ans...*

G.F. : L'enseignement m'apparaît un élément essentiel pour que quelqu'un puisse demeurer vivant. C'est un travail, mais aussi une création. Le discours que je tiens n'est pas planifié, bien que je développe toujours de grandes lignes. L'on rétablit la même dynamique que devant une toile. Je suis mis en situation : mes élèves me provoquent et je les provoque à mon tour. Cet échange n'est jamais unilatéral ; il y a un mouvement de va-et-vient. Ce que vous lancez vous revient, comme au tennis.

J'adore l'enseignement. Et je suis toujours très étonné d'entendre des professeurs dire qu'ils s'y sentent brimés. Si c'était un poids, je ne pourrais plus peindre. Après trente ans, enseigner est encore un stimulant. Sur le plan de la peinture, il s'établit un contact, une relation amoureuse où la tendresse, l'agressivité... sont là, présentes. J'adore les êtres. Après toutes ces années, j'ai beaucoup de satisfaction à croiser certains étudiants qui rétablissent sur-le-champ ce dialogue amoureux sur l'art. Cela est non seulement merveilleux, mais réconfortant. On a l'impression de ne pas complètement prêcher dans le désert.

Je crois beaucoup au métier de peintre, et je suis ravi d'avoir pu contribuer à le faire aimer. Pour diverses raisons, on néglige souvent aujourd'hui le métier au profit de l'immédiateté, mais je m'empresse de dire que je ne crois pas à cette forme d'art. Peindre est un métier difficile qu'il faut apprendre et apprivoiser. Si l'on fait quelque chose, ça doit être là pour demeurer — c'est peut-être une conception ancienne de la peinture... Je crois à la réflexion et au mûrissement d'une œuvre. On peut faire mûrir un fruit dans un réfrigérateur, mais il n'aura pas la même saveur que s'il a obéi à une maturation naturelle. À mes yeux, le fruit doit être cueilli de l'arbre qui représente, en art, le travail, le métier ; et les fruits ne viennent pas de l'extérieur, mais on les trouve en soi.

Lorsque je rentre après avoir donné un cours, je dessine pour me retrouver. Le dessin est immédiat, direct... Il me faut oublier ce que j'ai dit, ce que j'ai cherché à rationaliser, car avec des élèves on est obligé de rationaliser une démarche, une lecture, on cherche à décortiquer les choses. Ce que l'on ne fait pas quand on peint, car c'est un moment où l'intelligence intuitive se met de la partie. Le geste terminé, on peut, en prenant une distance, évaluer, analyser, voir si l'on est en face d'un échec ou d'une réussite. La motivation étant la même dans l'enseignement, il faut demeurer très critique, car on s'en aperçoit tout de suite lorsqu'on *déconne*. La connaissance joue, à la fois, un rôle très important.

N.B. : *Et la beauté...*

G.F. : La beauté est souvent liée à un phénomène de mode, à un phénomène culturel. À un moment, certaines choses peuvent sembler bonnes, parce qu'elles sont acceptées par une grande majorité ; ce moment peut devenir un idéal de beauté. Mais il faut distinguer entre la beauté et l'universalité, l'essence et ce qui entoure l'essence.

Quand j'ai fait des études d'architecture à l'université, tout ce qui était bon dérivait de Kant. Et l'on ne voyait que certaines périodes de l'histoire de l'art. On méprisait, par exemple, complètement le baroque, même le baroque rococo. On n'avait pas compris que le baroque était une réaction : on ne voyait pas qu'il était une sorte de mise à nu, un élan de liberté après ce que la Renaissance avait recherché. Le mot *baroque* signifiait, d'un ton ricaneur, ridicule, dérisoire. Personnellement, je trouve fantastique ce qu'a permis le baroque. D'une certaine manière, l'on vit aujourd'hui une ère baroque : tout nous est permis. Cette liberté, au plan mental, était merveilleuse ; ce que le baroque contenait, le présent en a gardé certains traits.

En architecture, on n'avait jamais, pour ne citer qu'un exemple, pensé trouer une coupole pour pouvoir se rapprocher d'une certaine mystique. Le baroque l'a fait — il ne faut pas, il est vrai, confondre ce mouvement avec la pléiade de décorateurs qui l'ont accompagné.

La beauté est, en fait, le fruit d'une réflexion individuelle. À mes yeux, il y a des choses qui sont belles, et qui, pour mon voisin qui mange des *hot dogs*, peuvent paraître ineptes. Il y a tant de facteurs, d'influences qui composent cette notion, que la beauté est discutable et, de plus, relative. Avant tout, elle se situe au-delà des phénomènes de mode et des vagues mercantiles. Elle est ce qui touche : le vrai. La beauté est ce qui va toucher aux viscères, à l'intelligence, à tout l'être. À vrai dire, je ne peux pas la définir. Définir, c'est atroce...

N.B. : *La solitude...*

G.F. : À certains moments, on a envie d'être seul, sans être dérangé par quiconque. Je ne suis pas un solitaire, j'ai besoin de communiquer, d'être en contact avec les êtres. La solitude ne me fait pas peur, mais je ne suis pas un ascète. Je ne cherche pas à m'isoler, mais il y a des moments où les gens me dérangent — sans être narcissique, j'ai parfois besoin de me replier sur moi-même pour faire le point. D'ailleurs, le même genre de lien s'établit avec les éléments qui nous entourent ; je pense ici à la nature.

N.B. : *La mort...*

G.F. : Une chose à laquelle je pense depuis environ une dizaine d'années ; un phénomène probablement naturel. Après quarante ans, les êtres commencent à s'interroger sur le temps qu'il leur reste à vivre. Je vais même vous confier que c'est une des raisons pour lesquelles je crois que c'est magnifique et beau d'enseigner. C'est peut-être prétentieux, mais j'aimerais bien laisser quelque chose que l'on n'oublie pas. La seule façon de pouvoir croire, c'est de faire des choses dont on espère la pérennité...

La mort me fait peur ; je souhaite vivre encore longtemps. Titien a vécu, dit-on, jusqu'à cent deux ans. Et jusqu'au dernier moment, il a fait de magnifiques choses ; j'aimerais bien avoir ce privilège. Plus la mort sera loin, plus j'aurai le temps de dire des choses. Égoïstement, j'aime trop la vie pour pouvoir penser en termes de mort. Le plus loin possible...

N.B. : *Et le monde actuel ? N'est-ce pas aussi ce qui nourrit la création ?*

G.F. : Je suis tout à fait d'accord avec vous ; il faut penser à la matière et aux choses qui nous entourent... Le monde actuel est bousculé par mille influences, car les connaissances du monde présent sont tellement immenses, qu'elles ont modifié toutes nos habitudes. Et c'est probablement une des clefs de l'évolution même de la peinture et de l'art en général. Notre vision du monde n'est plus unifiée, mais fragmentaire ; ce regard nous intrigue et nous angoisse.

Ce que je n'aime pas du monde actuel, c'est sa superficialité. Et, de plus en plus, on exige que tout soit facile, et que les réponses soient immédiates et syn-chronisées. Sans prétendre qu'il nous faille vivre comme les troubadours, je trouve absurde que l'on abandonne des valeurs fondamentales qui font d'un être humain un humain, soit un être composé non seulement de matière, mais aussi d'un esprit. Aujourd'hui tout a tendance à être normalisé et cela me fait suer : on n'a plus le respect de l'individu. Et pourtant, l'individu a droit, indépendamment

de ce que sont les politiques, à sa place ; chercher à régimenter les humains à des fins mercantiles est une agression intolérable. Je dis *merde* au monde actuel. Je pense que les artistes sont des *emmerdeurs* qui ont un esprit analytique, même si parfois on sous-estime ce pourvoir-là chez eux. Ce qui peut, à mon avis, nous sauver de la tentation de nous laisser enrégimenter, ce sont les arts, mais à la condition que l'art ne joue pas le même jeu que les grandes politiques.

Quand je vois la façon dont on se fait assimiler en tant qu'artiste par tout ce qui est étatique, cela me fait peur. L'on devient vite des éléments de récupération — on vous met des petits bonbons dans la bouche et on vous dit : « Vous avez eu un projet de un pour cent, maintenant vous la bouclez... » Sans s'isoler de la société, si on est capable d'être critique, voire autocritique, à ce moment-là, on peut se permettre de dire NON à ce qu'est la normalisation des besoins fondamentaux, NON à l'automatisation où les gens deviennent des robots, NON à l'assimilation et à l'insensibilité...

N.B. : *La critique d'art...*

G.F. : Malheureusement, ce que je déplore dans une société comme le Québec, c'est qu'il n'y a pas nécessairement de critiques, mais des chroniqueurs. Ils peuvent faire ce qu'ils veulent, mais de là à prétendre que c'est de la critique...

Selon moi, le critique est quelqu'un qui est capable de lire, de s'attarder à lire des choses sans avoir de préjugés à l'égard de ce qu'il voit. J'ai été frappé par un être comme Rodolphe de Repentigny, que beaucoup de gens aujourd'hui mentionnent sans nécessairement l'avoir connu. À titre de peintre, il signait Jauran. C'était un plasticien, mais il était capable de voir une autre peinture que la sienne. Si on est capable de prendre cette distance, je crois qu'on est capable de faire de la critique. Je ne vois pas d'autres gens aptes à la faire, c'est-à-dire aptes à s'oublier et à voir de façon objective les choses qui se présentent à eux, même si les visions divergent.

Pour faire de la critique, il faut aussi avoir une culture, être au courant des choses qui se font — ne pas nécessairement être au courant de ce que Castelli ou d'autres magnats de l'art promeuvent, mais être au courant de ce que font les artistes. La critique est importante, particulièrement quand on discute avec des gens qui ont réfléchi sur l'art. Pour un faiseur d'images, c'est un stimulant. On a besoin de se confronter, de ne pas toujours recevoir des fleurs, de voir qu'il y a des gens qui ont des choses à dire sur ce qu'on fait. Cela peut permettre d'aller plus loin, au lieu de se complaire dans une suffisance...

Je souhaiterais que des écoles, des universités forment davantage de gens capables de lire une peinture, une sculpture, une architecture et qui peuvent les situer dans un contexte social, politique..., de pouvoir réellement évaluer. Il est clair que si cette formation n'existe pas, comment voulez-vous...

N.B. : *Vous souligniez précédemment que chez l'Homme du XXᵉ siècle, il vous paraissait essentiel de conserver l'intelligence, mais aussi la sensibilité. Ne craignez-vous point que la critique, remise entre les mains d'universitaires, glisse vers une trop vive rationalisation, crée des modes, voire une cérébralité du regard...*

G.F. : Il y a tout cela déjà sur le plan de la création... Je crois même que les peintres qui cherchent à tout décrire, à tout expliquer de leur démarche sont à côté de la question. Il y a dans l'art une dimension cachée, comme le soulignait Malraux, qu'on ne peut absolument pas cerner... L'art n'est pas uniquement un savoir-faire, mais une pensée qui oscille autant que tout ce qui bouge, que tout ce qui vit. Il ne peut y avoir de paramètres fixes pour vous indiquer la voie à suivre ; il y a la liberté, l'ouverture...

1. Entretien inédit, réalisé à Montréal le 12 novembre 1987.
2. Voir les *notes biographiques*, p. 550.
3. Il faut lire l'excellent essai *L'œil du peintre* de Marc Le Bot, Paris, Gallimard, 1982, 161 p.

PIERRE GAUVREAU

L'humaniste aux multiples visages

Pierre Gauvreau *Reconnaître un guerrier impeccable*
Acrylique sur toile
183 x 122 cm 1982
Photo : Centre de documentation Yvan Boulerice

Auteur du *Temps d'une paix*, le peintre Pierre Gauvreau, l'un de ceux qui ont signé le *Refus global*, n'a pas depuis ce temps renoncé au geste global de vivre une plénitude multiple qui, loin d'affaiblir son immense souffle créateur, a porté ses ramifications jusque dans les terres fertiles de la diversité.

Si peindre est une fête, Gauvreau a un talent fou, car on sent dans sa peinture ce plaisir endiablé de faire, qui est l'apanage des grands créateurs. Même certains titres qui accompagnent cette jubilation semblent jaillir des fontaines de l'humour. Satie n'aurait sûrement pas vu d'un mauvais œil des titres tels *Le diable fait des crêpes à sa femme* (1979), *Verticale sans scrupules* (1980), *Regarde venir* (1980), *Ourlets* (1985), *Les vacances d'un cyclope* (1979)...

Parlant de l'écrivain, Joseph Delteil osait dire dans *Alphabet* qu'il y a « celui qui écrit comme on bâille et celui qui écrit comme on baise ». Il ne faut point hésiter à imaginer Gauvreau dans cette deuxième fournée des indomptables pour qui peindre demeure un acte de vie où l'on retrouve l'instinct, dépouillé des cruelles afféteries des modes éphémères [1].

Normand Biron : *Il me semble difficile de ne pas parler de lumière...*

Pierre Gauvreau : Les tableaux de la période automatiste que l'on juge aujourd'hui très sombres me semblaient très colorés... Pendant cette période, je peignais surtout la nuit ; je ne pouvais peindre le jour pour des raisons de démarches intérieures... Une ambiance de nuit, de la ville... Des lumières orange, des profondeurs bleutées. Les clichés culturels veulent que la couleur soit joyeuse et que le noir et blanc soient tristes. Pour moi, la colère et la tristesse sont aussi colorées que les moments de gaieté.

J'ai assez peu voyagé à l'étranger, mais j'ai beaucoup parcouru notre territoire. Cette lumière crue, je la peins, particulièrement celle de la Vallée du Saint-Laurent, très blanche l'été, très rose l'automne et très mauve l'hiver. Je suis attiré vers des harmonies acides...

N.B. : *L'écriture dans vos tableaux... Ils figurent...*

P.G. : Il y a une figuration non décidée au préalable et qui aboutit à un certain ordre, une certaine organisation... Je n'ai jamais été passionné par les recherches portant sur l'art pur ; je ne crois pas que l'art en tant qu'essence existe. À travers une vision matérialiste de l'univers, il peut se définir uniquement à partir des œuvres existantes... Réalisées par des individus, les œuvres accompagnent diverses cultures. Il n'y a pas *un* concept de l'art...

N.B. : *Comment travaillez-vous ?*

P.G. : Par bourrées. Je n'ai pas de discipline particulière. J'essaie de demeurer serein même lorsque je ne peins pas, ou que je n'en ai pas le goût. Peindre étant un phénomène d'énergie, je n'insiste pas quand je sens le vide ; mais une bourrée peut durer deux ou trois ans... Je respecte les périodes silencieuses... J'écris de la même façon... Mon calendrier doit être très large, sinon je sèche... Je ne peux jamais travailler en fonction d'une exposition... Je suis prisonnier de mes habitudes.

Toute ma vie, j'ai vécu avec le sentiment d'être unifié, mais pour les autres je ne l'étais pas. J'ai travaillé en télévision et en peinture ; ces deux activités ne se sont jamais rencontrées dans l'esprit des gens. Que ce soit un critique d'art ou un reporter de télévision, chacun m'a confiné dans une des deux activités. Depuis que j'écris *Le temps d'une paix*, on commence à découvrir ces deux aspects d'une même personne... La société actuelle a beaucoup de mal à imaginer des activités complexes et non *étiquetables*. Et pourtant, je suis *moi* dans les deux

domaines. On souhaite souvent se rassurer par des choix clairs en accordant de l'importance aux catégories...

N.B. : *Un désir de vivre, une complexité peuvent se diversifier...*

P.G. : On ne le tolère pas... Au niveau administratif, on vous parle d'une activité principale et d'une activité secondaire... Mais pourquoi pas deux activités principales ? Notre société est byzantine...

N.B. : *Comment êtes-vous venu à la peinture ?*

P.G. : Par défaut de pouvoir faire autre chose... J'étais très mal dans le cadre étroit des collèges classiques que j'ai quittés rapidement. Du côté maternel, mon grand-père était un libre penseur et sa bibliothèque a nourri mon enfance. Grâce à ces lectures, je me sentais à l'extérieur de ce que l'on m'enseignait... Ma mère recevait des artistes et des critiques, et un jour, je suis entré aux Beaux-Arts... En 1939, j'ai eu un choc en regardant une revue américaine où l'on pouvait voir des Picasso, des Cézanne... Le peintre torontois Jack Bush a raconté la même histoire.

À l'École des beaux-arts, on dessinait au fusain des bustes classiques, et chez moi, je faisais des œuvres imaginatives, influencé par Matisse, Picasso, les fauves...

N.B. : *Comment êtes-vous venu à l'écriture ?*

P.G. : Je ne me considère pas comme un écrivain, mais comme un scénariste dont l'œuvre existe lorsque apparaît l'image. Quand je veux que le soleil se lève au début d'une scène, j'écris : « Il est six heures trente du matin », et le réalisateur le fait surgir. Alors que le romancier a l'obligation de le faire lever dans son livre. Après avoir mis en scène pendant des années les textes des autres, j'ai eu envie de faire vivre mes propres personnages...

N.B. : *Que représente* Le temps d'une paix *?*

P.G. : J'ai eu le sentiment qu'il manquait des années dans notre histoire. La Révolution tranquille avait émis des clichés tels que : « Avant, c'était la grande noirceur... ». Peut-être... Mais beaucoup de choses se passaient dans la société, au-delà du politique. Les transformations technologiques allaient, de toute façon, faire éclater la société traditionnelle... En fait, on n'a pas fait de révolution. La Révolution tranquille aura surtout servi à rattraper ce qui s'était fait entre les deux guerres. *Le temps d'une paix* veut raconter cela à travers la vie quotidienne.

N.B. : *La mort et la vie...*

P.G. : La fin du moment que j'incarne dans une évolution... La mort, ça n'existe pas. On s'inscrit dans l'évolution de l'univers. La mort ne me fascine pas comme les croyants ou les gens qui lui prêtent un visage. Quand je vais mourir, j'espère avoir le sentiment d'avoir vécu. En s'en rapprochant, on aperçoit la limite, mais elle nous rassure si l'on a vécu.

La vie ? Un phénomène très violent qui dépasse les individus. Il y a un grand danger à ne pas l'assumer. Vivant, on peut être mort intérieurement. Il faut demeurer aux aguets. Voulant maintenir cette énergie, il est parfois nécessaire d'opérer des ruptures sérieuses. Tant que l'on peut rompre avec ce que l'on a fait et a été, on peut s'imaginer encore vivant. Il est essentiel de craindre les trajets linéaires qui conduisent souvent à la sclérose et, même, à la mort...

N.B. : *Le silence...*

P.G. : Un état difficile à trouver. Depuis mon enfance, ce qui s'est le plus transformé m'apparaît être le niveau sonore de l'environnement, qui est devenu agressif. Pour cette raison, je dois vivre de longs moments à la campagne.

Le silence, même de l'expression, demeure indispensable. Autrement on parle pour faire disparaître le silence et cela devient un verbiage pour tromper sa peur de la mort, des autres et de soi. Le silence est préférable à ce bruit-là.

N.B. : *Et la parole...*

P.G. : La parole, le langage verbal, la communication à travers des concepts, des symboles, des abstractions, tout cela est beaucoup trop valorisé face aux autres moyens d'expression. Dans la société, *ceux qui parlent* ont trop d'importance par rapport à *ceux qui font*. Ceux qui racontent les choses ont plus de crédit que ceux qui peuvent les faire. On risque ainsi d'aller vers une société de plus en plus abstraite ; à manier des concepts, on finit par avoir des stratégies, plutôt que de voir se rencontrer les gens. Tout devient très théorique et aboutit à des revirements inexplicables. Les élites, les gouvernements, les spécialistes finissent par être totalement extérieurs à la réalité vivante... Les politiciens finissent par donner leur confiance à *ceux qui parlent* plutôt qu'*à ceux qui font*.

Aujourd'hui on a tendance à juger un individu qui ne correspond pas tout à fait à la définition abstraite d'un groupe ; au lieu de le dire *original*, on le classe *marginal*. De même pour les peintres que l'on n'arrive pas à corseter dans un concept global de consommation... La parole peut jouer un rôle très réactionnaire, car elle peut proposer des réalités en tant qu'abstraction...

N.B. : *Et le geste de peindre...*

P.G. : Comme les États deviennent de plus en plus concentrationnaires, l'artiste doit être de plus en plus individualiste... Le peintre doit demeurer anti-planification... Peindre, c'est sauvegarder mon intégrité, préserver mon auto-nomie. Il faut qu'il y ait des objets, des formes qui révèlent pour éloigner les bornes limitatives qui nous enserrent...

N.B. : *L'amour, est-ce un cliché ?*

P.G. : C'est un cliché lorsqu'on le cherche, mais ce n'est pas un cliché lorsqu'on le vit. Quand on est amoureux, on ne peut s'en défendre facilement, on n'est pas maître de soi... Les sociétés ont toujours redouté ces émotions qu'elles n'arrivent pas à contrôler et qui ne peuvent être présentées à un supérieur pour une approbation préalable. L'amour n'est pas un cliché, mais un danger perpétuel pour l'ordre [2]...

1. Entretien publié dans *Le Devoir* du 2 novembre 1985 (Montréal).
2. Voir les *notes biographiques*, p. 553.

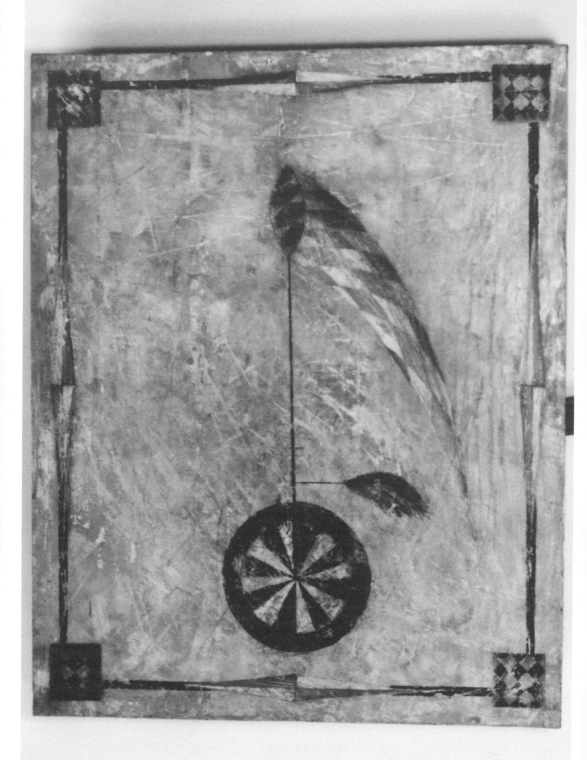

DANIEL GENDRON

L'irrésistible attrait du gothique

Daniel Gendron *Peace Maker (Machine à paix)*
Acrylique et craie sur bois
11'' x 14'' 1987

Chaque corps est un port d'amertume.

DRACHLINE,
De l'apprentissage du dégoût

Cette immense curiosité qui nourrit l'imaginaire de Daniel Gendron nous semble se gaver des sucs de passés idéalisés par les enchantements du lointain. S'il nous montre les couleurs, ce sont celles qu'a retenues l'époque médiévale ; s'il nous fait voir des motifs, il a permis à son pinceau de ne retenir que les images symboliques de cultures anciennes. Sa technique est exemplaire et son œuvre unique est sollicitée par la nostalgique attirance de s'approprier l'harmonieuse beauté que nous ont léguée les maîtres anciens. À l'occasion de la double exposition qui lui fut consacré récemment, nous l'avons rencontré.

Normand Biron : *Quel est l'itinéraire qui vous a conduit à la peinture ?*

Daniel Gendron : La peinture est un monde qui m'a toujours habité. J'ai fait l'École du Musée des beaux-arts (Montréal) et ensuite, par une sorte de pré-caution, j'ai étudié l'histoire de l'art (la peinture) à l'Université d'Aix-en-Provence (1978-1979) ainsi qu'à l'Université de Montréal (1982-1986), à l'Université Concordia (1980-1982) et à La Sorbonne à Paris (1983-1986).

Professionnellement, tout a débuté à Paris avec la rencontre d'Iris Clerc [1] qui m'a introduit dans le milieu artistique ; ce qui a abouti à une première expo-sition à la galerie Polaris (1985). Bien que j'aie toujours peint, je considère

important d'être à l'écoute de l'Histoire avec des yeux d'aujourd'hui — on la redécouvre, on la réécrit, on la refait toujours au fur et à mesure qu'on la vit ; elle fait partie de la peinture, de ma peinture en devenant une source d'inspiration, d'explication...

N.B. : *N'y a-t-il pas un moteur dans votre enfance qui a mené à la création ?*

D.G. : Mon père est mort lorsque j'étais très jeune, ce qui m'a beaucoup perturbé. Une des réponses à cette absence fut de dessiner davantage, de me créer un monde intérieur qui me permettait de communiquer à ma façon.

N.B. : *L'importance des études ? Et pourquoi la période médiévale ?*

D.G. : J'ai toujours beaucoup lu en histoire de l'art, particulièrement sur l'époque médiévale qui m'a toujours attiré. Les contes anglo-saxons m'ont continuellement impressionné — *La légende du Roi Arthur* entre autres.

La vie politique et sociale au Moyen Âge m'a intéressé au point de marquer mon œuvre ; et j'ai fait mon mémoire de maîtrise sur un portail gothique en Seine-et-Marne (France). Cette vision a marqué techniquement la surface de mes tableaux qui sollicitent le passé au plan de leur texture.

N.B. : *D'où viennent les thèmes de vos tableaux ?*

D.G. : Chaque forme a un sens particulier ; ce qui explique qu'elles n'obéissent pas au hasard extérieur. Elles renvoient souvent à des moments précis de l'époque médiévale — je pense ici à la *corne* ou, encore, à ce *croissant de lune* qui nous rappelle certains symboles du monde arabe, voire de la Perse ancienne...

N.B. : *Au plan de la composition de vos tableaux — je pense à ces longues ficelles qui retiennent une boule à leur extrémité, à ces étranges balanciers, à ces cornes en mouvance, y a-t-il dans ces motifs une intention volontaire ?*

D.G. : Étant très aérien, je découvre que, dans ce que je peins, tout est en suspension, en mouvement dans une *non-fixité*... J'aime beaucoup les éléments qui nous viennent du ciel ; mes récents tableaux reprennent cette idée, c'est-à-dire qu'ils sont liés à un concept gothique d'architecture, à une philosophie qui recrée un monde — en réalité, j'ai réinventé des *machines à pluie*, des *machines à neige*... Bref, des inventions picturales à faire la pluie et le beau temps, un peu comme la critique d'art...

N.B. : *Et la technique ?*

D.G. : Elle reprend un peu la technique des fresques anciennes jusqu'à reproduire des effets de plâtre détérioré, usé par le passage du temps qu'ont accéléré la pluie, le vent, la neige... Sur chaque toile, il y a de cinq à dix couches de peinture et autant de couches de craie. Travaillant beaucoup la surface, je la frotte sur elle-même, je la gratte, j'ajoute de la peinture... Un acte physique et à la fois spirituel.

N.B. : *Cela explique probablement que vos couleurs soient légèrement adoucies, crayeuses, en camaïeu...*

D.G. : Un lien avec la patine du temps. Je suis aussi restreint sur le plan des couleurs, que je le suis sur le plan des formes — j'essaie d'exprimer le plus avec le moins. D'ailleurs, dans ma récente production, j'étais matériellement très à l'étroit ; ce qui m'a valu de travailler avec trois couleurs et de la craie dont j'ai tiré parti au mieux — l'*orange*, le *parme* (mauve) et le *gris* avec lesquels je ne créais jamais étaient ce qui me restait dans mon atelier. Et la mauvaise qualité du matériau m'a permis de découvrir de nouvelles textures que j'ai volontairement recréées par la suite. Les couleurs qui m'appellent sont le gris, le blanc et le noir atténués. Les teintes qui apparaissent sur mes tableaux pourraient être associées aux fresques et aux sculptures médiévales.

N.B. : *Des maîtres ? Des influences ?*

D.G. : Inévitablement. Beaucoup d'admiration pour certains peintres dont Picasso, Tapies, Cucci, Beuys, Raphaël, Piero della Francesca, les primitifs italiens du quattrocento...

N.B. : *Comment travaillez-vous ?*

D.G. : Lorsque je suis à l'œuvre, c'est *quinze* heures par jour. De janvier à juin à New York, je n'ai vu presque personne — je me suis enfermé et j'ai travaillé sans arrêt. L'été, j'aime bien m'évader et au retour, je me remets avec excès à la peinture.

N.B. : *Vous avez séjourné près de quatre ans à Paris. Que vous a apporté cette ville ?*

D.G. : Beaucoup sur divers plans. J'ai toujours eu une grande admiration pour la France, mais à la fois une vive amertume envers les Français : je me suis senti

agressé, même chassé par leur nationalisme. Ce pays m'a apporté ma profession, mes joies, mes peines ; tout ce que je vis maintenant, je le vis intérieurement lié à la France. Dès l'enfance, j'avais toujours des visions d'une France idéalisée et, pour beaucoup de Québécois, la France représentait la *mère* patrie, une sorte de *terre sainte* culturelle... Tout ce que j'aime, tout ce que je déteste est français... J'ai quitté la France pour fuir son chauvinisme, et les mêmes raisons, à un moment précis, m'ont fait m'éloigner du Québec. Vivant aux États-Unis maintenant, je me rends compte du même phénomène, mais les Américains ont à la fois cette naïveté, ce pouvoir d'admirer ce que les autres font. Par exemple, l'Europe. Ce mépris hautain, cette touche d'hostilité de la France envers tout ce qui n'est pas français, particulièrement envers ce qui était américain, m'ont toujours agressé.

N.B. : *Je souhaiterais que vous nous reparliez d'Iris Clerc, cette merveilleuse femme d'origine grecque et cette avant-gardiste, directrice de galerie, qui a tellement fait pour les artistes, pour le monde des arts tant en France qu'au plan international...*

D.G. : Elle m'a donné une grande ouverture d'esprit et une amertume certaine envers le milieu des arts qui ne fut point toujours juste et généreux à son égard... Cette grande visionnaire a lancé Yves Klein, Tinguely, Fontana, Takis.. Je l'ai rencontrée à la Fondation Maeght de Saint-Paul-de-Vence, et elle m'invita à lui rendre visite à Paris où elle me présenta beaucoup de gens du monde des arts, m'amena aux ventes aux enchères et permit ma première exposition grâce aux gens qu'elle m'a fait connaître.

N.B. : *Et New York ?*

D.G. : Le plus bel endroit au monde mais, à la fois, le plus tragique. J'y vis par goût, mais c'est avant tout un choix professionnel, davantage qu'un sentiment amoureux comme ce fut le cas pour Paris. Si l'on veut réussir une carrière à l'échelle de son ambition, c'est à New York qu'il faut être. Bien que la compétition soit féroce et que les gens vivent souvent en reclus, c'est un lieu stimulant et créateur. J'y vis en solitaire et je travaille sans cesse. Si, à Paris, l'on serait tenté de croire que l'on vit pour manger, l'on pourrait penser à New York que l'on mange pour vivre...

Bien que le milieu de l'art soit factice partout, New York est une ville gratifiante par ses réponses et par la reconnaissance qu'elle nous offre. Si l'on est à New York, c'est pour être le meilleur ; et cela nous oblige à bouger.

N.B. : *Et Montréal ?*

D.G. : Un point de départ important. J'ai quitté Montréal parce que j'avais beaucoup d'amertume envers mon pays, doublée d'une admiration illimitée pour l'Europe. Mes regrets ici venaient des grands manques sur tous les plans : visuel, littéraire, humain... J'étais chamboulé par la France, et le Québec était simplement devenu un lieu de naissance.

Après de nombreuses années là-bas, le Québec m'est apparu très différent — j'ai quitté la France avec beaucoup de regret, mais aussi de nombreuses déceptions. Revenir à Montréal, c'était réassumer mes origines, et exposer ici [2] répondait à une nécessité intérieure. Malgré un succès imprévisible et stimulant, Montréal demeure momentanément pour moi un lieu de passage et non d'ancrage, bien que le Québec culturel se soit beaucoup modifié. J'ai besoin d'avoir un pied ici et un autre dans un ailleurs...

N.B. : *La beauté...*

D.G. : Extrêmement important. Déjà, dans le quotidien qui nous entoure, tout répond à des préférences qui sont liées à des notions de beauté — le vêtement, le couvert à table, le mobilier... Un mariage de couleurs, une forme d'esthétisme, une harmonie mystérieuse... L'histoire de l'art nous dit un peu trop ce que l'on doit trouver beau... Avec le temps, des critères se sont établis... Le beau est nourri par notre environnement, nos lectures, nos rencontres... La beauté est à la fois liée au passé, à la nostalgie, à des moments précis de vie — songez à la musique qui nous ramène souvent vers le souvenir... Je ne vis essentiellement que pour la beauté : voir la mer, entendre Mozart, voir un Picasso, trouver une phrase d'un roman qui m'accompagne... La beauté me rassure, me berce...

N.B. : *La solitude...*

D.G. : Quatre-vingt douze pour cent de ma vie. Je vis très seul, presque en reclus. Cette solitude s'est imposée par nécessité davantage que par choix... Beaucoup de choses se développent dans la solitude. À Paris, à New York..., j'ai toujours habité des endroits déserts. À Manhattan, j'habitais seul un *building* sur Wall Street. C'est extrêmement dur, mais l'essentiel ne peut venir que par cette voie. À Aix-en-Provence, j'étais aussi très isolé... Cette vie esseulée est créatrice.

N.B. : *La musique ne peut-elle combler ce silence ?*

D.G. : Je ne pourrais vivre sans elle ; elle est présente vingt-quatre heures par jour, même dans mon sommeil. Le silence me terrorise.. Comme le soulignait Nietzsche : « Si la musique n'existait pas, la vie serait une erreur. »

N.B. : *La mort...*

D.G. : ...une grande peur depuis l'enfance. Il n'y a pas une heure de la journée qu'elle n'accompagne [3 et 4]...

1. Iris CLERC, *IRIS-TIME (l'artventure)*, Denoël, Paris, 1978, 368 p.
2. Du 25 février au 22 mars 1987 à la galerie J. Yahouda-Meir à Montréal. Du 3 juin au 3 août 1987 à la galerie Stux à New York.
3. Entretien publié dans *ETC*, n° 2, hiver 1987 (Montréal).
4. Voir les *notes biographiques*, p. 554.

RAYMONDE GODIN

Une peintre d'une intégrité exemplaire

Raymonde Godin *Sans titre*
Dessin mine de plomb sur papier
46 x 56 cm 1980

Vivant à Paris depuis 1954, la peintre canadienne Raymonde Godin exposait au Salon national des galeries d'art qui se tenait au Palais des Congrès en 1984, ainsi qu'à la Galerie 13. Lors de son passage à Montréal, nous l'avons rencontrée [1].

Normand Biron : *Raymonde Godin, vous êtes internationalement connue, représentée dans de nombreux musées et collections particulières. Qu'est-ce qui vous a amenée à exposer à Montréal ?*

Raymonde Godin : J'ai le sentiment de n'avoir jamais quitté mon pays. Pour un artiste, ce que l'on a vu pendant l'enfance et l'adolescence demeure imprimé d'une manière indélébile. Je suis heureuse d'exposer à Montréal, car j'ai été à la fois entourée de complicité et d'amitié qui ont permis ce retour.

N.B. : *En regardant vos tableaux récents, on a l'impression, il est vrai, que vous n'êtes jamais partie, tant votre graphisme semble s'inscrire dans les couleurs de notre nature...*

R.G. : Au commencement je suis partie sans savoir ce qui m'attendait à l'arrivée. Le départ et le retour ont eu beaucoup d'importance... Le sens de la nature, non

pas au niveau sentimental ou romantique, mais d'une façon plus instinctive, mystérieuse, plus animale, est une chose très forte en moi. Bien que la ville permette la confrontation culturelle, la source de ce que je fais demeure avant tout la nature.

N.B. : *Sentez-vous quelque similitude entre la nature du Québec et celle de la France ?*

R.G. : La nature du Québec est une nature plus revêche, mais plus touchante à cause de sa fragilité devant l'hiver. J'ai retrouvé cette même fragilité dans la nature méditerranéenne qui avait à lutter contre la sécheresse. La terre est immense, comme disait Lao Tseu, mais chacun de nous occupe une toute petite parcelle. Et c'est par l'immensité du reste qu'elle existe pour nous.

N.B. : *Que voyez-vous derrière le mot « beauté » ?*

R.G. : On a vécu une ère de puritanisme qui a voulu occulter la beauté sous prétexte que ce n'était pas une valeur véritable. Bien que la beauté semble souvent inutile, elle se sent, se ressent au-delà d'un sentiment fugitif et subjectif...

N.B. : *Oscar Wilde, dans sa préface au* Portrait de Dorian Gray, *souligne cet aspect en considérant que tout art est complètement inutile ; n'est-ce pas par là même qu'il devient essentiel ?*

R.G. : La beauté a un côté théâtral. Et derrière cette mise en scène, on trouve la désespérance de la vie, de la limite de la vie. L'exprimer tel quel n'a aucun intérêt, car cela deviendrait du sentimentalisme. Pensons à *Don Juan* ou au *Mariage de Figaro* de Mozart qui paraissent joyeux, mais n'en contiennent pas moins le pathétique de la condition humaine.

La fiction de l'art, l'artifice de l'art... J'ai le sentiment profond que c'est là qu'il faut chercher les éclairs de vérité, et non pas dans une prétendue vie réelle, courante, où nous n'agissons le plus souvent que selon des codes, des habitudes, des besoins.

N.B. : *Une sorte de transgression, une réponse à l'angoisse...*

R.G. : Cette réponse à l'angoisse, il faut qu'on lui donne une forme de communication sociale. Je ne crois pas aux conjurations qui cherchent à exprimer directement l'horreur, le désespoir, à moins que l'on y mette des formes extraordinaires, comme la *Mise au tombeau* de Grünewald. L'art est

peut-être le moyen de vivre la vie, de vivre la mort en y mettant une forme. Les données brutes sont trop insupportables.

N.B. : *Ce deuxième Salon national des galeries d'art a pour thème* l'art et la femme. *Être femme, est-ce un handicap ?*

R.G. : Je me suis sentie longtemps culpabilisée d'être peintre, parce que tout le social tendait à faire comprendre à une femme que son rôle n'était pas d'être peintre. Il n'y avait pas de modèle pour une femme. À certaines époques, la femme artiste a pu exister lorsqu'elle servait au divertissement, telles la danse, la comédie...

Quelle était donc la terminologie de la « vraie femme » ? J'ai vite compris que ce n'était pas aux hommes de me la donner, mais à moi de la découvrir. Je l'ai découverte en vivant ma vie d'être humain, conditionnée par ma physiologie. Être femme dans la création apporte peut-être quelque chose de différent. Ce n'est pas à moi de le dire, mais au temps...

N.B. : *Être femme n'implique-t-il pas un regard différent ?*

R.G. : Je crois que tout cela au fond n'a pas grande importance. Nous sommes avant tout des êtres humains. Chaque être humain a sa vision des choses. D'un homme à un autre, le langage et la vision changent énormément. D'une femme à une autre, d'un homme à une femme aussi... Quelles sont les composantes masculines et féminines ? Je crois que c'est un faux problème dans lequel je n'ai aucune envie d'entrer.

N.B. : *Qu'évoque pour vous le mot « tableau » ?*

R.G. : Le tableau est une surface limitée par quatre côtés dans lequel on doit créer un espace à la fois fini et infini au moyen de couleurs, de pâtes plus ou moins liquides, solides. Ce sont des moyens prosaïques et très limités avec lesquels il faut faire une infinité d'espaces sans frontières. Un lieu de rencontres...

Le tableau est un donneur d'impulsions et non une fin en soi. Pour moi, il est l'aboutissement de la fin du geste. Pour le spectateur, le tableau est peut-être le commencement par le regard d'un voyage dans l'espace, le temps — une situation provisoire d'arrêt entre deux mouvements, deux états. Le tableau est par sa matérialité le support des imaginaires qui s'y rencontrent, celui du créateur et celui du regardeur.

N.B. : *Vos tableaux ne sont-ils vraiment qu'une fête des lumières ?*

R.G. : Pour certains ils sont violents, pour d'autres ils deviennent la fête. Je crois que chacun apporte son regard et sa façon de voir les choses... Je souhaite, à travers la mise en forme de la lumière, des couleurs, donner à voir quelque chose. Ce quelque chose évidemment, il m'est impossible de le définir par la parole, étant donné que je peins.

N.B. : *Au-delà des terres de l'enfance, j'aperçois dans vos tableaux l'Orient...*

R.G. : Ma peinture est un produit de la peinture occidentale, mais profondément illuminée par la pensée chinoise, l'esprit du vide, des souffles, du non-agir... Je ne conçois pas d'invention, de création, de gestes libérateurs en même temps que justes sans l'esprit du geste calligraphique. Je crois que l'Orient a été d'abord une technique, mais aussi pour moi une façon de surmonter les contraintes de la culture occidentale, du poids de la tradition. Et je crois que l'Orient offre cette possibilité de sortir de cet espace contraignant. J'ai beaucoup mieux compris les poèmes de Walt Whitman après un long cheminement auprès de la pensée, de la philosophie, de la poésie et de la peinture chinoises. Un peintre chinois de l'époque Song dit : « L'espace entre les formes doit être à la fois très resserré et assez lâche pour permettre à un cavalier de traverser sans encombres. » Le tableau doit donner avant tout l'impression d'une souveraine aisance. L'œuvre en tant qu'expression de ses petites névroses, de ses angoisses, de ce côté « exprimez-vous, libérez-vous par la peinture » est une chose sûrement nécessaire en thérapie, mais qui n'est pas pour moi de l'art.

La peinture est quelque chose de beaucoup plus difficile et pour lequel j'ai une exigence beaucoup plus grande... L'art thérapie d'accord, mais il ne faut pas confondre Isaac Stern avec un type qui prend un instrument de musique pour s'exprimer. L'un représente une forme plus aiguë, plus achevée d'une forme d'art, l'autre, une forme individuelle de l'art. L'un a quelque chose à donner aux autres, l'autre se le donne à lui-même. Sans une très grande exigence envers les artistes, on arrivera à un déclin, à une sorte d'affaissement de la qualité dans les arts.

Si l'on regarde les périodes anciennes, plus précisément les miniatures persanes, l'art chinois ou même l'art de toutes les époques, on reconnaît une extrême exigence de qualité de la part des artistes et aussi du public. Abandonné à une sorte d'amateurisme, l'art serait une catastrophe. À travers l'histoire des civilisations, ce sont les créations artistiques qui restent, devenant l'expression de l'être humain à une époque donnée. Si nous n'avions pas les grottes de Lascaux,

que resterait-il de l'homme préhistorique et de son évolution ? Que demeurerait-il de l'histoire des Grecs, s'il n'y avait pas la pensée, la philosophie, la sculpture, l'architecture...

N.B. : *Que pensez-vous des galeries et de leur rôle ?*

R.G. : Elles sont indispensables à l'existence et à la promotion de la peinture. Un peintre ne peut pas à la fois peindre et vendre sa peinture ; ce n'est pas son rôle. De la qualité du marchand dépendra en grande partie la qualité de la peinture et du public. Le marchand a un rôle très important, et je ne suis pas de ces gens qui veulent liquider les galeries.

N.B. : *Raymonde Godin, comment percevez-vous les musées ?*

R.G. : Les musées sont des conservatoires d'art. Quand un peintre doit avoir des références, doit apprendre, il va au musée regarder la peinture. Et il en va ainsi du public. Le tableau est là ; il vous parle. Au moment où vous le regardez, il vous appartient.

J'ai quitté Montréal quand j'étais jeune pour aller voir de la peinture. Cela m'est apparu aussi important qu'écouter de la musique quand on est musicien. On ne peut pas seulement appréhender la peinture par des reproductions, il faut avoir l'œuvre devant soi. Le musée a un rôle très important : le peintre doit pouvoir voir l'œuvre, la dessiner, la copier. Cette démarche permet d'apprendre un métier, de découvrir un esprit, une époque, voire une civilisation [2].

1. Entretien publié dans *Le Devoir* du 20 octobre 1984 (Montréal).

2. Voir les *notes biographiques*, p. 556.

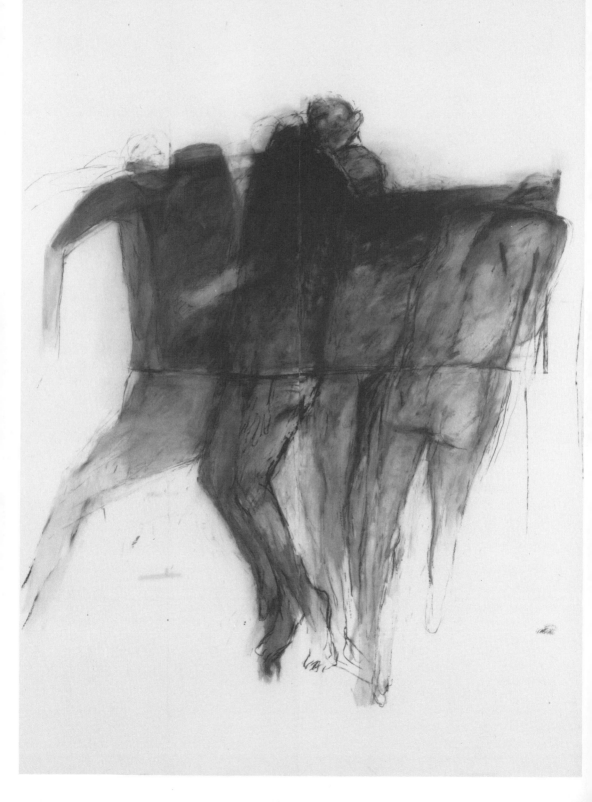

BETTY GOODWIN

À travers
des transparences,
la beauté secrète
d'un regard...

Betty Goodwin *Carbon*
Pastel à l'huile, fusain, pastel sec, craie de cire et lavis sur « Géofilm »
300 x 213,5 cm 1987
Photo : Jennifer Kotter

Normand Biron : *La première fois que j'ai eu le plaisir de vous rencontrer, j'ai été frappé par votre curiosité et l'acuité de votre regard...*

Betty Goodwin : C'est que je suis extrêmement curieuse de tout. Malheureusement, je ne peux pas tout embrasser ; je dois éliminer et me limiter. Il y a beaucoup de domaines et de sujets que j'aimerais connaître, mais, en tant qu'artiste, je dois avant tout me concentrer sur l'art. En même temps, j'ai l'impression d'assimiler ce qui m'apparaît le plus significatif et cela se fond avec mon œuvre.

N.B. : *Comment êtes-vous venue à l'art ?*

B.G. : Je suis venue à l'art parce qu'il n'y avait rien d'autre que je pouvais faire aussi bien. Il y a longtemps de cela, et bien des années de persévérance se sont écoulées depuis le moment de ce choix. Au début, j'avais du mal à faire se rejoindre ce que je voulais dire et le moyen de l'exprimer. Je n'étais peut-être pas sûre de ce que je voulais dire. De toute façon, ma percée s'est effectuée un an avant de rencontrer Roger Bellemare de la Galerie B, à Montréal. Je sens vraiment que toute cette énergie, tous ces efforts m'ont beaucoup aidée, ainsi que cette compréhension de ce que je voulais faire ou ne pas faire. C'était en 1969.

N.B. : *Dans votre famille, quelqu'un était-il intéressé par l'art ?*

B.G. : Pas vraiment, quoique ma mère promettait beaucoup. Si elle avait étudié la sculpture, je crois qu'elle aurait été formidable. Elle était dans la soixantaine lorsqu'elle s'est approchée de cette pratique artistique. Elle a fait du tissage ainsi que diverses formes intéressantes d'artisanat. Pendant ma jeunesse, ma mère était trop occupée par les travaux du quotidien pour pratiquer un art.

N.B. : *Vous avez débuté avec la gravure...*

B.G. : Toutes les années qui ont précédé 1969, je travaillais seule. Je ne suis pas très attirée par les groupes. J'ai terminé le *high school*, mais je ne pouvais m'imaginer aller à l'École des beaux-arts. J'ai fréquenté les ateliers de modèles vivants, car j'étais alors intéressée par ce genre de dessins. Mais c'était un moment où, découragée, j'avais décidé de me limiter au noir et blanc.

Ensuite j'ai été attirée par l'eau-forte, et je suis allée, en 1968 et en 1969, à l'Université Sir George Williams, où Yves Gaucher m'a initiée à cette technique. Je ne suivais pas de cours réguliers, mais j'y faisais l'apprentissage d'une technique.

N.B. : *Le premier thème que vous avez abordé était le vêtement. Je pense ici à la période des* gilets... *Mais n'était-ce point avant tout un intérêt pour ce qui entoure l'être humain, le couvre...*

B.G. : C'est vrai. Il y a plusieurs niveaux ici qui me plaisent : c'est d'abord une seconde peau, et quand vous séparez le vêtement du corps, il m'apparaît comme une sorte d'icône.

J'étais de plus intéressée par les transparences. D'ailleurs, la façon de se servir du matériau produisait des effets étranges, selon que certaines parties du *gilet* étaient épaisses ou minces — l'écriture de la gravure devenait très noire ou très délicate. J'ai pris une vraie veste, et j'ai utilisé du vernis mou, de sorte que ce matériau puisse être absorbé directement par le tissu. Cette intervention lui a ensuite donné une âme, une image, retransmises dans la plaque métallique...

Ce qu'a pu me donner ce matériau m'a tellement intéressée que je l'ai sollicité pendant plus de deux ans. J'ai travaillé uniquement sur l'image du *gilet* : dessins, collages, eaux-fortes, moulages... Cette démarche m'a amenée naturellement vers les bâches, parce que c'est ample, que l'on peut les plier et qu'elles recouvrent...

N.B. : *C'est à la fois un matériau qui a un passé...*

B.G. : J'avais la même attitude qu'avec le *gilet*, mais c'était pour mes propres expériences. Autrement dit, je me servais d'un objet trouvé qui devenait un point de départ. Ensuite, en le travaillant jusqu'au point où je le souhaitais, j'essayais de rendre évident le fait qu'il ait frayé avec mon psychisme, mon être...

N.B. : *Il apparaît important que l'objet ait vécu...*

B.G. : Oui. Il est important qu'il ait un point de départ en ce sens. C'est la même chose pour une installation ou n'importe quoi du genre, même un espace ; vous avez toujours ce point de départ...

N.B. : *Un fragment du passé...*

B.G. : Plutôt des superpositions... Étrangement, pendant que je vous le dis, je constate que c'est la même démarche avec les papiers. En d'autres mots, je crée mon propre point de départ : je fais un dessin, et parfois je le recouvre d'un autre papier — le premier dessin que j'ai fait, n'étant pas complété, ne fonctionne que si je lui adjoins un second dessin en superposition.

N.B. : *N'est-ce pas à la fois recouvrir, dans le sens de cacher quelque chose, mais en même temps poser un voile protecteur sur une réalité trop vive..., un peu comme votre photo dans le catalogue de votre actuelle exposition [1] ?*

B.G. : Cela était pour d'autres raisons... Dans le catalogue, je ne voulais pas que... Laissez-moi réfléchir : cette photo je l'ai dédiée à ma mère et à mon père, et je désirais que l'image soit vue des deux côtés, mais je ne la voulais pas aussi statique que peuvent l'être parfois les photos, comme si on vous avait imprimée sur le vif. Ici cette photo-là bouge ; elle n'est plus fixe, dure... Et je voulais qu'elle soit en relation étroite avec la citation de Berthold Brecht que j'ai utilisée.

N.B. : *N'avez-vous pas adopté la même démarche dans votre travail ? Vous ne semblez pas aimer la brutalité de la réalité, et vous la recouvrez souvent de transparences qui paraissent l'adoucir...*

B.G. : J'ai commencé à utiliser ce genre de transparence parce que c'était très proche de l'eau, sans dessiner l'eau. La transparence devenait un élément d'eau, tout en me donnant beaucoup de flexibilité. De plus, je pouvais aussi glisser les feuilles les unes sur les autres ; ce qui me donnait de multiples possibilités. Maintenant j'utilise toujours du papier transparent ; toutefois, il est différent de

celui que j'ai utilisé pour les *Nageurs*... Là aussi, je peux les superposer, les mettre en relation... J'aime la transparence pour la liberté qu'elle m'octroie.

Si vous prenez, par exemple, la photo des mains dans le catalogue, l'impression nous donne une image concrète des dessins et des mains ; cependant, grâce à la transparence, ce n'est plus l'immédiateté que l'on perçoit, mais l'éphémère...

N.B. : *Vous avez parlé de fragmentations il y a un moment, mais lorsque je regarde vos* Nageurs, *je les sens brisés, déchiquetés par la vie... Je ne voudrais pas succomber à la tentation d'apposer hâtivement une grille psychanalytique sur vos personnages, mais je suis ému devant ces êtres mutilés, coupés... Je serais tenté de dire castrés par la vie...*

B.G. : Vous me demandez la signification exacte de ce que j'avais en tête... J'irais aussi loin que de vous dire que j'ai utilisé l'eau parce que c'est un élément qui donne la vie et qui la reprend aussi. C'est le sens que j'ai cherché.

En ce qui concerne la gestuelle des *Nageurs*, la question que vous me posez est intéressante, mais je vous répondrai que c'est dans le processus du travail que ces choses arrivent. Les parties du corps qui sont omises rendent quelque chose que je voulais dire, mais pour lequel je n'ai pas les mots. C'est un état de *non-savoir* en mots, que je peux seulement mettre sur le papier.

N.B. : *Un déterminisme, une fatalité que vous transposez...*

B.G. : Je crois que le langage de la plupart des artistes est très parlant. La façon dont on l'utilise fait partie de soi. Et tout cela est enrichi par ce que l'on vit dans le monde actuel. Nous parlions de curiosité : je vois beaucoup de choses, je vis des expériences qui se déposent par strates qui, je l'espère, réapparaissent transcendées. Je ne souhaiterais pas l'enfermement d'une seule interprétation...

N.B. : *Qu'est-ce qui vous pousse à créer ces personnages ?*

B.G. : Le besoin de travailler. Je ne peux pas l'identifier. Et si je le pouvais, probablement que je ne les ferais plus. Je ne peux vraiment pas toujours dire pourquoi cela sort d'une telle façon.

Je réalise, en même temps, qu'il y a une partie de moi que je protège inconsciemment ; et j'ai besoin de préserver l'énergie qu'elle contient. Il y a certaines questions auxquelles je ne peux répondre que de cette manière, car mon langage est avant tout visuel.

N.B. : *S'il y a une grande luminosité dans votre travail, il y a aussi une grande part de tragique...*

B.G. : Nous vivons dans un monde où il y a beaucoup de choses merveilleuses, mais beaucoup d'événements tragiques. Ce que je sens, ce que je vois, ce que je vis me donnent envie d'en parler, de les dessiner. Les autres, même ceux avec qui j'ai plaisir à parler, contiennent en eux une part de tragique aussi.

N.B. : *Vos origines juives ont-elles une certaine importance dans votre œuvre ?*

B.G. : Énormément. Mais je dirais plutôt le fait d'être juive et femme. Cette réalité ainsi que le lieu où je vis font partie de mon être. Je ne vis pas en Israël ; je ne suis pas féministe militante. Mais je suis faite de strates dont l'une est juive, l'autre est femme. Et je suis certaine que cela transparaît. Je ne peux pas pointer dans mon œuvre où est cette part de moi, mais inconsciemment, elle est là. En même temps, je vis au Québec, au Canada, et je me sens de ce pays ; je ne vivrais pas ailleurs.

N.B. : *Pourquoi privilégiez-vous le dessin plutôt que la peinture ?*

B.G. : À dire vrai, j'ai la sensation de peindre des dessins (rires). J'aime utiliser le papier. C'est comme une peau ; j'aime la surface et la réponse qu'il me donne. J'aime la réaction des différents papiers et des différents crayons. Lorsque je fais de grands dessins, j'aime qu'ils fassent le plus possible corps avec le mur. Quand les dessins sont petits, ils semblent assez étrangement plus vulnérables ; ils ont besoin d'un cadre.

Je continuerai certainement à faire des dessins, mais, en même temps, j'aimerais y ajouter des éléments, comme j'ai fait avec celui des deux figures, *Two Figures with Metal Shelf*. J'aimerais poursuivre dans cette voie. Je suis éprise par ce genre d'idée, soit le papier comme peau ainsi que la présence et le poids du métal.

N.B. : *Si votre papier est comme une peau, je suis tenté de dire que vos couleurs sont très proches du sang (ocre, sanguine, rouge)...*

B.G. : En réalité, je n'ai pas l'impression d'utiliser la couleur. À la base, je suis attirée par le noir et le blanc. Et il y a toutes sortes de noirs, de charbon avec leurs densités, leurs épaisseurs. D'ailleurs, je ne les vois pas comme blancs et noirs ; pour moi, ce sont des couleurs. J'ajoute du rouge ou de l'ocre uniquement lorsque je sens que c'est une nécessité ; et je ne les pense pas en termes de couleurs : c'est une autre nuance du noir. Parfois, je les effacerai, les délaverai et

cela donnera un noir, un noir bleu, un noir vermeil... J'obtiens des qualités de profondeur dans le noir à partir des couleurs que j'ai délavées. J'utilise en ce sens la couleur, et non en tant que dynamique chromatique ou quelque chose du genre. En ce moment je n'utilise pas une énorme palette de couleurs.

N.B. : *Comment travaillez-vous vos sujets ?*

B.G. : Habituellement, quand je travaille sur une idée comme celle du *gilet*, je deviens comme une marmotte ; si je découvre une ouverture, je fouine, je fouille dans tous les sens jusqu'à ce que le cycle se complète.

N.B. : *Peut-être êtes-vous, actuellement, trop près du thème de l'être humain pour en parler...*

B.G. : Je ne me suis jamais considérée comme non-figurative. Ces passages sont figuratifs et, avant 1969, je n'avais travaillé qu'avec des figures. Maintenant je travaille sur l'être humain, parce que c'est la seule façon que j'ai trouvée pour composer avec certaines des choses que je désire dessiner. Je ne peux les approcher en utilisant d'autres sujets. D'une manière, certaines figures tendent davantage vers l'abstraction, d'autres sont plus définies. Comme le dessin que vous voyez ici à gauche, avec le morceau de métal : c'est poussé aussi loin que possible vers l'abstrait, mais sans perdre de vue la figure dont j'essaie d'obtenir l'essence.

N.B. : *Je trouve souvent vos personnages très solitaires. Blessés, ils semblent nager à contre-courant...*

B.G. : Je ne peux vraiment dire... Je les regarde et je ne sais que dire à ce sujet... Ce que vous voyez, c'est très valable pour moi...

N.B. : *Bien que vous privilégiiez le noir, je trouve vos tableaux très lumineux.*

B.G. : Je n'ai jamais pensé au fait que je les voulais lumineux. Cela vient probablement de la transparence du papier qui, apposé au mur, le réfléchit[2]. Si vous regardez ici le dessin qui est au mur vous voyez beaucoup de traits qui furent effacés parce qu'il s'agissait de parties qui ne fonctionnaient pas. Mais lorsque j'efface l'une de ces parties, elle laisse une ombre que je peux conserver ou rejeter. Parfois ce sont des cadeaux : je ne les ai pas planifiés de cette façon, mais je décide de les garder.

Et à la fois, je ne tente pas souvent de définir le contour du papier. Pour celui que vous voyez, ici, cela s'est produit sur la droite, parce que je me suis tellement

battue avec ce dessin qui n'arrête pas de se déplacer. Mais il n'est pas terminé. Le fait d'effacer me renvoie aussi quelque chose. Je crois que c'est ce qui crée un peu la lumière. Au départ, je n'y avais pas pensé en termes de lumière...

N.B. : *La beauté...*

B.G. : Je ne sais pas. La beauté est partout. Vous pourriez en trouver un fragment dans la rue. Je ne conçois pas la beauté dans le sens conventionnel. Une bordée de neige peut être magnifique... Des déchets dans la rue peuvent avoir une certaine beauté. Je crois que la beauté ressemble à un énorme éventail de possibles... Une âme peut avoir de la beauté, comme des objets inanimés...

Je ne peux définir la beauté comme quelque chose de parfait. On la trouve dans les endroits les plus inattendus, et je ne crois pas qu'elle puisse avoir des affinités avec la joliesse, ou quelque chose du genre. Le terme *beauté* a été mal utilisé pour juger de ce qui est beau. Il y a toutes sortes de choses qui sont belles, étranges, qui quelquefois sont douloureuses, et pourtant belles.

N.B. : *Avez-vous des maîtres ?*

B.G. : Je dirais, en littérature, que j'ai beaucoup aimé Kafka, Artaud, Beckett, Brecht... Des artistes... j'aime simplement regarder de l'art. Du bon art, c'est comme un festin. J'aime, en ce moment, le travail de Giacometti, Beuys, Rebecca Horn, Nancy Spero, et il y en a plusieurs autres que j'aime admirer presque infiniment. Je m'intéresse actuellement à Cimabue qui a fait une figure du Christ qui fut détruite partiellement par une inondation. Et maintenant, on n'expose que des fragments. Je trouve ces fragments très intéressants.

N.B. : *Le fragment, le morcelé... un peu comme vous...*

B.G. : C'est pour cela que ça m'attire. Quelques-unes de ces icônes anciennes sont extraordinaires.

N.B. : *La solitude...*

B.G. : Tout ce que je peux dire, c'est que j'en ai un énorme besoin. Je suis très facilement distraite. J'ai besoin de me retirer et d'avoir beaucoup d'espace, avant d'être en mesure de travailler. Mais j'ai découvert récemment que je pouvais travailler en groupe ; par exemple, pour mettre sur pied une œuvre, faire une installation, même si d'autres artistes, d'autres gens sont autour de moi. Ce fut un plaisir de découvrir que je pouvais être assez déterminée pour ne pas être distraite. Mais je n'aimerais pas travailler de la sorte tout le temps. Dans

l'ensemble, je fonctionne mieux lorsque j'ai beaucoup de temps seule. Si c'est ce que l'on considère comme la solitude, je ne sais...

N.B. : *Au-delà même des nécessités du travail, vous semblez aimer être seule...*

B.G. : J'aime cela. Je suis capable d'avoir un rapport avec ce que je porte intérieurement et ce qui s'exprime. Ça signifie beaucoup de solitude pour moi...

N.B. : *La mort...*

B.G. : L'amour... Je pense que certains êtres sont très choyés d'avoir l'amour dans leur vie, parce que je crois que c'est très ennuyant sans cela. Je pense aussi qu'il y a plusieurs sortes d'amour...
(Pardon. Mais il a dit *la mort*[3]...)

N.B. : *Pourquoi ne pas continuer sur l'amour ? Nous reviendrons sur la mort...*

B.G. : Je vous ai entendu dire *l'amour* qui est très près de *la mort*... C'est incroyable ! En ce qui concerne la mort, je crois que c'est totalement irrévocable. C'est tout ce que je puis dire. Je crois que c'est très heureux pour ceux qui croient vraiment qu'il y a une autre vie. J'aimerais croire que l'âme existe, mais cela m'intrigue que quelqu'un comme Einstein puisse dire que l'on en vient à un certain point où l'on ne sait plus. C'est ce *non-savoir* qui est encourageant.

N.B. : *Ne devrait-on point avoir le courage de dire « je ne sais pas » plutôt que de s'inventer souvent des dieux...*

B.G. : La plupart des religions ont une vision très simple, en termes de *bien* et de *mal*. Je sens très fortement que ça devrait être une partie de chaque personne, et non pas quelque chose d'imposé à chacun. Ça me semble très étrange qu'il puisse y avoir des centaines de dieux... S'il y a un Être, cela suffit...

Et les guerres actuelles, au nom des religions qui sont des pouvoirs... Je ressens très fortement l'idée que quelqu'un ne fasse pas de mal à un autre, et puisse donner autant qu'il le peut... Bien que nous ne puissions espérer tout connaître, le *non-savoir* donne une certaine lumière[4]...

N.B. : *Comment voyez-vous le monde actuel ?*

B.G. : Vous n'avez qu'à allumer votre téléviseur... Je le vois comme une schizophrène. Notre siècle est très engagé dans la science ; ce qui m'apparaît extrêmement positif, mais il y a, en contrepartie, tellement de négatif... Actuellement, il y a, je crois, cinquante-deux guerres.

J'ai lu un livre sur une minuscule ville en Chine où, durant la Révolution culturelle, on a forcé les êtres à modifier profondément leurs relations. Ce sont vraiment — j'aimerais avoir un mot assez fort — des politiques, des pouvoirs plaqués et qui vont jusqu'au racisme... Il est difficile d'imaginer un équilibre, une combinaison de positif et de négatif...

N.B. : *Et le Prix Borduas...*

B.G. : Cela a signifié beaucoup pour moi, particulièrement dans cette province. Ce fut une grande joie. J'ai été heureuse de constater que l'on ne se sentait pas concerné par le fait que j'étais juive et femme, mais que l'on récompensait plutôt mon travail. Cela me stimule beaucoup de vivre dans un tel endroit [5]...

1. Catalogue Betty Goodwin, Musée des beaux-arts de Montréal (du 11 février au 10 avril 1988). Exposition préparée par Yolande Racine, conservatrice de l'art contemporain.
2. Tous les immenses murs de l'atelier de l'artiste sont blancs.
3. Nous tenons ici à remercier René Blouin, directeur de la galerie René Blouin, de nous avoir facilité cette rencontre avec Betty Goodwin. Assistant à l'entretien, il est ici intervenu auprès de l'artiste pour lui rappeler que la question portait sur la mort, et non sur l'amour.
4. Entretien inédit, réalisé dans l'atelier de l'artiste à Montréal, le 23 février 1988.
5. Voir les *notes biographiques*, p. 558.

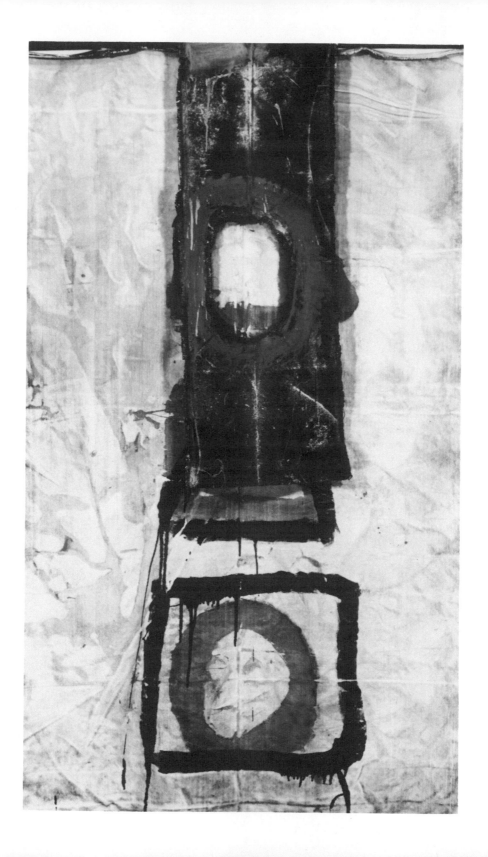

JOHN HEWARD

Le révélateur de l'essentiel

John Heward *Mask Series, nº 24*
Acrylique sur rayonne
82 x 50 / 209 x 127 1984
Photo : Richard Max Tremblay

Dans le grand frémissement des ombres, on aperçoit un visage qui (re)cherche, avec une attention exemplaire, à (re)trouver, voire à s'abandonner à la sensibilité totale d'un monde éternel, peuplé de formes essentielles que le geste veut reconnaître et accueillir. Voilà une œuvre et un être d'une telle qualité intérieure qu'il apparaît de première importance de voir les récents travaux de cet artiste. Si John Heward écoute avec modestie les leçons du monde, c'est pour mieux nous faire entendre les voix intimes de l'univers. Cette volonté de vigilance face à la sensibilité du monde, on la retrouve aussi dans sa musique. À mi-chemin entre le free jazz et la musique contemporaine, il y a, dans cette mouvance, des ères de contemplation, semblables à un chant subliminal que ponctuent des respirations secrètes.

Normand Biron : *Au regard de votre exposition actuelle, le noir semble primordial pour vous...*

John Heward : Poétiquement, le noir n'est pas neutre, si l'on songe à la mort dans notre société — chez les Africains, c'est le blanc ; le noir est fondamental, voire l'extrême de la couleur. Il exprime d'un simple geste qui peut suggérer la complexité du sujet. Tout ce que je fais est un geste pour poser des questions.

L'intérêt réside dans les questions et jamais dans les réponses, parce qu'elles sont toujours réglées par le quotidien, l'histoire spirituelle d'une société. Les questions survivent aux réponses.

N.B. : *La couleur...*

J.H. : Les couleurs sont importantes à un certain niveau. Je les utilise dans la peinture pour porter attention au sujet de la toile. Je m'intéresse peu à la théorie de la couleur, bien que ce soit un aspect de la lumière. Mais la lumière et la gravité sont pour moi plus fondamentales.

N.B. : *Le jeu ? Votre peinture est très ludique...*

J.H. : Très important. Pour interroger la pesanteur, on doit connaître la légèreté. C'est la confrontation entre la *diction* et la contra*diction*, entre la lourdeur et la légèreté. Je crois que l'on ne peut rien comprendre et même sentir, sans cette oscillation.

Cette présence, on la constate, par exemple, dans une toile où subitement, une petite tache noire pèse beaucoup ou, métaphoriquement, dans une vie. Un grand espace de couleurs peut parfois appeler une petite tache noire qui permet une polarité entre l'invisible et le vu, la foi et un déploiement de sensibilité.

N.B. : *La foi religieuse ?*

J.H. : Pas du tout... *Être est ma foi* ; autrement dit, c'est l'interrogation de la vie, car elle est le véhicule de la vision.

N.B. : *Le jeu n'amène-t-il pas le geste ?*

J.H. : C'est presque la même chose. *On joue la musique* : n'est-ce pas la phrase que l'on utilise fréquemment pour dire que l'on fait de la musique ? On ne fait pas, on joue... Souvenez-vous des expressions « le jeu de la lumière et de l'ombre, de la vie et de la mort »...

Le geste est un moyen d'enregistrer le jeu sur la toile... Quand je joue à la batterie, je fais des gestes. Je suis à l'opposé des peintres organisés qui suivent une ligne ; lorsque je joue, j'écris des moments dans l'espace, des gestes dans l'espace pictural, j'essaie de faire des gestes circulaires et même oblongs, et non des trajectoires linéaires... Un éternel va-et-vient qui ressurgit, recommence... En Occident, on a tendance à regarder dans une direction linéaire (*a, b, c, d, e, f,...*). La circularité m'attire — je pense ici à la peinture et à la musique orientales. Je suis occidental et la faux orientalisme tapageur m'irrite...

N.B. : *Que signifie la forme ?*

J.H. : La forme est une indication. Il y a des formes absolument essentielles que nous pressentons. Et nous réalisons des ombres, des échos de ces formes éternelles. Elles sont probablement les règles du jeu dans la peinture, la musique, la poésie... Il y a toujours cette dichotomie entre l'essence et le paraître.

Le geste cherche la forme fondamentale parfois jusqu'au formalisme. Il tente de cueillir l'énergie de son environnement.

N.B. : *Dans votre travail, les textures sont importantes — je pense aux bâches sur lesquelles vous écrivez un geste, un moment...*

J.H. : Probablement un geste poétique face à la complexité du monde... La texture peut, dans un bref moment, devenir un reflet de ce monde. Elle peut fixer notre vision, préparer le théâtre de nos gestes... Dans le monde, il y a de nombreuses textures qui deviennent souvent des indications, voire une *fabrique poétique*. La texture est une réflexion du monde visible, tels les rythmes du mouvement du vent, de l'eau... Dans les toiles, elle devient une approximation, un reflet...

N.B. : *Et la beauté ?*

J.H. : Un aperçu de la vérité que l'on vit parfois dans l'art, dans la vie... La beauté m'apparaît être *dans* et *hors* du temps. Elle est intensément un lieu juste. La beauté, c'est la joie de *reconnaître*. Elle est réelle, mais difficile à décrire.

N.B. : *La mort...*

J.H. : La mort est la vie, une partie de la vie... J'accepte la mort. Je ne peux concevoir la vie sans la mort. Cela semble évident dans la nature...

N.B. : *Le plus important dans la vie...*

J.H. : Faire. Faire réfléchir. Être dans la vie, mais toujours conscient et attentif. Un lien s'établit entre cette attention et la nécessité de faire.

N.B. : *Le silence...*

J.H. : Il n'y a pas de sens sans silence. Si le son *fait*, le silence devient l'inaccompli. En musique, je m'intéresse beaucoup à la durée des sons et à la nécessité des silences. Le silence entoure le sens, comme la mort.

Je reviens toujours au vide car, dans mon travail, j'y suis très sensible — c'est peut-être la mort, voire la quotidienneté. Parfois, ne se sent-on point vide ? Les

trous noirs deviennent si lourds de matière que rien ne peut les pénétrer, tout en demeurant de grands champs attractifs. Ils sont le royaume de la poésie. Entre la réalité d'une toile visible et l'invisible, j'aime l'idée qu'une œuvre saisit un moment...

N.B. : *Le monde actuel...*

J.H. : Ça continue... Le passé est une *texture de ma vie* actuelle. Notre époque est très inquiétante, mais j'ai l'impression que toutes les époques ont produit leurs peurs. Lorsque nous ressentons le monde, la joie et l'inquiétude accompagnent une réponse personnelle et, parfois, universelle.

N.B. : *Vous venez d'éditer un disque au CIAC (Centre international d'art contemporain) de Montréal, avec Yves Bouliane à la contrebasse et vous-même à la batterie...*

J.H. : Nous jouons et créons ensemble de la musique depuis plus de deux ans. C'est de la musique bien travaillée, parsemée de surprises par-delà certains rythmes qui reviennent. Ma musique est très proche de ma peinture ; il en est de même pour Yves Bouliane. Elle est une énergie parallèle très efficace.

Le travail répond à ce désir d'unifier l'esprit et le cœur, l'émotion et la perception.. Si les synthèses sont toujours personnelles, le spectateur devient le révélateur de ces fusions entre l'objectif et l'intuitif [2]...

1. Entretien partiellement publié dans *Le Devoir* du 21 septembre 1985 (Montréal).
2. Voir les *notes biographiques*, p. 563.

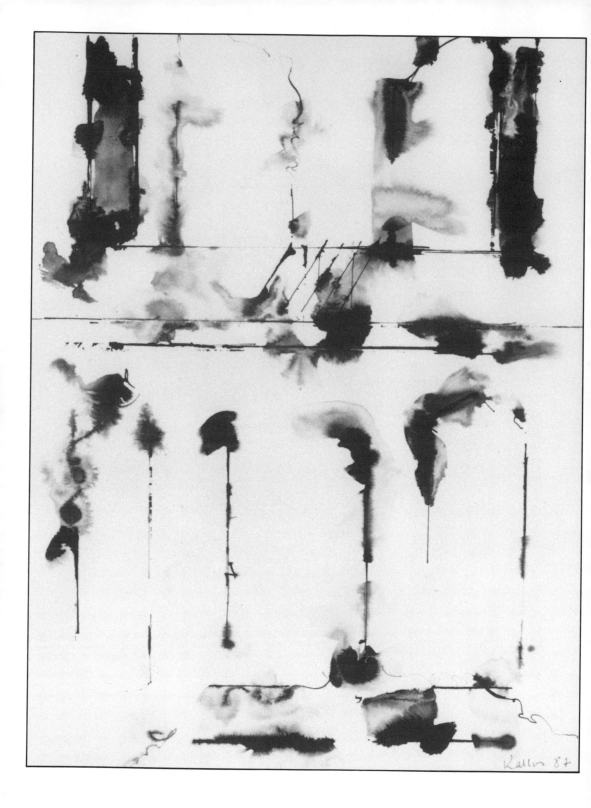

Kallos 87

PAUL KALLOS

*Et si l'espace
devenait lumière...*

Paul Kallos *Sans titre*
Lavis
40 x 30 cm 1987

Le rythme n'est pas mesure :
il est vision du monde.

Octavio PAZ

Normand Biron : *Comment êtes-vous venu à l'art ?*

Paul Kallos : Très jeune. On avait remarqué à l'école élémentaire que je dessinais un peu plus exceptionnellement que les autres enfants. Vers l'âge de dix ou onze ans, j'ai eu une maladie pas très grave, mais qui me forçait à rester tranquille. Et à partir de ce moment-là, j'ai dessiné énormément.

N.B. : *Y avait-il quelqu'un dans votre famille qui dessinait ?*

P.K. : Non, personne. Je viens tout simplement d'une famille bourgeoise où on avait une certaine éducation, une certaine culture. J'avais alors à ma disposition, dès que je m'y suis intéressé, des livres de reproductions. J'ai copié des œuvres de maîtres, des peintres de la Renaissance, certains impressionnistes, découverts dans les livres d'art [1]...

N.B. : *Vous a-t-on envoyé dans des écoles de peinture pour vous initier plus complètement à l'art ?*

P.K. : Oui. À partir de l'âge de treize ans, j'ai reçu des leçons particulières d'un peintre local. Et j'ai commencé l'École des beaux-arts de Budapest [2] un peu plus

tôt qu'il n'est généralement permis, grâce à une autorisation spéciale. Ayant terminé mes études secondaires comme élève privé, j'ai pu entreprendre un an plus tôt l'École des beaux-arts.

N.B. : *Puisque vous faites allusion à Budapest, j'aimerais vous demander ce que vous ont apporté vos origines hongroises.*

P.K. : C'est difficile à dire. Je ne crois pas que, de manière picturale, cela ait pu influencer ma personnalité. Très jeune, je me suis fondu dans l'École de Paris, car j'ai entamé sérieusement mon travail d'artiste à Paris. Tout cet art est maintenant très international, et ce qu'il y a de personnel chez un artiste est très difficile à détecter. Jusqu'à quel point les origines se perçoivent, jusqu'à quel point les origines de De Kooning, qui est américain, se voient dans sa peinture, lui qui était hollandais de naissance. Et jusqu'à quel point la couleur, la lumière peuvent sourdre de vos origines, cela me paraît difficile à déterminer.

N.B. : *En Hongrie, est-ce qu'il y a des peintres qui vous ont marqué, des peintres qui comptent encore dans l'histoire de l'art ?*

P.K. : À vrai dire, non. Je suis absolument convaincu que, s'il existe des lieux de rassemblement comme Paris, New York..., c'est tout simplement parce qu'il apparaît nécessaire qu'un grand nombre d'artistes travaillent ensemble, de manière à voir se refléter leurs propres tendances plusieurs fois, à pouvoir s'affronter continuellement, à avoir une émulation. Et dans ce sens-là, la Hongrie, comme beaucoup d'autres petits pays, est provinciale ; lorsque vous entreprenez une recherche, il n'y a personne d'autre qui est dans le même mouvement ou, alors, tout à fait par hasard. Il y a trop peu de gens qui font de la peinture pour qu'il y ait une véritable confrontation.

Il y a eu des peintres hongrois ou d'origine hongroise qui furent très intéressants et qui sont allés à Paris, par exemple, au début du siècle. Il y en a un qui s'appelle Rippl-Ronai ; cet homme, ami de Maillol et remarqué par Gauguin et les nabis, faisait d'assez jolies choses — il a d'ailleurs un tableau au Musée d'art moderne de Paris. Retourné en Hongrie, il est tombé dans du *navet*. Il est devenu très pompier parce qu'il a perdu cette émulation et ce contrôle extérieur. Si vous faites quelque chose là où il y a beaucoup de peintres, vous voyez mille variantes de ce qui vous intéresse, parfois en mieux, parfois en moins bien. Je suis persuadé que cette confrontation continuelle est indispensable. Sur une île déserte, on ferait de la mauvaise peinture.

N.B. : *Entre la Hongrie et votre arrivée à Paris, il y a eu une escale qui était la Seconde Guerre...*

P.K. : Je suis convaincu que les aventures personnelles doivent être surmontées par un artiste. Étant d'origine juive, j'ai été, pendant la guerre, déporté très jeune et j'en suis revenu. À moins de pratiquer l'art à un premier degré, je crois qu'on doit évacuer ça et passer à un stade plus universel. Autrement, on décrirait.

Si l'art était le reflet de ses aventures personnelles, il n'aurait pas de portée universelle, parce que chacun raconterait sa petite ou sa grande histoire.

N.B. : *Ne croyez-vous pas justement que l'art, bien que vous ne racontiez pas votre petite histoire comme vous dites, amène par le geste, par la création, à dépasser, à tourner une page d'un passé parfois sombre ?*

P.K. : Certainement. Tout ce qu'on a vécu nous enrichit humainement et d'une certaine façon. Donc l'art sera peut-être abordé par une personnalité plus riche. Dans ce sens, c'est juste. Mais cela forme un tout, et la manière dont les choses se passent est indécelable. Ainsi vu, tout compte, mais ce n'est pas au premier degré. Je ne pense pas que l'on puisse traduire cela comme un langage chiffré. Ou alors...

J'ai connu des gens qui ont subi la déportation et qui ont passé ensuite leur vie à peindre des images de cette tragédie. Personnellement, je crois que, malgré la gravité de ce genre d'événements dans sa vie, il faut les surmonter.

N.B. : *Et si on parlait de votre arrivée à Paris — une page plus ensoleillée, du moins vue de l'extérieur...*

P.K. : Oui, plus ensoleillée, bien sûr. Après la guerre, je suis retourné en Hongrie où j'ai vécu quelques années en poursuivant mes études à l'École des beaux-arts. Mais c'était l'époque stalinienne : les gens avaient peur et l'on vivait dans un climat de méfiance, de dénonciation, et l'on souffrait d'un manque de liberté. Comme étudiants aux Beaux-Arts, nous faisions un peu ce que nous voulions ; mais lorsqu'on voulait exposer, il fallait quand même rentrer dans le rang. C'était l'influence du réalisme socialiste de Jdanov qui était ministre de la Culture soviétique de l'époque — il était le promoteur du réalisme socialiste dans tous les domaines de l'art. Et un socialisme qu'il aurait fallu pratiquer, si on voulait exposer.

Cela m'apparaissait tout à fait insupportable, et c'est à ce moment-là que j'ai quitté la Hongrie illégalement. Sans passeport, j'ai traversé la moitié de l'Europe, et c'est ainsi que je suis arrivé à Paris.

N.B. : *Est-ce qu'il y a eu des escales dans votre voyage ? Vienne, par exemple ?*

P.K. : J'ai été très peu de temps à Vienne, car j'ai été obligé de demeurer un an près de Salzbourg. Il y avait de grands camps de réfugiés qui nous accueillaient, qui nous donnaient le logement gratuit et un maigre pécule pour survivre. Je pratiquais toutes sortes de petits travaux pour gagner quelques sous — je me suis toujours arrangé pour peindre et dessiner la moitié de la journée. Mais là, il n'y avait pas de musée ; il n'y avait rien.

Après Salzbourg, ce fut Paris, où je suis arrivé en 1950. Là, le même genre de vie s'est prolongé ; je faisais toutes sortes de métiers pour survivre, toujours en continuant à peindre la moitié de la journée.

Au bout de trois ou quatre ans, je fus remarqué, d'abord dans un Salon, par un grand collectionneur qui a commencé à m'acheter des tableaux et qui m'a amené d'autres amateurs d'art. Et j'ai très vite eu la chance d'être remarqué par Pierre Loeb qui était à ce moment-là un grand marchand. Il était le plus important pour les jeunes peintres ; il s'est emballé pour ma peinture et m'a proposé un contrat.

N.B. : *Quels étaient les peintres dont il s'occupait ?*

P.K. : Je suis arrivé juste un mois après Riopelle — Riopelle l'avait quitté, en 1953, pour Pierre Matisse — et mon contrat a pris effet le 1er janvier 1954.

Il y avait Vieira da Silva, Za Wou-Ki, Mathieu, Picasso, Giacometti, Balthus et aussi Miro qui lui doit son démarrage. Pierre Loeb fut le premier à faire un contrat à Matisse pour ses sculptures. Il a ouvert sa galerie en 1924 avec la première exposition surréaliste où figuraient Miro, Max Ernst, Picasso, enfin tous les surréalistes de l'époque.

N.B. : *Quelle était votre démarche en peinture à ce moment-là ?*

P.K. : Je faisais de la peinture tout à fait non figurative. Il faut dire qu'entre l'École des beaux-arts et cette époque, il s'était écoulé sept ou huit ans, pendant lesquels je suis passé d'abord par une période surréaliste que je n'ai jamais montrée. Ensuite, je suis devenu de plus en plus abstrait, tout en partant de figures surréalisantes. Par la suite, j'ai eu une autre période, basée sur une figuration très déformée, très difficilement lisible. Pour, enfin, revenir à une sorte d'abstraction que je pratique toujours.

N.B. : *Et la couleur ?*

P.K. : Avec le temps, je deviens de plus en plus coloré et cela est de plus en plus important au point de vue de l'expression. Néanmoins, le dessin reste pour moi l'essentiel de la peinture : c'est la structure, la conception du tableau.

N.B. : *Quelles sont les couleurs que vous privilégiez ?*

P.K. : J'aime assez les tons froids — des bleus, des verts... Ce qui est assez essentiel, c'est que mes couleurs soient les couleurs de la nature...

N.B. : *Si la structure dans votre œuvre est très importante, elle s'écrit toujours sur du blanc...*

P.K. : Oui. Justement, vous me permettez ici de préciser, voire de rectifier. Au lieu de partir de dessins, de transparences, je pars avant tout d'un espace ; car c'est l'espace qui est le problème principal et c'est l'espace qui dicte ensuite tout le reste.

Partant de ce point de vue, je peux dire que le blanc représente une sorte de distance absolue ; quelque chose de flottant et qui s'accommode de cet espace-là. Il permet de développer cette sensation de flottement que je cherche, et que cherche également un certain nombre de mes contemporains.

Le blanc est donc cet endroit très spécifique de l'espace. Il y a, comme des gens l'ont déjà remarqué, une parenté entre certaines peintures contemporaines et la peinture chinoise et japonaise. Ce n'est pas un hasard qu'eux aussi prennent le blanc comme fond ; ce n'est pas parce que c'est un dessin, parce qu'un dessin peut être coloré. Rappelez-vous aussi certaines peintures japonaises où des feuilles d'or recouvrent tout et remplissent un peu le même rôle que le blanc.

N.B. : *L'espace demeure l'une des plus grandes préoccupations de votre démarche...*

P.K. : À mes yeux, l'essentiel, ce sont les problèmes d'espace ; ce sont eux qui définissent l'histoire de l'art et qui deviennent la clef de cette vision du monde exprimée par la peinture.

Cette réalité n'a d'ailleurs jamais été bien analysée, et je ne sais pas jusqu'à quel point on peut en parler, lorsqu'on songe aux naïvetés que les gens peuvent en dire... Et même, en vivant ce questionnement, je me demande jusqu'où on peut conceptualiser. De toute façon, c'est l'essentiel pour moi du problème

pictural : l'espace régit les structures qui permettent le dessin. Et le dessin impose ou non la couleur, la lumière...

N.B. : *Et la lumière...*

P.K. : Elle me semble importante pour tous les peintres. Elle est une qualité intrinsèque de la peinture. Un peintre qui n'a pas une certaine lumière ne fait pas de beaux tableaux, tout simplement.

N.B. : *Les transparences me paraissent un élément important de votre démarche...*

P.K. : Je vais essayer de décrire l'évolution de ma peinture, mais d'une manière extrêmement simplifiée. J'ai commencé par bâtir des structures vraiment abstraites — je parle du début des années 50, qui étaient pour moi les premières années d'un travail vraiment achevé, d'une certaine réussite. Et ensuite, je suis venu vers une figuration en m'inspirant d'intérieurs ou de paysages, pour amener ces figures-là vers une abstraction. De nouveau, depuis une dizaine d'années, sinon davantage, j'arrive à trouver important de partir de structures abstraites. Abstraites, en ce sens que je ne me base plus sur un spectacle extérieur, mais j'essaye de trouver des structures qui ont une signification universelle, des structures qui puissent être des combinaisons et des conjonctures de formes qui parcourent la totalité des choses, si je puis m'exprimer ainsi. Une équivalence de recherche d'espace comme le faisaient les cubistes, sauf que ce n'est plus l'espace cubiste que je cherche mais, bien entendu, quelque chose qui est beaucoup plus actuel, tourné vers le futur, puisque c'est la recherche de tous les jours qui apporte cela.

On y retrouve une sorte de base de formes répétitives qui remplacent les figures uniques, comme on en trouve pratiquement dans toute la peinture jusqu'à la Seconde Guerre mondiale. Dans ce sens, il me semble que l'on cherche maintenant plutôt la descendance de Pollock que celle de Cézanne. Cézanne, qui était le départ, a ramené, esquissé cet espace sur la surface du tableau comme une sorte de relief. La génération qui est venue ensuite, tels Picasso, Braque, Matisse, a développé cela selon son goût personnel. Cette recherche d'espace a duré jusqu'à la Seconde Guerre et ensuite, d'autres sont venus, Miro surtout, qui est très important.

Je ne doute point qu'il ait beaucoup influencé la grande génération des Américains, comme Pollock justement, avec cet espace déchiré et totalement ouvert. C'est dans ce sens-là que vont mes recherches, mais, disons, après ces gens-là.

N.B. : *Et comment travaillez-vous ?*

P.K. : Je dessine beaucoup ; mes pensées viennent en dessinant et en rectifiant. J'ai donc continuellement des esquisses qui traînent et qui sont affichées sur mes murs : je rectifie, j'efface, je colore, je recommence. Et quand la sensation devient très forte face à un dessin, je passe à une toile ; et là déjà, le genre de dessin donne la dimension et l'esprit de la toile. Il y a des dessins qui peuvent remplir une toute petite surface, d'autres un mur entier.

D'abord vient le dessin, puis la sensation de profondeur, c'est-à-dire de l'espace, et à cela se rattachent les couleurs qui ont un sens moins intellectuel, mais plus sensoriel, plus sensuel.

N.B. : *Vous travaillez épisodiquement ou tous les jours ?*

P.K. : Je travaille tous les jours, mais, évidemment, d'une manière irrégulière. Il y a des journées très remplies, d'autres où je donne tout juste quelques coups de crayon. Le travail, une fois terminé, continue à m'habiter ; il m'arrive souvent de me réveiller la nuit et de voir la solution d'un dessin.

N.B. : *Je connais chez vous deux sortes de dessins, ceux au crayon et ceux à l'encre de Chine...*

P.K. : J'utilise beaucoup le crayon pour les dessins ; c'est le moment où les tableaux s'élaborent, car le crayon se rectifie aisément ; et je rectifie beaucoup. Puis je fais des dessins qui sont des œuvres terminées au même titre que des tableaux. Ils sont tout simplement sur papier, mais exécutés à l'encre de Chine ou à l'acrylique. Alors ceux-là tirent leurs origines, tout comme les tableaux, de petits dessins préparatoires.

N.B. : *Y a-t-il des peintres qui vous ont influencé ?*

P.K. : Tous ; je crois qu'il y a des douzaines, sinon des centaines de peintres qui m'ont influencé, mais ce sont surtout des peintres anciens. J'ai énormément fait de copies de peintres anciens, de la Renaissance ; Titien, Véronèse, le Tintoret, Goya, Vélasquez... Et à partir de leurs tableaux, j'ai fait de nombreuses variations. J'ai pris, tel que le faisait déjà Picasso ou Van Gogh, un tableau comme *Le Balcon* de Manet, et j'ai déformé ce tableau de plusieurs manières ; j'ai fait de nombreux tableaux à partir de ce thème. On peut appeler cela influence... Sans doute. Ce qui m'intéressait, ce n'était jamais le détail, c'était la composition *structure-espace* très particulière de tel ou tel tableau. Et pour revenir au *Balcon* de Manet, les diverses variantes que je pratiquais devenaient un hommage au peintre, un

exercice de style et un apprentissage. En transposant dans un autre contexte sa manière de combiner des formes, j'ai beaucoup appris.

N.B. : *La nécessité de voir des originaux paraît essentielle...*

P.K. : Ah ! oui. C'est indispensable. On ne connaît jamais la véritable qualité, la beauté, l'expression d'un tableau avant de l'avoir vu. Une reproduction apporte beaucoup, mais on ne peut se faire une idée que si l'on a vu auparavant au moins une trentaine d'originaux. On revient ici à ce qu'on disait tout à l'heure, à savoir que les peintres provinciaux ne peuvent pas se développer, parce que, quand on n'a jamais vu un Manet original, on ne sait tout simplement pas comment et à quel genre de beauté, de rapports de tons, de couleurs il est arrivé. Seul un tableau original permet cette connaissance.

N.B. : *Le voyage a-t-il pour vous beaucoup d'importance ?*

P.K. : Le voyage même, non. Je ne suis pas parmi les gens qui aiment beaucoup voyager. J'aime bien, cependant, vendre des tableaux ; et il faut se déplacer pour le faire, encore qu'on ait de la chance dans une ville comme Paris. Le voyage, pour le plaisir de voyager, ne m'attire pas tellement. Je voyage assez dans mon atelier.

N.B. : *Par ailleurs, vous faites beaucoup de petits voyages. Pour changer de lumière ?*

P.K. : Oui, mais c'est par amour du paysage, de la nature ; ça n'a rien à voir avec les voyages qui vous amènent, par exemple, en Indonésie pour admirer les danses typiques du pays. Je ne veux pas déprécier ce genre de déplacement, car il y a sûrement des choses passionnantes à découvrir, mais ça ne m'attire pas.

N.B. : *La nature me paraît absolument essentielle pour vous...*

P.K. : L'homme doit être en accord avec la nature. Il faut trouver le point commun entre le monde environnant et l'homme. Ça fait partie de la recherche de l'équilibre. Il va de soi que j'aime le spectacle d'un arbre, d'une rivière, d'un lac...

N.B. : *La beauté ?*

P.K. : La beauté, c'est l'équilibre, l'harmonie. Je crois que c'est uniquement dans l'art que l'on arrive par hasard à une chose absolument essentielle. Dans la peinture, il y a aussi le côté éthique ; elle n'est pas seulement esthétique. Son but

n'est pas de faire quelque chose de joli, mais de recréer un équilibre pour soi et pour les gens pour lesquels on travaille. Le seul équilibre, au sens le plus absolu du mot, n'existe que dans l'art. Et il faut qu'on en fasse don aux gens qui le demandent, parce que non seulement ils sont capables d'apprécier, mais il y en a pour qui c'est une nécessité.

Je crois que l'art, la peinture en particulier, est une sorte de vision du monde. L'art devient ainsi une possibilité de conciliation entre le monde qui est vu et l'individu qui le voit.

N.B. : *Ne croyez-vous pas que certains peintres actuels font plutôt des constats ? Ils ne recherchent pas à tout prix l'équilibre, mais cherchent plutôt à montrer le déséquilibre...*

P.K. : Bien sûr. Mais je suis tout à fait en désaccord avec cette attitude. Il y a beaucoup de conceptions de l'art actuellement, et qui sont violemment défendues par les uns et les autres. Il y a l'art pamphlet, l'art politique. Et je ne pense pas que ce soit la raison d'être de l'art.

Je suis absolument convaincu que les grands artistes, en tout cas ceux que je vois ainsi, que ce soit Titien, Vélasquez ou Cézanne, faisaient ce que j'essayais de définir tout à l'heure. Ils ne seraient pas arrivés à cette hauteur de vue, à cet équilibre et à cette beauté s'ils avaient considéré que l'art était une tribune de démonstration pour les déséquilibres ou pour des vues politiques.

Et c'est un peu pour ces raisons-là que je suis persuadé également que les arts conceptuels tels qu'ils se pratiquent avec de nombreuses variantes sont des formes inférieures de l'art. Les dessins de Daumier, ses pamphlets avec les avocats, tout cela est très joli, très amusant, mais ne vaut pas ce qu'a fait son contemporain Cézanne.

N.B. : *Comment voyez-vous le monde actuel et, peut-être même, le monde à venir ?*

P.K. : Je crois que depuis toujours, l'humanité cherche par de multiples voies à trouver le bonheur. C'est le but, différemment exprimé, de tout le monde : les libéraux, les socialistes, les communistes, les hommes de l'Islam, tous tendent vers quelque chose. Je suis une de ces rares personnes qui sont optimistes quant au déroulement de l'avenir. Je pense que l'humanité fait des progrès, mais avec de terribles soubresauts. Comme le disait Lénine : « Deux pas en avant, un en arrière. » Si on en croit l'Histoire, l'humanité a fait de grands progrès depuis mille

ans. La plupart du temps, je me félicite de vivre au XX^e siècle, malgré les mésaventures qui me sont arrivées.

N.B. : *Et la solitude ?*

P.K. : L'art est également un outil contre la solitude. Tout être humain est probablement plus ou moins un solitaire. On ne vit pas que d'art, mais il est un des outils contre la solitude.

N.B. : *Pour vous, l'art a un sens concret ?*

P.K. : On pourrait peut-être parler de plusieurs sortes d'art. Ce qui est l'art véritable, ce sont d'une part des artistes professionnels qui s'assoient et créent véritablement une œuvre. Dans ce cas-là, ce serait une œuvre d'art, bonne ou mauvaise d'ailleurs — il y a des œuvres qui sont mauvaises à mettre à la poubelle —, mais néanmoins cela aura été une œuvre d'art, même si elle est de qualité très inférieure. Ou alors, il y a des œuvres d'art magnifiques qui émeuvent des gens, ce qui est le critère absolu de la validité d'une œuvre d'art — une symphonie de Beethoven par exemple qui a ému, donné à réfléchir et qui a réconcilié probablement des gens avec l'univers ou qui les a au moins aidés à passer un moment.

Sur le plan visuel, nous faisons quotidiennement de nombreux gestes très simples et qui finissent par créer une sorte d'œuvre. À la limite, cela pourrait être le fait de choisir de repeindre votre mur en rose pâle au lieu de le recouvrir de blanc, afin qu'il s'harmonise avec un environnement, voire avec le ciel que vous voyez au travers d'une fenêtre ou avec l'arbre que vous avez devant vous. Ce n'est pas une œuvre d'art, parce que ça ne va pas vous donner beaucoup à réfléchir, ni peut-être vous émouvoir ; néanmoins cela aura contribué à établir un certain équilibre dans votre environnement. Ainsi, l'art très complexe que représente une œuvre est ramené par petits points aux agissements du quotidien.

On parle quelquefois de l'art pour l'art — un thème qui m'a toujours choqué. Je le trouve assez stupide, parce que l'art pour l'art n'existe pas. Qu'est-ce que ça veut dire : pour l'art ? C'est toujours pour l'homme, même si c'est mal visé. En général, on désigne par là quelque chose de joli, sans contenu profond. Dans ce cas, il faudrait dire de l'œuvre qu'elle n'est pas suffisamment bonne, même si elle correspond à un degré de qualité. Par exemple, une peinture un peu plus faible, même d'un grand peintre comme Matisse qui a fait des tableaux très faibles, et aussi de petits Rembrandt pourraient entrer dans cette catégorie : l'art pour l'art. Il s'agit d'œuvres qui n'ont pas un grand contenu.

N.B. : *Et la mort ?*

P.K. : Je n'y pense pas beaucoup. Je ne suis pas de ceux qui sont obsédés par la mort. Je le serai probablement quand je la sentirai près de moi, soit pour moi, soit pour un être aimé.

N.B. : *Lorsque vous travaillez, vous sentez inéluctablement qu'un jour, cette aventure se terminera. Et cette vision de la fin d'une œuvre accomplie ou peut-être non accomplie, n'est-ce pas une chose qui vous préoccupe ?*

P.K. : Je crois que les seules œuvres accomplies sont faites par des artistes qui ont épuisé leurs ressources et qui n'arrivent plus à avancer. Mais tant qu'on est capable de créer, de se renouveler tant soit peu, ce sera uniquement, un jour..., une œuvre interrompue — je songe ici à Monet qui est mort très âgé, faisant toujours des progrès, et qui aurait probablement pu ajouter encore quelque chose. Tandis que certains peintres se sont épuisés très rapidement, comme Vlaminck qui a fait une belle œuvre mais qui aurait pu s'arrêter à trente-six ans, car ce qu'il a fait par la suite n'avait aucun intérêt. La mort tombe toujours mal, ou trop tard ou trop tôt.

N.B. : *Est-ce que vos différents passages au Canada vous ont apporté une perception différente ?*

P.K. : Oui, tout à fait : un autre sentiment de la nature. La nature canadienne est superbe et les Canadiens eux-mêmes sont des gens chaleureux et sympathiques. On a d'autres rapports qu'avec les Français ; on rencontre au Canada une certaine spontanéité dans l'expression des sentiments et de la chaleur humaine.

N.B. : *Quelles ont été vos impressions de la peinture que vous avez vue au Canada ?*

P.K. : Je trouve qu'il y a quelques bons peintres intéressants. Mais je déplore le fait — c'est le cas dans les pays où l'on passe peu et où il y a peu d'habitants ; et je parle ici du Québec que je connais mieux — de ne voir que de la peinture locale et trop peu de peinture non locale.

N.B. : *La jeune peinture que vous voyez ici vous semble-t-elle personnelle ou influencée ?*

P.K. : Je vois des influences de partout, aussi bien américaines qu'européennes. Cela est tout à fait normal et semblable partout. En France aussi, il y a des

influences de partout ; c'est tellement international. Il y a des gens qui disent que Riopelle, pour ne citer qu'un de vos peintres célèbres, est typiquement canadien. Je crois qu'il a surtout une expression personnelle ; je ne vois pas pourquoi ce serait canadien.

N.B. : *Que pensez-vous de la parole qui entoure l'art, et des peintres qui parlent de leur art ?*

P.K. : Je reviens à la vieille citation de Degas : « Un tableau doit pouvoir sortir sans sa bonne. » C'est une conception absolument magnifique, mais respectée par peu de gens. Degas voulait signifier qu'un tableau devait pouvoir se défendre ; ce qui est vu doit exprimer le tout.

Actuellement, beaucoup de peintres, jeunes ou vieux, apprennent des phrases toutes faites, conceptualisent n'importe quoi et finissent, grâce à cette conceptualisation largement diffusée, par imposer leurs œuvres. Or pour moi, ça n'a rigoureusement aucun intérêt.

Je regarde des œuvres qui n'ont besoin ni d'écrits qui accompagnent, ni de guides de musées ou de directeurs qui vous les expliquent. On va voir quelque chose de visuel et c'est TOUT. Je ne pense pas non plus que ce soit nécessaire d'accompagner mes tableaux. J'espère que mes tableaux peuvent sortir « sans leur bonne ».

N.B. : *Il me semble parfois utile de formuler des commentaires qui puissent amener à voir, et non à dire le tableau...*

P.K. : Évidemment, il ne faut pas pousser la chose trop loin, surtout pour les gens qui ne sont pas encore très familiers avec la peinture. Il faut les aider.

Mais, en premier lieu, ce n'est pas le rôle des artistes, et puis ça doit avoir une certaine limite. Un tableau n'est pas un hiéroglyphe égyptien où chaque petit signe a une signification. On sait très bien que l'on a peint, par exemple, des *Vierges à l'Enfant* à travers deux mille ans de peinture. À travers deux mille ans, la signification a beaucoup changé, alors que c'est toujours la même Vierge, et le même Enfant qui figurent sur ces tableaux-là...

1. Entretien inédit, réalisé à Montréal lors du passage de l'artiste, le 10 octobre 1987.
2. Voir les *notes biographiques*, p. 567.

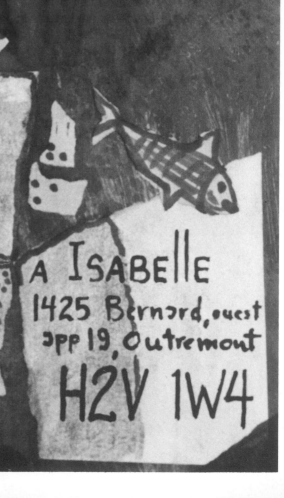

ÉDOUARD LACHAPELLE

Quand l'artifice devient un art

Il faut de l'artifice
pour se faire aimer ;
il faut chercher avec quelque
adresse les moyens d'enflammer,
et l'amour tout seul
ne donne point de l'amour.

Lettres de la religieuse portugaise (1669)

Au cours d'une récente visite à une exposition qu'organisait la Maison de la culture La Petite Patrie 1, nous nous sommes souvenu de cette merveilleuse phrase, tirée de Prospectus et tous écrits suivants à travers laquelle Jean Dubuffet nous rappelle que *« l'art est un langage auquel il appartient de mettre en œuvre nos voix intérieures qui ne s'exercent pas d'habitude, ou qui ne s'exercent que d'une façon sourde et étouffée. Il appartient à l'art, au premier chef, de substituer de nouveaux yeux à nos yeux habituels, de rompre tout ce qui est habituel, de crever toutes les croûtes de l'habituel, d'éclater justement la coquille de l'homme social et policé, et de déboucher les passages par où peuvent s'exprimer ses voix intérieures d'homme sauvage. »* Et en admirant les deux cents enveloppes, enluminées au fil des vingt dernières années par le peintre Édouard Lachapelle, nous avons été tenté de mieux connaître cet étrange fakir de l'insolite par le biais duquel la préciosité ose ici courtiser l'art brut. Si, dans cette exposition, le poétique furète dans les jardins débridés d'un superbe imaginaire, la beauté souriante que nous proposent les enveloppes de Lachapelle est une merveilleuse gifle de fraîcheur à tout un art qui est demeuré corseté dans un fat académisme cérébral.

Normand Biron : *Comment êtes-vous venu à la création ?*

Édouard Lachapelle : Je dessinais déjà très jeune et je crois que cette démarche était liée à la solitude. Issu d'une famille nombreuse, je me suis senti physiquement isolé ; j'ai eu recours au dessin pour attirer l'attention, appeler des commentaires.

N.B. : *Et comment cet élan est-il devenu un mode de vie ?*

É.L. : Je n'ai pas fait l'École des beaux-arts. J'ai étudié en histoire de l'art, car mon père exigeait que je fasse des études universitaires. Cela m'a passionné. Et, en même temps, j'ai continué à dessiner ; ce qui a permis au hasard de me donner l'occasion d'exposer dès l'âge de vingt ans.

N.B. : *Quel fut le cheminement qui vous conduisit en Europe ? Je pense autant à votre participation à des décors de théâtre qu'à votre démarche de peintre...*

É.L. : En 1974, j'ai eu la chance d'être remarqué par la galerie Les Deux B à Saint-Antoine-sur-Richelieu, qui n'avait pas de prétention internationale, mais avait permis qu'autour d'elle, se créent un milieu chaleureux et une effervescence culturelle. Et ayant peu d'obligations personnelles, j'allai, grâce à un ami, tenter ma chance à Paris où il m'avait trouvé, croyait-il, une galerie extraordinaire, soit la galerie Raymond Duncan qui fut, en fait, le prétexte nécessaire qui me permit de vivre à Paris un an.

Ce séjour m'a non seulement ouvert de nouveaux horizons intérieurs, mais le respect et la curiosité de la France pour les artistes m'ont sorti d'un isolement. Cette chaleur m'accompagne encore...

N.B. : *Et comment s'effectua le retour...*

É.L. : En 1976, le public d'ici m'est apparu plus curieux et la peinture commençait à circuler davantage. Les collectionneurs devinrent plus nombreux et plus diversifiés. Cet intérêt me semble s'être maintenu jusqu'en 1981, mais maintenant, il semble renaître.

N.B. : *Au-delà de la peinture et du dessin, il me semble que vous êtes très sensible au plaisir des mots... Et je pense ici à cette alliance des mots et du dessin, bref à vos enveloppes...*

É.L. : Dessiner sur des enveloppes m'est venu très naturellement. Il est donné à tout le monde de gribouiller, par exemple, en parlant au téléphone ; et les

résultats me semblent beaucoup plus intéressants, quand je n'accorde pas au départ d'importance à l'Art avec sa majuscule. J'ai la cervelle encombrée par toutes les histoires de l'art et je me rends compte que j'ai souvent beaucoup plus de plaisir à la spontanéité d'un dessin griffonné sans préméditation qu'à travailler de manière ardue sur un tableau.

Les *enveloppes dessinées* sont venues naturellement pour donner un peu plus d'attention, pour souligner un intérêt particulier au destinataire, pour sortir de la froide platitude des enveloppes grises, brunâtres, bleues...

N.B. : *Et quels furent les thèmes de ces dessins ?*

É.L. : Ils ont, en général, un lien très intime avec la personne à qui est destiné l'envoi. Mais le réseau des thèmes s'est largement augmenté avec les années... Grâce à la rumeur, j'ai dû parfois faire des enveloppes par civilité ou par amabilité, et je m'apercevais que celles-là étaient parfois, comme au plan culinaire, des redites un peu modifiées. En fait, les *vraies* enveloppes devaient ramener à la surface, rappeler des souvenirs extrêmement personnels, véhiculer des sous-entendus qui ne peuvent être partagés que par le truchement de cet échange. Et c'est à ce moment que l'invention appelle le souvenir, et que l'essentiel du message ne se retrouve plus dans le mot qui accompagne, mais sur l'enveloppe elle-même.

N.B. : *Dans votre manière, je vois une grande préciosité qui n'est point recouverte, de ma part, d'un sens négatif... Une sorte de* fioriture *à l'italienne...*

É.L. : À l'âge de quinze ans, j'ai été très impressionné par le roman *À rebours* de Huysmans dans lequel le héros, Des Esseintes, avait des « tendances vers l'artifice ». Blessé par la grossièreté et la vulgarité d'un certain ennui, Des Esseintes correspond davantage à cette catégorie d'êtres, pour lesquels la vie est une passion, une ferveur, un abîme, un gouffre... Ce fut une sorte d'idéal. Et pourtant, nos rues sont remplies de gens qui fonctionnent comme des automates, là où un simple changement de perception pourrait les modifier. Mallarmé... le Proust que l'on connaît un peu moins, celui de la chambre, celui de l'isolement qui me rappelle mon enfance...

Chez moi, la préciosité est semblable à un ordre très rigoureux ; il n'y pas de détails. C'est une façon de prendre soin de tout ; dans la vie, il n'y a pas de choses à rejeter et d'autres à retenir — il faut demeurer aux aguets de tout pour découvrir, apprendre davantage... Tout est *précieux* dans la vie.

N.B. : *Que pensez-vous de* l'art brut, *car votre œuvre me paraît sensible à cette démarche...*

É.L. : Quelque part, je suis contre l'art ; de la même façon, qu'il faille entrer dans le rang, l'art a souvent tendance à se laisser piéger dans cet enfermement. Je suis très sensible à l'œuvre de Dubuffet [2] — tout ce qui peut désobéir à une certaine façon d'aborder la symbolique. Je refuse les codifications de la mode. Quant à moi, il n'y a pas d'attitude moins sincère. Il arrive un moment où j'ai besoin de prendre une distance humoristique, particulièrement dans mon dessin — je peux faire tout à coup un truisme énorme : sur une grande surface sombre, je peux mettre des petits points blancs qui peuvent être vus comme des étoiles et y ajouter un grand cercle blanc, en y inscrivant *ceci est la lune.* J'adore faire intervenir l'écriture dans sa parfaite inutilité.

N.B. : *Il y a une jouissance du faire ; et l'art serait ce plaisir d'y ajouter une forme, votre forme...*

É.L. : Le plaisir est dans l'instant de faire. En préparant cette exposition, Monique Garneau m'a permis de revoir près de trois cent cinquante enveloppes avec lesquelles je n'avais vécu que deux ou trois jours, parfois quelques minutes dans ma vie. En revoyant ces envois réunis, il y avait quelque chose de merveilleux et à la fois, de dérisoire à côté des événements tragiques que nous montre la vie quotidienne. En voyant ces trois cent cinquante enveloppes, étalées sur le plancher de la Maison de la culture au moment de faire des choix pour l'exposition, j'étais saisi d'un sentiment de ravissement face à la démence d'une telle démarche au fil des ans...

N.B. : *Il y a plusieurs thèmes qui sont liés au quotidien...*

É.L. : Par exemple, pour l'ornementation, j'ai recours à des lignes, des courbes, des contre-courbes, voire le côté tordu d'un cercle... Cela tire une part de son inspiration des vignes que l'on pouvait voir dans les missels de mon enfance — je n'ai pas parcouru les vignobles dans ma jeunesse.

J'ai été étonné de constater à rebours que je leur faisais une si grande place.

N.B. : *N'y a-t-il pas une certaine nostalgie de certains moments de l'histoire de l'art et à la fois, une attraction certaine pour les titres de noblesse ?*

É.L. : C'est faire appel à un passé inventé comme dans un rêve... Un passé fabuleux dans le sens de la fable...

N.B. : *La beauté...*

É.L. : Une très grave question. La beauté est pour moi quelque chose de mort, d'accompli, de parfait, de terminé... C'est de l'ordre de la hantise ; ça n'aide pas à vivre, tout au contraire... C'est l'idéal... Elle me hante et j'espère désobéir à cette hantise. Tout ce qui m'est venu de dynamisant dans ma vie m'est vraiment apparu en dehors de tout ce que je pensais de la beauté.

N.B. : *Et la solitude...*

É.L. : Elle est partout — en tentant de communiquer, en envoyant une lettre, en dessinant sur une enveloppe, en modifiant son idée, en travaillant un tableau... On est toujours en train de travailler la solitude comme si on creusait pour en sortir. La solitude est très riche et très vivante.

Autant la beauté m'apparaît un idéal négatif qui contraint, autant la solitude est féconde, toujours nouvelle... Si nous n'étions pas tous effroyablement seuls, aurions-nous autant de plaisir à échanger les plus ou moins sincères propos que l'on peut partager avec les autres où chacun peut avouer sa solitude...

N.B. : *Et la mort...*

É.L. : La solitude et la mort sont la même chose... Si l'on était toujours à la surface de la vie sans la présence intérieure de la mort, l'on trouverait tout probablement beau, gentil, charmant... Bref, à l'image de la publicité. Et tout à coup, la mort intervient qui nous ramène à la solitude.

Elle ne m'effraie point...

N.B. : *L'œuvre...*

É.L. : L'œuvre est dictée par la solitude... Un dicton populaire nous rappelle que « la nécessité est la mère de bien des choses », et je serais tenté d'ajouter « de bien des mensonges ». Et l'œuvre est un de ces mensonges féconds, car ce n'est pas tout le monde qui a recours à la peinture, à la gravure, à la sculpture... Je ne mets aucune connotation négative à cette notion de mensonges qui sont en fait des artifices et des détours. Ils permettent pour certains que la vie soit beaucoup plus généreuse...

Par ailleurs, je trouve absurde en art de parler d'actualité en définissant des critères qui permettraient de dire qu'il y a des formes d'expression qui seraient actuelles et d'autres qui ne le seraient pas. Alors que tout ce que l'on crée aujourd'hui avec la saveur de certains archaïsmes, la banalité de certaines redites, est occulté... Tout cela est malgré tout actuel... Qui peut avoir la prétention de

définir ce qui est vraiment actuel... Lorsqu'on a réuni ces *enveloppes*, soit vingt ans de mon gribouillage, j'ai pensé à la démarche d'un Tintoret qui, peignant un plafond, ne cherchait pas à être actuel ou dans l'histoire de l'art... Il couvrait, mettait de la couleur où il n'y en avait pas. Il n'était pas question du sens de l'Histoire qui, pour moi, relève de l'utopie, comme si la peinture évoluait de manière linéaire comme sur une autoroute... Il prend, à mes yeux, mille petits sentiers...[3 et 4]

1. Parmi les trois cent cinquante enveloppes empruntées auprès de cinquante-deux corres-pondants, nous avons eu le privilège d'en parcourir deux cents que l'organisatrice Monique Garneau a admirablement mises en valeur, lors de l'exposition *Les loisirs de la poste* qui s'est déroulée, du 18 septembre au 11 octobre 1987.

2. Il faudrait aussi lire le magnifique essai de Michel Thevoz, *Dubuffet*, publié aux éditions Ski-ra, 1986, 285 p.

3. Entretien partiellement publié dans *Cahiers des arts visuels*, Montréal, été 1988.

4. Voir *notes biographiques*, p. 569.

RICHARD LACROIX

*Vingt-cinq ans
d'une superbe trajectoire*

Richard Lacroix *Cantate*
24" x 24" 1986
Photo : Paul McCarthy

Au moment où se tenait la plus grande exposition solo de Richard Lacroix depuis quinze ans — une trajectoire de vingt-cinq ans de création à travers deux cents œuvres, nous avons rencontré l'artiste. L'exposition a eu lieu à la Guilde Graphique à Montréal [1].

Normand Biron : *Vingt-cinq ans de travail, ça représente...*

Richard Lacroix : Vingt-cinq ans, c'est une boucle, un cycle, un mandala... Au-delà d'un passage, cela devient une synthèse. Depuis la prime enfance, j'ai toujours dessiné... À dix-sept ans, j'ai rencontré Dumouchel ; ce fut la révélation de diverses techniques graphiques. Lorsque j'ai découvert l'architecture de la page blanche en imprimant pour la première fois, j'ai été physiquement *impressionné*. Après trois années d'apprentissage auprès de ce premier maître, je suis devenu le plus jeune professeur du département de gravure à l'École des beaux-arts.

N.B. : *Les années en France ont-elles été importantes ?*

R.L. : À Paris, j'ai rencontré un être passionné, Hayter, qui fut pour moi un phare à la curiosité universelle. Dans son atelier défilaient Miro, Matta, Dali, Max Ernst...

J'ai vécu à ce point de rencontres auprès de Japonais, d'Américains, de Sud-Américains... tout en me familiarisant avec de nouvelles techniques. Malgré des conditions matérielles difficiles, ce fut une période non seulement créatrice, mais heureuse.

Après trois ans, l'hiver me manquait. Et de retour au pays, j'ai ouvert un Atelier libre de recherches graphiques où venaient travailler d'autres artistes. Puis, Yves Robillard et moi — il avait suivi la même trajectoire de retour —, nous avons pensé réunir des créateurs de différentes disciplines pour essayer d'explorer de nouveaux rapports de travail. Nous avons créé en 1964 *Fusions des arts* avec un artiste, un critique, un musicien, un écrivain. Malgré un mince budget de recherche, nous avons réalisé une sculpture pour l'Expo 1967 qui nous a valu une invitation à la célèbre *Documenta* de Kassel — à cette époque, j'ai vraiment découvert une nouvelle technologie dans le moulage des plastiques. Pendant l'Expo 1967, j'avais aidé certains architectes du pavillon de Cuba à résoudre des problèmes techniques avec des dômes de plastique, et cela me valut de participer au Congrès international de la culture en 1968 à La Havane, où étaient réunis quatre mille créateurs du monde entier.

Fusion des Arts a voulu créer des liens nouveaux avec le public. Par exemple, au pavillon de la Jeunesse, j'ai réalisé plusieurs sculptures dites « mécaniques » en raison de leur permissivité ludique. L'humour n'était pas absent de cette expérience ; les sculptures souvent mues par des moteurs de machines à coudre portaient des noms tels le *propulseur de lapins*, la *trieuse de rythmes*... Bref une sorte de happening élargi. Cette expérience trouva son prolongement dans une sculpture cinétique, réalisée à l'aéroport de Dorval — des formes en plastique, animées par la sensibilité d'un micro camouflé à l'extérieur dans une cabane à moineau et scrutant le bruit des avions.

N.B. : *Et la fondation de la Guilde Graphique...*

R.L. : Je souhaitais non seulement que les artistes s'expriment librement, mais qu'ils soient diffusés. Bref démocratiser l'art. Au départ, j'étais entouré de dix artistes, et nous avons, sur un mode coopératif, décidé de publier, imprimer et rendre accessible la gravure.

De 1966 à 1970, ce fut l'apprentissage. À partir de 1970, la Guilde est devenue plus fonctionnelle afin de permettre une diffusion agrandie. Grâce à l'originalité, la qualité voire l'attention de la Guilde, l'Hôtel Méridien, à l'époque, a fait l'acquisition de deux mille gravures originales...

N.B. : *Revenons plus strictement au début de votre cheminement en arts visuels...*

R.L. : Au départ j'ai étudié les classiques. Pendant les années 1957, 1958 et 1959, je dévorais la gravure. Dürer, Rembrandt, Goya, Lautrec devenaient mes maîtres. Techniquement, la hachure, le clair-obscur, l'aquatinte, l'eau-forte, le burin, la pointe sèche...

N.B. : *La technique est pour vous très importante...*

R.L. : Sans simplifier jusqu'à prétendre que le médium est le message, je crois profondément que le contenu et le contenant sont la même chose : n'en est-il point ainsi du corps et de l'esprit ! Ces techniques, je les ai maintenant assimilées jusqu'à une synthèse que l'on retrouve souvent dans une même œuvre.

N.B. : *Votre thématique...*

R.L. : Au début, j'aimais peindre, graver des fleurs, des animaux, des fonds marins... qui sont devenus des abstractions lyriques ou gestuelles. L'abstraction, ce sont plutôt des formes, des lignes, des cristaux, des pointes à diamant, des danses... Appartenir à une toile, c'est déjà *figurer*. Et au-delà de la notion de figuratif et de non-figuratif, l'essentiel s'inscrit dans les représentations intérieures, car l'art est l'apprentissage du *moi*. L'histoire de l'art, une confrontation.

N.B. : *Comment expliquez-vous la prédominance du* vert *dans votre œuvre ?*

R.L. : Le *vert* revient comme le ressac de la mèr(e)... Semblable aux pêcheurs qui regardent l'eau, les courants, les vents, je suis à l'affût sans savoir toujours au bout du geste ce qui apparaîtra. Dans mon jardin intérieur, je laisse pénétrer le jour qui féconde mes cultures.

Les gestes aussi sont les reflets de la continuité d'un être, car à la naissance, nous sommes déjà déterminés. Semblables aux plantes, nous recherchons la lumière, contournons les cailloux, mais nous ne nous départissons jamais de notre nature profonde. De la naissance à la mort, nous effectuons le même geste avec une conscience peut-être de plus en plus aiguë.

N.B. : *Dans un premier temps, vous avez creusé votre destin par l'intermédiaire de plaques gravées, et maintenant votre peinture semble, à travers des reliefs, faire surgir vos paysages intérieurs...*

R.L. : Créer demande une très grande rigueur qui oscille entre l'incisif et l'abandon, l'exigence et la légèreté. Cette rencontre des contraires est essentielle jusqu'à se fondre dans une extrême simplicité. Entre *Brise Marine* (1963) et *Kaniapiscau* (1984), le cercle de la maturité s'est dessiné...

N.B. : *L'importance du zen dans votre œuvre...*

R.L. : Tout en rejetant toute étiquette restrictive, je peux dire que Dumouchel m'a permis de découvrir la gravure, Hayter, la couleur et Deshimaru, le zen dont le mot signifie *concentration*. Le zen refuse les carcans, car on a trop vite fait d'enfermer les gens dans la prison rassurante des catégories. Le zen est une concentration ; un mode de vie par la connaissance du corps et de l'esprit. Dôgen disait : « Pratiquer le zen, c'est redevenir normal. Les yeux redeviennent horizontaux et le nez, vertical. »

Comprendre son esprit, c'est écouter le timbre d'une voix, regarder la lumière des yeux, palper le grain d'une peau, comprendre les gestes d'un corps. Le raffinement des Japonais leur a permis de faire de tout un art, même servir le thé.

N.B. : *Et la calligraphie...*

R.L. : La calligraphie est un langage très précis qui s'apprend et dont on retrouve la trace partout dans l'art universel. La calligraphie vous révèle au point que, dans les temps ancestraux en Orient, les hauts fonctionnaires et les dignitaires de l'État étaient choisis grâce un concours calligraphique — la copie formelle d'un poème connu servait de révélateur. La calligraphie, la peinture, le dessin, la gravure, c'est l'écriture de l'âme.

N.B. : *Comment voyez-vous le monde actuel ?*

R.L. : Nous vivons dans une période excessive où l'on a l'impression que l'homme joue le tout pour le tout. Regardez les forces qui sont déchaînées sur terre, la vulgarité, la brutalité, le manque de profondeur, de conscience, de spiritualité, la tristesse des hommes politiques, leur impuissance... Pensez aux milliards octroyés à la course aux armements pendant que des continents meurent de faim. C'est le versant négatif, méphistophélique de notre époque.

En même temps, je crois au jour et à la nuit. Plus les forces de la médiocrité, de la tristesse et de la lourdeur sont attisées, plus les forces de la lumière, de la générosité, de la vie s'exaltent. À notre époque presque apocalyptique, on a l'impression que le rythme s'accélère — l'horreur et la splendeur, la noirceur et

le jour. Si cet équilibre était rompu un instant, on disparaîtrait. En chaque homme, le combat de l'ange et de la bête se perpétue à l 'image universelle du monde. Plus la bête se fait féroce, plus l'ange devient compatissant. Pendant que l'homme accumule des bombes, il a accès, grâce à la technologie actuelle, au patrimoine universel de la sagesse [2].

1. Entretien partiellement publié dans *Le Devoir* du 8 décembre 1984 (Montréal).

2. Voir les *notes biographiques*, p. 572.

ALAIN LAFRAMBOISE

Narcisse piégé
par le XX^e siècle

Alain Laframboise *Écho IV*
Média mixtes
62 x 80 x 59 cm 1984
Photo : Guy Couture

Autour des voix amoureuses qui appellent une naissance, Alain Laframboise semble avoir puisé dans l'héritage culturel des maîtres anciens les bonheurs de ses créations. On a l'impression qu'à force d'avoir interrogé certains tableaux, il a fini littéralement par les pénétrer au point d'être reparti en compagnie de modèles qui auraient déserté les terres du quattrocento, voire du siècle classique, pour s'abandonner aux enchantements d'une palette actuelle. Derrière mille voiles, l'artiste caresse, palpe, habille d'une teinte nouvelle des personnages qui deviennent le miroir ludique de visages qu'il appelle d'un ailleurs historique.

Comment s'étonner que Narcisse ait cédé à cette sollicitation, là où un lac serein risque de lui redonner les traits lumineux de la contemporanéité? La nymphe Écho, à laquelle pourrait s'identifier l'artiste, se fera toujours, dans un déploiement patient et lent, l'émissaire de ses ravissements. Des boîtes *Écho I* à *Écho IX*, le peintre a subverti les mythologies, modifié le temps, sculpté l'espace. Cette incantation picturale, dont le livret aurait pu être tiré des *Métamorphoses* d'Ovide, met en scène voire en boîte des fragments de l'histoire de l'art.

Ce geste théâtral qui se matérialise en neuf *échos et écarts* a pu être vu à la galerie René Bertrand, à Québec, en mars 1985. À l'occasion de cette (re)présentation, nous avons rencontré l'artiste [1].

Normand Biron : *Comment êtes-vous venu à la peinture ?*

Alain Laframboise : Mes boîtes sont de la peinture, un questionnement sur la peinture... J'ai étudié l'histoire de l'art pendant longtemps. Et certains tableaux m'ont retenu particulièrement. Parmi ces figures que je déconstruis et dont je me sers de diverses façons, il y a eu *Narcisse et Écho* de Poussin. Au-delà de la Renaissance italienne et de la période classique que j'enseigne, je suis sensible à des contemporains tel Hockney...

Si l'on songe à l'importance des règles, des normes qui ont survécu pendant quatre siècles en peinture, je peux dire que cette période compte beaucoup pour moi. Ce lourd savoir a duré jusqu'aux impressionnistes...

N.B. : *Pourquoi* Narcisse et Écho *?*

A.L. : Narcisse pourrait être considéré comme le *saint patron* de la peinture. Alberti affirmait au XVᵉ siècle que Narcisse avait été le fondateur de la peinture ; le premier artiste puisqu'en se mirant dans la source, il produit une image, le support du tableau devenant la surface même de l'eau. En ce sens, Alberti parlait à juste titre « d'embrasser du regard une surface de couleur ».

Le mythe de Narcisse est donc devenu un beau prétexte puisqu'il a nourri les commencements de l'histoire de l'art.

N.B. : *Pourquoi les boîtes ?*

A.L. : C'est le cadre... Comme le disait Poussin à un de ses amis à qui il envoyait un tableau : « Donnez-lui un peu de corniche », c'est-à-dire : encadrez-le. La fenêtre que représentait le tableau demandait à être détachée de l'univers immédiat. La boîte est un encadrement ; la vitre, la surface du tableau. Notre œil, notre corps ne peuvent pas la franchir... Une analogie s'inscrit entre Narcisse se penchant sur la source pour boire et le spectateur s'inclinant pour regarder un spectacle.

N.B. : *Une préservation d'un monde intime... une chambre intérieure ?*

A.L. : Oui, pour empêcher le viol et préserver cet espace pictural où une autre aire métaphorique nous convie auprès de châsses contenant des objets, des reliques désacralisées.

Au-delà de ce regard discrètement ironique face à l'histoire de l'art, je dois toujours me camoufler derrière la *citation*. Tous mes biais, mes détours sont peut-être des timidités qui me permettent d'aborder l'œuvre, de parvenir à la peinture.

N.B. : *Fragmentation, décentrement, déconstruction des modèles : n'est-ce pas le sujet même de votre démarche ? Je pense ici à* Écho 111 ...

A.L. : J'ai matérialisé ce qui est le dispositif du regardeur en face d'un tableau classique — la vision monoculaire à une hauteur, à une distance précises. Le regardeur n'est plus qu'un œil. J'ai tenté d'incarner le dispositif, de sorte que le tableau classique puisse se faire oublier pour se donner comme une fenêtre ouverte. Le mécanisme permet un regard illusionniste. L'œil devient prisonnier du seul regard sculptural. La vision latérale de la boîte est le coup d'œil de la déception — on voit comment l'illusion s'opère. Et le dispositif devient une sculpture très rudimentaire, au point que la vision sacrilège devient profanatrice.

N.B. : *L'importance de la théâtralité ?*

A.L. : Qu'est-ce qu'un cadre si ce n'est un index pointé sur ce qu'il contient ? La représentation porte l'attention sur un objet et mon travail en tire ses origines. Mes boîtes sont des enveloppes qui contraignent le regard... Je souhaiterais arriver un jour à une théâtralité complètement vide qui ne conserverait que les mécanismes de la représentation dans leur nudité : dépouiller l'histoire, l'anecdote...

Écho II est une scène de théâtre où j'ai pu rendre ostentatoire le travail de déconstruction du tableau... Je le morcelle en le décomposant en plans irréconciliables ultérieurement. Il ne reste plus que la mise en scène...

N.B. : *Pourquoi* échos et écarts *?*

A.L. : L'écho est par définition ce qui s'éloigne de l'objet qu'il reproduit. Si je devais m'identifier à un personnage, je serais Écho qui reproduit en l'affaiblissant le discours de l'autre. Je suis face à la peinture classique ou encore formaliste, en situation d'écho. Écho cite, mais en citant elle fragmente, déforme... Je me définis dans l'*écho* et l'*écart* puisque je déforme.

N.B. : *Où se situe le plaisir dans cette démarche ?*

A.L. : Il y a un grand amour de mes modèles. Et mes boîtes me permettent avec les œuvres un autre rapport que celui d'enseignant. Je n'ai plus les contraintes de reproduire dans un lieu juste un œuvre : savoir, histoire, analyse. J'ai la liberté d'intervenir...

Mon plaisir est le plaisir d'une Écho subversive qui duperait Narcisse. Les jeux que je m'autorise à travers mes œuvres deviennent une histoire de l'*art*

fantastique qui me procure beaucoup de contentement — un conte fantastique dans l'univers de la peinture, un conte que l'on raconte aux enfants.

N.B. : *Que pensez-vous de l'historien d'art actuel ?*

A.L. : L'important, c'est le rapport qu'il entretient avec les œuvres. L'histoire de l'art ne transmet pas un savoir ; elle nous apprend à regarder avec des yeux de *maintenant*. Que ce soit une œuvre de Frank Stella ou de Tommaso Masaccio, la seule vérité qu'elle nous offre, ce sont ses dimensions, les pigments employés... Le reste demeure de l'ordre de l'interprétation qui nous apprend davantage sur nous que sur les œuvres. Étant des hommes du XXe siècle, nous ne pourrons jamais devenir des yeux de la Renaissance.

N.B. : *L'importance du silence...*

A.L. : Davantage la retenue que le silence. Écho se révèle beaucoup par ses déformations. Le silence devient le temps, la distance...

N.B. : *Qu'est-ce qui*[2]...

1. Entretien publié dans *Le Devoir* du 2 mars 1985 (Montréal).
2. Voir les *notes biographiques*, p. 575.

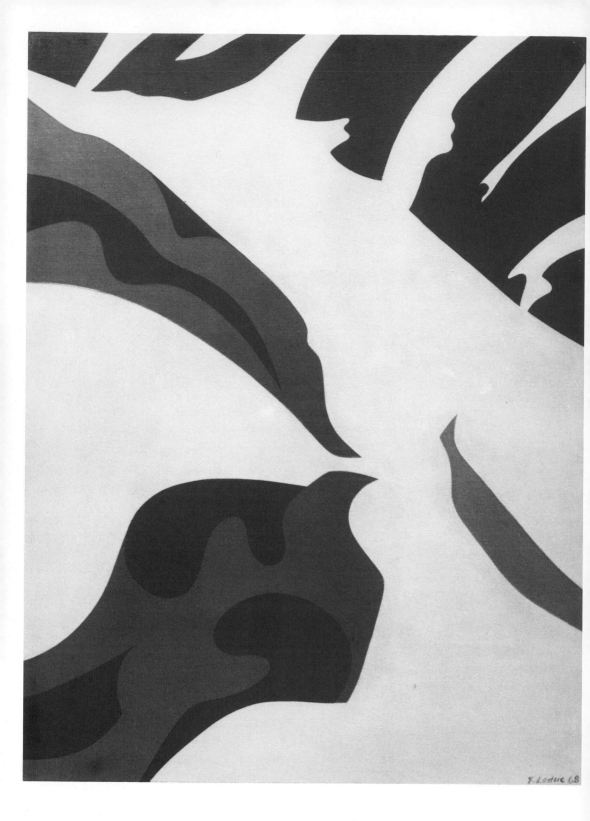
F. Leduc 68

FERNAND LEDUC

Quarante années vers la lumière

Fernand Leduc *Érosions rouge-noir-violet*
116 x 89 cm 1968
Photo : Pierre Joly

Au moment où le Musée des beaux-arts de Chartres en 1985 et le Musée du Nouveau Monde de La Rochelle en 1986 consacraient à Fernand Leduc une impressionnante rétrospective (de 1943 à 1985) à travers cent onze œuvres, nous avons rencontré ce dernier qui osait écrire à Breton en 1948 : « Il est avant tout opportun de rechercher les qualités sensibles du signe si nous ne voulons pas nous laisser prendre à de vains feux d'artifices. » Lors de l'inauguration, le 22 juin dernier, le Musée des beaux-arts de Chartres avait organisé et permis la création, en première mondiale, d'une œuvre musicale, *Sakalava*, d'après un texte poétique de l'écrivaine québécoise Thérèse Renaud et mis en musique par Sylvaine Martin. Cette exposition de Leduc ira ensuite, de 1986 à 1988, à Paris au Palais du Luxembourg, à Victoria, Vancouver, Hamilton, Toronto et Montréal.

Né le 4 juillet 1916 à Viauville près de Montréal, Fernand Leduc est issu d'un milieu modeste. Après des études chez les frères maristes, il entre en 1938 à l'École des beaux-arts de Montréal où il obtient un diplôme de professeur de dessin. Exaspéré par le conformisme et l'académisme, il n'hésite point à tout remettre en question, allant jusqu'aux libérations d'un *Refus global*, tournant ainsi le dos à un passé pour mieux inscrire, sur l'immédiateté d'une toile, un ardent présent qui a, pour le Leduc de ces années-là, saveur d'indépendance.

Pendant son premier séjour parisien (1947-1953), Leduc expose au Salon des Surindépendants (1948) et au Salon de Mai (1952). Ce sont pour le peintre des années intenses de réflexion qui l'amèneront à refuser, entre autres, certaines conceptions surréalistes privilégiant la valeur du message par rapport à celle de l'œuvre picturale. Et en 1950, Leduc expose ses travaux récents au Cercle universitaire de Montréal et revient vivre, de 1953 à 1959, au Québec où il organise, à son arrivée, une importante exposition, *La Place des artistes*, permettant à de nouvelles sensibilités de s'exprimer.

Président-fondateur de l'Association des artistes non figuratifs de Montréal le 1er février 1956, Leduc élimine de plus en plus, à cette époque, tout événement fortuit dans sa peinture et glisse progressivement vers l'abstraction (1957-58), ce que le critique et historien d'art Guy Viau nommait « l'abstrait construit ». En 1959, Leduc quitte à nouveau Montréal pour s'installer en France où il habite encore aujourd'hui.

Nous pourrions ici parler longuement de cette profonde évolution chez Leduc qui l'a mené d'une peinture gestuelle à une concentration intense vers des qualités de lumière totale, de l'automatisme aux microchromies ; il faudrait nommer les divers lieux de vie qui ont pu, à leur façon, habiter l'œuvre de l'artiste ; il siérait de dire qu'il a obtenu en 1978 le prix Victor Lynch-Stauton du Conseil des arts du Canada et le prix Philippe-Hébert de la Société Saint-Jean-Baptiste de Montréal en 1979 ; il y aurait lieu de souligner les multiples expositions qui lui furent consacrées en Europe et en Amérique du Nord ; il conviendrait de mentionner les collections et les musées où un moment de son œuvre est représenté, et ce, non seulement en France et au Canada, mais, par exemple, au Centre d'art contemporain et expérimental de Rehovot en Israël. Qu'il nous suffise ici de laisser les mots à l'artiste[1]...

Normand Biron : *Qu'est-ce qui vous a amené à choisir Paris ?*

Fernand Leduc : Pour ma génération, Paris était le pôle d'attraction. Pourtant le New York d'après-guerre était aussi un lieu essentiel, mais Paris demeurait le lieu où il pouvait se passer des choses ; de plus, c'était la patrie de mes ancêtres. Par ailleurs, je ne puis me sentir Français ; j'appartiens par mes racines à mon pays.

N.B. : *Comment s'est fait le cheminement, de l'enluminure au temps de votre enfance jusqu'aux microchromies ?*

F.L. : Il y a eu l'École des beaux-arts sur mon chemin, la rencontre de Borduas... Après avoir vécu et assumé l'automatisme, j'ai senti le besoin de retrouver des

qualités d'ordre qui m'ont amené à m'éloigner du gestuel, de l'accidentel pour regrouper les éléments du tableau dans des formes beaucoup plus larges... vers des éléments plus formels et colorés.

N.B. : *La couleur, « l'abstrait construit »...*

F.L. : Borduas, Barbeau, Riopelle se sont aventurés dans les voies de l'éclatement, de l'accident, tandis que ma démarche m'a conduit vers le rassemblement des éléments formels et colorés, s'organisant à l'intérieur du tableau et aboutissant, en 1955, à la peinture abstraite — cela signifiait ne plus se référer qu'aux éléments plastiques et formels dans une interaction picturale.

N.B. : *Je suis très sensible à la période 1968...*

F.L. : Plutôt que de m'enfoncer dans un système, je me suis interrogé sur les structures en introduisant des diagonales, le cercle, des qualités de matière... De dépouillement en dépouillement, je me suis retrouvé devant des binaires, tentant de travailler uniquement avec deux formes et deux éléments colorés, se rencontrant dans un état d'ambivalence, positif — négatif. Rejoignant le cinétisme, deux tonalités vibrent, grâce à des liens ténus, l'une face à l'autre.

N.B. : *L'accident au niveau du trait est très adouci en 1968 — il n'y a plus d'angles aigus...*

F.L. : Les couleurs pures ont amené des formes tragiques — des tensions, des pointes, des lignes qui s'agressent. Reconnaissant cette dramaturgie picturale, j'ai été conduit à une pacification du tableau, un apaisement. Les formes devinrent plus sereines, semblables au torrent qui, face à un rocher, modifie les lignes de son parcours...

N.B. : *La couleur...*

F.L. : Une couleur, ça n'existe pas. Un bleu seul ne signifie rien, mais à côté d'un rouge, il commence à se passer quelque chose... Dans un tableau, une relation devient la qualité, le dynamisme de l'œuvre.

Pour moi, la couleur est la fille de la lumière. La lumière donne la mobilité à la couleur, sinon la couleur demeure statique. Dans une prairie, un arbre est vert face à des intensités de vert, de jaune, de bleu... La lumière crée la couleur.

N.B. : *Et les vibrations ?*

F.L. : Elles viennent de la relation établie entre les éléments colorés... Si la couleur est statique, elle devient souvent décorative, car l'harmonie est toujours

dynamique... La peinture ne doit jamais être un joli spectacle, mais un spectacle troublant, provocateur ; autrement il n'y a plus peinture.

N.B. : *Comment êtes-vous venu aux microchromies ?*

F.L. : D'une certaine façon, je me suis souvenu des données des impressionnistes, en pensant au mélange optique des couleurs et non au mélange physique — le mélange des pigments rabaisse la couleur, alors que le mélange optique d'un bleu et d'un jaune, par exemple, exalte la couleur. L'œil appelle par nécessité la complémentaire — si je vois un bleu, l'œil souhaite par instinct l'orangé qui est sa complémentaire.

Mon ambition fondamentale serait de *peindre la lumière* en éliminant tous les éléments illusoires et dramatiques du tableau, pensant que la lumière n'est plus que vibration — sentir le tableau tel un état de vie, la respiration... Mes microchromies posent ces questions.

N.B. : *Comment voyez-vous le monde actuel ?*

F.L. : On vit une des époques les plus exaltantes qui se puisse par la multiplicité des moyens d'introspection, de connaissance et de reconnaissance du monde, bien que cette époque ait son envers — elle porte aussi les fruits et les vices de ses qualités. Le *côté spectaculaire* est le plus apparent ; et on l'introduit partout : la vie quotidienne, les arts, la politique... En même temps, on s'éloigne beaucoup de la méditation, de la concentration. Et je crois qu'il n'y a d'équilibre dans la vie que s'il y a l'action et la contemplation.

L'action me semble actuellement l'accent sur lequel on mise. D'où la violence, l'armée, les forces de guerre qui se multiplient. Au-delà de l'exaspération, on se demande s'il y aura une limite. Ne nous conduit-on pas vers le drame absolu ?

Si j'avais à répondre sur ce qui me concerne le plus profondément, soit un art qui s'adresse à la contemplation, je dois dire que je me sentirais en dehors du coup dans la plupart des domaines de notre civilisation. Bien que la vie de l'art ait autant de ressources aujourd'hui qu'hier, je continue à suivre la voie qui m'est propre, en tentant de pousser cette démarche le plus loin possible...

N.B. : *Comment travaillez-vous ?*

F.L. : Je pense que l'artiste travaille toujours. L'œuvre d'art n'est que le résultat de la vie et des liens que l'on établit dans la quotidienneté.

 Pour faire un tableau, je ne connais rien d'autre que de se mettre au travail régulièrement. Et les choses naissent à partir de cette application. Je ne crois pas qu'il y ait de tableau préconçu, sinon il serait déjà fait et risquerait d'être académique et sans intérêt. Lorsque je crée, je suis dans un état d'aventure, d'inconnu total qui n'exclut pas mon expérience de quarante ans comme peintre. Si je me sers uniquement de mes acquis, ma toile sera vide, mais à l'inverse si je me sers de ces acquis comme tremplin pour sauter dans l'inconnu, il y a des chances qu'une œuvre nouvelle apparaisse et qu'elle ait des qualités de vie[2].

1. Entretien publié dans *Le Devoir* du 27 juillet 1985 (Montréal).

2. Voir les *notes biographiques*, p. 577.

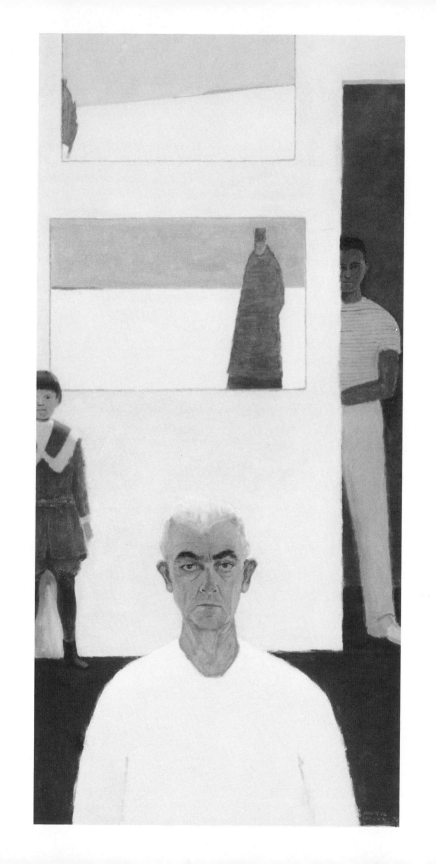

JEAN PAUL LEMIEUX

Les solitudes
de l'horizon

Jean Paul Lemieux *Auto-portrait*
Huile sur toile
63'' x 31'' 1974
Photo : Michel Filion

L'horizon est dans les yeux
et non dans la réalité

Angel GANIVET

Normand Biron : *Comment vous êtes-vous approché de l'art ? Cet attrait était-il dans la famille [1] ?*

Jean Paul Lemieux : J'ai commencé à faire du dessin vers l'âge de seize ans. Et les premières images qui ont surgi en 1912 étaient le *Titanic qui coule*. J'ai fait beaucoup de dessins à la plume et au pinceau. Et j'aime beaucoup le dessin, particulièrement celui des Japonais et de la Renaissance italienne.

N.B. : *Vous avez fait des études dans ce domaine...*

J.P.L. : Quand j'étais au collège Loyola, j'allais une fois par semaine chez une Anglaise qui m'enseignait l'aquarelle. Ensuite j'ai fait l'École des beaux-arts de Montréal. Puis j'ai été nommé professeur à Montréal, et j'ai ensuite poursuivi cet enseignement à Québec.

N.B. : *Est-ce qu'il y a des maîtres qui vous ont particulièrement marqué ?*

J.P.L. : Parmi les Européens, il y a les Allemands et avant tout le peintre norvégien Edvard Munch. Les Impressionnistes ne m'ont pas impressionné, je dirais même qu'ils m'ont laissé froid... Et de plus, ces thèmes, par exemple, de femmes avec ombrelles, ça ne me touche pas.

N.B. : *Qu'est-ce que l'enseignement a représenté pour vous ?*

J.P.L. : Une carrière, mais on était maigrement payé à l'époque par le Gouvernement.

Le fait de pouvoir donner un savoir à des jeunes, cela m'a beaucoup apporté personnellement. Je me souviens encore de mes élèves ; ils ont maintenant les cheveux blancs... Ce fut une période intéressante.

Je voudrais ici rappeler le vide qu'a créé la disparition des écoles des beaux-arts dont nous avions besoin, nous, les Canadiens français. S'il y a des jeunes qui ont du talent, ils n'ont pas de véritable endroit où aller. Les écoles des beaux-arts réunissaient ces groupes de gens.

Un de nos premiers ministres m'a demandé un jour : « La peinture à l'huile, ça se fait sur du papier ou sur du carton ? » Il était premier ministre... Et ils ont le culot de proclamer leur vie intellectuelle... Quand on nous raconte qu'il y a des expositions de peintres québécois en France, où est-ce qu'elles ont lieu ? À la Délégation générale du Québec. Les Parisiens, ça ne les intéresse pas. C'est dans un musée français qu'il faudrait avoir des expositions, comme c'est le fait des autres nations qui sont reconnues. On n'a pas de diffusion réelle et les Français nous connaissent très mal. Il y en a encore qui s'imaginent que nous sommes des Indiens qui dansent. D'ailleurs, ils viennent souvent voir les chutes Niagara et les Indiens.

Dans la province de Québec, les arts n'ont jamais beaucoup compté ; le Gouvernement préfère investir dans l'électricité.

N.B. : *Comment se sont imposés les grands thèmes de votre peinture ?*

J.P.L. : Ce fut très long. J'ai commencé par faire des paysages. Cela m'attirait beaucoup, particulièrement ceux de Charlevoix, Baie-Saint-Paul où j'ai rencontré Clarence Gagnon que j'avais connu à Paris, dans son atelier, en train de faire des illustrations pour *Maria Chapdelaine*.

Vous me parlez des thèmes ; un artiste commence vraiment à faire quelque chose vers cinquante ans. Dans la vingtaine, je n'ai pas fait grand-chose, si ce n'est beaucoup de paysages. Et puis, je me suis fatigué du paysage et je me suis dit, en regardant l'histoire de l'art et en visitant des expositions en France et en Italie, que le paysage était toujours un fond de scène, mais que ce n'était pas l'homme.

L'homme domine par sa présence, tandis que les paysages sont simplement là. Je me suis donc détaché des paysages et j'ai surtout essayé de faire beaucoup plus de figures d'hommes, de femmes, d'enfants. Le paysage, en fond, compte d'une certaine façon, mais de manière plus tragique qu'auparavant.

N.B. : *Un aspect qui m'apparaît très important chez vos personnages, c'est le regard...*

J.P.L. : Très important. C'est un regard un peu effrayé sur le monde. Je fais beaucoup de gens qui sont troublés.

N.B. : *D'où vous vient ce regard inquiet sur le monde ?*

J.P.L. : C'est mon pessimisme. C'est mon naturel. D'abord, parce que je suis un pessimiste. Je ne peux pas faire des gens qui rient aux éclats. Vous ne pourriez pas me faire faire ça.

N.B. : *Puisque vous parlez du monde actuel, qu'est-ce qui vous amène à le voir aussi sombre ?*

J.P.L. : Je le vois sombre, hanté, prêt à se détruire. Si je le voyais comme un être, je dirais prêt à se suicider.

N.B. : *Et si l'on revenait à vos personnages. Qui sont vos modèles ?*

J.P.L. : Dans ma tête. Je ne fais pas de peinture d'après motif. J'en ai fait beaucoup, mais je n'en fais plus. Tout ce que je fais vient de mon monde intérieur. Je n'ai pas de modèle.

N.B. : *Je suis frappé par l'immensité qui entoure vos personnages...*

J.P.L. : C'est l'isolement humain. L'homme pris dans un isolement incompréhensible.

N.B. : *Nous vivons dans un pays où la nature est très importante. Que représente-t-elle pour vous ?*

J.P.L. : La nature est importante ici, mais elle est froide et négative. Elle n'est pas accueillante, surtout l'hiver. L'homme est isolé dans cette nature... Le paysage est froid et rébarbatif.

Le vert d'ici est assez unique ; c'est un vert noir — il n'est pas tendre. En France, le vert est beaucoup plus doux. Par ailleurs, la nature française a tellement été peinte que je ne voyais pas l'intérêt de reprendre ce qui a déjà beaucoup été fait.

N.B. : *Vous avez séjourné en France, mais que vous a-t-elle apporté dans votre vie et dans votre œuvre ?*

J.P.L. : Je vous dirai franchement : RIEN. Comme je vous l'ai déjà dit, je n'ai pas aimé les Impressionnistes, et la culture française ne m'a pas beaucoup touché. J'ai

fait quelques toiles sur la Côte d'Azur, mais là aussi, ce sont des thèmes usés... Et c'est avant tout un peuple peu hospitalier et hautain.

N.B. : *L'importance de la lumière...*

J.P.L. : Très importante, mais pas vue du même côté que les Impressionnistes — pas la même lumière chaude et accueillante. La lumière du Canada, surtout l'hiver, même l'été, elle est différente, voire plus dure. Inutile de vous rappeler ce qu'est l'hiver ! Avec la neige et l'automne que l'on a, nous avons des lumières que l'on ne retrouve pas en France. Elles sont uniques.

N.B. : *Et la couleur ?*

J.P.L. : Je suis en ce moment monochrome : les gris, les blancs, un peu d'ocre, mais pas tellement de couleurs.

Au début il y avait beaucoup de couleurs. J'en mettais davantage qu'actuellement. J'aime maintenant faire des choses de nuit. Les lumières électriques de la nuit me fascinent. Ça décore le ciel et cela m'intéresse.

N.B. : *Comment travaillez-vous ?*

J.P.L. : Pas tous les jours. Si je commence un tableau, je le laisse parfois longuement ; je le reprends et je vois ce que j'ai fait qui ne va pas. Alors je recommence. Je refais mes tableaux de cette façon. Je travaille en fait par périodes.

N.B. : *Vous avez toujours travaillé ainsi...*

J.P.L. : Presque toujours. Comme je peins d'après ce que j'ai en tête, je n'ai pas besoin du motif. Alors, quand le sujet s'impose à nouveau, je le vois et je le peins. Parfois ça me prend beaucoup de temps à faire ce que je souhaite.

N.B. : *Vos thèmes ont beaucoup changé...*

J.P.L. : Ce furent les paysages, puis l'arrivée des personnages et enfin les personnages eux-mêmes.

N.B. : *Une chose me frappe dans vos tableaux actuels ; ils me semblent recouverts d'une très grande angoisse...*

J.P.L. : Je suis moi-même angoissé. Le tableau que vous voyez en face de vous est justement très angoissé ; et vous savez, je le deviens moi-même de plus en plus en vieillissant.

N.B. : *Vous me voyez très étonné, car vous avez eu une vie pleine, et vous êtes très estimé comme peintre.*

J.P.L. : Je me le demande. Je ne sais pas si je réussis quelque chose. Quand je fais une toile, je me demande si je vais pouvoir la finir ou s'il n'y manquera pas quelque chose. Ce sont des histoires comme celles-là qui me préoccupent...

N.B. : *Vous ne croyez pas à cette sérénité que l'on dit atteindre au bout d'une vie bien remplie...*

J.P.L. : Oh ! non...

N.B. : *Pour la grande rétrospective que l'on vous a consacrée à Moscou, êtes-vous allé en URSS ?*

J.P.L. : Non. J'ai été malade en traversant l'Atlantique ; l'on a dû me descendre à Copenhague et nous sommes revenus. *CE FUT LA FIN DE MES RÊVES*. J'avais des rêves d'URSS et j'aurais tellement aimé aller à Moscou — je devais y voir tous les peintres soviétiques. Malheureusement...

N.B. : *Quels furent les échos de cette exposition ? Les Russes ont-ils aimé votre peinture ?*

J.P.L. : Oui, ils ont bien aimé. Avec notre blancheur, nous sommes à mes yeux beaucoup plus près de l'URSS que de la France. Le directeur du musée de l'Ermitage (Leningrad) est même venu ici. Et chez les Russes, ce ne sont pas les journaux qui font la critique, mais le public qui écrit ce qu'il pense. À l'Île-aux-Coudres, j'ai un gros volume de commentaires des spectateurs que les Russes ont fait traduire pour me le remettre.

Cette exposition itinérante est allée à Moscou, Leningrad, Prague et Paris.

N.B. : *La beauté...*

J.P.L. : Une question bien difficile. En y songeant sérieusement, je ne le sais pas. Ne croyez-vous pas que la beauté, c'est la sérénité, le contentement et la santé ? Si, par exemple, vous avez une grippe, vous ne verrez pas les choses de la même façon.

Il y a des moments où on s'arrête devant un paysage, et on se dit « Mon Dieu ! », tellement ça vous saisit. C'est rare, très rare. Dans les villes, il n'y en a pas beaucoup.

N.B. : *Et dans l'art ?*

J.P.L. : J'aime bien, comme je vous le soulignais, les tableaux de Munch, de Piero della Francesca, les peintres de la Renaissance, la sculpture grecque...

N.B. : *Pour vous, ça fait partie des moments de l'art que l'on peut mettre dans l'enclos de la beauté...*

J.P.L. : Oui. J'ai été attiré vers Munch, parce que c'est un Nordique. Nous sommes des Nordiques — nous n'allons pas peindre des palmiers. Les Français ne sont pas des Nordiques, et c'est pourquoi la peinture française ne m'a jamais touché énormément. Je trouve curieuse cette passion pour la France. Il ne nous reste que la langue. Pas autre chose.

N.B. : *Et la solitude...*

J.P.L. : Pour peindre, je l'aime bien.

Je l'ai toujours aimée ; d'ailleurs très jeune je me promenais souvent seul en forêt. La solitude était très accueillante. Je n'aime pas les foules, bien que vous puissiez être seul dans une foule. La solitude... Quand vous êtes avec quelqu'un d'agréable, ce n'est pas si difficile. Quand vous êtes totalement seul, vous perdez un tas de moyens.

N.B. : *La solitude peut être souhaitée, mais très sombre...*

J.P.L. : Oui, sombre. Quand vous vous sentez seul sur une plaine...

Le soir, si vous regardez les étoiles et que vous êtes seul, vous vous demandez ce que vous faites là... Pourquoi êtes-vous ici ? Pourquoi tout cela ? Je me le demande souvent... Ça jette une frayeur...

N.B. : *Vos personnages sont souvent très seuls...*

J.P.L. : Toujours assez seuls. J'ai fait dernièrement un tableau avec une personne qui se tient les oreilles pour ne plus entendre les jacassements du monde. À ce moment-là, vous êtes mieux d'être seul.

Mes personnages ne sont pas toujours aussi seuls, mais j'en fais beaucoup ainsi. Parfois, je fais un personnage lointain qui s'en va ; c'est une personne dans la nuit. J'ai nommé un tableau *Femme dans la nuit*, elle n'est pas très gaie. Il y a quelque chose qui lui est arrivé dont on ne sait rien...

N.B. : *Beaucoup de vos personnages semblent avoir du mal à communiquer...*

J.P.L. : Oui. Je trouve qu'il y a un grand manque de communication entre les êtres. On semble communiquer, mais ce n'est pas vrai.

N.B. : *Communiquer pour vous, ce serait quoi ?*

J.P.L. : Ce serait le trop-plein de nos émotions.

N.B. : *Et la mort...*

J.P.L. : Je ne sais pas (*rires*). J'y pense souvent, surtout en me couchant ; ce qui est très agréable.

La mort, au fond, n'existe pas. Le corps meurt, mais l'esprit continue. Que voulez-vous ! Ça dérive dans un autre corps.

J'ai eu des rêves non pas prémonitoires, mais des visions très claires où j'étais une femme ; et j'entrais dans un cimetière à New York. Non pas vraiment un cimetière, mais un square. J'ai réellement eu toutes sortes de visions claires comme ça. Donc, il doit y avoir une succession quelque part.

N.B. : *Ne croyez-vous pas que ce que l'on laisse nous garde vivant ? Pour un peintre l'œuvre prolonge la vie...*

J.P.L. : C'est vrai. Ça prolonge l'individu même qui l'a faite. Prenez un portrait de Léonard de Vinci qu'il a fait de lui-même et qu'il appelle la *Mona Lisa*. La *Mona Lisa*, c'est son autoportrait [2]...

N.B. : *Comment voyez-vous le monde actuel ?*

J.P.L. : De façon très sombre. Si l'on ne modifie pas ce qui se passe dans l'humanité, ça va continuer et pourtant, il faut que ça change... Le monde est très pourri. Et l'un des principaux poisons, c'est la télévision. On empoisonne les gens avec des choses inutiles et du fouillis. Tout rentre dans les maisons — le cinéma n'entrait pas auparavant. Pensez, entre autres, aux enfants qui voient ça et essaient de faire la même chose. C'est la diffusion de la violence.

N.B. : *D'où vous vient votre pessimisme ?*

J.P.L. : Je ne pourrais pas vous dire. Je ne sais pas. J'aimerais mieux être optimiste, mais je n'en suis pas capable.

N.B. : *Peut-être de l'enfance ?*

J.P.L. : Peut-être. Il est difficile de discerner d'où ça vient [3]...

1. Entretien inédit, réalisé à Québec le 16 novembre 1987.
2. Nous sommes tentés d'imaginer que le regard angoissé des femmes des tableaux de J.P. Lemieux pourrait bien être le regard de l'artiste lui-même.
3. Voir les *notes biographiques*, p. 582.

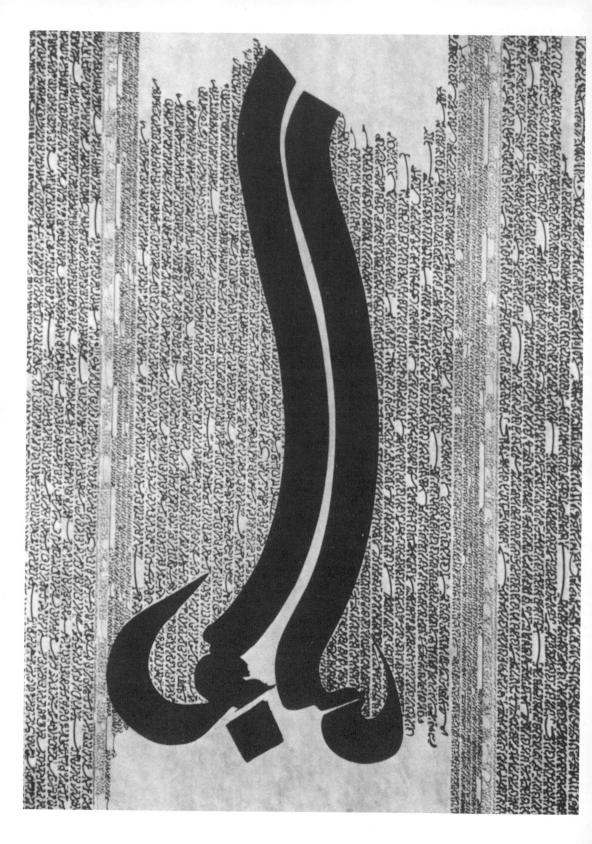

NJA MAHDAOUI

Dans la mémoire du temps, des gestes calligraphiques....

Nja Mahdaoui
Calligraphie encre sur parchemin
70 x 50 cm 1981

Lorsque les âmes tendent vers la vie
Le Destin est contraint de leur répondre.

Abou L Qasim ACH-CHABBI

Normand Biron : *Comment êtes-vous venu à l'art ?*

Nja Mahdaoui : Tout naturellement. Je suis né dans une ambiance d'art grâce à mes oncles et à ma mère, non point par le biais de la peinture classique, mais au sens traditionnel — la calligraphie, le tissage de la soie... Parmi mes premiers cadeaux d'enfant, mon père m'amenait des reproductions et me demandait de décrypter, d'essayer de comprendre, de débusquer des particularités, entre autres chez Kandinsky. Ensuite, ce fut l'école où j'ai été attiré par tout ce qui était apprentissage ; cela se passait vers 1956 au Scolasticat de Carthage, où l'on étudiait non seulement la peinture de chevalet, mais l'histoire et la théorie de l'art.

Parallèlement à cette institution, il y avait l'École des beaux-arts qui était anarchique, peu structurée comme encore maintenant.... Elle était plus ou moins fréquentée par ceux qui avaient raté leurs études.

N'étant pas allé aux Beaux-Arts, j'ai fait directement de la peinture jusqu'au jour où j'ai rencontré le docteur Averini, qui était le directeur de la Dante Alighieri. Grâce aux expositions importantes, particulièrement en art contemporain, qu'il faisait venir d'Italie, et aux cours sur l'art qu'il donnait, mon attention fut très vite canalisée vers l'Italie. Mais avant de me rendre dans ce pays, je fis un

premier voyage en France où j'ai découvert le musée du Louvre dans lequel toutes les grandes civilisations sont représentées. Ce fut le coup de foudre.

De retour à Tunis et à l'Institut Dante, un voyage s'est organisé vers Palerme où la galerie El Harka, une des plus dynamiques galeries d'avant-garde d'Italie, qui dédoublait ses activités entre Milan et Palerme, ville réputée pour ses mosaïques, me fit une exposition. Beaucoup de peintres du Nord de l'Italie viennent y passer leurs vacances et ont même repris cette galerie, El Harka, qui signifie en arabe *action*.

N.B. : *Et ensuite, ce fut Rome...*

N.M. : J'avais une grande envie de m'inscrire à l'Academia Santa Andrea. Ainsi, j'ai eu la chance, en Italie, de participer à des ateliers où on peut trouver des maîtres qui donnent des cours à peu d'élèves et qui n'hésitent pas à vous accueillir. J'ai eu le bonheur de travailler avec de véritables maîtres, qui ont respecté mon cheminement et les problèmes que je pouvais avoir en raison du lourd héritage culturel que je portais.

J'ai fini par m'intégrer dans la gestuelle et la plastique actuelles, jusqu'au jour où j'ai rencontré le Padre Di Meghio, un homme exemplaire, tant par ses vastes connaissances des théories de l'art que par ses approches pratiques de l'art. Il enseignait, à la fois, les différentes techniques de la calligraphie du Proche-Orient et de l'Asie. Lorsque j'ai vu, entre autres, tout ce qu'il fallait faire en architecture et en composition, j'ai eu un choc. C'est avec le Padre Di Meghio que j'ai eu le premier contact théorique, la véritable prise de conscience de la profondeur de ma culture qu'est la civilisation arabo-islamique [1].

N.B. : *La calligraphie...*

N.M. : En 1966, je suis revenu à Rome et j'ai vu beaucoup de bonne peinture classique, à vous couper le souffle. Pendant cette période, je privilégiais le geste qui m'a amené à l'abstraction lyrique. J'avais besoin de me dégager et de dénoncer l'image de pacotille, de répétition, de carte postale que l'on pouvait trouver chez nous.

Et en Europe, je me suis trouvé dans un autre moule où, à force de vouloir apprivoiser le geste, je sentais que je perdais quelque chose... La galerie Cortina de Milan avait accepté d'exposer mes grands tableaux très libres ; mais l'on avait, en même temps, besoin de me coller une étiquette, des origines, et de me faire entrer dans ce bouillonnement de formes et de styles dits internationaux. Ce fut une prise de conscience très vive. Quelque part, dans mon inconscient, je me

sentais porteur de la *lettre*, du signe : dans des travaux rapides chez moi, la forme calligraphique était toujours présente.

Après avoir quitté Milan, j'ai cessé de travailler, et je me suis appliqué à essayer de trouver mon geste. C'était davantage une réflexion théorique. Ce n'est sûrement pas un hasard si ce questionnement intervenait à un moment où nous étions plusieurs, venus d'Irak, du Maroc, de Tunisie... qui tentions de prendre conscience de ce que nous étions. Nous voulions pouvoir dire quelque chose dans notre propre langage : non point répéter à partir d'un patrimoine et d'un héritage culturel, mais partir de ce passé sans nous y enfermer — ne pas imiter, mais en tenir compte jusqu'à trouver notre propre voie. Et pour que cette distance soit possible, il était nécessaire d'être ouvert à ce qui se faisait partout. À ce moment, je me suis demandé comment m'assumer, assumer ma culture au sens noble du terme. C'était prendre position, et c'est devenu une attitude.

Donc, tout en travaillant théoriquement, et en pensant pratiquement à ce choix délibéré, il fallait demeurer vigilant pour ne pas me mettre dans des carcans que j'ai toujours dénoncés. Et je me suis dit une chose très simple, à savoir qu'il faut travailler, travailler, dire quelque chose, parallèlement à ce qui se fait ailleurs. Non pas rompre avec ce qui se fait dans un autre lieu, mais essayer de faire jusqu'à ce que le référent soit remplacé par quelque chose qui vienne de *nous* et à partir de *nous*. En changeant le référent, on pourrait réfléchir sur la façon de construire une plate-forme différente de réflexion, faire une relecture du *nous*, de notre patrimoine, de notre culture, tout en saisissant l'essentiel chez l'homme. À la condition que cette démarche puisse m'ouvrir sur autre chose ; sinon ce serait vite l'emprisonnement dans l'autosatisfaction. Mon souhait est de rejoindre l'universel, tout en étant un témoin — un peu comme les Japonais — de ma propre culture [2].

N.B. : *Et comment réagissent les jeunes peintres tunisiens ?*

N.M. : En Tunisie, beaucoup de jeunes, fraîchement sortis des Beaux-Arts, sont maintenant un peu perplexes ; et bien qu'ils aient fait de grandes écoles, des études théoriques, voire des doctorats à Paris ou ailleurs, ils se sentent questionnés par ce que je fais, par un thème qui m'est très cher, soit le geste de l'artisan créateur que je ne délaisse pas, mais que j'accepte et souhaite. Au fil des années, je ne rends compte que ma manière de travailler est proche de celle de l'artisan.

Je ne parle pas des scribes, mais de l'âge d'or des calligraphes. Il faut se rappeler la façon dont ils glissaient les jambes sous une table basse, non

seulement pour la calligraphie, mais pour tout travail d'art. Les artisans ont
conservé cette posture très ancienne que l'on trouvait des siècles auparavant :
une position de rapport avec l'œuvre, une manière de la poser à plat, une façon
d'observer jusqu'où va son propre geste, sa respiration ; toute cette conscience
m'est venue par le travail. Et pourquoi pas !

Entre l'artisan créateur qui a créé des choses dont on a des traces partout dans
le monde, et l'*autre* monde, ma vérité ne pourrait-elle point être plus près de
l'artisan créateur... Bien que le monde occidental ait créé un nouveau rapport
chevalet — toile — pinceau, les autres formes d'art très anciennes sont aussi là,
incrustées. Elles sont visibles autour de nous et on les vit à la fois de l'intérieur.

Mais comment saisir l'essentiel de quelque chose qui risque de se perdre ? Je
pense, entre autres, aux merveilles réalisées en mosaïque... Pourtant le geste
créateur existe encore, bien que l'on se soit mis à en faire une industrie pour des
raisons économiques. Notre vérité de création est peut-être dans la richesse de
notre civilisation et pas ailleurs. Sommes-nous obligés d'apprendre à nos enfants
l'alphabet de ce qui se fait en peinture à Paris, Berlin, New York ? Notre formation
peut nous permettre d'accéder à cette culture, de découvrir certaines choses,
mais il ne faut surtout pas calquer tel quel ce qui se fait. On n'est pas obligé
d'apprendre les mêmes codes de l'apprentissage culturel...

N.B. : *La beauté...*

N.M. : Je ne sais si c'est intérieur ou extérieur. La beauté peut se trouver partout.
En théorie de l'art, il a été prouvé qu'il y a une différence énorme entre un
portraitiste qui prend comme modèle un très belle femme et l'œuvre qu'il
produira, qui peut être très mauvaise. Les facultés psychosensorielles de chaque
individu peuvent lui donner la sensation du beau aussi bien devant un caillou que
devant une paire de godasses... Elle est selon les facultés, les sensations et les
réflexes de chaque individu. La beauté nous entoure, mais la percevoir est une
autre chose. Il y a une éducation qui ne relève pas uniquement de la création.

N.B. : *La couleur...*

N.M. : Je suis fils du soleil. Nous sommes assaillis par cette puissance de la
lumière ; elle nous force à un rétrécissement de la pupille. Et cela brise, dans nos
yeux, les rapports de couleurs. Il est même curieux d'observer que plus on
avance chez nous dans la campagne, plus on a besoin de mettre une note de
couleur, violente pour une Nordique ou un Scandinave...Alors qu'en Europe, on
rêve d'avoir plus de lumière, de soleil, nous avons ici trop de soleil. C'est la

configuration de la nature qui appelle la couleur ; et je me demande si la nature des lieux n'appelle pas ce besoin de telle ou telle couleur. En sémiologie, la grammaire de la couleur est tout à fait autre chose... Ce que le jaune veut dire pour un Chinois, ce que la tache rouge signifie pour un Belge, ou le gris pour un Saharien, c'est extraordinaire au plan de la pensée et de l'être humain. C'est presque métaphysique...

N.B. : *Dans votre œuvre, je serais tenté de lier le noir et l'or à la mort et à la fête...*

N.M. : C'est culturel. J'appartiens à cette culture dite arabo-islamique. La notion de la mort, liée au noir, appartient surtout aux chrétiens. Les fiançailles, chez nous, impliquent toujours un décor où le noir existe, et cela ne sous-tend pas obligatoirement le deuil — nous enveloppons, par exemple, nos morts dans le blanc. L'or qui fut, comme le portrait, presque interdit chez nous, est devenu pour moi un jeu symbolique ; j'aime cette non-couleur.

N.B. : *Et la couleur intérieure de votre écriture graphique...*

N.M. : Dans mes travaux graphiques, je ne joue pas avec les mots qui sont des calligrammes libres. En prenant la *lettre* dont la source est la calligraphie arabe, j'entends la libérer par le geste. Travaillant avec la morphologie de la *lettre*, tout en l'éloignant de son contenu linguistique, j'ai gardé l'ossature et la forme qui m'ont permis de conserver le rituel esthétique. Cela m'a donné l'occasion d'aller très loin dans l'histoire pour essayer de comprendre le développement de ces signes qui peuvent remonter jusqu'à l'araméen. Nous avons treize grandes écoles d'écriture dont sept importantes...

N.B. : *L'écriture arabe semble avoir conservé les rythmes visuels du langage...*

N.M. : La calligraphie spécifiquement arabe a le don de diluer la forme, la cursive, les courbes...Passionnant est le fait que la calligraphie ne soit pas demeurée figée dans une seule école. Il y a eu plusieurs écoles où la diversité de la langue arabe a pu apparaître, particulièrement là où l'Islam a bougé (Turquie, Iran...). Il est intéressant de noter ce que la philosophie arabe et les gens de chaque lieu ont donné à cette calligraphie. Ils s'en sont accaparés et lui ont injecté du sang neuf, une nouvelle forme.

Le verbe, le contenu dialectique du mot, je les ai éloignés volontairement ; de plus, n'étant ni copiste ni écrivain, mais plasticien, il n'était pas question que je prenne des textes connus que je révère. À un certain moment, je me suis servi de

la *lettre* et elle m'a répondu dans toutes ses courbes, ses formes, car j'ai respecté l'équilibre de ses possibilités dans la morphologie, la composition, tout en la ramenant à un jeu spatial de composition. Comme elle est inépuisable, je l'ai faite en sculpture, en tapisserie, en reliefs...

J'ai effectué des recherches sur l'appartenance et tout ce qui transcende. Dans une grande salle, j'ai disposé des parchemins sur les murs, et on a invité, en les filmant, deux personnes : un Européen et un homme appartenant à ma culture. Chacun, en pénétrant dans la salle, a eu un comportement intéressant à la vue de ces œuvres. L'homme de ma culture est allé *vers* l'œuvre pour se l'approprier. C'est quelque chose qu'il croyait pouvoir lire, donc posséder par la lecture. Il s'est trouvé gêné dans son comportement, car il n'a pas pu lire. Il a dû réfléchir. pour se rendre compte que le problème était d'ordre esthétique. L'œuvre était ramenée à l'universel par l'apport du geste plastique. Cela me tient à cœur dans ma recherche, le fait de pouvoir amener cette démarche sur le plan universel, en la sortant d'un enfermement dans le verbe, le mot...

N.B. : *Peinture et écriture, geste et tradition...*

N.M. : La démarche des plasticiens a fait éclater les codes de l'académisme en arts plastiques. Peut-être que la peinture a fait éclater ses limites, pour respirer, s'étaler...Elle a quitté la forme immédiate, l'oiseau, le paysage... Cet abandon du signifiant — signifié me rappelle étrangement que ma *lettre* n'est pas porteuse de messages, mais se signifie elle-même. En fait, ce que j'aime, c'est le geste.

Dans la liberté de création, je veux aller vers la rigueur, mesurer mes limites d'être, d'homme, et non point flirter avec l'anarchie, car la création aime la liberté, mais n'aime pas la charge dans l'absolu, au nom de la liberté. La liberté est une chose précieuse qui peut nous engloutir ou être notre compagne pour la vie, si on la respecte.

N.B. : *Vos thèmes ?*

N.M. : Libres ! Je ne donne jamais de titre, sauf ici au Symposium de la jeune peinture de Baie-Saint-Paul ; ce fut un plaisir de le faire et j'en ai eu envie. Cette absence de titre répond à un désir de ne pas conditionner celui qui regarde. Je le laisse libre de dialoguer, de partir...Je désire que les premières réactions viennent uniquement de ce que l'on a sous les yeux. Le spectateur doit dépasser le degré du simple regard pour pénétrer, sentir. C'est une question de vibrations, et non de dictée...

N.B. : *Le geste...*

N.M. : Je suis dans la limite vie-mort : comment la vie tient la mort par un fil, et comment la mort est omniprésente. Je me dis, à chaque œuvre de n'importe quelle dimension, que c'est un privilège de pouvoir ajouter à la création. Cette sensibilité, cette force entre mes mains, est peut-être matérielle, mais tellement éphémère, même si elle donne une sculpture en béton... Tout tient à ce fil de notre vie, celui du geste créateur. Nous sommes nous-mêmes éphémères. Et chaque fois que je tiens une œuvre entre mes mains, j'ai cette sensation qu'elle n'est jamais finie. Même accrochée à un mur, même signée, elle appartient à cette grande chose qu'est la création.

Le geste est charnel, sensuel, métaphysique. Sans le geste, je ne vois pas pourquoi on parlerait de création. Tout ce que l'on crée passe par le charnel.

N.B. : *La performance...*

N.M. : Elle est limitée dans le temps. J'ai écrit sur le corps d'êtres humains, après avoir touché à tous les matériaux connus, du bois à l'os... Mon rapport à l'être humain n'est pas une recherche de matériau, mais une réflexion sur l'éphémère. Dans ma société, le corps veut dire quelque chose.

J'ai essayé de créer une œuvre éphémère dans laquelle le corps accepte de participer à une œuvre en gestation. Le choix de femmes s'est imposée, par la nature des choses, dans nos rapports au niveau de la compréhension, de la complémentarité naturelle. J'ai joué sur la fusion des deux. Où commence et où finit l'homme, et inversement. Il y a un trait d'union. C'est un seul être, à la fois pour l'esthétique et pour la compréhension. Ces lettres de la calligraphie arabe, posées sur le corps, prennent plusieurs dimensions. À l'opposé des tatouages qui sont des signes qui s'inscrivent dans le temps, ce corps, maculé de signes éphémères qui s'effaceront au contact de l'eau, deviendra une œuvre que l'on ne pourra plus manipuler, chosifier, car elle est appelée a ne vivre que le temps insaisissable de l'instant vécu. En bougeant, le corps a créé une composition graphique qui me dépasse, parce que je n'en suis plus le maître...

N.B. : *Ce qui vous tient à cœur...*

N.M. : Je ne crois pas que je puisse répondre à cette question. Il y a l'amour de l'autre... Et à la fois, si on essayait, quelque part au monde, d'étouffer la création, cela me ferait mal, où que l'homme se trouve, l'homme sincère avec lui-même. Et si l'on devait empêcher, par exemple, un poète de dire ce qu'il porte en lui, cela me toucherait beaucoup...

N.B. : *Et l'internationalisme...*

N.M. : La création, de tout temps, a été une affaire individuelle, parce que nous ne sommes que des témoins de quelque chose, quelque part au monde. Vouloir détruire la notion de ce témoignage deviendrait dangereux pour le futur. Que cela devienne ensuite international, universel... Le futur sera construit sur le présent qui prend conscience du passé.

Le futur est à la fois condamné à un travail communautaire universaliste. Il faut donc éviter de se claquemurer, car celui qui croit détenir quelque chose et s'enferme avec ce bien va vers l'autodestruction. L'universalisme, c'est la compréhension de la grammaire de l'autre...

1. Entretien inédit, réalisé à Baie-Sait-Paul, où Nja Mahdaoui était l'artiste invité des pays francophones lors du Symposium de la jeune peinture, en août 1987.
2. Voir les *notes biographiques*, p. 585.

Lauréat Marois

La sérénité
des grands espaces

Lauréat Marois *Étoile*
Acrylique sur toile
183 x 122 cm 1984
Photo : Patrick Altman

Dans le silence et la solitude,
on n'entend plus que l'essentiel

Camille BELGUISE

Dans l'univers iconographique de Lauréat Marois, l'on sent l'appel des grands silences nordiques que réchauffe une sensibilité nourrie par les lumières de la nature. Sa ligne est précise et son graphisme, rigoureux. Lorsque l'image surgit, les terres de l'imaginaire s'apaisent dans une pleine sérénité. Et si les bleus interrogent l'infini, les sujets qui en émergent tirent leur naissance des bonheurs poétiques que nous offre un regard attentif au monde qui nous entoure. À l'occasion de l'exposition *Cinquième suite 1980-1982* que lui consacraient à Paris les services culturels de la Délégation générale du Québec (du 15 décembre au 12 février 1988), nous avons rencontré l'artiste [1].

Normand Biron : *Comment l'art s'est-il présenté à vous ?*

Lauréat Marois : Vient-on à l'art ? L'art vient plutôt à nous. Étant né à la campagne, j'ai été amené dès la prime enfance à être près du cycle des saisons, des animaux, de la nature... Sensible au monde environnant, j'ai été à la fois marqué par la sensibilité d'une grand-mère qui, à mon frère et à moi, nous a fait découvrir la beauté à travers la richesse de son jardin et les manifestations diverses de la vie. Par le biais de ses activités sur sa ferme, elle nous a communiqué le plaisir

de vivre — la reconnaissance de la vie à travers les animaux, la nature... Enfant, j'étais, un peu comme tout le monde, à la recherche du merveilleux, et la bordure d'un petit ruisseau ainsi qu'une forêt devinrent cette aire d'isolement qui me permettait de me retrouver, de rêver...

N.B. : *Les thèmes de votre peinture se sont imposés de quelle manière ?*

L.M. : De façon spontanée, mais je présume qu'ils surgissent des terres visuelles de l'enfance. Bien que je n'aie pas été conscient dès les débuts de mon œuvre que l'eau était un thème omniprésent, elle est un fil conducteur qui lie quinze années de travail — l'eau devient une métaphore de mon intériorité. L'île, lieu de solitude, fait aussi partie de mon imaginaire, comme la montagne représente l'absolu, l'inaccessible.

N.B. : *Toujours lié à la nature, vous avez fait un timbre qui représente un parc de la Mauricie...*

L.M. : Une expérience très riche qui vous oblige à vous documenter, à sillonner les cours d'eau, parcourir les lieux, voire découvrir par avion le magnifique lac Wapizagonke, mot amérindien qui signifie le passage et dont la forme s'apparente à un grand serpent.

L'intérêt de cette transposition graphique est cette lumière bleue du matin que déchirent des montagnes sombres. Je me suis réjoui d'apprendre qu'un journal américain le citait comme le plus beau timbre réalisé en 1985.

N.B. : *L'expression* sincérité dans le travail, *cela signifie...*

L.M. : Cette réalité devrait concerner tous les métiers du monde. Ceux qui aiment leur métier en sont amoureux, passionnés, et ne peuvent le faire que de façon très intense, en offrant finalement tout ce qu'ils sont. Je pense que le métier d'artiste est très exigeant, peut-être le plus difficile, mais, à la fois, le plus extraordinaire. Une appréciation positive devient par là même une grande récompense, car pour mener cette carrière, il faut faire des choix qui entraînent une certaine abnégation.

À y regarder de près, ces choix sont les seuls qui me rendent totalement heureux, soit dans mon atelier, soit lors d'une exposition, lorsque je regarde avec un certain recul quelques années de ma vie qui se matérialisent dans des œuvres. À ce moment, les proches et le public qui aiment deviennent essentiels...

N.B. : *Comment travaillez-vous ?*

L.M. : Jamais de la même façon. Comme dans le cas de l'écrivain ou du compositeur, chaque œuvre naît et se vit de manière différente, car si l'on se répétait, il n'y aurait plus création.

Comme tout artiste, je suis attentif à la vie. Les idées me viennent de diverses sources — une lecture, une phrase, un mot. Si l'idée persiste, je rassemble une documentation sous forme de photographies, parfois la démarche exigera la présence d'un modèle... Ensuite, je fais souvent des collages qui subiront la transformation sur le tableau, la sérigraphie... Si la sérigraphie permet la fragmentation, la peinture exige la fusion.

N.B. : *Vous connaissant depuis un long moment, je vous ai toujours perçu sur le plan du travail comme un* ascète minutieux...

L.M. : L'amour de son travail requiert une concentration. Lorsque je fais un tableau, je le vis pleinement — je peux difficilement mener deux expériences en même temps. Je crois difficilement à l'expérience artistique interrompue fréquemment — l'art, c'est la vie et je m'imagine mal arrêter de respirer longuement. Il en est de même pour le travail créateur. Le rituel quotidien de me rendre à l'atelier m'est essentiel. Je crois à la continuité, parsemée de victoires et de défaites.

N.B. : *L'importance de la couleur...*

L.M. : Je pense en couleurs ; d'ailleurs, j'ai rarement travaillé en noir et blanc. La vie est couleur.

Mes couleurs sont avant tout nordiques — le bleu, le gris, le noir particulièrement, bien que je me sois donné des défis en réalisant une sérigraphie dans des tonalités de rouge dans les années 1972-73. Le jaune et l'orange ne me sollicitent pas du tout.

N.B. : *La lumière...*

L.M. : Elle engendre la couleur, mais mes toiles reflètent avant tout ma personnalité. S'il y a clarté, elle vient là instinctivement. Les images viennent d'elles-mêmes, au-delà d'un vouloir conscient.

N.B. : *Que vous a apporté votre enseignement ?*

L.M. : Beaucoup. J'ai revu récemment un de mes anciens professeurs à qui je dois de m'avoir appris le métier de sérigraphe, Roland Giguère, qui me rappelait que

« nous étions toujours le professeur de quelqu'un ». Non seulement nous sommes appelés à lire, à nous documenter, à faire le point, mais il y a aussi le privilège de voir, de façon immédiate et concrète, apparaître dans une œuvre les effets de votre enseignement. Lorsque l'on peut transmettre son expérience, je crois que cela devient un devoir. Et cette démarche parallèle au travail solitaire en atelier est très enrichissante. Aider les jeunes artistes comme je le fus moi-même, c'est aussi se sentir accueilli. Au-delà des syllabus de cours, je crois que l'artiste offre une certaine sagesse, liée à ses années de pratique artistique.

N.B. : *La beauté...*

L.M. : Être beau est aussi difficile qu'être laid. Cela dépend souvent de la superficialité de nos jugements qui s'attachent à l'apparence plutôt qu'à l'essence des êtres.

Pour moi, le beau est très important, autant que le sont les couleurs. Mais la notion du beau appelle le mot choix — l'harmonie d'une œuvre que je trouve belle est très personnelle. Lorsque je dis *beau*, le mot *bon* se cache souvent derrière, tant sur le plan de l'être que de la création.

N.B. : *La solitude...*

L.M. : Beaucoup de gens fuient la solitude, ne serait-ce que devant leur téléviseur. Dans mon métier d'artiste, je la vois comme le matériau primordial à toute forme de création — je suis incapable de prendre un crayon lorsque je suis entouré de gens. En public, je demeure souvent très réservé, alors que seul, cette réserve tombe. La solitude est vraiment mon essence : je peux m'exprimer pleinement. En fait, je la recherche très fortement. Comme artiste d'ailleurs, l'on n'est jamais seul puisque l'on fait son œuvre pour un public qui nous accompagne intérieurement.

Par contre, j'aime aussi la société. Il y a une solitude, cependant, que je déteste, celle de prendre seul mes repas.

N.B. : *Vous avez été récemment exposé à Paris. Quelle importance accordez-vous au fait de vous ouvrir au monde extérieur ?*

L.M. : Même seul dans son atelier, on est à l'écoute du monde. Avoir maintenant une exposition solo à Paris, ou encore il y a quelques années à Bruxelles, est toujours une expérience enrichissante. Une chance unique de faire connaître son travail et de se confronter à un autre milieu artistique.

N.B. : *Vos nombreux voyages, je pense ici à la Chine, au Japon, ont-ils modifié votre œuvre ?*

L.M. : *Conversion éolienne* tire son origine de ma sortie de Chine populaire — une île en périphérie de Hong Kong. Tout voyage s'inscrit dans votre vie et modifie secrètement votre trajectoire créatrice.

N.B. : *La mort...*

L.M. : Elle ne m'effraie pas. Quand on est né sur une ferme, on est vite sensibilisé à la vie, mais à la fois à la mort — par l'observation des animaux, des saisons. À la campagne, on n'a pas la même vision du réel ; à la ville, on me semble moins préparé aux cycles naturels de la vie. Je crois que lorsque l'on a suffisamment vécu, elle devient une compagne souhaitée.

Dans la mort physique, il y a une coupure de l'univers des sensations ; ce qui est pénible à envisager. Mais je crois que l'énergie d'un individu ne se perd pas ; elle retourne à l'univers. Et l'artiste est très privilégié ; lorsque sa vie est son œuvre, l'on ne meurt pas vraiment, car subsistera une énergie inscrite dans son œuvre.

N.B. : *Comment voyez-vous le monde actuel ?*

L.M. : Beaucoup d'égoïsme et de peur. Peut-être beaucoup d'égoïsme parce qu'il y a beaucoup de peur, d'étroitesse et d'ignorance. Une période de grandes solitudes. Et lorsque je vois les jeunes de vingt ans, leurs choix sont difficiles — tout se multiplie et pourtant les capacités intérieures de l'homme demeurent les mêmes. Si tout se multiplie parfois sur un plan positif, les problèmes aussi croissent — la pauvreté, la solitude, les difficultés existentielles, les inégalités... Ma vision du futur est plutôt sombre [2].

1. Entretien publié dans *Cahiers des arts visuels.* vol. 19, nº 37, printemps 1988 (Montréal).
2. Voir les *notes biographiques*, p. 588.

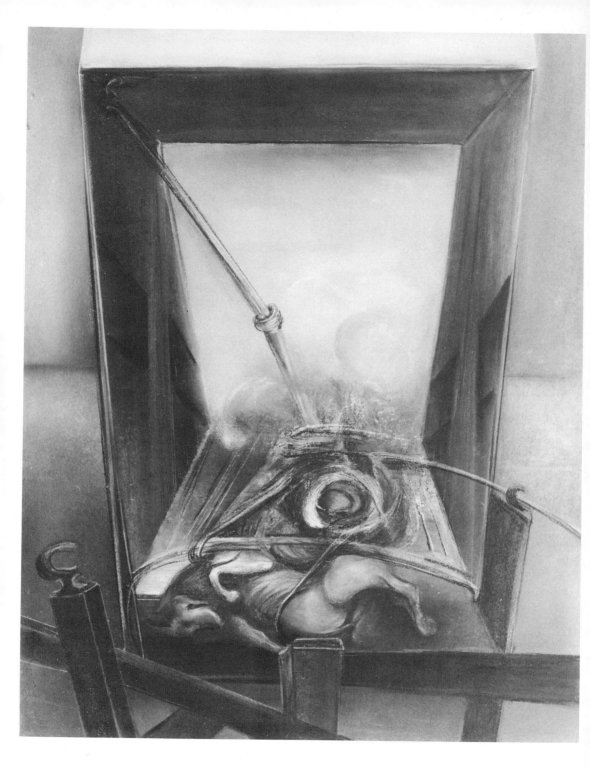

SUZANNE MARTIN

Lettre à
Normand Biron

Suzanne Martin *Estacade*
Photo : R. Dreyfus

Bien cher Normand Biron,

Merci de te souvenir de mes œuvres, merci de ta bonne lettre. Je l'ai reçue le 2 mars (poignet et main cassés), alors trop peu de temps pour faire un texte sur l'érotisme et la mort... Si tu veux bien, je te ferai un texte beaucoup plus important que quatre ou cinq pages pour ton prochain *Cahiers*, mais si tu ne m'avais pas demandé ce texte sur l'érotisme, je n'aurais jamais eu le courage de m'interroger, de me retourner sur ma vie pour tirer au clair mes relations, mon comportement avec l'univers des sens [1].

Effroi inavoué, inavouable. Il m'arrivait même de sortir certains livres de ma bibliothèque, comme en cachette de moi... De les enfouir au fond de cartons ; tout le corps crispé rien que de les toucher. J'ai eu parfois le désir d'entrer moi aussi dans la grande fête des sens, mais même avec la littérature érotique : intérêt et refus.

J'étais aussi gênée quand les critiques d'art parlaient de la sensualité de mes couleurs, des matières. Bouleversée même lorsque l'un d'entre eux avait écrit que mes sculptures *Totem* étaient des grands phallus.

Il est vrai que le sexe est irréversiblement lié à la mort. Enfant des rues, j'habitais le port. Pas le port des voyageurs, celui des docks, au long duquel étaient dressées des estacades, sortes de scènes de théâtre où les écumeurs du fleuve remontent sur ces tréteaux des bêtes mortes avec encore leur pavé attaché à leur cou, des noyés dans des poses obscènes, grotesques, dérisoires, sexes

éclatés, gonflés d'eau, et puis des boîtes, des objets. Tout cela mêlé dans une parade narquoise, éclatante de couleurs, livrée au pire de la lumière sous le soleil turbulent du sud de la France...

Et ces odeurs de corps déjà si loin dans la mort... C'est ce que j'ai commencé à peindre dans les années 1970. Au moment où tous les murs des villes se sont couverts de grandes images nues qui toutes parlaient de sexe, d'érotisme, même pour vendre une paire de chaussettes. Et puis partout dans le monde le grand orchestre de la mort.

Il y a aussi qu'enfants des docks, fille ou garçon, à douze ans, nos corps intacts et pourtant foudroyés ont déjà servi à la sombre messe, aux flamboiements fiévreux et tristes de ces hommes solitaires et ivres qui hantent la nuit des ports.

En 1970, pour la première fois, je revenais dans le port de l'enfance ; le Musée de Bordeaux me faisait une rétrospective. Je me retrouvai dès l'aube devant les estacades, comme si je n'avais jamais changé de place. Fascinée comme si j'avais toujours regardé cela au-dedans de moi. Sans le savoir. Alors en rentrant à Paris, j'ai pris les grandes structures portuaires qui se dressent dans le ciel comme nos golgothas modernes et tout en haut, exemplaires, j'ai mis les tréteaux des estacades.

Ces toiles que tu as vues en 1976, *Chaos, Ballasts, Estacades*..., sont nées de cela.

Jusque-là, je n'avais pas été très satisfaite de ma peinture. J'admirais les Goya, Delacroix, Gericault, Vélasquez, les Flamands, Rembrandt, F. Hals, Breughel Le Vieux... Ces peintres qui voyaient et qui nous faisaient voir, tout en faisant une peinture superbe.

Je t'envoie des photos. Le texte, je te l'enverrai plus tard. Je l'ai commencé, assez bien je crois, mais tu vois, tout s'est mis à bouger dans ma tête. Un besoin absolu de chasteté. Mais pourquoi ? À présent que j'ai commencé à me poser des questions... Je vais aller au bout. Sais-tu que c'est dans le port de Bordeaux que le poète Hölderlin est devenu fou ?

Excuse-moi, à cause de ma main cassée, j'écris mal.

Je t'embrasse. Écris-moi. À toi.

Suzanne Martin
Peintre, écrivain, sculpteur
(France) Le 13 mars 1987 [2]

1. Lettre publiée dans *Cahiers des Arts visuels*, vol. 9, n° 34, été 1987, (Montréal).
2. Voir les *notes biographiques*, p. 591.

PIERRE OUVRARD

Lorsque la reliure a la texture d'une vie...

Pierre Ouvrard *Enchantment and sorrow (Gabrielle Roy)*
Plein agneau bleu, mosaïques veau blanc,
chagrin noir et mauve, sur monotype encre et acrylique

Plus la qualité du livre est grande,
plus il devance les événements.

Vladimir MAÏAKOVSKI

Normand Biron : *Quels sont les sentiers qui vous ont conduit vers la reliure ?*

Pierre Ouvrard : Un hasard. Enfant j'étais au collège Brébeuf à Montréal, d'où j'ai pris une tangente. Je désirais m'inscrire soit à l'École du meuble, soit aux Arts graphiques. Les Arts graphiques m'ayant accepté, j'y ai découvert Albert Dumouchel qui a créé un noyau d'illustrateurs qui avaient une pensée nouvelle au plan des arts de l'imprimerie. Ce fut le premier souffle.

J'avais, il est vrai, des antécédents : mon père et ma mère étaient bibliophiles et collectionneurs ; et mes oncles étaient libraires. J'étais non seulement près du monde du livre, mais cette dimension de l'art dans le livre s'est confirmée à l'intérieur des arts graphiques. Le milieu était favorable ; on n'a qu'à regarder les graveurs, les peintres et les artisans du livre actuels : ce sont, pour la plupart, des anciens des Arts graphiques.

Ce choix fut donc naturel ; j'avais décidé de faire de la reliure, de l'illustration de couvertures de livres. Ça n'a pas été facile : j'ai longtemps été obligé de faire du travail de cuisine, du travail courant, du travail industriel, mais toujours avec cette idée d'interpréter l'ornement, la décoration du livre selon ma vision du monde des arts.

Il y a eu des courants que j'ai subis, différents styles, diverses écoles de peinture... Cela s'observe aussi bien en regardant l'image sur le livre qu'en examinant l'illustration intérieure de l'ouvrage, car la vision de l'illustrateur n'est pas d'emblée celle de l'auteur. J'ai relié cinquante *Maria Chapdelaine* dans ma vie ; il n'y a pas deux exemplaires semblables ; cette diversité provient de mes *époques d'images*, de mes moments de réflexion. J'ai aussi eu la chance d'être là au moment de l'essor exceptionnel des Arts graphiques, alors que l'expérimentation tant de l'image typographique que de l'image-reliure était permise [1].

N.B. : *Pourquoi les livres ?*

P.O. : Parce que le livre est un compagnon extraordinaire, le compagnon de la solitude et, à la fois, des grandes joies. Le livre est un objet très sensuel que vous touchez... De là, je suis devenu de ceux qui veulent le conserver grâce à ce vieux métier qu'est la reliure, et qui a précédé l'imprimerie au moment où il s'agissait de perpétuer la pensée, les écrits de l'homme... Je me suis senti interpellé par ce métier et j'ai obéi à cet appel.

Étant très tactile, je n'aurais pas pu faire un travail où je n'aurais pas pu m'investir. La reliure a été le canal, la voie qui m'a permis de dire ce que je ressentais, et tout cela a pu se réaliser avec une grande satisfaction personnelle. Vous travaillez avec tellement d'éléments différents — toutes des matières vivantes : papiers, cuirs, cartons et couleurs. Et vous pouvez ensuite mettre tout cela ensemble et faire une image. Moi, je crois que c'est la fonction de l'artisan.

J'aurais probablement pu être peintre ou sculpteur ; mais je ne crois pas que j'aurais connu ce même plaisir tactile de toucher à toutes ces matières qui vivent par elles-mêmes. C'est une forme, j'allais dire, de vérité et, avant tout, un besoin de rechercher des techniques, de nouvelles pensées d'illustrations. Autant ma reliure a évolué, autant mon image s'est modifiée selon, souvent, des cycles de trois ou quatre ans.

N.B. : *Avez-vous eu des maîtres ?*

P.O. : Oui. Dans plusieurs lieux de ma vie. Par exemple, ceux qui m'ont enseigné le métier, la technique du métier. Ce sont des êtres qui m'ont transmis une connaissance avec la plus grande vérité, la plus grande simplicité.

Au plan de l'art, ce fut l'école d'Albert Dumouchel ainsi que des maîtres tels Pellan, Jolicoeur, Beaudoin... Directeur des Arts graphiques, Beaudoin a été une espèce de phare ; il a apporté d'une manière humaine et simple ce que Gauvreau a apporté à l'École du meuble. Pendant la guerre, j'ai eu le privilège d'étudier avec

quelques professeurs européens, dont Bonfils de l'école Estienne, qui était venu faire un stage ici. Il fut très surpris de constater qu'ici on réalisait la reliure d'un bout à l'autre : c'était un schème d'opérations, une façon de travailler inconnue en Europe.

En Europe, le relieur est souvent l'architecte du livre : une partie du travail est faite dans les ateliers, l'autre dans divers lieux ; ce qui permet une qualité exemplaire. Je pense que les grandes œuvres se font encore là-bas. Étant ici un pays fort jeune dont la population est réduite, nous arrivons quand même à innover. L'Europe peut, elle, porter une sorte de corset de traditions, tandis qu'ici, on est en train de bâtir la tradition, de la faire, de l'écrire...

Dans les années 50, grâce au mouvement d'après-guerre, à Borduas et à quelques autres, le relieur s'est senti libéré des contraintes imposées quant aux styles, aux encadrements, aux bordures... ; il avait le droit de faire des images qui accompagnaient très bien l'art. Jusqu'à la fin du XIXᵉ siècle, on ne pouvait pas faire de la reliure avec la liberté dont on jouit aujourd'hui. Même ceux qui m'ont immédiatement précédé, je pense à Forest, Perrault, Bélanger, étaient encore dans une sorte de carcan, comme la peinture elle-même — la peinture québécoise ou canadienne exigeait des reliures très figuratives, de la caricature. C'est avec l'école de Beaudoin que la reliure a pu devenir une forme d'art, où la liberté nous était donnée. Je songe ici à Jean Larivière, Ian Trouillot, Louis Grypinich... On pouvait relier un *Maria Chapdelaine* sans avoir l'obligation de mettre une image idéalisée de femme sur la couverture.

N.B. : *Et le premier atelier ?*

P.O. : Le premier atelier s'est fait avec Marcel Beaudoin qui nous avait permis d'utiliser l'atelier de reliure durant l'été pour réaliser une commande, un contrat... On s'est aperçu que l'on pouvait travailler ensemble ; ce fut la création de l'Atelier de reliure Ouvrard et Beaudoin, installé au 1316, rue Ontario, à Montréal. C'étaient mes débuts et là furent reliés des milliers de volumes pour les commissions scolaires, les bibliothèques municipales... Cette *reliure de bibliothèque* m'a permis d'apprendre mon métier, parce que arrondir, endosser un livre, on peut en définir l'action, décrire le cérémonial, la gestuelle, mais il faut en réaliser des milliers avant de faire une bonne endossure : j'entends ici une endossure manuelle.

Pour les bibliothèques, les titres et les formats étant continuellement différents, nous devons toujours faire de la reliure manuelle. Et la raison d'être d'un petit atelier comme le mien est justement de faire des choses qui ne peuvent

se faire dans une production en série. Ce qui explique les quantités restreintes. J'ai fait cela pendant vingt ans.

À l'atelier, je commençais à ce moment à réaliser des éditions qui étaient déjà annonciatrices des éditions de livres d'artistes que l'on fait encore aujourd'hui. Je me souviens avoir fait vers 1955 un volume à tirage limité avec un texte de Roland Giguère.

N.B. : *Comment travaillez-vous au quotidien ?*

P.O. : Je pense à un livre, et la nuit — je dors pourtant d'une façon admirable —, il va m'arriver une image, une façon de faire, une suite d'opérations... Je les vis de façon très intense ; parfois, j'arrive à la fin de mon livre et il n'est pas ce que je souhaiterais. Je le défais et je trouve mon erreur. Le matin, j'entre dans mon atelier et je profite de cette réflexion de la nuit.

Je me lève très tôt. Le matin, je dessine habituellement et j'exécute aussi des travaux de mosaïque. J'ai l'impression que la coordination de mes gestes et de ma pensée est plus intense pendant cette période de la journée. L'après-midi, j'exécute des opérations de reliure, devenues un peu plus mécaniques. Ce n'est pas de la création, même si la réflexion est toujours présente. Je fais de sept à huit heures de reliure tous les jours, puis je m'accorde quelques jours par semaine de visites de galeries, d'expositions, de rencontres avec des gens qui ne sont pas nécessairement dans la reliure, mais qui sont préoccupés par le livre : des graveurs, des auteurs, des peintres...

Mon quotidien ? Faire de la reliure comme je le fais, cela devient mon être qui se prolonge dans un rituel, une gestuelle. Je crois que l'on devient un artisan lorsque la matière n'est plus étrangère à notre être. La peau que je traite, je la connais aussi bien que la mienne. Votre métier n'est plus séparé de vous, vous formez une entité, un tout. Il m'est arrivé souvent de rencontrer des relieurs qui n'avaient jamais lu un livre ; c'est un non-sens que de relier des textes sans même en connaître le contenu. À ce moment, cela devient une mécanique.

N.B. : *Comment se fait le choix des matériaux ?*

P.O. : Dans la mesure du possible, les matériaux de base sont toujours des papiers sans acide ; pour les cuirs, j'utilisais auparavant des peaux entièrement naturelles, teintes avec des matières végétales. Aujourd'hui j'emploie beaucoup les cuirs italiens et anglais pour lesquels on ne se sert plus de teintures à base de végétaux, mais qui, sans être chimiques, ont l'avantage d'être permanentes. Dans le

contexte nord-américain où les écarts de température sont excessifs, il est nécessaire de contrôler nos cuirs et nos toiles.

Pour la majeure partie des livres, j'utilise un cuir noir, parce que le noir me laisse un vaste champ de possibilités dans l'utilisation des couleurs de mosaïque. Quant aux sortes de cuir, j'emploie du chagrin et de la chèvre avec un grain très fin, de façon que je n'aie jamais de conflits entre la nature même de mon cuir de recouvrement du livre et les dessins, les mosaïques ou les gravures qu'il pourrait y avoir en frontispice. Je n'utilise pas le maroquin parce que le grain est gros au point de me distraire et m'embarrasser sur le plan de l'image.

J'utilise aussi des métaux — il m'est arrivé de travailler avec des joailliers, des graveurs ; j'ai expérimenté l'argent, l'or, le cuivre, le bronze... De plus, je me sers beaucoup du plexi et de toutes les résines.

Je suis assez conventionnel dans le choix des matériaux, voire traditionnel, car, lorsque vous faites un livre, sa première qualité est la permanence. Je ne peux pas me permettre de faire une reliure si je ne suis pas assuré que le livre a des chances d'être au moins centenaire.

N.B. : *Comment se fait le choix des artistes ?*

P.O. : Quand j'ai travaillé avec des joailliers, par exemple, c'était parce que j'étais séduit par des textures... Avec un autre, ce sera pour l'intégration d'une sculpture à un livre ; et un autre, pour l'impression dans le cuir... Je pense ici à un livre de Leonor Fini, ou encore à *La Tempête* de Shakespeare... J'ai déjà relié plusieurs volumes avec les tissus de Mariette Rousseau-Vermette où, à travers des textures, je suis allé chercher une image. Ce sont des collaborations extraordinaires.

J'aime réunir plusieurs disciplines pour arriver à un tout. Il m'est arrivé de faire des bijoux, de concevoir une reliure où une partie de la sculpture est rétractable. Vous dévissez le bijou de votre reliure et vous le portez, un soir, en pendentif ou en broche. Et après en avoir eu l'usage comme parure, vous le revissez et votre reliure reprend son entité.

N.B. : *Le choix des artistes...*

P.O. : Le goût d'une aventure qui me surprenne.

Quand je travaille avec des éditeurs, il y a presque toujours des réunions préliminaires où l'on discute de la teneur générale du volume, de l'image finale. Ce travail de collaboration permet d'unifier ces élans créateurs. Faire un livre est vraiment une grande aventure, une histoire d'amour, parce que vous vous surprenez, au bout de quelques mois, à aimer d'une façon toute particulière l'être

avec lequel vous avez travaillé, en raison de l'intensité et de la complicité qui se sont créées.

N.B. : *Comment choisissez-vous vos papiers ?*

P.O. : En tenant compte des textures, au toucher aussi. Il y a des contraintes de base : selon le volume, vous utiliserez, par exemple, des papiers de Rives ou encore d'Arches. Quand je suis assez libre de faire des choix très personnels, je me sers de papiers très structurés, qui n'ont pas le poli des papiers industriels, mécaniques.

Quant au matériau de recouvrement, j'emploie la plupart du temps le cuir, car je le considère comme le matériau le plus chaud à travailler et comme celui qui rejoint davantage les qualités sensorielles de l'être. Et c'est à la fois la matière la plus permanente.

Par contre, il est arrivé, à plusieurs reprises, qu'on m'amène un volume très ancien. Je préfère, en général, conserver l'état originel du volume, en le soustrayant, grâce à un coffret, aux rayons du soleil et de la poussière. Il m'est arrivé parfois d'avoir des volumes du XVIe siècle ; je n'allais sûrement pas modifier des éditions aussi précieuses. Je pouvais faire un nettoyage, mais pas de reliures.

N.B. : *Combien de livres avez-vous faits depuis le début ?*

P.O. : J'ai relié environ mille livres. Pour les éditeurs, j'ai réalisé deux cent cinquante projets et j'ai fait trois cents livres d'artistes dont les tirages varient de vingt à trente exemplaires. Toute ma vie est dans ces livres. Mes livres d'artistes, ce sont dix mille livres, au moins.

N.B. : *Un livre unique...*

P.O. : Un livre, une reliure, un exemplaire. Et jamais cette reliure ne sera refaite. Souvent c'est une reliure unique sur un tirage de tête où l'on retrouve une image originale, une gravure, une dédicace d'un auteur ou un mot qui n'est pas dans l'édition habituelle. Parfois le hasard conduit à mon atelier quelqu'un qui va m'apporter un exemplaire rare, que je transforme en une reliure unique.

N.B. : *Et en plus des livres d'artistes...*

P.O. : Ce sont des milliers de volumes de bibliothèques, des montagnes de livres. Je préfère ne pas trop y penser...

N.B. : *Votre démarche créatrice est un peu celle du peintre...*

P.O. : Elle suit des voies très parallèles à celles du peintre, c'est-à-dire que vous êtes en marche continuellement. Un peintre ne refait pas le même tableau ; si vous regardez la vie d'un être, il y a des périodes où son image a évolué jusqu'à disparaître. Je pense ici à la peinture abstraite qui dit l'intériorité d'un peintre. Dans mes reliures, on retrouve un peu une démarche similaire.

Je ne fais jamais une reliure unique sans m'interroger énormément sur ce que va être l'image. Semblable au peintre qui va travailler ses huiles avec beaucoup d'attention, comme relieur, j'obéis à une motivation intérieure qui m'amène à faire une image parfois très sobre, voire même sombre, tandis qu'à d'autres moments ce sera la fête des couleurs auxquelles je suis très lié.

N.B. : *La couleur...*

P.O. : Elle reflète beaucoup mon état d'être. Elle vient compléter la forme : la forme d'une pièce de mosaïque, par exemple. Vous réalisez un premier carton, un premier dessin, et votre livre apparaît déjà dans sa dépendance à votre état d'être. Vous recevez une bonne nouvelle et vous vous apercevez, le lendemain, en poursuivant votre mosaïque, qu'elle est le résultat d'une grande joie ou parfois, d'une grande peine, d'une grande amitié qui vous remplit de chaleur.

La couleur est pour moi très liée au monde de l'œuvre et au plaisir que je prends à travailler sur un volume. Si l'illustration du livre est un tant soit peu colorée, vous pouvez facilement rejoindre des sentiments, une intensité que l'illustrateur a connus. Certains textes vont vous atteindre de façon très personnelle, très intérieure jusqu'à vous rendre inquiet de communiquer cette émotion, et peut-être même vous donner l'envie secrète de la préserver jalousement pour vous-même.

Être collectionneur, c'est avoir un plaisir certain de posséder qui se double d'une grande jouissance de l'être. Les collectionneurs de livres, de sculptures, de tableaux... établissent des liens entre les objets et eux-mêmes au point de ne plus pouvoir s'en départir. À titre de relieur, lorsque je remets une commande, j'ai souvent l'impression de livrer une partie de mon être.

N.B. : *L'enseignement...*

P.O. : J'ai enseigné au Cégep Ahuntsic où je donnais un cours d'histoire de la reliure, divisé en trois parties, soit l'histoire du livre, du papier, des matériaux, de l'écriture, puis l'explication de l'illustration et de la technicité qui entoure le livre et, enfin, la réalisation. Après quarante-cinq ans de métier, mon implication avait

complètement changé : il ne s'agissait plus de transmettre une information, mais de devenir complice des découvertes de mes étudiants. J'ai eu énormément de plaisir à vivre avec eux cette aventure. J'ai revécu toute cette période où votre approche est vierge ou quasiment. J'ai été étonné d'avoir pu faire taire de mon être l'aspect technique, pour retrouver une certaine fantaisie, un certain rêve du livre.

J'ai enseigné pendant une dizaine d'années. Je me suis retiré complètement lorsqu'un jour on m'a demandé de donner un cours pour remplacer un professeur régulier. Et là, j'ai dû faire un cours de technique pure, et je m'en suis senti incapable. J'ai remplacé le professeur le temps qu'il fallait, puis ce fut pour moi la fin de l'enseignement. Je me suis rendu compte que la reliure est un sang qui coule dans mes veines. Et je désirais encore connaître les émotions vierges, liées au plaisir de réaliser un livre, d'y toucher ; des émotions qui vous donnent de grands coups de chaleur. Parmi les premiers élèves que j'ai eus, j'ai l'impression que certains d'entre eux ont fait, en quatre ou cinq ans, un cheminement qui m'avait pris beaucoup plus de temps. Sans prétention aucune, j'ai eu le sentiment de donner la main à des étudiants de meilleure façon que certains maîtres me l'avaient donnée. Cette complicité était devenue absolument extraordinaire. Quant à la transmission de mon expérience, de ma pensée, je crois que j'ai été ouvert à chaque occasion.

Si mon fils François ne travaille pas avec moi, c'est en raison de la précarité d'un tel métier qui dépend de la moindre récession, le livre devenant alors un objet de luxe. Je n'ai pas eu le courage de lui faire assumer ce risque. Pour ma part, je suis marié à la reliure ; elle est l'amie de mes joies, de mes peines, de mes aventures. Elle est tellement présente ! C'est comme si je vous révélais une aventure amoureuse... Comment pourrais-je la transmettre ? Je ne le sais pas...

N.B. : *L'œuvre est là...*

P.O. : Oui. Je suis sûr que, dans les années à venir, elle pourra être un point de repère pour mon fils.

Vous savez que parfois je retrouve, deux ou trois ans plus tard, chez d'autres relieurs, mes formes, voire le produit de mes recherches...

N.B. : *Il faut espérer qu'ils obéissent à une nécessité intérieure plus qu'à la facilité d'être copistes...*

P.O. : Oui, bien sûr, parce que autrement, ils passeraient à côté. Si, par contre, vous avez pu être un moteur dans leur recherche intérieure face à la création, parce que les gens vous voient vivre, vous sentent, cela devient extraordinaire.

N.B. : *La beauté...*

P.O. : La beauté des êtres et des choses. La fonction de l'artisan est de créer une chose belle, qui va devenir une partie de la vie des êtres et qui leur amènera des joies et du plaisir. Dans ma vie, si je suis près d'un écrivain, d'un peintre, d'un illustrateur, c'est parce que les êtres ont une beauté intérieure. Cette beauté-là est aussi complice du moment. Je ne crois pas que ce soit un critère universel.

En tout cas, il y a quelque chose qui, à un moment donné, vous a ébloui. Vous avez vécu près d'un être et à cause de sa disponibilité ou de la vôtre, peu importe, vous avez découvert une chaleur, une qualité d'âme et d'esprit. C'est ça pour moi la beauté. C'est aussi le plaisir que cela vous apporte ; c'est la compagnie d'un être, d'un objet ; leur complicité vous font découvrir une beauté qui n'est pas nécessairement esthétique. La beauté est un sentiment très intérieur.

N.B. : *La solitude...*

P.O. : Je suis un être très épris de solitude ; j'ai besoin de quelques arbres autour de moi. Je suis, si l'on veut, un solitaire naturel ; la solitude ne m'est donc pas pénible. Vous pouvez être absolument seul à l'intérieur d'une foule. Il ne faut pas confondre la solitude et l'inquiétude.

Il m'est arrivé quelques fois de connaître la solitude et, à l'intérieur de cette solitude-là, j'ai eu des périodes de reliure absolument merveilleuses où, après des tâtonnements de quelques jours, j'ai trouvé des formes, des images, des couleurs... C'est très rare que j'aie connu la solitude, comme je ne me souviens pas d'avoir connu l'oisiveté.

N.B. : *Et la mort...*

P.O. : La mort fait partie de la vie, c'est un stade, un moment que vous passez. L'année dernière, quand j'ai momentanément quitté mon atelier à la suite d'un malaise cardiaque, je suis entré à l'hôpital en sentant que je ne pouvais plus rien faire pour tous ceux qui m'entouraient. Cela paraîtra peut-être prétentieux, mais j'avais l'impression d'avoir fini de me livrer au monde. J'ai compris que peu importe ce qui m'arriverait, j'avais donné mon message et qu'il était derrière moi. Et je crois bien que je vais vivre ma mort comme ça. Elle va se produire, puis mes livres qui sont en marche resteront sur ma table. Je n'ai pas d'appréhension, ni de crainte de la mort... Lorsque des êtres chers disparaissent, cela ne me semble jamais morbide ; ils sont rendus à cette porte-là, tandis que moi, j'y serai demain. Je ne suis pas fataliste en pensant que je vais mourir en faisant un livre. Ce sera

une fin normale, si je puis dire, parce que au-dessus de tout, la reliure aura été ma complice.

J'ai le sentiment que la reliure aura compté plus que tous les êtres qui m'ont touché. C'est une compagne qui m'a embêté maintes fois, qui m'a fait vivre des échecs, des désappointements, mais ça ne fait rien ; ça fait partie du *gros paquet* qui s'appelle la vie. Je ne me souviens pas d'être entré un matin dans mon atelier sans bonheur. Les exigences de cette partie de ma vie ont toujours été prioritaires, parce que je me suis rendu compte, il y a très longtemps, que je ne pourrais pas me permettre d'avoir des failles. Je ne pouvais pas lui être infidèle... C'est une espèce de culte, de religion... Je n'y peux rien.

N.B. : *Et la nature...*

P.O. : Étant étudiant — d'abord, je suis un produit de la ville —, j'ai eu la chance, pendant quatre ou cinq étés, de naviguer jusque dans le golfe. Les levers du jour que j'y ai vus sont inoubliables.

Quand on est venus s'installer à l'île aux Noix, c'était par besoin de redécouvrir une vie essentielle. La nature nous donne des leçons incroyables sur la non-permanence de votre geste — ce n'est pas vous qui allez changer l'ordre de la nature ; votre environnement va plutôt vous faire évoluer, vous faire connaître une espèce de mutation. La nature se perpétue, alors que nous sommes de passage. Mais, en même temps c'est cette nature qui vous donne les éléments qui sont votre vie. Je pense, entre autres, à la matière que j'utilise pour mon métier. Par ailleurs, je ne suis pas un être qui va s'extasier devant un paysage... Je crois que cette grandeur-là va m'habiter et m'amener à réfléchir...

N.B. : *Le silence...*

P.O. : Le silence, le silence... L'hiver, ici à l'île aux Noix, je vais parfois m'asseoir à l'extérieur en plein mois de janvier, puis j'écoute le silence ; j'écoute la vie... Mais cette solitude-là vous permet de trouver votre vérité propre... Il y a ici un climat de calme qui vous envahit, et l'écoute du silence est touchante... L'âme est *poudreuse* comme tous ces éléments qui se mettent en mouvement, qui se soulèvent. À ce moment-là, ce n'est pas un sentiment de solitude qui s'empare de vous, mais de fragilité. Ici on est forcé d'associer sa vie aux éléments, à l'environnement ; ce que je n'aurais probablement pas connu en ville.

N.B. : *Comment voyez-vous le monde actuel...*

P.O. : Tout en étant un être qui vit au XXᵉ siècle, je mène presque une vie de moine. Mon quotidien est probablement celui que devaient vivre les moines dans les abbayes. Mon travail, parce qu'il n'a rien de mécanique et d'automatisé, me réduit à être à contre-courant de la société actuelle. Je me sens un marginal [2]...

1. Entretien inédit, réalisé à l'île aux Noix en décembre 1987, partiellement publié dans *Cahiers des arts visuels*, Montréal, été 1988.
2. Voir les *notes biographiques*, p. 593.

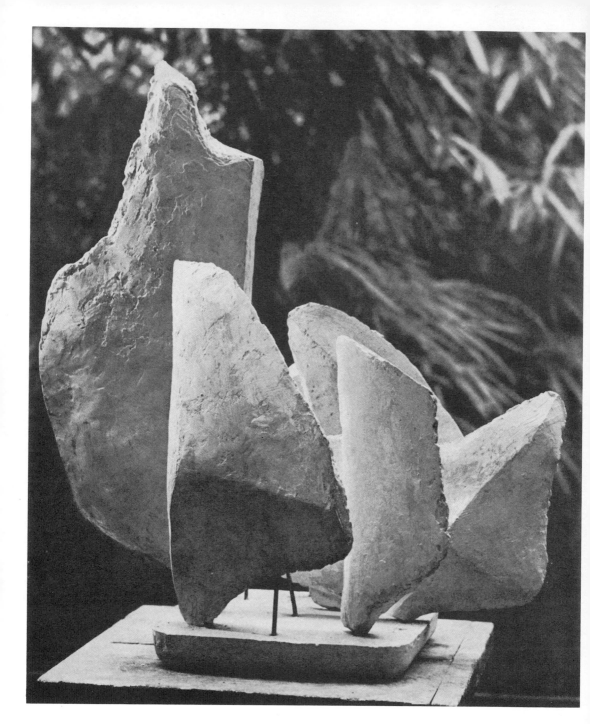

ALICIA PENALBA

*De la Patagonie,
elle a dessiné
la somptueuse solitude*

Alicia Penalba *Refuge*
Aluminium
63 x 60 x 38 cm 1970

Normand Biron : *Alicia Penalba, comment êtes-vous venue à l'art [1] ?*

Alicia Penalba : Je crois être venue à l'art en venant au monde. Si je remonte dans mes plus lointains souvenirs, je crois « avoir toujours eu la main » ; c'est quelque chose que je portais en moi... Enfant, j'ai commencé par faire mes jouets, à tout fabriquer avec mes mains. Aussitôt que j'apercevais un objet, mon imagination avait envie de le transformer ; il fallait que je le prenne entre mes mains et que je commence à le façonner. De la pensée à l'action , il y avait toujours les mains qui travaillaient... En germe, un sculpteur.

Mais je me suis trompée une première fois. En grandissant, j'ai commencé à peindre, à copier des tableaux anciens, à faire des natures mortes. Je croyais que ma vraie vocation était la peinture, c'est pourquoi j'ai longuement étudié aux Beaux-Arts... Et ce n'est qu'en arrivant à Paris que j'ai découvert que le monde que je portais en moi était celui de la sculpture.

N.B. : *Comment expliquez-vous ce phénomène ?*

A.P. : Je me suis aperçue que j'étais amoureuse de la peinture, mais intellec-tuellement. En fait, je n'étais pas vraiment coloriste, si ce n'est dans des masses qui permettaient de pressentir un élan de sculpteur.

À ce moment j'essayais de faire de la peinture au goût de l'époque. Car lorsqu'on est jeune, on est un peu influençable ; on ne se connaît pas et surtout, on n'ose pas sortir sa personnalité. Quand on fait quelque chose de vraiment authentique, on craint tellement d'être regardé comme un monstre, que l'on rebrousse chemin. On finit par subir l'influence de son époque, particulièrement lorsqu'on est jeune.

N.B. : *Vous semblez être arrivée à la sculpture en observant le cheminement des grands maîtres. Et je pense ici à Giacometti...*

A.P. : Celui qui m'a le plus marquée, ce n'est pas Giacometti qui ne correspondait pas à ma sensibilité, malgré toute l'admiration que je lui porte. Giacometti n'est pas vraiment un sculpteur ; il fait une sculpture picturale. Pour moi un réel sculpteur, c'est Brancusi ou encore Pevsner ou Arp.

Tout en révolutionnant la sculpture, Brancusi a créé à l'échelon de la civilisation, comme Pevsner d'ailleurs. Tandis que Calder, il fait son jeu d'enfant comme j'aurais pu moi-même le faire si j'avais eu une autre éducation. Enfant, avec des clous, des fils de fer, je faisais aussi des constructions instinctives. Que Calder ait suivi et sauvé son jeu d'enfant, c'est presque un miracle si l'on pense à l'éducation qu'on a reçue. Brancusi, par contre, arrive à la sculpture avec une extrême sensibilité et une vive intelligence, en éliminant le superflu et en allant vers l'essence même de la forme. Et cela n'est possible qu'après une très longue maturation...

N.B. : *J'imagine que vous avez vécu de fortes remises en question avant de devenir Penalba...*

A.P. : Après avoir beaucoup travaillé, retravaillé et détruit, un jour vous commencez à faire quelque chose qui éveille en vous une telle résonance, une telle joie intérieure de faire, de trouver et de dire, que cela vous amène à aller toujours plus loin. Lorsque soudain, vous vous rendez compte que vous êtes en train de dire ce que vous avez de plus secret en vous — ce que votre éducation a souvent étouffé au profit d'attitudes commandées — , vous découvrez que vous pouvez enfin choisir... C'est un long et difficile travail intérieur que les professeurs ne vous apprennent presque jamais.

N.B. : *Et comment travaillez-vous concrètement ?*

A.P. : Je travaille avec de la terre, de l'argile. C'est l'argile qui me semble la vraie matière, celle qui peut tout de suite être marquée par les empreintes de l'idée

intérieure. Elle révèle tout de suite un geste. Les signes directs s'inscrivent dans la terre. Il n'y a pas le travail artisanal que vous devez accomplir si vous prenez une pierre et que vous commencez avec des ciseaux, lentement, en retardant l'élan de votre sensibilité ; car dans ce cas, vous devez partager avec votre effort physique l'idée spirituelle.

J'ai constaté en moi que, lorsqu'il y a un effort physique, tout ce qui est imagination, pensée souffre d'un retardement. Nous sommes faits de telle façon que le physique et le métaphysique se partagent notre être. Si vous faites de grands efforts physiques, cela retarde l'action de votre imagination... Tandis qu'avec la terre, comme elle est ductile, tendre, anonyme, voire à la merci de votre pensée, vous la touchez et tout de suite, elle porte l'empreinte de votre geste. Elle prend immédiatement une expression qui ressemble au sentiment que l'on a. Et de là commence à naître quelque chose qui surgit du tréfonds de vous-même, libre de toute contrainte physique. C'est l'imagination pure qui façonne la matière. Et l'œuvre devient le témoin de l'individu unique qu'il y a en chacun de nous.

Je fais toujours de petites maquettes ; parfois elles n'ont que deux centimètres. Quand je commence à sentir que cette terre a une âme, un esprit, je me mets à retravailler dans des dimensions plus grandes, car je suis prise dans le piège de cet être qui est né et qui a tout à m'apprendre. Je la transforme progressivement jusqu'à lui donner la dimension que je ressens. Généralement, je vois les choses de façon monumentale.

N.B. : *Le volume et l'espace, le vide, le plein...*

A.P. : Le vide, le plein, l'espace, la lumière... Tout cela est très important ; sans cela, il n'y a pas de sculpture. C'est la recherche la plus élémentaire que de savoir comment une lumière joue avec le volume des formes que nous faisons, parce que cette forme matérielle doit, avant tout, être une œuvre d'art. Cela signifie qu'elle doit être magique ; et en même temps, elle doit séduire, conquérir, attirer les êtres pour leur donner son message intérieur, son âme. Tout ce qui va jouer avec les éléments naturels, nous devons l'étudier dans ce sens, sinon l'œuvre est ratée ; elle n'intéressera pas ; on ne la regardera pas. Et même si elle avait une âme, elle semblerait trahie si sa forme ne s'harmonisait pas avec son âme.

N.B. : *La nature semble très importante pour vous...*

A.P. : Pour moi, la nature est quelque chose de plus qu'important. C'est la grande merveille. Les gens vivent à ses côtés, sont bercés par cette nature dont ils n'ont peut-être pas une conscience très nette.

À notre époque, on a tellement perfectionné l'artificiel que je crois que l'on commence, plus que jamais, à se rendre compte de l'importance essentielle de la nature. Je dois avouer que je ne suis pas contre les robots mécaniques qui vous facilitent la vie quotidienne, ni contre l'électricité qui vous permet de vivre aussi la nuit, bref, de choisir une durée personnelle...

Étant très individualiste, j'ai le vif désir d'avoir un jour beaucoup d'enfants autour de moi pour pouvoir leur inculquer que l'*être complet* est celui qui sait se suffire à lui-même dans tout ce qu'il décide sans attendre que les autres le lui donnent. Jamais, jamais, jamais....il ne faut dépendre des autres. Pour arriver à cela, il faut savoir profiter de ce que les techniciens de notre époque sont en train de mettre dans notre vie quotidienne.

N.B. : *Si vous le permettez, nous allons revenir à la nature. Et je pense que les paysages de votre enfance, ceux de la Patagonie...vous ont beaucoup marquée...*

A.P. : La très belle et la très forte nature que j'ai vue dans mon enfance est un « avoir » qui vit en moi et influence mon travail. Ce qui ne m'empêche pas de faire des « avoir » actuels : la France où je vis ; mes nombreux voyages au Japon, au Vénézuela... Je vais vous dire sans aller plus loin : regardez un ciel comme il se transforme. Les nuages, c'est quelque chose de fabuleux. Les créations constantes des formes qu'ils nous proposent. Un homme ne pourrait jamais avoir autant d'imagination qu'un ciel, par exemple.

N.B. : *J'aurais aimé vous faire à nouveau parler de l'inspiration, mais vous avez déjà un peu répondu... Comment choisissez-vous les titres de vos œuvres ?*

A.P. : Au sujet de l'inspiration, j'aimerais ajouter qu'après avoir réalisé plusieurs formes qui sont dispersées dans mon endroit de travail, cet univers peuple, engendre d'autres formes qui naissent, se construisent, influencées par ces présences qui vous entourent à tous les moments du jour. Une œuvre naît rarement solitaire au moment de sa création ; elle devient la conséquence d'un cheminement intérieur.

Par exemple, vous regardez dans un coin une œuvre qui, grâce aux ombres et à la lumière, crée en vous une nouvelle vision sculpturale. Très vite, vous tentez de saisir ces formes fugitives avant que l'instant magique passe. Un jour, j'étais devant cette cheminée que vous apercevez, et il y avait une sorte de grande photo, pliée pour être brûlée. J'apercevais des morceaux très foncés de cette photo, mais cette fois, elle était devenue abstraite. Il s'est créé de telles formes

que je souhaitais avoir tout de suite de la terre sous les doigts pour attraper cette forme avant qu'elle ne disparaisse. J'ai couru dans mon atelier chercher de l'argile ; lorsque je suis revenue, la lumière n'était plus la même, et je n'ai pu retrouver cette émotion première.

C'est très mystérieux, l'inspiration. C'est un moment pendant lequel on voit ce qui est tellement inexistant. Ce papier n'était peut-être qu'une coïncidence de ce que mon esprit cherchait.

N.B. : *Et comment vous viennent vos titres ?*

A.P. : Mes titres ne précèdent jamais l'œuvre. Par exemple, un jour, je venais de terminer une petite sculpture qui avait des formes d'envol, et je voulais absolument que l'on sente ce mouvement — je ne fais jamais de sculptures mobiles, ce qui ne signifie pas qu'elles n'ont pas de mouvement quand on les regarde.

Au moment où je terminais cette œuvre, le printemps commençait. Et je vis à travers les vitres de mon atelier un bambou plein d'oiseaux qui sautaient de branche en branche. Et le bambou se balançait, portant en lui le rythme de ma sculpture ; je l'ai nommée spontanément *Dans les bambous*.

N.B. : *Alicia Penalba, vous sentez-vous une artiste argentine ?*

A.P. : Je trouve drôle votre question (rires). Je me sens liée à mes origines de paysages : Patagonie, Pampa… Vous savez, l'individu se forme dans l'enfance. Tout individu est marqué par son enfance. On hérite beaucoup. On découvre vite que l'on hérite de ses ancêtres une manière de vivre : que ce soit la façon de marcher, les gestes… Il y a l'héritage d'un côté, et il y a le *vécu* personnel de l'enfant de l'autre : quand vous découvrez la nature, quand vous découvrez les montagnes, quand vous découvrez les fleuves, quand vous découvrez, à travers vos jeux d'enfant, l'eau, les coquillages… Il y a aussi la découverte d'endroits déterminés que l'on portera toujours en soi parce que, ce que l'on a appris et aimé, ce que l'on a découvert pour la première fois, c'est ce qui forme et que l'on n'oublie jamais. C'est un « avoir », un trésor. Heureusement ou fatalement, je suis sud-américaine.

N.B. : *Pourquoi avez-vous choisi Paris comme lieu de vie et de travail ?*

A.P. : C'est facile de répondre. C'est presque une question inutile (rires). Il faut reconnaître que Paris a une expérience de civilisation, unie à un calme de jugement qui sont très profonds et très importants. J'aurais pu choisir des pays

qui sont très puissants au niveau créatif comme l'Amérique du Nord actuel-
lement, et qui vont plus loin que nos pays d'Amérique du Sud. Ceux-ci sont
demeurés plus fermés, plus loin de la création originelle ; mais de toute façon,
même l'Amérique du Nord n'arrive pas à être aussi universelle que Paris. L'Améri-
que est l'Amérique. Son art est américain. À Paris, tout existe et trouve sa place.
C'est cela l'universalité.

N.B. : *Que signifie pour vous le mot* beauté *?*

A.P. : Exactement la définition que l'on trouve dans les dictionnaires (rires).

N.B. : *C'est-à-dire...*

A.P. : Beau, c'est ce que l'on a décidé qu'une majorité accepte comme beau.

N.B. : *Et pour vous, c'est la même chose ?*

A.P. : Non. Beauté proprement dite, je n'utilise pas le concept de la même façon,
évidemment. Ce qui est beau, c'est une sorte de foi dans ce que l'on trouve
beau...

N.B. : *Vous aimeriez que tout le monde aime ce que vous trouvez beau. On sait
fondamentalement que l'artiste qui vit dans son siècle doit souvent faire face
pendant très longtemps à un refus, une incompréhension...*

A.P. : Vous semblez vouloir dire que c'est devenu pour les artistes un mot
maudit. Car le beau s'inculque avec la publicité, les poncifs de la culture. À ce
moment-là, comme disait Picasso, je fais tout mon possible pour détruire cette
idée du beau, du joli. Et pourtant, au niveau anecdotique, Picasso a toujours aimé
des femmes — plutôt belles — dans le goût de la beauté communément admise.
Il y a ici quelque chose à éclaircir.

Lorsque l'on dit : c'est une belle femme, en général, il y a quelque chose de
vrai ; lorsque l'on dit : c'est une femme laide, il y a quelque chose de vrai aussi.
Alors ! Même Picasso a fait des choix physiques qui correspondaient à une
définition classique de la beauté. Mais ne plaisantons plus...

Dans l'art, c'est très différent. Ce qu'il voulait dire, c'est qu'on avait banalisé
les canons de la beauté et qu'elle n'existait plus. On l'avait stigmatisée. Ainsi le
mot avait perdu son sens. Ce n'était plus vraiment la découverte de la beauté par
un enfant à qui on n'a rien expliqué et qui vous dit « cela me plaît » ou « ne me
plaît pas ». On n'avait plus de jugement propre. Et c'est cela qu'il a voulu

montrer : qu'il fallait détruire, comme les dadaïstes, cette vision stigmatisée de la beauté pour retrouver l'instinct vrai de chacun.

N.B. : *Et pour vous ?*

A.P. : Pour moi, c'est la même chose. Je fais une sculpture que beaucoup de gens n'arrivent pas à comprendre. Il faut qu'ils la voient plusieurs fois pour pouvoir dire si ça leur plaît, ou tout le contraire. Ils ne savent pas toujours dire s'ils trouvent telle œuvre belle. Ils ne savent pas toujours ce qui les attire. Ça demeure un mystère...

Au fond, pour moi, ce qui est beau, c'est ce qui fait la joie de mon esprit ; c'est ce qui me donne envie de vivre. Quand je vois Matisse, je suis heureuse que, dans la vie, une telle œuvre existe, et je la trouve belle.

N.B. : *Comment êtes-vous venue à faire, parallèlement à vos sculptures, des bijoux ?*

A.P. : Tout peut être une œuvre d'art, autant un bijou qu'un objet. Même le stylo que vous tenez actuellement peut être une œuvre d'art comme beaucoup d'objets usuels.

Ce que l'être humain cherche, même s'il le dit rarement, c'est la séduction des autres. On aime être aimé. Et les bijoux servent à cela aussi.

C'est un ami, conservateur d'un musée allemand à Darmstadt, qui, voyant mes petites sculptures, m'a incité à façonner dans un métal précieux des bijoux qui reprendraient certaines idées contenues dans ma sculpture. Je me suis réjouie à la pensée qu'une femme puisse porter sur sa poitrine une petite sculpture qui rehausserait sa personnalité., qui donnerait du poids à son esprit en la singularisant. Et cela m'a semblé important.

Ce n'est pas avant tout un bijou avec une signature d'auteur qui m'intéresse. Il y a beaucoup d'artistes qui jouent sur leur nom pour attiser le snobisme de ceux qui désirent porter des signatures célèbres dans les salons. Moi, je ne travaille pas dans cet esprit ; je désire sincèrement que mes petites sculptures permettent de faire rayonner, d'éclairer la beauté de ceux qui les portent. Je souhaite que mes bijoux leur donnent quelque chose d'autre.

N.B. : *Que représente pour une artiste telle que vous la notion de musée et de galerie ?*

A.P. : L'un et l'autre existent parce qu'ils sont nécessaires à notre société, car sinon ils n'auraient point l'audience que l'on a connue jusqu'à maintenant.

L'amateur d'art a quand même besoin d'un certain appui. Je pense que les galeries sont nécessaires et que les musées sont plus que nécessaires.

Les musées devraient être des maisons ouvertes et non des lieux pour une élite restreinte. Des maisons ouvertes dans lesquelles on donnerait toute facilité au peuple afin qu'il puisse y retrouver une sorte de foyer, de « chez soi ». Dans les musées, il devrait y avoir des lieux pour les enfants où ils respireraient la joie de vivre dans un monde à eux. Un lieu (le musée) où les parents auraient le plaisir, sans entrave, d'entrer en contact avec des œuvres. La plupart des gens du peuple ne peuvent pas aller vers l'œuvre d'art, car ils ont trop de préoccupations ; leur temps est compté. Actuellement le musée n'est pas une maison ouverte, mais le privilège d'une élite.

Je souhaiterais que les musées facilitent leur accès à tout le monde. Le public doit pouvoir aller au musée comme lorsqu'il va au printemps dans les champs faire un pique-nique. Car à ce moment, il va jouir de la vie, il va découvrir quelque chose qui va entrer doucement dans son esprit. Il va prendre un plaisir. Il ne va pas à l'école. Et l'art doit être créatif pour l'individu, en l'éloignant de l'éphémère de notre condition humaine [2].

1. Entretien publié dans *Ateliers,* vol. 7, nᵒ 6, septembre-octobre 1979 (Montréal).
2. Voir les *notes biographiques*, p. 596.

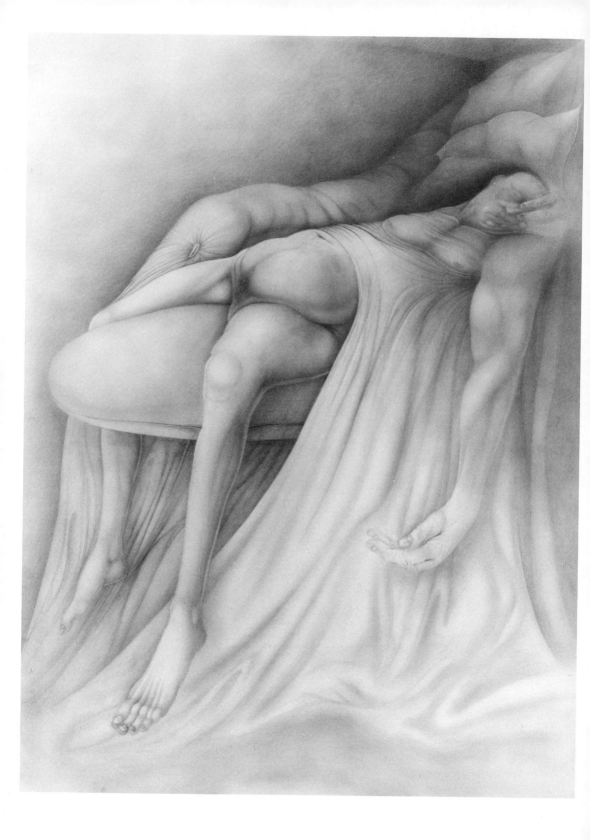

Félix de Recondo

Les sourds tressaillements de la lucidité

Félix de Recondo *Personnage endormi*
160 x 120 cm 1985

La solitude est très belle...
quand on a près de soi
quelqu'un à qui le dire.

Gustavo Adolfo BECQUER

Semblable à l'auteur d'une symphonie harmonieusement pathétique, Félix de Recondo retranscrit, dans ce grand mouvement vibratoire et déformant qui entoure chaque être, l'écho de voûtes sombres dont la partition dessinée reconstitue les voix furtives de solitudes que l'on se refuse à reconnaître. Le discours de Recondo est l'un des plus grands de notre époque ; il ose dire visuellement ce que personne ne veut entendre : il ne distrait pas, il voit, au-delà des silences crépusculaires de cette fin de siècle. Lors d'un récent passage à Paris, nous lui avons rendu visite [1].

Normand Biron : *Quelle importance accordez-vous à vos origines espagnoles, particulièrement aux influences qu'elles ont pu avoir sur votre œuvre ?*

Félix de Recondo : Cette question m'est souvent posée et pourtant, bien que je sois d'origine espagnole, la plupart des travaux que j'ai réalisés depuis quelques années ont été exécutés aussi bien en France et en Italie qu'en Espagne. L'on est tenté d'attribuer aux terres hispaniques de ma naissance le caractère particulier de mon travail.

Vous savez que si les circonstances historiques rendaient l'œuvre d'un artiste tragique, voire comique, l'on aurait pu s'attendre, après l'Occupation en France,

à ce que les Français peignent avec le même sentiment tragique face à la vie que les Espagnols. Et pourtant, malgré la Révolution, l'Occupation, le cartésianisme est toujours au rendez-vous et il semble que rien ne puisse altérer cette mesure...

N.B. : *Si les Français ont réussi à travers des temps difficiles à conserver un des traits fondamentaux de leur civilisation, la mesure, pourquoi un Espagnol, même transplanté, ne finirait-il pas par demeurer à son insu espagnol ?*

F. de R. : Oui, cela me semble assez incroyable... J'ai peut-être hérité de la France la mesure, tandis qu'elle a su garder son bon goût et sa courtoisie à travers divers événements.

N.B. : *Cette distance de vos terres natales vous a peut-être permis de mieux reconnaître vos terres intérieures et, surtout, de créer avec une vision plus personnelle, en prenant une distance apparente de vos origines, sans être aveuglé par le contexte dans lequel vous vivez actuellement...*

F. de R. : Ce que ma famille et moi-même avons subi lorsque j'étais enfant a fait basculer certaines contraintes que l'on peut nommer *traditions séculaires*. D'une certaine façon, cela m'a donné la grande chance de regarder dans toutes les directions — ne plus être à tout prix espagnol ou français me donnait peut-être la possibilité d'être tout simplement moi-même. De toute façon, je considère comme un privilège la possibilité d'assimiler une autre culture.

N.B. : *Comment sont arrivés les premiers dessins ?*

F. de R. : Depuis la prime enfance, je crois que j'ai toujours dessiné. Un jour, pendant la guerre, un Basque s'était échappé de la prison et s'était réfugié dans notre famille — il avait un terrain vague dans la tête, à l'image des enfants qui adorent les terrains vagues, et il avait une grande disponibilité. S'intéressant à mon dessin, il m'avait appris, à l'âge de sept ans, à dessiner des lèvres de profil ; ce fut une révélation.

Une réflexion de mon père m'avait aussi beaucoup frappé : « Lorsque tu dessines, ne tourne jamais la feuille à dessin pour la mettre à ta main. Apprends plutôt à dessiner dans tous les sens et respecte la position du support. Le jour où tu auras un mur devant toi, tu ne vas pas le tourner... »

J'ai constaté, un peu à l'image d'un violoniste qui interprète une pièce musicale, qu'il y a aussi une série de courbes dans l'exécution du dessin et de la peinture, dont certains centres sont le poignet, d'autres, le coude, d'autres, les épaules, parfois la tête, voire les pieds, selon l'ampleur des sentiments, de

l'émotion. Un support fixe signifie à la fois une souplesse des articulations, un bien-être du corps, si l'on veut transmettre au bout du crayon, du pinceau, sa sensibilité.

N.B. : *Vous avez étudié l'architecture...*

F.de R. : J'ai beaucoup aimé l'architecture, mais, d'une certaine façon, je l'ai mal aimée, car je n'ai jamais eu la chance de pratiquer ce métier comme je l'ai toujours imaginé. Pour faire de l'architecture, il faut d'une part courtiser le pouvoir quel qu'il soit, celui de la politique ou celui de l'argent ; d'autre part il faut rencontrer un maître d'œuvre qui comprenne l'architecture, ait de la culture, de l'argent et du pouvoir pour imposer une création qu'il fait sienne. Il est rare de pouvoir rassembler toutes ces conditions... Au bout de dix-huit ans, j'ai préféré m'arrêter et faire des dessins dans lesquels le pouvoir importe peu, car j'ai la possibilité d'exprimer librement ce que j'ai envie d'exprimer.

N.B. : *Pour la structure de vos dessins, vos années en architecture ont sûrement beaucoup compté...*

F. de R. : Oui. Étudier l'architecture, dessiner des projets vous amènent à penser circulation, mouvements d'individus. L'on crée des structures, des ossatures auxquelles on ajoute, comme à un squelette, une chair que l'on habille de sa sensibilité — je pense ici au son d'une flûte qui habite complètement un espace.

L'on cherche encore aujourd'hui à découvrir le secret du célèbre luthier italien Stradivarius, et il n'existe probablement pas de véritable secret, si ce n'est qu'il produisait ses instruments avec un tel amour de la musique qu'ils devenaient merveilleux. Cet état d'esprit avec lequel il assemblait, rabotait, caressait la fibre du bois me semble plus essentiel à rechercher qu'un système, un brevet de colle ou de vernis. Pour pouvoir percer le secret Stradivarius, il faudrait retrouver le même état d'âme, la même sensibilité musicale... Il en est de même pour l'architecture à travers laquelle l'on doit penser le véhicule qui va fonctionner à travers des structures, mais idéalement, l'on devrait presque oublier l'architecture et essayer de penser au bien-être du véhicule, qu'il soit humain, industriel... Actuellement, on fait de l'architecture sur papier et l'on oublie qu'à chaque matériau correspond une façon de construire — on édifie des immeubles en verre, en béton, en acier avec la même architecture. C'est comme si, en sculpture, on traitait un marbre comme un bronze.

N.B. : *Dans vos dessins, j'ai parfois l'impression que vous avez fait chavirer la structure. Pourtant c'est très structuré, mais, avant tout, au profit du mouvement...*

F.de R. : Oui, le dessin est a fortiori... Il y a deux géométries ; il y a la géométrie dans le plan et la géométrie dans l'espace. La géométrie dans le plan est, par nature, ce qui s'adapte le mieux au dessin.

Le dessin est une représentation plane d'une idée abstraite ou, comme disait Leonardo, d'une *causa mentale*. Mais le défi devient plus intéressant lorsque l'on commence à se mettre de biais, à biaiser un peu la feuille. Et dans le dessin, je m'intéresse davantage au biais qu'au travail de plan, de face... Le travail frontal ne m'intéresse guère ; je n'aime pas me sentir toujours à la même distance de la feuille. J'ai besoin visuellement que cette feuille commence à s'éloigner, à revenir, à repartir... Que le dessin soit abstrait ou figuratif, cela m'importe peu, si ce n'est qu'au bout d'un certain temps, le plan de la feuille doit totalement disparaître au profit de l'apparition de la troisième dimension.

Lorsque la troisième dimension est complète, c'est-à-dire octogonale au plan, elle ne m'intéresse pas, car la ligne n'est plus vue. La troisième dimension me séduit beaucoup dans le choix de ses biais ; c'est là qu'elle peut donner un plus grand sentiment de vitesse, de profondeur, diverses sensations très particulières.

Mon intérêt n'est pas de regarder la feuille de l'extérieur, mais de pouvoir entrer à l'intérieur de cet espace. Des formats de dessin d'un mètre soixante me permettent d'avoir un lien avec la feuille ; je peux intervenir plus directement dans cette succession de plans, de biais...

N.B. : *Une chose me frappe dans vos dessins, c'est une minutie exceptionnelle, voire une préciosité du trait, ce qui pour moi n'est nullement négatif.*

F.de R. : Non, j'aime bien préciosité ; j'allais dire presque une avarice de l'espace. Lorsque je parle de l'espace, il y a aussi le fait de pouvoir se rapprocher de la feuille, d'aller vers l'intérieur pour y regarder de plus près. Il m'apparaît essentiel que le mouvement de va-et-vient vers le sujet ne nous amène point vers un brouillard, ou même jusqu'à l'aveuglement. J'aime que le repas visuel soit encore copieusement servi et que d'autres visions s'ajoutent pour dessiller, affiner certains regards — l'observation des plis, de la porosité d'une main, le dessin d'un ongle, d'une petite peau... C'est peut-être ça la préciosité.

Il y a donc des parties serrées, d'autres relâchées ; il y a des tensions, des compressions, des extensions. Bref, des respirations et des endroits extrêmement chargés. Dans ces espaces très denses, vous trouverez à chaque dixième de millimètre un petit trait, un détail qui m'oblige parfois, même dans les grands formats d'un mètre soixante, à dessiner certaines parties à la loupe.

N.B. : *Cette précision technique ne semble laisser aucun silence...*

F. de R. : Il ne faut pas de rupture entre le point précis et le point flou, celui qui va rejoindre les infinis de la feuille à dessin. Mes *évanescences*, pour utiliser un terme qui correspond à *préciosité*, et les *irréalités* dans mes dessins ne sont crédibles que dans la mesure où il y a des points de fixation, des ancrages qui sont d'un très grand réalisme et d'une très grande précision. Ensuite, je peux glisser dans toutes les extravagances puisque au départ j'ai montré quelque chose qui est vrai.

Certains créateurs veulent tellement exprimer quelque chose qu'ils finissent par en dire trop, ou trop fort. Il n'est pas bon de crier les choses ; parfois lorsqu'on les chuchote, elles sont beaucoup plus percutantes. Je suis beaucoup plus impressionné, inquiet par le chuchotement de conversations sur un ton grégorien que j'entends dans une pièce latérale et dont je ne saisis pas vraiment le sens, que par les cris d'une scène de ménage. Dans mes dessins, il y a cette tonalité grégorienne qui laisse à mes personnages un certain mystère.

N.B. : *D'où vous viennent vos personnages ?*

F. de R. : Si je le savais... Je ne dessinerais pas, je ne peindrais probablement pas... En fait, je ne souhaite pas le savoir... À mes yeux, la conscience peut détruire. Dans l'aventure de la vie, il y a toujours une part d'inconnu qui permet qu'existe le goût du risque. S'il n'en était pas ainsi, je crois que tout le principe du jeu disparaîtrait. Dans la vie, dans l'œuvre, la lucidité, qu'elle soit tragique ou comique, est indispensable.

N.B. : *Dans vos personnages, je lis un désespoir certain et même davantage, ils m'apparaissent désabusés. Les chairs elles-mêmes s'abandonnent...*

F.de R. : Je les veux sans communication. Ce sont eux qui nous observent et non point nous qui les regardons. Bien que ces personnages ne se livrent pas, leur regard peut gêner... Ils sont habités par une solitude totale. Même un dos, avec ses qualités esthétiques, sa beauté, garde toujours un secret.

N.B. : *Malgré cette impression d'extrême solitude, il leur reste encore une sorte de lueur dans les yeux, un étrange érotisme...*

F. de R. : Ce n'est que ça pour moi. Dans la sculpture, dans les dessins, l'érotisme est l'ultime conclusion. Je n'imagine même pas que l'on puisse pratiquer quelque forme d'art sans sensualité.

Prenons l'exemple de la musique. Si, dans une partition pour violon, vous apprenez uniquement à jouer les notes les unes après les autres, le résultat ne sera jamais très musical. Par contre, si vous savez d'où vous partez et où vous arrivez, vous aurez une manière très différente de faire ce cheminement — les bonds et les retombées de votre phrase auront une autre qualité musicale.

Quand je travaille une épaule ou une tête, une cuisse ou une fesse, le sentiment qui m'envahit à ce moment-là est l'endroit d'où je pars et où je veux arriver. Tout n'est que mouvement, car si je construis cette courbe par points, elle deviendra une courbe morte. Cet influx, cette émotion, cette sensualité sont essentiels. Devant ce souffle, la terre glaise s'efface ; voilà un matériau fabuleux qui permet une écriture non ponctuelle. Quand certains sculpteurs font réaliser leurs œuvres en marbre par des artisans, ils ont des surfaces reprises, reconstruites à diverses échelles, mais qui n'ont pas cette sensualité du geste — vous voyez un artisan fantastique exécuter magistralement une œuvre, et lorsqu'elle est terminée, elle est souvent totalement morte. Tous les volumes sont dégonflés ; il n'y a plus de forces qui vont de l'intérieur vers l'extérieur, qui tendent les surfaces. Quand une sculpture ne semble pas se contenter d'être là où elle est, mais que l'on a l'impression qu'elle va aller ailleurs, voilà ce qui est essentiel. Ce qui m'intéresse dans un personnage, ce n'est pas ce qu'il est, mais cette tension que l'on sent descendre du bout des doigts jusqu'aux orteils.

N.B. : *Justement, les mains et les pieds sont exceptionnellement bien dessinés...*

F. de R. : Les mains et les pieds nous permettent de prendre et d'apprendre — un mode de connaissance important... La radio et la télévision nous gavent d'une certaine façon, mais demeure, particulièrement pour les artistes et les plasticiens, ce contact de la main qui est fabuleux. Quand je vois une surface, je peux la juger, mais lorsque je la touche, je la lis d'une façon incroyable. Les mains que je dessine ont ce pouvoir de lecture, comme des regards qui touchent... Les pieds possèdent aussi une immense énergie.

N.B. : *Dans votre travail, les mains sont très expressives... Certaines ressemblent à des sexes usés dont les peaux fripées n'ont presque plus de pouvoir...*

F. de R. : Ce n'est pas moi qui ai inventé le gant... Toute extrémité, ne croyez-vous pas, contient tout...

N.B. : *En apparence, ces mains n'ont plus de pouvoir érectile ; elles sont simplement là, s'agrippant à la vie, presque mortes et encore vivantes... Le fait de se soutenir à une chaise, de se retenir à un tissu, d'éteindre un cigare appelle toujours une volupté d'où est exclue la fadeur de l'ordinaire...*

F. de R. : Si les mains sont très sexuelles, il en est de même pour une épaule, un avant-bras, les cuisses, les mollets, les chevilles... Et au-delà d'une peau érotique, d'un épiderme sensuel, tout ce qui est à l'intérieur d'un être fait partie de son entité érotique au même titre que le sexe. Dans la structure du corps, je suis particulièrement sensible à la main, à ses jeux, à sa lumière, à son éloquence...

N.B. : *J'ai beaucoup parlé des mains, mais j'aurais pu parler d'un autre orifice important dans vos dessins, la bouche...*

F. de R. : Si j'avais eu à dessiner l'éloge de la bouche, j'aurais aimé considérer le corps comme la tige de la rose et la bouche, la rose elle-même. Éliminant toute censure, la bouche est quand même l'un des *orifices-fleurs*.

Il faut se souvenir que, quasiment dans le monde entier, la bouche est un orifice que les femmes sacralisent toujours par un rituel. Il est étonnant de constater que dans certaines tribus, encore aujourd'hui, les femmes et les hommes *se maculent* le corps de signes, et que dans nos sociétés, les femmes aient conservé cette tradition presque cérémonielle de se maquiller la bouche et les yeux qui sont aussi des orifices — ils sont l'ouverture du regard, l'ouverture vers l'extérieur...

N.B. : *Pour en revenir à vos dessins, il y a, dans cette grande solitude où sont vos personnages, un voile de mort qui les recouvre... La mort rôde quelque part...*

F. de R. : Si elle ne rôdait que quelque part, je pourrais aller fureter ailleurs. À mon avis, ce qui fait la qualité de l'homme, c'est qu'il connaît la fin. Si cette fin n'existait pas, il n'y aurait pas de création. Je signerais probablement tout de suite une espèce d'horizontalité définitive sans mort, à condition qu'il n'y ait pas de vieillissement et qu'on puisse choisir l'âge qui nous permettrait de vivre cette

espèce d'éternité horizontale. Mais ignorer cette certitude qu'est la mort serait vraiment très *couillon*...

La chose essentielle est qu'un jour, il faut tout lâcher, même la création, même ce à quoi l'on a davantage cru. Je pense tous les jours à la mort ; ce n'est ni un privilège, ni une étiquette que je me donne, c'est tout simplement une immense peur — je n'arrive pas à m'enlever de l'esprit que tout ce que j'aime, que j'adore dans la vie va disparaître ; ça me paraît aberrant... Je pense que toute la création vient de cette conscience...

N.B. : *Vos personnages me paraissent dans un élan de non-retour sur cette ligne qu'est la vie ; un monde où il n'y a plus d'espoir réel...*

F. de R. : Il n'y a pas de retour. Il y a, il est vrai, ce désespoir un peu définitif, mais, en même temps, ils sont sereins. Le plus important, le plus difficile est, comme au théâtre, de ne pas rater sa sortie lorsque le rideau tombe. Préparer cette sortie, voilà peut-être le fil conducteur de la vie. On pourrait croire que je suis terriblement triste, mais, en fait, c'est le contraire, bien que je ne puisse ignorer l'inacceptable.

Il y a dans ce miroir qu'est mon travail toute une sagesse que possèdent mes personnages et à laquelle j'aspire probablement en secret. On retrouve, il est vrai, chez les personnages de mes sculptures, ce désespoir dont vous parlez, mais pour certains d'entre eux, il y a aussi une acceptation de la situation. Cette sagesse m'intéresse.

N.B. : *La beauté...*

F. de R. : La beauté est permanente, mais le regard qu'on lui porte ne l'est pas. Je m'intéresse davantage à découvrir une autre beauté que celle, dite classique, c'est-à-dire la beauté de tout ce qui est un peu laissé pour compte.

À mes yeux, l'état de voir est davantage porteur de beauté que l'objet n'est beauté. Les différentes expériences qui ont été faites récemment en art, voire les soupirs de la mode, ont permis à certaines gens de sombrer dans une espèce de narcissisme de la beauté, confondant l'esthétisme des œuvres et leur propre reflet dans le scintillement de l'immédiateté...

Pour moi, elle est plus simplement ce qui fait que je me sens heureux, que je me sens bien en faisant quelque chose... Enfants, nous vivions dans une magnifique nature que je n'ai pas aperçue en raison des conditions difficiles de ce moment de ma vie ; et pourtant, lorsque je me rappelle cette beauté, que j'en deviens porteur, je me rends compte que c'était beau. Chacun porte sa beauté.

N.B. : *Il me semble très juste que « chacun porte sa beauté », et celle que l'on voit dans votre œuvre s'éloigne des beautés dites classiques...*

F. de R. : Chacun a pavé sa vie d'une certaine conception de la beauté, y a trouvé des (r)assurances... Je conçois qu'à première vue, l'on puisse être dérouté, particulièrement si l'on tente de poser une grille classique sur ce que l'on voit.

Dans ce que je fais, il faut que chaque volume remplisse sa fonction : une oreille n'est plus de pierre, mais de cartilage ; elle sera à l'écoute s'il y a dans l'ourlet de l'oreille une souplesse de membrane qui appelle un éveil...

Sur le plan de l'esthétique, je suis un peu naturaliste : je crois qu'il n'y a pas de montagnes laides, d'arbres laids... Si l'homme ne s'inventait pas des esthétismes de culture, il n'y aurait pas d'hommes laids. En tentant d'imiter quelqu'un qu'il n'est pas, il finit par ressembler à un éléphant qui porte des couches. Il y a une laideur chez l'homme qui n'existe pas chez l'animal, du moins sauvage. Ce dernier ne regarde pas la télévision, ne lit pas de livres d'art et donc, finit par *être*, alors ce que l'homme *veut être*.

Et il en est souvent de même de la vision critique. Lorsque je dessine ou je peins le plissé d'un fauteuil, la qualité du trait décidera de la beauté immédiate de ce que l'on voit. Mais si je peins parfaitement une homme que l'on juge laid, l'on parlera de peinture de caractère. On ne dira jamais que j'ai voulu apporter un message si je peins un fauteuil, mais si je peins un personnage qui a un gilet qui ne va pas avec sa cravate, on me dira que je fais de l'analyse sociologique. Et pourtant, le seule chose qui m'intéresse, c'est de *voir* et non de juger... À la limite, le mauvais goût serait d'avoir un goût parfait ; cette vision m'apparaît linéaire et monstrueuse...

N.B. : *Et la couleur ? Vous semblez momentanément vous être éloigné du dessin en noir et blanc pour vous approcher du pastel...*

F.de R. : Pourriez-vous toujours écouter des *soli* de violon ?

N.B. : *Je ne crois pas, mais cela demeure possible pour certains esthètes. L'un aimera le dessin, l'autre, la sculpture.*

F. de R. : De temps en temps, je sens la nécessité d'entendre des voix de femmes, des voix de basses, des cuivres, des cordes... Le dessin se situe entre la vie et la longue vie. La couleur vous réveille, tout en vous faisant quitter le songe. Un dessin apporte son ivoire, sa nacre, comme si l'heure n'avait pas encore permis que la couleur l'envahisse... Cette limite d'*avant la couleur* qui va jaillir m'intéresse. Ensuite, les journées se lèvent...

Si le dessin se situe à l'aube des matins, le pastel accueille l'apothéose du jour...

N.B. : *Le choix des couleurs...*

F.de R. : Un *choix*. Quand je commence un travail, je sais quelle sera la tonalité majeure, un peu comme en musique. Ici, le *rouge* deviendra un *ré majeur* qui s'imposera avec une grande violence, mais à la fois, appellera une immense joie. Si les tonalités où s'inscrira cette couleur sont grises, elles permettront, amèneront cette présence qui sera peut-être un tout petit trait de rouge de quatre millimètres d'épaisseur sur quinze centimètres de longueur et que le tableau accueillera comme essence.

N.B. : *La sculpture me semble prendre une place de plus en plus importante dans votre œuvre, comme si les personnages avaient eu besoin de quitter vos tableaux pour avoir une existence propre...*

F. de R. : Exprimer l'amour, la tendresse, l'inquiétude, l'angoisse avec de la pierre, du marbre, du bronze, c'est vraiment une folie contre nature. Curieusement et de tout temps, l'être humain a essayé à travers des matériaux solides, voire un tronc d'arbre, à immortaliser un geste, un personnage, un dieu... Éloigner la mort immédiate... Une des grandes motivations de l'individu est la peur qu'il tempère par la culture, la religion, ou d'autres moteurs auxquels il a la chance de croire, sinon ce serait la panique. L'angoisse me semble être le point d'interrogation de ce que nous sommes dans les sens les plus divers : l'espace, la situation dans laquelle nous sommes, les pensées qui nous habitent et, à la fois, cette sorte d'énorme vide qui fait que l'on ne peut répondre à rien.

En faisant du dessin et de la peinture, j'ai souvent l'impression de passer à travers des outils très culturels et même intellectuels comme le papier, le crayon pour exprimer une sensation. Alors que la terre est une matière que l'on peut gifler, étirer, modeler, aimer, mouiller et dans laquelle on règle ses comptes avec ses idées. Elle est un support, un réceptacle fabuleux qui existe et n'existe pas ; elle est le négatif de vos pulsions. La terre, c'est l'amour.

Et si la terre est la prise de vue, le bronze est le passage en laboratoire. Pour que la poésie de la terre soit traduite en bronze, il faut que ce soit un poète du bronze qui fasse cette traduction. Comme le bronze est un matériau très réticent, il faut savoir le ciseler si l'on souhaite lui donner cette tension qui transpire et pour que la patine devienne une sorte de parchemin extraordinaire.

N.B. : *Lorsque je regarde ces bronzes, et plus précisément ces corps, cette peau, cette chair vive, je me demande ce qu'est la solitude pour vous...*

F. de R. : Eux. C'est peut-être une façon de conjurer la solitude que de la projeter à l'intérieur d'individus fermés qui sont en fait des *boîtes à solitude...* J'espère avoir encore un peu de solitude à distribuer dans de petites *boîtes...*

N.B. : *Je crois que vous en possédez encore suffisamment pour être seul avec eux...*

F. de R. : On a souvent tendance à croire que les gens qui parlent de solitude sont seuls. En ce qui me concerne, je suis un être entouré, du moins un privilégié de la solitude. Et je pense que la solitude est quelque chose d'énorme, de gigantesque, et elle pourrait être l'expression de gens qui sont nés à l'intérieur d'une solitude dont ils ne sortiront jamais : des désespérés, du commencement à la fin, des sortes de cocons humains qui ne seront jamais chenilles, ni papillons. Curieusement, ce constat me donne une force, une énergie dans ce que je désire réaliser et me rapproche des êtres que j'aime. Et lorsque je parle de ces *réceptacles à solitude*, c'est de notre condition à tous qu'il est question, et notre raison de vivre est de la combattre jusqu'au dernier silence [2].

1. Des extraits de cet entretien ont été publiés dans *Espace,* vol. 4, n° 3, printemps 1988 (Montréal).

2. Voir les *notes biographiques*, p. 597.

LILI RICHARD

Près des étoiles glacées,
elle murmure
les secrets du monde...

Lili Richard *Émergence*
Acrylique et collage sur toile
122 x 122 cm 1987
Photo : Pierre Longtin

La pierre seule est innocente.

Friedrich HEGEL

Normand Biron : *Comment êtes-vous venue à la peinture ?*

Lili Richard : Tardivement. Très jeune, je voulais peindre, mais devant le refus de mes parents, je me suis orientée vers la technologie médicale. J'ai travaillé en microbiologie pendant sept ans, à la Faculté de médecine de l'Université Laval ainsi qu'en milieu hospitalier.

Je me suis par la suite mariée. Et j'ai abandonné la microbiologie pour me consacrer au chant pendant cinq ans. Mais très vite, je me suis inscrite à des cours en histoire de l'art, et j'ai décidé que je ne reculerais plus : je serais peintre. Bien que j'aie eu des enfants, j'ai suivi, pendant deux sessions, des cours de dessin avec Yacurto à Québec. Je me suis mise à peindre après cet apprentissage.

Continuant toujours à faire du dessin, j'ai peint sans relâche depuis.

Bien que j'aie rencontré d'autres artistes à Montréal, j'ai senti le besoin d'approfondir mes connaissances et j'ai fait un baccalauréat en arts plastiques. Et pendant cette période, j'ai présenté mes travaux lors d'expositions solos, et cela s'est poursuivi jusqu'à maintenant.

N.B. : *Si vous le permettez, je reviendrai à vos études musicales...*

L.R. : Dans cette voie vers la peinture, je ne crois pas qu'une discipline ait pu s'inscrire contre une autre et que l'une attire l'autre ; il y eu plutôt une sorte de

complémentarité en ce qui concerne le geste, le mouvement... La musique devenait une autre porte intérieure ; elle est sûrement présente dans ma peinture [1].

N.B. : *Pourquoi la peinture plutôt que le chant ?*

L. R. : Si la peinture veut communiquer des émotions, l'unification intérieure des deux disciplines permet une communication plus universelle. Je pourrais dire qu'après les cours d'histoire de l'art, la peinture m'attirait davantage que la musique ; c'était un grand désir que je portais en moi depuis longtemps. En musique, ça prend un silence, un *diminuendo* pour apprécier un *vibrato* qui s'en vient ; c'est la même chose en peinture.

N.B. : *Je sais que vous êtes amérindienne par votre grand-mère. Est-ce que ces origines sont présentes dans le choix de vos sujets ?*

L. R. : Je ne pense pas que dans mes débuts en peinture, cela avait de l'importance, mais je crois que c'est en prenant des cours sur l'art amérindien et précolombien que j'en ai pris conscience, grâce à Lorraine Létourneau, une professeur iroquoise extraordinaire. Et par la suite, c'est devenu de plus en plus important dans ma démarche.

Pendant quatre ans, cette thématique fut très présente dans mon œuvre ; je suis même remontée jusqu'à la préhistoire. Bien que je m'en détache un peu actuellement, du moins j'en ai l'impression, ces origines m'habitent. Si, dans ma production actuelle, je parle de la condition humaine, la nature a toujours été omniprésente dans ce que j'ai fait. Et mes petits animaux se partagent toujours cette nature.

N.B. : *Lorsque vous avez commencé à vous intéresser aux Amérindiens, est-ce que cela a fait remonter en vous des nostalgies quant à vos origines ?*

L.R. : Bien sûr. À ce moment-là, j'ai revécu mon enfance ; je me suis revue dans la région montagneuse de Bellechasse, regardant ma grand-mère partir à la pêche, seule avec son chien, et, à son retour, elle se réservait les yeux de poisson — on ne se rend pas compte de ces choses de la vie lorsqu'on est jeune. Maintenant j'en prends conscience, mais c'est difficile à expliquer.

N.B. : *C'est subliminal...*

L.R. : C'est ça. Je pense que la nature est grandiose, et que l'homme est très petit dans cette nature immense. Cette idée rejoint la pensée amérindienne.

N.B. : *En revenant à vos thèmes, la nature occupe une place primordiale...*

L.R. : Oui, cela a toujours été et l'est de plus en plus, particulièrement face au monde actuel qui est abîmé par la pollution. Je sens l'urgence de défendre cette nature.

N.B. : *Parmi les autres grand thèmes, il y a actuellement...*

L.R. : En ce moment, je parle de la condition humaine, du poids de la vie, du stress, des contraintes dont la pollution qui assombrit notre environnement. Ça devient un peu moins primitif sur le plan technique ; j'ai besoin d'avoir des personnages qui s'agrippent aux pierres où, mettant en veilleuse la forme primitive, le dessin serait moins précis. Ce sont des êtres de notre société, car j'ai aujourd'hui le goût d'exprimer ce qui se passe en ce moment, alors que les thèmes précédents étaient des mémoires du temps, pour échapper peut-être à ce qui nous entoure. Maintenant, je veux en parler.

Si, auparavant, j'embrassais le collectif, actuellement j'exprime mon individualité. Je reviendrai sûrement un jour au primitivisme.

N.B. : *Dans les tableaux que je vous connais, je remarque un certain dépouillement que semble symboliser la présence de la pierre, des rochers...*

L.R. : Oui, la pierre est omniprésente. J'ai passé mon enfance dans les terrains rocailleux, le granit... Il faut se souvenir que la pierre est un symbole d'éternité ; elle est vivante. Et comme le remarquaient les alchimistes : « La pierre est en nous ». Ce n'est pas par hasard qu'on l'utilise pour les monuments funéraires. On remarque aisément sa vitalité dans les strates, en l'observant dans ses failles... Depuis des temps millénaires, la pierre possède une force extraordinaire et mystérieuse. Et c'est cela qui m'intéresse.

Symbole d'éternité, la pierre représente la stabilité, la solidité ; une force à laquelle on peut s'agripper. Dans la vie, il faut s'accrocher à quelque chose, à des valeurs. Et la pierre a pour moi, non point une valeur réelle, mais spirituelle.

N.B. : *Liés à la nature, certains de vos tableaux s'apparentent à une immense géographie. Je pense ici à un tableau que vous avez réalisé à Baie-Saint-Paul, lors du Symposium de la jeune peinture en 1987 ; il pourrait être à la fois une vue aérienne d'un monde lointain, évoquant les Amérindiens, et une interrogation sur les origines de l'homme...*

L.R. : Si vous voulez. C'est l'immensité de notre Québec. Et ce qu'il y a d'intéressant, c'est d'y peindre les traces, les empreintes laissées par l'homme, les premiers occupants, les premiers Amérindiens...

N.B. : *Y a-t-il d'autres grands thèmes ?*

L.R. : Il y a eu le thème de la femme dans l'Histoire : *mes femmes-terres.* J'ai toujours trouvé la femme québécoise très forte. Près de moi, je me rappelle, dans mon enfance, mes tantes, mères de grandes familles ; ma grand-mère qui savait faire les petits *souliers de beu.*

Comme je voulais exprimer cette force, cette puissance intérieure de la femme, plus près ou loin de moi, je suis remontée à la préhistoire et je me suis inspirée de la déesse de la fertilité. Dans ces temps lointains, la fertilité était un mystère ; les hommes en avaient peur. Et pour exprimer cette puissance, j'ai fait des femmes énormes qui prenaient tout l'espace du tableau.

En même temps, pour exprimer la puissance virile, j'ai peint un homme-bronze avec des armures aux mains et un beau plastron. Sur lui, j'ai dessiné une tortue, symbole de sagesse. Il m'apparaissait juste de donner à l'homme ce qu'il possède.

Dans une série de pastels, j'ai développé un thème sur les esprits, me référant à la spiritualité et aux rites chamaniques. Ce sujet m'est venu en concevant une maquette pour le Symposium de Saint-Léonard en 1986. Cette idée est devenue un grand tableau qui appartient à la bibliothèque de la ville de Saint-Léonard. En exécutant cette œuvre, j'ai pensé aussi aux masques des Iroquois et aux chamans.

N.B. : *Et l'importance de la couleur...*

L.R. : La couleur est fonction de l'atmosphère, de l'émotion que l'on veut rendre. Le premier contact du spectateur, c'est la couleur. C'est donc très important. Mais le choix dépend aussi de la couleur que l'on porte en soi, qui nous va bien. Chaque peintre a ses couleurs et, à mes yeux, c'est ce qui le caractérise.

Elle dépend également du thème que l'on aborde : comme mes *femmes-terres*, par exemple. J'ai remonté dans le temps ; je voulais exprimer le vieillissement. Alors ce fut une période plutôt monochromatique : des couleurs de terre sur des fonds sombres. Le rouge surtout, pour exprimer la passion, la force.

En abordant le pastel, la couleur est devenue de plus en plus importante, parce qu'elle est très immédiate. La couleur est à la fois fonction de préoccupations plastiques ; il faut aller chercher la complémentaire... Elle est aussi intuitive ; vous avez toujours vos couleurs préférées.

N.B. : *Quelles sont vos couleurs préférées ?*

L.R. : Je crois que ce sont les bleus.

N.B. : *Pourquoi les bleus ?*

L.R. : Le ciel, le cosmos, l'espace, la spiritualité, mais j'aime aussi les couleurs de terre, l'ocre et le rouge à cause de la pierre peut-être...

En fait, mes couleurs sont le bleu, le rouge et l'ocre. Avec celles-ci, je peux en faire plusieurs. Mais parlant de couleur, je me demande si la matière n'est pas tout aussi importante, peut-être même davantage...

N.B. : *Vous m'avez souvent parlé de matière, de toucher, de textures...*

L.R. : C'est étrange ; quand je dessine ou je fais du pastel sec, on voit beaucoup mon geste — je travaille très rapidement avec beaucoup de couleurs. Quand je peins, c'est différent. La matière est omniprésente, et comme il y a beaucoup de textures, c'est difficile de laisser la trace de mon pinceau. Elle est arrêtée par la matière. Je travaille par glacis au pinceau plat, ou bien avec la paume de ma main, par superpositions de couleurs.

N.B. : *L'acte de peindre pour vous me semble empreint de sensualité, voire d'érotisme, si vous me permettez cette évocation...*

L.R. : Je pense que je suis une peintre très sensuelle, non par le contenu et par la vision première qu'on en a, mais sensuelle parce que j'ai les deux mains dans la peinture. Il faut que je touche. À cause de la matière, je ne peux pas être tout le temps au bout du pinceau.

Je sais fort bien que les spectateurs vont toucher mes toiles parce qu'ils sont intrigués par les textures ; c'est comme pour une sculpture. Ça ne me déplaît pas du tout qu'ils puissent avoir un contact tactile avec l'œuvre. Au contraire, car moi, j'y ai touché avec ferveur. Je crois que c'est la sensualité de mon tempérament qui passe ainsi. C'est difficile d'expliquer le pourquoi de la matière...

N.B. : *Et comment s'organise votre travail au quotidien ?*

L.R. : Je suis très disciplinée — je travaille tous les jours de la semaine, de neuf heures à dix-sept heures, comme un employé de bureau, et quelles que soient les circonstances ou la fatigue. Je ne crois pas à l'inspiration qui va vous tomber dessus par hasard ; c'est au fur et à mesure du travail que tout vient. Je ne parle

pas de la réflexion qui est aussi essentielle. La continuité est, selon moi, nécessaire à la concentration.

N.B. : *Et la lumière ?*

L.R. : Elle est essentielle pour rendre ce que j'affectionne particulièrement, le mystère ; elle devient aussi un symbole de spiritualité. Actuellement, j'ai beaucoup de ciels où elle est importante. La lumière me permet de transcender davantage, essayant de rendre l'invisible par le visible.

N.B. : *Et la beauté...*

L.R. : L'émotion, la *signifiance* d'un tableau. La beauté, cela peut aussi être le laid. C'est très subjectif, et c'est pourquoi il est très difficile de la définir. Finalement, c'est l'émotion créée. Vous regardez un tableau , vous êtes ému : il est beau.

N.B. : *Et la solitude ?*

L.R. : Il y a une contradiction en moi. Autant j'aime avoir des amis, les rencontrer, avoir une vie sociale, autant j'ai besoin de solitude pour peindre. La création, c'est vraiment la solitude, et elle est essentielle à la concentration.

Depuis 1984, je suis seule dans mon atelier ; auparavant, je le partageais avec deux autres peintres. Cette décision a provoqué une grande poussée dans ma démarche. Je ne trouve pas ça difficile du tout, parce que j'ai la chance d'avoir des amis artistes avec qui je peux échanger.

Vous savez, dans la vie, on est toujours seul devant ses problèmes, et devant un tableau, on est aussi seul pour les résoudre. C'est un peu ça que j'exprime dans mes tableaux actuellement. Vous pouvez être conseillé, mais vous restez toujours seul pour prendre vos décisions.

N.B. : *Vos personnages semblent souvent se débattre avec des choses difficiles, avec de grandes solitudes qu'ils essaient de surmonter. Visuellement, ils tentent de franchir des obstacles, tels des rochers abrupts...*

L.R. : C'est étrange ce que vous dites, car, dans ma dernière production, j'ai presque pris des alpinistes comme modèles intérieurs. Mes personnages sont anonymes et asexués. Ils sont dans des cratères, des fissures. Ils sont aux prises avec la pierre, avec des difficultés qui les empêchent d'atteindre le ciel. Mais plus ils s'élèvent, plus ils grimpent, plus ils s'avancent vers la lumière, plus ils comprennent les valeurs spirituelles.

Au départ, ce choix d'alpinistes était très inconscient ; mais, au fur et à mesure que je progressais dans cette quête, j'ai réalisé le rapport entre alpinisme, force, courage, ténacité et détermination. Ce sont les qualités requises pour réussir dans la vie et pour passer au travers des difficultés de notre société actuelle.

N.B. : *Vos personnages ne sont-ils pas des chercheurs d'absolu ?*

L.R. : Oui. Très certainement.

N.B. : *Et comment voyez-vous le monde actuel ?*

L.R. : Un monde très matérialiste. C'est la productivité qui compte ; l'artiste n'est pas réellement reconnu. On se sent très marginal.

C'est aussi un monde pollué et je suis très préoccupée par cette situation. Il y a une relation très étroite avec le matérialisme, parce que les hommes d'affaires s'intéressent davantage à l'argent qu'à la qualité de la vie. Et je crois que l'artiste a un rôle à jouer dans tout cela ; sinon dénoncer, du moins montrer les vraies valeurs.

N.B. : *Comment vous situez-vous face à l'art actuel ?*

L.R. : Ça, c'est une question ! Je me suis toujours sentie en dehors des grands courants par la facture. La mode actuelle est au néo-expressionnisme ; je n'en suis pas.

Je suis un peintre de matière. Je suis probablement dans le courant contemporain sur le plan de la pensée et du contenu. Je crois que c'est l'essentiel, parce que si j'essayais d'être autre, je ferais un art très mauvais. Le plus important pour l'artiste, c'est son authenticité.

N.B. : *Et la mort ?*

L.R. : La mort est aussi préoccupante pour moi. J'ai d'ailleurs fait une série de suaires. Je n'envisage pas la mort avec frayeur, mais avec sérénité, un peu à la manière asiatique. La mort n'est pas une fin en soi, mais un commencement...

C'est la seule certitude qu'on a finalement. Dans la création, ça n'existe pas. Dernièrement, j'ai fait un gisant dans le lac, entouré de montagnes, au coucher du soleil : un beau moment de la journée et la fin d'une vie remplie de travail. Ce sont ceux qui restent qui sont les pires, et non ceux qui partent...

N.B. : *Vous avez fait allusion au monde asiatique, mais les Amérindiens n'avaient-ils pas aussi cette conception ?*

L.R. : Les Amérindiens faisaient des fêtes pour leurs morts ; ils allaient rejoindre leurs esprits. Ils partaient pour un paradis de pêche et de chasse éternelles avec leurs talismans, leurs plumes... Je parle évidemment de la période précolombienne, parce que actuellement, je n'ai pas de contact avec nos Amérindiens contemporains, mais j'imagine que chez les plus anciens, cela doit encore exister. Ils avaient leurs dieux, leur magie ; leurs rites étaient une forme de mysticisme vers lequel ils se tournaient pour dompter les forces de la nature. Quand ils mouraient, ils partaient retrouver leurs dieux pour une belle chasse éternelle [2]...

1. Entretien inédit, réalisé à Montréal en janvier 1988.
2. Voir les *notes biographiques*, p. 599.

CHARLOTTE ROSSHANDLER

*Sur les chemins
de l'invisible...*

*Tout ce qui se manifeste
est vision de l'invisible.*

ANAXAGORE

Normand Biron : *Comment avez-vous cheminé vers l'art ?*

Charlotte Rosshandler : À l'âge de dix-sept ans, je suis allée en Europe ; c'était la première fois que je quittais la Nouvelle-Orléans. Et cette incursion dans des pays de longues traditions m'a fait découvrir une autre vie, une vie plus intime. J'ai pu visiter, entre autres, de nombreux musées. Ensuite je me suis rapprochée davantage de l'art, en m'associant en Nouvelle-Orléans à une galerie d'art où j'étais sous-directrice. J'y ai d'ailleurs rencontré mon mari qui était artiste de la galerie où j'ai travaillé pendant deux ans. Les artistes m'ont beaucoup appris sur l'art. En 1969, nous sommes arrivés à Montréal — mon mari[1] venait d'être nommé directeur adjoint au Musée des beaux-arts. Et mes premières photos furent celles du peintre Arthur Villeneuve. Comme mon travail reflétait ma vision intérieure des choses, j'ai continué, pendant vingt ans, à regarder le monde à travers l'œil de mon appareil photographique.

N.B. : *Qu'est-ce qui vous a amenée vers une galerie d'art ?*

C.R. : À la Nouvelle-Orléans, me sentant coincée par mon premier emploi, j'ai d'abord décidé d'aller à Hong Kong où j'ai accepté de travailler dans

un magasin ; ce qui était à l'époque un moyen de découvrir une partie du monde. À mon retour, j'ai senti le besoin de faire quelque chose qui me permettrait d'apprendre et enrichirait ma vie. Et c'est ainsi que je me suis mise à m'occuper des artistes.

N.B. : *Comment l'idée de la photographie vous est-elle venue ?*

C.R. : Il est difficile de dire exactement comme cela est arrivé... Comme tout le monde, j'ai fait des photos de voyage avec un petit appareil photographique Brownie, et je me souviens que j'ai toujours aimé beaucoup regarder des photos. Même les photos de famille m'intéressent encore, parce que je ne vois peut-être pas toujours ce que l'on souhaite que je voie ; mille détails m'attirent.

Je me souviens d'avoir fait un livre de photos et d'avoir constaté à quel point chaque élément des images peut devenir éloquent. La publication de votre travail vous force à préciser votre pensée, à mieux cerner ce qui vous attire. Ce questionnement est toujours présent dans ma démarche.

N.B. : *Comment travaillez-vous ?*

C.R. : Au commencement, j'ai photographié de nombreuses sculptures primitives. Avec la lumière, j'ai travaillé l'esprit des sculptures, les langages de la sculpture africaine, précolombienne, esquimaude...

Par la suite, je me suis occupée plus étroitement des artistes ; j'ai photographié des tableaux et, de plus en plus, j'ai fait des portraits d'artistes dans leur environnement créatif. Bien que la sculpture précolombienne et africaine m'ait beaucoup intéressée, je me suis toujours interrogée sur la vie des gens qui ont créé ces objets d'art. La même chose avec les artistes contemporains.

Comme j'étais près de la peinture, j'ai fait des portraits d'eux. J'ai toujours établi un lien entre les créateurs et leur travail. J'ai toujours remarqué que chez les écrivains, les danseurs, les artistes en arts visuels, il y a en eux un monde qui veut s'exprimer, mais qu'ils semblent craindre. Par l'observation de leurs mouvements, j'essaie d'établir des liens avec leur mode d'expression, leur créativité. L'essence des êtres humains, voilà ce que je cherche.

Mais depuis peu, je pense que c'est mon appareil photographique, plus que moi-même, qui fait des photos. De plus en plus, il y a des choses étranges qui m'arrivent — je fais des photos, et lorsque l'image apparaît, elle m'étonne.

Comme si j'oubliais et que je laissais la situation s'organiser. J'ai commencé à laisser le psychisme de la personne transparaître davantage.

Il y a deux ans, j'exposais à la galerie Ovo des photos de Josette Trépanier que j'aime beaucoup. Et si vous suivez du regard les cinq photos que j'ai faites, vous l'apercevez sur le dernier cliché devant un mur vide, un peu comme une apparition. Lorsque l'artiste a vu cette photo, elle fut atterrée, parce qu'à ce moment précis, elle était en train de faire des tableaux de murs. Et cette image correspondait exactement à ce qu'elle faisait à ce moment-là.

N.B. : *Une intuition prémonitoire ?*

C.R. : Oui, et ça me plaît. Je pense que là est ma force. Et c'est dans cette voie que je veux poursuivre mon travail, en établissant un lien étroit entre l'artiste et son œuvre.

N.B. : *Pourquoi avoir choisi la photographie plutôt que la peinture, la sculpture, le dessin ?*

C.R. : Je n'ai pas choisi ; c'est la photographie qui m'a choisi. Récemment, j'ai commencé à faire mon autoportrait en peinture pour mieux comprendre la façon dont les artistes travaillent. Peut-être aurai-je le goût d'aller plus loin dans le dessin et la peinture, non point pour laisser la photo, mais pour mieux ressentir cet acte de création.

N.B. : *Bien que l'expression humaine, les êtres vous intéressent plus particulièrement, la nature est-elle importante pour vous ?*

C.R. : Oui, mais c'est très personnel. Je ne prends pas de photos de la nature, sauf par hasard. Et lorsque je le fais, c'est pour le plaisir, pour les études. Si tout part de la nature, tout ce que l'on voit nous parle du passage de l'être humain.

N.B. : *Avez-vous eu des maîtres en photographie ?*

C.R. : Pas vraiment. Je suis toujours perdue quand on parle de l'histoire de la photographie. Un jour, je vais faire des liens et découvrir les personnes qui m'ont influencée. Mais je pense que je suis plus marquée par la vie elle-même, par les écrivains et les philosophes qui me font réfléchir. Pourquoi, par exemple, une

culture est-elle si différente d'une autre... Les problèmes de langage et la philosophie m'intéressent beaucoup[2].

N.B. : *Vos photos sont en fait des fragments de la vie...*

C.R. : Je lis mes négatifs comme un livre. Je ne suis pas toujours très consciente de ce que je fais. Mais quand je reviens de voyage, du Mexique par exemple, et que je développe mes pellicules photographiques, je peux voir combien elles confirment ce que j'ai cru voir.

N.B. : *Pourquoi avez-vous choisi la photo en noir et blanc ?*

C.R. : Une des raisons est que je peux m'occuper du processus du début à la fin, de la prise de la photo à l'image finale. La couleur, d'autre part, est très difficile. Mélanger la couleur et l'idée, ce n'est pas facile, parce que souvent la couleur est plus forte que les idées. Ça complique trop ma façon de procéder. Chez ceux qui travaillent en couleur, c'est souvent la couleur qui parle, et cela devient une autre façon de voir. Lorsque j'aurai complètement trouvé ce que je cherche dans la photo en noir et blanc, je ferai peut-être de la couleur.

N.B. : *La beauté...*

C.R. : En pensant à la beauté, le premier mot qui me vient est paix. Quand je me trouve dans la nature et que je sais qu'elle est plus forte que moi, je sens que je suis en présence de la beauté... La beauté, c'est l'harmonie entre les choses.

N.B. : *: Qu'est-ce que les artistes vous ont apporté ?*

C.R. : La plupart du temps, une qualité de complicité, d'intimité qui se crée entre nous et qui est très personnelle et enrichissante. C'est comme un instantané.

Je peux travailler avec quelqu'un et ne plus revoir cette personne pendant quelques années ; et lorsque je la rencontre à nouveau, il y a souvent un lien entre nous qui resurgit très fort. Cela n'arrive pas souvent dans la vie que l'on soit très direct et très ouvert. J'essaie d'avoir des expériences qui soient très vraies. Et si cela apparaît dans les photos, cela se transforme en un souvenir d'échange profond.

N.B. : *Que pensez-vous de l'éphémère ? De l'éternité ?*

C.R. : J'ai tendance à être sceptique face aux choses que je dis et que je vois. Avec la photo, j'ai la confirmation que les choses sont bel et bien arrivées. Je pense que c'est aussi pour moi une façon d'arrêter le temps et de voir vraiment ce que j'ai vu. C'est peut-être une partie de moi qui a besoin d'être rassurée.

Quand je fais des photos de gens, ils n'aiment pas toujours, dans un premier temps, être photographiés. Et petit à petit, ils trouvent l'expérience plus intéressante. Ce moment privilégié me confirme que nous avons pu échanger. Ces rencontres sont importantes pour moi.

N.B. : *La solitude pour vous ?*

C.R. : Lorsqu'on parle d'harmonie, la solitude en fait partie et elle m'est nécessaire. J'ai besoin de prendre une distance du quotidien qui a trop souvent tendance à nous envahir — je me sens en harmonie avec moi-même dans mon laboratoire photographique. Ces moments sont composés de travail, de réflexion et de créativité. Cette vision personnelle que me permet mon laboratoire m'est bénéfique. Il n'est pas nécessaire que tous les gens me comprennent ; on peut apprendre beaucoup par nos solitudes : apprendre à ne pas avoir peur d'être seule, ne pas craindre de découvrir qui nous sommes... Et cela nous enrichit, nous grandit.

Quand je voyage, je ne peux pas mélanger ma vie de famille avec ma vision d'une autre culture. Je dois être seule. Je peux demeurer plusieurs heures seule, dans une église, uniquement pour sentir ce qui s'y passe. Et tout à coup, je me trouve perdue là, et j'apprends, sans déranger les gens, des choses très importantes pour moi. Plus j'entre dans ma solitude, plus je peux trouver et apprécier les autres. La solitude est peut-être un thème pour moi. Si on met de côté une partie de nous...

N.B. : *Et le voyage...*

C.R. : Lorsque je fais un voyage, je laisse tout derrière moi, et j'entre dans une autre conscience, une autre façon de penser. Seule pendant un certain temps, sans responsabilités, je vois plus clairement les choses. Non pas avec mon intellect, mais avec plus de réceptivité, voire sans préjugés.

Quand on arrive avec un appareil photographique, ça change tout. Ça devient votre passeport ; les gens vous laissent entrer. Peut-être qu'un jour, j'irai

dans le monde sans mon appareil photographique, en ayant assez confiance en moi pour entrer dans la vie des autres. Mon appareil photographique est une forme d'assurance pour pouvoir entrer en relation avec les êtres. Au Mexique, par exemple, où je ne parlais pas l'espagnol, il y a beaucoup de choses qui se sont passées ainsi entre les gens et moi.

Je sais aussi que le fait de vivre l'expérience confortable et privilégiée de Nord-Américaine est une minuscule expérience face à notre monde... Voir et comprendre le monde me sont essentiels.

N.B. : *La mort ? L'idée de la mort ?*

C.R. : J'ai commencé à penser à la mort il y a environ huit ans. J'ai lu un essai d'Elisabeth Kübler-Ross [3] dans lequel elle relate les entretiens qu'elle a eus avec des êtres décrétés morts cliniquement.

La mort m'intéresse beaucoup. Je trouve qu'il est très important de comprendre la mort lorsqu'on est encore jeune, parce que cela nous libère de nos angoisses et de nos peurs. Si l'on est familiarisé avec la mort, on n'en a plus peur, on n'a plus peur de voir des gens qui sont morts, de perdre quelqu'un, mais on met l'accent sur la vie et non tout son état de conscience sur la mort. Quand je rencontre des gens qui sont près de la mort, je me trouve privilégiée d'avoir la chance de parler avec franchise. Il m'arrive aussi tous les jours, dans mon laboratoire photographique, d'avoir des expériences télépathiques. Pour ne citer ici qu'un exemple, je n'avais pas revu un ami depuis un an ; j'ai senti qu'il fallait l'appeler et, grâce à des amis communs, j'ai pu le retrouver dans un hôpital de Rouyn-Noranda. Il était au seuil de la mort et j'ai eu la chance de lui dire des choses que je souhaitais qu'il entende. Une heure après mon appel, il est mort. Je n'ai pas eu peur ; il me laisse l'expérience d'une vie et le privilège de lui avoir parlé avant sa mort.

L'esprit de ma grand-mère m'habite tout le temps. Je reçois toujours de mon père, même aujourd'hui, des messages. Je ne suis pas triste face à la mort. Pour moi, la mort, c'est l'abandon du corps physique.

N.B. : *Comment voyez-vous le monde actuel ?*

C.R. : Nous avons changé la face du monde pour nos besoins, et les conséquences sont là pour nous le rappeler. À titre personnel, je veux être consciente, bien que je ne sache pas très bien ce que je peux faire. Je m'interroge aussi sur ce qu'en photographie je peux réaliser pour être humaine. Une des

choses primordiales pour moi est d'être consciente de ce que je fais. Et c'est déjà une grande exigence.

N.B. : *Comment s'organise la vie d'un photographe qui prend et a pris des centaines et des milliers de photos ?*

C.R. : Ayant commencé à classer mes photos en 1971, je peux les retrouver par thème et par année. Il y a les portraits d'artistes (près de cinq cents), les villes, les pays et divers sujets qui s'y rattachent tels le bouddhisme, le Japon, la Chine, la démolition à Montréal, les femmes, les cimetières, la vie de quartier [4]...

1. Léo Rosshandler est actuellement directeur de la promotion des arts chez Lavalin.
2. Entretien inédit, réalisé à Montréal en décembre 1987.
3. L'on peut se reférer à ce sujet aux essais traduits en français d'Elisabeth Kübler-Ross, *La mort, dernière étape de la croissance*, 1977, Éd. Québec/Amérique, 220 p. et *Les derniers instants de la vie*, Éd. Labor et Fides, 1986, 279 p.
4. Voir les *notes biographiques*, p. 601.

MARIETTE ROUSSEAU-VERMETTE

*La nécessité profonde
de l'essentiel*

Mariette Rousseau-Vermette *Naïde noire*
2 m 42 x 2 m 42 1976
Photo : Gabor Szilasi

Si, comme le prétendait Somerset Maugham, « seuls l'amour et l'art rendent l'existence tolérable », Mariette Rousseau-Vermette est une de ces rares artistes qui, depuis le premier moment où elle s'est sentie interpellée par le désir de créer, n'a eu de cesse d'obéir à cet appel, en s'abandonnant à l'observation, au questionnement de la matière jusqu'à ce que celle-ci lui offre des moments de plénitude que sont devenues les œuvres essentielles qui tissent une vie. D'une inlassable exigence, Mariette Rousseau-Vermette ne s'est pas contentée de maîtriser les instruments de ses choix ; elle a fouillé les terres créatrices jusqu'à inventer des techniques nouvelles et à faire résolument entrer la tapisserie dans l'ère contemporaine. Cette grande pionnière mérite que nous lui rendions hommage, particulièrement au moment où le Metropolitan Museum de New York vient de faire choix de l'une de ses tapisseries pour sa *collection permanente*. Elle vient de plus d'être désignée pour réaliser le *rideau de scène* du théâtre de la Nouvelle Chancellerie canadienne à Washington [1].

Normand Biron : *Comment êtes-vous venue à l'art ?*

Mariette Rousseau-Vermette : Je ne crois pas être venue à l'art, mais être née dans l'art. N'ayant point été reconnue en raison de sa disparition précoce, ma mère

vivait d'art et mon père adorait la musique et la littérature, ce qui signifiait que nous avions accès au monde des livres et de l'image.

N.B. : *Quel fut le hardi moteur qui a déclenché le désir de créer ?*

M.R.-V. : À douze ans, j'ai demandé l'instrument qui me permettrait de m'exprimer, soit un *métier à tisser* qui trama les premiers moments de mon cheminement vers la tapisserie.

En 1944, j'ai exprimé à mon père le souhait de quitter notre village de Trois-Pistoles pour entrer à l'École des beaux-arts de Québec. Et il accepta à la condition que je prononce des vœux d'obéissance aux principes de la respectabilité familiale. Après quatre ans dans cette institution, je lui annonçai que je désirais partir pour San Francisco — il faut bien se souvenir de l'époque et de l'esprit —, où je désirais *poursuivre plus loin* et *voir* ce qui se faisait dans ce qui m'intéressait. J'avais lu avec admiration des articles sur le travail de Dorothy Liebes qui avait complètement révolutionné le domaine du textile en approchant l'œuvre en artiste et non seulement en technicienne. En 1948, je me suis rendue à son atelier de San Francisco où j'ai travaillé, tout en suivant des études de maîtrise au Oakland College of Arts and Crafts. J'avais trouvé un souffle créateur de liberté que j'avais toujours recherché et qui était bien au-delà de ce qui m'eut apparu à l'époque un carcan, soit l'école des Gobelins ou celle d'Aubusson en France.

Mon retour à Montréal fut sombre, car personne ne connaissait cette libre hardiesse ; on confondait aisément la tapisserie et le papier peint. Ou encore les références étaient toujours un certain classicisme inspiré des Gobelins. Annihilée par ces réactions, j'ai fait pour survivre ce que l'on nomme aujourd'hui de *l'architecture d'intérieur* pendant quelques années — expérience intéressante qui m'a permis de découvrir des collectionneurs intéressants —, jusqu'à ce que je puisse partir, en 1952, découvrir d'autres ateliers en France, en Italie, en Espagne, au Portugal et dans les pays scandinaves. Riche errance qui m'a fait constater que je ne pouvais pas travailler comme eux. Je suis revenue au Canada faire mes propres recherches.

N.B. : *En 1958, on devait être plus réceptif...*

M.R.-V : Jusqu'à l'Exposition universelle de 1967, on était encore peu aventurier. En 1961, j'ai exposé au Musée des beaux-arts de Montréal avec Jean-Paul Mousseau où j'ai pu présenter ce qui m'était vraiment personnel et dans de grands formats. En 1962, j'ai été invitée à montrer

une tapisserie à la Biennale Internationale de la tapisserie à Lausanne ; je fus littéralement étonnée d'être présentée dans un milieu où étaient à l'honneur les travaux des Gobelins et d'Aubusson (Picasso, Matisse, Lurçat...) ainsi que des artistes de Pologne, de Tchécoslovaquie, de Belgique... Que l'on ait pu accepter quelques œuvres d'un esprit totalement différent, cela devenait un espoir contre une solitude créatrice qui était lourde à assumer à ce moment à Montréal.

À partir de cet instant et grâce à la confiance que j'ai acquise, j'ai réalisé le rideau du Théâtre Maisonneuve de la Place des Arts à Montréal (1967), celui du Centre national des arts à Ottawa (1965-68) ainsi que celui de la Salle Eisenhower au John F. Kennedy Center for Performing Arts de Washington, D.C. (1970). Et j'ai fait de nombreuses expositions tant à Montréal qu'à Toronto, New York, Paris, Lausanne, Osaka, Bruxelles, Tokyo, Lodz (Pologne)...

N.B. : *Le séjour que vous avez effectué, en 1964, avec l'artiste Claude Vermette au Japon fut sûrement déterminant...*

M.R.-V : Très important. Cela m'a permis de réfléchir sur une façon très différente de s'exprimer en art. La simplicité que je recherchais pouvait trouver d'autres réponses. Au Japon, on ne s'interroge pas sur le matériau que l'on utilise ou sur la forme d'art à travers laquelle on s'exprime, mais on s'inquiète de la qualité de l'œuvre — une très belle céramique est aussi importante qu'un grand tableau, une calligraphie est aussi intéressante qu'une immense sculpture. En art, c'est la qualité qui prime, voire la qualité intérieure. En 1964, on ne parlait jamais de mode au Japon, mais de qualité de pensée, de création, de vie...

N.B. : *Et l'Italie en 1972-73...*

M.R.-V. : Une année de grande réflexion et de liberté complète pour penser au sens de ma vie et de mon travail. L'Italie m'a apporté la joie de vivre : la liberté de penser, de regarder les gens dans les yeux — on m'avait appris dans mon enfance à baisser la tête par dignité et modestie — , de vivre le plaisir visuel et la fête des marchés où l'on crie à la volée que les fraises sont des œuvres d'art parmi les plus belles du monde, que les choux-fleurs sont structurés comme des églises gothiques... L'Italie m'a donné une joie de vivre qui ne m'a jamais quittée. Au diable les balivernes, j'aime la vie. Ainsi une œuvre devrait avoir la qualité d'une conversation entre amis, une conversation qui permet d'exprimer un *lieu juste* de votre intériorité.

N.B. : *Et puisque nous parlons de déplacement, comment vivez-vous ces fréquents déplacements entre Sainte-Adèle, votre lieu de vie, et Montréal ?*

M.R.-V. : Des instants de créativité. Pour ne citer ici que quelques exemples, en 1965 ou 1966, alors qu'on brûlait des maisons sur les bords de l'autoroute, j'ai vu un brasier d'une intensité de rouge, noir, ocre, orange d'une si vive beauté que j'ai fait demi-tour, et je me suis enfermée dans mon atelier plusieurs jours qui ont fait naître une série de tapisseries. Quant j'ai réalisé le rideau du John F. Kennedy Centre for Performing Arts de Washington, cette flamme, couleur de sang sur fond de nuit, a envahi toute l'œuvre en hommage à l'humanité et au courage de ce grand homme.

Les voyages dans le temps et l'espace d'un lieu à l'autre sont essentiels. D'ailleurs, lorsque je n'ai pas bougé depuis quelque temps — je pense ici à l'Europe, aux États-Unis ou à d'autres destinations dans un ailleurs — , je me sens appelée par la diversité du monde, ne serait-ce que pour un bref moment. L'inattendu... et l'émerveillement devant le réel au lieu de la reproduction.

N.B. : *Et la Biennale de la tapisserie...*

M. R.-V. : Elle fut la colonne de soutien de ma vie d'artiste. Je trouvais normal que l'on me critique, mais l'on m'encourageait de la même manière. Il y a eu des échanges sur le plan de l'esprit et de l'âme qui furent tellement riches, que cela m'a décidé de fonder ce département d'art textile à Banff — il y avait déjà un atelier de tissage où l'on faisait des recherches sur toutes les formes de tissus employés dans le quotidien, mais l'on ne travaillait pas dans un esprit de recherches artistiques, on cherchait avant tout sur le plan technique. J'ai exigé, en acceptant cette tâche, que l'on me laisse une pleine liberté et que les ateliers soient ouverts à des artistes du monde entier. Ce fut une mission que j'ai acceptée pendant sept ans, dont cinq comme directrice du département.

Ce moment de vie fut très riche, mais l'enseignement peut aussi être très pénible physiquement ; il vous vide complètement, car cela demande une totale disponibilité mentale, émotionnelle et physique. J'ai énormément appris au contact des étudiants, car j'exigeais d'eux qu'ils tirent de leur liberté les formes qui puissent les exprimer. Mais comme je voulais poursuivre une œuvre, il me fallait quitter pour mieux suivre ma propre trajectoire.

Ma vie et ma créativité furent possibles grâce à l'environnement de la nature et au soutien de l'entourage familial et des amis — j'ai besoin d'authenticité autour de moi ; cela est inhérent à ma création. Je songe ici, entre autres, à Pierre Pauli qui fut un grand mécène de l'âme. Et je pense à ces grands amis tels Bruno

Cormier, Jeanne Renaud qui, par le biais d'un mot, d'une phrase, donnent le jet, l'élan. Je travaille seule, mais j'ai besoin de discuter, d'échanger, de partager. Je conçois mal de travailler dans l'isolement intérieur.

N.B. : *La couleur...*

M. R.-V. : Tout. Un des plus beaux dons de l'univers. Quand vous vous baladez et que vous regardez l'agencement des couleurs dans la nature — je pense à un rocher de granit mouillé par la pluie qui nous embête, mais qui rend les roses plus intenses, les gris plus purs, les blancs... Toutes les couleurs sont extraordinaires. Savoir les utiliser est chose difficile, mais tellement merveilleuse. La couleur, c'est le bonheur. Et la lumière, c'est l'intensité.

N.B. : *Comment travaillez-vous ?*

M. R.-V. : Je peux parfois travailler trois heures une nuit et, pendant trois jours, laisser les idées m'envahir. Le vrai travail est toujours inattendu. Ce qui vient au bout de ma main et qui obéit à une nécessité physique, morale et spirituelle me surprend toujours — il y a une force que je n'arrive pas à définir. Je suis très intuitive, tout en étant toujours à l'affût.

N.B. : *Et la beauté...*

M. R.-V. : Indéfinissable. Ça tire les larmes ; ça fait rire ; ça fait frémir ; ça éclate. La beauté peut être dans la laideur, dans l'infiniment petit comme dans l'infiniment grand. Bien que ce soit indéfinissable, j'ai souvent l'impression de sentir les beautés qui me font profiter pleinement de cette terre. La beauté, lorsqu'on la ressent, que ce soit un mot, une phrase, soit une fleur, une note, une phrase musicale..., toute forme de la beauté que l'on retrouve dans l'art, dans la nature, dans les enfants m'apparaît indéfinissable. Pourquoi ce qui m'apparaît beau ne l'est pas nécessairement pour un autre ? C'est presque un secret, difficile à partager...

N.B. : *Et la solitude...*

M. R.-V. : Presque inexistante. Lorsque je sens que la solitude est en moi, j'entends un oiseau comme on vient de l'entendre ; j'écoute une branche qui frappe l'atelier ; un écureuil qui grimpe à un arbre et qui fait un chuchotis ; des amis qui viennent, écrivent, se souviennent... J'ai eu peur de la solitude, mais je ne crois pas qu'elle existe. Si elle est là, ce doit être terrible.

N.B. : *Je crois que la solitude pourrait être d'arriver à la fin d'une vie et de constater qu'elle fut vide...*

M. R.-V. : Si l'on est curieux, je ne crois pas que l'on puisse souffrir de solitude. Et venant d'une grande famille, j'ai appris à vivre avec les autres ; je n'ai jamais été vraiment seule — j'étais la treizième. Les autres, c'est tout ce qui nous entoure ; chaque individu avec qui on trouve une possibilité d'échanger, d'aimer [2]...

1. Entretien publié dans *Cahiers des arts visuels* vol. 9, n° 35, hiver 87 (Montréal).
2. Voir les *notes biographiques*, p. 603.

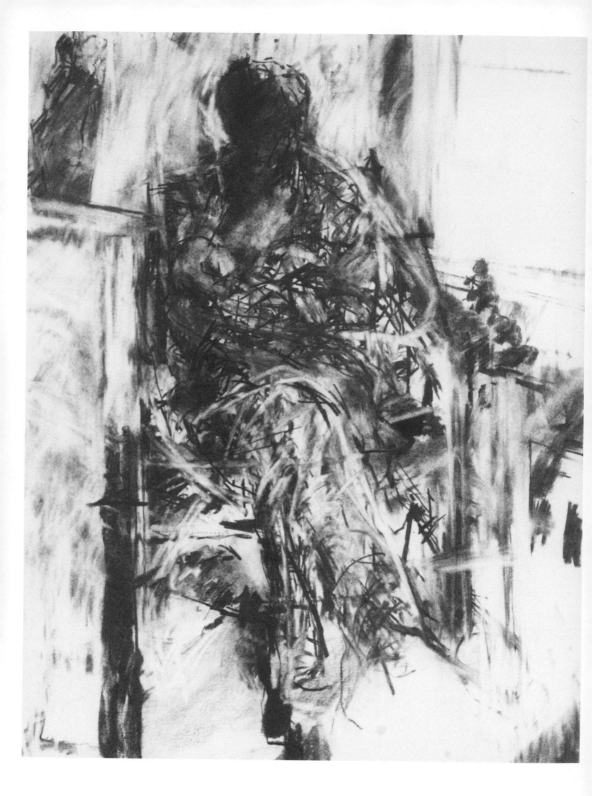

SEAN RUDMAN

Sous une pluie de traits, les mouvements cachés de l'être...

Sean Rudman *Sans titre*
Fusain
26'' x 20'' 1986

L'écart entre toute œuvre d'art
et la réalité immédiate de n'importe quoi
est devenu trop grand et en fait,
il n'y a plus que la réalité
qui m'intéresse et je sais
que je pourrais passer le restant
de ma vie à copier une chaise.

Alberto GIACOMETTI

Normand Biron : *Comment le dessin s'est-il présenté à vous ?*

Sean Rudman : Vers l'âge de treize ou quatorze ans, je faisais à l'école de petits dessins, de petites esquisses qui prenaient beaucoup de mon temps. Pendant les cours, je dessinais tout le temps dans de petits carnets...

N.B. : *Quel genre de dessins ?*

S.R. : Au début, c'était très stylisé et complètement abstrait. Puis j'ai commencé à faire de petits personnages et la composition a fini par ressembler à une bande dessinée. À cette époque, je m'intéressais beaucoup à Aubrey Beardsley dont j'essayais d'imiter les dessins. Je faisais des personnages un peu déformés, et j'étais réceptif à toutes sortes d'influences, mais de façon très primaire. De fil en aiguille j'ai fait, en Angleterre, le High Level en Art.

À seize ans, je me suis concentré en art et en littérature anglaise jusqu'au moment où j'ai décidé de prendre une petite distance pour aller en architecture que je croyais plus sûre pour mon avenir. Mais après un an, j'ai abandonné l'université qui ne me convenait pas du tout. J'obéissais en fait à la pression des parents, des professeurs.... Et les écoles d'art paraissaient beaucoup trop risquées — dans les écoles que j'ai fréquentées, on ne vous incitait jamais à choisir les arts

plastiques, ni à faire une carrière d'artiste ; on vous orientait vers des valeurs plus certaines. J'ai donc quitté l'université avec l'idée arrêtée d'être artiste ; j'étais très jeune et je n'avais pas suivi de cours d'art sérieux, si ce n'est des cours très académiques, très classiques.... Ce fut une période de tâtonnements où j'oscillais entre de nombreux choix, de l'homme d'affaires au hippie. J'avais vingt ans. Je décidai de partir en Orient faire un voyage de quelques années. Mes parents ont respecté cette décision, tout en me proposant de suivre au préalable des cours de français dans une école privée de Montpellier, puisque j'avais l'intention d'apprendre différentes langues européennes. Mon grand voyage s'est arrêté en France.

Je me suis vite rendu à Paris où j'ai poursuivi mes cours de français, tout en caressant l'arrière-pensée de me remettre à étudier l'art, l'histoire de l'art. Inscrit à l'Académie Port-Royal (Paris), j'y ai suivi pendant deux ans un enseignement plutôt classique : modèles vivants, natures mortes... On peignait, on dessinait, et des artistes venaient tous les jours commenter votre travail. Ce n'était pas véritablement des cours. Après un séjour de trois ans en France, je suis retourné à Londres pour des raisons personnelles où j'ai continué à peindre, tout en acceptant de petits emplois de toutes sortes. Ce fut une étape critique où je travaillais un peu tous les jours en art, en me demandant si j'allais continuer et si j'allais trouver le courage de poursuivre dans cette voie.

Et je me suis remis à suivre des cours de dessin à Londres. Ce fut le moment le plus important de ma vie artistique. C'était des cours pour adultes où tout le monde pouvait aller. C'était très peu cher, et j'ai eu la chance d'y rencontrer un professeur merveilleux, le Gallois John Lewis. L'école était située dans un quartier assez délabré, et la salle de cours était minable. Et pourtant, ce sont ces séances qui m'ont amené à travailler comme je le fais maintenant — c'était avec un modèle vivant, mais vu d'une façon beaucoup plus rigoureuse... À Paris, quand on peignait à partir d'un modèle, c'était très schématique, tandis que, dans ces cours londoniens, il s'agissait de vraiment regarder ; la relation entre l'artiste et le modèle était essentielle. En même temps, j'ai entrepris des cours techniques de gravure.

Lors de mon dernier séjour à Londres en 1985, j'ai appris où s'inséraient les idées de ce professeur. En fait, il suit une certaine tradition empirique, basée sur la nature. Depuis longtemps, cette démarche est importante — je dirais depuis Ruskin, Constable... Dans cet esprit, il y a des artistes de ce siècle qui sont injustement méconnus ; je pense à Bomberg qui fut délaissé, peu apprécié, même en Angleterre, bien que ce fût un artiste extrêmement intéressant. Je connais mal

son œuvre, mais je souhaite la voir plus complètement. Son enseignement a eu une grande influence sur les étudiants avec lesquels il forma le Borough Group [1]. Je me sens un peu lié à cet esprit-là et je m'intéresse à ce que font présentement ces artistes en Angleterre.

N.B. : *Comment s'est fait le saut vers le Québec ?*

S.R. : J'ai rencontré ma femme à Londres et nous sommes venus vivre au Québec, sa terre de naissance. Et j'avais assez suivi de cours pour pouvoir continuer à travailler seul. Du moins, ça m'a donné cette force et ce courage. Bien que j'aie exposé à la Royal Academy de Londres en 1979, c'est au Québec que j'ai commencé à montrer, à exposer davantage ce que je fais.

N.B. : *Comment travaillez-vous ?*

S.R. : J'essaie de travailler tous les jours, de préférence pendant la journée ; je n'aime pas travailler la nuit. Quand j'ai du temps libre, je monte dans mon atelier et j'essaie de tout bloquer, tout fermer... Je fais actuellement beaucoup de tableaux et de gravures. Je peux aller d'une technique à l'autre assez facilement. Je trouve cela intéressant et enrichissant.

N.B. : *Vous avez toujours des modèles ?*

S.R. : Oui. La dernière fois que j'ai utilisé des photos en peinture, c'était bien avant notre première rencontre, en 1984, moment où je travaillais déjà avec des modèles vivants. En gravure, j'ai utilisé des photos, il y a deux ans, en Angleterre. Depuis, je ne me sers vraiment plus de photos, considérant que je devrais essayer d'utiliser ce qui est autour de moi, vivant... Depuis la naissance de mes enfants, j'ai fait beaucoup de gravures, de dessins et un peu de tableaux qui originent de leur présence. Il m'est aussi arrivé d'aller chez des gens avec mon chevalet, et ce fut très riche comme échange.

N.B. : *Travaillez-vous rapidement ?*

S.R. : Cela me prend de plus en plus de temps. J'ai deux ou trois tableaux chez moi sur lesquels je travaille depuis six ou sept mois ; ça ne fait peut-être que douze ou quinze séances de travail, mais je les laisse longtemps au mur. Je regarde, je vois où ils en sont, ce que je dois faire... Je les reprends très souvent. Je veux être de plus en plus rigoureux : ne jamais laisser partir des œuvres qui ne soient pas vraiment là où je voudrais qu'elles soient. Je tente d'écarter toutes les pressions extérieures et de me concentrer sur mon travail.

N.B. : *Les thèmes ?*

S.R. : Consciemment, je n'ai pas de thèmes. On pourrait m'objecter qu'il y a le thème de la mère et ses enfants, mais c'est plutôt circonstanciel : j'ai une femme et des enfants, alors je les dessine.

S'il y a une thématique, c'est cet échange indispensable avec la vie, les gens. Et en travaillant, je ne cherche pas quelque chose de spécifique ; chaque fois, c'est une aventure. Je m'abandonne à l'intuition, l'observation, la perception qui conduisent, je l'espère, à une qualité artistique.

N.B. : *Est-ce qu'une œuvre est précédée d'esquisses ?*

S.R. : Non. Si je fais une dessin, je n'en fais qu'un ; si je fais un tableau, je le fais directement.

J'ai un modèle ; j'ai une toile vierge. Je commence tout simplement à travailler, à essayer d'approcher d'une façon ou d'une autre ce modèle. Le modèle est l'élément le plus important ; ce qui a changé beaucoup, c'est qu'auparavant, je peignais mes modèles sur un fond gris uniforme. C'était uniquement l'être humain qui me préoccupait. Mais cela devenait trop abstrait. J'ai alors fait le choix de tout prendre en considération : tout ce qui entoure le modèle, même les chaises, les tapis...

Le but est de retrouver — cela peut sembler banal — l'ambiance de tous les jours et de revoir différemment ce qui nous entoure.

N.B. : *Et sur le plan technique...*

S.R. : Tout démarre en même temps ; ce n'est pas le personnage que je mets d'abord en place. Je tente de me confronter à l'ensemble. C'est difficile à décrire... Je commence tout simplement en faisant des traits, des touches de couleurs sur la toile à partir des sensations que me donne ce qui m'entoure. Néanmoins, l'être humain est très important, probablement le plus important. D'ailleurs, j'ai déjà été tenté de ne faire que des intérieurs ou des paysages, mais dès qu'il n'y a plus d'être humain, ça ne m'intéresse plus. Du moins, jusqu'à maintenant...

N.B. : *Et le dessin...*

S.R. : Je trouve que mon dessin, jusqu'à tout récemment, est probablement plus fort et plus réussi que ma peinture. Du moins, je me pose la question. Peut-être parce que je dessine en noir et blanc la plupart du temps. Et à ce niveau-là, c'est

tellement moins complexe comme outil, comme médium. Il n'y a pas de coupures ; la fluidité du travail n'est pas entrecoupée par des choses purement techniques comme laver un pinceau, changer de couleur... Dès que l'on entame le dessin, on peut y aller trait après trait, ajouter, enlever avec une efface : tout juste deux outils simples.

N.B. : *Ne retrouve-t-on pas dans le dessin une intensité particulière ?*

S.R. : Une intensité, peut-être. Le noir et le blanc sont extrêmement forts. Très simples, très purs d'une certaine façon... Il n'y a pas la distraction sensuelle qu'offre la couleur.

N.B. : *Vous avez mentionné que la peinture se déployait dans la durée...*

S.R. : Oui, beaucoup plus que le dessin. Mais le dessin aussi, je peux le travailler dans le temps. Il m'arrive de l'abandonner plusieurs mois, puis de reprendre ce dessin amorcé, de le continuer. Mais cela m'arrive plus souvent avec la peinture. Je ne sais pas très bien pourquoi...

Est-ce l'importance qu'a eue la peinture dans l'histoire de l'art qui la sacralise à mes yeux, au point que je la travaille de façon moins fluide, moins intuitive.... Dans le dessin, je peux quasiment peindre ma conscience et me laisser aller, laisser venir le dessin, les traits ; dans la peinture, je suis plus refréné par la pensée des grandes œuvres du passé, la technique, le médium, la couleur... Il y a une autre complexité dans la peinture ; le rythme est différent.

N.B. : *Et la couleur ?*

S.R. : Jusqu'à tout récemment, c'était plus ou moins la vraie couleur des choses. Je ne faisais pas d'efforts conscients pour composer le tableau en songeant à la couleur, afin que l'œuvre devienne plus expressive... Je prenais ce qui était là. Si la chaise était brune, je commençais avec le brun ; un mur était rouge, je prenais des rouges. Depuis peu de temps, tout en conservant cet esprit, j'ai modifié les couleurs sans préméditation... Un mur blanc n'est vraiment plus un mur blanc, on y trouve à la fois des taches vertes ou rouges...

Quand j'ai commencé, à Londres, ces cours de dessin qui furent très marquants, le professeur trouvait que ces liens étroits avec le réel étaient très importants. Bien que cette attitude m'ait apporté beaucoup, je ressens le besoin de modifier ce qui est là...

N.B. : *Transgresser...*

S.R. : Briser une loi ... Peut-être le cadre que nous a donné ce professeur. J'ai été très impressionné par son enseignement, et cela me prendra des années à m'en éloigner, mais j'ai tellement appris...

J'ai lu sur certains artistes anglais, sur la tradition anglaise, et j'ai aussi parcouru certaines pages critiques sur la vision et le visionnaire, la perception objective et la subjectivité de l'artiste. En fait, la sensibilité d'un créateur lui donne souvent le pouvoir de transformer ce qu'il voit. Si je veux peindre la chaise verte, je peux le faire. Il faut que je me donne la permission, mais ça prend des années...

N.B. : *Vous obéissez avant tout aux couleurs qui sont là devant vous...*

S.R. : Si vous observez une toile très sombre, vous pouvez croire que cela dépend de mon état d'esprit, alors qu'en réalité mon modèle était sombre, portait un manteau noir... Et cette ambiance a coloré le tableau ; j'ai assumé de la vivre.

Par contre, j'ai fait un tableau avec une jeune fille en jaune qui est assez gai, coloré ; ce n'est pas tant moi qui a donné le ton de cette toile, mais la personnalité de la jeune fille.

N.B. : *Dans vos tableaux, les choses se devinent plus qu'elles nous sont révélées...*

S.R. : Juste. Je peins, je dessine ce qui m'attire. Je fais des choix, mais pas très délibérés. J'essaie de ne pas faire du remplissage et de ne pas tout dire, si ce n'est pas nécessaire. Je trouve qu'il y a trop de choses dites dans certaines de mes peintures, davantage que dans le dessin ou la gravure. Je suis inquiet de constater qu'en peinture, j'ai aussi tendance à tout travailler... Il faut que je traite, d'une façon ou d'une autre, tout ce qui est là.

Dans le dessin, le blanc du papier est très important — sur une page blanche, la ligne, seule, a une grande autorité. Vous faites une ligne noire sur une page blanche, c'est complet. Personnellement, je ne peux pas faire une ligne de couleur sur une toile blanche et la laisser là ; ça n'a pas assez de force. Je me dois de continuer. Auparavant, devant une toile vierge, j'étais tenté de tout couvrir, bien que mon désir n'était pas de tout dire. C'est une lutte que de m'approcher, de rendre ce qui est là, et de pouvoir dire à la toile la relation qui nous lie. De plus mes modèles sont libres de bouger, d'être détendus. Ils ne sont pas prisonniers — c'est Kokoschka qui appelait ses modèles des victimes. Moi aussi je bouge. Je dois tenter de capter la réalité de toute cette relation, de cette situation, des objets..., et la reporter rapidement sur la toile, traduire la complexité de ces

mouvements. Je suis continuellement en voyage d'exploration. Si la construction de l'image devient complètement délibérée, elle n'a plus de valeur pour moi.

N.B. : *On le devine derrière ce rideau de traits... Pourquoi recouvrir vos personnages ?*

S.R. : C'est rare dans la peinture, c'est plutôt dans le dessin. Cela sourd probablement de la tentative de traduire la réalité complexe qui est devant moi... Quand, intuitivement, ça me semble répondre aux besoins d'une œuvre en particulier, il faut que j'arrête ce mouvement sans pouvoir me l'expliquer. Ça amène peut-être un certain mystère, une certaine ambiguïté, mais ce n'est pas conscient.

N.B. : *L'importance de la lumière...*

S.R. : Je me demande si la lumière n'est pas plus importante dans le noir et blanc qu'en peinture. Je pense que la couleur vient nuire à la lumière. Je ne sais pas que faire avec la lumière dans la peinture. C'est curieux : on parlait précédemment de choses qui ne sont pas tout à fait dites ou trop dites ; j'ai un problème avec la lumière, les ombres créées par la lumière. Je ne veux pas dire les choses de façon évidente, faire une description trop immédiate... C'est une approche difficile, alors qu'avec le noir et blanc, cela semble se résoudre plus ou moins tout seul.

N.B. : *Couleur et lumière peuvent-elles être synonymes ?*

S.R. : Je pense que la couleur trop forte tue la lumière, la dissout. Dans une lumière forte, on ne voit plus les couleurs... Pensez aux tableaux de Rembrandt : la lumière est forte, mais les couleurs sont peu éclatantes... De toute façon, je ne pense pas tellement à la lumière comme telle, mais seulement à la lumière qui fait partie de tout l'environnement. Ce que je souhaite peindre est une vision intérieure, proche de la vision extérieure. C'est peut-être de là que viennent beaucoup de tensions intéressantes. La lumière est un élément parmi d'autres...

N.B. : *Des maîtres ? Je pense à Giacometti...*

S.R. : Oui. Dans mes cours à Londres, j'ai entendu parler pour la première fois de Giacometti qui était le maître de mon professeur. Giacometti m'a beaucoup marqué : sa rigueur, son approche du modèle... Récemment, j'ai revu des œuvres de Cézanne... Encore là, l'approche est rigoureuse face à la perception des

choses ; il part d'abord de la perception objective. Et, comme je vous le mentionnais, j'ai aussi été très marqué par Bomberg et ses disciples, tels Auerbach, Kossof...

N.B. : *Et actuellement, par les deux célèbres peintres anglais Hockney et Bacon...*

S.R. : Oui, évidemment. Mais je ne crois pas qu'ils soient très proches de ce que j'essaie de faire. Auerbach, par exemple, ne travaille qu'à partir de modèles vivants, et Bacon, jamais — il peint uniquement à partir de photos... Auerbach fait aussi des paysages urbains, toujours le même endroit tout près d'où il vit à Londres, et, comme Giacometti, il n'a pas quitté son atelier depuis tente-cinq ans. Le seul domaine où il peut espérer approfondir des choses, c'est dans le domaine du familier. Prenant le même modèle depuis des années, il tente d'aller toujours plus loin dans l'exploration du sujet. Je trouve cela assez stimulant. C'est une direction qui m'intéresse et me donne un peu de force, car il y a peu d'êtres qui travaillent ainsi.

Je subis aussi des influences beaucoup plus indirectes, liées aux artistes du passé. Je trouve extrêmement importante la continuité... Parmi les peintres, il y a, entre autres, Rembrandt, Goya, Vélasquez, El Greco, pour ne citer que ceux-là. Des écoles anglaises ? Non. L'Angleterre n'a pas été très riche en art visuel, bien que j'aime beaucoup Constable et particulièrement Turner...

N.B. : *La nature...*

S.R. : J'adore la nature, le paysage... Presque tous les jours, je marche pendant une heure dans les champs, dans les bois... Cela m'est indispensable de faire cette sortie quotidienne. Reposante et stimulante, cette balade est utile pour penser, ou pour oublier.

Bien que je vive maintenant à la campagne, je commence à avoir un peu la nostalgie de la ville pour sa force et son énergie. J'ai vécu trois ans à Paris, sept ans à Londres, ça ne s'oublie pas. Mais profondément, le choix final serait toujours la campagne, malgré un manque culturel dont je souffre. Si on vivait à Londres, j'irais très souvent à la National Gallery, au moins une fois par semaine, regarder, vivre, me baigner dans l'art de toutes les époques. C'est très important et cela me manque beaucoup.

N.B. : *La beauté...*

S.R. : Je ne suis pas sûr de ce qu'elle est, mais je ne la recherche pas. Ce n'est pas très important dans mon travail. Si vous interrogez le sens du mot, je dirais que

c'est un sentiment, une force, une énergie ; une laideur peut être quelque chose de tout à fait percutant... C'est la beauté d'un sentiment, de quelqu'un, d'une rencontre, d'une journée particulièrement splendide...

Je ne clamerais pas, parlant de Rembrandt, que je l'adore, que *c'est beau*. Je dirais assurément autre chose. Ou, en fait, je ne dirais rien. Je vivrais cela, tout simplement. J'ai vu récemment des reproductions du Greco : je ne parlerais pas de beauté, en observant ses personnages allongés et très artificiels dans un certain sens, mais d'une force créatrice absolument superbe. La beauté, l'harmonie, l'idéal étaient quand même recherchés au début de la Renaissance et précédemment, dans l'art grec, mais ces œuvres-là me touchent moins.

N.B. : *La solitude...*

S.R. : Difficile à vivre, mais indispensable pour le travail. Sans solitude physique, il y aurait trop de distractions. J'ai lu qu'un jour, un ami du Greco, nommé Palomino, se rendait chez le peintre par une journée fantastique, et il le trouva enfermé dans son atelier, tous les volets clos. El Greco s'expliqua ainsi : « La lumière extérieure est trop forte pour ma lumière intérieure. Elle me noierait. » Trop de sollicitations extérieures, c'est difficile à combiner avec un travail sérieux. Bien que solitaire par tempérament, j'ai besoin de rencontres sans lesquelles je deviendrais fou. Si je vivais seul, je ne fonctionnerais pas du tout, tant sur le plan émotif, personnel que sur le plan de ma création. Je travaille bien quand je n'entends rien dans la maison, mais que je sais ma femme et mes enfants présents. Certaines relations humaines sont indispensables. Sans elles, je sécherais.

Il me faut la solitude au moment même de l'acte créateur, sauf quand je suis avec un modèle. Mais celui-ci fait partie de cette ambiance de travail. Dans l'atelier, on n'est pas seul ; on est isolé, mais on vit très pleinement [2].

N.B. : *La mort...*

S.R. : J'y pense un peu comme tout le monde... Pour l'instant, cette pensée ne me touche pas de très près. La mort d'un proche me serait extrêmement difficile à vivre, mais cette réalité n'est pas importante dans mon travail [3]...

1. On peut voir certaines de ses œuvres au Musée des beaux-arts du Canada (Ottawa) : *Compagnie de sapeurs canadiens à l'œuvre, Colline 60, Saint-Éloi...*
2. Entretien inédit, réalisé à Montréal en novembre 1987.
3. Voir les *notes biographiques*, p. 607.

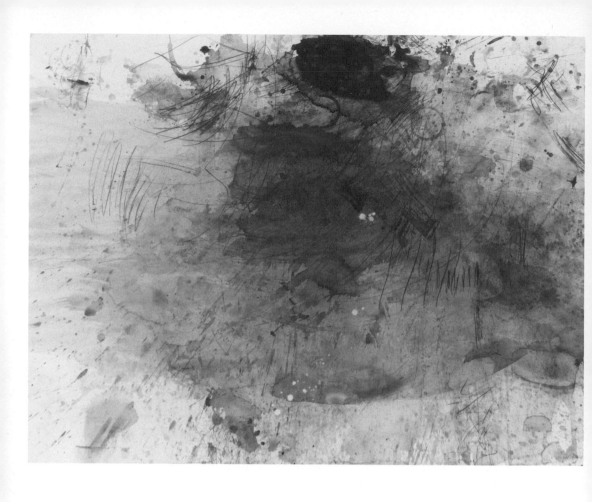

ROBERT SAVOIE

Les apaisements de l'azur

Robert Savoie *Myochin Munesuke*
38'' x 50'' 1985

Si les rythmes paisibles de l'eau obéissent à l'émoi du temps, les tableaux que Robert Savoie nous a donnés à voir à la galerie Kô-Zen à Montréal, accueillent les appels fragiles de l'intériorité. Ces immenses étendues de transparence ressemblent à des moments d'azur qui se seraient posés sur les frêles trames de la rêverie. Ces lacs de gris tendres sur lesquels sont venus s'apaiser des crépuscules lunaires, des pluies automnales d'ocre, voire des noirs d'avant l'aube, tiennent de fragments de nature que l'artiste serait allé puiser dans les mers de temps immémoriaux. Ces gestes vertigineux, qui écrivent dans la blancheur d'aurores boréales des cascades de lumière, apprivoisent l'éphémère et nous conduisent jusqu'aux rives secrètes de la sérénité. S'il y a des étangs en bordure desquels l'œil puisse s'enchanter, n'en doutons point, l'œuvre de Savoie est l'une des rares à savoir nous combler [1].

Normand Biron : *Comment êtes-vous venu à la peinture ?*

Robert Savoie : Bien qu'il soit difficile de retourner vingt-cinq ans en arrière, je peux dire qu'il n'y a pas eu de choc particulier : j'ai fait mes études à l'École des beaux-arts à Montréal, ainsi qu'à l'Institut des arts graphiques auprès d'Albert Dumouchel. Mon séjour à Paris (1962-1967) fut déterminant dans la prise de

conscience d'être un peintre ; le poids des exigences matérielles étant, à ce moment, moins vif, j'ai pu me consacrer plus intensément à mon travail. De plus, dans les années 60, le marché parisien était davantage perméable qu'ici. On pouvait vivre de son art...

N.B. : *Comment travaillez-vous ? Et l'importance de la couleur ?*

R.S. : Je ne fais jamais de croquis préalable ; je travaille directement. La couleur, le graphisme sont très importants. Un tableau, je crois, parle davantage que la parole... Il est difficile d'expliquer ce qui appelle telle ou telle couleur ; il y a des moments... Elles apparaissent de manière nullement préméditée ; je sens leur nécessité pendant que je fais un tableau. Mes choix inconscients correspondent à des couleurs précises, mais ce ne sont jamais des choix intellectuels. Je travaille un peu dans l'esprit impressionniste, en étant à l'écoute de la lumière et de la nature.

Le geste dans ma peinture est maîtrisé par vingt ans de métier — je contrôle même une petite tache, voire un point rouge qui sont toujours dans un lieu du tableau que j'ai choisi — bien que chaque fois, un tableau demeure une aventure, un plaisir.

Les graphismes naissent aussi au moment où je les sens apparaître... Dans un coucher de soleil, il n'y a pas de graphisme... À d'autres moments, la calligraphie japonaise ou encore la chinoise imposent leur présence...

N.B. : *On y aperçoit des formes circulaires, parfois des traits hachurés...*

R.S. : Avant tout une calligraphie qui ne veut pas imiter un signe, mais qui est subordonnée à une spontanéité écrite avec des lignes parfois horizontales, verticales... d'autres fois qui se croisent, s'appellent au rythme même de l'imagination, de la liberté... Bien que j'aime les couchers de soleil, je les laisse s'exprimer sur la toile sans tenter de les reproduire... J'aime ces moments que l'on nomme l'impression...

N.B. : *La blancheur semble occuper une place prépondérante dans vos œuvres actuelles, mais aussi les transparences...*

R.S. : Le blanc et le noir sont récents. Pourquoi ? Je ne saurais répondre... Peut-être une pulsion, une force...

La transparence fait apparaître une profondeur... Les pigments japonais donnent une profondeur que ne permet pas l'acrylique, qui est trop en surface. Totalement minéraux, ils résistent à la violence corrosive de la lumière...

N.B. : *La place de la nature...*

R.S. : De plus en plus importante... C'est peut-être de là que me viennent ce goût et ce choix de toujours utiliser pour mes œuvres des couleurs pures — je ne mélange jamais mes couleurs car, en mélangeant les pigments, ils perdent de leur force...

Je travaille presque toujours à la campagne et je suis convaincu que cet état de fait se sent dans mon œuvre. Je constate que l'hiver, je travaille surtout en noir et blanc et l'été, en couleurs.

N.B. : *Ne vit-on pas cinq mois par an dans un paysage en noir et blanc ! Mais d'où viennent vos titres ?*

R.S. : Depuis dix ans, j'utilise des titres japonais qui m'évitent la complexité d'accoler un titre, voire une signification extérieure à une œuvre abstraite. Grâce à des titres japonais, ce piège est évité ; l'œuvre existe plus librement. Et cette fois, ce sont des armuriers du XVIIe siècle, les Myochin, qui offrent des titres à mes tableaux — ce nom de famille, je le joins à un prénom tel Hidé, Suké...

N.B. : *Pourquoi l'abstraction ?*

R.S. : Personnellement, je trouve la figuration très facile ; il me semble que l'on n'y rencontre pas de défi : *la technique prime*. L'abstraction demeure une aventure qui n'a pas de limites. À l'École des beaux-arts (Montréal) et même en France, j'ai dessiné des modèles, mais je trouve cette démarche limitée. Je préfère l'illimité... J'aime, je respecte Marc-Aurèle Fortin, le douanier Rousseau, Botero qui exalte la forme et aussi tant d'autres, mais je m'ennuie devant la « belle peinture » figurative...

N.B. : *Et le tableau...*

R.S. : Un tableau obéit souvent à une démarche inconsciente... Bien que j'aie pu être marqué par les jardins zen au Japon, je pratique depuis quinze ans l'escrime japonaise qui est une discipline qui m'a beaucoup apporté. L'inspiration, un tableau, ce sont des moments privilégiés, quasi inexplicables — il y a des périodes d'attente, de silence et, parfois, des explosions... L'inspiration se nourrit à la fois de la rencontre de certaines personnes, de choses vues, de voyages, de visites de galeries, d'une balade en forêt, voire de la lune..

N.B. : *Le Japon en 1967...*

R.S. : Probablement la chose la plus importante, avec l'escrime japonaise... Mes nombreux séjours — en 1970, j'y ai habité six mois — m'ont beaucoup apporté : les couleurs, les formes... Au Japon, l'esthétisme est primordial. Lorsque vous vous mettez à table, pour ne citer ici que cet exemple, vous avez l'impression que l'on vous sert une œuvre d'art. Pensez à leurs jardins, à l'architecture de leurs demeures, à leur respect de la nature...

N.B. : *Le regard du public face à l'œuvre ?*

R.S. : C'est le regard le plus important... davantage que celui de la critique. Trop de jeunes artistes semblent créer avec le désir sous-jacent de vouloir plaire à une critique trop immédiate ou à la mode. Il m'apparaît vraiment regrettable qu'ils puissent sacrifier l'essentiel au profit du moment, particulièrement depuis les dix dernières années.

N.B. : *Peut-être, comme le soulignait Stendhal, en 1822, dans* De l'amour : « *Le mauvais goût, c'est de confondre la mode, qui ne vit que de changements, avec le beau...* »[2]

1. Entretien partiellement publié dans *Le Devoir* du 22 novembre 1986 (Montréal).
2. Voir les *notes biographiques*, p. 610.

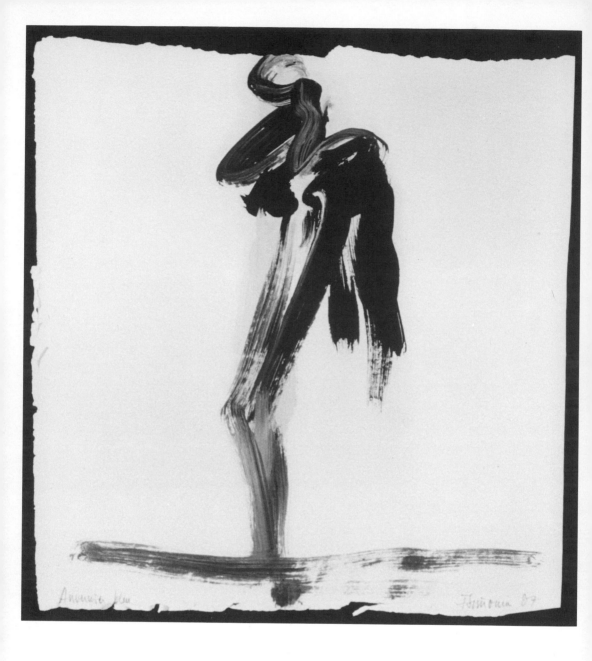

Anorexic Nu Hoshonia 07

FRANCINE SIMONIN

Les jardins de la totalité

Francine Simonin *Auvernier bleu*
Huile sur papier japon
30 x 40 cm 1987
Photo : David Steiner

Si les cris premiers appellent une naissance, Francine Simonin est de ces artistes qui ont arraché à la violence des solitudes une œuvre profonde et essentielle. Ces rouges qui ont maculé tant de toiles et de papiers commencent à peine à s'apaiser pour devenir une danse rituelle de l'accomplissement.

Ces corps qu'exaltent de larges traits noirs chantent, sautent, gambillent jusqu'à ce qu'ils tombent soudain... Alors semblables à de nobles moribonds, ils s'arrêtent dans l'éternité de l'instant. Si deux mots devaient suffire à faire entendre les voix amoureuses qu'enchantent ces créations, nous serions tentés de les emprunter à ce magnifique écrivain japonais Kawabata, dont le dernier livre qu'il écrivit avant de se donner la mort avait pour titre *Beauté et tristesse*. L'impossible désir d'être immobile dans un jardin édénique demeure une chimère que Simonin a somptueusement défiée en écrivant par fragments ses destins secrets.

Au moment où Francine Simonin devait se rendre à Lodz en Pologne pour recevoir le Grand Prix international de la gravure, un de ses livres, *Abysses-Espaces*, comprenant neuf planches — eaux-fortes avec un texte de Jacques-Dominique Rouiller — fut lancé à la galerie La Gravure à Lausanne, tandis que les services culturels de la Délégation générale du Québec à Paris et la galerie Jacques Hofstetter de Fribourg lui consacraient une exposition [1].

Normand Biron : *L'aventure de la peinture ?*

Francine Simonin : Dès l'âge de treize ans, je ne rêvais que d'architecture au point d'épouser un architecte. Bien qu'attirée par les volumes et surtout les surfaces, j'ai vite compris à travers les contraintes de la profession que l'architecture était un métier de concession. Et ce fut l'École des beaux-arts de Lausanne...

Poncet fut un grand maître qui nous apportait beaucoup. À cette époque l'on discutait de tout ; la Suisse était une plaque tournante où les courants de l'Allemagne, de l'Italie et de la France nous pénétraient. En 68, on parlait beaucoup de l'art révolutionnaire, l'art du peuple, bien que la Révolution de 68 n'ait pas été une révolution populaire, mais étudiante — ce qui n'avait rien à voir, par exemple, avec la révolution chilienne de Neruda.

N.B. : *Et le geste dans votre peinture ?*

F.S. : Je ne sais pas ce que cela veut dire. Même celui qui peint avec un petit pinceau de deux poils, avec ses doigts, un chiffon ou encore ses pieds, il obéit à un circuit intérieur. Mon geste est mouvant, tournant comme des instantanés... Un geste connu à l'avance serait déjà fichu. Il s'invente au fur et mesure qu'il passe. Le geste ? C'est passer à l'acte...

N.B. : *Le corps...*

F.S. : Plus vous dessinez des corps, moins vous avez peur de votre corps. Plus vous en parlez, moins il vous effraie. Le corps, c'est le nœud, le centre... Plus vous vous en approchez, plus il devient vrai. La vérité se trouve dans le corps...

Sur la toile, il y a votre peau, vos formes, votre lumière, vos couleurs. Je ne peux exister — je souffre trop — si je ne connais pas le monde. Le « connais-toi toi-même » de Socrate devient la clef première de la connaissance des autres. Votre corps alors, à travers divers instruments tels le pinceau, la pensée, le cheminement métaphysique, devient le geste de votre âme.

N.B. : *Que se passe-t-il devant une toile ?*

F.S. : Je reporte une architecture et après, c'est la perdition totale. Actuellement ce sont des séquences humaines, de *films d'intérieurs...* qui deviennent un champ pour pénétrer dans la toile. Pour vous introduire, il faut que vous trouviez d'abord la porte d'entrée, le fil d'Ariane qui va vous guider. Si vous n'êtes rien dans ce moment, votre toile sera déserte...

N.B. : *La couleur ? Le rouge...*

F.S. : Les couleurs pures... Les mélanges me font peur ; j'aime la juxtaposition de couleurs pures que l'on peut voir de loin, comme chez les impressionnistes. Le choix des couleurs ? Le rouge, c'est comme le noir, une couleur de trait, une couleur qui dessine. Le bleu, une couleur d'atmosphère qui entoure. Le jaune, une couleur de présence ; c'est la chair. Le jaune est ce que l'on mange et le rouge, la pensée, la manière de se définir. Le rose, c'est l'abandon d'identité.

N.B. : *L'écriture dans la peinture...*

F.S. : Si j'avais la science des mots, j'écrirais peut-être, car la peinture n'est qu'écriture. Je préfère néanmoins la science du geste, car il est plus près de la danse, du corps...

N.B. : *Et si vous nous parliez de votre enfance...*

F.S. : J'ai eu une enfance horriblement malheureuse et terriblement heureuse. Malheureuse, parce que mon père n'était jamais là, mais il devint merveilleux à l'adolescence car il aimait le ferment en ébullition. Sur son lit de mort, il m'a confié à quel point j'étais choyée parce que j'étais une artiste... Il m'a dit : « Il faut laisser des traces, un chemin ; il faut devenir, être... »

N.B. : *La solitude...*

F.S. : Le pain quotidien... Je suis entourée d'une montagne, d'un fleuve, d'une ville, d'un univers de gens, mais je suis toujours seule. Il est rare de rencontrer des êtres avec lesquels on a une communication intense et réelle — ils n'ont pas le temps et moi non plus.

Le fait que vous fassiez quelque chose — théâtre, écriture, peinture — vous met dans un état marginal. Dès que vous devenez un instrument de communication, vous devenez par la force des choses seul. Vous ne pouvez être l'instrument et le constat de l'instrument. Je suis en train de lire la biographie de Neruda, *J'avoue que j'ai vécu*, à travers laquelle il dit : « J'écris pour vous, mais ne me demandez point d'être toujours auprès de vous. » Il ajoute : « Je n'aurais jamais pensé que les gens comprendraient si mal à quel point je pouvais être avec eux. »

Beaucoup de gens ne comprennent pas à quel point une œuvre est faite de solitude ; si elle ne porte pas en elle la solitude, ce n'est pas une œuvre. Le matériau n'est que le véhicule et ce véhicule ne peut être que le

produit d'une solitude. Trop de peintres suivent la mode pour être sûrs de ne pas être seuls...

De la vie, je sens moins de fils qui m'y retiennent... J'attends moins de la société, moins que l'on me donne des choses. J'ai aussi perdu un idéal où je pouvais croire à la transformation du monde. Le monde est probablement plus mauvais et plus méchant qu'il ne l'a jamais été... Il court à sa perte. Lorsque j'écoute les informations, j'ai l'impression que rien ne va. Je sais pertinemment que ce que je fais aura disparu dans cinquante ans, car on risque d'avoir tous disparus... S'il reste quelque chose, ce sera une sorte de témoin, plutôt une ombre qu'une lumière.

N.B. : *Comment voyez-vous le peuple québécois ?*

F.S. : Un peuple d'une créativité et d'une fantaisie folles. Je n'ai jamais vu ailleurs une telle ébullition. Pourquoi est-ce que cela n'arrive-t-il pas à totalement se formuler ? Parce que les gens sont tellement affectifs qu'ils ont peur de la solitude des créateurs, au risque parfois de sacrifier leur génie. Cela m'a beaucoup frappée en arrivant en Amérique du Nord.

N.B. : *Que signifie le temps ?*

F.S. : Nous sommes des cellules qui se continuent. Je m'imagine aussi bien dans les Vénus préhistoriques que dans la femme de l'an 3000. Je pense qu'il y a vraiment une continuité de l'être depuis ses origines. Quand j'ai vu les grottes de Lascaux, j'ai pensé à Picasso qui est du Sud. Je me vois, par exemple, de Vezelay, Tournus, la Bourgogne qui sont mes terres ancestrales ; je me reconnais à travers les paysans et même les saints sur le linteau des églises — les mêmes jambes, la même tête, le même corps. Je me sens aussi une *sœur* des gens du Nord, des Vikings, car ce que je fais n'a pas un caractère méditerranéen. Je ne peux pas être autre chose...

N.B. : *La beauté...*

F.S. : C'est beau quand c'est plein. Le tableau est beau quand il est présent, quand on pourrait en manger... Si je pouvais manger de la peinture, des mots... La beauté, c'est ce qui vous remplit, vous satisfait... un moment où vous n'avez plus besoin d'autre chose. Les gens beaux sont des gens pleins...

N.B. : *Et le jeu de/dans la vie ?*

F.S. : Il n'y a que ça d'intéressant, sauf le jeu amoureux, probablement parce que j'en ai peur. J'aime le jeu sur la toile ; j'aime vaincre, gagner. J'aime être en état de

perdition, ne plus savoir où je suis. Sur la toile, ce moment où vous ne savez plus ce que vous faites — vous regardez, mais ne saisissez point le *pourquoi* des choses...

N.B. : *Les jeux amoureux...*

F.S. : J'ai peur de la séduction. Je n'aime pas être séduite par le brillant, ni sur la toile, ni au théâtre... J'affectionne en calviniste les choses un peu rudes qui ont un charme au deuxième degré, et je m'écarte des choses trop belles de forme. Dans le jeu, j'aime me confondre, dépasser l'esthétisme... Se connaître, c'est connaître les autres [2]...

1. Entretien partiellement publié dans *Le Devoir* du 9 mars 1985 (Montréal).
2. Voir les *notes biographiques*, p. 615.

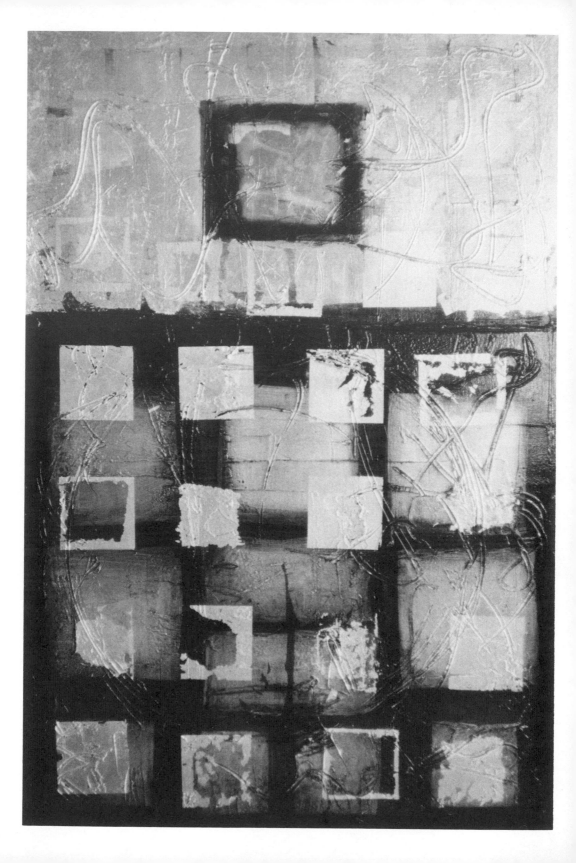

STELIO SOLE

Les fastes d'une écriture quasi archéologique

Stelio Sole *Caligrafia, n° XXVI*
Huile sur toile et feuilles or 22k
60 x 90 cm 1986
Photo : Manon Véronneau

*... la lumière est
la substance du visible
et le regard,
la substance des mots
et des images...*

Bernard NOËL, *La Planète affolée,*
Flammarion.

*De loin en loin,
à la lumière de mes lampes,
naît un objet dans le silence.
Rien ne peut couvrir
la voix de l'ombre et
celle de la grande horloge paysanne
là-bas, qui bat mon temps.*

P. BEAUSSANT, *Le Biographe,* Gallimard

La sincérité dans la diversité a-t-elle pour nom *beauté*? Du moins, on pourrait le croire, lorsque l'on approche l'œuvre de Stelio Sole qui, non seulement n'a jamais craint de laisser envahir son œil par les leçons du passé, mais interroge l'avenir avec la constance des vrais créateurs. De sa naissance à Caracas à sa rencontre à New York avec Jackson Pollock et au partage de son atelier avec Rothko, de ses études à Milan avec Marino Marini, à son atelier de Trois-Rivières, Stelio Sole a toujours suivi les chemins aventureux d'une patiente intégrité. S'il a dépouillé son tableau, ce fut pour épurer le geste jusqu'à en retrouver l'essence ; s'il a récemment multiplié la présence des signes sur sa toile, ce fut pour nous convier à partager l'euphorie d'une grande fête d'une calligraphie quasi archéologique. Mais quel imaginaire a préparé ce festin d'or, de rouge, d'ocre, tracé dans les fastes labours de l'harmonie...

Normand Biron : *Comment êtes-vous venu à la peinture* [1] *?*

Stelio Sole : De manière naturelle. Je dessine depuis l'enfance, un peu comme l'homme dit primitif traçait les signes de son destin sur le sable de la terre.

En Italie, je vivais dans un environnement artistique. Ma connaissance de l'histoire, de la peinture, ces études que j'ai faites, tout ce qui a permis mes

premiers élans culturels s'est nourri du limon des terres italiennes. Bien que l'architecture m'ait toujours intéressé, je me suis rendu à Venise, en 1951, suivre des cours de dessin et, de 1952 à 1955, j'ai étudié la sculpture et le dessin analytique à l'académie Brera de Milan avec Marino Marini. Et, en 1955, je me suis émbarqué pour l'Amérique du Nord.

Individualiste et curieux, j'ai voulu découvrir ce qu'était la peinture américaine. J'ai quitté complètement l'Italie ; je suis venu directement au Canada. Et de Montréal, je me suis rendu à New York — j'avais vingt-cinq ans.

N.B. : *Comment expliquez-vous un tel choix ?*

S.S. : La découverte d'une nouvelle expression — l'Amérique m'attirait comme nouvelle culture. Déjà je connaissais Rothko, Pollock, Koenig... Le moment de la révolution de l'informel... Je voulais sortir complètement de l'académisme italien, de cette espèce de structure néo-réaliste. J'ai toujours contesté ce nouveau classicisme, bien qu'il m'ait apporté de nombreuses connaissances par le biais de la civilisation, de l'histoire et, surtout, de l'étude du dessin. Et c'est à ce moment que j'ai pu me confronter aux anciens et aux modernes.

N.B. : *Et le Canada ?*

S.S. : À mon arrivée, j'ai découvert Dumouchel, Pellan... Et je me suis très vite familiarisé avec la peinture automatiste des Riopelle, Borduas, Leduc... qui était une peinture de révolutionnaires et que j'ai beaucoup respectée et aimée.

N.B. : *Comment s'est opérée cette fusion entre vos origines italiennes et cette nouvelle réalité nord-américaine ?*

S.S. : Très lentement. J'ai intégré cette tension nouvelle sur le plan de l'espace pour tenter d'exprimer certains paradoxes que l'on ressent à partir d'un vécu.

De mes fréquents séjours à New York, j'ai retenu l'informel —j'avais eu de nombreuses discussions avec Pollock avant sa mort tragique en 1956. J'ai trouvé que cette gestuelle, à travers l'*action painting*, avait quelque chose de beaucoup plus intérieur que ce que j'avais découvert à l'Académie de Milan. New York a confirmé tout ce que j'avais comme idées, comme impressions lorsque je me suis éloigné de l'Italie. New York fut mon départ dans la peinture...

N.B. : *La peinture, le geste...*

S.S. : Très important. La matière a divisé mon rectangle qui devint un carré, qui devint un rectangle — un lyrisme que je nomme écriture calligraphique. La

matière, la couleur ont toujours eu une grande primauté sur le plan de la composition/décomposition. L'espace, c'est la couleur : non point l'espace de la toile, mais l'espace...

N.B. : *La* gestuelle new-yorkaise *et votre démarche...*

S.S. : Pour moi, ce n'était point une gestuelle, mais une écriture, une calligraphie. Au-delà de cette libération du geste, le plus essentiel de ma recherche est l'importance que j'ai accordée, entre autres, à la peinture de Rothko — la division du rectangle, du carré... Il y a trente-cinq ans que je chemine en compagnie de ces formes. Bien que New York soit venu confirmer ce que je pressentais intérieurement, je n'ai jamais appartenu à une école. Sur le plan des mouvements, j'ai connu Rauschenberg, Warhol..., mais je ne me suis jamais attaché à un mouvement.

N.B. : *Et le choix du Québec ?*

S.S. : Me détacher de New York, de l'influence de la peinture américaine afin de vraiment trouver mon identité. Par le biais d'une recherche individuelle, il fallait m'isoler complètement et faire le point. Et je l'ai fait.

Au-delà des études, voire de la synthèse de l'*action painting*, de l'attention à la structure de Rothko, à l'expressionnisme abstrait de Koenig, il y a mon écriture, l'écriture de Stelio Sole. À travers mes divers passages en France, en Italie, au Québec et à New York, j'ai observé cette recherche d'une identité de la peinture par le biais de tous les mouvements que j'ai vus passer depuis mes études en histoire de l'art. Aujourd'hui, on parle de la *nouvelle figuration* baroque, la *trans-avant-garde* italienne ; hier, on pouvait suivre des mouvements comme le *pop art*, l'*op art*, le *nouveau réalisme*, l'*hyperréalisme*, la *peinture cinétique, plasticienne...* Il n'y a pour moi qu'une seule vérité : être fidèle à mon geste de poète, à moi-même, sans être à la remorque d'aucun mouvement.

N.B. : *La beauté ?*

S.S. : Indéfinissable. C'est intérieur — on ne la voit pas, mais on la sent. Beau ? Laid ? On ne peut pas toujours comprendre. Sur le plan esthétique, il faut avoir le respect de la beauté, bien que l'on ne soit pas toujours apte à la définir.

Peintre avant tout, je me sens universel et je ne voudrais jamais que l'on me colle une étiquette à partir des lieux où j'ai vécus. Je suis d'abord un être humain et ma peinture appartient à l'univers. Hors de tous mouvements, je n'ai toujours

exprimé que ce que j'ai ressenti depuis ma naissance — peut-être, la seule façon d'être libre. C'est peut-être ça, la beauté.

N.B. : *L'artiste et la société ?*

S.S. : La société a évolué sur le plan technologique, mais peu sur le plan spirituel. La technologie est très importante aujourd'hui et va tellement loin, qu'on détruit ce qu'on fait. L'artiste du XXᵉ siècle est un être qui essaie de réparer la technologie — on vit à côté de bombes atomiques, de centrales nucléaires et, de plus, on est surcontrôlé. Plus rien n'est défini en termes de sensibilité humaine.

N.B. : *La mort ?*

S.S. : J'y pense tous les jours — une délivrance d'une beauté extraordinaire. Je souhaiterais mourir comme je le veux, mais non que l'on m'impose une forme de mort. Je me fous de mourir dans un accident de voiture, car c'est une mort naturelle. Mais lorsque l'on choisit de l'extérieur à votre place, cette mort, je ne peux la comprendre.

N.B. : *La vie ?*

S.S. : Je m'interroge sur cette réalité tous les jours. Je fais de la peinture, je m'exprime, je vis, j'essaie de ne pas être trop troublé intérieurement. C'est un état très complexe et que j'ai accepté, sans me suicider[2].

1. Entretien publié dans *Vie des arts*, nº 124, automne 1986 (Montréal).
2. Voir les *notes biographiques*, p. 617.

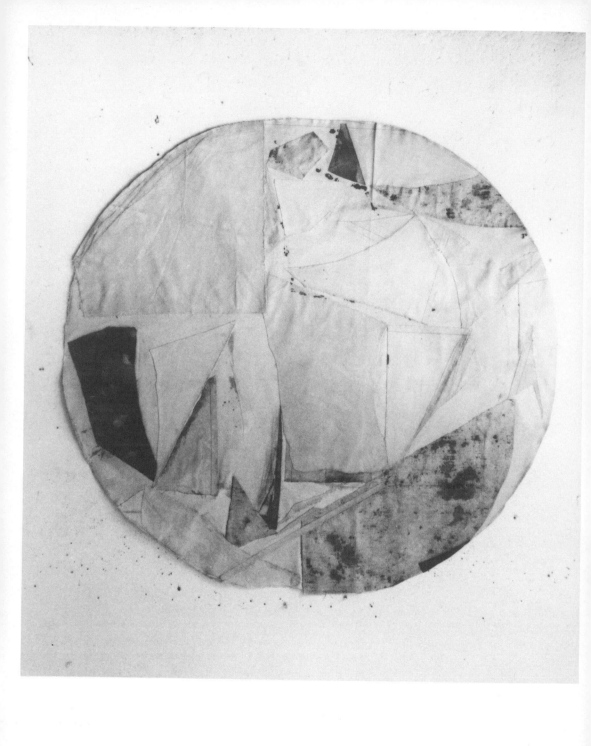

FRANÇOISE SULLIVAN

Les voluptés de l'originel

Françoise Sullivan *Série Je parle*
Acrylique sur toile, collage
70'' x 70'' 1982

Si Françoise Sullivan pouvait écrire en 1970 en Italie : « J'ai ouvert un livre et lu que l'humanité est un état difficile à atteindre.../J'ai ouvert mes bras et suis entrée dans une ville.../J'ai ouvert une boîte et j'ai pensé au temps quand l'art existait/J'ai ouvert mon esprit à l'occasion et il y avait une fête... », c'est aujourd'hui à une grande fête sauvage qu'elle nous convie. Le *Cycle crétois 2* qu'elle a présenté à la galerie Michel Tétreault, à Montréal, répond à cette nécessité de l'essentiel. Ces formes circulaires, qui nous rappellent une forme circulaire dans laquelle tourne l'homme depuis ses origines, sont peut-être là pour nous faire souvenir que le temps referme ce cercle jusqu'au point ultime de l'effacement temporel. Que reste-t-il à l'homme si ce n'est d'organiser d'immenses festins d'azur ! Paléolithique de cœur, incivilisable, Sullivan a mis dans son œuvre toute la nature en vrac, en chair et en os. Ses larges mouvements de couleur nous ramènent aux sources de la simplicité et de l'animalité — il faut prendre (ou mieux reprendre) tout à bras-le-corps. Cette sensualité qui embrasse l'originel semble devenir ici l'essence de cette préhension. Si nous devions réduire son œuvre à deux mots, nous pourrions sûrement y trouver : ouvre l'œil [1] !

Normand Biron : *Comment êtes-vous venue à l'art ?*

Françoise Sullivan : À l'âge de huit ans, j'ai commencé à faire de la danse, tout en découvrant un plaisir presque organique pour le dessin. À seize ans, je suis entrée à l'École des beaux-arts. Très jeune, je voulais être une artiste, dire quelque chose qui sourd de l'intérieur. À l'École des beaux-arts avec Leduc, Gauvreau, Desroches..., nous remettions en question le fait que l'on nous fasse dessiner un plâtre toute une année, ensuite une partie d'une statue, puis une statue en pied et enfin, la dernière année, un modèle vivant. Bref, un enseignement académique.

Borduas, ayant vu une exposition de Gauvreau, nous a tous invités à son atelier et nous a montré des tableaux. Cette rencontre exceptionnelle devint bi-mensuelle. Devenant le *maître attendu*, Borduas nous parlait de tout : la vie, la politique, la société, l'art, le dessin d'enfant, la magie, le surréalisme... Dans un milieu stérile, il devint un éveilleur.

À cette même époque, je faisais du ballet classique, mais à un niveau scolaire, et très vite, j'ai eu l'impression que je n'avais plus rien à découvrir... Devant choisir entre la danse et la peinture, j'ai choisi de me consacrer à la danse pendant que j'étais jeune et plus tard, à la peinture.

Forte de cette décision, je me rendis, en 1946, à New York où j'ai étudié, entre autres, avec Martha Graham et principalement avec Franzisca Boas. Ce que je désirais le plus n'était pas de faire partie d'une troupe, mais d'apprendre à créer. Profitant de l'occasion pour me départir des mouvements, des figures du ballet classique, j'ai pris des cours de danse africaine, hindoue... afin de briser un moule, me libérer.

Revenue à Montréal en 1947, nous avons décidé Jeanne Renaud et moi de présenter un spectacle de danse — Mousseau a créé le décor et fait les costumes, Riopelle s'est occupé de la régie, Pierre Mercure a composé la musique sur nos figures de danse qui avaient été conçues sur des poèmes de Thérèse Renaud dont l'un avait pour titre *Moi je suis de cette race rouge et épaisse qui frôle les éruptions volcaniques et les cratères en mouvement.* Ils étaient dits par Claude Gauvreau. Ce ballet sera repris le mois prochain à Toronto.

N.B. : *Le* Cycle crétois 2 *? La Grèce ?*

F.S. : Tenter d'aller plus loin dans le temps, tendre vers le lointain des origines pour mieux comprendre la vie. Les mythes ? Des transpositions du réel... Déjà cette recherche du fondamental m'avait menée en Italie, mais j'ai senti le besoin de poursuivre dans les terres du temps originel cette quête. Il m'apparaît essentiel de sentir plusieurs moments de l'histoire humaine.

Aujourd'hui il y a une cassure avec le passé liée à la technologie. Entre les bergers de 1940 avant J.-C. et 1940 de notre ère, il y avait probablement moins de différence, de distance qu'entre 1940 et notre *maintenant*.

N.B. : *Et le monde animalier qui envahit vos toiles ?*

F.S. : Plusieurs personnages de la mythologie ont des corps où sont réunis l'homme et la bête. Apparues naturellement dans mes tableaux, ces présences qui m'ont séduite n'excluent pas certains appels de l'inconscient et se fondent probablement dans une harmonie consciente.

Je ne crois pas qu'il y ait une vive différence entre les animaux et les hommes. On peut imaginer que les animaux sont une espèce dotée d'une autre conscience qui nous fait préjuger de leur mystère. Qu'y a-t-il derrière ces regards ? Une sagesse probablement plus profonde que la nôtre... Ils ne sont certainement pas plus cruels que nous...

N.B. : *Et la géographie physique de la couleur dans vos tableaux ?*

F.S. : J'ai été nourrie par des couleurs de terre en hiver : des rouges, des rouges de ciel, des jaunes de terre, des mauves..., dessinés par des paysages accidentés. Cette symbiose visuelle entre le regard et la nature devient l'œuvre. Si l'on croise parfois le hasard, certains instants demeurent en nous comme des airs de musique qui ne veulent pas vous quitter. Certaines formes ont aussi cette durée...

N.B. : *La texture... Et cette forme circulaire, brisée, première, antérieure à la roue...*

F.S. : Je respecte la rugosité de la toile, sa sensualité, ses mouvements indépendants à travers lesquels, dans une oscillation entre le *fini* et le *non-fini*, je me laisse conduire jusqu'à l'harmonie.

Dans la forme circulaire, je me sens bien. Elle est complète...

N.B. : *La* beauté, *l'*émotion, *le* temps...

F.S. : Il y a tellement de discours autour de la beauté... Elle n'a pas de règles ; elle est là sans loi, prête à toutes les formes. La beauté est loin des mécaniques ; il faut la sentir... L'émotion se mue souvent en une nécessité de créer...

Le présent a besoin du passé et prépare l'avenir. Le présent est si difficile à comprendre... Si vous songez à votre enfance, bientôt ce sera le temps de mourir... Qu'adviendra-t-il à la fin de ce millénaire ? On crée sans certitude de

communiquer, mais on a le besoin d'émettre... Cette obligation fait partie de l'histoire humaine ; l'homme se découvre à travers cette nécessité qui devient la forme extérieure de son être [2]...

1. Entretien publié dans *Le Devoir* du 29 mars 1986 (Montréal).

Les rythmes profonds
de la nature

La pratique de l'art
n'est pas une activité anodine,
superficielle, décorative.
Je dirais plutôt qu'elle implique
une vision tragique qui est celle
de toute entreprise où la condition
de l'homme est assumée.

F. SULLIVAN, 1975.

Il y a des êtres que l'on peut difficilement saisir, tellement ils se fondent avec la nature. On ne peut s'en approcher qu'avec respect, écoutant de l'œil les frémissements d'une intériorité riche et fragile. L'œuvre de Françoise Sullivan témoigne de ce respect de l'univers qu'elle accueille avec la sensibilité de ceux qui aiment. Témoin privilégié de son époque, Françoise Sullivan est une artiste vraie qui, à travers la sculpture, la danse, la poésie, la peinture, nous parle de l'essentiel, de l'éphémère, voire de l'éternité qui s'arrêtent un moment dans son œuvre. Cet immense jardin de l'intériorité pourrait se nommer l'humaine beauté de moments vrais. Si elle a un désir, c'est celui de partager, de faire voir.

Normand Biron : *Comment êtes-vous venue à l'art ?*

Françoise Sullivan : Depuis l'enfance la plus lointaine, l'art a toujours été présent. C'était le sens du merveilleux... De plus, mon père aimait beaucoup la poésie, les étoiles... Il lisait le temps dans les nuages [1]...

N.B. : *Quelles en furent les premières manifestations ? Dessins ? Sculptures ?*

F.S. : D'abord, le dessin qui fut un étang paisible dans l'enfance. Après une petite querelle d'enfants, j'ai dessiné un écureuil apaisant et j'ai décidé de rejoindre son

univers — la forêt — et d'y vivre seule pour toujours... (rires). Très jeune, je parlais aux arbres, aux vagues des lacs, au vent, particulièrement à un arbre chez un oncle — j'aimais ce silence ; j'ai eu l'impression à cette époque d'avoir eu une vraie communion avec un arbre.

N.B. : *N'y a-t-il point une violence des forces de la nature ?*

F.S. : Assurément. Qui n'a pas eu peur d'un ouragan ? De la violence extrême ? Dans ses différentes manifestations, on rencontre l'amitié ou la peur. On peut difficilement dissocier la nature et l'homme...

J'ai une double impression de l'être humain ; d'une part je l'aime, de l'autre je le trouve affreux. Quand je pense aux guerres ou à d'autres cruautés que l'être humain inflige aux siens, je trouve cela inadmissible. À mes yeux, les animaux sont moins cruels...

N.B. : *La couleur...*

F.S. : La manifestation d'une joie de vivre... Un enchantement lorsque l'on y trouve l'harmonie... J'aime beaucoup le soleil avec à la fois ses effacements... Les couleurs vives, mais point trop crues... Il y a cependant des moments où l'ombre est nécessaire... Il faut des moments d'ombre, des moments de lumière ; des moments de grandes vibrations et des moments de grande douceur comme la respiration — un rythme des choses.

N.B. : *Comment travaillez-vous ? Et les choix ?*

F.S. : Il y a des moments de concentration. Ensuite je me mets au travail, intensément...

Après avoir touché à beaucoup de choses, j'ai décidé de me concentrer sur la peinture, et j'aime sentir la sensualité de la toile et de la couleur que j'y applique. Mais vous constaterez que je n'y suis pas arrivée complètement, parce que j'ai refait de la chorégraphie...

N.B. : *Dans la chorégraphie, il y a le mouvement qui se trouve aussi dans les rythmes de votre peinture...*

F.S. : Ce n'est pas un choix cérébral, mais qui s'offre naturellement... La danse est revenue à moi et sous plusieurs formes. Ma récente chorégraphie *Cycle* commence par une grande diagonale ; tous les danseurs descendent dans cette ligne pour interpréter des rythmes crétois, turcs ainsi que des musiques de Betty Smith. Et pendant le final, il y a une grande spirale qui se redéfait et nous

entraîne... Le métissage de ces musiques très anciennes qui se marient avec des musiques actuelles se confond avec certains de mes tableaux réalisés en Grèce... Le décor était un immense nuage suspendu qui s'harmonisait avec les couleurs des costumes des danseurs...

N.B. : *Qu'est-ce qui vous a amenée à découper vos toiles, à faire des plans qui peuvent se superposer, s'appeler, se recouvrir... comme dans la vie où l'on doit faire face à des découpures, des déchirures, des effacements...*

F.S. : Je ne sais trop... Découpée et réagencée, la toile est différente. Et cet acte apporte un élément non prévu, intéressant... En les regardant, on voit parfois des fragmentations, mais cela n'est pas le but... Je préfère la part de l'imprévisible, de ce qui arrive malgré soi et que l'on nomme par bien des mots... Les textures font partie d'une variation...

N.B. : *N'est-ce pas le* dire *de la pensée secrète ? N'y a-t-il pas un amour du « non-fini », « du brut »...*

F.S. : C'est un aspect sensuel de la matière. Je n'ai pas de censure, mais je ne suis pas exhibitionniste. Ce que l'on voit est ce que je suis. La liberté, c'est de pouvoir faire ce que je crois devoir faire, ce que mon désir et ma conscience m'imposent... La liberté de l'artiste est essentielle, sinon il ne peut pas découvrir et apporter ce que lui seul peut offrir, on aime entendre chez l'artiste une voix personnelle. Si on l'en prive, il devient inutile.

N.B. : *Si vous deviez faire un bilan rapide de votre travail depuis les premiers gestes picturaux, quel serait-il ?*

F.S. : Je voudrais atteindre un moment d'excellence. J'ai l'impression que le chemin sera encore long...

Vivre ainsi est exaltant ; et je peux difficilement imaginer une autre façon de vivre. Un artiste, dit-on, fait toujours le même tableau, un poète, toujours le même poème. Même là où l'on croit faire autre chose, on refait la même chose, bien que l'on puisse emprunter des voies labyrinthiques pour tenter de rassasier un appétit...

N.B. : *L'érotisme et la mort dans votre peinture...*

F.S. : Je crois m'être toujours sentie érotique. Je trouve que c'est une chose belle et qui a sa place. Je n'aime pas la pornographie...

La mort... (long silence). Je ne sais que dire... On croit qu'il faudrait toujours être prêt... Je ne me sens pas prête... J'aime beaucoup la vie... Quand je pense à la mort, je songe à tout ce que je vais manquer : les parfums de la nature, les parfums de la rue, les lumières, les voix... Tout cela n'existera plus... D'autre part, une paix peut nous arriver [2]...

1. Entretien publié dans *Vie des Arts*, n⁰ 127, été 1987 (Montréal).
2. Voir les *notes biographiques*, p. 619.

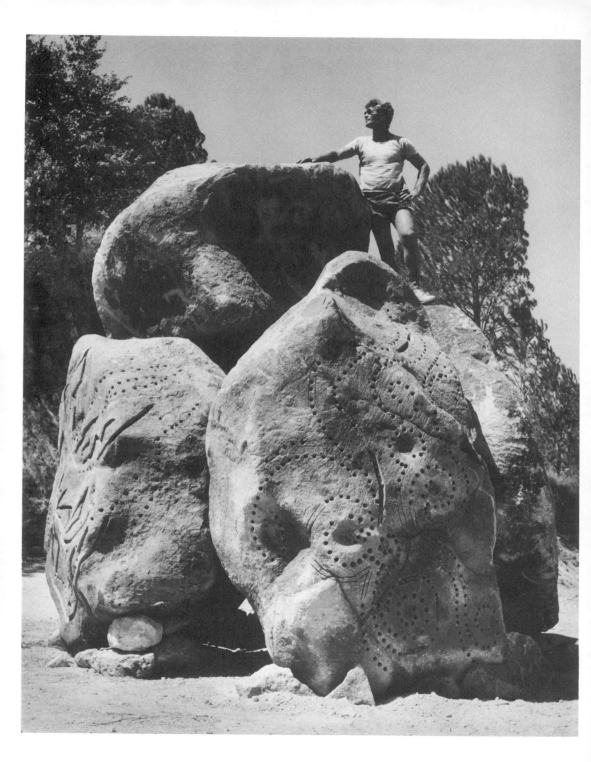

BILL VAZAN

Géographe de
l'espace intérieur

Si, comme le prétendait Oscar Wilde, « la nature imite l'art », Bill Vazan est sûrement un grand visionnaire, car il nous permet de retrouver, à travers les terres des origines, les sentiers de l'essentiel. S'il nous ramène à la nature, c'est bel et bien en géographe du temps intérieur. Et s'il emploie la couleur, c'est la nature qui lui donne les ocres rouges qui écrivent le papier et dessinent les passés de la terre. À l'occasion de sa double exposition à la Galerie Gilles Gheerbrant ainsi qu'à la Galerie 13, nous avons rencontré l'artiste [1].

Normand Biron : *Comment êtes-vous venu à l'art ?*

Bill Vazan : D'abord par des études traditionnelles qui m'ont conduit, à cette époque, à un silence de dix ans en art... Ensuite j'ai cherché à travers divers champs de l'art ma voie propre... Je me suis vite découvert une sensibilité vive pour les textures telles que le papier (encres, collages, dessins à la mine...), la terre...

N.B. : *Et le* land art *?*

B.V. : Je me suis engagé jusqu'à intervenir dans le paysage, la nature, l'environnement... Au lieu de doubler la nature, d'en faire la duplication sur une toile, j'ai utilisé directement la nature dans son lieu naturel... Il va de soi qu'avant ces réalisations, il faut élaborer ses idées, les inscrire souvent sur papier à travers un des-

sin, une maquette, un collage... Si l'on me connaît par le *land art* et la *photographie* qui est une extension naturelle de mon travail en *land art*, l'exposition actuelle montre les esquisses qui ont précédé ces réalisations et que je n'avais jamais présentées au public...

Ici j'ai réuni plusieurs projets — particulièrement des dessins — dans deux galeries et j'ai accompagné ce geste de la publication d'un livre[2]. Bref, des témoins conceptuels de projets de *land art*. Vers 1982, j'ai fait de grands dessins afin d'explorer à la fois le dessin dans le dessein de faire du *land art* une création dans la création.

N.B. : *Votre œuvre est habitée par une géographie intérieure... D'un côté, il y a la morphologie physique de la terre, de l'autre, on sent un monde cellulaire qui s'y greffe...*

B.V. : Les *primitifs* croyaient que leur environnement était animé par des esprits — on n'était pas surpris de reconnaître partout des formes anthropomorphiques... À partir du moment où l'on a abandonné cette idée que la nature était vivante, on a fini par s'apercevoir que le silence des choses objectives n'était pas un absolu, mais que celles-ci étaient inventées par l'homme...

Dans notre siècle, lorsque l'on fait une incursion dans l'infiniment petit, on aboutit toujours à des possibilités mathématiques. Là encore, ce sont des créations de l'homme et non une réalité certaine...

N.B. : *L'homme a inventé la science, mais on redécouvre maintenant que les choses existent au-delà de cette science créée par lui et qu'il ne peut pas longuement oublier la nature...*

B.V. : La science ? L'art ? Des outils pour comprendre l'homme et son environnement... On a déjà fait un pas intéressant en reconnaissant que le monde n'existe pas, si l'on exclut l'homme qui l'observe et le crée...

La présence de la géographie dans mon travail est un moyen de réintroduire l'être humain dans le paysage. Une théorie, une idée juste est celle de Heisenberg en 1927 sur le *principe de l'incertitude* où il démontre que les absolus sont impossibles, bien que l'homme aime les imaginer...

N.B. : *Les origines de l'homme vous interrogent...*

B.V. : En s'occupant de *land art*, on se rend compte que les évidences que l'on a sont celles des anciennes civilisations. En travaillant avec la nature, elles deviennent encore plus convaincantes — les cimetières, les tumulus...

N.B. : *En regardant le travail que vous effectuez sur et dans la pierre, on se rend compte que l'image de la spirale revient fréquemment...*

B.V. : Dans ma démarche face à la nature, j'ai beaucoup travaillé avec la pierre en faisant des installations, des labyrinthes, des dolmens..., voire en gravant directement dans la pierre.

La spirale est une forme que j'utilise depuis longtemps pour rappeler l'éternité, les événements cycliques comme le jour et la nuit, le retour des saisons, la réalité éphémère des fleurs qui meurent et renaissent... C'est une image essentielle pour de nombreux phénomènes... Utilisant des images très primaires, la forme de la spirale surgit...

N.B. : *La beauté ?*

B.V. : Retrouver dans la vie, la pensée et l'œuvre un peu d'harmonie — un équilibre entre l'homme et la nature. Quand vous travaillez sur le terrain, vous devenez conscient que la nature est en train de disparaître, remplacée par la nature de l'homme. Si cela devait se produire plus complètement, l'homme risquerait de disparaître aussi, car il n'y aurait plus assez de *vraie nature* pour nous protéger. Donner une forme grâce au *land art* crée une symbiose, un équilibre entre l'artiste et la nature.

N.B. : *La lumière ?*

B.V. : La lumière est un moyen de *VOIR*. Le lever et le coucher du soleil, l'équinoxe, le solstice ont eu beaucoup d'importance dans de nombreuses civilisations et sont essentiels dans ma démarche (*land art* et *photographie*)...

N.B. : *Que pensez-vous du monde actuel ?*

B.V. : J'ai l'impression que nous sommes sur deux chemins : l'un pourrait se nommer le mieux-vivre, l'autre, la violence destructrice. Cette double oscillation représente l'homme. Il faut espérer qu'un dynamisme positif primera...

N.B. : *Le temps, la mort...*

B.V. : Le passé, le présent, l'avenir ? Le passé et l'avenir n'existent pas ; il n'y a que le *présent*. Le présent fabrique le passé selon nos besoins actuels et invente l'avenir. La seule chose qui est là, c'est le présent. L'*avenir* n'arrive jamais, car le jour où il *est* là, il devient un *présent*.

Nous créons notre être... Il faut faire des choses pour être vivants, sinon nous devenons des *morts-vivants*, et moi je veux être un *vivant-vivant*... La mort la plus terrifiante est de se savoir vivant sans utiliser toutes ses capacités...

N.B. : *Le spirituel...*

B.V. : Le spirituel est souvent une projection de l'homme dans des objets extérieurs qui l'aident à vivre. Par exemple, les tableaux, les pierres gravées... deviennent des outils pour nous expliquer, voire accommoder notre cosmos, notre nature, notre environnement.

N.B. : *Pourquoi la photographie ?*

B.V. : Lorsque j'ai fait mes première œuvres de *land art*, particulièrement les travaux réalisés à l'Île-du-Prince-Édouard sur les rives de la mer, la photographie devenait un témoin par-delà l'éphémère de ce moment. Et progressivement, la photo a acquis la dimension d'œuvre d'art, en prolongeant la sculpture.

N.B. : *La durée...*

B.V. : Un élément naturel... J'accepte la fragilité temporelle d'une œuvre... Bien que les grandes toiles de la Renaissance aient près de quatre siècles, elles disparaîtront aussi un jour... On peut même dire que le fait humain sur la terre est très mince, comparativement à celui des autres espèces vivantes. La culture inventée par l'homme date de deux ou trois mille ans ; ce qui n'est presque rien sur la ligne du temps. Toute œuvre est vouée à disparaître, car c'est la nature de notre existence... Mon silence en art, à un moment de ma vie, était aussi une réponse à l'idée de la disparition inévitable des choses...

N.B. : *L'art, un engagement social ?*

B.V. : Nous vivons dans un cocon technologique qui nous fait occulter ce qui en est extérieur, c'est-à-dire la *vraie nature* — le temps réel, la lumière solaire, la vie, la mort qui deviennent souvent un ailleurs caché. Avec le *land art*, j'ai voulu retrouver, rappeler, sans que cela soit de façon romantique ou édénique, des valeurs primaires que l'on a oubliées. Dans un monde de robotisation, il me semble nécessaire de se tourner parfois vers les commencements, les origines [3]...

1. Entretien publié dans *Le Devoir* du 22 février 1986 (Montréal).

2. Bill Vazan, *Ghostings*, éd. Artexte, 152 p. Ce livre a été tiré à 1000 exemplaires dont 200 sont numérotés et signés par l'artiste.

3. Voir les *notes biographiques*, p. 622.

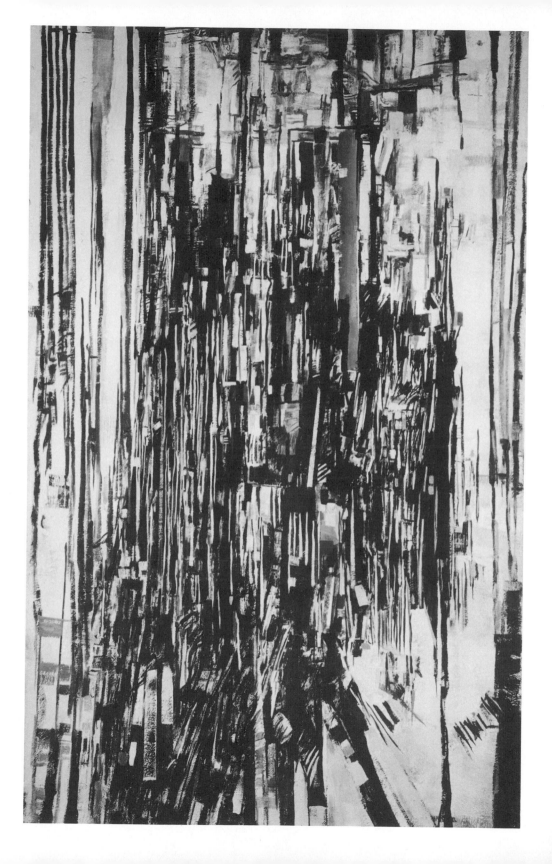

VIEIRA DA SILVA

L'intime poésie du regard...

Vieira da Silva *La croisée*
Huile sur toile
116 x 73 cm 1969-1974
Photo : Studio Gasull

Qui nous donna
des yeux pour voir les astres
sans nous donner
des bras pour les atteindre ?

Florbela ESPANCA

Normand Biron : *Une chose me semble très importante dans vos tableaux, c'est*
la notion de l'espace.

Vieira da Silva : C'est venu naturellement. Déjà dans mon enfance, j'aimais
beaucoup observer, regarder. Quand j'étais au haut d'une colline, je voyais la
plaine, je regardais très loin… Peut-être que ça vient de là…

N.B. : *Dans beaucoup de vos tableaux, j'ai souvent vu des structures de villes,*
observées de manière presque aérienne, voire des villes labyrinthiques…

V. da S. : C'est curieux parce que, dans mon enfance, j'avais une tante qui avait
un très grand jardin sur une petite colline, et c'était un labyrinthe que l'on
nommait un jardin à la française. C'était presque initiatique parce qu'on s'y
perdait entre des murs de buis, et quand on en sortait il y avait une vue sur cette
vallée et des collines au loin. On avait un sentiment de beauté, de grandeur
jusqu'à avoir parfois l'impression d'approcher le ciel.

N.B. : *Et la lumière dans vos tableaux…*

V. da S. : Je crois que les peintres cherchent tous la lumière…

N.B. : *Comment vivez-vous la couleur ?*

V. da S. : Il y a une infinité de nuances et j'aime toutes les couleurs. J'aime aussi
beaucoup le dessin et quelquefois, je crois que dans mes tableaux le dessin

compte plus que la couleur. Quelquefois aussi, j'ai envie de couleurs et je ne peux pas toujours le faire.

N.B. : *Est-ce qu'il y a des couleurs qui reviennent toujours ?*

V. **da** S. : Oui, parce que ça fait partie de moi...

N.B. : *Je pense ici au gris qui revient souvent, teinté de bleu...*

V. **da** S. : Le gris peut être gris vert, gris bleu, tout...

N.B. : *Avez-vous fait des tableaux très éclatants sur le plan de la couleur ?*

V. **da** S. : Oui, mais peu de temps. En 1936, j'ai fait des tableaux très abstraits et très colorés, mais je me suis très vite rendu compte que ce n'était pas tout à fait dans ma nature.

N.B. : *Et le blanc est très important aussi... Y a-t-il une raison ?*

V. **da** S. : J'aime beaucoup le blanc par goût. Je me rappelle qu'en peignant d'après nature, j'ai fait des études blanches, tout en ayant toujours envie de faire des tableaux blancs. C'est très difficile ; il a fallu justement peindre des couleurs pour pouvoir peindre des tableaux blancs. C'était une sorte d'idéal...

Il y a une chose à laquelle je pense souvent, mais que je n'applique pas : l'Église avait un symbolisme des couleurs — le rouge, c'était l'incarnation (il y a d'autres symbolismes que celui-là, mais celui-là me plaît) ; le bleu, l'esprit ; le jaune, la foi ; le vert, l'espérance ; le violet, la passion ; l'orange, je ne me souviens plus.

N.B. : *La pureté, c'est le blanc. Et en Inde, l'orange est la couleur du dépouillement.*

V. **da** S. : Ce symbolisme, je l'ai connu longtemps après avoir fait de la peinture et il me convient. Il est amusant de penser, à titre d'exemple, que si la passion est plus charnelle ou plus spirituelle, alors elle est plus rouge ou plus bleue. L'espérance peut être plus aiguë si elle est verte ; elle devient plus chaude si elle est jaune. Je ne me sers pas de ça, je constate seulement.

N.B. : *La notion du temps compte beaucoup pour vous.*

V. **da** S. : Oui. On a dit qu'il y avait du temps dans mes tableaux.

N.B. : *Comment vivez-vous ce constat de l'extérieur ?*

V. da S. : Des rythmes coupés, petits et plus larges, comme dans la musique. C'est peut-être ça.

N.B. : *Est-ce que la musique accompagne votre travail ?*

V. da S. : Oui, mais je ne sais pas si cela m'influence. Pour moi, c'est très important ; on est très seul quand on peint... Et à la fois, si vous avez des soucis, des ennuis sans importance qui vous préoccupent, la musique coupe cet état, fait écran.

N.B. : *Est-ce qu'il y a des compositeurs qui reviennent souvent lorsque vous peignez ?*

V. da S. : Depuis mon enfance j'ai entendu toutes sortes de musique que j'aime encore beaucoup — on reste toujours attaché à certains moments... Il y a plusieurs manières d'écouter de la musique. Il y a les musiques que vous aimez beaucoup et qui vous fortifient ; elles ont une structure qui vous fortifie — la musique classique, toute la musique baroque qui n'est pas baroque du tout et la musique du Moyen Âge sont merveilleuses. Il y a aussi des musiques qui sont même géniales et que je n'apprécie pas du tout, comme les opéras du XIXe siècle, sauf les exceptionnels. En plus, j'ai de la curiosité pour bien d'autres musiques et j'ai beaucoup d'intérêt pour ce qu'on fait aujourd'hui, mais parfois, je sens que la difficulté vient du fait que nous connaissons surtout les musiques que nous aimons, entendons plusieurs fois, soit en concert, soit à la radio, soit sur disques ; elles finissent par nous habiter.

On entend très peu la musique actuelle ; on joue en fait beaucoup de musique de jeunes musiciens, mais l'on n'a pas souvent l'occasion de la réentendre ; ce qui fait qu'elle n'entre pas complètement en nous.

N.B. : *Dès les premiers mots que nous avons échangés, vous avez fait allusion à l'étonnement et à l'émerveillement...*

V. da S. : Je me rends compte que je suis très heureuse dans mon atelier. Je regarde à l'extérieur mon petit jardin, les oiseaux qui viennent manger des graines. Ils ont des mouvements merveilleux : ils sautillent, se laissent tomber comme la pluie et savent se raccrocher. Ils ont des mouvements imprévus que l'on croit parfois inutiles, mais qui correspondent à un équilibre. Ces mouvements, ces trajectoires qu'ils dessinent deviennent une espèce de musique mentale.

J'apprécie beaucoup ce que je vois, ce que j'entends... Parfois, je vois des rapports de couleurs si beaux que je me demande comment les introduire dans un tableau. Il y a mille choses merveilleuses avec lesquelles on peut vivre, mais il est plus difficile de les fondre dans une œuvre...

N.B. : *Le regard, que je serais tenté d'appeler le miroir de l'œil, tient une place essentielle dans votre quête...*

V. da S. : Vous observez des objets, des dessins, des arbres, l'écriture des mouvements des oiseaux et tant d'autres choses que vous avez beaucoup aimées et regardées. Ce que ce regard appelle, sollicite, il n'est pas certain qu'il s'exprime dans votre création. S'il est là, ce sera imprévisible. Il est dit dans *Les Écritures* : « *L'Esprit Saint souffle où il veut et quand il veut.* » Cela m'afflige jusqu'à me donner la chair de poule...

N.B. : *Vous parlez de l'inspiration...*

V. da S. : L'inspiration existe pour tout. Pour ne citer qu'un exemple, j'étais un jour en train de ranger un tiroir et à ce même instant, ma femme de ménage qui était exemplaire me dit : « *Vous rangez ce tiroir ! Moi, ce n'est pas tous les jours que je peux faire ce genre de rangement, car j'ai besoin d'inspiration.* » Il faut de l'inspiration pour tailler une robe, arranger un bouquet dans un vase... Bref, pour tout. Et il en est de même pour les grandes choses. Et si l'esprit ne souffle pas, cela peut devenir tragique (sourires)...

N.B. : *En vous écoutant, je me rends compte que vous avez quelque chose de proustien, tant sur le plan de la mémoire que de la sensibilité — une question brutale serait absurde. Les choses semblent venir de très loin et de façon très profonde. Si les mots sont énoncés avec simplicité, ils touchent l'essence des choses.*

V. da S. : Il y a un petit morceau de Proust qui m'a un jour beaucoup touchée. Il raconte que ses amis sont allés dans le froid faire une jolie promenade pendant qu'il reste au lit en imaginant les endroits où ses hôtes vont passer. De cette façon, il peut rêver au chaud le même voyage. J'ai trouvé cela très beau...

N.B. : *Il y a derrière vous un petit tableau que j'aime beaucoup. Il me paraît très structuré et, à la fois, il ressemble à un champ stratifié.*

V. da S. : Avec ce petit tableau, il s'est produit un miracle. Je l'ai beaucoup travaillé et je n'étais jamais contente. Et puis un jour, j'ai déplacé cette petite

Vierge que vous voyez, et je l'ai mise par inadvertance devant le tableau ; elle avait les mêmes rythmes, les mêmes couleurs que le tableau et puis, j'ai pris le Saint-François qui est ici — ce sont de petites sculptures brésiliennes du XVIII^e ou du début du XIX^e siècle — et je l'ai mis là lui aussi. Le tableau était maintenant fait. J'arrivais à peine à le croire. J'ai essayé d'autres sculptures, mais ça n'allait pas. C'étaient celles-là. J'ai fait un tableau religieux sans le vouloir ; il s'est fait tout seul.

N.B. : *Je vois dans ce tableau, et dans d'autres aussi, une immense géographie, comme s'il y avait des champs aériens avec des accents de couleurs différents.*

V. da S. : J'aime beaucoup voyager en avion et regarder ; on voit des choses extraordinaires. Les Anciens voyaient déjà comme en avion, parce que l'avion est surtout passionnant quand il ne vole pas trop haut et qu'on voit la terre. Les gens qui habitent les montagnes ont aussi ce privilège.

N.B. : *En regardant certaines de vos œuvres, je pense à des vitraux...*

V. da S. : J'ai fait des vitraux à l'église Saint-Jacques à Reims, mais au fond ce que j'aime faire, ce sont des tableaux. Je ne voulais pas faire de vitraux ; je les ai faits parce qu'on me les a commandés — j'admire tellement les vitraux anciens que je ne me sentais pas capable de faire des vitraux aujourd'hui. Et l'église Saint-Jacques avait l'immense avantage d'être un lieu où tout était à faire.

Le peintre Sima a réalisé une partie des vitraux et moi, l'autre. J'ai appris beaucoup de choses en les faisant.

N.B. : *Dans votre œuvre, le dessin occupe une place prépondérante...*

V. da S. : J'ai toujours aimé le dessin, et je l'aime aussi chez les autres peintres. Je dessine beaucoup. Quand j'étais enfant, il y avait à la maison beaucoup de livres d'art et je me suis rendu compte, selon les époques et les peintres, qu'il y avait plusieurs façons de dessiner.

C'est un phénomène très curieux, la façon dont on est passé du Moyen Âge à la Renaissance. On croirait presque à un autre monde. Entre les peintres gothiques et ceux de la Renaissance, il y a un tel écart que subsiste pour moi un mystère. Songez à deux peintres flamands : Memling et peu de temps après, presque au même endroit, Rubens.

N.B. : *Ne croyez-vous pas que nous avons fait des sauts aussi importants au XX^e siècle ?*

V. da S. : Je crois que jamais cela ne s'était vu auparavant.

N.B. : *Vous aimez beaucoup travailler sur papier. Mais vous avez privilégié un jour, j'imagine, la toile, ou cela a-t-il toujours été une espèce d'équilibre entre les deux ?*

V. da S. : J'ai toujours beaucoup aimé travailler sur papier. Mais lorsqu'on fait de la peinture à l'huile, c'est sur la toile naturelle. J'ai aussi peint sur du bois, sur du papier marouflé sur toile. J'ai même peint au Ripolin... J'ai essayé l'acrylique, mais ça ne m'allait pas. Je travaille avec l'huile, la gouache, la tempera qui est de la gouache à l'œuf.

N.B. : *Comment travaillez-vous ? Avez-vous des rites ?*

V. da S. : Non. Je travaille quand je peux, à toute heure. Il y eut même des périodes où je travaillais toute la nuit. Maintenant que mon mari n'est plus, je le pourrais à nouveau parce que je suis assez libre de mon temps. J'ai dû m'habituer à travailler quand je le pouvais, car il m'arrive souvent d'être interrompue.

N.B. : *Est-ce que cela vous arrive de ne pas pouvoir peindre pendant plusieurs jours, parce que l'inspiration semble se dissiper ?*

V. da S. : J'essaie toujours de travailler, mais parfois j'ai l'impression que cela ne vient pas. Et à d'autres moments, en croyant ne pas travailler, j'avance quand même.

Il faut travailler tous les jours ; il ne faut jamais s'arrêter. Quelquefois, je suis un peu tiraillée entre l'envie de peindre et quelque chose d'étrange qui me retient. Je vais vous confier quelque chose que je pense depuis longtemps : je cherche un ordre dans mes tableaux, parce que je me sens vivre dans un grand désordre, du moins j'ai cette impression. Et comme je ne peux pas faire l'ordre que je souhaite, je tâche de le faire dans mon œuvre. Mais le tableau ressemble quand même à celui qui le fait ; il y a donc un désordre. Je voudrais être très méticuleuse, parfaite, et je ne le suis pas.

N.B. : *Vous lisez beaucoup. Vous m'avez parlé de Bonnard qui vous avait donné une sorte de réponse...*

V. da S. : Oui, oui. Quand je lis, c'est parfois aussi pour me reposer, pour m'oublier. J'aime bien aller dans un autre monde.

N.B. : *Vous qui êtes née au Portugal, quelle importance accordez-vous à vos origines ?*

V. da S. : Je pense souvent à cela, car j'ai eu la chance de naître dans une famille qui m'a beaucoup aidée. N'étant pas très combative, je ne sais pas ce que j'aurais

pu faire, s'il avait fallu que je me batte de surcroît contre une famille qui aurait voulu, par exemple, m'imposer un mariage.

J'ai été élevée entourée de beaucoup de livres, de musique et j'ai eu la chance de connaître beaucoup de choses. Mon grand-père avait un journal, ce qui nous permettait entre autres d'avoir toutes les places que l'on voulait dans les théâtres. Et j'ai pu ainsi voir beaucoup de pièces importantes. J'ai vraiment vécu une vie qui m'a faite ce que je suis.

Dans ma jeunesse, j'ai toujours vécu dans une atmosphère de liberté ; ce qui était, à cette époque, un privilège rare pour une jeune femme. Ma famille était très libre, tout en étant attentive à ne pas choquer l'entourage.

Au Portugal, quand j'étais jeune, il n'y avait pas de fascisme, mais une démocratie. Quand le Portugal est entré en guerre, cette jeune République fut ébranlée. Le peuple était malheureux et tout cela s'est transformé en fascisme et en privations diverses de liberté. C'est à cette époque que je suis venue à Paris, parce que le fascisme s'était incrusté au Portugal.

N.B. : *Pourquoi, à l'âge de vingt ans, avez-vous choisi la France plutôt qu'un autre pays ?*

V. da S. : Au Portugal, la culture française était très importante. Dans mon enfance, on ne traduisait pas les livres français ; les librairies étaient remplies de livres français que l'on lisait dans le texte. Et c'était aussi en France que la peinture était vivante...

N.B. : *Vous avez aussi vécu au Brésil...*

V. da S. : Oui, pendant la Guerre. C'était très dur, mais c'était le fait de tout le monde. Mon mari [1] était terriblement angoissé à l'idée de demeurer en Europe. Nous nous sommes faits, au Brésil, des amitiés très belles. Et puis, j'ai ainsi connu le prolongement du Portugal, ce qui était très captivant. Je trouve le Brésil très vivant et passionnant, mais c'est un trop grand pays. On a eu beaucoup de chance, même si nous n'étions pas reconnus du tout comme artistes, sauf par quelques artistes qui n'étaient pas reconnus eux-mêmes. Mais les gens étaient merveilleux.

N.B. : *Croyez-vous que la couleur de la nature, de la vie du Brésil a pu influencer votre peinture ?*

V. da S. : La couleur de Rio était très belle, mais non, je ne crois pas. Ce qui m'a marquée au Brésil, c'est la rencontre d'êtres d'une grande qualité. J'ai beaucoup appris sur la littérature, la musique, voire même sur l'Europe.

N.B. : *Avez-vous eu des maîtres en peinture ?*

V. da S. : Par nature, je ne peux rien affirmer... Mes influences ont été multiples et contradictoires ; j'aime les choses contradictoires. Quand je suis venue en France, j'ai beaucoup étudié Matisse que j'admirais comme théoricien de la couleur, moi qui ne fais pas beaucoup de couleur. Et la plupart des gens disent que je ressemble à Paul Klee, alors qu'à ce moment, je connaissais très mal Klee — j'aime néanmoins beaucoup Klee qui est, à mes yeux, un génie extraordinaire. Dans ma jeunesse, il y a certaines choses que je n'aurais pas faites si je n'avais pas autant regardé Matisse. J'ai aussi beaucoup admiré Bonnard dont j'ai vu une exposition en 1928 qui m'a beaucoup impressionnée ; il avait présenté plusieurs tables avec des carreaux de diverses formes et couleurs. C'était un enchantement. Malgré leur différence, Matisse et Bonnard sont deux grands connaisseurs de la couleur et leurs tableaux en témoignent. Tout cet amalgame de sensations visuelles, je l'ai emmagasiné.

N.B. : *Je crois que l'on ne décèle pas toujours aisément ce qui nous conditionne, nous tisse. Chez vous, qu'est-ce qui déclenche le besoin de faire un tableau ? L'inspiration ? L'émotion ?*

V. da S. : Pour moi, l'inspiration existe seulement quand le tableau se réalise ; ce n'est pas le fait de voir les choses ou, encore, d'être sous l'effet d'un enchantement, mais bien la réalisation du tableau avec ses bonheurs et ses difficultés. Je n'ai jamais beaucoup pensé à l'émotion, ne serait-ce que parce que je suis trop émotive. Il faut lutter contre les grandes émotions, car la vie est assez terrible et il est parfois nécessaire pour survivre de se faire une carapace comme une tortue.

N.B. : *Et la beauté...*

V. da S. : Je sais ce qu'est la beauté pour moi, mais elle peut être très différente pour d'autres. Par exemple, vous voyez mon atelier qui n'a pas de style particulier et dans lequel on trouve divers objets de toute espèce, dont certains que j'ai choisis et d'autres qui m'ont été offerts. Cependant il y a des choses qui pourraient être vues belles par d'autres yeux et qui ne pourraient pas trouver leur place chez moi. Et pour moi, c'est ça la beauté.

N.B. : *Qu'est-ce qui vous amène à dire qu'un objet est beau ?*

V. da S. : Dans de nombreuses boutiques, c'est comme si l'on cherchait à montrer les objets les plus laids, mais ils sont souvent moches parce qu'ils sont

mal dessinés, prétentieux, de mauvaise qualité ; et parfois l'on trouve des objets de très bonne qualité qui sont horribles et que je ne voudrais pour rien au monde, mais qui sont probablement beaux pour d'autres...

N.B. : *Définir la beauté me paraît très difficile. Je me souviens ici de l'angoisse immense qu'avait éprouvée l'écrivain italien Italo Calvino face à cette notion de la beauté, au point que j'avais dû éviter le sujet pendant notre entretien radiophonique. Et pourtant, l'on passe sa vie à parler de beauté et il semble qu'elle soit presque indéfinissable. Si ce n'est peut-être par l'harmonie...*

V. da S. : Ce n'est pas même une harmonie : songez à certains visages qui sont parfaits et harmonieux, mais ne vous disent rien, et même à d'autres, qui sont naturels, simples, mais ne sont pas beaux.

Songez au phénomène des modes. Bach a dû subir l'attente de la redécouverte par d'autres grands musiciens. L'art gothique a souffert d'une longue nuit, car la Renaissance a pris comme modèle l'art grec et romain... Et pourtant, cet art très raffiné est à l'opposé de ce que l'on voyait comme barbare. Et actuellement, un des critères qui me semble très dangereux, c'est le désir de vendre à tout prix ; il dicte souvent les choix esthétiques, et c'est souvent du *n'importe quoi.*

N.B. : *Ne croyez-vous pas que la peinture actuelle emboîte souvent le pas ?*

V. da S. : Je ne crois pas que ce soit tout à fait la même chose. Il y a des gens qui vendent ce qui est à la mode, mais c'est différent. J'ose espérer que les artistes croient à ce qu'ils font, mais ils emboîtent le pas lorsqu'ils créent trop vite pour obéir aux impératifs de la mode.

N.B. : *La solitude...*

V. da S. : Ma jeunesse fut très solitaire, particulièrement de l'âge de six ans jusqu'à mon arrivée à Paris. Je connais bien la solitude... ; un monde très lourd, très complexe. La peinture est un travail solitaire — j'ai connu des jeunes très doués qui renonçaient à la peinture car ils ne se sentaient pas capables de vivre l'isolement qu'exige le métier de peintre.

N.B. : *Vous souffrez de cette solitude ?*

V. da S. : Non. Il y a plusieurs sortes de solitude. Après le décès de mon mari, j'ai constaté que j'avais vécu toute mon enfance et même après mon mariage pour ma mère qui était devenue veuve très jeune et ne s'était point remariée pour m'élever — je me suis senti un grand devoir jusqu'à sa mort. En même temps, j'ai

vécu pour mon mari, pour l'aider à vivre. Je trouve maintenant étonnante cette vie tournée vers soi et non vers une autre personne, bien que j'aie beaucoup encore à faire [1]. Et maintenant je suis là, comme ça, comme une épave.

Je me suis beaucoup occupé de l'œuvre de mon mari depuis qu'il est parti, et j'ai compris qu'il continuait à vivre là. Quand je vais à la campagne où il est et où j'ai une grande maison, je constate qu'en me rendant au cimetière, je ne le retrouve pas ; mais à la maison où je revois ses tableaux, il est là.

N.B. : *La mort...*

V. da S. : Je n'ai pas peur de la mort, mais de la vieillesse et des maladies qui vous diminuent. Je me sens très détachée de la vie ; certains me disent que c'est bien, mais je ne crois pas qu'il soit bien de l'être autant. Très jeune, j'étais très pessimiste face à la vie, mais elle fut très clémente à mon égard — je me sens parfois un peu ingrate envers elle. Je vois tellement de gens autour de moi qui mériteraient d'avoir une autre vie [2]...

N.B. : *Comment voyez-vous l'avenir ?*

V. da S. : Du monde ! Nous sommes à la fin d'un siècle et d'un millénaire ; cela est énorme. Que peut-on imaginer ? Il y a bien des terreurs qui assaillent les gens — une espèce d'apocalypse que l'on vit déjà et peut-être que tout éclatera. L'homme enfante des choses merveilleuses — il peut voler d'un continent à l'autre, marcher sur la lune, communiquer facilement avec toute la planète...—, mais à la fois, il pollue les eaux, la terre... L'avenir est encore pour moi un immense point d'interrogation. On dit souvent que la vie est dangereuse, mais la mort, qu'en sait-on...

N.B. : *Souhaiteriez-vous ajouter quelque chose sur votre peinture ?*

V. da S. : Il m'apparaît très difficile de mettre en paroles la peinture, parce que, au fond, le peintre n'a pas de contact avec la parole. Un musicien qui fait du chant fraie avec la parole, et il en est de même du compositeur qui doit tenir compte de la structure d'un poème pour le mettre en musique.

Beaucoup de poètes ont dessiné, même Victor Hugo qui a peint un univers ressemblant à celui de ses romans. Il eut été un très grand peintre s'il n'avait pas été écrivain. Mais le peintre [3]...

1. Le peintre hongrois Arpad Szenes est décédé le 16 janvier 1985.

2. Entretien inédit, réalisé à Paris le 8 décembre 1987.

3. Voir les *notes biographiques*, p. 624.

DE QUELQUES MÉCÈNES DE LA CULTURE

Françoise Labbé

Baie-Saint-Paul, une aventure exemplaire

Françoise Labbé
Directrice du Centre d'art de Baie-Saint-Paul
Photo : François Rivard

L'œuvre plastique,
pour répondre à la nécessité de
révision absolue des valeurs réelles
sur laquelle aujourd'hui
tous les esprits s'accordent,
se référera donc à un modèle
purement intérieur, ou ne sera pas.

André BRETON (1925)

Au moment où la peinture s'interroge sur son langage, la critique s'inquiète de sa parole, la jeune peinture semble retourner aux sources mêmes de l'essentiel par un geste qui reprend à la nature les sucs de sa création. Quel lieu, mieux que Baie-Saint-Paul — terre privilégiée de si nombreux peintres paysagistes depuis le début de ce siècle —, eut pu accueillir, en cette Année internationale de la Paix, le Symposium de la jeune peinture du Canada, ainsi qu'un forum sur *L'art et la paix*, placé sous le distingué patronage de l'écrivain d'art et académicien René Huyghe. À cette occasion, nous avons rencontré Françoise Labbé, directrice du Centre d'art de Baie-Saint-Paul et du Symposium annuel de la jeune peinture au Canada.

Normand Biron : *Comment êtes-vous venue à l'art ?*

Françoise Labbé : Née à Baie-Saint-Paul où ont séjourné depuis le début du siècle de nombreux peintres, je fus très jeune hantée par ce lieu, cette nature. Un souvenir important de ma prime enfance fut la messe dominicale à laquelle assistaient les sœurs Bouchard, dont la peintre Simone-Mary Bouchard qui était un personnage fascinant — le visage blanc comme un plâtre, elle s'y présentait toujours dans des tenues extraordinaires. Par exemple, pour la procession de la

Fête-Dieu, elle portait une robe blanche avec des épaulette de général. En 1979, quand j'ai créé pour le Centre d'art la première exposition *Panorama* afin de montrer le phénomène de la création dans Charlevoix, j'ai mis en vedette le talent de cette peintre dont j'ai retrouvé l'*Autoportrait* avec des épaulettes dans un placard de la maison familiale des Bouchard.

Comme j'avais déjà une attirance pour le dessin, cette atmosphère m'a conduite à l'École des beaux-arts, bien que ce ne fût pas facile à l'époque pour une jeune fille de dix-sept ans. La rencontre d'Agnès Lafort et de Myra Godard, chez lesquelles j'ai fait des expositions, fut déterminante. Peu de temps après, je suis partie en France où j'ai suivi pendant cinq ans des cours à l'École du Louvre et dans l'atelier de Hayter qui m'a appris à voir et m'a permis de découvrir le milieu culturel parisien. J'ai habité douze ans à Paris, et j'ai dû pendant dix ans faire du *design de mode* pour survivre.

N.B. : *Quelles furent les rencontres les plus marquantes ?*

F.L. : À l'atelier de Hayter, on rencontrait le monde entier. Par ce biais, j'ai découvert la pensée orientale dont on parlait peu ici à cette époque. Ce fut déterminant dans mon cheminement personnel, voire dans ma vision de l'art. D'ailleurs, cette démarche intérieure m'a conduite plusieurs fois au Japon où j'ai découvert ma véritable entité. L'essentiel devint : prendre conscience des autres et de l'environnement dans la réalité profonde de ma vie, de la vie.

N.B. : *De Paris à Baie-Saint-Paul, comment est arrivé sur votre route le Centre d'art ?*

F.L. : Ce fut d'abord un arrachement difficile, car, après douze ans, quitter Paris signifiait une nouvelle migration, même si j'étais mue par le désir de retrouver mes origines — il me paraissait essentiel de me réaliser sur cette terre de ma naissance. J'ai redécouvert Baie-Saint-Paul avec des yeux neufs et j'ai tenté d'en comprendre les besoins. En 1974, par un hasard auquel je m'empresse d'ajouter que je ne crois pas vraiment, le Gouvernement du Québec avait décidé de faire de Charlevoix une région pilote de développement et de procéder, entre autres, à l'érection d'un Centre d'art à Baie-Saint-Paul.

À ce moment, je désirais vivement créer une École nationale des métiers d'art. Durant quatre ans, je me suis concentrée sur ce projet et, en 1978, le Centre d'art fut construit et je fus choisie, en 1979, pour en assumer la direction, bien que le Gouvernement n'ait prévu aucun programme pour en assurer la survie. Engagée dans le cadre étroit de *Canada au travail*, j'ai réussi à relever le défi de

ce premier élan. Nous n'avions presque rien : une table posée sur deux caisses de bois.

En 1979 était réalisée *Panorama*, exposition objective de la réalité artistique de Charlevoix où l'on rencontre encore plus de quatre-vingts peintres qui suivent les traces de leurs aînés tels Jean Paul Lemieux, René Richard... Cet immense essor de la peinture depuis 1900 dans la région, l'histoire ne l'a pas encore écrit. Il a donc fallu raviver le souvenir et faire prendre conscience de ce riche passé qui expliquait le présent et qui a conduit à l'exposition *Panorama*. J'ai la certitude que René Richard sera un jour reconnu comme un très grand peintre...

N.B. : *Après* Panorama *?*

F.L. : Dans les années 80, le discours théorique sur l'art m'a amenée à une longue réflexion sur le silence injuste qui entourait la peinture de cette région, et j'ai organisé un colloque sur *l'art populaire* où plusieurs spécialistes sont venus rencontrer les peintres d'ici et reconnaître souvent leur grand isolement. Je pense à la détresse d'Yvonne Bolduc pendant les dernières années de sa vie ; elle souffrait de cette étiquette de peintre *naïve* que l'on plaquait sur son œuvre.

N.B. : *Au-delà de ce magnifique élan qui a permis* Panorama *et le colloque sur* l'art populaire, *vous étiez-vous fixé des objectifs précis ?*

F.L. : Dès le début, il y avait trois champs qu'il fallait cultiver en même temps : la *formation*, la *création* et la *diffusion*. Toutes les activités ont été entreprises dans cet esprit, car, dans Charlevoix, il y a deux réalités importantes : la grande tradition des métiers d'art et la peinture.
Dès la première année, malgré l'absence de soutien gouvernemental, j'ai réussi à créer un cours de formation professionnelle en tissage qui a été donné durant cinq ans et a permis à cette tradition régionale de renaître ; il tenait aussi compte des découvertes actuelles tel le design... Ayant convaincu l'UQAM de faire un programme de certificat en design, nous avons commencé cet enseignement au Centre d'art dès la seconde année, pour enrichir la formation de nos artisans.

Il y avait aussi la tradition de la tapisserie de Charlevoix — confondue parfois avec le tapis crocheté — qui s'était modifiée dans la région grâce à un Georges-Edouard Tremblay qui s'était mis à créer des cartons. Il a œuvré pendant quarante ans avec des artisans spécialisés. Le Centre d'art a voulu poursuivre cette aventure qui a permis une importante exposition à la Centrale d'artisanat, à Montréal. Depuis le printemps 1986, toute la section École des métiers d'art est devenue l'École-Atelier de Charlevoix, avec des artistes telles

Kina Reush, Marie Lafond... Bref, le tissage, la tapisserie traditionnelle, le design nous amèneront, je l'espère, à la tapisserie contemporaine.

N.B. : *Comment vous est venue l'idée des symposiums ?*

F.L. : En 1981, c'était encore le début du Centre d'art et nous avons créé cet événement pour dire, entre autres, notre existence et accentuer notre crédibilité. En 1982, l'idée a pris forme, intégrant cette nécessité didactique de faire découvrir et faire participer les artistes et le public de la région. Ainsi le premier symposium s'est organisé autour de huit peintres de la région — Vladimir Horik, Bruno Côté, Louis Tremblay...

N.B. : *Le symposium, un pas en avant pour donner à voir ce qui est en train de se faire et pour permettre aux jeunes peintres de découvrir la trajectoire de leurs aînés...*

F.L. : Oui. Il ne faut pas oublier qu'au début du siècle, les peintres qui frayaient à Baie-Saint-Paul constituaient l'avant-garde.

En 1983, le second symposium fut réalisé autour des métiers d'art, avec l'intention de donner aux artistes des métiers d'art de tout le Canada l'occasion de s'exprimer, d'échanger entre eux et avec un large public. Et en 1984, l'idée d'un *symposium de la jeune peinture du Canada* est devenue, de manière naturelle, une réalité dont les objectifs se précisent d'année en année, tant auprès du public que dans le milieu des arts visuels. Le grand objectif de cet événement est de permettre une communication directe de l'artiste avec le public, sans intermédiaires trop omniprésents [1].

N.B. : *Les premiers jalons posés, vous avez un autre grand projet...*

F.L. : Dans cette même foulée, il m'apparaît essentiel que nous nous dotions d'un équipement et d'un lieu qui nous permettent d'accueillir et de montrer les œuvres de tous les peintres importants qui ont travaillé, du début du siècle jusqu'à nos jours, dans la région.

Ce projet d'un *Centre national d'expositions*, dont des espaces seraient réservés à des expositions itinérantes en provenance souvent des collections de différents musées, me paraît primordial. À la différence d'un musée, un Centre national d'expositions n'administre pas obligatoirement des collections, mais anime des expositions temporaires, tout en réservant des salles permanentes à des peintres majeurs qu'il faut mettre en lumière, tels Jean-Paul Lemieux, René Richard, Simone-Mary Bouchard, Yvonne Bolduc, Georges-Edouard Tremblay

et bien d'autres. Un espace sera aussi nécessaire pour exposer les moissons des symposiums, du moins les œuvres essentielles.

Dans ce projet s'insèrent un Centre de Recherche en histoire de l'art, afin qu'une réflexion complète cette démarche et puisse encourager des études sur ce passé important de notre histoire de l'art, ainsi que notre École des métiers d'art et notre Centre de diffusion.

Une autre notion importante à mes yeux, c'est *l'art et le tourisme*. Au Québec, cet amalgame a pu choquer les partisans d'un certain rigorisme, mais vivre longtemps en Europe m'a fait réaliser rapidement que l'art et le tourisme sont étroitement liés et font rayonner la culture. Il m'apparaît honorable qu'une région ait cette fierté de se présenter en montrant son patrimoine culturel. En 1979, nous avons accueilli au Centre d'art cinq mille visiteurs, en 1985, soixante mille et cette année, au mois de septembre, nous en étions à près de cent mille [2].

1. Choisis par un jury, douze jeunes artistes du Canada exécutent pendant un mois (du 1er au 31 août) une toile de grand format devant le public. En plus de cet échange artiste/spectateurs, ils participent à des ateliers d'analyse critique et assistent à des communications de spécialistes de l'art.

2. Entretien partiellement publié dans *Vie des Arts*, n° 125, hiver 1986 (Montréal).

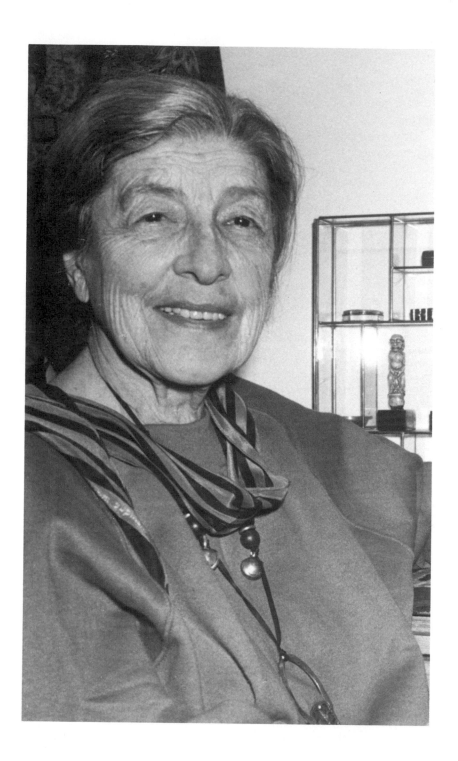

ELIZABETH LANG

*L'art africain :
les vertiges
de l'éternité*

Élizabeth Lang dans sa galerie
Photo : Jacques Grenier

Si la passion de la beauté, les nécessités du quotidien et les liens avec le surnaturel furent la plupart du temps à l'origine de l'élan créateur en Afrique noire, c'est un regard admiratif, un désir de préserver un moment de l'histoire de l'homme qui poussèrent Justin et Elizabeth Lang à recueillir pendant plus de trente ans des fragments de la culture africaine. Ayant arraché à la nature — le bois, la terre, le métal — la matière tangible de leur écriture sculpturale, les Africains ont pu dire leur intériorité, assurer leur pérennité en inscrivant dans le temps matériel les multiples images de leurs interrogations.

Sensibles et passionnés par la découverte de la réalité, voire de la vérité africaine à travers des objets culturels, les Lang ont voulu faire mieux connaître non seulement les arts, mais le riche passé de plusieurs peuples en offrant une collection de sculptures africaines à l'Agnes Etherington Art Centre de l'Université Queen's à Kingston (Ontario), afin que des étudiants, des chercheurs et un plus large public puissent découvrir à leur tour une page essentielle de l'aventure humaine. Au moment de ce geste exemplaire [1], nous avons rencontré Elizabeth Lang qui s'est sûrement un jour souvenue de ce magnifique poème d'Aimé Césaire, tiré de *Ferrements* :

Je vois l'Afrique multiple et une verticale dans la tumultueuse péripétie avec ses bourrelets, ses nodules, un peu à part, mais à portée du siècle, comme un cœur de réserve.

Normand Biron : *Comment êtes-vous venue à l'art ?*

Elizabeth Lang : En naissant à Vienne, on porte un peu l'art en soi. J'avais un oncle dans le commerce de l'art qui m'a beaucoup appris. Au lieu de m'attarder à des études trop scolaires, je suis fréquemment allée à un hôtel des ventes où je me suis initiée au marché de l'art. De façon téméraire, je fis un jour l'acquisition de six gravures du XVIIIᵉ siècle, et ce fut mon premier pas vers une collection — mes parents avaient une collection d'objets baroques (meubles, sculptures...) que j'aimais fort peu.

En quittant l'Autriche en 1938, je me suis rendue aux Pays-Bas, une contrée déjà très à l'écoute de l'art moderne, tandis que l'Autriche s'était arrêtée au baroque. Un jour, je suis entrée chez un modeste brocanteur hollandais où, dans une grande bassine de cuivre, j'ai trouvé une sculpture qui m'a subjuguée... Le marchand sentit cette émotion au point qu'il m'incita à emporter l'objet, confiant malgré mon faible pécule que j'acquitterais le coût de cet attachement. Ce fut mon premier objet d'art africain. À cette époque, je me suis mise à visiter des musées qui m'ont fait connaître de mieux en mieux l'art africain, indonésien, précolombien... Bref, l'art dit primitif est devenu une passion.

N.B. : *Pourquoi avez-vous quitté l'Autriche ?*

E.L. : Étant de descendance juive, nous avons dû nous exiler, bien que tous nos amis aient été de différentes religions ou des libres penseurs. On peut difficilement imaginer les humiliations et les cruautés dont furent victimes les Juifs...

N.B. : *Comment êtes-vous venue au Canada ?*

E.L. : Après avoir passé dix jours dans une prison à La Havane, un vieil homme, ayant lu la liste des prisonniers, a découvert que j'étais la petite-fille d'un être qu'il avait beaucoup admiré, et il m'a aidée à sortir de prison. Ainsi j'ai pu partir sur un bateau transportant de la canne à sucre vers le Canada, où je suis arrivée en hiver... Et l'aventure est devenue une vie...

À cette époque, l'art africain était pratiquement inexistant à Montréal, En 1943, le père Gagnon, qui a ultérieurement donné sa collection d'art africain au

Musée des beaux-arts de Montréal, a exposé cet art, l'a enseigné et il devint vite pour moi un maître et un grand ami, ainsi que la spécialiste en art africain, Jacqueline Delange Fry [2].

N.B. : *Êtes-vous allée sur le terrain ?*

E.L. : Avec mon mari qui a fait cette collection avec moi, nous avons fait plusieurs séjours, particulièrement dans les villages. Ces voyages furent très enrichissants, tant sur le plan de l'art que sur le plan de la connaissance de la vie — je n'ai jamais séparé l'art de la vie. Ce qui nous a permis de collectionner aussi des objets utilitaires qui devenaient non seulement des témoignages sociologiques, mais aussi des leçons de vie — les liens de la famille africaine, par exemple, nous ont beaucoup touchés. Bien qu'un chef de famille musulmane ait pu avoir deux ou trois femmes, il demeurait responsable dans l'harmonie. Celui qui a des facilités matérielles aide toujours la grande famille des proches et bien d'autres.

N.B. : *Et quels pays... ?*

E.L. : Tout d'abord, on a fait des recherches en Côte d'Ivoire et à la frontière du Liberia... Techniquement, il était très difficile de ramener des objets ; maintenant — et c'est tout à fait justifié — , les objets authentiques quittent rarement leur pays d'origine. Je crois cependant qu'à cette époque, s'il n'y avait pas eu des collectionneurs et des musées tel le Musée de l'Homme à Paris pour préserver ces pièces, elles auraient disparu. Si ces peuples souhaitaient aujourd'hui créer d'importants musées, ils auraient sûrement le droit de récupérer ces objets.

Nous sommes allés aussi dans ce pays magnifique qu'est le Nigeria, ainsi qu'au Mali, dans le village de Bandiagara où c'est toujours la grande fête des artistes, des danseurs... Le Mali est peut-être un des pays les plus enrichissants sur le plan humain : un lieu magique où tout événement du quotidien devient une occasion de réjouissance.

N.B. : *Comment trouvez-vous vos objets ?*

E.L. : Vu que nous collectionnions depuis longtemps, on nous a souvent présenté des gens ; nous avons aussi fait des échanges avec d'autres amateurs d'art qui s'intéressaient à des traditions, des régions, des civilisations différentes, du moins dans la façon d'exprimer leurs mythes et leurs cultures.

Bien que nous ayons rapporté d'Afrique plusieurs petits objets, nous nous y sommes rendus avant tout pour étudier les coutumes, les traditions, et pour y découvrir les grandes fêtes de la vie... On ne va plus en Afrique pour collectionner, car on y trouve de moins en moins d'objets authentiques... La population est souvent devenue musulmane ou chrétienne ; ce qui a amené l'abandon ou la destruction des objets, voire même l'oubli des sources qui ont permis certaines œuvres.

N.B. : *Que signifie pour vous le mot ART ?*

E.L. : Beaucoup de choses. Même les saisons peuvent être au rendez-vous. L'été, la nature extérieure m'apporte ce que je ne peux recevoir directement de l'art. Et l'hiver, je me sens rassurée en étant entourée d'objets d'art.

L'art ? Je me demande souvent si c'est quelque chose qui est donné, hérité... À travers l'art africain et les peuples qui l'ont produit, je trouve une respiration immense, une magie... On ne peut oublier ce moment où les tam-tams commencent à se faire entendre... Vous vous rappellerez peut-être cette phrase de l'écrivain gabonais Aké Loba dans *Kocoumbo, l'étudiant noir* : « (Le chant des tam-tams) exprime toute la poésie de l'Afrique, poésie dont les éléments sont une angoisse, source de frayeurs et de superstitions, et une gaieté frivole, génératrice d'oubli. » Si l'on n'a pas une croyance, une religion, l'art comble beaucoup de choses...

N.B. : *Que pensez-vous du mécénat ?*

E.L. : Extrêmement important. Dans cet esprit, j'ai fondé la Galerie des cinq continents [3] avec l'espoir que cet espace devienne un lieu d'apprentissage, de connaissance — faire comprendre un peu mieux peut-être la signification de l'art dans la vie d'un être humain. Je suis sensible au fait que de plus en plus de jeunes viennent discuter, questionner certains objets. Cet échange est très enrichissant, il m'apporte beaucoup.

N.B. : *Quel genre d'expositions présentez-vous dans votre galerie ?*

E.L. : Je crois que ma galerie représente mon caractère. Je me perds dans des choses en apparence peu significatives, mais qui me plaisent parce que je les lie à quelque chose qui m'intéresse sur le moment. Je crois que se limiter uniquement à l'art canadien se muerait en une vision trop étroite de l'art. Je souhaiterais que le public s'ouvre toujours davantage à ce qui se fait

sur les cinq continents dans les arts et l'artisanat. Ce qui compte avant tout, c'est la qualité d'une création [4]...

1. Il s'agit de la plus importante collection publique d'art africain au Canada.

2. Il faut lire l'intéressant essai *Arts et peuples de l'Afrique noire*, de Jacqueline Delange, préface de Michel Leiris, Éd. Gallimard, 1967, 280 p.

3. La Galerie des cinq continents est située au 1225, avenue Greene, à Montréal (931-3174). On peut aussi se référer à l'article sur cette galerie paru dans *Le Devoir* culturel du 15 mars 1986 et intitulé « Art africain, visage de masque fermé à l'éphémère »

4. Entretien publié dans *Vie des Arts*, n° 124, été 1986 (Montréal).

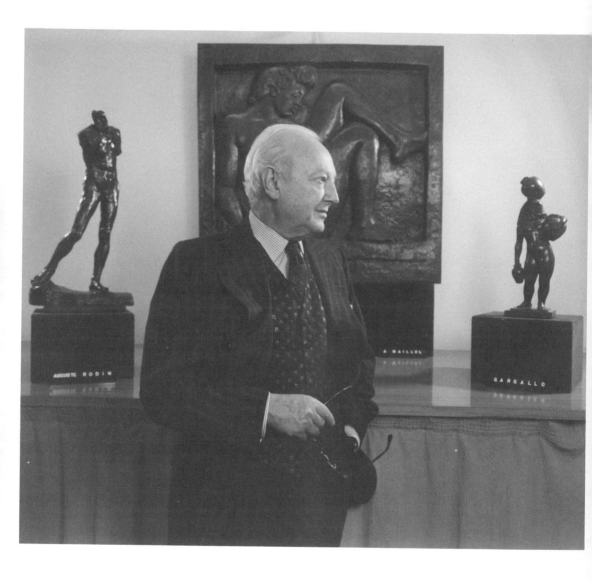

MAX STERN

Un grand mécène de l'art

Dr Max Stern dans sa galerie
Octobre 1974
Photo : Karsch

Les œuvres d'art
sont d'une infinie solitude ;
rien n'est pire que la critique pour les
aborder. Seul l'amour
peut les saisir, les garder,
être juste envers elles.

Rainer Maria RILKE

Celui qui recherche l'aventure la
rencontrera à la mesure de son courage.

Dag HAMMARSKJÖLD

Ce que le grand rouleau du destin réserve à l'homme, nul ne peut le prévoir, mais ce dernier peut tenter d'en préparer la voie par un cheminement que l'on nomme la connaissance. Le reste devient une obéissance à l'imprévisible... Fils d'un grand marchand d'art de Düsseldorf, le docteur Max Stern dût, au moment de la Seconde Guerre mondiale, emprunter les sentiers d'un long périple qui le conduisit au Canada, où il s'est donné la mission de faire connaître l'art tant national qu'international.

Depuis 1942 [1], année de la fondation de la galerie Dominion, Max Stern n'a de cesse de montrer, découvrir et faire aimer l'art. Il fut l'un des premiers à avoir exposé le Groupe des sept et les automatistes, Rodin et Henry Moore, Kandisky et Braque... Bref, dans cette galerie de dix-sept pièces réparties sur quatre étages, l'on peut débusquer plus de six cents sculptures d'origine canadienne et étrangère, ainsi que près de quatre mille tableaux de vieux maîtres jusqu'à la période actuelle. On songe, entre autres, parmi les sculpteurs canadiens à Bonet, Etrog, Merola, Roussil, Shimanszky ou encore, venant de l'extérieur, à Archipenko, Arp, Cesar, Couturier, Maillol, Marini, Negri, Paolozzi, Scampinato... Ou encore aux peintres canadiens tels Barbeau, Beaulieu, Borduas, Carr, Cosgrove, Dallaire, Daudelin, Harris, Jackson, Lismer, Lyman, Pellan, Rhéaume,

Riopelle, Muhlstock, Roberts, de Tonnancour, Vilallonga, Plamondon, Suzor-Côté, Gagnon, Brymner... Soit de l'extérieur, tels Cassinari, Cortes, Dufy, Demergues, Mathieu, Oudot, Palizzi, Pieters, Hals, de Heem, Mura, van de Venne...

Mécène, Max Stern a offert diverses œuvres à des musées nationaux et internationaux. Phare et exemple de cette nécessaire ouverture à l'essentielle présence de l'art dans la vie d'un peuple, le docteur Stern a accepté de nous parler du long chemin qu'il a suivi pour promouvoir l'art au Canada.

Normand Biron : *Comment êtes-vous venu à l'art ?*

Max Stern : Je suis fils d'un marchand d'art, et mes parents étaient très intéressés à ce que leurs enfants soient sensibles à l'art. Un jour, on a rapporté un tableau d'un voyage et on nous l'a montré, à ma sœur et à moi. Mon père a dit : « Si vous pouvez identifier ce tableau, il sera à vous. » Grâce à mes lectures antérieures, j'ai pu dire tout de suite : « C'est un tableau de Wilhelm Bush. » Dans la galerie de mon père, j'ai aussi rencontré des artistes très connus, particulièrement des peintres allemands.

J'ai voulu devenir ingénieur, mais j'ai finalement opté pour l'histoire de l'art. J'ai été en Autriche pour écrire une thèse sur Mihaly Munkacsy, un célèbre peintre hongrois — il avait étudié à Düsseldorf et l'on m'avait suggéré de publier un livre sur lui. Je me suis rendu au musée de Budapest où le directeur m'a montré ses tableaux ; il m'a appris, au même moment, qu'un livre avait été publié en hongrois sur Munkacsy. J'ai abandonné ce projet pour me consacrer au peintre Johann Peter Langer (1756-1824), directeur de l'Académie de Düsseldorf, ami de Gœthe, fondateur et directeur de l'Académie de Munich.

Après avoir franchi l'étape du doctorat et fait de nombreuses études dans diverses universités européennes, j'ai été accepté, vers 1928, par mon père à sa galerie. À cette époque, j'ai vendu plusieurs tableaux provenant de collections de la noblesse, et j'ai contribué à augmenter le patrimoine de mon père. Mais Hitler est arrivé au pouvoir et j'ai dû me préparer à quitter l'Allemagne.

En 1935, j'ai ouvert une galerie à Londres avec ma sœur et un jeune Hollandais — j'avais obtenu un visa pour Londres et les États-Unis. À New York, j'ai retrouvé un de mes tableaux à l'Exposition mondiale de 1939 ; j'ai visité toutes les villes des États-Unis où j'ai été merveilleusement accueilli. Et à Washington, j'ai rendu visite au nouveau directeur de la Galerie nationale, alors que l'édifice n'était pas encore fini. Andrew W. Mellon a offert le bâtiment et sa collection à la Galerie nationale.

N.B. : *Et Londres ?*

M.S. : De retour à Londres, j'étais un réfugié jouissant d'un très bon statut — mes répondants, entre autres, étaient le ministre de l'Approvisionnement et le doyen de l'université de Londres. Lorsque Paris est tombée, les Anglais eurent si peur que les Allemands les envahissent qu'ils ne firent plus la différence entre un réfugié allemand et un nazi.

Je suis donc parti à l'étranger avec une expédition de jeunes de seize ans. Arrivés à Fredericton, nous sommes devenus prisonniers de guerre, car les Canadiens ne voulaient pas avoir de réfugiés ; les prisonniers, ils pouvaient les renvoyer après la Guerre. Après une marche de dix milles en forêt, nous sommes arrivés à un camp dont la construction n'était pas achevée. Nous l'avons terminé et j'y suis resté deux ans. Ce camp, nous l'avons transformé en université où, avec d'autres spécialistes, j'ai dispensé des cours. J'y ai donné des cours en histoire de l'art ; et l'on pouvait y rencontrer le pianiste John Newmark, ainsi que Walter Homburger qui s'est ultérieurement occupé de l'Orchestre symphonique de Toronto et qui est devenu l'agent de Glenn Gould...

Après deux ans, j'ai songé à émigrer aux États-Unis, mais un ami de Düsseldorf m'a persuadé de demeurer au Canada. « C'est un excellent pays, disait-il, qui a besoin d'hommes comme vous. » À ce moment, j'ai appris que je pouvais me rendre à Cuba, mais non aux États-Unis ; j'ai décidé de demeurer au Canada.

N.B. : *Et Montréal ?*

M.S. : Malgré de vives recommandations du doyen de l'université de Londres pour que je devienne conservateur, le Musée des beaux-arts de Montréal a refusé ma candidature à cause de mes origines. À cette époque, le Musée a vendu des choses essentielles, il en a acheté d'autres sans intérêt et aujourd'hui, il conserve toujours deux faux... J'ai visité aussi toutes les galeries de Montréal — cinq ou six— où j'ai découvert des tableaux de maîtres siennois... Puis, malgré un faible pécule, je suis devenu le partenaire de Rose Millman à sa galerie. C'est alors que j'ai rencontré un homme que j'admire beaucoup, Maurice Gagnon, professeur à l'École du meuble, qui m'a incité à exposer des jeunes peintres canadiens. Et ce fut le succès. J'ai exposé Borduas, le Groupe des sept, les Sagittaires... J'ai invité Fernand Léger qui habitait New York, à venir faire une conférence à Montréal et présenter ses œuvres. Mais qui m'a aidé et a encouragé les artistes ? Les canadiens-français.

Étant entré tôt dans la galerie de mon père et ayant étudié dans quatre pays, j'avais une vaste expérience du milieu de l'art. Ma force, dans ce milieu difficile, était de bien connaître la peinture.

Après ces réussites, j'ai décidé de me rendre dans l'Ouest pour découvrir de nouveaux artistes. Grâce à la collaboration de Philippe Chester, président de la Compagnie de la Baie d'Hudson, des peintres canadiens furent exposés pour la première fois dans tout le pays.

N.B. : *Et Emily Carr ?*

M.S. : À Victoria, je suis allé rencontrer Emily Carr. Dans une pièce très grande et très longue, ses tableaux — peut-être cinq cents — étaient rangés comme des livres. J'étais sans mot ; une femme si faible qui faisait des tableaux si forts. J'ai décidé de faire une exposition, bien qu'elle affirmât ne pouvoir vendre un seul tableau, mentionnant que même ses amis qui en faisaient l'acquisition les oubliaient chez elle. N'ayant point d'argent, Emily Carr utilisait souvent pour travailler du papier d'emballage et de l'essence pour sauver ses couleurs. En douze jours, on a vendu soixante tableaux. C'était en 1944 ; elle mourut en mars de l'année suivante.

Et j'ai aussi, de la même façon, fait connaître Harris, j'ai déniché Hughes dont je suis l'agent depuis trente-cinq ans ; il y a aussi Roberts et tant d'autres.

N.B. : *Et la sculpture ?*

M.S. : La sculpture a toujours occupé une place privilégiée dans ma galerie. J'ai d'ailleurs obtenu, en 1956, que le Gouvernement canadien enlève 32 p. 100 de droits de douane et de taxes fédérales sur l'importation de sculptures. J'en ai acquis tous les ans : Moore, Fazzini, Arp, Cesar...

N.B. : *Et Moore, que vous avez rencontré de nombreuses fois ?*

M.S. : Quels sont les signes de la qualité ? Contribuer à l'art avec des idées nouvelles, de nouveaux médiums, de nouvelles façons de faire ! Moore avait plus d'imagination. Il n'utilisait pas, comme les gens le pensent, la figure humaine pour la changer en un rocher, mais il utilisait un rocher pour en faire une forme humaine. C'était aussi un excellent dessinateur. Une grande œuvre, ce sont les mains qu'il a faites pour ses études.

L'étiquette en art n'a pas beaucoup d'importance ; impressionnisme, expressionnisme, abstraction, tout cela est utilisé par l'artiste comme langage

pour s'expliquer, se confesser... L'important est ce que l'artiste a à dire, qui n'existait pas auparavant et qu'il a créé lui-même.

N.B. : *Vous avez beaucoup contribué à faire connaître l'art canadien...*

M.S. : J'ai très vite senti la nécessité de promouvoir l'art canadien. Peu de gens l'ont fait. L'art canadien était négligé et les artistes étaient souvent en grande difficulté. Quelques marchands s'y essayaient, mais, en général, l'intérêt était beaucoup plus grand pour les artistes des Pays-Bas, de l'Angleterre et de la France. Ce constat m'a amené vers l'art canadien : je voulais conquérir le Canada avec des artistes vivants. Personne n'avait fait l'effort de le faire. J'ai conquis un marché de l'est à l'ouest du Canada [2].

1. La galerie Dominion est située au 1438, rue Sherbrooke Ouest, à Montréal.
2. Entretien publié partiellement dans *Vie des Arts*, n° 124, automne 1986, Montréal.

NOTES BIOGRAPHIQUES

MARCEL BARBEAU
*Les fêtes sidérales
de la lumière*

1925 Né à Montréal le 18 février, il a étudié à l'École du meuble de Montréal avec Paul-Émile Borduas de 1942 à 1947. Automatiste de la première heure, il a participé à toutes les expositions du groupe et signé son manifeste *Refus Global*. Il a également été lié au mouvement d'art cinétique new-yorkais dans les années soixante.

PRINCIPAUX SÉMINAIRES ET SYMPOSIUMS

1965 Op Art Seminar, Fairleigh-Dickenson University, Madison, New Jersey, U.S.A.

1968 National Painting Seminar, Emma Lake, Saskatchewan.

1976 Symposium de sculpture de Joliette.

1986 Symposium de sculpture de Lachine.

PRINCIPALES EXPOSITIONS COLLECTIVES

1947 « Les automatistes », Galerie du Luxembourg, Paris.

1947 « Festival mondial de la jeunesse démocratique », Prague.

1952 « Painting by Paul-Émile Borduas and by a Group of Young Montreal artists », Musée des Beaux-Arts de Montréal.

1962 Festival des Deux-Mondes, Spoleto, Italie.

1965 « The Deceived Eye », Fort Worth Art Centre, Fort Worth, Texas.

1966 « The Selective Eye », Art Gallery of Ontario, Toronto.

1967 « Québec and Ontario Painters », exposition itinérante organisée par la Commission des fêtes du centenaire de la Confédération.

1967 « Nine Canadians », Institute of Contemporary Art, Boston.

1968 « Canada 101 », Edinburg International Festival.

1969 « Form and Color », exposition itinérante organisée par la Galerie nationale du Canada.

1971 « Borduas et les Automatistes », Galeries nationales du Grand Palais, Paris, et Musée d'art contemporain, Montréal.

1972 Quatrième Festival international de peinture de Cagne, France.

1976 « Spectrum », exposition itinérante organisé par le R.C.A. à l'occasion des Jeux olympiques de Montréal.

1978 « Modern Painting in Canada », exposition itinérante organisée par The Edmonton Art Gallery.

1983 « Exposition du cinquantième anniversaire », Musée du Québec.

1984 « Vingt ans du musée à travers sa collection », Musée d'art contemporain, Montréal.

1986 « Les automatistes, hier et aujourd'hui », Galerie Dresdnere, Toronto.

PRINCIPALES EXPOSITIONS INDIVIDUELLES

1952 Wittenborn and Shultz, New York.

1955 Palais Montcalm, Québec.

1962 Musée des Beaux-Arts de Montréal.

1964 Galerie Iris Clert, Paris.

1965 à 1968 East Hampton Gallery, New York.

1969 Rétrospective, exposition itinérante organisé par la Winnipeg Art Gallery.

1971 « Marcel Barbeau, œuvres post-automatistes 1959-1962 », Centre culturel canadien, Paris.

1975 « Peintures et sculptures monumentales », Musée du Québec et Musée d'art contemporain.

1977 « Dessins de Marcel Barbeau ; 1957-1961 », Musée des Beaux-Arts de Montréal.

1980 et 1982 Galerie Dresdnere, Toronto.

1984 et 1985 Galerie Esperanza, Montréal.

PRINCIPAUX PRIX ET BOURSES

1964 Prix Zack, Académie royale du Canada.

1973 Bourse Lynch-Staunton, Conseil des Arts du Canada.

1985 Prix de sculpture de la compétition d'œuvres d'art de McDonald Restaurants Canada.

FRANCINE BEAUVAIS
La matière est
la matrice du temps

ÉTUDES

1961 Diplôme de l'École des Beaux-Arts de Montréal.
Études de gravure avec Albert Dumouchel, Montréal.
Études de gravure avec S.W. Hayter, Atelier 17, Paris.
Lithographie : Atelier Pons, Paris.
Bois gravé, Atelier Toshi Yochida, Tokyo.
Lithographie : Centre genévois de gravures contemporaines.

POSTES

1980-1981 Présidente du Conseil de la gravure du Québec.
1980 à 1987 Présidente de la revue *Cahiers des Arts visuels du Québec.*

BOURSES

1965 Fondation Elizabeth Greenshields.
1976 F.C.A.C. Perfectionnement.
1985-1986 Mac. Accessibilité.

PRIX

1980 Loto-Québec Pour une légende amérindienne.

COLLECTIONS

Musée du Québec : Collection de la Banque d'art du Canada.
Collections Banque d'œuvres du Québec.
Musée du Québec. Musée d'art contemporain, Montréal Cabinet des Estampes, Genève, Suisse, Bibliothèque nationale Paris, UNESCO.
UQAM, Loto-Québec, Hong Kong Arts Centre, Services culturels Paris, etc.

EXPOSITIONS COLLECTIVES

VIth International Print Biennal, Ljubljana, Yougoslavia.

1965 Print Triennial, Grenchen, Switzerland.

1979 Printmakers of Quebec, Chasse Gallery, Toronto.

1979 Graveurs du Québec, 1970-1980, Musée d'art contemporain de Montréal.

1979 Quebec Printmaking in Free Workshops, Los Angeles.

1981 3rd Seoul International Print Biennial.

1982 Quebec Prints, Hong Kong Arts Centre.

1982 « CONTRASTES » Group, Neuchatel, Switzerland.

1982 XYLON International, Vienna, Austria.

1983 Printmakers of « L'Atelier de l'Île », Boston.

1983 4th Seoul International Print Biennial.

1983 Cao Frio International Print Biennial.

1983 Bois Pluriel, Biennale internationale de Bois gravé, France.

1984 Groupe « CONTRASTES », Paris-Montréal.

1985 Maximo Ramos, Museo Bello Pineiro Ferrol, Espagne.

1985 2^{nd} International Biennal Print Exhibit, ROC.

1986 2^e biennale internationale de gravures sur bois, France.
 Xylon-Québec, Michèle Groleau, Montréal.

1986 Galerie du Haut-Pavé, Paris (bois gravé).

1987 Xylon-Québec, Xylon-France, Galerie Michèle Broutta, Paris.

1987 Xylon-Québec, Maison de la Culture, Côte-des-Neiges.
 La gravure en relief, Tours, France.

EXPOSITIONS INDIVIDUELLES

1981 Exposition de dessins et d'estampes.
 Galerie Espace 7000, Collège Marie-Victorin, Montréal.

1981 Exposition de dessins et d'estampes, Musée de Joliette, Québec.

1982 Exposition de dessins et de bois gravés, Bibliothèque de la Maison de la
 culture Marie Uguay, Montréal.

1983 Exposition de bois gravés, Musée de Moncton, N.B., Canada.

1983 Exposition de bois gravés, Musée de Rimouski, Québec.

1983 « 22 Bois gravés », Délégation générale du Québec à Paris, organisée par les
 Services culturels, rue du Bac.

1984 « 22 Bois gravés », Galerie « Estampe Plus », Québec.

1984 « 22 Bois gravés », Centre culturel de Drummondville, Québec.

1985 « 22 Bois gravés », Musée du Bas-Saint-Laurent, Rivière-du-Loup, Québec.

1985 « Gargantua la sorcière », Galerie de l'UQAM.

PIERRE BLANCHETTE
*La séduction
de la couleur*

1953 Né à Trois-Rivières.
 Vit et travaille à Montréal et à Paris.

EXPOSITIONS PARTICULIÈRES

1977 Galerie Gilles Corbeil, Montréal.
1979 Centre d'art du Mont Orford, Magog.
 Galerie Gilles Corbeil, Montréal.
1980 Services culturels, Délégation du Québec, Paris.
1981 Galerie Gilles Corbeil, Montréal.
1982 Centre culturel canadien, Paris.
 Galerie Regards, Paris.
1983 Galerie d'art du Parc, Trois-Rivières.
1984 Galerie Jolliet, Montréal.
1985 Galerie René Bertrand, Québec.
1986 Galerie Regards, Paris.
 Services culturels, Délégation du Québec, Paris.
 Galerie Baudinet-Hubbard, New York.
1987 Michel Tétreault Art contemporain, Montréal.

PRINCIPALES COLLECTIONS

Musée du Québec, Québec.
Banque nationale de Paris, Paris.
French American, New York.
Maison de Radio-Canada, Montréal.

BOTERO

*Lorsque
la nostalgie du passé
se transforme en volupté*

1932 Fernando Botero naît à Medellin le 19 avril.

1944-1949 Études dans un collège jésuite.

1948 Présente deux aquarelles à l'« Exposicion de Pintores Antioquenos » de
 Medellin.

1949 Les pères le renvoient pour son article sur Picasso, publié dans le principal
 quotidien de Medellin, *El Colombiano*. Fournit des illustrations au
 supplément littéraire d'*El Colombiano*, d'avril à juillet.

1951 Vient à Bogota. Première exposition personnelle chez Leo Matiz.

1952 Seconde exposition chez Leo Matiz. *Frente al mar* obtient le second prix au
 9e salon des Artistes colombiens. La somme qui lui est allouée ainsi que la
 vente de son exposition le décident à partir pour l'Europe. Il choisit tout
 d'abord l'Espagne. Visite Barcelone avant de s'inscrire pour un an au cours
 de l'Académie San Fernando à Madrid, et étudie l'œuvre de Vélasquez et de
 Goya au Musée du Prado.

1953-1954 Passe l'été à Paris. Préfère le Musée du Louvre au Musée national d'Art
 moderne. En septembre part en Italie, prend un atelier à Florence, étudie à
 l'Académie San Marco la technique de la fresque (Giotto, Andrea del
 Castagno) et assiste aux cours de l'historien d'art Roberto Longhi sur le
 Quattrocento et la Renaissance. Voyage en Italie du nord, à Arezzo voit les
 fresques de Piero della Francesca. A la révélation d'une « même importance
 donnée à la couleur et à la forme ». Peint *The Departure* d'après *La Bataille
 de San Romano* de Paolo Uccello.

1955 Retour à Bogota. Expose à la Bibliothèque nationale ses œuvres récentes,
 notamment celles réalisées en Italie. Obtient un succès mitigé.

1956 Vit à Mexico. Première *Nature morte à la mandoline*. Rencontre Rufino
 Tamayo et José Luis Cuevas.

1957 Effectue son premier séjour aux États-Unis à l'occasion de son exposition à
 Washington. Visite New York où l'on pouvait voir les œuvres de l'école
 expressionniste abstraite.

1958	Vit en Colombie. La *Camera degli Sposi (omaggio a Mantegna)* remporte le premier prix au 11ᵉ Salon de Bogota. Enseigne jusqu'en 1960 à l'Académie des Beaux-Arts de Bogota.
1959	Participe à la Vᵉ Biennale de Sao Paulo. Peint *Mona Lisa age twelve*.
1960	Part à New York, prend un atelier à Greenwich Village. Reçoit le Prix Guggenheim pour la Colombie pour *Battle of the Arch-Devil*.
1961	Le Musée d'Art moderne de New York achète *Mona Lisa age twelve*.
1963	Pratique des techniques mixtes, notamment l'huile et le collage.
1964	*Apples* remporte le premier prix du 1ᵉʳ Salon Intercol des Jeunes artistes organisé par le Musée d'Art moderne de Bogota. Début de la série des portraits de Mme Rubens.
1966	Premières expositions personnelles en Europe à la Kunsthalle de Baden-Baden et dans les galeries Buchholz à Munich et Brusberg à Hanovre.
1967	Voyage en Italie et en Allemagne où il étudie les œuvres de Dürer. En tire une série de fusains signés « Dürerobotero ».
1969	Grands pastels et dessins. Première exposition à Paris, chez Claude Bernard. Peint *Le Meurtre d'Ana Rosa Calderon*.
1970	Exposition itinérante de 80 œuvres dans cinq musées allemands.
1971	Prend un atelier à Paris, dans l'Île de la Cité.
1972	Expose à la Marlborough Gallery de New York. Atelier à Saint-Germain-des-Prés. Réalise des sanguines et des fusains sur toile, dont *Dîner avec Ingres et Piero della Francesca* où il se représente lui-même.
1973	Vit à Paris. Exposition rétrospective d'œuvres de 1948 à 1972 à Bogota.
1976	Le Musée d'Art contemporain de Caracas organise une rétrospective. Est décoré de l'Ordre Andres Bello par le Président du Venezuela. Consacre cette année ainsi que la suivante à la sculpture. Expose des grands formats d'aquarelles chez Claude Bernard.
1977	En mémoire de son très jeune fils, Pedro, disparu accidentellement en 1974, fait don de 16 œuvres au Musée de Zea, à Medellin. La « Sala Pedro Botero » est ouverte en septembre. Expose ses premières sculptures chez Claude Bernard pour la FIAC.
1978	Acquiert les locaux de l'ancienne et célèbre Académie Julian et y installe deux ateliers, l'un pour la peinture, l'autre pour la sculpture.
1979	Plusieurs expositions itinérantes dans les musées européens (Belgique, Norvège et Suède) et américains.
1980	Expose à la Galerie Beyeler, à Bâle.
1981	Les musées japonais présentent une rétrospective de son œuvre à Tokyo et Osaka.
1983	Est nommé ambassadeur adjoint auprès de l'Unesco par le président Belisario Betancur. Partage ses activités entre New York, Paris et la Toscane. Le Metropolitan Museum de New York accueille dans ses collections permanentes une de ses huiles sur toile.

EXPOSITIONS INDIVIDUELLES

1951	Galeria Leo Matiz, Bogota.
1952	Galeria Leo Matiz, Bogota.
1955	Biblioteca Nacional, Bogota.
1957	Pan American Union, Washington, D.C. Galeria Antonio Sousa, Mexico.
1958	Gres Gallery, Washington, D.C.
1959	Biblioteca Nacional, Bogota.
1960	Gres Gallery, Washington, D.C.
1962	Gres Gallery, Washington, D.C. The Contemporaries, New York.
1964	Galeria Arte Moderno, Bogota.
1966	Staatliche Kunsthalle, Baden-Baden. Galerie Buchholz, Munich. Galerie Brusberg, Hanovre. Milwaukee Art Center, Milwaukee.
1968	Galeria Juana Mordo, Madrid. Galerie Buchholz, Munich. Galerie Brusberg, Hanovre.
1969	Galerie Claude Bernard, Paris. Center for Inter-American Relations, New York.
1970	Galerie Buchholz, Munich. Staatliche Kunsthalle, Baden-Baden ; Haus am Waldsee, Berlin, Kunstverein, Düsseldorf ; Kunstverein, Hambourg ; Kunsthalle, Bielefeld. Hanover Gallery, Londres.
1972	Marlborough Gallery, New York. Galerie Buchholz, Munich. Galerie Claude Bernard, Paris.
1973	Colegio San Carlos, Bogota. Galleria d'arte Marlborough, Rome. Galerie Brusberg, Hanovre.
1974	Marlborough Gallery, Zurich.
1975	Museum Boymans-van Beuningen, Rotterdam. Marlborough Gallery, New York. Marlborough Godard, Toronto.
1976	Marlborough Godard, Montréal. Museo de Arte Contemporaneo, Caracas. Pyramid Galleries, Washington, D.C. Arte Independencia la Galeria de Colombia, Bogota. Galerie Claude Bernard, Paris.
1977	Museo de Arte, Medellin. FIAC, Galerie Claude Bernard, Paris.
1978	Galerie Brusberg, Hanovre ; Skulpturenmuseum der Stadt-Marl.

1979	Galerie Isy Brachot, Knokke.
	Musée d'Ixelles, Ixelles ; Musée van Elsene, Bruxelles ; Lunds Konsthall, Lund ; Sonja Henie, Neils Onstad Foundations, Hovikodden.
	Galerie Claude Bernard, Paris.
	Hirshhorn Museum and Sculpture Garden, Washington, D.C. ; Art Museum of South Texas, Corpus Christi.
1980	Marlborough Gallery, New York.
	Galerie Beyeler, Bâle.
	Fondation Veranneman, Kruishoutem.
1981	Seibu Museum of Art, Tokyo ; Osaka Museum, Osaka.
	FIAC, Galerie Claude Bernard, Paris.
	Galleria d'arte II Gabbiano, Rome.
1982	Marlborough Gallery, New York.
	Hooks-Epstein Gallery, Houston.
	Hokin Gallery, Chicago.
	Benjamin Mangel Gallery, Philadelphie.
	Galeria Quintana, Bogota.
1983	Galerie Beyeler, Bâle.
	Thomas Segal Gallery, Boston.
	Palazzo Grassi, Venise.
	Marlborough Gallery, Londres.
	Fondation Veranneman, Kruishoutem.

ŒUVRES DANS LES COLLECTIONS PUBLIQUES

AUSTIN, University of Texas Art Museum. BALTIMORE, Museum of Art. BOGOTA, Museo de Arte Moderno — Museo Nacional. CARACAS, Museo de Arte Contemporaneo — Museo de Bellas Artes. COLOGNE, Wallraf-Richarts Museum. CORAL GABLES, University of Miami Art Museum. HANOVER, Dartmouth College Art Museum. HELSINKI, Ateneumin Taidemuseo. JERUSALEM, Israël Museum. KRUISHOUTEM, Fondation Veranneman. MADRID, Museo de Arte Contemporaneo. MEDELLIN, Museo de Zea. MILWAUKEE, Art Center. MUNICH, Galerie-Verein — Neue Pinakothek. NEW YORK, Metropolitan Museum of Art — Museum of Modern Art — New York University Art Collection — Solomon R. Guggenheim Museum. NUREMBERG, Kunsthalle. PONCE, Museo. PROVIDENCE, Rhode Island School of Design. ROME, Museo d'Arte Moderna del Vaticano. SANTIAGO, Museo de Bellas Artes. TOKYO, National Museum. UNIVERSITY PARK, Pennsylvania State University. WASHINGTON, Hirshhorn Museum and Sculpture Garden.

FILMS

1969	VON BONIN, Wibke, *Botero, an island in Manhattan*, télévision allemande, 30 min.
1972	PINZON, Frères, *Botero*, télévision colombienne, 30 min.

1975 KOVACS, Yves et LANCELOT, Michel, *Botero, le paradis perdu*, télévision française, 30 min.

1976 LEISER, Irwin, *Botero*, télévision allemande, 40 min.

1977 ANTOINE, Jean, *Botero*, télévision belge, 60 min.

1982 SKALLERVOD, Morten, *Footprints of a love story*, télévision norvégienne.

1983 LEISER, Irwin, *Botero sculpteur*, télévision allemande, 30 min.

GRAHAM CANTIENI

Les savants labyrinthes de la ligne

Né en Australie, Graham Cantieni y a reçu sa formation artistique. Il a également effectué des stages en Angleterre, en Italie et en Scandinavie. Il arrive au Canada en 1968, et en devient citoyen cinq ans plus tard.

Sans avoir jamais délaissé sa production personnelle, il a travaillé dans divers domaines artistiques — entre autres, l'enseignement, la recherche et l'édition — et fut, de 1976 à 1983, directeur de la galerie d'art du Centre culturel de l'Université de Sherbrooke. Président fondateur du Regroupement des artistes des Cantons de l'Est, il a également été fondateur des revues *Cahiers des arts visuels du Québec* et *10.5155.20*. De 1984 à 1987, il a séjourné en France où il a réalisé les premières œuvres de la série *Parataxe*.

Il a à son crédit une cinquantaine d'expositions particulières, notamment à Melbourne, Montréal, Halifax, Saint-Jean, Ottawa, Paris et Bordeaux. Il a aussi participé à des expositions de groupe en Pologne, en Yougoslavie, aux États-Unis et au Canada.

Les séries majeures de sa production s'intitulent *Thème cosmologique, Polyphonies, Angela, Firenze, Parergon, Cent un fusains* (et les installations et sculptures connexes) et *Parataxe. Kerameikos*, livre publié en 1987 aux Éditions du Noroît, réunit soixante-douze dessins de l'artiste et un poème de Louky Bersianik.

Cantieni est représenté au Canada par la Galerie F. Palardy, Montréal, en France par la Galerie Zôgraphia, Bordeaux, et en Suisse par les galeries J.-J. Hofstetter à Fribourg et Jonas à Cortaillod (NE).

Denise Colomb
Regarder
jusqu'à voir

1902	Née à Paris, le 1er avril.
	Après des études musicales au Conservatoire national, à Paris, elle se marie (trois enfants, huit petits-enfants, six arrière-petits-enfants).
	Le goût de la photo lui vient au cours d'un séjour de deux ans en Extrême-Orient, avant la guerre. Là, tout est nouveau et l'œil est constamment en éveil.
1948	Après la guerre, rencontre avec Aimé Césaire, le grand poète martiniquais. Il voit des photos ramenées de ce voyage lointain et exprime aussitôt le désir de voir son pays photographié par Denise Colomb. À l'occasion du centenaire de l'abolition de l'esclavage aux Antilles françaises, il lui fournit l'occasion de se joindre à une mission officielle.
1958	Les photos prises aux Antilles intéressent la Compagnie générale Transatlantique qui envoie Denise Colomb pour qu'elle en ramène des images en couleur.
1976	Denise Colomb accompagne en Inde la danseuse Malavika afin de la photographier en danseuse sacrée dans les magnifiques temples de ce pays.

EXPOSITIONS

1951	Exposition des photos de la Martinique et de la Guadeloupe prises pendant la première mission, à la Galerie « Le Minotaure », rue des Beaux-Arts, à Paris.
	À partir de 1947, le frère de Denise Colomb, fondateur-directeur de la Galerie Pierre, à Paris (voir ci-après), l'introduit auprès des peintres et sculpteurs contemporains de l'École de Paris, auxquels elle consacre une série de plus de cent études et portraits en les photographiant dans leur
1957	atelier ; une première exposition est consacrée à ces portraits, à la Galerie Pierre.
	À l'occasion d'une exposition internationale en Allemagne, l'un des portraits de Picasso obtient un « Honor Preis ».
1969	Le Musée des Arts décoratifs, à Paris, consacre une exposition à ces études, sous le titre : « Le peintre regardé ». Plus de cent photos, consacrées à 17 artistes, sont présentées.

1979 Parallèlement, la Galerie Édouard Loeb, à Paris, expose une quarantaine de portraits d'artistes autres que les 17 précédents.

1979 En juin, à l'occasion d'une exposition consacrée par le Musée d'Art moderne de la ville de Paris à « L'aventure de Pierre Loeb : LA GALERIE PIERRE (1924-1964) », ce musée expose les portraits, par Denise Colomb, de 33 des artistes que cette Galerie avait exposés de 1924 à 1964 ; c'est l'hommage de Denise Colomb à la mémoire de son frère.
 Les photos de danses sacrées dans les temples de l'Inde du Sud ont fait l'objet de plusieurs expositions, notamment au Théâtre du Rond Point des Champs Élysées, à l'occasion d'un spectacle de danse sacrée de Malavika, et aussi à la Galerie Albert Loeb, à Paris.

1977 À Gif sur Yvette (Essonne), exposition de photos prises en Israël.

1978 À Media Forum, projection de diapositives (noir et couleur), consacrées à des portraits d'artistes.

1982 La Maison de la culture d'Amiens expose la plupart des photos qui avaient fait l'objet, en 1969, de l'exposition au Musée des Arts décoratifs.
 En mai, lors des troisièmes Journées internationales de la Photographie et de l'Audiovisuel, à Montpellier, une salle est réservée aux portraits d'artistes de Denise Colomb.
 Lors du Mois de la photo, à la Maison de l'Europe, à Paris, 55 portraits d'artistes sont présentés.
 La Galerie Octant, à Paris, consacre une exposition à des photos de sujets très variés.
 La Fondation nationale de la photographie, au Château Lumière, à Lyon-Monplaisir, expose des portraits d'artistes et des photos de voyages.
 Enfin, départ d'une exposition itinérante organisée par l'Association française d'action artistique, qui a déjà été dans de nombreux pays étrangers (Islande, Irlande, Norvège, Suède, Proche Orient, Écosse, etc.).
 Parallèlement, le ministère de la Culture organise une exposition itinérante en France, comprenant 55 portraits d'artistes et autant de photos diverses (portraits, nus, voyages).

1984 Au printemps, une exposition intitulée : « Une nuit aux Halles en 1954 » est organisée au « Festival du Marais — Paris Historique ».

1985 En janvier, Denise Colomb expose une série de photos au Grand Palais dans le cadre de la FIAC.
 En février, la Galerie 13, à Montréal (Canada), consacre une exposition à l'œuvre de Denise Colomb.

1986 Exposition à la Galerie 666, à Paris, très variée.
 À la fin de l'année, le Musée d'Art moderne de Rennes a consacré une exposition aux Portraits d'artistes de Denise Colomb.
 En 1986, également, ces portraits sont présentés à Nancy, dans le cadre de la Biennale de la photo.

1988 Barcelone (galerie Maeght). Musée de la photo de Mougins (Alpes maritimes), New York, Galerie Zabriskie, et Alliance française.
 Sans compter des participations, depuis 1951, à des expositions collectives.

PUBLICATIONS

Dans diverses revues de photo : *Photography Annual, Photography Year Book, Photographie, Le Photographe, Caméra, Le Leicaïste* (qui lui a consacré un article dans la rubrique : « Les Leaders du Leica »).
Dans des périodiques : *Tatler, Plaisir de France, Réalités, XXe Siècle, Géographie, Jardin des Arts, Du, Cimaise, les Cahiers d'Art, Points de Vue — Images du Monde.*
Ce dernier périodique a publié plusieurs reportages :
— Un médecin de campagne à Paris.
— Paris souterrain.
— Les cochers de Paris.
— L'île de Sein.
— Lancement d'un sous-marin à l'arsenal de Cherbourg.

OUVRAGES ILLUSTRÉS

1951 *Les Ponts de Paris* (Albin Michel)
1982 Catalogue, édité par le ministère de la Culture pour accompagner les expositions itinérantes sus-mentionnées.
Portraits d'Artistes : les années 50-60 (Éditions 666). Cet ouvrage a reçu le prix VASARI 1987 du plus beau livre photographique de l'année.

DISTINCTION

Denise Colomb a été décorée de l'Ordre des Arts et Lettres.

LOUIS COMTOIS

*Un dépouillement
jusqu'à l'euphorie*

1945	Né à Montréal, Canada.
1964-1968	Études à l'École des Beaux-Arts, Montréal.

EXPOSITION INDIVIDUELLES

1969	Galerie du Haut-Pavé, Paris, France.
1971	Nova et Vetera, Montréal.
1972	Henri II Gallery, Washington, D.C.
1974	Henri II Gallery, Washington, D.C.
1975	Musée d'art contemporain, Montréal.
1976	Martha Jackson Gallery, New York.
1977	Galerie Georges Curzi, Montréal.
1978	Centre culturel canadien, Paris, France ; cette exposition est aussi allée au : — Musée de Brest, France ; — Musée de l'Abbaye de Sainte-Croix, Sables d'Olonne, France. Galerie Françoise Palluel, Paris, France.
1980	Art Gallery of Ontario, Toronto ; cette exposition est aussi allée au : — Dalhousie University Art Gallery, Halifax ; — Kitchener-Waterloo Art Gallery, Kitchener ; — Mendel Art Gallery, Saskatoon ; — Thames Art Centre, Chatham. Galerie Jolliet, Québec.
1981	Ydessa Gallery, Toronto.
1982	Galerie Jolliet, Montréal.
1984	Galerie Jolliet, Montréal.
1985	Evelyn Aimis Fine Art, Toronto. Louis Meisel Gallery, New York.
1986	John Schweitzer Gallery, Montréal. Louis Meisel Gallery, New York.

1988 Louis Meisel Gallery, New York.
 Olga Korper Gallery, Toronto.

EXPOSITIONS COLLECTIVES

1970 Salon « Comparaison », Paris, France.
1971 Salon « Grands et jeunes d'aujourd'hui », Paris, France.
1973 Henri Gallery, Washington, D.C.
1976 Martha Jackson Gallery, New York.
 Galerie Jean Chauvelin, Paris, France.
1977 « 03 23 03 » Parachute, Montréal, est aussi allée à :
 — National Gallery of Canada, Ottawa.
1978 « Tendances actuelles », Musée d'art contemporain, Montréal.
1979 « Célébration en bleu », Saint-Germain-en-Laye, France.
1981 « Le dessin de la jeune peinture », Musée d'art contemporain, Montréal.
 « Artists of the Gallery », Galerie Jolliet, Montréal.
1984 Evelyn Aimis Fine Arts, Toronto.
1985 Louis Meisel Gallery, New York.
1986 Louis Meisel Gallery, New York.
 John Schweitzer Gallery, Montréal.
1987 « Color Now », 55 Mercer Street Gallery, New York.

COMMANDES

1970 Anodized aluminum panel (3' x 15') pour Aldo Jacober, architecte, Milan,
 Italie.
1970 Sérigraphie pour The Kunstverein, Düsseldorf, W. Germany.
1971 Dix collages en vingt copies.

COLLECTIONS (sélection)

Albright-Knox Art Gallery, Buffalo.
Art Gallery of Ontario, Toronto.
Musée de Québec, Québec.
Musée des Beaux-Arts, Montréal.
Musée d'art contemporain, Montréal.
Art Bank, Canada Council, Ottawa.
Richard Brown Baker, New York.
Whitney Communications Co., New York.

PRIX

1987 Annual Gershon Iskowitz Prize, Toronto, Canada.

BOURSES

1968-1970	Canada Council, Art Grant : Paris, France, deux années.
1972	Canada Council, Project Cost Grant : Washington, D.C.
1973	Ministry of Cultural Affairs, Québec, Art Grant : New York.
1975	Canada Council, Project Cost Grant : New York ; Ministry of Cultural Affairs, Art Grant and Project Cost Grant : New York.
1977	Canada Council, Project Cost Grant : New York ; Ministry of Cultural Affairs, Exhibition Project Cost Grant : Montréal.
1978	Canada Council, Project Cost Grant : Montréal and Toronto.
1979	Canada Council, "B" Grant : New York.
1981	Canada Council, "A" Grant : New York.
1984	Canada Council, "A" Grant : New York.
1987	Canada Council, "A" Grant : New York.

DANIEL COUVREUR
De l'humour
avant toute chose

EXPOSITIONS COLLECTIVES

Canada

1967	École des Beaux-Arts de Montréal.
1969	Galerie de l'Étable (Musée des Beaux-Arts de Montréal).
1971	Centre culturel de Rawdon.
1971	Royal Academy of Art of Canada, Charlottetown.
1971	Académie royale des arts du Canada, Montréal.
1977	Biennale du centre Saidye Bronfman, Montréal.
1978	SYMPOSIUM of Toronto, Harbour Front.
1984	Exposition Chefs-d'œuvres d'hier et d'aujourd'hui, galerie Michel Tétreault Art contemporain.
1984	SYMPOSIUM de Saint-Jean-Port-Joli.
1985	La Collection Prêt d'œuvres d'art du musée de Québec.

Italie

1973	Varése.
1973	Lucca, première rencontre de sculpture contemporaine.
1973	Querceta.
1975	Pietrasanta.
1975	Querceta.
1975	Sarraveza.
1977	Exposition et foire de Bologne.
1981	Comune di Fortei dei Marmi.
1983	Pisa Arte Contemporanea.
1984	Jeunes sculpteurs de Toscane.
1984	Volterra.

1984	Casciana Terme.
1984	Montopoli-S. Giuliano.

Angleterre

1982	Canadian Art in Britain, London (Maison du Canada).

France

1973	Exposition de Multiples, Villeparisis.
1974	Galerie Mondetour, Paris.
1974	Exposition de Multiples, La Rochelle.
1974	Exposition au musée de Picardie.
1974-75	Salon de Mai, Musée d'Art moderne, Paris.
1974-75	Réalités nouvelles, Paris.
1974-75	Exposition du musée d'Allones, Le Mans.
1973-74-75	Salon de la jeune sculpture, Paris.
1986	FIAC, Paris, Galerie Michel Tétreault.
1987	Foire d'Art contemporain, Nice.

Mexico

1973	Exposition internationale d'argent, Mexico.

Allemagne

1987	SYMPOSIUM de Kaiserslautern.

Japon

1977	SYMPOSIUM DE LA PRÉFECTURE D'IWATE, Numakunai.

EXPOSITIONS INDIVIDUELLES

États-Unis

1987	Bernice Steinbaum Gallery.

Canada

1967	Galerie Saint-Denis, Montréal.
1978	Centre culturel Saidye Bronfman, Montréal.
1981	Atelier de design Philippe Dagenais, Montréal.
1983	Michel Tétreault Art contemporain, Montréal.
1985	Michel Tétreault Art contemporain, Montréal.

Italie

1979	Ambassade du Canada, Rome.

Japon

1977 Galerie Cristal (dessins).
1977 Galerie Sciences (dessins).

Danemark

1977 Galerie Karin Houman, Arthus.
1978 Banque Bikuben.
1979 Henning Art Fair, Henning.

RENÉ DEROUIN
L'archéologie sensible d'un savoir

ÉTUDES

1952-1953	Études en arts graphiques, Montréal.
1954-1955	École des Beaux-Arts, Montréal.
1955-1957	École des Beaux-Arts, Université de Mexico.
1973	École des Hautes Études commerciales, en design management, Montréal.

EXPOSITIONS INDIVIDUELLES

1959	Galerie Agnès Lefort, Montréal.
1962	Atelier de l'Anse de Vaudreuil, Vaudreuil, Québec.
1966	Galerie Tournesol, Montréal. Galerie Nova et Vetera, Montréal.
1967, 1969, 1971	Galerie Boutique Soleil, Montréal.
1968, 1971, 1976	Galerie 1640, Montréal.
1969	Galerie Zanettin, Québec.
1969, 1976, 1978, 1981	Pascal Gallery, Toronto, Ontario.
1971	Galerie L'Impact, Lausane, Suisse. Griffith Gallery, Vancouver, Colombie-britannique.
1976	Confederation Center of the Arts, Charlottetown, Île-du-Prince-Édouard.
1978	Centre culturel, Val d'Or, Québec. LGII, Baie James, Québec. Galerie les 2B, Saint-Antoine-sur-Richelieu, Québec. Atelier Graff, Montréal.
1978, 1981	Fleet Galleries, Winnipeg, Manitoba. West End Gallery, Edmonton, Alberta.
1979	Centre Stanton, Sainte-Adèle, Québec.

1980	Musée d'art de Saint-Laurent, Montréal. Galerie Image, Trois-Rivières, Québec.
1981	Wallack Gallery, Ottawa, Ontario. Canadian Art Gallery, Calgary, Alberta.
1982	Harbourfront, Toronto, Ontario. Galerie Treize, Montréal. Galerie L'Imaginaire, Québec. Musée d'art contemporain, Montréal. Musée du Québec, Québec.
1983	Exposition privée chez Georges Lebel et Béatrice Chiasson, Montréal.
1984, 1986	Michel Tétreault Art contemporain, Montréal.
1984	Atelier de réalisations graphiques, Québec.
1985	Swen Parson Gallery, Northen Illinois University, Chicago. World Print Council, San Francisco.
1986	Museo Universitario del Chopo, Mexico. Instituto Cultural Cabanas, Guadalajara, Mexique. Centro Cultural Alfa, Monterrey, Mexique. Maison de la Culture de la Côte-des-Neiges, Montréal. Galerie Estampes Plus, Québec.
1987	Stewart Hall, Centre culturel, Pointe-Claire, Québec. Musée de Rimouski, Rimouski, Québec.

EXPOSITIONS COLLECTIVES

1967, 1969	Annual Graphics Exhibition, Calgary, Alberta.
1969	Oakland Art Museum, San Francisco. Northwest Printmakers, Seattle, U.S.A.
1969, 1970	The Art of Printmaking, Galerie nationale du Canada, Ottawa, Ontario.
1970	Color Print of America, New Jersey State Museum, Trenton, U.S.A. Galerie des Nouveaux Magasins, Lausanne, Suisse. Création Québec, exposition itinérante organisée par le ministère des Affaires culturelles du Québec.
1971	Salon international de la gravure, Musée des Beaux-Arts de Montréal et Musée des Beaux-Arts de l'Ontario, Toronto.
1972	Calgary Graphic Show, Calgary, Alberta. Eight Canadian Printmakers, Confederation Center of the Arts, Charlotte-town, Île-du-Prince-Édouard.
1972, 1973	Grafik, exposition itinérante organisée par le Musée des Beaux-Arts de l'Ontario, Toronto.
1973	Aspects of Canadian Printmaking, exposition itinérante organisée par la Pascal Gallery, Toronto, Ontario.
1974	Les Arts du Québec, Terre des Hommes, Montréal.
1975	Centre culturel, Dorval, Québec.
1976	Dix années de gravure, Atelier de Val-David, Val-David, Québec.

Gravures contemporaines du Québec, Programme Art et Culture, Cojo, Place des Arts, Montréal.

1977 Dessins et estampes du Québec, Musées des Beaux-Arts de Montréal.
Festival of Prints, Pascal Gallery, Toronto, Ontario.
Nouvelle figuration en gravure québécoise, exposition itinérante organisée par le Musée d'art contemporain, Montréal.

1977-1978 Cent que'q gravures québécoises, exposition itinérante, musées de France.
Exposition Neige, Musée du Québec, Québec.

1978 Povungnituk, Péninsule de l'Ungava, Québec.
Tendances actuelles au Québec, section gravure, Musée d'art contemporain, Montréal.
25 graveurs du Québec, University of Calgary, Calgary, Alberta.

1979 The Internal Landscape, exposition itinérante organisée par la Pascal Gallery, Toronto, Ontario.
Artist '79, Édifices des Nations-Unies, New York.
Graphex 7, Art Gallery of Brant, Brantford, Ontario.

1980 L'Estampe au Québec 1970-1980, Musée d'art contemporain, Montréal.
Livre d'art, Galerie Université du Québec à Montréal.
World Print III, Museum of Modern Art, San Francisco.
Banque d'œuvres d'art du Canada, Complexe Desjardins, Montréal.

1981 Ten Canadian Print Artists, exposition itinérante, Musée du Japon.

1982 Planches et Planches, Collection Lavalin, Boston, New York, Calgary.
3ᵉ Biennale internationale de Séoul, Corée.
Printmakers 1982, Art Gallery of Ontario, Toronto, Ontario.
Seventh British International Print Biennial, Bradford, Angleterre.
Canadian Contemporary Printmakers, exposition itinérante, U.S.A. et Mexico.
Bronx Museum of the Arts, New York.

1983 Department of Art and Design, University of Alberta, Edmonton, Alberta.
University of Michigan, Flint, Michigan, U.S.A.
Canadian Perspectives, Arthabasca University, Alberta.
Chefs-d'œuvres d'hier et d'aujourd'hui, Michel Tétreault Art contemporain, Montréal.
Contemporary Canadian Printmakers, exposition itinérante en Australie organisée par le Queensland College of Art Center.
Galerie Noctuelle, Longueuil, Québec.

1984 Canadian Impressions, exposition itinérante organisée par le Contemporary Art Center, Osaka, Japon.
Graphex 9, The Art Gallery of Brant, Brantford, Ontario.

1985 Semaine culturelle du Québec, Musée Fabre, Montpellier, France.
Exposition vente pour l'Organisme du Mitan, Maison Lachaîne, Sainte-Thérèse, Québec.
Collection Prêt d'œuvres d'art, Musée du Québec, Québec.
Action-Impression, exposition itinérante Ontario-Québec organisée par le Conseil québécois de l'Estampe.
Picasso vu par... Galerie 13, Montréal.

Exposition gravure sur bois, Slovens Gradec, Yougoslavie.
Reflet, Galerie Lacerte Guimont, Québec.
Œuvres choisies, Galerie Estampes Plus, Québec.

1986 Artistes de la galerie, Galerie Lacerte Guimont, Québec.
Bois pluriel, Galerie du Haut-Pavé, Paris.
Ninth British International Print Biennial, Bradford, Angleterre.
Rencontre, Galerie des Créateurs Associés, Val-David, Québec.
Montreal visits Atlanta, Atlanta Financial Center, Georgia, U.S.A.
Groupe Xylon Québec, Galerie Noctuelle, Montréal.

RÉALISATIONS

Œuvres publiques

1982 Murale céramique empreinte, Bibliothèque de Sainte-Thérèse, Québec.

1983 Murale extérieure en aluminium empreinte, Centre d'accueil de la ville Saint-Benoît, Québec.

1984 3 murales plaques et empreintes (bois, toile, acrylique), Île du Moulin, Terrebonne, Québec.

1986 3 peintures, murales en reliefs, École du Bois Joli, Sainte-Anne-des-Plaines, Québec.

Livres d'artistes

1960 *Michouette*, dessins et aquarelle, texte de René Derouin.

1965 *Toutbête*, dix linogravures.

1969 *Deadline*, dix sérigraphies, texte de Pierre Sarrazin.

1970 *Tecno I et II*, vingt sérigraphies, Éditions Formart Inc.

1975 *L'Ancêtre*, une sérigraphie, texte de Félix Leclerc, Éditeur Michel Nantel.

1977 *21 janvier*, une gravure sur bois, poème d'André Davidson, Éditions du Versant Nord.

1980 *Jamesie*, six gravures sur bois, texte de Camille Laverdière, Éditions Le Noroît.

1986 *Mémoire et cri génétique*, neuf gravures sur bois, texte de Pierre Sarrazin.

Autres

1957-1961 Films d'animation pour la télévision.

1963 Films d'animation, Office national du film.

1964-1970 Éditions d'albums de gravures.

1967 Symposium de gravures sur bois, University of Calgary, Alberta.

1968 Atelier Toshi Yoshida, Tokyo, Japon.

1969 Voyage d'information, U.S.A.

1970 Fondation des Éditions Formart Inc.

1971, 1973 Réalisation de productions audio-visuelles, ministère de l'Éducation, Québec.

1971-1981	Salon des Métiers d'Art du Québec, Montréal.
1975	Illustration du poème *L'Ancêtre* de Félix Leclerc, Éditeur Michel Nantel.
1977	Illustration d'un poème d'André Davidson, Éditions du Versant Nord.
1978	Publication des Amis de la gravure, Éditions Gatineau. Directeur du Conseil de la gravure du Québec.
1980	Création de la médaille du prix Denise-Pelletier.
1981	Directeur des Créateurs associés de Val-David, Val-David, Québec.

MARTINE DESLAURIERS
La blancheur diaphane des printemps

1963 Née à Mont-Laurier. Bachelière en arts visuels, études à l'Université Concordia, Montréal.

EXPOSITIONS COLLECTIVES

1984 Galerie d'Art du Vieux-Palais, Saint-Jérôme.
1986 Galerie V.A.V. Gallery, Montréal.
1987 Espace GO, « ITINÉRANTE », Montréal.
1987 SYMPOSIUM de Baie-Saint-Paul.

RÉALISATION PROFESSIONNELLE

1984 Murale extérieure haut-relief (acier), Collège de Saint-Jérôme, 28 x 16 pieds, Saint-Jérôme.

ÉVÉNEMENTS MULTIMÉDIA

1987 La soirée des Murmures, Espace GO.
Peinture/dessin en direct, dans le cadre du Festival de théâtre des Amériques, Montréal.
1987 Installation « Points d'eau », boulevard Saint-Laurent, Montréal.

EXPÉRIENCE PROFESSIONNELLE

1987 Assistante pour M. Bill Vazan.
Exposition Landschemes + Waterscapes.
Centre Saidye Bronfman, Montréal.

PRIX

1987 Bourse F.C.A.R., Montréal.

COLLECTION

Westburne Collection.

MICHÈLE DROUIN

Les parcours rituels de la lumière

1933 Née à Québec.
Vit à Montréal.

FORMATION

1951-1955 École des Beaux-Arts, Québec.

1956 Stage en gravure avec Benoît East, École des Beaux-Arts de Québec.

1966 Baccalauréat en arts plastiques, spécialité éducation artistique, École des Beaux-Arts de Montréal.

1973 Maîtrise en arts plastiques, spécialité éducation artistique, Université Sir George Williams, Montréal.

1983 Stage au Triangle Artists' Workshop, Pine Plains, N.Y.

1985 Stage au Emma Lake Artists' Workshop, Sask.

PUBLICATIONS

1959 *La Duègne Accroupie*, poèmes, Éditions Quartz, Montréal.

1978 *La Duègne Accroupie*, 2e édition, Les Herbes Rouges, Montréal.

1982 *Poètes de l'Identité québécoise*, no 96-98, Poésie I, Paris.

1985 *Enfant Aubépine*, Éditions de l'obsidienne, Montréal.

DIVERS

1965-1976 Œuvre en éducation artistique au niveau de l'enseignement et de l'animation. Participe à la création de programmes gouvernementaux, à l'organisation de symposiums, à la publication de livres et revues didactiques. De 1973 à 1976, dirige la revue *Vision* de l'APAQ.

1987 Artiste invitée au Symposium de la Jeune Peinture de Baie-Saint-Paul.

EXPOSITIONS INDIVIDUELLES

1956	Théâtre Anjou, Montréal. Atelier Renée LeSieur, Québec.
1975	Galerie Galatée, Paris.
1977	Galerie du Centre culturel, Joliette. Galerie du Long-Sault, Saint-André d'Argenteuil, Québec.
1979	Galerie du Long-Sault, Saint-André d'Argenteuil, Québec.
1980	Centre d'art de Baie-Saint-Paul.
1981	Galerie HEC, Université de Montréal, Montréal. Foyer de la salle Wilfrid-Pelletier, Place des Arts, Montréal.
1982	Centre d'exposition Drummond, Drummondville. Centre culturel, Université de Sherbrooke, Sherbrooke.
1984	Galerie 13, Montréal.
1985	Maison de la Culture Côte-des-Neiges, Montréal.
1986	Galerie Elca London, Montréal. Galerie Art Placement, Saskatoon, Sask.

EXPOSITIONS COLLECTIVES

1955	« Cinq femmes peintres », Palais Montcalm, Québec. « Finissants de l'École des Beaux-Arts », Musée du Québec, Québec. « SAAPQ », Québec et Chicoutimi. « Salon du Printemps », Musée des Beaux-Arts, Montréal.
1956	« Société des Arts plastiques de la province de Québec », (SAAPQ), Québec, Montréal et Arvida. « Salon du Printemps », Musée des Beaux-Arts, Montréal.
1961	« Trois jeunes peintres », Atelier Renée LeSieur, Québec.
1962	« Exposition-vente », Musée des Beaux-Arts, Montréal.
1972	« Lauréats du concours des étudiants en arts visuels des universités québécoises » Édifice G, Gouvernement du Québec, Québec.
1973	« Femmes Artistes », Galerie Véhicule Art, Montréal. « Gradués de maîtrise en éducation artistique », Université Sir George Williams, Montréal.
1976	Représente le Canada au VIIIe Festival international de la Peinture, Musée Grimaldi, Cagnes-sur-Mer, France. SAPQ, Galerie Westbroadway, New York. « Olympiques 76 », SAPQ dans le projet Corridart, Université du Québec à Montréal.
1977	« 10e Anniversaire de la SAPQ », Musée du Québec, Québec. SAPQ, Galerie Colline, Edmundston. SAPQ, Salon des Métiers d'Art, Place Bonaventure, Montréal.
1978	« Artistes de la Galerie », Galerie du Long-Sault, Saint-André d'Argenteuil, Québec.

1979 « Société des Artistes en arts visuels du Québec » (SAAVQ), Galerie Pléiades, New York, Galerie Randall, New York.

1980 « Artistes canadiens », SAAVQ, Galerie Noho, New York.
 « Grands Formats », SAAVQ, Collège de Maisonneuve, Montréal.

1981 Galerie Art/Placement, Saskatoon.

1982 « 171 » Artistes québécoises, Maison de la Culture Marie Uguay, Montréal.
 « Œuvres choisies de la collection Westburne », Galerie d'Art d'Edmonton, Edmonton.

1983 « Œuvres choisies de la collection Westburne » :
 — The Nickle Arts Museum, Calgary,
 — The Rodman Hall Arts Centre, Ste-Catherine, Ontario,
 — Dalhousie University Art Gallery, Halifax,
 — Oakville Galleries, Oakville,
 — Owens Art Gallery, Mount Allison University, Sackville,
 — Galeries Sir George Williams, Université Concordia, Montréal,
 « Petits Formats », Galerie Elca London, Montréal,
 « Cinq femmes peintres », Restaurant le Saint-Mathieu, Belœil, Québec,
 « L'Art à votre portée », Musée des Beaux-Arts, Montréal.
 « Peinture canadienne : La génération actuelle », Galerie d'art d'Edmonton, Edmonton.
 « The Triangle Artists' Workshop », Pine Plains, New York.
 « Artistes de la Galerie », Galerie 13, Montréal.
 La 27e Exposition-enchère de Hadassah-Wizo, Foyer des Arts Eaton, Montréal.
 « Actuelles 1 », projet Air Canada, Place Ville-Marie, Montréal.
 « Artists and the Corporate Environment », Galerie Elca London, Montréal.
 15e Anniversaire des Éditions Les Herbes Rouges : Bibliothèque nationale du Québec et librairie Gutenberg, Montréal ; Centre culturel canadien, Paris.

1984 « Acquisitions 83 », Galerie d'Art d'Edmonton, Edmonton.
 « Artistes de la Galerie », Galerie 13, Montréal.
 28e Exposition-enchère de Hadassah-Wizo, Centre de l'Hôtel Sheraton, Montréal.
 « Sur Invitation », Galeries Waddington & Shiell, Toronto.

1985 « Nouvelles acquisitions de la collection Prêt d'œuvres d'arts du Québec », Musée du Québec, Québec.
 « Picasso vu par... », Galerie 13, Montréal.
 « Montréal, Art Expo 85 », Palais des Congrès, Montréal.
 « Enfant-Aubépine », livre d'artiste en présentation à la Galerie Elca London, Montréal.
 « Artistes de la Galerie, Galerie Elca London, Montréal.

1986 « Chroma-Québec », Galerie McIntosh, Université de Western Ontario, London, Ontario.
 « Rencontre/Encounter », Arts Sutton, Sutton, Québec.
 « Artistes de la Galerie », Galerie Elca London, Montréal.

1987 Symposium de la Jeune Peinture au Canada, Baie Saint-Paul, Québec.
 Joy Noos Gallery, Miami, Floride.
 « Pluralité 87-88 », (CAPAQ) exposition itinérante à travers le Québec.

« Hommage à Andy Warhol », Galerie 13, Montréal.
« Artistes de la Galerie », The Gallery / Art Placement, Saskatoon, Sask.
« New Expressions : Canada », Barbeau, Drouin, Milburne and Hunter, The Art and Culture Center of Hollywood, Florida.
« Chroma-Québec », Galerie McMaster, Université McMaster, Hamilton, Ontario ; Maison Hart, Université de Toronto, Toronto, Ontario ; Université Laurentienne Centre d'art et Musée, Sudbury, Ontario ; Maison de la culture Notre-Dame-de-Grâces, Montréal.
« Artists of the Gallery », Galerie Elca London, Montréal.

COLLECTIONS
Université Concordia, Montréal.
United Westburne, Montréal.
Harcourt, Brace & Jovanovich Inc., Orlando.
Trans-Canada Gaz, Montréal.
The Edmonton Art Gallery, Edmonton.
The Triangle Trust, Pine Plains, New York.
Air Canada, Montréal.
La Banque nationale du Canada, Montréal.
La Banque d'œuvres d'art du Québec, Musée du Québec, Québec.
Bibliothèque nationale du Québec, Montréal.
Bibliothèque nationale du Canada, Ottawa.
Canron Inc., Montréal.
Jannock Ltd, Toronto.
Philip F. Vineberg, Avocats, Montréal.
John Crawford & Company Inc., Toronto.
Nombreuses collections privées au Canada et à l'étranger.

YVONE DURUZ
L'instinct de la liberté

Née à Berne en Suisse.
Citoyenne canadienne, vit à Montréal.
Études classiques.

ÉTUDES ARTISTIQUES
Berne, Gewerbeschule (modelage et sculpture).
Fribourg, Technicum (modelage et sculpture).
Paris, Grande Chaumière et Atelier Julian (dessin et peinture).
Londres, Heaterley Art School (peinture).
Berne, Atelier Max Von Mühlenen (dessin et peinture).

ACTIVITÉS ARTISTIQUES
1960-1974	École privée de peinture, dessin, céramique.
1972	Écrit *La céramique chez soi en 18 leçons*, Fribourg, Office du Livre, et Paris, Dessain et Tolra. Traduit en espagnol.
1969-1970	Collabore à la revue *Galerie des Arts*, Paris.
1974-1982	Professeur à l'École des Beaux-Arts de Sion.
Depuis 1981	Collabore à la revue *Cahiers des arts visuels au Québec*.
1984-1987	Professeur au programme Concepteurs, cégep de Victoriaville, UQAM.
Depuis 1983	Collabore à plusieurs revues et catalogues d'expositions.

RÉALISATIONS
Nombreuses créations d'affiches pour des Musées et organisations artistiques.

1973-1974	Réalisation de plusieurs céramiques murales.
1969-1983	Illustrations d'albums et livres d'artistes :

1969 — *L'Aménagement du territoire*, textes de Jean-Jacques Lévêque.
1974 — *Rose de Nuit*, nouvelle inédite de S. Corinna Bille.

1977 — *Chant d'amour et de mort*, nouvelle inédite de S. Corinna Bille.
1983 — *Traces*, texte inédit de Mario Beaulac.
1987-1988 — *Sacrée Zoé*, texte inédit de Monique Verrey-Moser (à paraître).

1986-1988 Création de meubles d'artistes avec participation à de nombreuses expositions de mobilier d'artistes et de design.

Dès 1970 Participation à de nombreuses émissions de radio et de télévision dont « En tête », Radio-Canada, mai 1986.

Depuis 1962 Participation à des Salon et expositions internatinales dont Londres, Paris, Sao Paulo, Barcelone, Ancona, Bâle, Berne, Montréal, etc.

Depuis 1960 Près de 150 expositions personnelles à Genève, Paris, Berne, Fribourg, Zurich, Trois-Rivières, Montréal et autres.
Œuvres dans des collections privées dans de nombreux pays d'Europe et au Canada.
Acquisitions publiques dans des musées, bibliothèques, organismes publics et banques en Europe et au Canada.

GEORGES DYENS

Entre la vie et la mort,
l'explosion

1932	Georges Dyens, sculpteur-holographe, naît en France. Il est diplômé de l'École nationale supérieure des beaux-arts de Paris et des New York Holographic Laboratories.
	Lauréat du Premier Grand Prix de Rome, du Prix Susse (Biennale de Paris) et du Prix de la Critique allemande, il participe activement à la vie artistique française et européenne des années 60 : Salon de Mai et Biennale de Paris à Paris. Il représente la France dans de nombreuses manifestations internationales : Biennale du petit bronze de Padoue, Symposium des sculpteurs européens de Berlin, Salon de la sculpture internationale (musée Rodin, Paris). Biennale de New-Delhi, Mostra internazionale di scultura (Fondazione Pagani, Milan), etc.
Dès 1969	Il enseigne le dessin et la sculpture à l'Université du Québec à Montréal (UQAM). Il travaille à Montréal et New York.
1978	Il représente le Canada à l'« International Congress for Wax Modelling » à Londres, (G.B.) où il est invité à faire une communication sur sa recherche.
1979	Il est nommé membre du Jury du Symposium International de sculpture environnementale de Chicoutimi.
Dès 1981	Il s'intéresse à l'holographie (images en trois dimensions produites au laser) et réalise en première mondiale une « HOLOSCULPTURE », œuvre d'art tridimensionnelle combinant holographie et sculpture.
1984	Il est nommé artiste-résident du Musée d'holographie de New York.
1985	Il est invité à faire une communication sur sa recherche à « l'International Symposium of Holography (Lake Forest, USA) », et expose ses holosculptures dans divers musées du Canada et à New York.
Depuis 1986	Année où il est lauréat pour une seconde fois du Musée d'holographie de New York, il expose internationalement en France, au Canada, aux États-Unis et donne de nombreuses conférences sur sa recherche.
1987	Il crée deux œuvres monumentales marquantes : BIG BANG NO II, installation spectaculaire d'art et de technologie régie par ordinateur et incluant hologrammes, sculptures, fibres optiques, musique électroacoustique et HOMMAGE AUX FORCES VITALES DU QUÉBEC, monument incluant le

plus grand hologramme extérieur permanent intégré à une sculpture en Amérique du Nord.

Sa recherche est subventionnée par de nombreux organismes et particulièrement par le Conseil des Arts du Canada, le ministère des Affaires culturelles du Québec, le Fonds institutionnel de recherche de l'UQAM et la fondation Laflamme-Hoffman.

Un grand nombre de ses œuvres font partie de collections publiques et privées à travers le monde. Mentionnons parmi les collections publiques prestigieuses : le Musée d'art moderne de Paris, le Musée d'art contemporain de Montréal, le Musée d'holographie de New York, le Musée du Québec, La Grotte de Lourdes, l'hôtel Hilton de Paris, le Musée national des sciences et de la technologie à Ottawa, etc.

Georges Dyens figure dans des biographies internationales comme le *Bénézit* (France) et *Who's Who in America* (É.-U.).

MARCELLE FERRON
L'œil de la jubilation

Marcelle Ferron est l'une des figures dominantes de l'art contemporain au Québec et au Canada. Sa carrière, qui s'étend sur plus de trente ans, s'est orientée dès le départ vers l'exploration des voies nouvelles en art.

Très tôt elle se joint au groupe des peintres Automatistes animé par Paul-Émile Borduas et, en 1948, elle est au nombre des signataires du manifeste *Refus global*, qui donnera un élan capital à la vie culturelle québécoise.

En 1953, elle s'installe à Paris où elle travaillera pendant 13 ans, accumulant dessins et tableaux tout en s'initiant à l'art du maître verrier.

Madame Ferron a été de toutes les expositions du groupe Automatiste, dont l'importante rétrospective « Borduas et les Automatistes » du Grand Palais à Paris en 1971. Elle a participé à de nombreuses expositions collectives tant en Amérique qu'en Europe, entre autres : l'Exposition des Surindépendants de 1956, le Salon des Réalités nouvelles en 1956, 1962 et 1965 au Musée d'art moderne de Paris, et l'exposition « Antagonisme » du Louvre en 1960. Elle a de plus représenté le Québec à la Biennale de Sao Paulo en 1961, au Festival des Deux Mondes à Spolète en 1962, et à l'Exposition universelle d'Osaka en 1970.

Ses œuvres ont fait l'objet de plus de trente expositions particulières dans plusieurs villes du Québec et du Canada, à Paris, à Bruxelles et à Munich. En 1970, le Musée d'art contemporain de Montréal lui consacrait une grande rétrospective. Cette exposition fut reprise en 1972 au Centre culturel canadien à Paris.

Marcelle Ferron travaille le vitrail moderne depuis 1964. Ses recherches sur le verre l'ont amenée à créer un style de verrières pouvant être intégrées à des ensembles architecturaux de tous genres : résidences privées, édifices publics, temples religieux et complexes industriels. On peut admirer quelques-unes de ses réalisations aux stations de métro Champ-de-Mars et Vendôme à Montréal, à l'édifice de l'Organisation de l'aviation civile internationale à Montréal, ainsi qu'à la Place du Portage de Hull et au Palais de justice de Granby.

Les œuvres de madame Ferron figurent dans les principales collections publiques du pays ainsi que dans celles du Musée d'art moderne de Sao

Paulo, du Musée Stedelijk d'Amsterdam et du Musée Hirshorn de Washington.

Diplômée de l'École des Beaux-Arts de Québec et de l'École du Meuble de Montréal, Marcelle Ferron obtenait la Médaille d'argent de la Biennale de Sao Paulo en 1961, le Prix Louis-Philippe Hébert du Québec en 1977 et le Prix Borduas en 1983.

Madame Ferron est professeur agrégé à l'Université Laval de Québec. Elle a participé à de nombreux colloques et donné des conférences dans plusieurs villes d'Europe et d'Amérique.

GIUSEPPE FIORE

*La mémoire sensible
des origines*

1931 Né à Mola di Bari le 13 avril, il vit au Québec depuis 1952. Il enseigne la
 peinture à l'École des Beaux-Arts de Montréal (1962-1969).
 Il est rattaché au département d'arts plastiques de l'Université du Québec à
 Montréal depuis 1969.

PRINCIPALES EXPOSITIONS INDIVIDUELLES

1954 Palais Montcalm, Québec.
1955 Galerie l'Art français, Montréal.
1961 Musée des Beaux-Arts (Galerie XII), Montréal.
1962 Penthouse Gallery, Montréal.
1964-1967 Galerie Jason-Teff, Montréal.
1964 Centre d'art d'Argenteuil, Québec.
1966 Université de Sherbrooke (2 artistes).
1967 University of Waterloo, Ontario.
1975 Galerie Signal, Montréal.
1977 Galerie UQAM, Montréal.
1978 Galerie Saint-Denis, Montréal.
1979 Casa de la Cultura, Cumana, Venezuela.
 Galerie Centre culturel, Université de Sherbrooke, Québec.
1981 Galerie Saint-Denis, Montréal.
1983 Galerie UQAM, Montréal.
1984 Galerie « 22 mars », Montréal.
1986 Galerie « Estampe Plus », Québec.
1987 Musée régional de Rimouski, Québec.
 Maison des Arts, Ville de Laval, Québec.
1988 Galerie Esperanza, Montréal.

PRINCIPALES EXPOSITIONS COLLECTIVES

1951	« Mostra Provinciale Arti Figurative », Napoli, Italie.
1952	« Maggio di Bari », Pinacoteca, Bari, Italie.
1954-1960-1961	« Salon du Printemps », Musée des Beaux-Arts, Montréal.
1956	« Peinture Italienne », Université de Montréal, Montréal.
1958	« Sept peintres canadiens », Galerie Monique de Groot, Montréal.
1959	« Groupe la relève », exposition itinérante au Québec. « Les moins de 30 ans », École des Beaux-Arts de Montréal.
1961	« Artists Show », Willistead Art Gallery, Windsor, Ontario.
1963	« Canadian Group », Musée de Calgary, Musée des Beaux-Arts de Montréal, Montréal.
1965	« Concours artistique de la province de Québec », Musée du Québec, Québec, Musée d'art contemporain, Montréal.
1967	« Graphisme 67 », expo itinérante. Y.M.C.A., Centre Bronfman, Montréal. « Expo 67 », Centre d'accueil, Montréal.
1968	« Professeurs », École des Beaux-Arts, Montréal.
1969	Osaka, Japon (sept artistes du Québec).
1972	« Artistes résidents », Centre artistique de rencontres internationales, Nice, France. IXe Biennale de Menton, France. « Professeurs UQAM », Galerie UQAM, Montréal.
1973	Expo itinérante, Allemagne, Italie (organisée par le comité de la Biennale de Menton).
1974	Foire internationale de Bâle, Suisse (groupe S.A.P.Q.).
1975-1977-1986	« Art contemporain », Dawson College, Montréal.
1975	S.A.P.Q., 2-75, Centre culturel canadien, Paris, France. Châteaureaux Béziers, 5e Biennale internationale de Merignac, France. Université de Sherbrooke, S.A.P.Q., 1-75.
1976	« Cent onze dessins du Québec », Musée d'art contemporain, Montréal (exposition itinérante). « S.A.P.Q. 2-75 » (exposition itinérante en France). XIe Biennale de Menton, France.
1977	« 39 prints », Edimbourg, Écosse, Maison canadienne, Londres (exposition itinérante). « Première Biennale des artistes du Québec », Centre Saidye Bronfman, Montréal. « Concours Art graphique québécois », Université de Sherbrooke. « The Print and Drawing Council of Canada », University of Calgary. « Contemporary Canadian Drawing », University of Regina.
1979	« Concours Art Graphique québécois », Université de Sherbrooke.

1985 « Convergences/Divergences », Galerie UQAM.
 « Art et Métropole », Montréal.

1986 Vingt ans de Graff », Galerie UQAM, Montréal.
 « Collection Prêt d'œuvres d'art », Musée du Québec.
 « The Academy Printmakers Show », Aird Gallery, Toronto.
 Galerie Michel Chayer, Montréal.

1987 20 ans, « choix d'artistes », Centre d'art contemporain, Montréal.

PRINCIPALES COLLECTIONS

Musée d'art contemporain, Montréal ; Musée du Québec, Québec ; Musée d'art de Joliette, Québec ; Musée d'Art de Gaspé, Québec ; Bibliothèque Nationale, Ottawa, Ontario ; Cabinet des Estampes, Paris ; Bibliothèque de la ville de Montréal, Québec ; Canada Council Art Bank, Ottawa ; Ministère des Communautés culturelles et d'Immigration du Québec ; Collection Prêt d'œuvres d'art (Musée du Québec) ; Université du Québec à Montréal ; Télé-Globe Canada ; Gaz Métropolitain ; Loto-Québec ; Pétroles Esso Canada ; Compagnie Provigo, Montréal.

ŒUVRES D'INTÉGRATION

« Mur sculpture », Centre de détention, Saint-Jérôme, Québec.
« Peinture murale », Bibliothèque Philippe-Panneton, Laval, Québec.

PIERRE GAUVREAU

*L'humaniste aux
multiples visages*

Pierre Gauvreau est né à Montréal le 23 août 1922. Dès 1941, il expose des huiles et des dessins influencés par le fauvisme. À cette occasion, il fait la connaissance de Borduas et se met à fréquenter son atelier.

Au printemps de 1943, au moment de l'exposition « Les Sagittaires », il doit s'enrôler dans l'armée canadienne. Il continue cependant de peindre dans ses rares moments de liberté et, au cours de l'année 1944, réussit ses premiers tableaux non figuratifs. Puis, basé outremer, il envoie à son frère Claude des dessins grâce auxquels il participera à la première exposition des « automatistes » au printemps de 1946.

Libéré au cours de l'été de la même année, il revient à Montréal et entreprend résolument de peindre. Il participe aux principales expositions automatistes et fait partie de ceux qui se joignent à Borduas pour signer le manifeste *Refus global*. Il peint et expose jusqu'en 1963. Son activité picturale ralentit ensuite, puis s'arrête, pour reprendre en 1976. Depuis, il n'a cessé de peindre et de participer à de nombreuses expositions.

En effet, au total, seul ou en groupe, il aura fait près de 90 expositions, à Montréal, Toronto, Winnipeg, New York, Lille, Berlin, Bruxelles, Ottawa, Edmonton et bien d'autres grandes villes entre 1941 et 1987.

En outre, il écrit actuellement son prochain téléroman *Cormoran*, après avoir, on le sait, remporté un immense succès avec *Le temps d'une paix*. On se souviendra aussi de sa propre carrière de réalisateur (*Pépinot, Radisson, CFRCK, Rue de l'anse, Iberville*), de producteur à l'ONF et de chef des émissions féminines à Radio-Canada, pour ne citer que ces fonctions parmi d'autres.

DANIEL GENDRON
L'irrésistible attrait
du gothique

1959 Né le 9 février à Montréal, Québec.

ÉTUDES UNIVERSITAIRES

1979 Concentration en art visuel (peinture), Université d'Aix Marseille, Aix-en-Provence, France.

1982 BAC Histoire de l'art et Art visuel (peinture) à l'Université Concordia, Montréal.

1982-1986 Rédaction de maîtrise en histoire de l'art médiéval XIIIe siècle.

1983-1986 Scolarité de doctorat en histoire de l'art médiéval XIIIe siècle, Paris IV, La Sorbonne.

EXPOSITIONS INDIVIDUELLES

1985 Galerie Bellini, Toulouse, France.

1985 Galerie Polaris, Paris, France.

1987 Galerie J. Yahouda-Meir, Montréal, Québec.

1988 Galerie Stux, New York, É.U.

EXPOSITIONS COLLECTIVES

1985 Centre culturel canadien, Paris, France.

1985 Galerie Polaris, Paris, France.

1985 Foire internationale des Arts contemporains (FIAC). Présentation des artistes de la Galerie lors de l'action organisée par Ghislain Mollet-Vieville, Paris, France.

1985 Art Seine II. Trois galeries dans un bateau : Galerie Polaris, Galerie du Jour Agnès B et Galerie Paradis, Paris, France.

1986 Bobigny, exécution sur palissades dans le cadre de la ruée vers l'art, Ministère de la Culture, Paris, France.

1986	« À la découverte de nos futurs ancêtres », Espace Graphichrome, Paris, France.
1986	« L'art en voyage », Galerie Polaris, Paris, France.
1986	Galerie J. Yahouda-Meir, Montréal, Québec.
1986	Galerie Bonino, New York, É.U.
1987	Galerie Stux, New York, É.U.
1987	Galerie Polaris, Paris, France.
1987	Art Jonction Internationale 87, Foire de l'art contemporain, Nice, France.
1987	La Galerie des arts Lavalin, expo foire de l'association des Galeries d'art contemporain de Montréal.
1987	Gallery Stux, Boston, É.U. Musée Albright-Knox, Buffalo, É.U.

CONFÉRENCE

1985	Artiste invité. Colloque. Apport artistique à l'espace public, sensibilisation à l'environnement par les arts plastiques, Centre culturel canadien, Paris, France.

COLLECTIONS

S.B. Pearlman, New York.
Lavalin, Montréal.
Steinberg, Montréal.
Jakes Co., New York.
M. Goldman, New York.
Ross Bleckner, New York.
Prudential Life of America, New York.
Curator of Vancouver Art Galery, Vancouver.

RAYMONDE GODIN

Une peintre d'une
intégrité exemplaire

1930 Née à Montréal.
Études classiques.
Bachelor of Arts, Sir George Williams College, Montréal.
Formation artistique, Musée des Beaux-Arts de Montréal, voyages fréquents
aux musées et galeries de New York.
Depuis 1954 vit à Paris et séjourne souvent à Montréal.
À partir de 1967, étude approfondie de l'art et de la calligraphie orientaux.

EXPOSITIONS INDIVIDUELLES

1963	Cooper Gallery, Londres.
1968	Galerie Jacob, Paris.
1970	Musée d'Amiens.
1971, 1979, 1980	Centre culturel canadien, Paris.
1973, 1976	Galerie La Tortue, Paris.
1974, 1976, 1978, 1982	Galerie Nane Stern, Paris.
1980	Centre culturel canadien, Bruxelles.
1982, 1984	Galerie Treize, Montréal.
1985	Galerie Jacob, Paris.
1985	Services culturels du Québec, Paris.
1987	Galerie Leif Stähle, Paris.
1987	Galerie Frédéric Palardy, Montréal.

EXPOSITIONS COLLECTIVES

1958	Galerie Albert Loeb, New York.
1959	Galerie Pierre Loeb, Paris.
1959, 1961, 1965	Biennale de Paris.
1960-1986	Salon des Réalités nouvelles, Paris.
1971	Festival international de la Peinture, Cagnes-sur-Mer.
1974	Europäisches Graphik, Salzbourg.

1977, 1980, 1982, 1986, 1987	Foire Internationale d'art contemporain (FIAC), Paris.
1980	Premio Internationale Biella per l'Incisione, Italie.
1980	Fondation Miro, Barcelone.
1980	Salon Comparaisons, Paris.
1982, 1983	Stockholm International Art Expo (SIAE), Stockholm.
1984, 1985, 1986	Salon des Galeries d'art, Montréal.
1986	Kunstmesse, Bâle, Galerie Jade-Colmar.

COLLECTIONS, COMMANDES PUBLIQUES

Art Gallery of Toronto.
Galerie Nationale du Canada, Ottawa.
Musée d'art contemporain, Montréal.
Musée national d'Art moderne, Paris.
Musée d'Art moderne de la Ville de Paris.
Bibliothèque nationale de Paris.
Ministère des Affaires extérieures du Canada, Ottawa.
Collection Westburne Industrial Enterprises, Montréal.
Collection Téléglobe, Montréal.
Banque nationale de Paris, Francfort, Singapour, New York, Copenhague, Paris, Montréal.
Federal Republic Bank of New York.
Esso Canada.
Pratt et Whitney du Canada.
Gaz Métropolitain, Montréal.
Collections privées au Canada, aux États-Unis et en Europe
Commandes publiques : Hopital Bichat, Paris, 18 chambres et peinture, murale 1987
Distinction : Chevalier des Arts et Lettres 1984

BETTY GOODWIN
À travers des transparences, la beauté secrète d'un regard

EXPOSITIONS INDIVIDUELLES (choisies)

1962	Penthouse Gallery, Crown Life Insurance, Montréal.
1971	Galerie Pascal, Toronto.
1972	Bau-XI Gallery, Vancouver.
1973	Galerie B, Montréal.
1974	Galerie B, Montréal.
1976	Galerie B, Montréal. *Betty Goodwin 1969-1976*, Musée d'art contemporain, Montréal.
1981	Galerie France Morin, Montréal.
1982	*Betty Goodwin, Works on Paper, 1963-1982*, Galerie France Morin, Montréal.
1983	*Recent Drawings from the « Swimmers » series, Part II*, Galerie France Morin, Montréal.
1984	University of Vermont, Burlington.
1985	Sable-Castelli Gallery, Toronto.
1986	Concordia Art Gallery, Concordia University, Montréal. Galerie René Blouin, Montréal.
1987	Sable-Castelli Gallery, Toronto. *Betty Goodwin Works from 1971-1987*, Art Gallery of Ontario, Toronto. Vancouver Art Gallery, Vancouver. New Museum, New York.
1988	49th Parallel, New York. Musée des Beaux-Arts, Montréal.

EXPOSITIONS COLLECTIVES (choisies)

1955	*Spring Exhibition*, Musée des Beaux-Art de Montréal, Montréal.
1957	*The 3rd Winnipeg Show*, Winnipeg Art Gallery, Winnipeg.
1963	*Canadian Group of Painters*, Musée des Beaux-Arts de Montréal, Montréal.

1967 *34th Annual Exhibition*, The Canadian Society of Graphic Art, National Gallery, Ottawa.

1968 *Canadian Society of Graphic Art*, London. Public Library and Art Gallery, London.

1969 *Burnaby Print Show*, Burnaby Art Gallery, Vancouver.

1970 *Canadian Printmakers' Showcase*, Nasse Art Gallery, Boston.
British International Print Show, Yorkshire, England.

1971 *Canadian Society of Graphic Art*, Margo Leavin Gallery, Los Angeles, USA.

1972 *British International Print Show*, Yorkshire, England.

1973 *Folio Seventy-three*, organized by the California College of Arts and Crafts and the San Francisco Museum of Art, San Francisco.
Biennale de Ljubljana, Ljubljana, Yougoslavia.

1974 *Spanish International Biennial Exhibition of Fine Prints*, Segovia, Spain.

1975 *International Exhibition of Graphic Art*, Ljubljana, Yougoslavia.

1976 *Trois générations d'art québécois, 1940-1950-1960*, Musée d'art contemporain, Montréal.
17 Canadian Artists, A Protean View, Vancouver Art Gallery, Vancouver.

1977 Bologna Art Fair, Bologna.

1980 *Pluralities/Pluralités*, National Gallery, Ottawa.

1982 *Okanada*, Akademie der Kunste, West Berlin.

1984 *Reflections : Contemporary Art Since 1964 at the National Gallery of Canada*, National Gallery, Ottawa.

1985 *Aurora Borealis*, Centre international d'art contemporain, Montréal.
Graff, Montréal.

1986 *Fokus Canadian Art*, Art Cologne, Cologne, West Germany.

1988 *Signatures*, Museum Van Hedendaagse Kunst, Gent, Belgium.

PROJETS D'INSTALLATIONS IN SITU

1977 *Clark Street Project*, Montréal.

1978 Art Park, Lewiston, New York.

1979 *Room 205*, P.S. 1, Institute for Art and Urban Resources, Long Island, New York.
Projet de la rue Mentana, Montréal.

1980 *Passage dans un champ rouge*, in Pluralities/Pluralités, National Gallery, Ottawa.

1982-1983 *Tryptic, The Beginning of the Fourth Part*, in Okanada at the Akademie der Kunste, Berlin.

1985 *Moving Towards Fire*, in Aurora Borealis organized by the Centre international d'art contemporain, Montréal.

1986 Stage set for *Collisions* (1986), a choreographic work by James Kudelka, commissionned by the Grands Ballets Canadiens. (Premiered at Expo 86,

Vancouver, presented in Washington D.C. and Montréal). (Collaboration with Marcel Lemyre).

COLLECTIONS
Bradford City Art Gallery, England.
Petrocan, Calgary.
McGill University, Montréal.
Musée des Beaux-Arts de Montréal, Montréal.
Musée d'art contemporain, Montréal.
Concordia University, Montréal.
Art Bank, Canada Council, Ottawa.
The National Gallery, Ottawa.
The Department of External Affairs, Ottawa.
Mount Allison University, Sackville.
Rothman Collection, Stratford.
Art Gallery of Ontario, Toronto.
Humber College, Toronto.
Simon Fraser University, Vancouver.
Lavalin, Montréal.
Musée du Québec, Québec.
Centre international d'art contemporain, Montréal.
Simon Fraser University, Vancouver.
Osler, Hoskin and Harcourt, Toronto.

CLÉMENT GREENBERG

1909 Né à New York.

1926-1930 À l'automne 1926, Clément Greenberg entre à l'Université de Syracuse, N.Y., où il étudie les langues et la littérature. Il connaît le français, le latin, l'allemand et l'italien. À l'été 1930, il obtient un B.A.

1937-1939 Il est introduit par Lionel Abel dans le cercle des écrivains de la revue *Partisan Review*.

1939 Greenberg publie un premier article dans *Partisan Review*, un compte rendu d'une pièce de Bertolt Brecht, Avrie Taeuber, ainsi qu'Hans Bellmer. À l'automne, dans *Partisan Review*, il publie un premier essai d'importance, « Avant-Garde and Kitsch ». L'année suivante, ce sera « Toward a Newer Laocoon ».

1940-1942 Greenberg devient l'un des éditeurs de *Partisan Review*. Il commence à publier régulièrement des comptes rendus d'expositions pour *The Nation*. En 1942, il en devient le critique d'art attitré, et ce jusqu'en 1949. Fin 1942, il démissionne du comité éditorial de *Partisan Review*. À la même époque, il rencontre Jackson Pollock par l'entremise de Lee Krasner.

1943-1946 Greenberg rédige des critiques d'expositions pour *The Nation*, sous la rubrique « Art » et parfois « Art Notes », entre autres, sur les cubistes et les surréalistes français, les peintres abstraits européens, ainsi que sur les jeunes américains dont Jackson Pollock, William Basiotes, Robert Motherwell, etc.

1946-1947 Greenberg rédige des comptes rendus de livres pour le *New York Times Book Review*. Dans la revue *Horizon* (U.K.), il déclare que Jackson Pollock est « the most powerful painter in America », et que David Smith est le seul sculpteur important des États-Unis.

1948 Greenberg écrit et publie son premier livre, *Joan Miro*, ainsi que des articles marquants dans *Partisan Review* : « The Decline of Cubism », « The Role of Nature in Modern Painting », « The Crisis of the Easel Picture ».

	Le 11 octobre, il est présenté dans *Life Magazine* comme un « Distinguished critic » lors d'une table ronde tenue sur l'art moderne.
1949-1954	Greenberg continue sa collaboration à *Partisan Review* et publie dans des revues d'art : *Art Digest, Art News*, et un ouvrage sur *MATISSE*. À partir de novembre 1947, il est aussi éditeur associé de *Commentary*, position qu'il occupera jusqu'en 1957.
1955-1960	Greenberg collabore à *Art News, Arts Magazine, Art in America, Art International*. Il fait paraître « Later Monet », « American-Type Painting ». En 1958, il donne un séminaire sur la critique d'art à l'Université Princeton. En 1959-1960, il est consultant pour la Galerie French et Co.
1961	Greenberg publie un recueil d'articles, *Art and Culture*, et un essai sur *Hans Hofmann*.
1963	Greenberg est invité à donner un séminaire au Bennington College, Vermont.
1961-1965	Greenberg publie ses articles les plus souvent commentés à l'égard de la théorie formaliste : « Louis and Noland », *Art International*, mai 1960, 27-28 ; « After Abstract Expressionism », *Art International*, octobre 1962, 24-32 ; « Post-Painterly Abstraction », *Art International*, été 1964, 63-64 ; « America Takes the Lead, 1945-1965 », MPS 1965, 193-201.
1965-1985	Greenberg continue à publier dans les revues d'art américaines. Il est aussi traduit et publié à travers le monde, notamment en France, en Italie, en Allemagne, etc.
1986-1988	Greenberg collabore à l'édition définitive de ses « Collected Works ». Deux volumes sont déjà parus en 1987 : *Perceptions and Judgments, 1939-1944* ; *Arrogant Purpose, 1945-1949*. Deux autres sont à venir.

John Heward
Le révélateur
de l'essentiel

1934 Né à Montréal.

EXPOSITIONS INDIVIDUELLES

1971 Whitney Gallery, Montréal.
1972 Galerie B, Montréal.
1974 Centre culturel canadien, Paris.
 Canada House, London.
 Galerie B, Montréal.
1975 Galerie B, Montréal.
 Galerie Gilles Gheerbrant, Montréal.
1977 Musée d'art contemporain, Montréal.
1978 Galerie Marielle Mailhot, Montréal.
1979 Mercer Union, Toronto.
1980 Nova Scotia College of Art and Design (NASCAD), Halifax.
1981 Galerie Gilles Gheerbrant, Montréal.
1982 Galerie Gilles Gheerbrant, Montréal.
1984 Galerie Gilles Gheerbrant, Montréal.
1985 Galerie John A. Schweitzer, Montréal.
1987 Costin and Klintworth Gallery, Toronto.

EXPOSITIONS COLLECTIVES

1972 Véhicule Art (Heward, Nolte, Vazan), Montréal.
1976 *17 Canadian Artists : A Protean View*, Vancouver Art Gallery, Vancouver.
1979 *20 x 20*, Italia-Canada, Milan.
1984 Sculpture International, Chicago.
1986 *Aventures*, Saidye Bronfman Center, Montréal (exposition itinérante).

1987 *STATIONS*, Centre international d'art contemporain, Montréal.

COLLECTIONS
Musée des Beaux-Arts de Montréal.
Musée d'art contemporain, Montréal.
Agnes Etherington Art Center, Kingston.
Air Canada.
Guarantee Trust.
Westburne Collection.

RENÉ HUYGHE

René Huyghe est né à Arras, dans le Pas-de-Calais.

Après des études d'histoire de l'art à l'École du Louvre et de lettres à la Sorbonne, René Huyghe entre très jeune au musée du Louvre.

Conservateur dès 24 ans, il devient sept ans plus tard Conservateur en chef des peintures et professeur à l'École du Louvre. Il prend une part à la réorganisation de notre Galerie nationale et sa transformation en un musée moderne.

Homme de musées, il poursuit en 1933-1934 une vaste enquête sur les principaux d'entre eux, de la Russie à l'Amérique. Il collabore à l'organisation d'un grand nombre d'importantes expositions, en particulier celles qui s'ouvriront à l'Orangerie des Tuileries, de 1930 à 1950. Il est commissaire général de nombreuses expositions à l'étranger (Copenhague, Buenos-Aires...).

Président du Conseil des Musées nationaux depuis 1974, il a été élu par l'Institut directeur du Musée Jacquemart-André la même année.

René Huyghe a dirigé plusieurs revues sur l'art, particulièrement *L'Amour de l'Art*, et *Quadrige*. Principaux ouvrages : *Histoire de l'Art contemporain* ; *Le Dialogue avec le visible* ; *L'Art et l'Âme* ; *L'Art et l'homme* ; *Delacroix* ; *Les Puissances de l'image* ; *Sens et Destin de l'art* ; *L'Art et le monde moderne* ; *Formes et Forces* ; *La Relève de l'Imaginaire* ; *La Relève du Réel* ; *Ce que je Crois* ; *De l'Art et la philosophie* ; *La Nuit appelle l'aurore* ; *Les Signes du temps et l'art moderne*, etc.

Président fondateur de la Fédération internationale du film sur l'Art, il fut un des premiers à en réaliser, dès 1938, tel un « Rubens », primé à la Biennale de Venise. Il est président d'honneur du Syndicat de la presse artistique, il est membre de nombreuses académies étrangères, en Argentine, Belgique, Chili, Portugal, Suède, etc. Il est docteur honoris causa des universités de Glasgow, Santiago, Coîmbra.

Il est membre de l'Académie française depuis 1960.

Le 27 juin 1966, à La Haye, il a reçu des mains du prince Bernard des Pays-Bas le prix international Erasme pour avoir « servi de façon exceptionnelle la culture européenne » et « sa promotion spirituelle ». En 1967-1968, il fut appelé à Washington auprès de la National Gallery of Art par la fondation Kress, comme professeur en résidence.

Il a été pendant dix ans président de la Commission internationale d'experts pour la sauvegarde de Venise.

Orateur de réputation internationale, il a fait des cours et des conférences dans les principaux pays d'Europe, d'Amérique du Nord et du Sud, au Japon, etc.

PAUL KALLOS

*Et si l'espace
devenait lumière...*

1928	Paul Kallos est né en Hongrie. École des Beaux-Arts de Budapest.
Depuis 1950	Vit en France.
1954	Contrat avec Pierre Loeb jusqu'à la mort de celui-ci.
1974	Naturalisé Français.
1983	Nommé Chevalier dans l'Ordre des Arts et Lettres.

EXPOSITIONS INDIVIDUELLES

1955	Galerie Pierre, Paris et Galerie Matthiesen, Londres.
1957	Galerie Pierre, Paris.
1958	Galerie Chalette, New York.
1960	Galerie Pierre, Paris et Galerie d'Art moderne, Bâle.
1961	Galerie Albert Loeb, New York et Jerrold Morris Gallery, Toronto.
1962	Galerie Pierre, Paris.
1963	Galerie Pierre, Paris.
1964-1966- 1967	Galerie Pierre Domec, Paris.
1969	Galerie Jacob, Paris.
1969-1970	Maisons de la Culture de Nantes, du Creusot, de Montpellier, de Thonon-les-Bains.
1971-1973- 1974-1976- 1977-1978- 1982	Nane Stern, Paris.
1979-1982	Nane Stern, FIAC, Paris.
1979	Galerie Jade, Colmar.
1981	Nane Stern, Stockholm Art Fair.
1981	Galleriet, Kolding, Danemark.

1982-1983-1984	Leif Stahle, Stockholm Art Fair.
1983	Galerie Ressle, Stockholm.
1983	Leif Stahle, FIAC, Paris.
1983-1984	Leif Stahle, Art 14'83 et Art 15'84, Bâle.
1984	Galerie Aele, Madrid et Galerie Yamaguchi, Tokyo.
1984	Galleri Heer, Drobak, Norvège.
1984	Musée d'Art et d'Histoire de Metz (exp. rétrospective).
1984	Nane Stern, FIAC, Paris.
1985	Nane Stern, Paris.

MUSÉES

Musée national d'Art moderne, Paris.
Musée d'Art moderne de la Ville de Paris.
Art Gallery of Toronto.
Musée de Rio de Janeiro.
Musée d'Eindhoven, Hollande.
Musée de Tel Aviv.
Centre d'Art contemporain, Rehovot, Israël.
Musée de Dijon.
Musée d'Épinal.
Kunsthaus de Bâle.
New Denver Art Museum, Denver, USA.
Musée des Beaux-Arts, Budapest.
Musée de Metz.

ÉDOUARD LACHAPELLE
*Quand l'artifice
devient un art*

EXPOSITIONS COLLECTIVES (aperçu)

1966	Hall d'Honneur de l'Université de Montréal.
1968	Place des Arts, Montréal.
1971	Maison des Arts La Sauvegarde, Montréal.
1971	Palais des Arts, Terre des Hommes, Montréal.
1971 à 1977	The Thomas Moore Associates Annual Art Sale, Place Ville-Marie, Montréal.
1972	Centre d'Art du Mont-Royal, Montréal.
1974	Galerie d'art Les Deux B, Saint-Antoine-sur-Richelieu.
1975	Galerie Balcon-les-Images, Montréal.
1977	La Société de recherche sur le cancer, Salle Weisman.
1977	Le mois du Québec à Massy, France.
1977	Normandie Community College, Bloomington, Minnesota, USA.
1977	Galerie Media, Montréal (Amnistie Internationale).
1977	Galerie Palardy, Saint-Lambert.
1978	Hôtel Regence Hyatt, Montréal (Société de recherche sur le cancer).
1981	Deuxième Biennale de gravure américaine, Maracaibo, Venezuela.
1981	Galerie Pierre Bernard, Hull.
1981, 1982	Galerie Rodrigue Lemay, Ottawa.
1981	Galerie Palardy, Montréal (avec Toupin, Jérôme, Bellefleur, etc.).
1982	Université Menendes Pelayo, Santander, Espagne.
1982	Galerie Les Deux B, Montréal.

MURALES

1971	Complexe touristique des Aït Baamrane, Sidi Ifni, Maroc.
1978	Chapelle Notre-Dame de l'Assomption, Saint-Charles de Bellechasse.

1980-1981	Théâtre Félix Leclerc, Montréal. Murale commanditée par la Sauvegarde, compagnie d'assurance sur la vie.
1982	Hall de l'édifice Viger, Montréal.
1986	Restaurant « La Crêperie Québécoise ».

AUTRES ACTIVITÉS

1965	Court métrage (avec Yves Langlois), prix au festival du film amateur de l'ONF du Canada.
1965-1970	Décors de théâtre : Théâtre de l'Échange (Montréal), Théâtre des Temps présents (Montréal et Trois-Rivières).
1966-1967	Direction artistique de la Revue *Lettres et Écriture*.

EXPOSITIONS INDIVIDUELLES (aperçu)

1966	Bibliothèque du Collège Saint-Viateur, Outremont.
1968, 1969, 1971	Salle Claude Champagne, Outremont.
1971	Centre d'Art du Mont-Royal (duo avec Johnny Goh).
1971, 1974	La Chasse-Galerie, Toronto.
1971	Centre du Livre, Centre national des Arts, Ottawa.
1972	« La légende de Marie-Calumet », Nouveau Dupuis Frères, Montréal.
1972	Salle Claude Champagne, Outremont (duo avec Marc Sylvain).
1973	Librairie des Presses de l'Université de Montréal.
1974	Studio des Artistes Canadiens, Sillery, Québec.
1974, 1975, 1977, 1978, 1979, 1980, 1981, 1983	Galerie d'art Les Deux B, Saint-Antoine-sur-Richelieu.
1975	Restaurant Stash, Montréal (en collaboration avec la Galerie Les Deux B).
1976	Galerie R. Duncan, Paris.
1977	La Galerie, Saint-Charles de Bellechasse.
1977	Galerie Rodrigue Lemay, Ottawa.
1977	Galerie Michel de Kerdour, Québec.
1978	Galerie Palardy, Montréal (duo avec J.-L. Côté).
1979	Galerie Palardy, Montréal (duo avec F. Fouert).
1978	Hôtel de Ville de Poitiers, France.
1979	La Chasse-Galerie, Toronto (duo avec J.-L. Côté).
1980	Foyer de la Comédie Nationale, Montréal.
1980	Galerie Palardy, Montréal.
1980	Maison des Jeunes et de la Culture, Grandignan, France.

1980	Centre Bellas Artès, Maracaibo, Venezuela.
1981	Grand Théâtre de Québec, Québec (en collaboration avec la Galerie Charlotte Frenette).
1981	Délégation du Québec à Paris.
1981	Association Flandres-Québec, Dunkerque, France.
1982	Santès Creus, Catalogne.
1982	Caja de Ahorros de Ronda, Madrid, Espagne.
1982	Ambassade du Canada, Madrid, Espagne.
1983	Galerie d'art Les Deux B, Montréal.
1983	Université de Grenade, Espagne.

OEUVRES DANS DES COLLECTIONS PUBLIQUES (aperçu)

Collection de l'Ambassade du Canada à Paris.
Collection du Séminaire de Québec.
Collection du Musée du Québec.
Collections de corporations telles que :
Les Éditions Reader's Digest, Étude légale Tansey, De Grand'pré, La Sauvagarde — Compagnie d'assurance sur la vie, Les Prévoyants...
Collection du Musée international d'Art naïf en Île de France.
Collection officielle du comité Israël-Canada.
Collection de l'Université de Montréal.
Collection de l'Institut de recherches cliniques de Montréal (tableau offert par Bell Canada).

RICHARD LACROIX
*Vingt-cinq ans
d'une superbe trajectoire*

1939	Naît à Montréal le 14 juillet.
1957-1960	Institut des arts graphiques de Montréal. Rencontre importante avec Albert Dumouchel.
1960	Professeur de gravure à l'École des Beaux-Arts de Montréal. Expositions de groupe : « La relève », École des Beaux-Arts, la Maison des Arts de Granby, Galerie Libre, Musée des Beaux-Arts.
1961-1963	Bourse du Conseil des Arts du Canada : Atelier 17 à Paris, rencontre décisive avec Stanley William Hayter. Premiers contacts avec les encres et calligraphies des maîtres Tchan chinois et Zen japonais lors de la grande exposition de Sengai. Exposition individuelle : Galerie l'Art français.
1962	Maison canadienne, Paris, exposition individuelle.
1963	Fonde l'Atelier libre de recherches graphiques, premier atelier libre au Canada. Expositions individuelles : Galerie Dorothy Cameron, Toronto et Galerie Agnès Lefort, Montréal. Prix à la 2ᵉ exposition de Gravure, Burnaby, Canada.
1964	Cofondateur de Fusion des arts. Exposition individuelle : Musée des Beaux-Arts de Montréal Prix à la Canadian Graphic Association, Toronto. Prix à la Biennale internationale de gravure, Lugano, Suisse. Musée d'Art moderne, Paris, Salon des Réalités nouvelles. Galerie nationale du Canada, aquarelles, estampes et dessins canadiens.
1965	Premier prix de peinture, exposition Hadassah, Montréal. Musée du Québec, « Peintres du Québec ». Biennale internationale de gravure, Ljubljana, Yougoslavie.
1966	Fonde à Montréal la Guilde graphique, organisme voué à l'édition et à la distribution de la gravure originale contemporaine. Galerie Fleet, Winnipeg, Exposition individuelle. VIIᵉ Festival du Film de Montréal, dirige le projet « Environnement visuel ». Galerie nationale du Canada, aquarelles, estampes et dessins canadiens.

Musée du Québec et Musée d'art contemporain de Montréal, Graveurs du Québec.
Biennale internationale de gravure, Cracovie, Pologne.

1967 Exposition universelle de Montréal. Réalise le projet « Synthèse des arts », au Pavillon canadien dans le cadre de Fusion des arts, et le projet « Les Mécaniques », ensemble de 10 sculptures musicales.
Musée d'art contemporain, « Frappez la cocotte », sculpture cinétique à participation active.
Museum of Modern Art, New York, « Canada 1967 ».
Musée d'art contemporain de Montréal, Graveurs du Québec.
Musée du Québec, Graveurs du Québec.
The Art Gallery of Ontario, « Plastics ».
Galerie Triangle, San Francisco : « Chase-Morris-Lacroix ».

1968 Expositions individuelles : Galerie Triangle, San Francisco, Galerie Dunkelman, Toronto.
Aéroport international de Montréal, sculpture cinétique « Radar ».
Radio-Québec, sculpture mobile.
2e Biennale internationale de gravure, Cracovie, Pologne.

1969 Rencontre le grand maître Zen Roshi Deshimaru qui l'initie à la pratique de Zazen.

1970 La Guilde graphique, exposition individuelle.
Exposition universelle, Pavillon du Québec à Osaka, Japon.
Second British International Print Biennial.
Musée d'Art moderne de Paris, 2e Biennale internationale de l'estampe.
4e Bienal Americana de Grabado, Santiago du Chili.
Color Prints of Americas, 31st Annual exhibition of the American Color Print Society.
Galerie nationale du Canada, Ottawa, L'art de la gravure.

1971 Bourse du ministère des Affaires culturelles du Québec.

1972 Boston Printmakers, exposition collective.
IIIe Biennale internationale de l'estampe, Paris.
Pratt Graphic Center, New York, Contemporary Canadian Prints.
VIIIe Biennale internationale de gravure, Tokyo, Japon.

1973 Art Gallery of Ontario, International Graphic Art.

1974 Premier prix de gravure, exposition Hadassah, Montréal.
Museo de la Permanente, Milan, Italie, « Quebec Arte 74 ».

1976 Exposition individuelle : Galerie L'Art français, Montréal.
Musée d'art contemporain de Montréal, « Trois générations d'art québécois ».

1978 Prix « Hommage à un graveur » et bourse de travail libre de la Banque Nationale du Canada.
Bourse du ministère des Affaires culturelles du Québec.
Exposition individuelle, Place des Arts à Montréal.
Musée d'art contemporain de Montréal, « Tendances actuelles du Québec ».

1979 Musée d'art contemporain de Montréal, Collection de la Banque Provinciale.
Musée du Québec, « L'Estampe actuelle du Québec ».

1980 Galerie « A », Montréal, exposition individuelle.
 UNICEF, L'eau-forte « Hommage à Saint Exupéry » est choisie par le Fonds
 des Nations-Unies pour l'enfance.
 Musée d'art contemporain de Montréal, « L'Estampe au Québec
 1970-1980 ».
1981 Radio-Canada, « L'Atelier » émission d'une heure sur l'artiste.
1982 Voyage au Japon, étude du « Kyodo » et du « Shodo ».
1983 Expositions collectives : Galerie Triangle, San Francisco, Galerie du Parc,
 Trois-Rivières, Musée du Québec : « 1933-1983, cinquante années d'acqui-
 sition ».
1984 Exposition individuelle : La Guilde graphique, Montréal, « Vingt-cinq ans de
 gravure et de peinture ».
 Musée d'art contemporain de Montréal, « Vingt ans de sa collection ».
 Galerie Tashikawa, Tokyo, Japon.
 Galerie Spazio Botti, Italie.
1985 Expositions individuelles : Musée du Québec, Rétrospective « Vingt-cinq
 ans de gravure et de peinture » ; Galerie Estampe Plus, Québec ; Galerie
 Nurihiko, Tokyo, Japon.
 3e Prix, concours « Action Impression », Canada.
1986 Exposition individuelle : Galerie Calligrammes, Ottawa.
 Exposition duo : Yamagata, Japon.
1987 Expositions individuelles : La Guilde graphique, Montréal ; Galerie Estampe
 Plus, Québec.
 Documentaire TV, Radio-Québec d'une heure : « L'univers de Richard
 Lacroix ».
 Musée du Québec, Québec, « Estampes du Québec et de France ».

ALAIN LAFRAMBOISE

*Narcisse piégé
par le XXe siècle*

1947 Né à Saint-Benoît des Deux-Montagnes au Québec, vit et travaille à Montréal.
 Enseigne l'Histoire de l'art à l'Université de Montréal depuis 1975.

ÉTUDES

1972 Bacc. spéc. en Histoire de l'art à l'Université de Montréal.
1974 M.A. en Histoire de l'art à l'Université de Montréal.
1978 D.E.A. d'Esthétique à Paris X, Nanterre.
1980 D.Ph. en Esthétique à Paris X, Nanterre.

EXPOSITIONS INDIVIDUELLES

1984 Galerie Jolliet, Montréal, mai.
1985 Galerie René Bertrand, Québec, février, « Échos et Écarts ».
1987 Galerie Graff, Montréal, mars.

EXPOSITIONS COLLECTIVES

1983 Galerie Jolliet, Montréal, « Hypothétiques Confluences », mars.
 Galerie Jolliet, Montréal, Exposition des acquisitions récentes, mai.
1984 Galerie Jolliet, Montréal, « F(r)ictions : en effet(s) », février.
 Galerie Jolliet, Montréal, Exposition des artistes de la Galerie, 30 mai —
 16 juin.
 L'art « pense », Université de Montréal, exposition organisée par la Société
 d'esthétique du Québec dans le cadre du Xe Congrès international
 d'esthétique, 14-19 août.
 L'art « pense », Galerie Jolliet, Montréal, septembre.
 « Montréal-tout-terrain », Montréal, 22 août — 23 septembre.
 Galerie René Bertrand, Québec, septembre.
 2e Salon national des galeries d'art, Montréal (Galerie Jolliet), 18-21 octobre.
 Galerie Jolliet, Montréal, salle II, Les artistes de la galerie, novembre.

Galerie J. Yahouda Meir, Montréal, « Le T-shirt », décembre.

1985 Galerie Grunewald, Toronto, « The T-shirt », 22 janvier — 9 février.

Galerie Jolliet, Montréal, salle II, les artistes de la galerie, 23 février — 23 mars.

Musée d'art contemporain de Montréal, « La peinture au Québec, une nouvelle génération », mai-juin.

Galerie Jolliet, Montréal, « Regard oblique sur deux générations », 8 mai — 1er juin.

Galerie René Bertrand, Québec, « Voir et revoir », septembre.

Galerie Graff, Montréal, 28 novembre — 21 décembre.

1986 Galerie Graff, Montréal, mai-juin.

BOURSE

1978-1979 Conseil de recherche en sciences humaines du Canada.

FERNAND LEDUC

*Quarante années
vers la lumière*

1916	Naissance de Fernand Leduc le 4 juillet à Montréal.
1936	Brevet supérieur de l'École Normale.
1938	Septembre : entrée à l'École des Beaux-Arts de Montréal.
1940	Installation au 1749 du boulevard Saint-Joseph (Est) à Montréal.
1941	Découverte de l'œuvre de Paul-Émile Borduas.
1942	Leduc appartient au groupe des futurs automatistes — rassemblés autour de Borduas — dont il est l'un des instigateurs. Enseigne le dessin à la Commission des Écoles Catholiques (jusqu'en 1947). Installation dans un atelier de la rue Jeanne Mance.
1943	Mai : diplôme d'enseignement du dessin. Décembre 43 — janvier 44 : série d'articles pour le *Quartier Latin* (journal des étudiants de l'Université de Montréal).
1944	Membre de la Contemporary Art Society.
1945	Enseigne le dessin pendant un an au Collège Notre-Dame à Montréal. 1er avril : rencontre avec André Breton à New York.
1946	Installation dans un nouvel atelier, rue Lorne Crescent, à Montréal.
1947	7 mars : arrivée en France — installation à Versailles. Printemps : seconde rencontre avec André Breton. 27 mai : mariage à Paris, dans le VIIe arrondissement, avec Thérèse Renaud. 17 juin : lettre aux membres du groupe *Surréalistes-révolutionnaires* par laquelle Leduc remet en question un certain nombre des positions prises par le groupe précédemment.
1948	Août : parution du manifeste automatiste *Refus global* dont Leduc est un des signataires avec notamment Marcel Barbeau, Claude et Pierre Gauvreau, Marcelle Ferron, Thérèse Renaud-Leduc, Jean-Paul Mousseau, Jean-Paul Riopelle, Françoise Sullivan. Quitte son appartement de la rue Claude Décamps à Paris, où il s'était installé au cours de l'année, pour Clamart, dans la banlieue parisienne. 13 décembre : lettre adressée de Paris à Borduas ; Leduc nuance sa position dans le groupe des Automatistes.

1949 Naissance d'Isabelle Leduc.

1950 Séjour d'été dans l'Île de Ré (1re étape (1) *Parcours : lieux de lumière*).

1951 Deuxième séjour dans l'Île de Ré (*Parcours : lieux de lumière*).

1952 Nouvelle installation à Paris, rue de Babylone.
Troisième séjour dans l'Île de Ré, et séjour dans les Cévennes (*Parcours : lieux de lumière*).

1953 Janvier : retour au Québec.
Après un court séjour à Belœil sur le Richelieu, réside provisoirement dans un appartement de la rue Lorne Crescent qu'il quittera fin 53 pour une nouvelle installation boulevard Saint-Joseph (Ouest).
Enseigne le dessin au collège Saint-Denis, centre psycho-pédagogique de Montréal.

1956 1er février : président-fondateur de l'Association des artistes non figuratifs de Montréal, groupe dans lequel toutes les tendances plastiques sont représentées.

1957 Lauréat des concours artistiques de la province de Québec.

1959 Boursier du Conseil des Arts du Canada.
Juin : retour à Paris.
Installation rue de la Bruyère, dans le IXe arrondissement.

1960 Séjour d'été à Andraitz de Mallorca (Îles Baléares) (*Parcours : lieux de lumière*).

1961 Installation rue Montmartre, dans le IIe arrondissement.

1965 Membre du Salon des *Réalités nouvelles*, France (jusqu'en 1969).
Séjour d'été à Formentera, en Italie (*Parcours : lieux de lumière*).

1966 Séjour d'été en Yougoslavie (*Parcours : lieux de lumière*).
Quitte la rue Montmartre pour un nouvel appartement rue Rodier, dans le IXe arrondissement, et installe son atelier rue Régnault, dans le XIIIe arrondissement.

1967 Boursier du Conseil des Arts du Canada.
Séjour d'été à Kerrelot, en Bretagne (*Parcours : lieux de lumière*).

1968 Séjour d'été à Saint-Aubin, dans le Midi de la France, et à Croix-de-Vie, en Vendée (*Parcours : lieux de lumière*).

1969 Première mention au *Festival international de la Peinture*, à Cagnes-sur-Mer, France.
Membre du Salon *Comparaisons*, France (jusqu'en 1976).
Séjour d'été à Taulignan, dans le Drôme (*Parcours : lieux de lumière*).

1970 Vit pendant deux ans entre Montréal et Paris.
Enseigne au Pavillon des Arts de l'UQAM, à l'Université du Québec à Montréal (École des Beaux-Arts, section peinture, dynamique spatiale), à l'École des Arts visuels de l'Université Laval.
Séjour d'été à Belle-Isle-sur-Mer, en Bretagne (*Parcours : lieux de lumière*).

1971 Séjour d'été à Juan-les-Pins, dans le midi de la France (*Parcours : lieux de lumière*).

1973	Séjour d'été à La Contie, dans le centre de la France et séjour à Rome (*Parcours : lieux de lumière*).
1974	Boursier au Conseil des Arts du Canada.
1975	Installation à Champseru, au cœur de la Beauce, près de Chartres, dans un ancien presbytère.
1977	Membre du *Salon Grands et Jeunes*, France.
1978	Attribution du prix Victor Lynch-Staunton par le Conseil des Arts du Canada.
1979	Attribution du prix Philippe-Hébert par la Société Saint-Jean-Baptiste de Montréal.
1981	10 avril : Séjour en Italie, à Ortonovo, village situé près de Carrare, à la frontière de la Ligurie et de la Toscane.
1984	Septembre : départ de la Beauce. Installation rue de la Roquette à Paris.

EXPOSITIONS COLLECTIVES

1943	Les Sagittaires, Galerie Dominion, Montréal.
1943-1947	Contemporary Art Society, Musée des Beaux-Arts de Montréal.
1946	With the Automatistes, Amherst street, Montréal.
1947	Galerie du Luxembourg, Paris.
1948	Salon des Surindépendants, Paris.
1952	Salon de Mai, Paris.
1953	Place des Artistes, Montréal.
1954	*La matière chante* (singing matter), Montréal.
1955	*Espace 55*, Musée des Beaux-Arts de Montréal ; Winnipeg Show, Phases de l'Art contemporain, Paris.
1956	National Gallery of Canada, *Canadian Abstract Paintings*, London, Ontario ; *Canadian Artists Abroad*, Parma Gallery, New York.
1957	Musée des Beaux-Arts de Montréal ; Musée du Québec ; Art Gallery of Ontario.
1958	Musée des Beaux-Arts de Montréal ; Canadian National Exhibition, Toronto.
1959	Musée des Beaux-Arts de Montréal ; Canadian Art Festival, Ottawa.
1961	Biennale de la Peinture, Canada National Gallery.
1962	Musée de Céret, France ; Two-World Festival, Spolete, Italy ; Canadian Automatiste Movement, Rome.
1963	Biennale de Peinture canadienne (Canadian painting biennial show).
1965	*20ᵉ Salon des Réalités Nouvelles / Artistes latino-américains*, Musée d'art moderne, Paris ; *Artistes de Montréal*, Musée d'art contemporain, Montréal / Biennale de la Peinture canadienne (Canadian painting biennial show).
1965-1969	*Salon des Réalités Nouvelles*, Paris.
1967	Panorama de la peinture au Québec, Musée d'art contemporain, Montréal.

1968 *16ᵉ Salon Interministériel*, Salle d'exposition d'Art contemporain de la Ville
 de Paris.

1969 *Comparaisons*, Musée d'Art moderne, Paris ; first mention at the Festival
 international de la peinture, Cagnes-sur-Mer, France.

1970 Member of the Salon *Comparaisons*, Musée Halles Centrales, Paris.

1971 *Borduas et les Automatistes, Montréal 1942-1955*, Grand Palais, Paris.

1974 Salon *Comparaisons*, Paris ; Salon *Grands et Jeunes d'aujourd'hui*, Paris ;
 The Canadian Canvas, a Time Magazine sponsored show traveling all over
 Canada (exposition itinérante au Canada) ; *Les Arts du Québec*, Québec.

1975 Salon *Comparaisons*, Paris, *Tendances Actuelles*, Musée d'art contem-
 porain, Montréal.

1976 Salon *Grands et Jeunes d'aujourd'hui*, Paris ; Salon *Comparaisons*, Paris,
 Musée de Grenoble, France.

1979 *Célébration en bleu* (celebration in blue), Saint-Germain-en-Laye, France ;
 Frontiers of our Dreams : Quebec painting 1940-1950, The Winnipeg Art
 Gallery.

1979-1981 *Dix ans de propositions géométriques*, a traveling show (exposition
 itinérante), Musée d'art contemporain de Montréal.

1980 Art exhibition organized by the Ministry of Cultural Affairs, National
 Museum for the Fine Arts, Rio de Janeiro, Brazil.

1980-1981 *Dessins surréalistes*, a traveling show, Musée d'art contemporain, Montréal.

1981 Sao Paulo and Brasilia, Brazil.

1982 Buenos Aires, Argentina ; *Les esthétiques modernes au Québec*, National
 Gallery of Canada (by Jean-René Ostiguy).

1983-1985 Canadian traveling show : *Association des Artistes non figuratifs de
 Montréal* (Québec, Ontario, Halifax, New Brunswick, Edmonton).

EXPOSITIONS INDIVIDUELLES

1950 Cercle Universitaire, Montréal.

1950-1951 Galerie Creuze, Paris.

1955 Musée de Granby, lycée Pierre Corneille, Montréal.

1956 Galerie l'Actuelle, Montréal.

1958 Galerie Denyse Delreu, Montréal.

1959 Galerie Artek, Montréal.

1961 Délégation du Québec, Paris.

1962 Galerie Hautefeuille, Paris.

1963-1965 Galerie 60, Montréal.

1966 Musée du Québec ; Musée d'art contemporain, Montréal.

1970 Canadian Cultural Centre, Paris ; Galerie III, Montréal ; *exposition rétrospec-
 tive de Fernand Leduc*, Musée d'art contemporain, Montréal ; Musée du
 Québec ; Mendel Art Gallery, Saskatoon ; Memorial University of Newfoun-

dland, Saint-John ; Beaverbrook Art Gallery, Fredericton ; Sherbrooke University ; The Robert McLaughin Gallery, Oshawa.

1972 Galerie Jolliet, Québec ; Galerie III, Montréal.

1973 Tapestries *Les 7 jours*, Canadian Cultural Centre, Paris ; Thielson Gallery, London, Ontario ; traveling show through the Maritime Provinces, organized by Galerie III, Montréal.

1974 Tapestries *Les 7 jours*, Galerie Kostiner-Silvers, Montréal ; Journées canadiennes, Toulouse, France.

1975 *Dizaine canadienne* (Ten days over Canada), Lyon, France ; Tapestries *Les 7 jours*, Agnes Etherington Art Centre, Kingston, Ontario and York University, Toronto, Ontario ; *Microchromies*, House of Canada, London, United Kingdom ; *Microchromies-Pastels*, Galerie Gilles Corbeil, Montréal.

1977 Canadian Cultural Centre, Paris ; Musée municipal, Brest, France.

1980 Musée d'art contemporain, Montréal.

1984 Services culturels du Québec, Paris.

JEAN PAUL LEMIEUX
Les solitudes
de l'horizon

1904 Né à Québec, le 18 novembre.

ÉTUDES
 Collège Loyola, Montréal.
1929 En Europe.
1934 Diplômé de l'École des Beaux-Arts de Montréal.
1935 Professeur à l'École du Meuble, Montréal.
1937 à 1965 Professeur à l'École des Beaux-Arts de Québec.

PRIX
1934 Prix Brymmer pour la peinture.
1951 Premier prix de peinture, Concours de la Province.
1954-1955 Boursier de la Société royale pour outremer.
1966 Membre associé de la Royal Canadian Academy.
1967 Médaille du Conseil des Arts.
 Compagnon de l'Ordre du Canada (C.C.)
1968 Honoris Causa : Université Laval.
1970 Honoris Causa : Bishop's College University.
1985 Honoris Causa : Concordia University.

REPRÉSENTÉ DANS LES COLLECTIONS SUIVANTES
Collection de sa Gracieuse Majesté la Reine Elizabeth II.
Galerie nationale du Canada.
Art Gallery de Toronto.
Vancouver Art Gallery.
Brock Hall, Vancouver.
Musée des Beaux-Arts de Montréal.

Hamilton Museum.
Agnes Etherington Art Centre, Kingston.
London, Ontario.
Musée de la Province de Québec.
Post Office Museum, Ottawa.

EXPOSITIONS

1934, 1954	Royal Canadian Academy.
1945	Le Développement de la Peinture au Canada.
1946	UNESCO, Paris.
1952	Exposition rétrospective de l'art au Canada français.
1952, 1953	Canadian Group of Painters.
1953, 1956	Galerie nationale du Canada.
1957	2e Biennale canadienne.
1957	Biennale de Sao Paulo, Brésil.
1958	Pavillon canadien, Bruxelles.
1958	Pittsburg International.
1959	3e Biennale canadienne.
1960	Biennale de Venise.
1959, 1961	Stratford.
1962	Exposition de Varsovie.
1963	5e Biennale canadienne.
1963	Tate Gallery, Londres.
1963	Exposition canadienne itinérante organisée par le Museum of Modern Art, New York.
1963	Musée Galliera, Paris.
1964	Fifteen Canadian Painters, Montréal.
1966, 1967	Masterpieces from Montreal (Montreal Museum) U.S.A.
1968	*Dix peintres du Québec*, Musée d'art contemporain de Montréal.

EXPOSITIONS INDIVIDUELLES

1953	Palais Montcalm, Québec.
1958	Université de la Colombie-Britannique, Vancouver.
1959	Galerie Dresdnere, Montréal.
1960	Galerie Denyse Delrue, Montréal.
1963	Galerie Roberts, Toronto.
1963, 1965	Galerie Agnès Lefort, Montréal.
1965	Galerie Zanettin, Québec.

1974 Exposition itinérante solo à Moscou, Leningrad, Prague, Anvers et Paris, au
 Musée d'Art moderne de la Ville de Paris.

1976 Exposition solo à la Galerie Gilles Corbeil, rue Crescent, Montréal.

EXPOSITIONS RÉTROSPECTIVES

1966 The Art Gallery of London, février.
 Kitchener Waterloo Art Gallery, avril.

1967 Rétrospective : Musée de Montréal.
 Musée de Québec.
 Galerie nationale, Ottawa.

1985 Université Concordia.

REVUES ET LIVRES

Canadian Art, 1948.
Canadian Art, Summer 1958 (n° 61).
Canadian Art, 1970 (n° 5).
Arts et Pensée, 1953.
Médecine de France, 1957 (n° 87).
Prisme des Arts, (n° 14).
Vie des Arts, été 1958 (n° 11).
Vie des Arts, hiver 1962, 1963.
Week-End, March 1963.
Time Magazine, May 3, 1963.
Peintres du Québec (Marius Barbeau), 1945.
Coup d'œil sur les Arts en Nouvelle-France (Gérard Morisset), 1946.
Évolution de l'Art au Canada (R.H. Hubbard), 1963.
École de Montréal (Guy Robert), 1964.
On the Enjoyment of Modern Art (Jerrold Norris), 1965.
Painting in Canada (Russel Harper), 1967.
Jean Paul Lemieux (Guy Robert), 1968.
Revue Europe, février-mars 1969.
Livre des commentaires au cours de l'exposition Jean Paul Lemieux à
Moscou.
Le Canada tel qu'il est (dans *Soviet Kultura*, 23 juillet 1974) par M. Lazarev.

Nja Mahdaoui

*Dans la mémoire
du temps,
des gestes calligraphiques...*

1937	Naissance le 20 juillet de Nja Mahdaoui, dans le quartier Bab Souika à Tunis. Son père est avocat et sa mère occupe ses journées à broder, tandis que son oncle travaille dans le tissage de la soie. Il se trouve donc très jeune au centre d'une ambiance où le côté graphique joue un rôle important dans son environnement.
1941	Sa famille s'installe au bord de la mer à La Marsa.
1943	Étudie à l'École Coranique et ensuite à l'école primaire de La Marsa. Commence très tôt à dessiner et à peindre.
1951	Études secondaires au Lycée Alaoui à Tunis.
1959	Premier voyage à Paris où il découvre durant un mois le Paris de ses livres.
1959-1960	Suit les cours de l'école libre de Carthage en Histoire de l'Art et en enseignement de la peinture ; qui est tout à fait différent de l'École des Beaux-Arts. Avérini, Directeur de la Dante Alighieri, lui fait découvrir, à travers les expositions qu'il organise, l'art contemporain.
1962	Commence la série des collages et des photo-montages qui dure plusieurs années ; ils ne seront jamais exposés.
1965-1966	Départ pour Palerme à la Galerie El Harka qui présente sa première exposition individuelle. Retour à Tunis. Nouveau voyage en Italie, à Rome où il s'installe pour suivre les cours de l'Accademia Santa Andrea. Cours technique de peinture et de philosophie de l'art avec Madame Giotta Frunza, élève de Brancusi. Rencontre avec le père Di Meghio qui lui enseigne les différentes techniques de la calligraphie du Proche-Orient et de l'Asie. Fait la connaissance de Fiamma Vigo, directrice des quatre galeries Numéro à Rome, Florence, Venise et Milan. Partage son temps entre Rome, Venise et Milan. Période des concrétions (abstraction lyrique). Participe à la création de la première Association des Plasticiens Arabes en Italie, à Rome.

1967	Exposition personnelle à la Galerie Numéro à Rome.
	Rencontre avec Lucio Fontana.
	Voyage à Trieste, puis en Yougoslavie, Bulgarie, Turquie, puis retour en Yougoslavie pour séjourner ensuite à Moscou durant trois mois.
1967-1968	L'État tunisien lui octroie une bourse pour se rendre à Paris à la Cité internationale des Arts.
	À son arrivé à Paris, il visite les musées et les galeries.
	Suit les cours de l'École du Louvre.
	Ces années soixante sont marquées par une peinture représentant des masques, des totems, mais déjà les réminiscences d'une peinture écrite annoncent l'œuvre calligraphique.
1968	Après une année de séjour à Paris, ne disposant plus de bourse, il travaille à la Société Tunisienne de Banque pour subvenir à ses besoins et pour continuer à peindre.
1969	Rencontre Chantal Mabboux, kinésithérapeute à Paris, avec qui il se mariera en 1971.
1971	Se sentant isolé à Paris, il retourne régulièrement en Italie pour fréquenter la vie artistique où il découvre la peinture calligraphique iranienne et japonaise.
	Ainsi il retrouve petit à petit le geste graphique qui va personnaliser son œuvre par le retour au signe et à la lettre.
	Rencontre avec l'écrivain et critique d'art Michel Tapié qui lui fait découvrir de nouvelles directions artistiques.
1972	Naissance de son fils Chedli.
	Début des peintures sur parchemin.
1973	Séjour au Maroc. Ce voyage lui permet de rencontrer des artistes marocains et irakiens. Leurs discussions lui font prendre conscience et réfléchir à la manière d'assumer plastiquement sa culture dans sa création quotidienne, afin d'être vraiment lui-même sur des données bien spécifiques vis-à-vis de ses origines.
	Il est un des premiers à parler de la démarcation épistémologique, pour percevoir sa culture. Désir d'assumer un geste ancestral dans un contraste contemporain, c'est-à-dire extraire son identité du patrimoine, comme une source dont on s'inspire.
1975	Naissance de sa fille Moulka.
1977	Retour en Tunisie. Installation à La Marsa.
1978-1979	Exposition individuelle à la Maison de la culture de Tunis. Cette exposition sera itinérante dans la périphérie de la ville, ainsi que dans les principales villes du pays. Nja Mahdaoui sera présent à chaque exposition pour présenter son œuvre.
	Voyage à La Mecque, à Sanaa et à Damas pour faire des animations.
	Voyage à Alger et Dakar.
1979	Série de calligrammes en bleu.
	Commence à s'intéresser à la technique de la tapisserie et des tapis.
1980	Début des peintures sur peaux originales.
	Premiers travaux sur corps humains.

Étude du mouvement graphique et du geste.
Animations à l'École polytechnique et à l'Université de Zurich (Suisse).

1981 Commande importante du Royaume d'Arabie Saoudite : deux tapisseries, un bas-relief et un panneau mural pour l'aéroport de Jeddah (avec le bureau d'études AADC de Genève).

1982 Manifeste pour une esthétique du signe diffusé en novembre à Genève.

1984 Nouvelle commande importante de l'Arabie Saoudite : six œuvres pour l'Aéroport, la Banque Islamique et l'Université de Ryad.

1985 Importante exposition des travaux récents au Centre d'Art vivant de Tunis. Réalise une performance graphique sur corps humain au Théâtre de l'Alliance française à Paris.

PRIX ET DISTINCTIONS AUX MANIFESTATIONS INTERNATIONALES

1967 Médaille de bronze, Biennale de Rome, Italie

1967 Coupe d'argent, Exposition internationale de Rome, section Peinture surréaliste.

1967 Coupe d'argent, Académie Saint-Andréa, avec diplôme de fin de stage, Rome.

1968 Coupe d'argent, Salon annuel de peinture de Deauville, France.

1968 Mention spéciale du jury, Exposition annuelle Côte d'Azur, Cannes.

1968 Médaille d'or, Exposition internationale de Nice, section Abstraction lyrique.

1968 Coupe d'argent, Prix de la ville, œuvre dédiée à Guénon.

1968 Médaille d'argent, Exposition d'Épinay, France.

1968 Trophée d'or, Exposition parallèle au Festival du Cinéma à Cannes, France.

1968 Mention spéciale du jury, Deauville, France.

1979 Mention spéciale du jury, Biennale du Koweit.

1981 Médaille d'or, pour l'ensemble des travaux ouvrages pour l'Aéroport de Jedda, Médaille de la ville de Jeddah.

1984 Médaille du Roi Saoud, Ryadh, pour les ouvrages d'art à l'Aéroport de Ryadh.
 Ordre du mérite culturel, gouvernement tunisien, 4 C, Ministère des Affaires culturelles, Tunis.

1986 Premier grand prix international de Baghdad.
 — Invité d'honneur de l'U.S.I.A., aux U.S.A.
 — Invité d'honneur pour la Biennale des Arts de la Havane-Cuba.
 — Invité d'honneur aux Rencontres Symposium de Québec 87, Canada.

LAURÉAT MAROIS

*La sérénité
des grands espaces*

1949	Lauréat Marois est né le 15 avril en Beauce. Il s'installe à Québec en 1967, où il s'inscrit à l'École des Beaux-Arts. Il y obtient son diplôme en 1971 et une Licence en pédagogie des arts en 1972. Il dispense des charges de cours à l'Université du Québec à Chicoutimi et à l'Université Laval. De 1972 à 1982, il se consacre presque exclusivement au médium de la sérigraphie. Depuis 1982, quelques contrats d'édition ont été réalisés et des projets d'intégration d'Art à l'Architecture lui ont été octroyés, dont un pour la station de métro Saint-Michel à Montréal.

PRIX ET DISTINCTIONS

1977	« Purchase Award », 9th Burnaby Biennial, Vancouver.
1978	« Ontario Arts Council Edition Award », 1st Biennial, Print and Drawing Council.
1979	« Ontario Arts Council Edition and Promotion Award », Graphex 7.
1980	« Mira Godard Purchase Award », 2nd Biennial, Print and Drawing Council.

CONTRATS D'ÉDITION

1981	« Abysse », Toronto Dominion Bank Art Collection.
1982	« Espace magique », Centre Sheraton, Montréal.
1985	« Le Passage », Canadian Art Portefolio, Newfoundland Historic Parks Association, à l'occasion du centième anniversaire des Parcs nationaux du Canada.
1986	« La Mauricie », timbre-poste de la Société canadienne des postes.

PRINCIPALES EXPOSITIONS INDIVIDUELLES

1973	Institut des Arts du Saguenay, Jonquière.
1973	Maison des Arts La Sauvegarde, Montréal.

1976	Galerie La Quinzaine, Musée du Québec
1976, 1979	Galerie Jolliet, Québec.
1977, 1979, 1982	Gallery Pascal Graphics, Toronto.
1977-1980 1982	Galerie l'Art français, Montréal.1982
1979	Gallery Graphics, Ottawa.
1982	Galerie Anne Doran, Ottawa.
1982	Thomas Gallery, Winnipeg.
1982	Dresden Galleries, Halifax.
1983	Galerie Lacerte et Guimont, Sillery.
1987	Galerie Madeleine Lacerte, Sillery.
1987	Services culturels du Québec, Paris.

PRINCIPALES EXPOSITIONS PAR JURY

1974	« Graphex 2, Contemporary Canadian Graphics », Brantford, Ontario.
1975	« 8th Burnaby Biennial », Burnaby Art Gallery, Vancouver.
1976	« Biennial Americana de Artes Graphica », Musée La Tertulia, Cali, Colombie.
1977	« 9th Burnaby Biennial of Prints », Burnaby Art Gallery, Vancouver.
1978	« The 1st Canadian Biennial of Print and Drawing Council of Canada », Alberta College of Art Gallery, Calgary.
1979	« Graphex 7 », The Art Gallery of Brant, Brantford, Ontario.
1980	« 2nd Biennial, Print and Drawing Council », Edmonton Art Gallery, Edmonton, Alberta.
1982	« Printmakers 82 », Art Gallery of Ontario, Toronto. « Canadian Contemporary Printmakers », Bronx Museum of the Arts, New York. « Seventh British Print Biennial », Bratford, England.
1983	International Print Exhibit, Republic of China », Taipei Fine Arts Museum. « International Print Biennale », Krakow, Pologne. « Des mille manières... », Musée d'art contemporain, Montréal.
1984	« Québec 84 : l'art d'aujourd'hui », Musée du Québec, Québec.
1985	« Action-Impression (Ontario-Québec) », Conseil québécois de l'estampe et Print and Drawing Council of Canada.
1986	« Burnaby Print Show », Burnaby Art Gallery, B.C.

PRINCIPALES EXPOSITIONS COLLECTIVES

| 1977 | « Contemporary Prints from Canada », Oregon State University, Corvallis, U.S.A. |

1978 « Internal Landscape », Touring show through Washington, Atlanta, Boston
 and Chicago.
 « 15th Anniversary Celebration of Gallery Pascal », Gallery Pascal Graphics,
 Toronto.
 « Six Artistes du Québec », Centre Saidye Bronfman, Montréal.
1979 « Salute to Canada », Birmingham Festival of Arts, Alabama, U.S.A.
1982 « Charpentier, Cloutier, Marois », Délégation du Québec en Nouvelle-Angle-
 terre, Boston.
1985 « Les 20 ans du Musée à travers sa collection », Musée d'art contemporain,
 Montréal.

SUZANNE MARTIN
Lettre à
Normand Biron

1926 Née dans une famille de plusieurs enfants. Jeunesse très difficile.

PUBLICATIONS

1957 Études à l'Académie de la Grande Chaumière à Paris.

1958-1964 Correspondante (rubriques « Art » et « Littérature ») de « El Nacional » de Caracas.

1959 Rencontre Jean Paulhan qui s'intéresse à ses poèmes et à sa peinture et organisera de nombreuses expositions pour elle.

1960-1967 Publication de textes et de poèmes dans plusieurs revues en France et en Amérique latine.

1960 Publication du roman *Rue des Vivants* aux Éditions Gallimard, Paris. Prix Fénéon, Paris.

1963 Publication du roman *Le Chien de l'aube* aux Éditions Gallimard, Paris. Publication de *Poèmes* à la N.R.F., Gallimard, Paris.

1964 Publications de textes et poèmes dans Les Cahiers du *Nouveau Commerce*.

1968 Décors et masques pour *Plutôt la vie* de Miguel de Unamuno au Théâtre d'Orléans.

1969-1970 Textes et collages pour *Hamlet*, montage-poème pour le Théâtre de Nice.

1972 Auteur-acteur du film *Nadja*, sur le Mouvement Surréaliste. Peintures, masques et totems à Thessalonique.

1973 *Mots-Totems* et *Soleil végétal* aux Éditions Empreinte, Paris.

EXPOSITIONS INDIVIDUELLES

1960 Galerie Gérard Mourgue, Paris.
 Galerie des Jeunes, Paris.

1962 Galerie Carel Gouldmann, Paris.
 Salon Rojas, Caracas.
 Galerie Horn, Luxembourg.

1963	Galerie Gérard Mourgue, Paris, Little Gallery, Kansas City.
1964	Galerie de Presbourg, Paris.
1966	Little Gallery, Kansas City.
1968	Librairie-galerie « Paris des Rêves », Paris.
1969	Maison de la Culture, Bourges.
1970	Rétrospective au Musée des Beaux-Arts, Bordeaux.
1971	Galerie du Fleuve, Bordeaux.
1972	Ostende.
1973	Galerie La Pochade, Paris Banque de l'Union européenne, Paris.
1974	Galerie du Fleuve, Bordeaux. Exposition privée, Neuilly.
1975	Galerie du Fleuve, Bordeaux. Banque de l'Union européenne, Paris.
1976	Galerie Horn, Luxembourg. Galerie Claude Renaud, Paris.
1977	Banque Lambert, Bruxelles.

EXPOSITIONS COLLECTIVES

Nombreuses expositions dont en particulier :

1965	« Jean Paulhan et ses environs », Galerie Krugier, Genève.
1974	« Jean Paulhan à travers ses peintres », Grand Palais, Paris.
1978	Galerie de France, Paris (Suzanne Martin étant lauréate de la Fondation Piper-Heidsieck).

ŒUVRES DANS LES MUSÉES

Kansas City (USA).
Bordeaux.
Saintes.
Paris : Musée d'Art moderne.

Pierre Ouvrard

*Lorsque la reliure
a la texture d'une vie*

1929	Naissance à Québec.
1948-1952	Artisan professionnel et co-propriétaire d'un atelier de reliure.
1957-1973	Artisan professionnel et propriétaire d'un nouvel atelier de reliure d'art.
Depuis 1973	Atelier et résidence à Saint-Paul-de-l'Île aux Noix, Québec.

ÉTUDES

1942-1943	École des Beaux-Arts de Montréal, dessin (cours du soir).
1943-1947	École des Arts graphiques de Montréal : cours réguliers, classe de Louis-Philippe Beaudoin, cours de Robert Bonfils de l'École Estienne de Paris.
1948	École des Arts graphiques de Montréal : cours de perfectionnement en reliure d'art, « Coût de revient et Planification ».

ENSEIGNEMENT

Cégep Ahuntsic, département des communications graphiques (anciennement École des Arts graphiques), reliure d'art et de bibliothèque, 4e, 5e, 6e années, cours du soir.

OCTROIS

Ministère des Affaires culturelles du Québec, aide à la création et à la recherche.

ACTIVITÉS PROFESSIONNELLES

Membre de Métiers d'art du Québec.
Membre du Centre syndical national de la reliure (France).
Membre de « The Art Bookbinders of California » (San Francisco).

Membre des S.I. des A.G.
1974-1982 Directeur de la Papeterie Saint-Gilles.

DISTINCTIONS HONORIFIQUES

1979 Académie royale du Canada (R.C.A.)
1983 Ordre du Canada (c.m.)

EXPOSITIONS INDIVIDUELLES

1963-1980 Exposition permanente à la librairie Garneau, Québec.
Juin 1982 « Hommage à Pierre Ouvrard » à la Galerie Aubes, Montréal.
Février 1985 « Pierre Ouvrard, artisan relieur », Centre culturel Fernand Charest, Saint-Jean-sur-Richelieu.
Février 1986 « Livres d'artistes de Pierre Ouvrard », Cégep Édouard-Montpetit, Longueuil.

EXPOSITIONS COLLECTIVES
Salon de l'artisanat et autres expositions au sein de l'Association des Artisans professionnels du Québec.
Métiers d'Art du Québec, Foires du Livre de Nice (France), de Bruxelles (Belgique) et de Francfort (Allemagne), Salons des Éditeurs.
1973-1974 Service des loisirs de la Ville de Québec.
1974 Salons du livre ancien, Toronto, Montréal.
Hôtel Reine Elizabeth, Montréal.
1977 « Presque de l'Art », exposition itinérante en France, Belgique et en Angleterre, organisée par le gouvernement canadien.
1978 « Livres d'artistes 1967-1977 », organisée par la Bibliothèque Nationale du Québec à Montréal.
« Handbookbinding today, an International Art », exposition itinérante à travers les États-Unis, organisée par le San Francisco Museum of Modern Art.
« Artisans 1978 », exposition itinérante à travers le Canada, organisée par le Conseil canadien de l'artisanat.
1979-1980 « Journées canadiennes », organisée par l'Unesco.
Paris, Unesco du 10 au 25 mai 1979.
Paris, Centre culturel canadien du 15 juin à mi-septembre 1979.
Bruxelles, Zurich, Londres.
1982 « Made In Canada II », Livres d'artistes organisée par la Bibliothèque nationale du Canada.
« 20th Century Bookbinding », exposition organisée par « Art Gallery of Hamilton ».
1983 « Made in Canada III » Livres d'artistes organisée par la Bibliothèque nationale du Canada.

1984	« Made in Canada IV » Livres d'artistes organisée par la Bibliothèque nationale du Canada.
1985	« Coup d'œil sur John Buchan », exposition commémorative organisée par la Bibliothèque nationale du Canada. 1^{re} Biennale de la reliure du Québec, Musée d'art de Saint-Laurent.
1986	Grand Prix des Métiers d'Art. Rendez-vous des Maîtres-Artisans. Paris-Montréal. Artisan invité.
1987	« Papier en-tête », Complexe Desjardins, Montréal.

ÉCRITS

La Reliure, par Pierre Ouvrard, Éditeur officiel du Québec, Formart (cours sur la reliure avec diapositives).

ALICIA PENALBA

*De la Patagonie,
elle a dessiné
la somptueuse solitude*

Née en 1913 dans la province de Buenos Aires, Alicia Penalba passe la plus grande partie de son enfance au Chili et en Patagonie. Très jeune, elle se met à peindre et remporte plusieurs prix dans les Salons. Boursière du Gouvernement français en 1948, elle s'inscrit à i'École nationale des Beaux-Arts où elle obtient la médaille de gravure.

En 1951, elle exécute sa première sculpture non figurative. Après avoir exposé au Salon de Mai (Paris 1952), elle participe au Salon de la Jeune Sculpture (Paris) de 1952 à 1957. Après plusieurs expositions individuelles et collectives, elle est invitée avec six autres sculpteurs à exposer au Guggenheim Museum de New York ainsi qu'à la Pittsburg International Exhibition au Carnegie Institute (1958). En 1959, Penalba est invitée à présenter trois sculptures à la 2e Documenta à Kassel. Ensuite les expositions ne cesseront de se multiplier ; elle exposera au Museum Haus Lange (Krefeld), au Rotterdamsche Kunstkring à Rotterdam, au Cleveland Museum of Art (1960)... Et en 1961, Penalba obtient le Prix international de sculpture à la 6e Biennale de Sao Paolo. Invitée dans le monde entier, l'artiste expose à Zurich, à Spoleto (« Sculture Nella Città »), à Vienne (Museum des 20 Jahrhunderts), à New York (Guggenheim Museum), à Rio de Janeiro (Museu de Arte Moderna)... En 1963, Penalba exécute sur place à Saint-Gall douze sculptures en béton pour les nouveaux bâtiments de la Hochschule. En 1964, elle est invitée à la 3e Documenta à Kassel...

Il serait ici trop long de mentionner toutes les expositions auxquelles a participé le sculpteur. Qu'il nous soit permis de dire incomplètement qu'elle fut exposée et réexposée dans divers Musées, Biennales, Fondations et Galeries : Tokyo ; Washington ; la Fondation Maeght à Saint-Paul-de-Vence ; Bâle ; Lausanne ; l'Exposition internationale de la Sculpture à Montréal (1967) ; le Musée d'Art Moderne de la Ville de Paris ; le Anvers Middelheim (1969) ; le Palais des Doges lors de la Biennale de Venise (1972) ; Nouvelle-Zélande et Australie (1973) ; Mexique, Venezuela et Colombie (1973) ; Moscou, Leningrad (1975) ; Caracas, Madrid, Paris, Seoul (Corée du Sud), Milan, Beauvais (1976)... En 1974, Penalba reçoit le prix Gulbenkian pour la sculpture.

FÉLIX DE RECONDO

*Les sourds
tressaillements
de la lucidité*

1932	Félix de RECONDO, né à Aranjuez, Espagne. Études d'architecture à Paris. Architecte jusqu'en 1972. Se consacre alors à la peinture, au dessin, à la gravure. Depuis 1981, séjourne quelques mois par an pour faire de la sculpture (marbre et bronze) en Italie près de Carrare. Vit à Paris avec sa femme et sa fille.

EXPOSITIONS INDIVIDUELLES

1971	Maison des arts et loisirs, Pau. Maison de la culture de Villeparisis. Galerie G, Paris. Galerie J.P.R., Paris.
1973	Galleria San Sebastianello, Rome. Galleria dei Pignattari, Bologne.
1974	Galerie Jacques Kerchache, Paris.
1976	Galerie Étienne de Causans, Paris.
1977	Konsthall de Lund, Suède.
1980	FIAC, Galerie Isy Brachot, Grand Palais, Paris.
1981	Harcourts Gallery, San Francisco, USA.
1983	Galleri 18, Tormestorp, Suède.
1986	Galerie Brix, Copenhague, Danemark.

EXPOSITIONS COLLECTIVES

1971	Galerie G, Paris.
1972	Avec la Bibliothèque nationale dans les Musées allemands de Cologne, Francfort, Karlsruhe, etc.
1973	Salon de Mai.

1974 Salon de Mai.
 Galerie l'Œil de Bœuf, Paris.
1975 Galerie Liliane François, Paris.
 Salon de la Critique, Paris.
1976 Galerie des Grands Augustins, Paris.
1977 Galerie W, Simrishamn, Suède.
1980 Accrochage 80, Galerie Isy Brachot, Paris.
1981 Stockholm International Art Expo, Galleri Myrko, Suède.
1982 « Dessins français contemporains », Musée Galerie de la SEITA, Paris et
 Knoxville, USA.
1982 « Art Fantastique », Château de Vascœuil, France.
 « L'humour noir », Centre Pompidou, Paris.
1983 « Nœuds et Ligatures », Fondation nationale d'art graphique, rue Berryer,
 Paris.
 Carl XIs Galleri, Lund, Suède.
1985 Stockholm International Art Fair, Gallery Trevisans.
25 sept. 1981 Émission de télévision de 30 minutes, « Fenêtre sur Recondo », réalisée par
 Michel Lancelot, Antenne 2, Paris.
18 nov. 1985. Émission de radio de 30 minutes, « Agora », portrait et interview de Michel
 Camus sur « Recondo », France-Culture, Paris.

LILI RICHARD

Près des étoiles glacées,
elle murmure
les secrets du monde

Née à Saint-Lazare, Québec.
Vit et travaille à Montréal.

FORMATION

1984 Baccalauréat en Arts plastiques, UQAM

EXPOSITIONS INDIVIDUELLES

1982 Galerie Ars Nova, Montréal.
1982 Atelier Lukacs, Toronto.
1986 Galerie l'Autre Équivoque, Ottawa.
1986 Galerie du 22 mars, Montréal.

EXPOSITIONS COLLECTIVES (choix)

1980-1981 International Art Fair, Toronto.
1983 Galerie Concordia, Montréal.
1984 Place des Arts, Montréal.
1985 36e Salon de la Jeune Peinture à Paris, Grand Palais, Paris.
1986 Centre Brancusi, Montréal.
1986 *Des mots pour créer*, Symposium de Saint-Léonard, Montréal.
1987 *Choix d'artistes*, Vingt ans du C.A.P.Q., Centre des arts contemporains, Montréal.
1987 *Entrée libre à l'art contemporain*, Galerie Lavalin, Montréal.
1987 Galerie Lacerte, Québec.
1987 25e exposition annuelle de l'Institut Thomas More, Maison de la culture Côte-des-Neiges, Montréal.
1987 Symposium international de Baie Saint-Paul.

1987	Centre culturel canadien, Paris.
1987	Musée du Québec, Québec.
1987	*Femmes-Forces*, Musée du Québec.

PRIX

| 1987 | Prix René Richard, Symposium international de Baie Saint-Paul. |
| 1987 | Prix du jury, 25^e exposition annuelle de l'Institut Thomas More, Maison de la culture, Côte-des-Neiges, Montréal. |

COLLECTIONS PUBLIQUES ET PRIVÉES

1979	Alltrans Group of Canada Ltd, Montréal.
1979	Union Carbide of Canada, Toronto.
1980	Centre culturel de Saint-Lambert.
1980	Ministère du Tourisme, Chasse et Pêche du Québec.
1984	A. Dallaire Inc.
1986	Ville de Saint-Léonard.
1986	Banque d'œuvres d'art du Canada.
1986	Collection Prêts d'œuvres d'art, Musée du Québec.
1987	Collection Prêts d'œuvres d'art, Musée du Québec.
1987	Corporation de la Ville d'Ottawa.
1987	Centre d'art de Baie Saint-Paul.
1987	Institut Thomas More.
1987	Collection Steinberg.
1987	Télé-Globe Canada Inc.

CHARLOTTE ROSSHANDLER

*Sur les chemins
de l'invisible*

1943	Née à la Nouvelle Orléans, Louisiane. Au Canada depuis 1969.

EXPOSITIONS INDIVIDUELLES

1977	Marlborough Godard, Montréal. Bau-Xi Gallery, Toronto. Dunlop Art Gallery, Regina, Sask. Art Gallery of Victoria, Victoria, C.B. Centennial Museum, Kittimat, C.B.
1978	Galerie Média, Montréal.
1979	Musée historique de Vaudreuil, Vaudreuil, Québec. Musée de Joliette, Joliette, Québec.

EXPOSITIONS COLLECTIVES

1976	« Contact », Montréal ; exposition itinérante à travers le Canada par le Musée des Beaux-Arts de Montréal. « Canada at work » ; exposition itinérante par le ministère de la Main-d'œuvre du Canada.
1981	« Portraits », exposition itinérante du Magazine OVO, Montréal.
1982	« Portraits d'artistes », Galerie GRAFF, Montréal.
1985	« Carte de visite », Exposition de l'Office national du film, circule en Europe et au Canada.
1986	« Six photographes contemporains », Galerie Diana Archibald, Montréal. « L'Effet visuel », Galerie de photographies OVO, Montréal.
1988	« La vieillesse », ouverture du Musée de la civilisation, à Québec.

PUBLICATIONS, CATALOGUES, LIVRES, REVUES

Forum 76, portraits des artistes participants, Musée des Beaux-Arts de Montréal.

Expositions itinérantes : « Avec ou sans couleur », « Vivre en ville », « Terre et trame », « Art d'après nature », « Expron », « Innova Scotia » ; 1978-1985 ; portraits des artistes participants.

Couvertures de livres, pochettes de disques, affiches.

Photos publiées par *TIME, Vie des Arts, Saturday Night, Perspectives, Artscanada, Cahiers...*

Le Magazine OVO : le portfolio japonais, photos du Mexique.

L'Agenda OVO, 1983, 1984, 1986, choix de photographies.

Audio-visuels : Robert McLaughlin Gallery, Oshawa, Ontario, sur Louis de Niverville, Ernest Gendron.

Installations photographiques d'appui à des expositions : Denis Juneau, le Musée des Beaux-Arts du Canada, Ottawa ; Arthur Villeneuve, Ernest Gendron, l'Art précolombien, Musée des Beaux-Arts de Montréal.

1977 Bourse du Conseil des Arts du Canada.

COLLECTIONS

Les archives nationales du Canada, Ottawa, portraits divers.

L'Office national du film, achat de photo-portraits pour une exposition itinérante à l'étranger et au Canada.

Concordia Art Collection.

MARIETTE ROUSSEAU-VERMETTE
La nécessité profonde
de l'essentiel

1924	Née à Trois-Pistoles.
1948	Diplôme de l'École des Beaux-Arts.
1948-1949	Studio Dorothy Liebes, San Francisco ; Oakland College of Arts and Crafts de Californie.
1952	Études de différentes techniques de tapisseries, France, Italie, Espagne, Pays Scandinaves.

LAURÉATE

1957	Des concours artistiques de la province de Québec.
1961	De Canadian Handicraft Guild.

BOURSIÈRE

1967	Du Conseil des Arts du Canada.
1969	Cadeau de dix tapisseries offert par la province de Québec à la Conférence des Premiers Ministres des Provinces à Québec.
1972-1973	De l'Institut canadien à Rome.
1971-1973	Membre de l'Académie royale des arts du Canada.
1974	Diplôme d'honneur décerné par la Conférence canadienne des arts, offert par le Gouverneur général du Canada.
1976	Officier de l'Ordre du Canada.

EXPOSITIONS INDIVIDUELLES (liste partielle)

1961	Musée des Beaux-Arts de Montréal.
1964	Galerie Camille Hébert, Montréal.
1964	New-Design Gallery, Vancouver.
1969	Galerie Godard Lefort, Montréal.

1970 Jack Lenor-Larsen Gallery, New York.
1972 Rétrospective au Musée du Québec.
1974 Galerie Marlborough-Godard, Toronto.
1974 Centre culturel canadien, Paris.
1974 Centre culturel canadien, Bruxelles.
1975 Galerie Marlborough-Godard, Montréal.
1976 Winnipeg Art Gallery.
1977 Grace Borgenicht Gallery, New York.
1978 Galerie Alice Pauli, Lausanne, Suisse, septembre.

EXPOSITIONS COLLECTIVES

1962 Première Biennale internationale de la tapisserie, Lausanne, Suisse.
1963-1964- Centre d'art du Mont Orford.
1966-1967

1965 Université de Sherbrooke.
1965 Centre d'art de la Manicouagan et de Rimouski.
1959 Exposition itinérante Beauchemin-Vermette organisée par la Galerie nationale.
1965 Deuxième Biennale internationale de la tapisserie, Lausanne, Suisse.
1965 Exposition itinérante, Western Art Circuit.
1967 Exposition itinérante, Maritime Art Circuit.
1966-1967 « Artistes de Montréal », exposition organisée par la Galerie nationale du Canada.
1967 « Centennial exhibition of Quebec and Ontario Contemporary Artists ».
1968 Triennale de Milan, « Art et architecture ».
1969 Exposition itinérante de tapisseries contemporaines organisée par le Musée d'Art moderne de New York.
1969 Arsenault-Savoie, Rousseau-Vermette, Place Bonaventure, Foyer de l'art de vivre.
1967 Troisième Biennale internationale de la tapisserie, Lausanne, Suisse.
1970 Pavillons du Québec et du Canada, Exposition internationale, Osaka.
1977 Cinquième Biennale internationale de la tapisserie, Lausanne, Suisse.
1977 « La tapisserie québécoise » Musée du Québec, février.
1977 Québec tapestries. Art Gallery of Windsor, Ontario, June.
1977-1978 « La Nouvelle tapisserie au Québec », Musée d'art contemporain, Montréal.
1977 « Fiber Works, The Americas and Japan », Musée d'art moderne, Kyoto.
1978 Musée d'art moderne, Tokyo.
1979 La première Biennale de la nouvelle tapisserie québécoise, Musée d'art contemporain, Montréal, juin.

1981-1982-
1983-1984 The art fabric-Mainstream, San Francisco, Minnesota Museum, Memphis, Tennessee, Portland Art Museum, Tulsa, Oklahoma, Springfield, Massachusetts, Akron, Ohio, Colorado Springs, Rochester, New York. Expositions organisées par « The American Federation of arts ».

RIDEAUX DE SCÈNE

1965-1968 Théâtre du Centre canadien des arts, Ottawa.

1967 Théâtre Maisonneuve, Place des Arts, Montréal.

1970 Salle Eisenhower, John F. Kennedy Center for Performing Arts, Washington D.C., U.S.A.

1978-1979-
1980 Plafond du Roy Thomson Hall, Toronto.

COLLECTIONS PRIVÉES (liste partielle)

Centre du commerce international, Expo Club.
Banque mercantile, Expo club.
Pavillon de la Province de Québec, Salle à manger, VIP.
Pavillon du Canadien Pacifique.
Habitat (4).
Hall du Théâtre Maisonneuve, Place des Arts.
Pavillon des Jeunesses musicales, l'homme et la musique.
Note : Le Canada offre une tapisserie à la Princesse Anne d'Angleterre, à l'occasion de son mariage, le 14 novembre 1973.

COLLECTIONS PUBLIQUES (liste partielle)

Hall, Faculté des Arts, Université de Vancouver.
Auditorium et salle de conférence de l'école des Mille-Îles.
Galerie nationale du Canada, Ottawa.
Salon du Collège Saint-Laurent.
Régie des alcools, Place Ville-Marie, Montréal.
Hôtel Hilton, Dorval.
Northern Electric, Ottawa.
Office des autoroutes, Montréal.
Hall de la F.S.C.I., Tour de la Bourse, Place Victoria, Montréal.
Ambassades canadiennes à l'étranger.
Bibliothèque de Ville Saint-Laurent.
Galerie d'Art de Vancouver.
Galerie d'Art de Charlottetown.
Banque canadienne nationale, bureau d'administration.
Banque provinciale, Saint-Hyacinthe.
Palais de Justice de Percé.
Siège social de MacMillan Bloedel, Vancouver.
Auditorium, École régionale Disraeli.
Église anglicane Saint-Georges, Sainte-Anne-de-Bellevue.
Pavillon du Canada, Osaka.

Pavillon de la Province du Québec, Osaka.
Banque de Montréal, Place d'Youville, Québec.
York Down Golf Club, Toronto.
Exon Rockefeller Center, New York (Standard Oil).
Palais de Justice, Montréal.
Toronto Star, Toronto.
Granit Club, Toronto.
Édifice Shell Canada, Toronto.
Édifice Sciences médicales, Edmonton, Alberta.
Bibliothèque de l'Université de Saskatoon, Saskatchewan.
La Société de la Baie James, Montréal.
Hôtel Hilton, Québec, Toronto.
Buffalo Saving Bank, U.S.A.
Bow Valley Square, Calgary.
Banque de la Nouvelle-Écosse, Calgary.
Édifice de Radio-Canada, Montréal.
Hôtel de Ville, Murdochville
Hôpital de Shefford, Granby.
Hôpital Jean-Michel, Longueuil.
Banque provinciale, Place Desjardins, Montréal.
Sodarcan, Place Desjardins, Montréal.
Place de la Banque Royale, Toronto.
Aéroport de Mirabel, Banque Royale.
La Caisse populaire de Thetford Mines.
La Caisse Laurier, Ottawa.
Société canadienne de gestion de réassurance inc., Montréal.
Le ministère de la Défense, Ottawa.
Le Bureau de poste de Ville d'Anjou.
La Banque d'œuvres d'art du Canada.
La Collection de tapisseries du ministère des Affaires extérieures.
La Fondation McConnel, Montréal.
Musée d'art moderne, Kyoto, Japon.
Alcoa Pittsburg, U.S.A.

Oct. 1985	Madame Mariette Rousseau-Vermette est nommée Présidente de la Biennale de la Nouvelle tapisserie québécoise inc.
1985-1986	Gagne le concours du 1 % pour l'intégration de l'art à l'architecture au Vieux Palais de Justice de Saint-Jérôme.
1986	On lui offre le poste de Directeur du Fiber Department of the Chicago Institute of Arts.

SEAN RUDMAN

*Sous une pluie de traits,
les mouvements cachés
de l'être*

1951	Né à Cork, Irlande.

ÉTUDES

1971-1973	Académie de Port-Royal, Paris, France
1978-1979	Cours à temps partiel de dessin, d'eau-forte et de lithographie à Londres, Angleterre.

EXPOSITIONS INDIVIDUELLES

1982	Le Moulin Seigneurial de Pointe-du-Lac.
1983	Le Centre d'Art de Lévis. La Galerie Noctuelle de Longueuil.
1984	La Galerie Lacerte-Guimont de Québec. La Galerie Lacerte-Guimont, au Salon National des Galeries d'art de Montréal. Evelyn Aimis Fine Art, Toronto (works on paper gallery).
1987	La Galerie Madeleine Lacerte de Québec. La Galerie d'Art du Parc, Trois-Rivières.
1988	La Galerie, Trois-Rivières.

BIENNALES

1983	Ljubljana, Yougoslavie, la 15e Biennale internationale de gravure. Biennale du Dessin et de l'Estampe du Québec.
1984	Graphex 9, Canada.
1985	International Biennial Print Exhibit : 1985 ROC. Taiwan. Il Cabo Frio International Print Biennal, Brésil.

PRINCIPALES EXPOSITIONS COLLECTIVES

1979	Royal Academy, Londres.
1982	Hong Kong Arts Centre : « Canadian Graphics from Quebec ».
1983	« Estampe Dessin 1983 », Galerie Motivation V, Montréal.
1984	Gatehouse Gallery, Shreveport, Louisiane, USA. Triennale de Peinture, Trois-Rivières. « Tout l'art du Monde », Montréal. Atelier-galerie J.J. Hofstetter, Fribourg, Suisse.
1985	« Action-impression », Estampes du Québec et de l'Ontario. La Jeune Gravure contemporaine, Grand Palais, Paris, France.
1986	Tradition and Innovation in Printmaking Today, UK.
1987	Printshops of Canada. Atelier-galerie Marcel Pelletier, Montréal.
1988	« Estampe 88 », Artiste invité.

PRIX

1983	Premier prix de la Biennale du Dessin et de l'Estampe du Québec (catégorie estampe).

BOURSES

1983	Ministère des Affaires culturelles du Québec, soutien à la création. Ministère des Affaires culturelles du Québec, soutien à la création.

COLLECTIONS

Air Canada.
Musée du Québec, collection « Prêts d'œuvres d'art ».
Bibliothèque municipale de Québec.
Ministère de l'Immigration du Québec.
Guaranty Trust, Toronto.
Société Loto Québec.
Rank Xerox, UK.
Téléglobe, Canada.
Soquip, Canada.
Noverco, Canada.
La Laurentienne, Canada.
Gaz Métropolitain, Canada.
Lavalin, Canada.

ASSOCIATIONS

1979-1980	Membre actif de l'Atelier de Réalisations graphiques de Québec.
1980...	Membre actif de l'Atelier Presse Papier de Trois-Rivières.
1981...	Membre actif du Conseil québécois de l'estampe.

ROBERT SAVOIE
Les apaisements
de l'azur

1939 Naissance à Québec le 8 juillet.

1957-1962 Formation artistique à l'École des Beaux-Arts de Montréal et à l'Institut des arts graphiques où il étudie avec Albert Dumouchel.

1962 Bourse du Conseil des Arts du Canada. Départ pour l'Europe. Il y demeurera cinq ans, principalement à Paris. Séjour de trois mois à la Chelsea School of Art, Londres.

1963-1964 Bourse du comité « Vie française ». De Londres, l'artiste se rend à Paris et travaille à l'Atelier 17 avec S.W. Hayter. Premières expositions individuelles à la Galerie Moderne, Skilkeborg, Danemark et à la Galerie La Chèvre folle, Ostende, Belgique. Participation à l'exposition « Aquarelles, estampes et dessins canadiens » à la Galerie nationale du Canada, Ottawa et à « New International Gravure Group » présentée en Europe et aux États-Unis.

1965 Bourse du Gouvernement français. Stages en gravure et en peinture à Paris. L'artiste visite de nombreuses expositions. Il est particulièrement touché par toutes les manifestations se rattachant au groupe COBRA. Publication à son propre compte de l'album *Le Chant de la Terre* orné de sept gravures et accompagné de poèmes par Inni Melbye.
 Expositions individuelles à Paris, à la Galerie du Haut-Pavé, à l'Ambassade des États-Unis et à la Maison du Canada.
 Participation au 20e Salon des Réalités nouvelles au Musée d'art moderne de la Ville de Paris, à la VIe Exposition internationale de gravure, Ljubljana, Yougoslavie, au « New International Gravure Group » présentée en Scandinavie et au Canada et à une présentation au Musée d'art moderne, Skopje, Yougoslavie.

1966 Réside à Paris et voyage en Suède, en Norvège et au Danemark. Exposition individuelle au Château de la Muette, Paris.
 Participation à la « Quinzaine canadienne », Mulhouse, France, à une exposition au Saint-Catherines Arts Council, Ontario, au « New International Gravure Group » présentée en Argentine, au Venezuela, en Norvège et au Québec, et à « Graveurs du Québec » au Musée du Québec et au Musée d'art contemporain.

1967 Retour au Québec à l'été. Il est engagé comme professeur de gravure à l'École des Beaux-Arts de Montréal.
Expositions individuelles à la Maison du Canada à Paris et à la Galerie 1640, Montréal.
Participation à plusieurs manifestations marquant le centenaire du Canada notamment à « Trois cents ans d'art canadien », Galerie nationale du Canada, Ottawa, « Le Dessin et la gravure » au Pavillon canadien, Expo 67, Montréal et à l'Exposition du Centenaire à l'Art Gallery of Ontario, Toronto.
Participation à l'International Print Exhibition, Vancouver Art Gallery, Vancouver, à la 24e exposition de la Canadian Society of Graphic Arts, Galerie nationale du Canada, Ottawa, à la 51e exposition annuelle de la Société des peintres et graveurs canadiens au Musée des Beaux-Arts de Montréal et au Musée du Québec, au Concours artistique du Québec, Montréal et à « Critic's Choice » au Centre d'art du Mont-Royal, Montréal.

1968 Prix Anaconda de la Société des peintres et graveurs canadiens et bourse du Conseil des Arts du Canada.
Premier séjour au Japon, pays que l'artiste affectionne particulièrement. Découverte de l'art japonais traditionnel, notamment les armures, les jardins Zen, le théâtre Nô et le Kabuki. Initiation au Kendo (escrime japonais), sport qu'il pratique désormais, régulièrement.
Exposition individuelle à la galerie 1640, Montréal. Participation à la 2e Biennale internationale de la gravure, Cracovie, Pologne, à la 52e exposition annuelle de la Société des peintres et graveurs canadiens, Montréal et Québec, à l'exposition de la Fondation Alvares à Sao Paulo, Brésil, à l'exposition du Groupe Globe au Musée de Norrkoping, Suède et à « Dubbel Exponering » au Musée de Sundsvall, Suède.

1969 Bourse du ministère des Affaires culturelles du Québec.
Expositions individuelles à la Galerie 1640, Montréal, au Musée de Elsingborg et au Musée d'art moderne Jan Koping, Suède, et au Centre Saidye Bronfman, Montréal avec le sculpteur Jean Noël.
Participation à l'exposition du Rodman Hall Center à Saint-Catherines, Ontario, à « L'Art de la gravure », Galerie nationale du Canada, Ottawa, à « Grafik : A Selection of Prints by Ten Canadian Artists », Art Gallery of Ontario, Toronto, à « Grafik i Dag » (La Gravure aujourd'hui) au Musée des beaux-arts de Goteborg, Suède, et au 1st British International Print Biennial, Angleterre.

1970 L'artiste quitte l'enseignement.
Exposition individuelle à la galerie L'Apogée à Saint-Sauveur des Monts, Québec.

1971 Membre du Conseil de la Société des artistes professionnels du Québec.
Expositions individuelles à la galerie Pascal, Toronto, au Musée du Québec, Québec, à The Electric Gallery, Toronto et à la galerie L'Apogée, Saint-Sauveur des Monts, Québec.
Participation à l'exposition « Eight Canadian Printmakers » au Confederation Art Gallery and Museum, Charlottetown, à « Créateurs du Québec », Québec, à « Pluriel 71 » au Musée du Québec, à « New Media Art », Canadian National Exhibition, Toronto et au Concours artistiques du Québec,

Montréal. Invité à la Spring Joint Computer Conference, Atlantic City, New Jersey et à une présentation au New Jersey State Museum.
Participation à des expositions de groupe à New York ; à la galerie Grippi, à la galerie Everyman et au Pan Am Building.

1972 Bourse du ministère des Affaires culturelles du Québec.
Membre du Conseil de la Société des artistes professionnels du Québec.
Exposition personnelle à la Galerie L'Apogée, Saint-Sauveur des Monts, Québec.
Participation à « Création-Québec », Québec, et à l'exposition « Paysages canadiens » organisée par le ministère des Affaires extérieures du Canada, à des expositions de groupe à l'University of Waterloo, Ontario, à la Galerie Robert McLaughlin, Oshawa, Ontario, à l'Art Gallery of York University, Toronto, au New-Brunswick Museum à Saint-Jean, Nouveau-Brunswick, et à la galerie Rothman's, Stratford, Ontario.

1973 Second séjour au Japon.
Expositions individuelles à la galerie Grippi, New York, à la Galerie de Montréal, Montréal et à The Electric Gallery, Toronto.
Participation à la manifestation « Art 73 », Bâle, Suisse, à IKI, à Dusseldorf en Allemagne de l'Ouest, au Concours artistique du Québec, Montréal, au « Choix de la critique » présentée au Centre d'art du Mont-Royal, Montréal et à des expositions collectives à l'Owens Art Gallery, Nouveau-Brunswick et à la galerie Grippi, New York.

1974 Participation à la manifestation « Art 74 », Bâle, Suisse, et IKI, à Dusseldorf, en Allemagne de l'Ouest, à l'exposition « Le musée électrique » au Musée d'art contemporain, Montréal, à « The Electric Gallery », Espace 5, Montréal, et à la présentation du Pavillon du Québec à Terre des Hommes, « Les arts du Québec ».

1975 Séjour au Japon.
Exposition individuelle à la galerie l'Apogée, Saint-Sauveur des Monts, Québec.
Participation à « Art 75 », Bâle, Suisse et IKI, à Cologne, en Allemagne de l'Ouest.

1976 Prix de la Banque Nationale du Canada, « Hommage à un graveur ».
Acquisition par cet organisme d'une édition de l'artiste.
Séjour au Japon. Exposition individuelle à la galerie Wallack, Ottawa.
Participation à l'exposition « Museum of Electricity in Life », Minneapolis, « Automatisme et Surréalisme en gravure québécoise », Musée d'art contemporain, Montréal, et à une présentation de groupe à l'Art Gallery of Hamilton, Ontario.

1977 Bourse du ministère des Affaires culturelles du Québec. Premier prix au Concours d'art graphique québécois, organisé par le Centre culturel de l'Université de Sherbrooke.
Séjour au Japon.
Participation à une exposition de groupe à la Galerie l'Apogée à Saint-Sauveur des Monts, Québec, et à l'exposition « Deceptions in Art, Nature and Play », Ontario Science Center, Toronto.

1978 Bourse du ministère des Affaires culturelles du Québec.

Séjourne sept mois au Japon. Il découvre les aquarelles japonaises et désormais privilégie ce medium dans ses dessins. Exécute une murale dans le cadre du projet « L'Art dans la rue » commandité par Benson & Hedges, Montréal.

Participation à une exposition collective à la galerie Gilles Corbeil, Montréal, à « Tendances actuelles au Québec », Musée d'art contemporain, Montréal, et à une exposition à la Place des Arts, Montréal, avec Richard Lacroix. À l'étranger, ses œuvres sont présentées à « Cent ans de gravures québécoises » en France, et à « Cinq graveurs canadiens » à la galerie Mitake, Tokyo, Japon.

1979 Lauréat au Concours de dessin et d'estampe organisé par le Centre culturel de l'Université de Sherbrooke.

Ouverture en juin de la galerie « Pour le plaisir » à Saint-Antoine-sur-Richelieu. Le directeur Antoine Blanchette présente les aquarelles japonaises pour la première fois au Québec.

Ouverture de la galerie Treize, à Montréal. L'artiste est dès lors représenté par cette galerie et participe à l'exposition d'ouverture.

Expositions individuelles à Gravure G, Ottawa, à la galerie Gilles Corbeil, Montréal, et à The Fine Line Gallery, Toronto.

Représenté à l'exposition « Choix de gravures de la collection de la Banque provinciale », Musée d'art contemporain, Montréal.

1980 À la demande de la compagnie Shoppers Drug Mart, Toronto, l'artiste réalise une murale cinétique pour le Toronto Eaton Center.

Exposition individuelle, accompagnée d'un catalogue, à la galerie Treize.

Participation à l'exposition de groupe à la galerie Treize, à « L'Estampe au Québec, 1979-1980 », Musée d'art contemporain, Montréal, et à « Trois artistes québécois » (Poulin, Savoie, Tétreault), The Fine Line Gallery, Toronto.

1981 Séjours au Japon et en Chine populaire. Premier contact avec cette culture. La peinture et la calligraphie chinoises retiennent son attention. Fait partie du jury de Création-Québec — Concours de dessin et d'estampe, au Centre culturel de l'Université de Sherbrooke.

Expositions individuelles à la galerie Treize, Montréal, et acquisition par le Musée des Beaux-Arts de Montréal d'une aquarelle importante : « Minogame ».

Exposition individuelle à Wallack Art Editions, Ottawa. Le Centre culturel de l'Université de Sherbrooke expose sa production des dernières années, « Robert Savoie, gravures et dessins, 1975-1980 ». Participation à une exposition de groupe à la galerie Don Stewart, Toronto.

1982 L'artiste obtient son 2e Dan au Kendo (escrime japonais).

Participation aux expositions collectives de la galerie Treize et à l'importante manifestation « Canadian Contemporary Printmakers » organisée par le Bronx Museum of Arts, New York, et the Fine Line Gallery, Toronto. Cette exposition est présentée en 1982-1983 à Baylor University au Texas et à l'Ambassade du Canada à Mexico.

1983 Dans le cadre du programme de l'intégration de l'art à l'architecture (ministère des Affaires culturelles), réalisation de trois murales pour la Résidence Dorchester à Montréal.

Exposition individuelle, accompagnée d'un catalogue, en mai-juin à la galerie Treize.

MUSÉES ET COLLECTIONS
Musée d'art contemporain, Montréal.
Galerie Nationale du Canada, Ottawa.
The Art Gallery of Ontario, Toronto.
Musée du Québec, Québec.
Musée des Beaux-Arts de Montréal, Montréal.
Banque d'œuvres d'art du Conseil des Arts du Canada, Ottawa.
Université Carleton, Ottawa.
The Museum of Modern Art, New York.
New York Public Library, New York.
Philadelphia Museum of Art, Philadelphia.
Kunsthalle, Hambourg, Allemagne de l'Ouest.
The Victoria and Albert Museum, Londres, Angleterre.
Bibliothèque Royale de Bruxelles.
Musée national de Poznan, Pologne.
Musée national de Cracovie, Pologne.
Bibliothèque nationale, Paris.
Musée d'art moderne, Le Havre, France.
Musée de La Haye, Hollande.
Trondhjems Kunstforening, Norvège.
Musée de Sundsvall, Suède.
Musée de Noorkoping, Suède.
Musée de Malmö, Suède.
Musée de Halsingborgs, Suède.
Collection du Vatican, Rome.
Fondation Alvares, Sao Paulo, Brésil.
New Brunswick Museum, Saint-Jean, Nouveau-Brunswick.
Sir George Williams Art Galleries, Montréal.
Regina Art Gallery, Regina, Saskatchewan.
Banque Nationale du Canada.
Banque Toronto-Dominion, Toronto.
Collection Lavalin inc., Montréal.
Collection Esso, Montréal.
Collection IBM, Montréal.
Collection Centre Sheraton, Montréal.
SOQUIJ — Société québécoise d'information juridique, Montréal.
Collection Martineau, Walker, Stapells inc., Montréal.
Collection Steinberg, Montréal.
Collection Banque Mercantile, Montréal.
Plusieurs collections privées au Canada, en Europe, en Amérique du Sud, aux États-Unis et au Japon.

Francine Simonin

*Les jardins
de la totalité*

Vit au Canada depuis 1968. Peintre-graveur.

EXPOSITIONS INDIVIDUELLES

1965-1975	Nombreuses expositions de peinture et de gravure en Europe.
1975	Musée d'art contemporain, Montréal « La forêt », gravures sur bois. Galerie Numaga, Neufchâtel, Suisse, gravures
1976	Galerie Georges Curzi, Montréal, dessins.
1978	Galerie Numaga, Neufchâtel, Suisse, dessins et peintures.
1979	Galerie La Gravure, Lausanne, Suisse, gravures.
1980	Centre culturel québécois, Paris, France, gravures. Galerie L'Aquatinte, Montréal, gravures et dessins
1981	Galerie Treize, Montréal, dessins Galerie Numaga, Neufchâtel, Suisse, peinture.
1982	Centre culturel canadien, Paris, France, dessins sur « Agatha », de M. Duras. Galerie La Gravure, Lausanne, Suisse, gravures et dessins. Galerie Arigo, Zurich, Suisse, peintures. Centre culturel de Drummondville et Sherbrooke, Québec, gravures et dessins.
1983	Galerie Treize et Galerie Aubes-dessins, Montréal, Québec, peintures, gravures.
1984	Galerie Numaga, Neufchâtel, Suisse, gravures.
1985	Services culturels, Paris, France, dessins et gravures. Galerie Treize, Montréal, Québec, peintures et dessins. Galerie Aymis, Toronto, Ontario, dessins et gravures.
1986	Galerie Lacerte et Guimont, Québec, Québec, peintures et dessins. Galerie Numaga, Neufchâtel, Suisse, peintures et dessins. Musée Jenisch, Vevey, Suisse, gravures et dessins.
1987	Galerie Treize, Montréal, Québec, peintures et dessins. Galerie La Gravure, Lausanne, Suisse, gravures et dessins.

Galerie Triangle, Bruxelles, Belgique, dessins et peintures.
Galerie Madison, Toronto, Ontario, peintures et dessins.

BIENNALES INTERNATIONALES

New York, Paris, Montréal, Tokyo, Genève, Berlin, Barcelone, Lausanne, Sao Paulo, Vienne, Cracovie, Copenhague, Bâle, Toronto, Ljubljana, Lodz, Ségovie, Frechen, Épinal, Frederickstadt, Fribourg, Neufchâtel, Biella, Edmonton, Calgary, Zurich, New-Delhi, Ferrol, Reykjavik.

PRIX ET DISTINCTIONS

1964	Bourse fédérale suisse de gravure, Berne, Suisse.
1966	Prix Alice-Bailly, Lausanne, Suisse. Bourse Kiefer-Hablitzel, Berne, Suisse.
1967	Bourse fédérale suisse de peinture, Berne, Suisse.
1968-1969	Bourse de travail libre, Conseil des arts du Canada, Montréal. Bourse Ulrico-Hoelpli, Zurich, Suisse.
1983	Prix Loto-Québec — édition d'une estampe, Montréal, Québec.
1984	Bourse Création, ministère des Affaires culturelles du Québec, Montréal, Québec.
1985	Prix de la gravure internationale de petit format, Lodz, Pologne.
1986	Prix Irène Reymond, Lausanne, Suisse.
1987	Bourse de création Québec, Montréal, Québec. Bourse de création du Conseil des Arts du Canada, Montréal, Québec.

STELIO SOLE

*Les fastes
d'une écriture quasi
archéologique*

1932	Né le 5 octobre.
1951-1952	École des beaux-arts de Venise.
1952-1954	Étudie la sculpture et le dessin analytique avec Marino Marini à l'Académie Brera de Milan.
1955	S'établit au Canada.
1955-1956	Enseigne la philosophie esthétique à l'Université Laurentienne de Sudbury, Ontario.
1956	New York. Rencontre avec Jackson Pollock.
1957	Vit et travaille à Montréal.
1958-1959	New York. Recherche sur la structure urbaine. Partage l'atelier de Rothko.
1959-1964	Vit et travaille dans la Mauricie, Québec.
1964	New York. Rencontre Rauschenberg.
1966	Boursier du Conseil des Arts du Canada pour des recherches archéologiques au Mexique.
1970	Création de l'affiche pour la « Nuit de la Poésie », avec Gatien Lapointe, Trois-Rivières, Québec.
1972	Boursier du ministère des Affaires intergouvernementales du Québec pour une recherche en scénographie, en Italie.
1972	Ateliers à Milan, Paris et au Québec.
1982	Réalisation d'une des plus grandes œuvres de sculpture du Québec pour la Bibliothèque municipale de Trois-Rivières.
1982	Boursier du ministère des Affaires culturelles du Québec.
1986	IXe Festival franco-anglais de Poésie de Paris, au Centre culturel canadien et au Centre Georges Pompidou.
1986	Boursier du ministère des Affaires culturelles du Québec, pour le programme Soutien à la création.
1987	Conception de la page couverture du livre de poésie « TIMBRES » de Guillevic, aux Écrits des Forges, Trois-Rivières.

1987 Création de l'affiche pour le Festival de la Poésie nationale à Trois-Rivières.

1987 Création d'un livre d'art ; sérigraphie sur les poèmes de Gérald Godin *Tango de Montréal*, Les Écrits des Forges.

EXPOSITIONS INDIVIDUELLES

1959 Galleria II Lilone, Milano.

1960 Galleria Arte Contemporanea, Roma.

1961 Catalda Fine Gallery, New York.

1965 Maison des Arts La Sauvegarde, Montréal.

1966 Galerie Libre, Montréal.

1969 Galerie Libre, Montréal.

1970 Galerie Libre, Montréal (sculpture et murales/ plexiglas).

1970 Centre culturel, Trois-Rivières.

1971 Galerie Lambert, Paris.

1971 Centre culturel de Chauvigny, Chauvigny, France.

1971 Centre culturel de Château-Larcher, France.

1971 Musée d'Achigny, France.

1971 Museo di Loudon, France.

1972 Galleria Triade, Torino.

1972 Galleria II Cenacolo, Vicenza, Italia.

1973 Studio 2, Sesto San Giovanni, Italia.

1974 Arte Struktura, Milano.

1974 Galleria Eco, Finale Ligure, Italia.

1975 Galleria Fumagalli, Bergamo, Italia.

1975 Canada Hause Gallery, Londra, Gran Bretagna.

1976 Centre culturel canadien, Paris.

1977 Musée de Joliette, Québec.

1977 Musée de Québec, Québec.

1978 Vismara, Arte Contemporanea, Milano.

1979 Galerie Hébert-Gaudreault, Trois-Rivières.

1979 II Grappolo, Sesto San Giovanni, Italie.

1980 Rhy Galerie, Suisse.

1980 Centro Friulano, Udine, Italie.

1982 Délégation générale du Québec, Paris.

1983 Galerie Gérard Gorce, Montréal, Québec.

1985 Rhy Galerie, Suisse.

1986 La Galerie Trois-Rivières, Québec.

1986 Waddington & Gorce inc. Montréal, Québec.

FRANÇOISE SULLIVAN

Les voluptés de l'originel
Les rythmes profonds
de la nature

	Peintre, sculpteur, chorégraphe, etc. Née à Montréal.
1941 à 1945	Études à l'École des Beaux-Arts de Montréal.
1946-1947	Études de danse moderne à New York.
1948	Enseigne la danse moderne à Montréal. Réalise « Danse dans la neige » Spectacle de chorégraphies nouvelles avec Jeanne Renaud. Signe le *Refus global* et écrit le texte « La danse et l'espoir » inclus dans le manifeste.
1949	Spectacle de danse avec son groupe.
1949 à 1956	Diverses chorégraphies, entre autres « Le Combat » de Monteverdi pour « L'Opéra Minute », « Parsiphal » et pour plusieurs « Heure du Concert » à la télévision.
1959 à 1969	Sculptures de métal et de plexiglass.
1970 à 1980	Œuvres minimalistes, actions documentées, etc.
1977 à 1981	Chorégraphies.
Depuis 1980	Peinture.
1986	Chorégraphies.

EXPOSITIONS INDIVIDUELLES

1962	Association des Architectes de Montréal.
1963	Galerie XII, Musée des Beaux-Arts de Montréal.
1965	Galerie du Siècle de Montréal.
1968	Chez Suzelle Carle, Montréal.
1969	Galerie Sherbrooke, Montréal.
1973	Galerie III, Montréal.
1976	Galerie St-Petri, Lund, Suède.
1977	Galerie Véhicule Art, Montréal.

1978	Forest City Gallery, London, Ontario.
1979	Galeria Dov'è la Tigre, Milan, Italie.
1981	Rétrospective, Musée d'art contemporain, Montréal.
1982	Galerie Sans Nom, Moncton, Nouveau-Brunswick.
1982	Galerie Unimedia, Gênes, Italie « Chiè Pandora », Installation.
1982	Galerie Jolliet, Montréal.
1983	Galerie Sir George Williams, Université Concordia, Montréal.
1984	Espace Élaine Steinberg/ Shelah Segal, Montréal.
1985	Galerie L'Anse au Basc, Québec.
1986	Galerie Michel Tétreault Art contemporain, Montréal.
1987	Galerie Montcalm, Hull.
1987	Université de Sherbrooke, Sherbrooke.

EXPOSITIONS COLLECTIVES

1943	« Les Sagittaires », Dominion Gallery, Montréal.
1962	Musée des Beaux-Arts de Montréal, « Salon du printemps ».
1965	« Art and Technology », Dorothy Cameron Gallery, Toronto.
1966	« New Directions in Canadian Sculpture », Dorothy Cameron Gallery, Toronto.
1966	« Construction », exposition itinérante de la Galerie nationale du Canada, Ottawa.
1966	Deuxième exposition champêtre du Festival Shakespearien de Stratford, Ontario.
1967	Monumental sculptures for Expo 67 in Montréal et Toronto City Hall.
1967	III Mostra Internationale di Scultura, Fondation Pagani, Italie.
1968	Musée Rodin, Paris, « Salon de la jeune sculpture ».
1970	Museo Pagani, Milan.
1970	Panorama de la sculpture au Québec 1945-1970, Musée d'art contemporain, Montréal.
1971	« 45e Parallel », Centre Saidye Bronfman et Université Concordia, Montréal.
1971	11e Biennale, Middleheim, Anvers, Belgique.
1971	« The Twelth Winnipeg Show », Winnipeg Art Gallery, Winnipeg.
1972	« Su Proust », Brescia (Italie), galerie Artestudio.
1972	« Borduas et les automatistes », Musée d'art contemporain, Montréal.
1972	« Shadow », exposition thématique, Kyoto, Japon.
1974	La galerie des locataires chez Francesco Torres, New York.
1974	« Les arts du Québec », Pavillon du Québec, Terre des Hommes, Montréal.
1974	« Da Vinci », Artestudio, Brescia, Italie.
1975	« Art Femme », Musée d'art contemporain, Montréal.

1975	Galerie Optica, Montréal, « Camerart ».
1975	« Video » Galleria d'Arte Moderna, Ferrasa, Italie.
1976	« Périphéries », Musée d'art contemporain, Montréal.
1976	« Corridart », Légende des artistes.
1976	« Indoor Sculptures from the Art Bank », Windsor Art Gallery, Windsor, Ontario.
1977	« 03-23-03 ». Premières rencontres internationales d'art contemporain, Galerie nationale du Canada, Ottawa.
1978	« Les Automatistes », Musée d'art contemporain, Montréal.
1979	« Italia/Canada », Milan « 20-20 ».
1980	Carlsberg Gliptotek Museum, Copenhague.
1980	« International Festival of Women Artists », Copenhague.
1983-1985-1987	Université Concordia, « Faculty Exhibition », Montréal.
1983	« L'Actuelle », Place Ville-Marie, Montréal.
1984	« Edge and Image », Université Concordia, Montréal.
1985	« L'impulsion totémique. La tradition continue », John Schweitzer, Montréal.
1985	x The Artists collect », London Regional Art Gallery.
1985	« La peinture à Montréal. Un second regard », exposition itinérante à Terre-Neuve et dans les provinces maritimes.
1986	« Le Musée imaginaire de... », choisie par deux des six curateurs. Saidye Bronfman.
1986	La FIAC à Paris et Art Cologne en Allemange.
1987	« Image mémoire », Musée du Québec.
1987	« Histoire en quatre temps », Musée d'art contemporain, Montréal.
1987	« Le geste oublié », Musée d'art contemporain, Montréal.
1987	« Station » — « Rotondo ». Centre international d'art contemporain (C.I.A.C.) à Montréal.

PRIX

Prix Maurice-Cullen pour la peinture en 1943.
Prix de la Province en sculpture en 1963.
2e prix décerné à l'occasion de la Biennale du Québec au Centre Saidye Bronfman en 1982.
Le « Martin Lynch Staunten Award » du Conseil des Arts du Canada en 1984.
Le Prix Borduas en 1987.

BILL VAZAN

Géographe de
l'espace intérieur

1933	Né à Toronto, le 18 novembre. S'installe à Montréal en 1957. Éducation : Danforth Technical School, Toronto. Ontario College of Art, Toronto. École des Beaux-Arts, Paris. Sir George Williams University, Montréal. Co-fondateur en 1971 de la Galerie d'art Véhicule à Montréal. Enseigne à l'UQAM (programme de maîtrise).
1957	*Montreal Island Raft Project*.
1963	*Rock Alignments and Pilings*, Saint-Jean-de-Matha, Québec.
1967	*Traces à marée basse*, Paul's Bluff, Île-du-Prince-Édouard.
1969	*Canada entre parenthèses*, Vancouver et l'Île-du-Prince-Édouard.
1970	*Événement ligne trans-canadienne*, le 10 janvier (8 endroits).
1971	*Ligne Mondiale*, le 5 mars (25 endroits et 18 pays).
1973	*273 ans*, Véhicule Art, Montréal.
1974	*Contacts* (livre et documentation), Musée d'art contemporain, Montréal.
1975	*Obras Recientes*, Centro de Arte y Comunicacion, Buenos Aires.
1976	*Œuvres récentes*, Centre culturel canadien, Paris. *Scannings*, Centre culturel international, Anvers, Belgique. *Labyrinthe de pierres*, Corridart, Montréal.
1977	*Paumes de York*, York University, Downsview, Ontario. *Planetary Works*, Art Gallery of Ontario, Toronto.
1978	*Recent Photoworks & Videotapes*, Canada House, Londres, Angleterre. *The Winnipeg Perspective*, Winnipeg Art Gallery.
1979	*Pression/Présence*, Plaines d'Abraham de Québec (exécutée avec la Chambre Blanche)
1979	*Ghostings*, Harbourfront, Toronto. *20 x 20 : Italia/Canada*, Studio Luca Palazzoli et Galleria Blu, Milan. *Recent Photoworks*, Richard Demarco Gallery, Edinburg.

1980 *Reasoned Space*, Center for Creative Photography, University of Arizona, Tucson.
Outlickan Meskina, Symposium international de sculpture, Chicoutimi.
Recent Land and Photoworks, Musée d'art contemporain, Montréal.

1981 *Regina Lifelines*, University of Regina, Saskatchewan.
Moraine Beltings, Alberta College of Art, Calgary.
Elements, National Film Board — Stills Div. Gallery, Ottawa.

1982 *Unfolding & Heaping*, 49th Parallel, New York.
Harvest Goddess Afire, Sackville, Nouveau-Brunswick.
E/R/ODE, The Guild, Scarborough, Ontario.

1983 *Earth Signature Provokes Water Spirit*, Longueuil, Québec (exécutée avec les étudiants de l'UQAM).

1984 *Osiris Re-dis-membered*, Égypte et Israël.
Nabatean Stairway, Petra, Jourdain.
Maayan Baruch Man, Le Haut Galilée, Israël.
La Dorsale Atlantique, Saint-Malo, France et Lévis, Québec (exécutée avec la Galerie du Musée).
Mummy with Umbilical, Nasca, Pérou.
Canadian Photographers, Alwin Gallery, Hong Kong.

1985 *Buddha Guardian*, Mont-Fuji, Kyoto et Nara, Japon.
Karst Map Trap, Yanshou, Rivière Li, Chine.
Micmac Talk, Matane, Québec.
El Dios de los Aires, Nasca, Pérou.

1986 *Story Rock*, Lachine, Québec
Écrasement au sol, Nasca, Pérou.
Projets 1963-1986 : Dessins et Esquisses, Galerie Gilles Gheerbrant et Galerie 13, Montréal.
L'art du XXe siècle et les Métalithes, Musée de Préhistoire Miln-Lerouzic, Carnac et Université de Rennes 2, France.

1987 *Landschemes & Waterscapes*, Saidye Bronfman Centre, Montréal.
Burning Stone, Tel Hai, Le Haut Galilée, Israël.
Visions of Stonehenge, Southampton, Angleterre.

VIEIRA DA SILVA

*L'intime poésie
du regard*

1908	Maria Helena Vieira da Silva naît à Lisbonne le 13 juin. Son père, économiste de formation, appartient au corps consulaire. Son grand-père est le fondateur du journal « O Século », de tendance libérale.
1908-1911	Voyages avec ses parents en Angletere, en France et en Suisse. Mort de son père à Leysin.
1913	Lors d'un séjour à Hastings, assiste à une représentation du *Songe d'une nuit d'été* qui l'impressionne vivement.
1914	Retour au Portugal. Enseignement scolaire assuré par des répétiteurs. Commence l'étude du piano.
1917-1927	Les représentations des Ballets Russes à Lisbonne, en 1917, la marquent profondément. Suit des cours de dessin, peinture et sculpture.
1928-1929	Arrive à Paris et y poursuit sa formation artistique : sculpture chez Bourdelle à l'Académie de la Grande-Chaumière. Voit l'exposition de Bonnard chez Bernheim Jeune. Voyage en Italie où elle s'enthousiasme pour la peinture viennoise. Fréquente les cours de sculpture de Despiau, de peinture de Dufresne, Waroquier et Friesz à l'Académie Scandinave. Étudie la gravure à l'Atelier 17, dirigé par Hayter.
1930	Épouse le peintre hongrois Arpad Szenes. Le couple s'installe Villa des Camélias. Voyage en Hongrie et en Transylvanie.
1931	Voyage en Espagne et visite le Musée du Prado.
1932	Rencontre Jeanne Bucher. L'œuvre de Torrès Garcia, animateur du groupe « Cercle et Carré », la passionne.
1933	Première exposition individuelle chez Jeanne Bucher autour de son premier livre, *Kô et Kô*. Dans l'atelier d'un ami peintre, voit un livre sur Klee dont elle aime aussitôt l'œuvre.
1934	À l'Hôtel Drouot, le peintre Campigli achète un de ses tableaux : c'est sa première œuvre qui trouve acheteur.
1935	Retour au Portugal. Exposition à la Galerie UP à Lisbonne, grâce à Antonio Pedro, écrivain, peintre et metteur en scène.

1936	Dans leur atelier à Lisbonne, elle et Arpad Szenes montrent leurs peintures récentes. Retour à Paris en octobre.
1939-1940	Devant la pression des événements, départ pour le Portugal puis pour le Brésil, avec Arpad Szenes. Les poètes brésiliens Murilo Mendes et Cecilia Meireles accordent au couple une amitié vigilante.
1942	Exposition au Musée des Beaux-Arts de Rio de Janeiro. Torrès Garcia publie dans la revue *Alfar*, fondée par Ardenquin, un article très élogieux sur sa peinture.
1943	Entreprend et réalise une décoration murale avec des « azulejos » pour l'Institut d'Agronomie de Rio.
1944	Arpad Szenes ouvre « l'atelier sylvestre », où se réunissent écrivains, poètes et artistes.
1946	Importante exposition au Palais municipal de Belo Horizonte, sur l'invitation personnelle du gouverneur de l'État, M. Kubitschek. Première exposition new-yorkaise, organisée par Jeanne Bucher, à la galerie Marian Willard.
1947	Retour en France au mois de mars. Pierre Loeb visite son atelier.
1948	Premier achat de l'État français : *La partie d'échecs*.
1949	Exposition individuelle à la Galerie Pierre (Loeb). Guy Weelen demande à visiter l'atelier de l'artiste et cette première rencontre marque le début d'une longue et étroite amitié.
1950	Exposition à la Galerie Blanche à Stockholm.
1952	Exposition à la Redfern Gallery à Londres.
1953	Remporte le Prix d'acquisition à la Biennale de Sao Paulo. Rencontre René Char.
1954	Expose à la Kunsthalle de Bâle avec Bissière, Schiesse, Ubac et Germaine Richier. Son projet de deux tapisseries pour l'Université de Bâle reçoit le premier prix du concours. (Il sera réalisé en 1960.)
1955	Reçoit le 3e prix de la Biennale de Caracas. Expose avec Germaine Richier, au Stedelijk Museum d'Amsterdam. Premières sérigraphies en collaboration avec Lourdes Castro et René Bertholo.
1956	Par décret du 15 mai, Vieira da Silva et Arpad Szenes sont naturalisés français.
1958	Première rétrospective à la Kestner Gesellschaft à Hanovre, à la Kunsthalle de Brême et au Kunst und Museumverein de Wuppertal. Mention au Prix Guggenheim, 4e prix de l'Institut Carnegie de Pittsburgh.
1960	Est nommée Chevalier de l'Ordre des Arts et Lettres (Commandeur en 1962).
1961	Exposition à la Knoedler Gallery à New York et à la Philips Art Gallery à Washington D.C.
1962	Exposition personnelle à la Kunsthalle de Mannheim. Grand Prix International de Peinture de la Biennale de Sao Paulo.
1963	Reçoit le Prix national des Arts. Sur proposition de Jacques Lassaigne, exécute un vitrail qui fait partie des collections de l'État.

1964 Peint, durant la maladie de sa mère, la tempera sur toile *Stèle* qui entre dans les collections du Musée d'Art moderne de la Ville de Paris l'année suivante. Décès de sa mère à Paris. Rétrospective de 67 œuvres au Musée de Peinture et de Sculpture de Grenoble et de 145 à la Galleria d'Arte moderna du Museo Civico de Turin.

1965 Projet de vitaux pour orner l'église Saint-Jacques à Reims (achevé en 1976).

1966 Exposition des œuvres conservées dans les collections publiques portugaises à l'Académie des amateurs de musique à Lisbonne.

1970 Rétrospective d'environ 80 œuvres au Musée national d'art moderne de Paris, au Musée Boymans-van Beunigen de Rotterdam, à la Kunstnernes Hus d'Oslo et à la Kunsthalle de Bâle. À Lisbonne la Fondation Calouste Gulbenkian présente 202 œuvres. À Paris, la galerie Jeanne Bucher expose les *Irrésolutions résolues* (fusains sur toile et sur papier) et la Galerie Jacob des gouaches de 1945 à 1967. Est nommée Membre de l'Académie nationale des Beaux-Arts du Portugal.

1971 Rétrospective au Musée Fabre à Montpellier, où les estampes sont réunies pour la première fois.

1972 Son œuvre gravée est exposée en France et en Belgique.

1974 Réalise à l'aquatinte au sucre cinq portraits d'André Malraux dont un est retenu pour le livre de Guy Suarès, *André Malraux, celui qui vient*. Exposition au Musée des Beaux-Arts de Dijon (donation Granville).

1975 Pour commémorer les événements survenus le 25 avril 1974 au Portugal, conçoit à la demande de Sophia de Mello Breyner deux affiches éditées par la Fondation Calouste Gulbenkian.

1976 Grave à l'aquatinte au sucre *Sept portraits* de René Char. Exposition de ses dessins et de ceux d'Arpad Szenes au Centre d'Art et de Culture Georges Pompidou.

1977 Rétrospective des peintures à tempera de 1929 à 1976, à Paris, au Musée d'Art moderne de la Ville, et à Lisbonne, à la Fondation Calouste Gulbenkian. Le gouvernement portugais lui décerne la Grande Croix de l'Ordre de Santiago de Espada.

1978 Rétrospective au Nordjyllands Kunst Museum à Aalborg.

1979 Est nommée Chevalier de l'Ordre national de la Légion d'Honneur.

1981 Exposition de la totalité de son œuvre gravée à la Bibliothèque nationale de Paris.

1983 Pose de cinq panneaux décoratifs à l'Ambassade de France à Lisbonne. Publication de *Portraits de Vieira*, dessins et peintures d'Arpad Szenes, aux éditions de La Différence.